世界現代平面設計 1800－1999　王受之／著

藝術家出版社

A History of Modern Graphic Design Shou Zhi Wang

藝術家出版社

目録

導言
工業時代的特徵和歷史發展背景
工業時代對社會的衝擊
工業時代對於傳統知識界的觀念衝擊
工業時代對印刷、出版造成的巨大衝擊

1.十九世紀上半葉字體設計的發展
自工業革命以來，由於印刷業的急劇發展，市場需求日益擴大，舊式的字體和版面編排已經不能適應新的要求了。因此，歐洲有不少人開始設計新的字體以適應工業時代的平面設計要求，符合工業時代的用途和時代的形象，其中包括：
1) 托瑪斯‧科特列爾（Thomas Cotterel）創造十二線皮卡體（12 Line Pica Letterform）新字體（1765年前後）。特點：比十八世紀任何一種字體都要堅實、粗壯；2) 羅伯特‧桑涅（Robert Thorne）創造「肥胖體」（fat face types，1821）；3) 文森特‧菲金斯（Vincent Figgins）設計了以下幾種新字體：兩線皮卡體（Two Lines Pica，Atique 1815）、兩線珍珠體（Two Line Pearl）、五線皮卡帶陰影體（Five Line Pica in Shade），這是西方字體設計上的第一種以陰影造成立體形象的字體；兩線初期無飾線體（Two Line Great Primer Sans-serif，1832），這個設計使他成為最早推廣無飾線字體設計師；4) 亨利‧卡斯隆（Henry Caslon）：艾奧尼克體（Ionic types pecimen，1840）；5) 羅伯特‧貝斯利（Robert Besley）：最早的克拉蘭頓體（Clarendon，1845）；6) 威廉‧索羅古德（William Thorowgood）：六線反埃及斜體（Six Line Reversed Egyptian Italic，1828）；7) 威廉‧卡斯隆四世（William Caslon IV）：雙線英國埃及體（Two Lines English Egyptian，1816）。

2.木刻版海報的發展以及在商業廣告上的應用
十八世紀中期之後，木刻版畫因為商業的廣泛使用，有了新的發展，特別是在法國：大量使用木刻版畫為廣告設計的手段，對於促進木刻在商業海報上的應用有重要的促進作用。

3.印刷的革命
自從十八世紀中葉，德國人古騰堡在歐洲發明活字印刷術以來，歐洲的印刷業開始了一場革命，技術的發展極大地促進了平面設計、字體設計的發展，是平面設計進入現代化的重要背景。

4.排版技術（typography）的機械化

導言

1.攝影的發明
西方對攝影的發明有貢獻的人，其中包括有：約瑟大‧尼伯斯（Joseph Niepce，1765-1833），他是法國發明家，大約在1820年左右發明攝影技術，被公認為攝影技術的發明者。以下的人對攝影技術的發展也頗重要：路易斯‧達貴爾（Louis Jacques Daguerre，1799-1851）、威廉‧亨利‧塔波特（William Henry Fox Talbot，1792-1871）。

2.攝影技術在印刷上的應用
紐約發明家約翰‧莫斯（John Calvin Moss）在1871年開始嘗試用攝影於印刷製版，現存的最早攝影印刷例子之一為〈里什蒙運河邊上的自由人〉（*Freeman on the Canal Bank at Richmond*）。

3.攝影作為一種新媒介的地位確定
早期的重要攝影家：大衛‧希爾（David O.Hill，1802-1870）、羅伯特‧亞當森（Robert Adamson，1821-1848）、朱麗亞‧卡麥

目錄

前　言

　　「平面設計」這個術語，經過多年的風風雨雨，應該說現在已經基本取得國際上的共識，在國際上基本統一了。所謂的「平面設計」，所指的是在平面空間中的設計活動，其涉及的內容主要是二維空間中各個元素的設計和這些元素組合的布局設計，其中包括字體設計、版面編排、插圖、攝影的採用，而所有這些內容的核心是在於傳達信息、指導、勸說等等目的，而它的表現方式則是以現代印刷技術達到的。因此，平面設計和視覺傳達設計、印刷設計具有極為密切的關係。

　　設計活動內容龐大，從建築到城市規劃，從工業產品到手工藝，都是設計活動的內容，而平面設計是設計範疇中非常重要的一個組成部分，所有在二維空間中的、非影視的設計活動都屬於平面設計的內容。而目前，平面設計的範圍已經跨越了影視界限，在多媒體設計中產生非常積極和活躍的作用。平面設計在二十一世紀開始朝多媒體的方向發展，進入了一個嶄新的領域。與此同時，它的傳統的範疇卻依然存在，在電腦輔助設計的技術前提下，發展速度非常驚人。

　　英文中「平面設計」這個詞是 "graphic design"，最早使用這個術語的人是美國人威廉‧阿迪遜‧德威金斯（William Addison Dwiggins，1880-1956），他在1922年開始使用這個術語來描述他所從事的設計活動的內容，但是卻沒有得到美國和國際間的採納，人們使用「裝潢藝術」來描述這個設計活動，迄今為止，在中國大陸稱平面設計這個活動依然是「裝潢設計」，在西方國家，長期以來也稱之為「裝飾藝術」，其實，平面設計不僅僅是裝飾和美化，它的主要功能應該是調動所有平面的因素，達到視覺傳達準確的目的，這是平面設計的真正功能，而美化則是第二位的、從屬性的。

　　「平面設計」這個術語正式成為國際設計界通用的術語，應該是第二次世界大戰之後的事情，特別是1970年代以後的發展了。調動先前的平面元素，達到視覺傳達的目的，是平面設計的根本，與此同時，平面設計除了這個層次的功能含義之外，它還與印刷具有極為密切的關係。所謂平面設計作品，基本都是特指印刷批量生產的作品，平面設計因此也就是針對印刷的設計，特別是書籍設計、包裝設計、廣告設計、標誌設計、企業形象系列設計、字體設計、各種出版物的版面設計等等，都是平面設計的中心內容。平面設計是把平面上的幾個基本元素，包括圖形、字體、文字、插圖、色彩、標誌等等以符合視覺傳達目的的方式組合起來，使之成為批量生產的印刷品，達到準確的視覺傳達功能目的，同時給觀眾以設計需要達到的視覺心理滿足。印刷是一個舞台，而各種元素，比如圖形、文字、字體、插圖等等則是這個舞台上演出的角色，不同的角色搭配，組成了不同的戲劇內容，現代平面設計的內涵大約可以這樣比喻。

　　當然，沒有通過印刷手段的這些因素的組合也可以被視為平面設計活動，現代印刷的介入，其實正是現代平面設計的開始，區分現代和傳統的平面設計，基本在於機械化大批量印刷生產的這個手段上，在歐洲是西元十五世紀由德國古騰堡發明金屬活字印刷術帶動的，這也就是西方現代平面設計最早的萌芽期，所以這本《世界現代平面設計》所闡述的正是以現代印刷手段為基礎的平面設計活動發展的歷程。

　　正是因為平面設計涉及的範圍廣泛，因此，對於它的論述也具有一定的難度。如果從平面設計的對象因素來論，就產生了字體設計、版面編排設計、插圖設計、標誌設計和企業形象設計、攝影在平面上的運用和處理等具體的風格和方式演變歷史論述；如果從平面設計涉及的功能來看，則又出現了視覺傳達的論述；如何傳達視覺內容，如何達到最佳的傳達效果等等，因此有視覺傳達理論的描述；如果從平面設計的最終採用手法來說，就出現了與印刷密切相關的理論描述，加上目前通過電腦的所謂「多元媒體」（multimedia, interface）設計也大量採用平面設計，建築設計的表現、工業產品設計的表現、廣告設計的絕大部分都採用平面設計的若干手法，因此，又出現了平面設計具體應用範疇的具體論述。這種複雜的狀況，造成撰寫一本平面設計史的困難。因此，如何把握準確的尺度，為廣大讀者寫出一本可以作為比較準確的參考的世界現代平面設計史，是筆者考慮再三的一個主要問題。本書的撰寫，將盡力把上述的三個方面都包括進去，雖然不希望這本著作的篇幅太大，但是依然希望能夠使它比較全面地反映平面設計在一百多年中發展的基本面貌和內容。

　　平面設計的歷史悠久，因為與印刷相聯繫，因此往往受到印刷服務的對象的限制和要求的影響，從而與各個不同時代的社會背景發生密切的關係。平面設計的這種特點比其他各種設計都明顯，而它之所以與社會、文化、政治、經濟等等因素具有極其密切的關係，是因為它是設計各個範疇中與文字關係最

為密切的一個領域，同時有具有印刷批量化的特點。因此，平面設計也最受到意識形態的影響，它的發展興衰，與意識形態的起落和意識形態的控制鬆緊習習相關，並且自古如此，從無例外。一部平面設計史，可以被看作一部社會發展史的縮影。因此，寫平面設計史其實是非常難的一件事情。如果真要寫出一部以反映平面設計風格演變的影響為背景的歷史，還真不啻於撰寫一部意識形態發展史。影響平面設計風格的因素，其實是社會、政治、經濟、文化等等因素的總和，西方往往採用德文單詞 "Zeitgeist" 來描述，這個德文單詞沒有具體的或者準確的中文翻譯詞，甚至英文中間也沒有準確的翻譯詞，它指的是一種時代精神，一種特定時代、特定時間的特定文化特徵和文化品味。平面設計是最能夠集中體現這種被稱為 zeitgeist 的特定文化品味的設計活動。

古代以來，人類一直尋找能夠用視覺符號方式表達思想感情的方法，尋找能夠利用圖形儲存自己的記憶和知識的方法，尋找能夠把信息的傳達程序化和簡單化的方法。文字的產生、印刷的發展等等，都代表了這種努力的成果。直到目前電腦的發展，電腦網路（Internet）技術的發展，依然代表了這種探索的延續。1922 年，設計家威廉・阿迪遜・德威金斯終於把這些努力的綜合用一個術語代表：平面設計（graphic design），說明把各種平面因素組織成具有次序、具有視覺傳達規律的總體的這種活動的性質。從而奠定了現代平面設計的定義基礎。雖然現代平面設計已經與傳統的平面設計大相逕庭，電腦取代了手工，平面的風格也非常豐富，但平面設計卻依然是各種設計活動中與傳統關係最為密切的一種，古代蘇美人創造了書寫，為文字創造開啓了大門；古埃及人第一次成功地把文字、插圖有條不紊地編輯、書寫在草紙上，成為最早的平面設計典範；中國人創造了印刷術，發明了造紙技術，發明了陶瓷的活字技術；朝鮮人發明了金屬活字；中世紀的歐洲僧侶精心撰寫和設計了金碧輝煌的手寫聖經和聖詩，把插圖、文字、裝飾融為一體；德國的古騰堡發明了西方最早的活字印刷技術，促進了歐洲的印刷發展，這種從歐洲文藝復興以來的歐洲印刷技術發展和各種字體、版面、插圖的出現等等，都是現代平面設計的傳統依據。

從本質來看，古典的平面設計與當代的平面設計雖然具有相當不同的地方，但是，從目的上和手段上來看，卻依然有非常類似之處：其目的都是傳達，對象是讀者，組成設計的內容也依然是文字、圖形、裝飾，形式依然是二維的，或者平面的，更加重要的是：無論是古典的還是當代的平面設計都基本上是以印刷的方式發展的。那種在因為現代建築革命而造成的傳統建築逐步消失的情況，在平面設計中則並不存在。平面設計經歷的是一場漸變過程，而不是現代建築運動的那種翻江倒海似的大革命，因此，在現代主義建築受到後現代主義挑戰的時候，平面設計依然處於比較平穩的過渡之中，沒有出現建築上後現代主義那樣的巨大浪潮。原因主要是平面設計與傳統關係的密切。

雖然如此，工業革命的確給平面設計帶來了很大的衝擊，特別是印刷技術和製版技術的發展，依據資訊時代電腦帶來的新科技衝擊，在很大程度上改變了平面設計的手法，因此，我們可以以工業革命為一個分界線，劃分平面設計發展的歷史脈絡。這本書的目的在於闡述自從工業革命中期以來以西方國家為中心的平面設計的演進，探討這些演化的背景和影響因素，探索電腦時代對於平面設計可能帶來的影響和發展趨勢。

與著作、專論繁多的建築設計不同，平面設計的理論著作，特別是涉及到發展歷史的專著數量很少，從我多年的從事設計理論和設計史教學的經驗來看，這方面的著作雖然談不上鳳毛麟角，但是的確少而又少，大部分不過是設計史中涉及的一個簡單的側面而已，比如字體設計、版面設計、插圖設計、書籍設計、企業形象和標準設計、海報設計等等，專著相當豐富，缺乏的是能夠把這些關係密切，同樣屬於平面的、二維的設計活動和形成這些設計各種面貌的歷史背景，指導這些設計的各種理論聯繫起來討論的綜合著作。如果說我感到的問題，倒是平面涉及中的一些組成部分有本末倒置的情況，比如企業形象設計（CI），或者插圖設計等等，都幾乎成為脫離平面設計而獨自成為體系的新範疇，其實，不過是某些設計家為了強調自身價值所誇大其詞的結果，把平面設計的某些內容，脫離平面設計總的體系來單獨討論，實在是不正確的，對於設計新人來說，也容易造成誤導。因此，這本書的撰寫，有「確定名份」的動機，是想還平面設計原來應該有的面貌。從理論和歷史發展的討論和闡述中，提出平面設計的理論原則和基本構成因素。

筆者長期在美國的高等設計院校從事設計理論和設計史教學，因此很注意西方的平面設計史論著作，自從開始準備撰寫這本著作以來，更加注意資料的來源，在眾多的著作中，最具有權威性的應屬菲利普・梅格斯（Philip B. Meggs）的《平面設計史》（*A History of Graphic Design*, Van Nostrand

Reinhhold, New York, Second edition, 1992）。這本書第一版出版於1983年，我是在1987年開始在美國東部的賓夕法尼亞州的州立西切斯特大學藝術系（Department of Art, West Chester University, West Chester, Pennsylvania）擔任客座教授的，爲了應付設計基礎課，我在那個擁有近兩萬名大學生的大學圖書館中查找參考著作和教材，其中梅格斯的這本著作的第一版，對我來說是最有指導意義的，得益匪淺，可以說我能夠比較順利的給美國學生開設那門課，在很大程度上應該感謝這本著作。1988年我受聘開始在洛杉磯的「藝術中心設計學院」（Art Center College of Design, Pasadena, California）擔任教學，直到如今，一直使用他的這本著作來作爲主要教材。1992年代此書出了增改後的新版本，當時我正負責指導一個從韓國來的研究生作插圖史的研究，爲讓她到漢庭頓圖書館（Huntington Library）的善本圖書部作研究，這個圖書館是目前西方收藏自從文藝復興以來手抄本和善本最集中的圖書館之一，爲了理順歷史脈絡，我還是要求她用梅格斯的著作爲依據。嚴格地說，梅格斯的新版著作對於這個研究生和我本人來說，都非常有指導價值。我視他的這本著作爲目前市場上所有平面設計論著中最完整的一本，並經常向學生推薦。曾經擔任過中國工業設計協會負責人的柴長佩工程師曾經在1980年代後期翻譯過這本書的部分章節，以小冊子的方式在大陸出版，應該是中文中最早的翻譯本了。

除了菲利普‧梅格斯的《平面設計史》幾個不同版本作爲主要參考之外，筆者還參考了下列的著作：

●亞蘭‧里文斯頓與伊莎貝拉‧里文斯頓：《平面設計與平面設計師百科全書》（*Encyclopaedia of Graphic Design ＋ Designers*, New York: Thames and Hudson, 1992）

●菲利普‧湯普遜與彼德‧戴文波特：《平面形象詞典》（Philip Thompson and Peter Davenport: *The Dictionary of Graphic Images*, St. Martin's Press, New York: 1981）

●約翰‧巴尼科特：《海報簡史》（Barnicoat, John: *A Concise History of the Poster*, Lodon: Thames and Hudson, 1972）

●透納‧貝利等：《字體百科全書》（Berry, W. Turner, Johnson, A. F., and Jaspert, W. P.: *The Encyclopaedia of Type Face*, London: Blandford, 1958）

●愛德華‧吉朋等：《平面設計的語彙》（Booth-Clibborn, Edward, and Baroni, Daniele: *The Language of Graphics*, New York: Abrams, 1980）

●馬克斯‧加羅：《歷史上的海報》（Gallo, Max: *The Posterin History*, New York: American Heritage, 1974）

●安尼‧加奈：《平面設計史上1325個最偉大的時刻》（Garner, Anne, ed.: *The 1325 Greatest Moments in the History of Graphic Design(so far)*, Montana State University, 1987.）

●愛德華‧戈特沙爾：《今日的版面傳達》（Gottshall, Edward M.: *Typographic Communications Today*, Cambridge, MA: MIT Press, 1989）

●愛德蒙‧格里斯：《版面的藝術與實踐》（Gress, Edmund G.: *The Art and Practice of Typography*, New York: Oswald, 1917）

●史蒂夫‧赫勒等：《從維多利亞時期到後現代時期的平面設計風格》(Heller, Steven and Chwast, Seymour: *Graphic Style from Victorian to Post-modern*, New York: Abrams, 1988）

●貝佛斯‧赫勒：《海報》（Hellier, Bevis: *Posters*, New York: Stein and Day, 1969）

●約翰‧劉易斯：《印刷分析》（Lewis, John: *Anatomy of Printing*, Lodon: Faber and Faber, 1970）

●盧斯‧瑪霍特拉（編輯）：《歐洲與美國的傳統海報》(Malhotra, Ruth, et:. *Al Das fruhe Plakat in Europa und den USA*, Vol. I-III, Berlin: Gebr. Mann Verlag, 1973）

●詹姆斯‧莫然 （編輯）:《二十世紀印刷》（Moran, James, ed.: *Printing in the 20th Century*, New York: Hastings House, 1974）

●約瑟夫‧穆勒 - 布魯克曼：《視覺傳達史》（Muller-Brockmann, Josef: *A History of Visual Communications*, New York: Hastings House, 1967）

●靜‧穆勒 - 布魯克曼：《海報史》（Muller-Brockmann, Shizuka: *History of the Poster*, Zurich: ABC editions, 1971.）

●亨利‧皮茲：《美國插圖二百年》（Pitz, Henry C.: *Two Hundred Years of American Illustration*, New York: Random House, 1977）

●潘尼・斯巴克：《設計參考手冊》（Sparke. Penny: *Design Source Book*, Secaucus, NJ: Chartwell, 1986）

●斯圖亞特・列克：《現代海報》（Wrede, Stuart: *The Modern Poster*, New York: Museum of Modern Art, 1988）

●丹尼・阿珀戴克：《印刷式樣：歷史，形式和使用》（Updike, Daniel Berkeley: *Printing Types: Their History, Forms, and Use*, Cambridge: Harvard University Press, 1937）

●朱利斯・赫勒：《今日印刷》（Heller, Jules: *Printmaking Today*, Holt, 1972）

●比維斯・希勒：《海報一百年》（Hillier, Bevis: *100 Years of Posters*, Harper,1972）

●戈特佛雷德・林德曼：《印刷與繪畫》（Lindemann, Gottfried: *Prints and Drawings: A Pictorial History Praeger*, 1970）

●保羅・蘭德：《保羅・蘭德：一個設計家的藝術》（Rand, Paul: *Paul Rand: A Designer's Art*, Yale University Press, 1985）

　　除此之外，對於個別專門的項目，比如企業形象設計、字體設計、版面設計、海報設計、包裝設計等等，都有不少專門的著作，但是這些著作大多數都比較側重於技術層面的介紹和論述，真正從歷史和理論上探討的著作，甚至包括以上書目中的部分著作，還是非常少的。這個問題不僅僅出現在平面設計著作中，在一般設計理論、工業產品設計等等範疇中也依然如此，唯一的例外是建築設計，因為理論發展歷史長，具有強大的研究力量，因此比較深刻的理論著作相對較多。

　　平面設計這個術語出於英文「平面」（graphic），在現代平面設計形成以前，這個術語是泛指各種通過印刷方式形成的平面藝術形式，比如木刻、石版畫、腐蝕版畫、絲網印刷版畫等等。因此，當時這個詞是與「藝術」連用的，統稱上述藝術形式為「平面藝術」。「平面」這個術語當時的含義已經不僅僅是指作品是二維空間的、平面的，它還具有更進一步的意義：批量生產的。因此與單張單件的藝術品區別開來。因此，可以說「平面藝術」，或者「平面設計」自從產生以來，就與印刷有不解之緣。因此，它很早就被稱為「民主的藝術形式」（the demo-cratic art form），因為只有通過印刷批量生產，普通人才能夠享有這種藝術。從廣義來看，平面藝術自從開始以來，就已經不僅僅包括繪畫的印刷，同時也包括字體設計、版面編排、書籍裝飾等等豐富的內容。而設計的目的是印刷出版，這是古往今來平面藝術，或者平面設計的最共同點。

　　早期的平面設計人員都是印刷工，他們既是印刷技術工人，同時也是藝術家。他們必須利用金屬、石版或者木刻版製作插圖，利用活字準備文章的印刷底版，然後把圖版和文字版拼合，再利用油墨印刷到紙張上，如果是書籍的話，還要裝訂成冊。歐洲工業革命以後，機械印刷取代了舊式的手工印刷，平面設計人員逐步把更多的時間放在版面、字體和插圖設計上，而由機械代替手工負擔印刷。工業革命促進了經濟發展，社會對於印刷品的總需求量也就大幅度增加，與此同時，工業革命也帶來了嶄新的平面設計風格，因為採用機械，字體和插圖都在風格上有很大的變化，適應新的印刷條件。新的印刷品更加促進了平面設計這個行業的發展，大量的書籍、雜誌、海報、包裝、廣告、智卡等等的發行，造成了一個龐大的平面設計行業隊伍。平面設計進入到現代時期。

　　把文字、圖畫和裝飾標記以某種方式安排在一起，應該說是平面設計的基本內容，從這點來看，應該說早在遠古時期就已經有類似的活動了。西元前3000年兩河流域的蘇美人在泥版上刻畫的文字符號（the Sumerian pictographic tablet），西元前1800年的漢摩拉比石刻（the Code of Hammurabi），從西元前1500年左右開始出現的大量埃及草紙文書，特別是作為死者陪葬用的《死亡書》（the Book of the Dead），西元前1400年左右的中國甲骨文和商、周兩代的青銅文，都是人類最早的平面設計作品。但是，除了文本、插圖和裝飾的編排因素之外，我們普遍認為平面設計的另外一個特徵就是印刷發行，因此，這些早期的文物雖然具有平面設計的基本因素，卻並不能被視為當代平面設計的開端。真正的平面設計開始，是與印刷相聯繫的。

　　平面設計與印刷有極其密切的關係，因此，可以說印刷技術產生的國家—中國，是奠定平面設計基礎的國度。現在存世最早的印刷品是中國唐代的《金剛經》，經文是在一塊完整的木板上雕刻而成的，印刷在紙本的手卷上，從右到左讀，是西元868年的印刷本。其中包括了插圖，文本，標題三個基本部分，已經具備了平面設計的幾乎所有要素。這個刻本如此成熟，因此，肯定可以說有比這個刻印本更加早的印刷品。中國也是發明紙張的國家，歷史記載漢代的蔡倫發明造紙，考古發現了東漢時期的原始紙張，這些因素都促進了中國早期版面設計的發展。因此，平面設計是在中國最早得到完善的，對於這一

點，理論界均沒有爭議。關於現代印刷出現以前的平面設計發展歷史，將在本書的《導論》中介紹。

現代平面設計史的論述應該包括三個基本方面，即：

1．對於平面設計諸因素的論述，包括字體發展、版面編排發展、插圖風格的發展等等；

2．印刷技術對於平面設計的影響；

3．分門別類地討論平面設計組成內容，比如包裝設計、書籍設計、海報設計等等的發展過程。

如果把視覺傳達的方法和特點加進去，就基本構成了平面設計史論的全部內容。本書將設法把這些因素融合在一起進行論述，以期給讀者一個比較完整的發展面貌。

現代平面設計與印刷有不解之緣。沒有印刷，也不可能有現代平面設計的存在。從印刷技術的發展來看，要把圖形、文字印刷到紙張或者其他材料上，必須具備一種能夠把圖形、文字過渡到紙張或者其他材料上的方法，中國的印刷方法長期以來是採用木版刻製，利用黑墨為材料進行平面直接印刷，雖然畢昇發明了活字，但是長期以來，中國的印刷基本還是依據整塊的木版進行的。歐洲的印刷雖然發展比中國遲很多，但是自從德國的古騰堡發明金屬活字之後，歐洲的印刷就迅速地擺脫了中世紀手抄本的落後狀況，用了很短的時間發展出影響整個西方文化的印刷業來。歐洲雖然起步晚，但是由於技術上的重大突破，在傳播（發行）上發展極為迅速，在印刷方法取得一連串的重大成就，因此，歐洲，特別是西歐國家在印刷上、在平面設計上都具有奠定基礎的作用。歐洲國家之所以能夠迅速發展平面設計，與這個地區廣泛使用字母是分不開的。自從古典時代以來，歐洲已經普遍採用字母，而不像中國長期使用複雜象形文字，拼音字母數量少，而象形文字數量則巨大，因此使用拼音字母比較容易在活字上得到簡單的突破。在文字的突破之後，歐洲集中於印刷技術方法的探索，逐步從傳統的印刷方法基礎上發展出符合新印刷需求的木版、金屬腐蝕版、石版印刷技術來，不但印刷方法得到完善，而且在印刷字體上也多姿多彩，字體種類與日俱增，豐富了版面，促進了平面設計的豐富性。

印刷上的四種基本方法，即凸版（relief）、凹版（intaglio）、平版（planography）和孔版，或者稱為「鏤空版」（stencil）基本上都是在十五世紀以後逐步在歐洲被廣泛運用到印刷上的。不同的印刷方法，造成了不同的效果，因而導致了不同的平面設計風格、字體風格、插圖風格、裝飾風格的形成。

凸版是最早出現的印刷方法，顧名思義，凸版就是從一個凸起的平面上進行印刷。最早期的凸版印刷是中國的木刻版印刷，把文字和圖畫刻在木版上，然後以布拓黑墨，把紙張壓印其上，得到印刷圖形。因為是直接印刷，所以木刻版上的圖形應該是「反」的，也就是說必須以負形刻製，必須有經驗的匠人才能勝任這個工作。歐洲目前發現最早的木刻印刷品是西元1400年的作品，其中有大約為西元1423年刻印的聖克里斯托夫肖像（aportrait of St. Christopher）。歐洲早期的書籍出現了木刻插圖，從事木刻插圖的畫家包括有德國的杜勒（Albrecht Dürer）和荷爾拜因（Hans Holbein）。他們是歐洲最早的書籍插圖藝術家。杜勒對於木刻線條的運用達到高度嫻熟的地步，他的作品具有非常高的藝術性，不但生動非凡，並且具有鮮明的個人藝術風格，是木刻藝術和插圖中最傑出的代表作品之一。比如他於1498年創作的《啟示錄》（The Apocalypse）就是典型代表作。歐洲的木刻版印刷到十九世紀時期發展到新的高度，採用優質的木版，鋒利的刻製刀具，達到能夠準確模擬鋼筆畫效果的地步。這種新的木刻技術稱為「木版鏤刻」（the wooden graving），它代表了木刻技術的高度發展和在印刷中的更加廣泛運用。這個技術的最高水平代表是托瑪斯·比維克（Thomas Bewick）。他被稱為「木版鏤刻技術之父」，他為1797年英國出版的《英國鳥類》（The Common Snipe, from the 1797 book British Birds）一書所作的精美的插圖，是這種技術達到爐火純青地步的代表作。

凸版印刷是比較普遍的印刷方法，自從工業革命以來，因為金屬活字普遍採用，凸版印刷成為最主要的印刷方式之一。目前的凸版印刷，包括有活字版、鉛版、鋅版、感光性樹脂版等。活字版是用鉛通過鑄字機鑄造成鉛字排版組合上機印刷，印刷數量比較大的印刷品，比如報紙、雜誌之類，往往採用這種方法印刷，採用的機器則經常是輪轉機，以達到高速的目的。由於插圖的複雜性，單純的活字版已經不適時了，因此，產生了採用照相感光方法製作鉛版、鋅版和樹脂版的新凸版方法。一般的書籍、刊物、普通印刷品，以及必須有特殊效果—比如燙金、燙銀、壓凸、成型等等，大都採用凸版印刷。

凹版的英文"intaglio"來自拉丁文「刻」字，顧名思義，是在印刷表面上刻下去的製版方法。歐洲最早和最普遍的凹版是手刻銅版凹版（hand copperplate printing）。方法與凸版剛好相反，文字和圖形都凹於版面的平面之下。早期的凹版方法是在光滑的銅版表面用 V 形的鋒利刀具（英語稱為 burin）刻畫出圖形來，然後用來作印刷底版。由於銅版柔軟，因此，可以刻出非常精細的線紋來，對於表現精細

的圖形細節很有利。印刷的時候，採用非常粘稠的油墨塗抹，必須使所有凹槽都吸滿油墨，然後把銅版表面擦乾淨，之後用機械滾筒把紙張壓到銅版平面上，從而達到紙張把凹槽中的油墨粘上的效果。凹版印刷在歐洲發展出利用腐蝕的方法製造金屬印刷版的新技術，稱為「腐蝕版」(etching)，這個詞來自荷蘭文 "etzen"，意思是「吃」。這種方法發明於1504年，利用一層蠟覆蓋在金屬版表面，在蠟上刻畫，然後以酸腐蝕，刻畫得越深，腐蝕越深，因此自然形成深淺不同的腐蝕效果，之後去除蠟層，洗乾淨版面，以油墨印刷，達到更加精細的效果。不少歐洲藝術家發現凹版印刷的這種精細的特徵，從而採用它進行藝術創作，比較突出的是荷蘭藝術大師林布蘭特 (Rembrandt)，他採用腐蝕版所創作的大量傑出人物、風景作品，都是藝術史上膾炙人口的傑作。西班牙畫家哥雅 (Francisco Goya) 也廣泛採用腐蝕版創作，成就驚人。

凹版因為圖形精細，所以常常用來印刷紙的貨幣、郵票、債券、公證書等等非常講究和正式的印刷品，凹版不但可以採用紙張印刷，同時也可以採用絲綢、塑料薄膜等等材料印刷。但是它的印刷工藝複雜，印刷時間比較長，因此發展有限制。

平版印刷是比較新的發明。它開始於石版印刷，大約在1796年，由阿羅斯‧賽那菲德 (Aloys Senefelder) 發明。方法簡單：利用油水不合的道理在平滑的石版上製成印刷版面，效果精細準確。早期是單色的，後來發展出彩色的方法，利用不同的版印刷不同的色彩，使色彩自然混合，達到非常豐富的色彩效果，是以前任何一種印刷方法都沒有做到的。彩色石版印刷促進了廣告海報、書籍、賀卡的發行，是現代印刷技術中非常突出的一種方法。很多藝術家都採用石版印刷方法創作，比如法國十九世紀的大師杜米埃 (Honore Daumier) 的許多作品就是利用石版印刷的。

平版印刷由於簡單、快速，在工業時代被加以發展，方法其實與原始的石版印刷相同：利用油水不融的原理，使圖形、文字接受油墨，而非印刷部位接受水份，再採用間接方法印刷，即先把圖像印在橡皮滾筒上，圖像由正而反，再把滾筒上的圖像印刷到紙張上，圖像則由反而正。現代平版印刷已經進入到電子分色製版階段。利用「電子分色」技術，效果比舊的照相分色要準確精細，與原稿更加接近。由於平版印刷速度快，成本低，質量好，已經成為現代印刷的主要方法之一。

孔版印刷是利用紙張、紡織品、金屬片，或者其他材料，在上面刻出鏤空圖形，然後用墨、油墨或者其他染料採用刮板刮壓，使油墨滲透到網孔以下的承印物上。鏤空的部分讓印刷油墨通過，其他部分則因為沒有鏤空而留下空白，這種印刷方法，最早在西元500年前後在中國和日本被發明使用。歐洲在十六世紀前後也開始採用孔版印刷技術，並且逐漸發展，使之得到技術上的完善。現代的孔版印刷主要是絲網印刷，即在絲網上利用感光材料製成孔版，然後印刷。這種方法的優點是不但可以印刷在平面上，也可以印刷在弧面上，色彩鮮艷，而絲網製作成本低廉，方法簡單，因此被普遍採用於印刷紡織品、塑料、玻璃器皿、木板、金屬材料上。缺點是速度慢，同時不精細。絲網印刷得到很多現代藝術家的喜愛，特別是六十年代以來的「普普」藝術運動的幾位主要的大師，比如安迪‧沃荷 (Andy Warhol) 和羅伯特‧勞森伯格 (Robert Rauschenberg) 都採用絲網印刷為主要創作手法，從某個方面促進了絲網印刷的普及。

真正的現代的平面設計是從十九世紀開始發展起來的，形成現代平面設計的主要因素是機械化的現代印刷技術的發展。新的印刷技術給設計家開闢了一個嶄新的天地，提出了嶄新的設計要求，因而促進了設計的發展。而大批量的印刷面臨的大眾市場，強調高效率的視覺傳達性，因此，基於大批量印刷的平面媒介、旨在傳達大眾信息的設計活動也就日益成熟了，從事這種設計的人也就是現代平面設計師。這種現在被稱為「平面設計師」的專業人材在當時被稱為「商業藝術家」(commercial artists)，他們的工作是通過在平面上的設計達到視覺傳達的目的，他們的工作逐漸使現代平面設計的系統形成，以至發展到目前的狀況。

在現代平面設計的發展過程中，商業海報產生了重要的促進作用。不少早期的平面設計家都是從設計商業海報開始自己的專業生涯的。從十九世紀下半期開始，商業海報在歐洲蓬勃發展，很快也在美國普及。這種狀況與歐美的資本主義經濟的高速發展是有密切的關係的。很多非常有才華的藝術家都注意到這種新的設計天地，不少投身於海報設計和其他的商業藝術設計。因此，這個階段應該被看作現代平面設計的重要開端。其中法國的巴黎成為現代商業海報的一個重要的發展中心，法國海報設計家謝列特 (Jules Chéret) 為娛樂行業設計了大量傑出的海報，他設計的作品每年印刷量達到二十萬張這個驚人的數目，他的作品對當時的海報設計有很大的影響。切列特採用彩色石版印刷設計，色彩鮮艷，具有柔和

的水彩效果。他對於法國的商業藝術、平面設計的影響和貢獻如此之大，法國政府於1890年授予他榮譽軍團勛章（the Legion of Honor）。與此同時，法國還出現了類如土魯斯-羅特列克（Henride Toulouse-Lautrec）這樣的平面設計大師，到「新藝術」運動時期，又出現了更加受歡迎的阿爾豐索‧穆卡（Alphonse Mucha）這樣的大師，他們對於世界平面設計的發展作出了非常重要的貢獻。

隨著印刷的發展，文化的普及，社會對於平面設計的總需求量在二十世紀劇增，字體設計、版面設計都出現了適應新時代的變化，現代主義設計運動於1920年代前後在歐洲和美國展開，特別在荷蘭、俄國和德國有非常重大的突破性發展，從而形成新的平面設計形式。平面設計被視為一種民主化的工具，對於社會民主具有促進作用而得到普及。當納粹肆虐歐洲大陸時，現代主義設計家們或者逃到美國，繼續他們的設計探索，或者集中到中立的瑞士，逃避災難。因此，戰後的國際主義平面設計風格出現於瑞士是非常自然的結果。

作為戰後最強大的經濟大國的美國，在平面設計上有很大的影響力。無論是在企業形象設計上，還是在包裝設計、書籍設計、字體設計、版面設計等等方面，都形成自己的、並且影響世界各個國家的國際主義風格和美國風格。其中保羅‧蘭德（Paul Rand）等人成為具有世界影響力的新一代平面設計大師。他們的設計對於二十世紀平面設計風格具有非常深刻的影響。美國形成了以紐約和加州為中心的兩個風格不同的平面設計核心，從而影響世界。

戰後歐洲的平面設計也逐步擺脫美國的影響，形成自己的不同面貌，其中德國、法國、西班牙、比利時、波蘭、捷克等等國家的平面設計都具有非常鮮明的民族特色。與此同時，遠東地區的平面設計也得到非常迅速的發展，亞洲國家揉合了歐美的國際主義風格和自己的民族特點，形成了非常獨特的新平面設計風格，獨樹一幟，豐富了世界平面設計的發展。

1980年代以來，電腦日益成為平面設計的主要媒介，美國的電腦技術在世界具有領先的地位，圍繞電腦設計，美國形成新的設計核心，產生了新一代的平面設計大師，這種情況，很快影響到世界各國，對於平面設計的發展方向提出了新的課題和新的挑戰。一旦設計因為電腦和其他的現代設備得到簡化之後，設計家的大部分時間就不再是花在完稿工作上，觀念的形成、市場的調查、設計戰略的組織等等成為當今設計家們面臨的主要問題。因此，人的精神因素、設計家本身的素質變成設計優劣的主要驅動因素。我們不得不重新注意設計家本身的素養，而不僅僅是他的手頭功夫。這對於設計和設計教育來說，都是一個重大的轉折和挑戰。

德國包浩斯最重要的平面設計家赫伯特‧拜耶（Herbert Bayer）是現代平面設計的最重要奠基人之一。他在三十年代來到美國，曾經在耶魯大學等高等學府從事平面設計教育，同時大量從事設計工作，對現代設計有舉足輕重的影響。他在1979年3月16日曾經提出過平面設計的三個基本的原則，被梅格斯引用在他的《平面設計史》的扉頁上，他提出：

1‧具有創造性的程序不僅是靠技術嫻熟的手工完成的，所有的創造設計都必須依靠腦、心和手的同心協力合作達到。

2‧先掌握可靠的技巧，然後啟迪自己的靈感。

3‧人類是高等精神或者是「他所被賦予能力去完成和表現的」生命源泉的一個最高體現。

他可以說是未卜先知地提出我們當前面臨的問題：人的素質，所謂的心、腦，手等精神和生命源泉是設計的核心部分，而不僅僅是簡單的技術，或者簡單的平面設計「手頭功夫」。每當我看到這三個原則時，都會暗暗自省，希望自己的腦、心、精神和生命源泉不至於枯竭。

作為我撰寫的設計叢書的第二本，《世界現代平面設計》對於我自己來說，是具非常重要的意義的。因為平面設計在現代設計中具有舉足輕重的作用，對於現代物資文明的影響力可以與建築設計、城市規劃設計、工業產品設計相提並論，是組成現代設計範疇的一個極其重要的部分。與此同時，我本人的設計生涯也與平面設計息息相關，因此，更加感到其重要，因為內中具有一份人情味。

1967年中，中國大陸的「文化大革命」正如火如荼，全國一片混亂。我當時剛剛高中畢業，因為「革命」而被迫中止大學考試，無所事事，只是因為喜好，終日畫畫，打發時光。當時我居住的湖北省武漢市有兩份主要的報紙—《湖北日報》和《長江日報》，前者是湖北省的報紙，後者是武漢市的報紙，因為「文化大革命」的衝擊，基本陷入停頓狀態。報社大部分工作人員都被「紅衛兵」集中批判鬥爭，報社只留下幾個「可靠」的人維持工作，每天出版工作繁雜，而人手嚴重不足，困難重重。當時在《湖北日報》工作的一個畫家區輝（現在是廣州畫院的畫家）與我熟悉，推薦我去報社工作，當時負責兩份

報紙美術編輯工作的是一個叫楊奠安的青年，他看了我帶去的美術習作，很器重我的才華，立即讓我上班。當時才十八歲的我就這樣在那個大混亂中到漢口江漢路那幢黑色的、稱爲「紅旗大樓」的舊日本銀行大廈上班，工作主要是爲報紙畫插圖，也參與版面編排工作。第一次看見自己的繪畫作品印刷出來，第一次看到自己的版面設計的效果，實在非常興奮，雖然當時報紙內容全國千篇一律，都是革命頌歌，都是「萬歲萬歲萬萬歲」之類的標語口號，插圖也大部分是工農兵橫掃牛鬼蛇神的場面，但是，平面設計的基本因素則完全一樣，我第一次了解到平面設計諸因素—文字、插圖、標誌、裝飾線等等結合的原則。這對於我是非常重要的開端。這段經歷對於我了解平面設計具有很重要的意義。1996 年 5 月，我受大陸一些機構邀請回國講課，其中湖北省出版總局集中了全省十幾個出版社邀請我爲編輯和出版家們介紹美國出版業情況和美國的書籍設計，坐在我旁邊的正是頭髮已經開始花白的楊奠安先生，大家回憶起 1967 年那段時日，不勝感慨。

平面設計在 1980 年代在中國大陸興起，到 1990 年代變得非常熱，公司如雨後春筍般湧現，單是廣東省在高潮的時候有平面設計和廣告設計公司數千間。自從 1990 年代開始，我不斷地被大陸不少相關單位邀請作專題講學，其中經常被邀請講的一個題目是「企業形象設計」，這個題目在 1996 年被大陸設計界炒得熱火朝天，好像是能夠給企業起死回生的萬靈妙藥一樣。有點莫名其妙，這是爲自己所記得的平面設計被鼓吹得具有超乎尋常的法力的唯一的一次。「CI」這個炒作，起於日本，成於台灣，1980 年代達到高潮，不知道怎麼把整個大陸平面設計界搞得顛三倒四。爲因此不得不通過講學來「降溫」，告訴他們一個標誌不可能產生如此神奇的效果，平面設計師是設計平面的，對於企業行爲體系、對於企業觀念和管理體系並不了解，不要自欺欺人。

這段經歷也很滑稽，我記得 1983 年我在撰寫《世界工業設計史》（1984 年安徽「技術美學」刊物出版社、1985 年上海人民美術出版社出版）時曾經介紹過外國的企業形象設計，即所謂 "corporate identity"，我當時勉爲其難的翻譯成「CI」，這個原來應該屬於平面設計中諸多因素中之一的標誌和色彩計畫設計，被喜歡鑽牛角尖的日本人發展成爲獨立體系，經過台灣平面設計界中部分人的推動，變成了可以使企業起死回生的活動，其中的「視覺系統」（VI）、「行爲系統」（BI）、「管理系統」（MI）層次分明，體系龐雜，設計者自己其實也搞不清楚，但是卻能夠自圓其說，寫出巨大的手冊，嚇唬客戶。這套方法又在 1990 年代引入中國大陸，吹得神乎其神，簡直有點令我啼笑皆非。這種混亂，其實與商業炒作有關，但是與國內平面設計界對於平面設計的總體結構了解缺乏也有關係。鑑此情況，我當時把已經進行了一半的《世界現代建築史》暫時放下，集中力量，首先把這本平面設計史寫完，期望能夠提供給設計界某種借鑑，促進國內平面設計的良性發展。

這本書稿早已經完成，但是由於各方面的原因遲遲無法在大陸出版，因此對原稿再次進行修改之後，交台灣藝術家出版社出版，也了一心願。種種缺陷有待讀者指正，以便在以後的版本中修正。

王受之 於美國洛杉磯

1996 年夏 - 秋・一稿
1999 年春 - 夏・二稿
1999 年 11 月 1 日三審

拜耶的原話是：

1．The creative process is not performed by the skilled hand alone, but must be aunified process in which "head, heart, and hand play as imultaneous role."

2．I quote the Japanese saying, "first acquirean in fallible techinque and the nopen yourself to inspiration".

3．The human being as amanifestation of the supreme spirit or the source of life" performs what he is given to do. "in the consciousness of I of myself can do nothing the artist becomes at ransparency through which the creative principle operates.

導　論　平面設計在工業化以前的發展背景

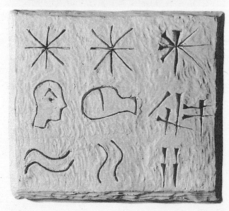

（上）西元前500年前後中亞的亞述帝國的泥版文書上的插圖

（中）西元前3100年蘇美帝國的象形文字泥版

（下）兩河流域地區的楔形文字

　　一本完整的平面設計史，是應該從人類開始記錄自己的思想開始敘述的。人類為了記錄自己的思想、活動、成就，開始是利用圖畫作為手段，但是圖畫對於思想的表達能力非常有限，特別是對於比較抽象的思維的記錄，幾乎無能為力，因此，人類創造了文字，自從有文字，就有了文字的不同體例，有文字編排的體例，和加強文字說明能力的插圖等等，這個就是平面設計的開始；所以，平面設計其實是從人類開始利用文字記錄自己的思想的時候就開始的一個活動，貫穿了人類文明史的整個過程。從中國的甲骨文到美索布達米亞平原（Mesopotamia，即所謂的「兩河流域地區」，位於底格里斯河Tigris與幼發拉底河Euphrates之間，即現在的伊拉克境內。古代文明從西元前5000年即在這個地區發展起來了。其文明的衰敗是西元1258年蒙古入侵摧毀了這個地區的水力灌溉系統開始的。因此，其文明的發展延續近六千年）的楔形文字，都是平面設計的開端。如果要論述與人類文明同步發展的平面設計歷史，這本書可能要成為一本宏篇鉅著。

　　筆者撰寫本書和整套《現代設計叢書》的目的，是給有關的專業人員和院校師生提供一個比較實用的了解現代設計的依據，因此，本書的中心在於現代平面設計，而不是整個平面設計史的發展沿革與脈絡。所謂的「現代平面設計」，其實是指與機械化大量印刷相關聯的平面設計，也就是說，本書的論述是從機械化大量印刷的時代開始的，這樣做，固然有比較接近我們時代的特點，也有比較實用化的長處，但是，缺乏對於平面設計發展的總體討論，顯然會造成沒有完整的歷史背景的問題，如何使這本書既有現代特點，也具有完整的發展脈絡，是筆者非常注意的問題，經過再三的考慮和計畫，為了給讀者提供一個比較完整的平面設計發展的背景，因此，把現代平面設計以前的發展歷史集中在〈導論〉介紹，〈導論〉因此也成為早期平面設計史的論述部分。希望這樣做，能夠給讀者提供一個比較完整的平面設計面貌，特別是對採用字母為文字構成的西方國家，平面設計發展歷史提供一個比較完整的背景。

● 平面設計的開端

　　平面設計發展的歷史應該說是從書寫、文字的創造時開始的。從古代的原始繪畫當中，我們的祖先創造了各種形象的符號，因而，也逐漸產生了布局、編排等日後平面設計的因素。法國南部拉斯考克（Lascaux）地區的山洞中發現的原始人壁畫，時間可上溯到西元前15,000-10,000年，繪畫生動，但是沒有特別的設計布局，只是在洞壁上塗鴉。繪畫的主題基本上都是動物，描繪生動，形象簡練，具有強烈的符號特徵，這些應該說是日後設計標誌的動機。我們在北美洲的印第安人岩畫當中，看到了更加簡練、更富於標誌化的設計。大量新石器時代的繪畫、雕刻都提供給我們豐富的原始繪畫資料，它們也是研究圖案發展、設計起源的最好參

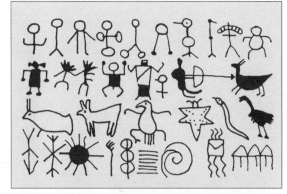

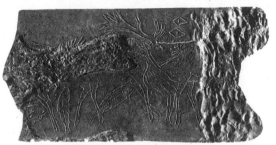

(左上）法國發現的拉斯考克岩洞中，古代人類的原始繪畫，大約西元前一萬至一萬五千年。

(右上・右中）人類最早的視覺傳達方式基本都是利用圖形進行的。這是北美印地安在史前的岩洞壁畫。全部採用圖形表達。

(右下）早期蘇美時期的「布勞」紀念碑，公元前 4000 年左右。

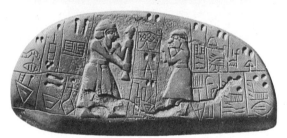

考。

　　人類文明的起源迄今仍然是一個沒有確定的謎。歷史學家把農業經濟的開始作爲文明的開端來看待。長期以來，大家認爲文明的起源是在美索布達米亞平原，但是根據最近的研究結果，目前位於中國西南部和泰國北部地區的的農耕活動比兩河流域還要早，中國的考古也顯示了古代中國黃河和長江流域地區的農耕經濟發展相當早，因此對於哪兒是世界文明的起源，目前還沒有定論。一般來說，大約在西元前七、八千年左右，農業經濟已經開始在兩河流域、目前的泰國北部地區、埃及的尼羅河三角洲、中國的黃河流域與長江流域的下游開始發展了。農業發展的結果是將遷徙式的居住改變爲定居，交流的增加促進了文字的產生。因此，在早期的農業經濟中心，文字也就被創造出來了。兩河流域的蘇美人（Sumerian）很早就創造了利用木片在濕泥版上刻劃的所謂楔形文字，出現在大約西元前三千年，基本都是象形文字。這種文字在西元前二千年發展成熟，目前有不少重要的文物可以看到這種文字的特點，比如有名的泥版（Cuneiform tablet），黑石鴨形權雕刻上的文字（Black stone duck weight），而最重要的當屬漢摩拉比石版（Stele bearing the code of Hammurabi），大約是在西元前1792 年到 1795 年之間的作品，文字規範，劃有整齊的格子作爲書寫的範圍。

　　古代埃及是文字的重要發源地之一。埃及的古文化是沿著 6,600 多公里長的尼羅河發展起來的。這個文化的發展，與尼羅河泛濫造成的肥沃土壤而促進的農業經濟分不開。其中，最重要的經濟和文化中心是尼羅河流入地中海的尼羅河三角洲地區，埃及早在西元前 3,100 年左右就形成了第一王朝。這個時期，美索布達米亞和蘇美文化從兩河流域被引入埃及，從而導致埃及的文化發展，文字的創造，書寫的發展是其中一個非常顯著的成就。雖然蘇美人已經從簡單的象形文字發展到抽象的字母，因爲文字是用楔形的木片刻畫在陶土上，因此又稱爲「楔形文字」（英語稱爲 abstract cuneiform），但是埃及人卻沒有在這個方面受到影響，仍以本身早已經發展出來的以圖形爲中心的象形文字爲核心，從事記錄書寫。這種以圖形爲核心的象形文字，稱爲埃及象形文字，「象形文字」這個詞的原義是「神的語言」，或者「神的文字」（英語稱爲 Hieroglyphics）。古代的埃及文字基本完全是象形圖畫式的，在埃及被使用的時間相當漫長，最早在西元前 3,100 年的第一王朝時期開始出現，一直使用到西元 394 年，當時埃及已

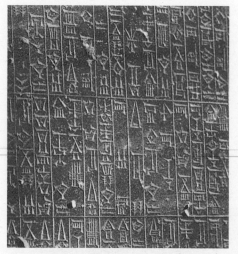

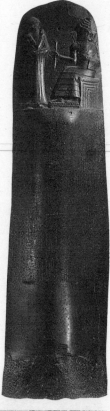

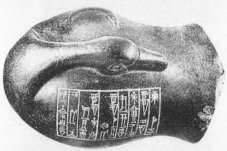

（左上）巴比倫的著名法典《漢摩拉比法典》的細部，西元前1800年。

（左中）古代中亞文明的黑石鴨形權，是由烏爾王奉獻給南那神的貢品，公元前3000年左右。

（右上）西元前1792至1750年之間書寫的著名《漢摩拉比法典》紀念碑，此為巴比倫時期的法律條文。

（下）西元前1420年古埃及阿尼紙草書的「末日審判」。

經淪為羅馬帝國的殖民地了。「神的文字」被廣泛地採用，無論是在當時的象牙雕刻、石刻（有名的羅斯達石刻 "the Rosetta Stone" 大約在西元前197-196年左右，還有西元前六世紀的奉獻石刻 "Offering Niche of the Lde Sat-tety-lyn, Sixth Dynasty"），還是紙草文書上，都有大量夾有精美插圖的文字記錄。其中對於平面設計影響最大的，也可以被視為現代平面設計的雛形的是在紙草上書寫的文書。這種被稱為埃及文書（Egyptian Hieroglyphs）的文字記錄，利用橫式或縱式布局，文字本身是象形的，因此插圖與文字互相輝映，極其精美。不少紙草文書當中有裝飾味道十足的插圖，比如著名的比涅特抄本（Bignette from the Paryrus of Nekht, c. 1250 B.C.）、漢尼夫紙草（the Papyrus of Hunefer, C. 1370 B.C.）等等，都是精美的傑作。插圖和布局，文字書寫的精美和流暢都堪稱一絕。對於後世的平面設計，特別是版面設計影響很大。除此之外，古埃及的壁畫上也有大量的插圖和文字，布局精美，也是平面設計和版面設計的傑作，比如大批發現的古代墓穴中的壁畫，比如拿克特墓碑（the tomb of Nakht, C. 1450 B.C.）等等，都是古代埃及平面設計的傑出代表。

象形文字在古埃及時代已經明顯不敷使用了，對於一些比較抽象的意義，象形文字顯然無能為力，因此，古埃及人開始學習蘇美人，發明和採用拼音字母；把拼音字母與象形文字合用，方式有點像後來日本人把中文漢字和日本的假名合用的模式。逐步發展之後，埃及的象形文字本身就變成字母，比如禿鷹代表A字，蜜蜂代表B字，但是它們同時又代表鷹和蜜蜂，因此是象形化和拼音化混合使用的方式，對於日後企圖翻譯古埃及文的學者帶來很大困難。

由於「神的文字」本身就有

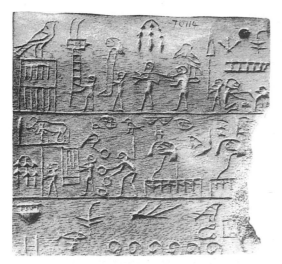

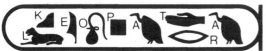

強烈的圖畫傾向，而古埃及的紙草文書和壁畫、雕刻等本身又具有高度裝飾性的插圖，因此，在版面編排上就傾向非常自由。「神的文字」是獨立的象形字，因而可以橫排，也可以縱排，排版上的自由化造成高度裝飾性的效果，比如西元前593-568年的埃塞俄比亞王阿法塔的墓室壁畫，就是這種自由排版的典型例子。

在所有的古埃及文書中，最具有平面設計價值的應該是紙草的文書，特別是給去世的人書寫的所謂《死亡書》。埃及人相信來世，相信死後的人進入另外一個世界，因此，對於葬事非常認真，巨大的金字塔的修建就是這種信仰的證明。所有的死者在入葬時都有《死亡書》陪葬，這些書寫在紙草上的文書，大部分有精美的插圖，描寫死亡者與神的會面，文字敘述他（或她）的生涯和經歷，也往往充滿讚美之詞。最特別的是大部分《死亡書》的插圖往往非常傑出，特別是出身顯赫的人物，比如法老王的《死亡書》本身都是出類拔萃的藝術精品。西元前1250年尼克特的文書（Vignett from the papyrus of Nekht, C. 1250 B.C.）描繪了他和妻子站在奧西里斯王和瑪他女神（Osiris and the goddess Maat）前面，背後是他們的房子，文字記載了他的赫赫軍功。西元前1370年的胡尼夫紙草文書（the Papyrus of Hunefer, C. 1370 B.C.）也有類似的特點。插圖和文字混合，

（左上）古埃及文明時的作品：第一王朝時期的澤德王象牙版雕刻，已經有5500年以上的歷史。

（左下二小圖）古代埃及的文字是利用象形文字來代表發音的。這裡是埃及字母的一個部分，可以看見象形文字與發音的聯繫，每個圖形旁邊的英語字母代表這個象形文字的發音，比如禿鷹的發音是 "A" 等等。這樣，埃及人在西元1500年左右已經成功地把圖形轉變為拼音字母，是文字發明的一個重大進步。

（右上）古埃及時代的羅斯達石刻，西元前197 – 196年，上面有埃及象形文字和希臘文字，紀載了古典時期的大事。

（右下）古埃及的文字兼而具有象形文字本身的圖形含義符號，這些圖形通過發音來表達的抽象含義兩方面的功能，這裡的圖形從圖形上來說是「蜜蜂，樹葉，海洋，太陽」，它們同時也代表了「信仰，四季」的意思。

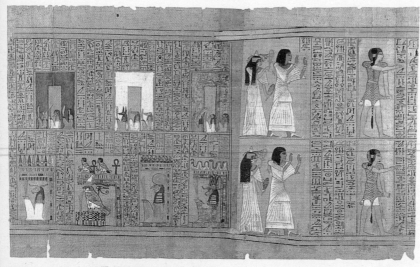

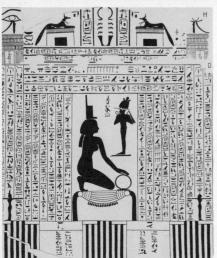

（右上）古埃及書寫工具：墨水、墨水壺、毛筆。從這三種工具合作而演變出古埃及文的「書寫」這個字。

（左上）古埃及西元前1370年前後的《死亡書》，插圖、標題裝飾。字體和編排都採用手卷式的橫向方式，井井有條，形成日後同類文書的基本格式。

（中）衣索比亞國王阿斯帕爾塔的石棺雕刻，西元前593-568年。

（左下）古埃及人利用尼羅河流域的紙草作為書寫工具，也就是當作紙張使用，英語目前的「紙張」這個單詞就是從「紙草」這個古埃及文字轉化來的。這是西元前1450年前後的作為陪葬的所謂「死亡書」，用筆畫寫的埃及象形文字，書法流暢，字體優雅，文字的排列方法是從上至下的。

文字縱排，具有高度的裝飾性特點。同期的壁畫也大部分具有類似的設計風格，可以看出當時平面設計上廣泛把插圖和文字混合，利用縱排的模式組織整體的特點。

　　中國是世界上文明發生最早的國家之一。早在新石器時代發現的一些陶器上，已經具有類似文字的圖形。中國文字—漢字是迄今世界上依然被採用的獨無僅有的象形文字。傳說中夏代的文字目前雖然還不清楚，但是商、周的甲骨文和金文（青銅器上的文字）則大量存世，並且在過去的一百多年中得到很好的研究和考證。

　　中國的文字最早形態是出於簡單象形的，比如「日」、「月」、「水」、「雨」、「木」、「犬」等等，與代表的內容形式相近。這種類型的文字大量出現在商代的甲骨文上，出現的時間大約開始於西元前1800年，到西元前1300年，甲骨文已經非常成熟了。河南安陽「殷墟」發現的大量甲骨上的文字，代表了早期中國文字的精華。這些文字記載了國家大事、戰爭、祭祀、收成、天文和大量的占卜過程。這些刻畫在龜殼和牛肩胛骨上的文字，排列方式都是從右到左，從上到下，奠定了中文書寫以後數千年的基本規範。

　　周代以來，甲骨文消失，取而代之的是青銅文字，或者稱為「金文」。因為表達的內容更加複雜，單純以象形方式創造新字已經不夠了，因而出現了以意、以音創造新字的方式，比如日、月為「明」，是以意造字，英文稱此種方法 "ideographic"；另外取「方」字音創造了「房」、「防」、「仿」、「紡」、「芳」等新字，則是以音為核心的造字方法。英文稱這種方法為 "phonegraphic"。中文造字的三種基本方法應該在周代已經完全形成了。

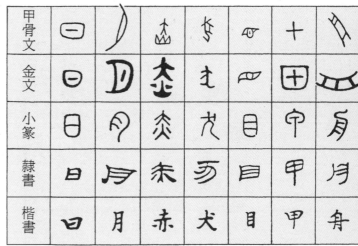

甲骨文	日	月				十	
金文	日	月			田	田	
小篆	日	月	炎	犬	日	甲	舟
隸書	日	月	未		目	甲	月
楷書	日	月	赤	犬	目	甲	舟

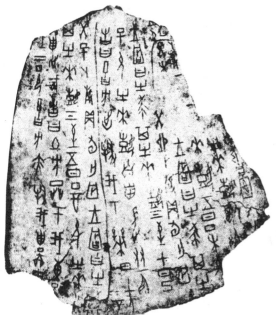

（上左）中國的青銅文字是甲骨文的進一步發展，依然遵循了甲骨文開創的象形文字的象形、象意和類音的三個基本造字的傳統。

（下左）中國西元前1300年的甲骨文，上面有128個甲骨文字，是中國平面設計最早期的形式。

（上右）中國是發明象形文字的國家之一，也是世界上僅存的極少數依然採用這古種古老文字的國家。從甲骨文到秦代李斯以創立小篆統一文字，是中國文字規範化的進程。這裡是從甲骨文到楷書演變的幾個例子。

（下右）中國是發明印刷術的國家，目前發現最早的印刷於紙張上的印刷品大約是唐代或者更早一些的作品。這是西元950年佛經印刷品，木刻印刷，採用整塊木皮雕刻而成，包括插圖、文字和工整的版面編排。奠定了中國日後的印刷版面設計的基礎。

（下中）中國早期印刷的紙牌，時間不詳，大約是宋代的作品，表明中國印刷品的使用範圍當時已經相當廣泛了。

　　與古埃及不同，中文早期基本完全是以文字為中心的記錄和書寫排列，早期並沒有插圖與文字並存的先例。排列方法基本也是千篇一律的從左上到右下，從甲骨文開始直到清代，近四千年沒有大的變化。

　　印刷術是古代中國「四大發明之一」，造紙技術大約在東漢時期發展起來，因此，可以估計早在東漢時期應該就有印刷出現了。現在存世的印刷品有不少單張拓印的刻石片，應該是原始的印刷品，也有印刷在紙張上的佛經

Early Name	Probable Meaning	Greek Name	Cretan pictographs	Phoenician	Early Greek	Classical Greek	Latin	Modern English
Âleph	Ox	Alpha					A B	A B C
Bêth	House	Bêta					C D	D E F
Gimel	Camel	Gamma						G
Dâleth	Folding door	Delta						
Hê	Lattice window	Epsilon						
Wâw	Hook, nail							
Zayin	Weapon	Zêta					H	H
Hêth	Fence, barrier	Êta					I	I J K
Têth	A winding (?)	Thêta						L M N
Yôd	Hand	Iôta						
Kaph	Bent hand	Kappa					K L M N	
Lâmed	Ox-goad	Lambda						
Mêm	Water	Mu						
Nûn	Fish	Nu						
Sâmek	Prop (?)	Xei					O P	O P
'Ayin	Eye	Ou						
Pê	Mouth	Pei						
Sâdê	Fish-hook (?)						Q R S T V	Q R S T U V W
Kôph	Eye of needle (?)	Koppa						
Rêsh	Head	Rho						
Shin, sin	Tooth	Sigma, san						
Taw	Mark	Tau					X Y Z	X Y Z

（左上）中國在西元1249年出版的《本草綱目》，基本體現了中國書籍設計的布局體例，文字、插圖和版面的規範已經定型，這種體例一直到清代末期也再沒有發生過太多變化。

（左下）西元1313年的中國排版字盤。

（右上）以拉丁字母為核心的現代歐洲字母的起源是古希臘字母。這個表格顯示了從古希臘到現代英文字母的發展。

殘片，時間在唐代之前，因而可以了解到印刷在中國的歷史悠久。目前所存最早的印刷品之一是唐代的佛教經文《金剛經》，印刷的時間是西元868年，由奧雷爾・斯坦因（Sir Aurel Stein）在西域發現，現存英國大英博物館。佛教早已傳入中國，到唐代前後，成為國教，得到皇室的信奉和推廣，因此，自唐代以後，出現了印刷的佛教經文，為了傳播佛教教義，印刷術發明並且很快得到推廣，佛經上出現了圖文並茂的新局面，是中國的平面設計一大突破。其實，中國的印刷早在唐代的木刻版以前已經出現了，最早的印刷是在石刻上的拓片印刷。時間起碼可以上溯到秦漢時代。用墨塗於石刻上，覆以紙張，然後輕輕地拓印，這種方法迄今依然使用，應該是最古老的印刷方法了。唐代以來，木刻版印刷佛經普遍，印刷也就在全國推廣開來。唐代佛經上有插圖，基本是佛祖和他的弟子的描繪，在手卷上是橫排，在單頁上是排在每頁的上部，行制規範很少例外。到宋代以後，開始有人利用印刷出版宗教以外的讀物，其中醫學著作─類似藥物學的《本草綱目》之類，往往採用木刻作為說明藥材的插圖，文字和插圖同處一頁，排列方法也變化多了。現存的西元1249年《本草綱目》一書，圖文並茂，雖然沒有標點符號，但是利用字體大小不同標明段落，非常清楚。插圖簡明扼要，木刻技術嫻熟。說明中國的印刷和平

面設計已經達到非常成熟的階段。畢昇（1023-1063）發明了活字技術，比韓國人發明金屬活字早出二百多年，比歐洲的古騰堡發明活字印刷更要早出四百多年。到西元1300年前後，中國開始廣泛採用活字型，1313年出現了活字盤，方便排字，中國的出版事業達到新的興旺期。至於字體，中國人長期使用的是人們常說的「正、草、隸、篆」，其實，這四種字體是書寫的字體，真正用在印刷上的字體，種類主要是楷書、宋體，以及近代採用的改良宋體─仿宋體，還有近代受到西方無裝飾線體而產生的「黑體」。而隸書的使用，往往僅僅限於標題和某些特定的場合，至於篆書、草書、行書這幾種體在印刷上的使用就更加有限了。中國的與印刷相關的平面設計與中國的繪畫有相似之處，即長期處於一個基本穩定的形式之中，變化緩慢，雖然其中也有突破，但是突破的程度，充其量也不過是改良型的。因為缺乏一個大工業革命的衝擊，因此印刷業的發展也沒有西方十八世紀以來的那種巨大的改革，整體發展是平穩中求改良，一直到二十世紀，受到世界印刷業的衝擊，才有嶄新的突破和變革。關於中國印刷和出版事業的發展，另有書籍專門介紹，本文就不重複了。

從上面簡單的敘述來看，人類最早的文字包括了三種基本類型，即蘇美人的楔形文字、埃及人的象形文字及中國人的象形、會意和仿音結合的文字體系。它們的共同之處在於都具有一個單字本身構造的特點，每個字自成體系，本身有完整的架構，類似圖畫，或者象徵圖案。它們的最大問題就在於難於掌握，必須花費很長的時間去學習和記憶，因此，不是一般人能夠掌握和使用的。自然，如果文字不能簡單容易地為社會大多數人掌握和使用，文字本身就很有問題，對於文化的發展有礙。因此，必須有一種新的文字體系，能夠從根本上改變象形文字的弊端。這種體系就是字母。

對於交流、傳達、平面設計影響最大的應該是西方字母的發明。字母的發明和使用，從根本上改變了人們書面傳達的方式，大幅度地提高了人們掌握文字的速度和縮短了掌握文字的時間，只要能拼讀，就可以學會書寫和閱讀，字母的出現，也影響了平面設計發展的途徑和方式，產生了獨立的、西方式的平面設計。無論是蘇美文明，還是古埃及和古中國文明，都沒有真正地創造完整的字母體系，字母體系的發明，應該說是完全由西方完成的。

西方平面設計的重要特徵之一應該說是與它的文字分不開的：西方的字母表（the alphabet）是人類文明史上的一個重要的創造。英語「字母表」這個單詞，是希臘字母表第一字母「alpha」和第二個字母「beta」合成的，僅從這點就可以知道字母體系最早創造於希臘地區。

最早的西方文明起源於古希臘以前的一個希臘地區的文明：邁諾安文明（The Minoan civilization），這個文明是在克里特島（Crete）上發展起來的。這個文明受到來自埃及與美索布達米亞文明的雙重影響。早在西元前

由上至下：1．早期希伯萊語言和阿拉伯語言字母的混合形式。

2．希伯萊語言的字母形成的形式，筆法比較粗，強調衡筆的力度。

3．印度早期的閃語(Indian Sanskrit type)字母的創造，採用字母上部橫向編排作為版面工整布局的基本因素。

4．5．西元400年前後的「維吉爾體」。因為書寫的時候採用扁頭筆，所以粗細筆畫對比明顯，是羅馬體的早期體例。

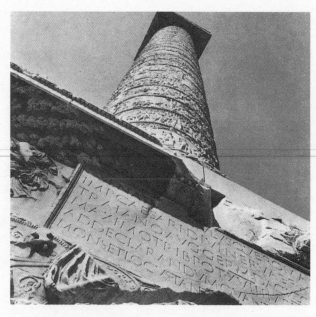

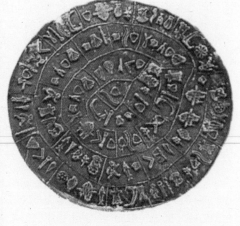

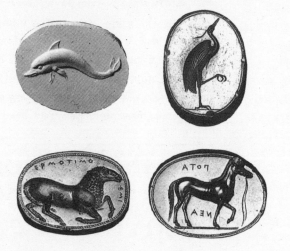

2800 年，邁諾安文明已經出現了象形的文字符號，西元前 1700 年，象形文字被利用希臘語言拼音的抽象符號取代，是最早出現的字母形式。1908 年出土於克里特的法伊斯托泥盤（the Phaistos Disk）是這種情況的文物證明。上面有 241 個符號，經過研究，它們是最早期的拼音文字。利用音，而不是利用象形的符號代表文字，是人類文明的一個重大的進步。這種新的文字創造方法，稱作「拼音字母」（the phoenician alphabet）。這種文字，在古希臘和中東部分地區發現。而希臘是最爲重要的字母文字的中心，影響到後來的整個歐洲文字，而拼音文字當然也就影響到平面設計的面貌。

邁諾安文明以後，古希臘文明興盛，成爲世界最發達的文明之一。它的文學、哲學、詩歌、藝術、數學、天文學、地理都是登峰造極的，希臘帝國的版圖巨大，它的文化也影響到整個的地中海地區。因此希臘文字可以在這個龐大的地中海地區看到。而文字標準化，也促進了文學的發展。豐富的古希臘神話，經過文字的記錄至今流傳。西元前 700 年，出現了荷馬（Homer）的不朽史詩《奧迪賽》（The Odyssey）和《伊里亞德》（Iliad）。城邦國家的雅典（Athens）出現了新的政府

（左上）古羅馬全盤接收了古希臘的文化，並且發展了古希臘的文化，從建築到藝術，一無例外。文字是這種繼承的重要方面。這裡顯示的是古羅馬的建築上的羅馬體文字，它顯然比古希臘文字要完整、成熟和正規。

（左下）古希臘時期人們用的印章，全部都是設計優美的動物圖案。

（右上）西元前 2000 年法伊斯托泥盤。

形式：代議制，促進了國家的團結與富強。在這個過程當中，希臘人改進了自己的早期拼音文字，使之完美、和諧，這種文字可以從存世的、寫在紙草上的提慕修斯的作品《波斯人》（The Persians by Timotheus）上看到。希臘文字和抄本的高度發展是在西元前 500 年左右，那是雅典的黃金時代，文學、藝術興盛，因此抄本的數量也大爲增加，文字更加規範，字體也更加均勻和平衡。

● 字母的創造和在平面設計中的使用

希臘以後的羅馬共和國和羅馬帝國是古羅馬文化的集大成者。羅馬人攻克希臘以後，把希臘的圖書

館、學者統統搬到羅馬城去，因此，羅馬取代了雅典，成爲古典時期的文明中心。羅馬人完全搬用了希臘人的文明：文學、藝術、詩歌、音樂、神話、宗教等等，而羅馬的文字則是拉丁文字，因而，標準化的文字是拉丁的。

拉丁文字是羅馬人通過古伊特魯斯坎人（ancient Etruscans）從希臘傳入的。當時的字母並不完整。西元前250年一個叫卡維流斯（Spurius Carvilius）的人創造了字母G，代替了希臘字母中的Z（因爲羅馬人的口語中很少有Z音），當時的拉丁字一共有21個字母，即：A, B, C, D, E, F, G, H, I, K, L, M, N, O, P, Q, R，日後又分出P, S, T, V, X。西元前一世紀羅馬人攻佔希臘，因此希臘文字中的Y和Z也被引入拉丁字。到幾百年後的中世紀時期，拉丁字母又在加入三個字母，現代英語的26個字母至此完成。從來源看，J是從I分出來的；U和W是從V分出來的。U是在十世紀才被創造出來，代替V的一種軟元音的發音方式。十二世紀，兩個V合在一起即變成了W，英語W的名詞仍然是「double U」（「雙U」），說明它的源頭。

羅馬帝國的業績赫赫，因此大量的興建紀念性建築，文字上也開始高度規範化，典雅而莊嚴，所謂的羅馬體的形成與此密切相關。羅馬的建築銘文，稱作羅馬建築銘刻體（Roman architectural inscriptions），在羅馬大帝國的版圖之內的建築上到處可見。從中東到北非，整個南部歐洲地區，羅馬文字成爲標準。拉丁字的設計此時開始出現了以前沒有的情況：即設計字體的時候，是把每個字當作一個單獨的形式來設計，而不是作爲整篇文章的一共組成部分來看。這樣設計方式，使拉丁字母變得獨立而完整。字母筆劃內部的疏密關係和字母與字母之間的疏密關係都經過認眞的設計，一篇文章變成疏密均勻的一系列幾何圖形的連續排列，使整篇文章具有一個完整的視覺面貌。羅馬字母的共同特點是出現了裝飾線，稱爲「飾線」，即 Serif。如字母A腳上的兩個小小的橫線、H上下的短橫線等等，它們的唯一作用就是裝飾，因此，形成了拉丁字母設計中的一個龐大的體系：飾線體。羅馬時期的飾線體叫做羅馬飾線體（Roman serfis），極其典雅。

羅馬字體設計的另外一個重要的特點是方形的大寫字母「方體」（capitalis quadrata），或者稱爲「Square capitals」。在西元二世紀十分普遍。利用扁頭筆書寫，字體方正，是很正式的一種字體。與此同時，手書體也出現了，稱作「方形拉斯提克體」（"the capitalis rustica"），或者稱爲「拉斯提克方體」（"rustic capitals"），這種字體相當緊密，較節省空間。原因是當時的書寫材料羊皮與紙草（parchment and paprus）相當昂貴，因此字體比較緊密是較爲經濟的。並且手書體書寫得比較快，便於日常使用。我們從兩個古羅馬的城

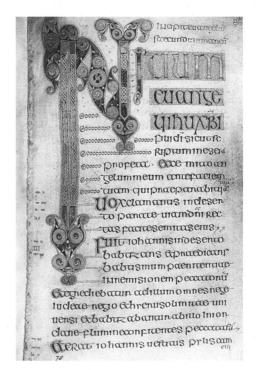

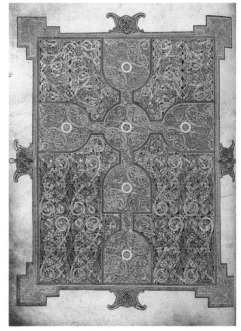

（上）中世紀的手抄文書：西元680年前後的聖經馬丁福音書《都羅之書》。

（下）歐洲中世紀的聖詩抄本《林迪斯法恩聖詩》，完成於西元698年，具有非常豪華的裝飾設計。

市—龐貝(Pompeii)和赫庫拉紐姆(Herculaneum)的廢墟中，發現了一些手書的筆記、手書的政治競選資料、寫在牆上的廣告，它們有用方體寫的，也有用手書體寫的。但古羅馬時期的寫作基本是寫在草紙上和羊皮紙上的。

西元四世紀，羅馬帝國終於不敵蠻族的入侵，走向衰亡。西元395年，羅馬帝國分解爲東、西羅馬兩個部分，世界歷史也就進入了所謂的中世紀時期。這個時期相當長，基督教成爲壟斷性的宗教，排斥異教，教會控制一切，實行禁慾，滅絕它認爲邪惡的世俗文化，古典時代的大部分最重要的文化，包括書籍、抄本都付之一炬。中世紀的僧侶甚至把羅馬時代的大理石雕塑燒成灰爐，當作石灰用，人類的文化倒退了上千年，文化和教育被禁止，城市被摧毀，書籍被焚燒。因此這個時期又被稱爲「黑暗時期」(the Dark Age)。當時歐洲文化的唯一中心就是教堂，而體現文化的集中方式就是各種精美的手抄本的《聖經》和其它的福音著作。不少教士窮畢生精力，在陰暗的修道院地下室裡一字一字的在羊皮紙上抄寫文書，工工整整，一絲不苟。這種傾注一生的抄本成爲這個漫長的黑暗時代的一絲微弱的光芒，而這些金光燦爛的宗教抄本也就成爲「黑暗時期」的平面設計集大成之作。

當時的抄本具有兩個明顯的特徵：廣泛採用插圖（illustration）和廣泛進行書籍、字體的裝飾(ornamentation)。羅馬時期的書籍大部分只有簡單的閱讀功能（羅馬時代裝飾華貴的書籍也見於記載，但是已不見傳世），而中世紀的抄本卻具有更高的象徵功能、裝飾功能及崇拜功能。這時的抄本出現了扉頁（frontis piece），出現了裝飾華貴的大寫第一個字母，出現了與文章內容密切相關的插圖。比較早期的代表作品是《梵諦岡維吉爾》（The Vatican Virgil）。新的字體—安設爾體（Uncials）和半安設爾體（half-Uncials），是用直立的筆寫出的圓角新體，在五、六世紀已經相當普遍。除了在原馬帝國盛行所謂的古典風格（the Classical Style)之外，在德國的蠻族地區也出現了凱爾特人（Celtic）的宗教手抄本，風格相當華麗。

中世紀時期平面設計中最重要的發展有如下幾個方面：

1・古典風格的存在和有限發展

古典風格（The Classical Styles）是從古典希臘、古典羅馬和古典埃及的各種字體風格中綜合發展起來的文字風格，同時也包含了古典時期的版面編排某些特點。經過幾百年的兵荒馬亂，戰火蹂躪，古典風格還是沒有完全被消滅，雖然殘缺不齊，但也流傳到中世紀，繼而影響後代。

埃及的古代文明和希臘的古典文明的融匯是在埃及的亞歷山大圖書館。這個城市的圖書館大約是人類歷史上最重要的文化中心，收藏有大量的埃及抄本和希臘文書，這種罕有的東、西方文化匯合，在亞歷山大市的圖書館中成爲非常重要的文化發展現象。羅馬皇帝朱利斯・凱撒（Julius Caesar，西元前100-44年）攻佔亞歷山大之後，縱火焚燒，人類千年文化的集大成毀於一旦。只有極少數的書籍流散出來，成爲把古典風格傳到中世紀的源流。而這種被從亞歷山大保存和流傳出來的風格，基本是古典的羅馬風格和埃及風格的混合，也是影響中世紀古典風格的典型代表因素。

中世紀以羊皮代替埃及的紙草，書頁平放裝訂，改變了以前書籍保存困難、閱讀困難的情況，同時也改變了平面整體的布局風格。以前的平面設計是在長長的手卷上進行裝飾和書寫，現在則以長方形的書頁進行設計布局，無論是字體還是插圖、裝飾都產生了很大的變化。利用羊皮紙作手抄本，是中世紀的書籍最顯著的特點。其中，存世最早的抄本之一就是基督教初期的梵諦岡維吉爾詩集《The Vantican Virgil》。該本抄本大約形成於西元四世紀末到五世紀初，是羅馬詩人普伯留斯・維吉留斯・瑪羅（Publius Vergilius Maro，70-19 B.C.）的三部重要詩篇中的兩篇。全部文字都是方形拉斯提克體，字體工整，插圖往往用紅色作邊框，寬度與文字部分相同，工整地或者安排在文字的上方，中方，或者每頁文字的下方。全書有六頁是全頁插圖。這本抄本完全是羅馬式的，是典型的羅馬古典主義在中世紀的存在證明。插圖中有羅馬神話的拉奧孔與其兩個兒子被蛇吞噬的畫面，也是典型羅馬的風格。

西元三世紀，歐洲出現把抄本用的羊皮紙染成深紫色的情況。而書寫在深紫色紙上的文字則用銀色或者金色的顏料，因此具有非常華貴的特點。而由於基督教的廣泛傳播，對於聖經和相關的宗教書籍的需求量越來越大，因此，教會都設法發展出新的、書寫比較快的字體來，其中一種就是「安設爾體」（Uncials）。這種字體比較方正，縱筆粗，橫筆細，方便書寫，稍後又出現了更加潦草的半安設爾體，完全是爲快速書寫設計的。之所以稱爲「安設爾體」，是因爲這種字體設計高度和上下字距爲一個「安設爾」，「安設爾」是古羅馬的度量單位，等於一英寸。

2・凱爾特人（Celtic）的書籍設計

從羅馬帝國崩潰到西元八世紀是歐洲歷史最為動亂的時代，由於逃避戰亂，歐洲出現了史無前例的人口大流動、大遷徙，國家、部落之間為爭奪領地和居住空間爆發了無數的血腥戰爭。這是中世紀中最黑暗的時期。中、西歐破壞和侵略最大的是日爾曼蠻族（Germanic Barbarians），他們所到之處都留下死亡和毀滅。整個中、西歐，他們沒有踐踏到的大約只有與海分隔開的愛爾蘭島，當時居住其中的凱爾特人，因而得以比較平穩的生活，是歐洲大動盪中一個安靜的角落。

凱爾特人是從西元前一千年左右開始居住在中、西歐的部落名稱，羅馬帝國崩潰的時候，他們基本都已經遷居到英倫島嶼上了。他們的後裔目前散布在愛爾蘭、威爾斯、蘇格蘭等地。大約在西元五世紀左右，傳說中的聖徒聖派翠克（St. Patrick，現在的愛爾蘭節日依然稱為「聖派翠克日」，就是以他命名的。）開始在凱爾特人中推廣基督教義，凱爾特人一直是異教徒，他們有自己的特殊異教裝飾風格，一旦成為基督教徒之後，凱爾特異教文化和藝術風格，就自然和歐洲大陸傳來的基督教文化和藝術特點融合，產生了非常特別的新風格。具體到基督教的手抄文書，比如聖經、聖詩等等，形成的具有高度裝飾特點的平面設計風格，被稱為「凱爾特書籍風格」。

凱爾特人的手抄書籍具有強烈的裝飾特點，色彩絢麗，往往把首寫字母裝飾得非常大而華貴，書籍的插圖都是圖案式的，與講究寫實描繪的古典羅馬風格大相逕庭。而插圖都有寬闊的裝飾邊緣環繞，每頁書都可以被視為一頁獨立的藝術品。比較具有代表意義的凱爾特平面設計風格的書籍包括有西元680年完成的《都羅之書》（*The Book of Durrow*），西元698年完成的《林迪斯法恩聖詩》（*The Lindisfarne Gospels*），大約完成於西元794到806年之間的《凱爾斯之書》（*The Book of Kells*）等等。這些抄本金碧輝煌，設計講究，表現了創作人虔誠的宗教信仰和裝飾水準。大寫字母的裝飾，插圖的安排，對於歐洲日後的平面設計發展產生重要的影響。

大約在《凱爾斯之書》完成時，凱爾特書籍設計發展突然被從愛爾蘭北部入侵的敵人打斷。西元795年，蠻族從北部侵入愛爾蘭島，從而開始了愛爾蘭的凱爾特人與從斯堪地納維亞來的維京人（Vikings）連續不斷的戰爭，上述的幾本手抄本是經歷戰亂而碩果僅存的珍品，可以想像，大量精美的凱爾特手抄本，在這個漫長的戰亂時期早已無存了。

3・卡羅林時代（the Caroline）平面設計的復興

歐洲的戰爭動亂終於在八世紀末、九世紀初告一段落。法蘭克人（the Franks）的皇帝查理曼（Charlemagne, 742-814）於西元768年登基，成為歐洲中部的統治核心；西元800年聖誕節，羅馬教皇里奧三世（Pope Leo III, d. 816）在羅馬的聖彼德大教堂給查理曼加冕，教會與皇權終於合二為一，這種結合，統一了歐洲，查理曼建立了新的王國，這個巨大的歐洲王國既不是羅馬的承襲，也不是教會的附庸，具有高度的獨立性。查理曼希望建立一個日爾曼人為核心的、與基督教聯盟的新龐大羅馬式的帝國。查理曼的改革中心，或者說他最大的貢獻，是把歐洲推進到封建時代。

查理曼知道中世紀的反文化是與歷史發展背道而馳的，因此，他大力發展文化，復興文化和教育，力圖重新建立一個不輸於古代羅馬的文明。八世紀英國的文化得到大發展，與查理曼的這種態度有密切關係。

在幾百年的戰亂之中，歐洲的文化遭受很大的摧殘，書籍凌亂，字體紊亂，教會出版物大多數簡陋不堪，歐洲大部分地方的書籍設計、插圖、製作等已回退到原始狀況，完全停頓。絕大部分歐洲人都成為文盲，文化倒退數百年。這是查理曼所面臨的困境。西元789年，查理曼在阿亨發布命令，發行皇家標準文書（a turba scriptorium, "crowdofscribes", or royal edict in A. D. 789），派送歐洲各地，命令全歐洲遵照標準出版，以統一和提高整個歐洲的文字和書籍手抄出版水準。查理曼的努力之一是統一手抄本書籍的版面標準，統一手書字體標準，統一裝飾標準，這是自書籍手抄以來從來沒有過的統一工作，對於日後印刷出版標準化有很大的影響作用。羅馬時期的字體與凱爾特人的字體進行了混合處理，形成比較工整，但是又保存了手書流暢、彎曲流線的卡羅林時期書法體。這是歐洲開始逐步走向標準化出版的開端。

4・西班牙的圖畫表現主義風格發展（Spanish pictorial expressionism）

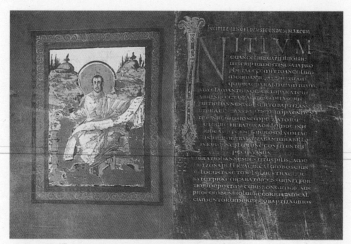

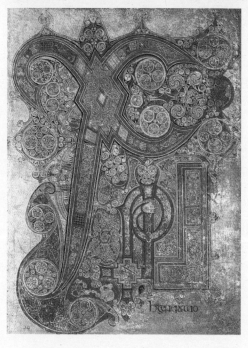

這裡的「表現主義」和形容二十世紀初德國現代藝術上的「表現主義」內涵完全沒有相關的地方。所表示的是西班牙被來自北非的摩爾人（Moorish）佔領以後形成的一種受到來自阿拉伯國家裝飾風格影響的平面設計風格。

西班牙地處歐洲大陸的南端，在歐洲卡羅林時代，完全沒有受到查理曼大帝的文書標準的影響，走一條自己發展的道路。西元711年，阿拉伯軍事統領唐吉爾帶領主要由北非摩爾人組成的大軍度過直布羅陀海峽，攻佔西班牙南部地區，開始了長期的佔領。在這段時期內，西班牙的基督教文化和阿拉伯的亞洲、中亞文化得到非常特殊的融合，形成了具有鮮明地方特色的新文化。

受到摩爾人帶來的阿拉伯文化的影響，西班牙的手抄本出現了與歐洲當時其他基督教國家完全不同的風格。這些手抄本大多色彩艷麗，裝飾具有濃厚的異國情調，書籍抄本四邊都有華貴的阿拉伯風格圖案花邊裝飾，並且在西元945年到1000年之間的一些抄本中，出現了完全以圖案為中心的裝飾扉頁，具有很高的裝飾價值，這些裝飾扉頁，採用非常工整的幾何圖案布局，色彩絢麗，雖然這些手抄本都是聖經和基督教的讀物，但是卻在裝飾風格上具有強烈的異教特徵。比較重要的、具有代表意義的這個時期的抄本包括有《工作評論》（是教皇格利戈里命令製造的抄本，*Pope Gregory's Moralis in Job*, 945 AD），教士比修斯抄寫的《比修斯評聖約翰啓示錄文書》（*The Commentary of Beatus on the Apocalypse of Saint John the Divine*, by the Monk Beatus, 730-798 AD）等等。比修斯教士的作品中出現了以水彩為基礎的《啓示錄》（*The Apocalypse*）插圖，這些插圖色彩鮮明，描繪生動，是平面設計史上一個重大的發展，因為以前的歐洲宗教抄本雖然有複雜和精美的圖案裝飾，但是從來沒有出現過以圖畫來解釋文章的現象。插圖用來增強文章的了解，除了古典埃及的草紙抄本以外，西班牙教士的這個時期的抄本應該說是一個重要的開端。這些作品風格自由，具有強烈的藝術家自我表現的特點，因此，也有歷史學者稱之為早期的表現主義作品。

因為篇幅有限，因此不可能在此詳細解釋西班牙手抄基督教典籍的風格和背景。應該注意的是這個時期西班牙具有強烈裝飾風格的、具有複雜插圖裝飾的書籍抄本在平面設計上被稱為「西班牙圖畫表現主義」，具有重要的發展意義。

5 ·中世紀晚期的宗教讀物裝飾手抄本

西元 1000 年到 1150 年在歷史上稱爲「羅馬化時期」（the Ronanesque Period, c. 1000-1150），歐洲各個國家基本全部進入封建時期，爲了征服中亞，特別是伊斯蘭教統治的中東地區，基督教國家基本團結起來，並且集中力量，開始漫長的所謂「收復聖地」的十字軍東征。爲了宣傳基督教教義，教皇全力促進宗教書籍抄本出版，因而，由於宗教的原因，書籍發行在這個時期達到另外一個高潮。手抄出版的作品除了簡單聖經以外，還包括了《新約》的四部福音（Gospels），《聖經》中的《詩篇》（Psalters）等等。這些手抄本被十字軍和到耶路撒冷朝聖的基督教香客帶到遙遠的中亞地區，傳播世界各地，爲了傳播教義，同時，聖經的讀者層面突然從簡單的歐洲寺院中的僧侶擴展到社會大眾，因此，手抄本的設計標準化成爲宣傳基督教義的首當其衝的問題。這個要求，促進了書籍設計的標準化進程。比如卡羅林時期，特別是西班牙抄本上的比較寫實的插圖，因爲製作緩慢，因而被比較簡單的線描插圖取代；簡單的線描人物基本沒有複雜的背景，爲了保持插圖的美感，因而往往採用金色作爲人物背景，沒有背景繪畫，但是背景金碧輝煌，既省了製作時間，又保持了華貴的效果，一舉兩得。與此同時，爲了適應文字的編排，圖畫的形象有時不得不加以變形，以提高文字的閱讀性，這個與早期圖畫往往超過文字的分量的編排方式是大相逕庭的。功能需求逐步變成抄本設計的中心。

十二世紀中期以後，羅馬風格時期結束，進入到哥德時期（the Gothic Period），哥德時期從西元 1150 年開始，一直延續到十四世紀初期歐洲文藝復興開始才結束，這個階段是歐洲歷史上封建主義逐步式微、人文主義思想和理性、法制思想逐步成熟的過渡階段，爲歐洲的資本主義萌發鋪墊了發展道路。從經濟發展來看，原具主導作用的農業經濟逐步被國際貿易、工業生產型經濟取代，而城市生活也就逐步取代了原來主導地位的農村生活。城市成爲政治、經濟、文化、宗教活動的中心，這個變化，導致了反文化的黑暗時代的結束。歐洲終於擺脫了漫長的宗教控制，向繁榮發展的文藝復興時期邁進。

最顯著的進步體現在法國和英國。在這兩個國家中，君主體制已經牢固地建立起來了，貴族階級掌握國家的領導權力，國家擺脫了教會的控制，因而具有高度獨立性。中世紀時期的那種動蕩不安、前途渺茫的狀況終於結束了，經濟穩定發展，政治體制也開始穩固建立，羅馬風格時代的混亂終於告一段落。

西元 1200 年前後，歐洲出現了大學，這種高等學府的出現，造成對書籍的巨大需求。巴黎當時人口大約是十餘萬，而其中大學生就有兩萬人，歐洲的一些

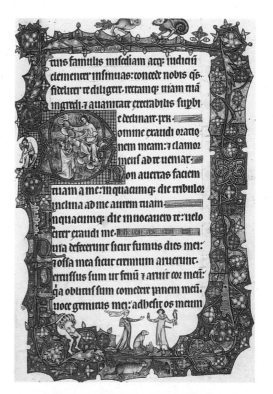

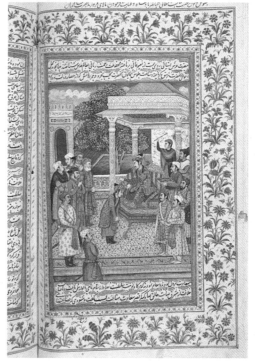

（上）中世紀末的宗教手抄文書，這是大約在十四世紀初期的《奧米斯比詩篇》。

（下）西元 1700 年初期的阿拉伯小說版面，是印度莫沃爾王朝時期的作品，華麗、插圖突出，是伊斯蘭平面設計的經典作品之一。

法國十五世紀前後紙張上使用的浮水印圖案。

大城市當時人口比例中，大學生佔了相當的部分，城市成爲高等教育、文化的中心，歐洲國家的文化水準日益提高，出版的發展勢在必行。

1200年前後，英國和法國對於《新約》中的《啓示錄》（The Book of Revelation）的需求大增。雖然書籍出版依然徘徊在手抄水準，但是數量卻大幅度增加以滿足需求。目前存世的這個時期出版的《啓示錄》共有九十三本之多，可以想像當時出版的繁盛狀況。這些《啓示錄》代表了當時平面設計的水準。

大部分《啓示錄》都是由插圖和文字合並組成的。插圖往往以比較工整的方形安排在每頁的上半頁，下面部分則是文字，文字採用非常特殊的哥德時期特有的體例－「特克斯體」（Texturum），字體具有比較花俏的裝飾線裝飾筆劃的頭尾，風格古樸。這種字體，在當時被用拉丁文稱爲「現代字體」（拉丁文爲 "litteru moderna" 相當於英語的 "modern lettering"），可見當時的人認爲這種字體是舊時期字體的進步。這種字體後來在英國和法國都被延續使用，但是名稱則非常含糊，比如類似的字體在法國被稱爲「型式體」（lettre de forme），在英國被稱爲「黑體」（balck letter），或者「老英國體」（Old English），其實都是「特克斯體」類型的字體。

在這個時期的手抄《啓示錄》中，比較具有代表意義的是1265年的《杜斯啓示錄》（The Douce Apocalypse），總共一百頁，每頁都有插圖，文字都分爲兩欄，書寫工整，與中世紀初期的手抄本比較，這個抄本沒有那麼繁瑣，無論文字編排、字體採用、插圖風格都趨於簡明，對於傳播宗教精神和思想具有更大的效能。這本書代表了新類型的書籍的出現。這種每頁插圖的方法，是以前的出版物中從來沒有的，而新的字體形成新的版面風格，清晰、乾淨、簡單而扼要，也一掃以前出版物過於繁瑣的面貌。這個時期的其他宗教抄本也都有新的發展，比如大約於1300年前後英國出版的《奧密斯比詩篇》（The Ormesby Psalter）是一本宏大的作品，書的尺寸大（高度達33.6公分，或者13.5英寸），因此可以容納相當面積的插圖。雖然是宗教著作，但是插圖中間已經生動地表現了當時人民的日常生活，是了解當時社會生活形態的不可多得的重要資料。

與此同時，希伯萊文的宗教抄本與伊斯蘭教的阿拉伯文宗教抄本（《可蘭經》）也出現了繁盛發展的新局面。這些出版物也都具有相當華麗的裝飾，內中一些還有插圖，反映了當時社會生活經過中世紀的動亂之後，進入了穩定發展的新階段。

十四世紀末到十五世紀初期，法國國王查爾斯五世（King Charles V）的兄弟讓·杜克·德·貝里（Jean Duc de Berry，1340-1416）在法國開設了由來自荷蘭的林堡兄弟（the Limbourg brothers - Paul, Herman and Jean Limbaourg）主持的手抄本出版作坊（the Limbourg scriptorium），成爲當時西方最先進的出版作坊之一。林堡三兄弟都他從事設計、抄寫和編排宗教出版物工作，作品非常精良。除了《聖經》、《啓示錄》、《詩篇》等宗教出版物以外，他們還設計出版了各種年曆、年鑑，他們設計的年曆，每兩個月一頁，都配有設計精美的插圖。他們設計的書籍中，廣泛採用了首寫字母裝飾，使首寫字母成爲類似插圖的形式，而他們的插圖生動、有趣，反映了書籍本身的思想內容，同時也反映了當時的社會生活形態，是極爲難得的珍品。他們的設計代表了當時平面設計的最高水準。

古騰堡發明金屬活字和印刷技術在歐洲的發展

真正造成歐洲平面設計大發展的要素，是印刷術的引入。上面所討論到的所有出版物都是手抄的，而只有印刷術才能真正成爲平面設計發展的依賴。

印刷是中國人發明的，歐洲人直到十五世紀爲止都沒有掌握這種技術。中國的印刷大量是採用固定的木版雕刻文字和插圖，然後進行印刷，其實是固定凸版，西方稱這種方法爲 "xylography"，而真正

帶動出版的是活字版，稱爲"typography"，最早的活字印刷也是中國人發明的，但是，很長一個時期活字印刷在中國並不普遍，大量的印刷依然是以整塊雕刻木版進行的。十三世紀前後，韓國人發明了金屬活字，並且廣泛用來印刷典籍，是印刷技術上的重大發展，可惜這個發明完全沒有對外界產生影響。

歐洲在歷經長期的、落後的中世紀階段之後，進入了政治、經濟、文化的穩固和快速發展階段。日益增多的大學、有文化的中產階級人數日益龐大，都市化的進程，宗教的普及化和市民化，都成爲需要大量書籍的社會條件。而手抄本耗費時間、成本高昂，都成爲適應社會需求的障礙，當時一本兩百頁的手抄本需要四到五個月才能完成，根本無法滿足社會的需求。1424年，英國的劍橋大學圖書館藏書僅有手抄本一二二冊，而當時歐洲最大的藏書家藏書數量最多不過二十來本，可見出版業的落後。爲了適應社會需求，一些商人設立自己的出版作坊，採用流水線的方法生產書籍，但是，由於技術上依然不得不依靠手抄方式，所以產量依然非常低。

成爲大量出版障礙的主要因素除了歐洲人沒有掌握印刷技術之外，還存在於歐洲人沒有掌握造紙技術。造紙是術中國人發明的，在中國廣泛採用紙張一千年之後，歐洲人依然不得不使用羊皮紙書寫。西元751年，阿拉伯人佔領中亞的撒瑪干（或者翻譯爲「撒瑪爾汗」，Samarkand，現在烏茲別克共和國的一個城市，位於烏茲別克西南部，塔什干附近。建於西元前三世紀，西元329年爲亞歷山大大帝攻佔，1220年爲蒙古成吉斯汗摧毀。西元1370年重建，成爲當時的塔瑪蘭帝國Tamerlane's empire的首都），捕獲了幾個中國造紙匠，命令他們造紙，這個舉動，把撒瑪干變成了中亞造紙業的中心。經過幾百年的時間，造紙技術從撒瑪干傳到巴格達、大馬士革和埃及。大約西元1000年左右，造紙技術傳到地中海地區的北非地帶，1102年被佔領西班牙的摩爾人引入西班牙和西西里島，1276年，義大利的法布里亞諾（Fabriano, Italy）開設了第一家造紙廠，法國的第一家造紙廠是於1348年在法國的特洛依（Troyes, France）開設的。這樣，造紙技術真正地傳入了歐洲。歐洲人一旦掌握了造紙技術，就開始廣泛運用。其中最早的創造，是義大利人於1262年在他們製造的紙張上採用了浮水印（watermark），以作爲產品的標記。浮水印設計成爲造紙技術人員的一個重要的工作內容，設計的圖形簡單、明快、具有高度的代表性，是平面設計中非常特殊的一個範疇。這個技術直到目前依然廣泛被世界各國採用於鈔票標記上。

歐洲的木版印刷開始於什麼時候，目前依然是一個謎。但是可以肯定的是十字軍東征必然在其中造成重要影響。作爲戰利品，十字軍從中亞帶大量的紙張印刷品回歐洲，包括紙牌、具有插圖的宗教印刷品等等，對於

（上）西元1400年前後歐洲出現的撲克牌，「傑克」的形象已經形成。

（下）歐洲早期的木刻印刷品。這是西元1400年前後以整塊木板刻成《結吉爾故事》，是現代連環畫的雛形。

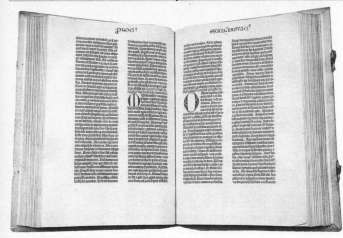

福斯特和朔佛 1457 年出版的《拉丁詩篇》中一頁。

(左上) 1470 年歐洲文藝復興時期的出版物《著名宗教人物》，插圖在右頁，文字在左邊，並有手工著色。

(左中) 西元 1450~1455 年期間由古騰堡印刷出版的古騰堡版聖經，是歐洲最早的印刷出版書籍，它開創了歐洲印刷業之先河。

(左下) 西元 1457 年福斯特和朔佛設計《詩歌》中的一頁，是歐洲剛剛擺脫手抄本、走向印刷的版面之設計。

掌握了造紙技術的歐洲人來說，是一個重點的啓示。大約在 1400 年前後，歐洲出現了最早的木版印刷，產品大部分是宗教肖像或者當時的政治領袖的肖像。之後出現了娛樂用的紙牌之類的印刷品，但是，這些印刷品是出自歐洲的工匠之手，還是來自中亞地區，則沒有辦法考證。

最早的、可以肯定是出自歐洲的、具有明確傳達目的的木刻印刷品，是大小尺寸不同的一批聖人的肖像，這些聖像與宗教文字安排在一起，成爲具有插圖的宗教典籍，是歐洲最早的印刷書籍。這些書籍的印刷地點時間基本可以確定是西元 1460 年前後的荷蘭。這批宗教印刷品都具有相當大篇幅的插圖，插圖數量和比例遠遠超過文字本身，並且排版的方式也是以圖畫爲主、文字爲輔，類似現代的連環圖書，描繪生動，手法單純。之所以採用如此大量的插圖，原因可能是給歐洲當時大量的文盲提供了解聖經內容，是一種傳達的協助方法。主要的書籍內容往往都是《啓示錄》、《詩篇》之類，到十五世紀前後，隨著歐洲文盲的數量大幅度減少，這類插圖本典籍的數量也就大幅減少了。這個時期的木刻印刷，手法比較簡單，木刻插圖僅僅是單線平塗式的。從製作技術來看，與中國早期的木刻版印刷方法相似：都是以一整塊木版刻製，在凸版上印刷。

歐洲印刷的眞正起點是與金屬活字的發明分不開的。

十五世紀前後，由於經濟和文化的迅速發展，對於書籍的需求越來越大，手抄本和木刻版印刷都已經無法滿足這樣巨大的需求了，因此，歐洲各個國家的匠人都設法發明新的、效率高的印刷方法。其中法國、荷蘭、德國、義大利等等國家的探索更加積極。

對於印刷技術的發明，特別是活字印刷技術的發明，歐洲各國都有突破，不少國家聲稱發明是他們國家的成就，比如，西元1444年，法國亞維農地方（Avignon, France）的一個金首飾匠人普羅科普斯·沃德弗格（Procopius Waldfoghel）開始製造「金屬字母」，其實就是金屬活字。因此法國人認為他們是最早創造印刷技術的；荷蘭人勞倫斯·科斯特（Laurens Janszoon Coster of Haarlem）也宣稱發明了活字技術。因而，也有荷蘭人稱印刷技術是他們發明的等等。但是，根據歷史的記載，真正把活字技術發展完善，使之成為現代印刷的主要方法的是德國人、來自曼茲地區的約翰·古騰堡（Johann Gensfleisch zum Gutenberg, c. 1387-1468 of Mainz, Germany）。古騰堡是工匠家庭出身，從事金屬製品製作，對於金屬工藝非常熟悉。1428年他因為某些糾紛被驅逐出曼茲，被迫遷移到德國南方的城市斯特拉斯堡（Strasbourg），在那裡重新開業，成為一個成功的寶石和金屬工匠，同時也生產當時被視為難度很大的鏡子。根據記載，大約在1439年到1440年間，古騰堡已經開始試驗印刷技術了。他採用鉛為材料，鑄造字模，利用金屬字模進行印刷，是最早的凸版印刷嘗試。但技術上遭逢很多問題，特別是如何把字型固定，以達到行距、字距工整的目的就耗費了不少的時間。事實

（右八圖）這組木刻版畫描寫了古騰堡活字印刷的整個過程，顯示了歐洲自十五世紀末以來的印刷技術分工和具體的工作情況。

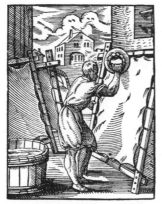

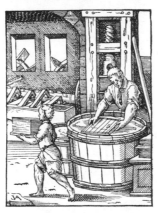

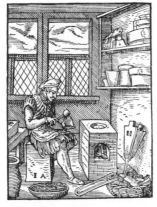

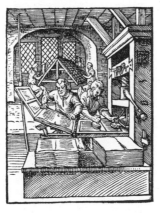
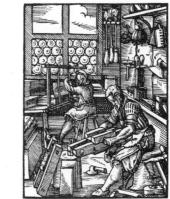

是，古騰堡用了十多年才印刷出他的第一本完整的書，那是一本頁數不多的聖經片斷，稱為《三十一行書信集》（Johann Gutenberg: *Thirty-one-line Letters of Indulgence*, c. 1454）。從中可以看到他的活字字體，具有幾種大小尺寸，也具有大寫字母和小寫字母的區別，排列已經比較工整，是西方最早的活字印刷品。當時，古騰堡已經從斯特拉斯堡遷回曼茲，並且在曼茲開始自己的印刷行業了。

古騰堡的發明耗費了他的大量資金，他不得不向別人借錢來維持他的印刷試驗。到1450-1455年這段期間，他完全投身於印刷完整的書籍的探索，結果是非常成功的：他終於完全運用金屬活字印刷出真正的完整的書籍，那是一本完整的《聖經》，尺寸很大：30 × 40.5公分。文字分兩欄編排，版面工整，閱讀方便，也不像手抄本書籍那樣插圖和文字混合編排，沒有規範。他的這本印刷品，具有早期的編排規則，兩欄使閱讀方便，而插圖和文字分開在不同的頁上，也使閱讀更省事。

活字的發明，只是古騰堡發明中的一個部分，他對於利用金屬活字印刷也很有心得，其中最顯著的發明是改變了印刷的材料。以往利用木刻版印刷，採用的是水性墨水，多餘的墨水會被木版吸收，因此印刷效果不錯；而金屬活字則不會吸收墨水，因此，古騰堡改變了印刷的材料。他採用亞麻仁油，混合燈煙的黑灰，製成黑色油墨，用皮革球沾塗油墨到金屬印刷平面上，得到均勻的印刷效果。

古騰堡當時的合作伙伴和同事，從他那裡學習到新印刷技術，很快成立了自己的公司，從而促進了古騰堡印刷技術和活字技術在歐洲的普及。他們的印刷版面設計，與古騰堡1455年的《聖經》相仿，成為當時比較標準的版面模式。

（上）德國的古騰堡在十五世紀發明了金屬活字，促進了歐洲的現代印刷技術的發展。這裡是十九世紀歐洲採用的基於古騰堡活字體系的印刷金屬活字構件。

（下）德國最早期的出版物，這是西元1450年德國人約翰·克拿本斯格設計的藏書票。

古騰堡的最大貢獻在於發明和運用了金屬活字，因為歐洲文字全部是拼音字母，因此，活字的種類並不多，印刷的改革也就比中國的漢字改革容易得多。他的活字印刷技術很快在歐洲各個國家傳播開，並且被廣泛使用，在各國使用的過程中，印刷技術也不斷得到改善，歐洲雖然掌握造紙和印刷技術比中國晚了整整上千年，但是一旦掌握了這兩種技術，其發展的速度和技術的完善，還有印刷運用的普遍則大大超過中國水準，因此，印刷術對於歐洲的資本主義經濟發展具重要的促進作用；無論文藝復興和還是啟蒙運動，都與印刷分不開。而印刷在中國，長期以來一直是極少數文化人和權貴的工具，絕大部分中國人依然是文盲，與印刷無緣；印刷術始終沒能幫助中國擺脫長期的封建統治，而進入資本主義階段。歐洲經濟的發展，使歐洲的文盲在二十世紀幾乎完全消失，而現代中國大陸卻依然有百分之三十左右的人口（三億人左右）是文盲，可見印刷技術的發明與運用的關係。

對於當時印刷的情況，除了少數存世的當時的印刷品之外，我們了解得實在不多，可幸的是有少數十六世紀出版的插圖書籍有記錄當時各行各業的生動插圖，給我們提供了了解古騰堡時期印刷業的情況提供了非常可貴的第一手資料。在這些書籍中，最有價值的應該算西元 1568 年出版的一本由約斯特·安曼作插圖的、稱爲《各行各業手冊》（Jost Anman: *Woodcut Illustration for Standebuch, or Book of Trades*, 1568）的書了。這本書中，大約有八張插圖是關於當時的印刷業的工作情況（圖見 41 頁），包括造紙、鑄造活字、排版、插圖、排版、修版、印刷、裝釘等等。這些插圖是用木刻製成的，黑白線條，非常清晰，使我們對於當時的印刷工作坊有個準確的認識與了解。

● 德國的早期插圖書籍

德國人古騰堡發明印刷技術，不但對於德國的出版業是一個極大的促進，而且對於整個歐洲的出版都是極大的推動。從他發明印刷術的 1450 年前後開始，到 1500 年前後，歐洲各國的印刷工廠如雨後春筍湧現，根據不完全的統計，到 1480 年，北歐國家已經有二十三個城市開始有印刷廠，而其他國家的印刷廠也非常多，比如義大利有三十一個城市有印刷廠，西班牙和葡萄牙一共有六個城市有印刷廠，英國也有一個城市有印刷廠。到 1500 年，歐洲總共有 140 個城市有自己的印刷廠，一共出版了 35,000 種書，印刷數量總數爲九百萬本，這個數字的確驚人，因爲印刷術在歐洲發明只有五十年時間而已。1450 年，歐洲的修道院和圖書館藏書爲五萬冊，除了正式出版的書籍之外，還有相當數量的是用於宗教宣傳品的出版散發，因而，印刷品的總數其實要大得多。印刷術進入威尼斯以後的第四年，書籍的數量之多已經使某些遊客形容「威尼斯的書籍堆積如山」了，可見印刷業的空前繁盛。1490 年以前，威尼斯已經有超過一百家印刷廠。雖然有少數地區依然抵制印刷，但從整體發展來看，印刷已是不可阻擋的潮流了。

文藝復興開始，歐洲人對於自然科學的興趣和爲了促進生產力而進行的技術科學探索，自然對於圖書產生了很大的促進和巨大的社會總需求。書籍採用插圖，對於解釋清楚內容是非常有利的，比如當時大量出版的自然科學書籍，利用插圖標明動物、植物的形狀和特徵，就越來越普遍。而文藝復興藝術的一個巨大的貢獻，就是繪畫上透視技術的發明和廣泛運用。透視產生了非常逼真的繪畫效果，運用在書籍插圖上，則大爲擴大讀者的想像空間和視野。歐洲各個國家這個時期的各種出版物，無論是自然科學還是人文科學，甚至宗教書籍，都廣泛地採用木刻插圖。歐洲的平面設計發展到一個新的高度。

文藝復興時期在平面設計上的一個非常重大的進展，

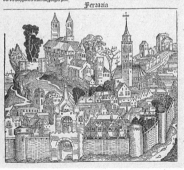

（上）西元 1473 年德國的出版物，義大利作家薄伽丘的作品《De mulierbus claris》的一頁，使用的是與中世紀手抄本近似的版面設計。

（下）安東·科伯格在 1493 年設計和出版的《紐倫堡年鑑》的一頁。

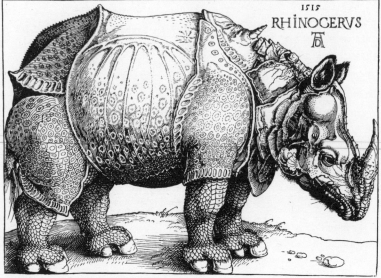

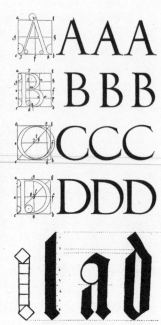

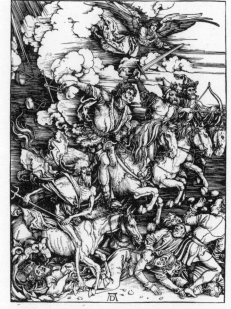

（左上）1515年杜勒設計的非洲動物書籍中犀牛的一頁。插圖開始為傳達知識，為科學服務了。

（右上）1525年杜勒對拉丁字母進行了全面的科學改進，以幾何的方法歸納字母，使之高度理性化。

（右下）1525年杜勒的字體手冊的一頁，表現了他利用模數方式來統一字體的方法。

（左下）1498年德國設計大師和藝術大師杜勒設計《啓示錄》插圖，是德國文藝復興時期藝術和書籍設計的傑作。

就是版面設計逐步取代了舊式的木刻製作和木版印刷。舊式的印刷，首先是由木刻匠人把文字和圖畫刻在一塊塊與書頁一樣大小的木板上（這種工作稱為 woodcarving），然後再由印刷工人在木版標明塗上油墨，逐張印刷（這個工作稱為 block printing）。金屬活字的出現，首先造成可以把文字和插圖組成比較靈活的拼合─版面設計，而插圖逐漸從單純的木刻發展到金屬腐蝕版，舊式的印刷技術就逐步被取代了。利用金屬活字和插圖版配合排版的工作，就是現在的「排版」，英語稱為 "typo-graphy"。與舊式印刷的最大區別，在於舊式的方法是把插圖和文字全部刻在一塊木板上，用以為印刷底版，而新式的排版，則是利用不同的版，包括插圖（有時是幾塊插圖版）和文字版拼合而成，這樣，設計的變化性、靈活性就產生了。

從歐洲文字的「版面設計」這個詞就可以看出它在文藝復興時期的實質含義。英語的「typography」這個單詞是「利用活版印刷的藝術和技術」（The art and technique of printing with movable type），第二個定義是「利用活版印刷材料的組合」（The composition of printed material from movable type），第三個定義是「印刷物的安排、布局和最後的視覺面貌」（The arrangement and appearance of printed matter）。這個詞是利用源於古希臘文和中世紀拉丁語的兩個字合成的，即希臘文的 "tupos"，意即「印象」（impression），加上中世紀時期的拉丁文的 "-graphia"，意即「平面」（-graphy）。法文同樣稱為 "typographe"。其他歐洲文字也同樣採用這個字。可見它在歐洲的公認水平和廣泛採納的程度。

歐洲最早的利用排版方式設計、帶有插圖的書籍出現於十五世紀中期的德國。西元1460年前後，德國人阿伯里奇·菲斯特（Albrecht Pfister）利用古騰堡用金屬活字印刷

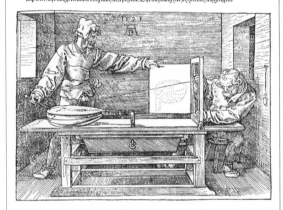

出版的三十六行《聖經》作為底版，加上木刻的插圖，拼合進行印刷。他的這種新的印刷方法得到社會廣泛的歡迎，因此，採用木刻插圖，配合活字版面排版印刷很快就在德國普及流行，成為主要的印刷方法。整個十五世紀下半期和十六世紀初期，金屬活字加上木刻插圖的排版是德國印刷的主流，並且開始影響到其他歐洲國家。因為德國出版的書籍印刷精美，並配有插圖，因而在德語國家中廣受歡迎，德國的印刷業也因此日益成為經濟的重要組成部分。十五世紀末年，德國城市紐倫堡（Nuremberg）成為歐洲最重要的印刷工業中心。

　　紐倫堡集中了德國和歐洲當時最傑出的印刷家和設計家，由於工業集中，運輸方便，紐倫堡的印刷業和書籍分配業很快發展得快。在這些印刷家當中，最為重要的當推安東·科伯格（Anton Koberger, c. 1440-1513）。他在短短的二十多年當中出版了上百種不同的書籍，單是《聖經》就有十五種。他擁有十六個書店，銷售自己出版的書籍，十五世紀末，大部分書籍出版商和印刷工廠都難以出售大開本的書籍，不得不轉而出版開本比較小、價格比較低廉的書，而科伯克卻完全不受影響，照樣出版大小不同開本的書，銷售興旺。他出版的書籍，全部是採用新的排版方法印刷的，同時也大部分有精美的木刻插圖。他出版的傑作之一是《紐倫堡年鑑》（Anton Koberger: *Nuremberg Chornicle*, 1493），這本書可以說是當時的「百科全書」，篇幅宏大，內容包羅萬象，編輯上已經把插圖和文字混合排列，並且編排的方式多樣，初具印刷書籍的編排格局。

　　科伯格是德國這個時期重要的插圖藝術家和書籍設計家阿伯里奇·杜勒（Albrecht Dürer, 1471-1528）的教父。杜勒的父親是一個金器匠人，曾經在1486年送他到印刷師麥克·沃夫根那當印刷學徒，杜勒因而在印刷工場工作了四年之久，學習到印刷技術和插圖技術。他這個時期曾經參加科伯克的《紐倫堡年鑑》的派版和部分插圖工作。他在這個時期開始學習木刻插圖，不但技術日見精湛，他的藝術潛力也得到很大的發揮。1498

（上）1500年前後的德國一個出版印刷公司的商標，採用錨和海豚，具有浪漫的情調，與十五世紀末期的同類商標比較，顯然是一個進步。

（下）厄哈德・拉多德等人在1482年設計出版的《幾何元素》的一頁，利用寬邊作為講解幾何插圖的位置，圖文並茂。

年，杜勒為《啟示錄》（The Apocalypse）一書作了十五張極其精彩的木刻插圖，描繪生動，線條豐富，黑白處理得當，構圖緊湊，成為這個時期德國藝術的登峰造極代表作。在此之後，杜勒不斷為書籍出版設計插圖，書籍的內容也從單純的宗教性發展到知識性和娛樂性方面，他的黑白木刻插圖達到當時最高的水準。他到威尼斯和其他義大利城市的旅遊增加了他對於藝術和書籍設計的了解，特別是對於義大利文藝復興藝術的深刻了解，他認為德國的藝術家之所以在書籍設計和藝術處理上不如義大利人，原因在於他們對於書籍和插圖這個行業缺乏義大利人所具有的理論了解深度。因此，他於1525年出版了自己用德文撰寫的關於書籍設計的理論著作《運用尺度設計藝術的課程》（德文名稱為：Underweisungder Messung mit dem Zirckel und Richtscheyt， 英文可譯為：A Course in the Art of Measurement with Compass and ruler）。這本書的頭兩章討論設計中的幾何形式和比例的關係，第三章討論如何把幾何比例和幾何圖形運用到建築、裝飾、書籍設計和字體設計上。具體到字體設計，杜勒設計出自己的獨特字體比例，採用筆劃寬度和高度為1：10，從而形成筆劃粗壯有力的新字體，利用這個比例作為自己字體的基本模數，因此有非常鮮明的特色。這樣，杜勒成為德國，乃至歐洲當時最重要的插圖和平面設計家。

杜勒是德國文藝復興晚期的最重要藝術家之一，他的大部分作品是通過書籍插圖的方式表達和流傳下來的，這是世界上最早的平面設計藝術家之一。他對於美術理論，特別是美術技法理論也有相當深的造詣，杜勒關於美術基本技法、藝術人體解剖技法、透視理論和透視理論在美術上的運用等等的論述，也在藝術史上具有相當重要的意義。

十五世紀末，十六世紀初期，是德國和法國的文藝復興進入全盛的時期。文藝復興在歐洲不同的國家體現的方式不同，有些體現在藝術的發展上，有些在戲劇的發展上，有些則在於宗教的改革。但是，無論那一個歐洲國家，其文藝復興的一個顯著特點是由於文化的提高和逐漸普及，造成書籍出版的繁榮。這自然促進了與印刷相關的平面設計和插圖的發展。其中德國是一個非常典型的例子。德國自從馬丁・路德的宗教改革以來，出版事業進入高速發展階段，上面提到的杜勒的出現背景，就是這種出版業的繁榮。紐倫堡成為德國當時出版業的最重要中心。與此同時，德國其他城市的出版業也十分發達，湧現了一批傑出的書籍設計家、插圖藝術家、版面設計家。其中包括杜勒的學生漢斯・沙菲蘭（Hans Schaufelien），書法家文森・洛克奈（Vincenz Rockner）等人。他們設計的書籍包括有馬丁・路德的宗教改革著作和翻譯作品，

均有促進德國的宗教改革和文藝復興的進程的作用，而他們的書籍設計，也各具特色，特別是在版面編排方面，日益趨於功能化，但是又同時保持了高水準的藝術處理特點，是世界平面設計史當中很重要的一個階段。

十五世紀末年開始，具有比較現代特點的、採用文字和插圖混合的排版方法開始從德國的紐倫堡和其他幾個城市傳播出去。其中義大利的發展非常令人注意。

義大利是歐洲文藝復興的搖籃和中心，一旦提到「文藝復興」這個詞，人們立即會想到義大利的文藝復興傑出的成就。印刷技術在義大利也因為文藝復興的刺激而得到發展，德國古騰堡的活字印刷技術傳入義大利之後，很快引起反應，從而促進了義大利的印刷和平面設計的發展。其中以威尼斯發展得比較迅速。

十五世紀的義大利剛剛脫離中世紀的桎梏，但從政治狀況來看，還是以城邦的形式形成鬆散的聯合，這些城邦政治內容混雜，有商人為核心的政體，有以君主為核心的政體，有共和國、有君主國，還有教廷國，這種多元的政治情況，首先衝擊了長期單一的宗教對於政治的控制，義大利的經濟在這種情況下進入高度發展。經濟的發展自然造成對於印刷物的需求，印刷成為經濟和文化發展的必須。所以，十五世紀的義大利人開始從德國聘請印刷專家，來義大利協助他們建立現代印刷廠，1465年，兩個德國印刷技術人員，即門茲市的康拉德・斯維海姆

厄哈德・拉多德等人在1476年設計出版的《年鑑》中的一頁，講述有關月蝕的道理。

（Conrad Sweyheym, d. 1477）和科倫的阿諾德・帕納茲（Arnold Pannartz, d. 1476）分別受義大利人聘用，到義大利從事印刷組織、設計和出版工作，這樣，德國的先進印刷技術和版面設計技術就自然傳入義大利。

斯維海姆和帕納茲在義大利工作期間，設計了以羅馬體為中心的印刷用活字字體系列。他們採用古典的羅馬字體為中心，進行加工整理，從而創造了比較適合印刷，同時具有高度傳達功能，又比較典雅的新字體系列，對於日後的印刷和版面設計很有促進作用。當然，他們當時採用的羅馬體與目前我們採用的還有很大差距，當時的字體受到中世紀後期的卡羅林書寫體影響很大，所以並沒有真正成為當代羅馬體。但是，這兩個印刷設計家對於義大利的印刷和版面設計的促進是不能低估的。

與此同時，印刷技術和德國版面設計也影響到歐洲的其他國家。英國人威廉・卡克斯頓（William Caxton, c.1421-1491）從英國到德國的科倫學習印刷技術，他在一年之後回到比利時的布魯日（Bruges），把德國的印刷技術帶到低地國家。他把《特洛伊歷史》（*The Recuyell of the Histories of Troy*）從法文翻譯成英文，並且與科拉德・曼遜（Colanrd Mansion）合作，出版了英文本。這本出版於1475年的書，成為第一本利用現代排版技術出版的英文著作，奠立了英文印刷的基礎。卡克斯頓促進了英國的印刷和版面設計的進步，很快，英國出現了一批從事印刷和設計的新人，出版事業也很快繁盛起來。法國、西班牙等國家也都經歷了類似的歷程，產生了新的印刷工廠，出現利用木刻插圖和活字版拼合而成的新版面風格。

另外一個刺激當時印刷業發展的因素，是歐洲當時的殖民主義高潮。西班牙航海家哥倫布發現新大陸，葡萄牙探險家麥哲倫環繞地球的航行，都造成歐洲各個國家對於海外殖民地的興趣，為了擴大資本主義的資金積累、開拓海外原料基地和海外市場，各個國家的軍艦、商船都紛紛航行到世界各地，一旦發現新的地方，殖民過程就開始了。跟隨殖民者前往亞洲、大洋州和美洲的是基督教的傳教士，他們希望能夠把殖民地的人民的信仰轉化為基督教，因此，需要大量宗教印刷品，以便帶到殖民地去，受到海外殖民化刺激的因素影響，印刷業更加發展。因為考慮到海外殖民地的人民並不懂歐洲文字，因此這些宗教印刷物都具有相當數量的插圖，利用插圖來講解宗教讀物的內容，成為勸戒的方法之一。

● 文藝復興時期的平面設計

「文藝復興」這個單詞在歐洲各個國家的文字中都是"Renaissance"，含義是「重生」，「復活」。文藝復興在歐洲開始於十四世紀，十五世紀達到登峰造極的地步，從文學、藝術的特點上來看，是把古羅馬、古希臘的風格加以發揮，以達淋漓盡致。而實際的文藝復興內涵，則是歐洲的資本主義萌芽，新生的資產階級商人，逐步在藝術和文化活動上取代教會在文學藝術上的表現。它所顯示的藝術特點，其實是對於人，而不是對於神的歌頌、肯定。人成為生活、藝術的核心，成為藝術表現的中心，而不再是中世紀反覆強調的神權力量了。這是人文主義的大發展階段，對於後來的歐洲文化、藝術、經濟、政治都產生了不可估量的影響。其中，以義大利發展得最為完全和豐富。

1．義大利文藝復興時期的平面設計

義大利的文藝復興在佛羅倫斯和威尼斯都有相當的發展，當然，佛羅倫斯比較引人注意，是因為大部分重要的藝術作品，包括達文西、米開朗基羅和拉斐爾的創作，大多都集中在這個城市，但是就平面設計和印刷設計而論，威尼斯顯然是一個不可忽視的中心。

威尼斯是當時義大利對外貿易的中心港口城市，它的商人和來自世界各地，貿易的對象包括所有的地中海國家、印度、遠東國家等等。很多印刷技術人員都意識到這裡是印刷品銷售的非常好的市場，因此都申請來威尼斯開設印刷工廠，其中德國門茲的約翰・德・斯皮拉（Johannes de Spira, d. 1470）被批准在威尼斯從事五年的印刷業。他是把先進的德國印刷技術引入威尼斯的重要人物，他在威尼斯的這五年，對於威尼斯的印刷業發展深具促進功效。

除了斯皮拉以外，其他國家的印刷工匠也對威尼斯的印刷幫了大忙。其中包括來自法國的造幣工人尼古拉・詹森（Nicolas Jenson, 1420-1480），他把金屬貨幣的刻製技術引入活字設計和刻造，他在威尼斯時設計了大量的印刷用商業標記，代表威尼斯的商業行會，或者宗教組織，他是世界上最早從事商標設計的平面設計家之一。他因為是從鑄造貨幣出身的，因此他設計的印刷用商標和其他標誌，都具有金石味，筆劃剛勁有力，並且往往採用簡單的幾何圖形組成，簡明扼要，是標誌設計中的傑出作品。詹森也把這種功力用於字體設計，他設計的字體與他設計的標誌一樣具有金石味道，是義大利文藝復興時期很有影響的字體之一。

義大利文藝復興在設計上的一個特色是對於花卉圖案裝飾的喜愛。這個時期的家具、建築、抄本上都廣泛地採用卷草花卉圖案，因此，一旦書籍印刷普及，這種風氣也立即體現在平面設計上，威尼斯和義大利其他地方這個時期出版的書籍中大量採用花卉、卷草圖案裝飾，文字外部全部用這類圖案環繞。

義大利很多早期的印刷匠人為自己的印刷工廠設計了商標，開創了書籍商標的設計與使用的歷史。除了上面提到的詹森以外，還有來自奧格斯堡（Augsburg）的印刷家厄哈德・拉多德（Erhard Ratdolt, 1442-1528），彼德・羅斯蘭（Peter Loeslein），本哈特・瑪勒（Bernhard Maler）等人。拉多德出版的書籍，除了具有自己的印刷廠商標以外，書籍的每一頁都採用木刻的花卉、卷草紋樣花邊環繞文字，因此非常典雅和浪漫。他後期的出版物日趨成熟，除了單純的花邊之外，也出現了比較複雜的平面布局，他與另外兩人合作，出版了一系列科學書籍，取代花邊的裝飾是解釋科學內容的插圖，比如他於1482年出版歐幾里得的《幾何元素》（Euclid's *Geometriae Elementa*, 1482）一書（圖見46頁），把文字部分排在左邊，右邊留出寬寬的空白，在上面附上幾何插圖，解釋文字闡述的內容；或者採用三面花邊圖案裝飾，留出一邊安排幾何插圖，版面工整有序，傳達清晰。這本著作的每一個段落開頭的字母都進行了裝飾，這種對於首寫字母的裝飾，早在中世紀手抄文書時期已經普遍，但是，這本印刷品上的運用，則是比較生地把首寫字母裝飾運用到印刷活字上的例子。這本著作是世界上最早的裝飾精良、插圖完善的科學讀物之一。

1478年，義大利的兩個印刷匠人阿爾維斯兄弟（Giovanni and Alberto Alvisein Verona）出版了設計精美的書籍《*The Ars Moriendi*》，這本書是十五世紀中的暢銷書，廣受歡迎。阿爾維斯兄弟設計的這本書，採用了文字間的裝飾圖案，這些圖案大小與字母一樣，夾雜在文字中間，增加了書籍的浪漫色彩。而每頁都採用了寬邊的花紋圖案裝飾四邊，更加豐富典雅。

科學技術書籍與宗教書籍同時盛行，是義大利文藝復興時期出版業的特點，科學技術的普及，促進了生產力的發展，也開拓了人們的視野，普及了文化知識，為資本主義的發展奠定了基礎。比如由約翰・尼古拉・維羅納（Johannes Nicolai de Verona）出版的羅伯多・瓦圖里奧（Roberto Valturio）的《軍

事論》（*Deremilitari*, 1472），利用文字和插圖詳細地介紹了歷代的軍事技術和軍事設備，以及設備在戰爭中的使用方法，是一本完整的軍事技術著作。代表了當時的科學技術出版的水準。

宗教出版業在義大利文藝復興時期也非常繁榮。其中一個比較有影響的出版印刷業者是阿杜斯‧瑪努提斯（Aldus Manutius，1450-1515）。他在威尼斯設立了自己的印刷工廠，印刷出版了大量高水準的書籍，其中大部分與宗教、哲學等內容相關。他雇用了不少傑出的版面設計家、字體設計家爲他的工廠工作，因此，可以說他的出版物是義大利文藝復興時期印刷設計集大成的代表。他出版的書籍，比較少用插圖，集中於文字的編排。因此，無論在字體上還是在排版上都力求工整簡潔，首寫字母是主要的裝飾部位，往往採用卷草環繞首寫字母，使整體設計具在工整中有變化的特點。另外一本他出版的著作（*Hyperotomachia Paliphili*, 1499）則有精美的木刻插圖，文字的編排成倒錐形，或者在方形的插圖下面，或者包裹插圖，或者與插圖並列，每頁都不同，精美異常。是這個時期威尼斯出版物中的精品。

1501年，瑪努提斯首創「口袋本」的袖珍尺寸書籍。以往的書籍開本都非常大，攜帶不便；文藝復興導致文化普及，書籍不再是教堂和圖書館中的奢侈品，而逐漸成爲人們日常的讀物，因此攜帶問題日益重要。瑪努提斯爲了適應這個要求，創造了小開本尺寸，第一本是羅馬詩人維吉爾（Virgil）的作品《歌劇》（*Opera*），尺寸是 7.7 × 15.4 公分，且全部字體採用斜體（Italic），這是世界上第一本全部採用斜體的書籍，也是第一本袖珍書籍，開創了日後稱爲「口袋本」（pocket size）的先河。瑪努提斯是義大利文藝復興時期印刷和平面設計的重要代表人物。

2‧法國印刷的發展

1494年，法國皇帝查理八世（CharlesVIII, the French king，1470-1498）率領大軍攻打義大利，企圖控制那不勒斯王國（the Kingdom of Naples）。這場征伐開始了法國爲了征服義大利的長達五十年的戰爭。雖然這場況日持久的戰爭對於法國帶來的只是無窮的耗費，基本沒有取得什麼具體的軍事成果，但是，義大利文藝復興的偉大成就，卻因此源源不斷地傳入法國，促進了法國文化的演進。1515年1月1日，法國國王法蘭西斯一世（Francis I, 1494-1547）登基，成爲新的法國國王，他全力支持文化事業發展，在他的統治之下，法國進入了文藝復興的全盛時期。他到1547年方才退位，因此，他所推動的法國文藝復興具有整整半個世紀的繁榮，十六世紀上半葉法國的文化發展，與他的積極支持是分不開的。

文化的繁榮，自然帶動了出版業的繁榮，而出版的繁榮，是平面設計發展的先決條件。十六世紀因此被稱爲「法蘭西版面設計的黃金時期」（the golden age of French typography）。法國的平面設計發展，主要是受來自義大利威尼斯設計的影響。其中，亨利‧艾斯坦納（Henri Eistienne d.

（上）法國印刷家亨利‧艾斯坦納1515年設計的亞里斯多德的《形而上學》的扉頁。

（下）法國印刷出版家羅伯特‧艾斯坦納1540年設計出版的《聖經》扉頁。

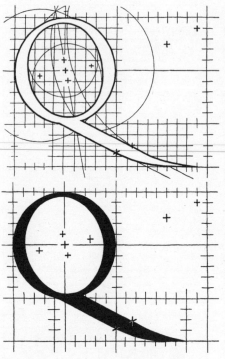

（右上）法國設計家喬佛雷·托利 1506 年設計的書籍中的一頁。

（左上）1529 年托利採用嚴格的數學方法設計字體體系，這是字母 "Q" 的設計原則。

（左中）1529 年托利設計的活潑的美術字母體系，充滿了幽默感。

（左下）1526 年托利設計的書籍印刷的首寫字母裝飾。

1520）是法國最早投身於印刷與設計的印刷家、設計家和出版家。他本人是學者，因此，集中翻譯和出版各種歷代的學術著作，包括拉丁文、希伯來文、希臘文的歷代學術作品，經過他的設計和組織，大規模發行。他熱心於出版所謂的「大書」，特別是重頭的工具書，包括字典和詞典，這些作品的出版，使他成為法國文藝復興時期最重要的平面設計家和出版家之一。

十六世紀法國出版業的一個主要障礙是教會和皇室對於出版的審查。為了強調本身的權威，對於社會言論進行控制，法國教會和法國皇室都對書籍出版進行嚴格的審查。這種審查，妨礙了書籍出版，也妨礙了法國平面設計的發展。出版業者出版的有關文化、科學技術、哲學等等書籍，往往與教會和皇室的審查矛盾，因此會因為無法通過審查而被封禁。法國這時的印刷已有發展，但是書籍出版的種類卻遠遠比不上德國和義大利，審查是一個主要問題。

雖然如此，法國還是出現了一批傑出的書籍設計家、平面設計家，比如當時在書籍設計上創造高度典雅和華貴風格的喬佛雷·托利（Geoffroy Tory, 1480-1533）和字體

設計家克勞德・加拉蒙（Claude Garamond, c. 1480-1561）就是傑出的代表人物。托利是被當時稱爲「文藝復興人」的那種對於文學、哲學、藝術、古典的外國語言和自然科學都通曉的知識分子，因此他的出版工作不僅僅是出版本身，同時還包含了大量的翻譯、選題，甚至對法國語言進行改良的工作。他出版的書籍，插圖精美，大寫字母裝飾得體而大方，這些書籍成爲法國早期最重要的印刷品，影響後來法國書籍設計、版面設計和插圖風格，因此具有重要的意義。

與此同時，加拉蒙設計的典雅的字體，對於法國日後的字體設計也帶來了很大的影響。他在1530年設立了自己的鑄字工廠，爲印刷行業提供他設計的金屬活字，他的這個鑄字工廠具有很重要的歷史意義，因爲在此之前，所有的法國，甚至德國的印刷工廠，都是集鑄字、插圖、排版、印刷、裝訂於一體的行業，稱爲「學者-發行商-鑄字工-印刷商-書商」一體，而他的這個鑄字工廠的設立，開創了印刷行業中分工的先河，自此以後，字體設計和鑄造就逐漸成爲一個特殊和專門的行業了。

1530年代到1540年代之間，法國出現了另一位重要的書籍出版和平面設計家—羅伯特・艾斯坦納（Robert Estienne）。他主要出版學術著作，在設計上注意傳達功能準確，簡明扼要。他得到法國皇帝的支持，因此大量出版古希臘、拉丁、希伯萊等文獻和著作，包括宗教

1536年西蒙・德・科林設計的書扉頁，利用透視插圖的方法組成立體空間感。

的、哲學的和自然科學方面。促進了法國文藝復興的進程。1540年，法國出現反對改革的騷動，艾斯坦納也受到牽連。1549年，他出國訪問了瑞士日內瓦，會見了新教改革的領袖約翰・加爾文（John Calvin, 1509-1564），他了解到在法國從事學術著作出版面臨的危險，因此在1550年把印刷廠遷移日內瓦。在那裡繼續出版工作。對於法國本身來說，這無疑是一個損失。

法國當時重要的書籍出版、平面設計家還有西蒙・德・科林（Simon de Colines，印刷家），賈奎茲・克維（Jacques Kerver）等人。

3・巴塞爾和里昂成爲歐洲十六世紀印刷業的新中心

歐洲的印刷業首先在幾個大城巾中興盛，其中包括巴黎、德國的紐倫堡和義大利的威尼斯。到十六世紀上半期，新的中心出現了，比如瑞士逐漸成爲出版業的重要中心之一，其中比較突出的是巴塞爾（Basel），這個城市是在1501年成爲瑞士的一部分，印刷業發展非常快，成爲這個城市的主要工業。而在巴塞爾南面三百公里的法國里昂也同樣成爲印刷業的新中心。這兩個城市的印刷業者交流頻繁，互相促進，是設計史上很少見的情況。其中巴塞爾的代表印刷、設計家和出版家是約翰・佛洛本（Johann Froben, 1460-1527）和德斯特留斯・伊拉斯穆斯（Desiderius Erasmus, 1466-1543），從1521到1529年間他們兩人合作，設計、組織和出版了不少的著作，佛洛本不喜歡當時流行的哥德字體，而推廣莊嚴典雅的羅馬體，他出版的書籍基本全部是採用羅馬體的。他們的合作，對於提高巴塞爾印刷業在歐洲的地位起很重要的作用。其他巴塞爾重要的與印刷業有關的專家還有漢斯・小霍爾拜因（Hans Holbein the Younger, 1497-1543）。霍爾拜因是一個傑出的畫家，他來到巴塞爾爲佛洛本的書籍從事插圖工作。他的藝術風格生動、真實，同時具有獨特的韻味，是此時歐洲最傑出的藝術家之一。他採用傳統的木刻插圖，爲不少書籍增加了光彩，特別是爲佛洛本出版的《死亡之舞》（Imagines Mortis, *The Dance of Death*,）所作的四十一張精美的木刻插圖，成爲藝術史上不可缺少的內容之一。

佛洛本去世之後，取代他在巴塞爾出版領導地位的印刷家是約翰・奧帕里留斯（Johann Oporinus）。他的代表作是現代人體解剖學的奠基人安德列・瓦薩留斯（Andreas Vesalius, 1514-1564）的宏篇鉅著

《人體結構》（*De Humani Corporis Fabrica*）。爲了講解人體解剖的細節，這本著作採用了大量整頁插圖，加上詳盡的說明文字，圖文並茂，是這個時期出版業的登峰造極之作。這本書流傳整個歐洲，1545年，英國國王亨利八世親自命令英國出版盜印翻譯版，可見這本著作在當時引起的注意程度。這個英國盜版的重要意義在於它改變了原書的木刻插圖版，而採用了更加精美和準確的銅版插圖，這是目前世界上最早的腐蝕版插圖書籍。

里昂的出版業也相當繁盛，出現了四十多個印刷工廠，出版大量言情小說，以適應市民的需求。這些書籍的字體則都是哥德體，與巴塞爾流行使用羅馬體不同。

1542年，讓・德・圖涅斯（Jean de Tournes, 1504-1564）在里昂開設了自己的印刷工廠，他採用法國當時最傑出的平面設計和字體設計的成就來出版書籍，字體是採用加拉蒙設計的，而版面和插圖風格則採用托利的，因此可以說是集中了法國當時書籍設計的精華力量，出版的書籍自然非常傑出。

1562年，法國的軍隊和宗教改革派衝突，結果是大肆屠殺改革派，這個事件造成了法國出版業的黃金時代的結束。法國的宗教改革派稱爲「胡格諾派」（Huguenot, French Protestant），不少傑出的書籍設計家和出版家都是胡格諾派的，他們在在大屠殺之後紛紛逃到英國、瑞

羅伯特・艾斯坦納1531年設計的書籍《加利女皇赫拉諾拉》的第一頁。

士和低地國家，這個大逃亡，其結果就好似當初印刷中心從義大利、德國轉到法國一樣，現在又因爲宗教原因從法國轉到英國、瑞士和低地國家去了。對於法國來說，這無疑是一個巨大的挫折和損失。其中一個傑出的法國書籍出版家克里斯托佛・普拉丁（Christophe Plantin, 1514-1589）就是因爲這個原因，從法國遷移到外國重操舊業的。

4・十七世紀的歐洲的印刷和平面設計

經過文藝復興時期書籍出版和平面設計有聲有色的發展之後，十七世紀相對來說，就顯得得比較沉寂，較少重要的突破和發明創造。十六世紀在印刷材料、裝飾上都達到了非常奢華和極至的地步，因此，十七世紀的印刷業則顯得在印刷材料運用、在裝飾的精美上難以超過前一世紀，這個世紀的平面設計和書籍出版基本上是基於商業書籍的出版上的，反而出現了更加講解實用和講解功能的特點。

但是，十七世紀歐洲出現了一些傑出的大作家，他們對於世界文學的貢獻是永久的、重大的，他們著作的出版卻從閱讀的廣泛上促進了印刷業和平面設計業的普及型發展。其中比較突出的是英國的大文豪威廉・莎士比亞（William Shakespeare, 1564-1616）和西班牙的戲劇作家和詩人米貴爾・塞萬提斯（Miguel de Cevantes Saavedra, 1547-1616），他們的作品得到當時整個社會的廣泛歡迎，因此發行量都相當大。但是，他們的書籍雖然寫作達到最高水準，而當時的印刷和版面設計卻非常平庸。

1640年，法國皇帝路易十三受到他的宰相、紅衣主教黎塞留（Cardinal Richelieu）的影響和勸說，在巴黎的羅浮宮設立了法國的「皇家印刷處」（the Imprimerie Royale, or Royal Printing Office），其目的是要恢復法國早期印刷的水準。

十七世紀在平面設計上有一個非常重要的突破，那就是世界上第一張報紙在本世紀初在德國出現。這是於1609年開始在德國的奧格斯堡每日出版的《阿維沙關係報》（*The Avisa Relationo der Zeitung, Augsburg*）。作爲資訊的主要來源，報紙很快成爲德國和其他歐洲國家出版業的主要內容之一，也成爲社會日益不可缺少的資訊交流媒介。1621年，英國第一份報紙發行，這份稱爲《科蘭托斯》（*Corantos*）的報紙每天出版兩個版面，刊載當地新聞，廣受歡迎。

美洲的發現，很快使北美成爲英國的殖民地，印刷技術跟隨殖民地開發被帶到美洲，把印刷技術帶來北美殖民地的是一個英國鎖匠斯蒂芬・戴伊（Stephen Daye, c. 1594-1668），他與富有的神父傑西

格羅夫（Reverend Jesse Glover）簽訂合同，到新英格蘭設立印刷工廠。在1640年左右開始，在麻塞諸賽州的劍橋市印刷出版宗教書籍。印刷術在北美很快廣泛傳播，印刷的內容也不斷擴大，從單純的宗教出版物擴展到技術、文化和其他各個方面，印刷工廠在新英格蘭地區和北美的東北部其他地區不斷建立起來。報紙因而也很快傳到北美，在新英格蘭地區，特別是波士頓發展迅速。北美成爲西方印刷業高度發達的地區之一。

　　荷蘭的印刷業在十七世紀也有一定程度的發展。十七世紀荷蘭的文化相當發達，比如藝術上出現了世界大師林布蘭特（Rembrandt），維梅爾（Vermeer）等等。荷蘭在這個世紀中，出現了傑出的書籍出版家路易斯‧艾澤維（Louis Elzevir，1540-1617）。他設立了自己家族的印刷工廠，聘用荷蘭傑出的平面設計專家克里斯托佛‧梵戴克（Christoffel van Dyck）設計出版物，他的出版工司大量出版書籍，他的書籍題材廣泛，文字通俗，設計精美，價格便宜，尺寸適中，對於一般的讀者來說是最理想的讀物。很快使得荷蘭的書籍成爲這個國家的主要出口產品之一，因而開創了世界暢銷書籍市場，對於後來的書籍市場的成熟和發展具奠基的作用，從這點來看，他的出版事業和貢獻可說是功不可沒。

Comment ilz fignifioient Dieu.

Pour fignifier dieu ilz paignoient vng oeil pource que ainfi que loeil veoit & regarde ce qui eft audeuant de luy dieu veoit confidere & congnoit toutes chofes.

● 版面設計在十八世紀歐洲的新發展

　　十七世紀的出版業和平面設計與十六世紀相比，發展得沒有那麼有聲有色，雖然有以上提到的發展，但是從總的來看，很難說有巨大的成就。但十八世紀的情況就大不一樣了，不少歐洲的君王對於印刷的意義和重要性有深刻的認識，因而促進了國家和民間的印刷業發展，而印刷的發展則促進了平面設計的發展。

　　1692年，新登基的法國國王路易十四感到法國的印刷水平差強人意，因此命令成立一個管理印刷的皇家特別委員會，由一批學者組成，要求設計出新的字體，他要求新的字體的設計原則應該是科學的，合理的，重視功能性的，這個委員會由數學家尼古拉斯‧加宗（Nicolas Jaugeon）領導，委員會對於以往的各種字體做了科學的分析，研究字體的比例、尺寸、裝飾細節與傳達功能之間的關係，從而提出新字體設計的建議。他們採用了羅馬體爲基礎，採用方格爲設計的比例依據，每個字體方格分成64個基本方格單位，每個方格單位再分成36小格，這樣，一個印刷版面就由2,304個小格組成，在這個嚴謹的幾何方格網絡中設計字體的形狀，版面的編排，試驗傳達功能的效能，是世界上最早對字體和版面進行科學試驗的活動。在大量科學試驗的基礎上，設計出他們認爲比較科學，同時又比較典雅的新羅馬字體—「帝王羅馬體」（Romain du Roi）。在字體得到皇帝批准之後，委員會聘用當時法國最傑出的字體刻造和鑄造專家路易‧西蒙諾（Louis Simonneau, 1654-1727）和菲利普‧格蘭德讓（Philippe

BIBLIA SACRA AD optima quæque veteris, vt vocant, tralationis exemplaria fumma diligentia, pariq; fide caftigata. ＊ Cum Indicibu copiofiffimis.

LVGDVNI, APVD IOAN. TORNAESIVM, M.D. LVIII.

（上）印刷和出版家傑克‧科維爾在1543年設計出版的書籍，封面是超現實主義的木刻插圖：一只眼睛盯著大地。

（下）法國里昂印刷家讓‧德‧圖涅斯1558年設計的《聖經》的書名頁。

（上）法國字體設計家西蒙諾在 1695 年設計的「帝王羅馬體」。

（下）法國字體和版面設計家皮艾爾・西蒙・方涅・勒讓，1968 年設計的在羅馬體基礎上演變出來的各種裝飾字體。

Grandjean, 1666-1714）造出標準字模。他們根據委員會的研究結果，把十七世紀流行的字體加以改良，把原來較大的字體尺寸改為適合文章印刷的所謂文章字體（text-size types）。這個皇家委員會和字體製造家們創作的字體，基本僅僅是為皇家出版物設計的，而當時法國民間的印刷工廠受到「帝王羅馬體」的影響，也設計了類似的新字體，為了不冒犯皇帝，他們都小心翼翼地使自己的新字體與「帝王羅馬體」保持一定的差別。但是，「帝王羅馬體」對於當時字體的發展，的確有促進作用。

十八世紀西方平面設計的發展，簡單地說可以包括以下幾個方面：

1・法國洛可可時期的書籍出版和平面設計

法國波旁王朝是法國封建時期登峰造極的階段，國家富強，國力鼎盛，皇室的生活方式奢華，法國皇帝從路易十三到路易十六都是窮奢極欲的君主。他們追求的奢華設計風格包括比較莊重奢華的巴洛克（Baroque）和比較典雅的、富於女性溫柔特徵的洛可可（the Rococo）風格。

洛可可風格的盛行時間是 1720 年到 1770 年的法國宮廷。這種風格強調浪漫情調，從自然形態、東方裝飾、中世紀和古典時代的裝飾之中吸取動機，大量採用 C 形和 S 形的曲線作為裝飾手段，色彩上比較柔和，廣泛採用淡雅的色彩，比如粉紅，粉藍，粉綠等等，也大量採用金色和象牙白色，設計上往往採用非對稱的排列方法，與比較講究對稱、採用強烈的色彩計畫的巴洛克風格形成對比。這種風格在法國皇帝路易十五（1710-1774）時期達到登峰造極的地步。

路易十五時期促進洛可可風格發展，把這種風格引入平面設計的人物是皮艾爾・西蒙・方涅・勒讓（Pierre Simon Fournier le Jeune, 1712-1768）。他的父親是皇家印刷廠的印刷師傅和字體鑄造家，因此，他很早就掌握了印刷的技術，了解印刷風格的特點。二十四歲時，他就到他的哥哥開設的字體鑄造廠工作，從事木刻插圖和字體刻製工作。

十八世紀的歐洲印刷業在字體的尺寸是相當混亂，除了皇家印刷廠有自己的標準之外，幾乎每個私人印刷廠都有自己的字體尺寸，大小不一，沒有統一的標準。1737年，皮艾爾・西蒙・方涅・勒讓出版了自己的著作《比例表格》（Table of Proportions），對於字體的大小尺寸和比例作出了嚴格的規範。他採用法國當時使用的度量單位之一「普斯」（the pouce 舊法國尺寸單位，比一英寸略長一點）作為基本單位，把它分割為 12 行，每行分成 6 段（稱為 6點），在這個尺寸比例中設計新字體。比如他設計的「小羅馬體」（Petit-Romain）比例為一行、4 點，相當於現代英文字體標準的 10 點尺寸（本書手稿採用的就是英文 10 點尺寸）。

皮艾爾・西蒙・方涅・勒讓於 1742 年出版了他的第一本字體手冊《印刷字體》（Modeles des Caracteres de

l'Imprimerie），當時他剛剛三十歲。在這本著作中，他一共收集了四千六百個字體，他用了六年功夫，把這本手冊上的所有字體全部製成了活字。其中的羅馬體是受1702年法國皇家的「帝王羅馬體」影響發展出來的，但是無論在大小尺寸，還是比例上，都更加適合印刷和閱讀。他的版面設計引入了洛可可風格的曲線花紋裝飾，因此非常優雅。因爲大量採用羅馬體，並且在版面編排上基本全部採用縱橫的簡單幾何方式，雖然花邊裝飾具有洛可可的花梢特點，但是布局工整，閱讀方便，因此也就顯得落落大方。法國當時的法律規定字體鑄造商不得從事印刷，因此，皮艾爾·西蒙·方涅·勒讓的設計、字體和著作都不得不委託他的朋友出版，但是這個法律完全沒有妨礙他對於法國平面設計的影響力。他所制定的新字體比例標準和字體手冊，對於整個十八世紀的法國印刷業和平面設計業都帶來重大的改進。

　　雖然皮艾爾·西蒙·方涅·勒讓的影響如此之大，但是，由於風行一時的洛可可風格影響，法國的平面設計與印刷出版也出現了與洛可可風格吻合的趨向：採用非對稱布局，大量採用曲線裝飾，版面華麗，字體也時常採用花俏的書法體例，花體字成爲書籍封面和扉頁上最常用的字體，作爲當時流行的時尚風格，這種花俏的風格的確流行了相當一段時間。

2·英國十八世紀的平面設計與印刷業發展情況

　　自從古騰堡發明金屬活字印刷技術以來，英國在這二五○年當中一直沒有能夠在印刷和平面設計上達到歐洲大陸國家的水準。十八世紀開始，英國的印刷界和平面設計界開始努力追上歐洲的水平，企圖達到世界印刷和設計的最高水準。但是英國自身問題叢生，內戰連綿不斷，宗教鬥爭和宗教迫害日益嚴重，政府對於印刷業的橫蠻干預和強硬的出版審查，這些因素對於英國的出版業發展、平面設計的發展都是非常嚴重的障礙。1660年，英國國王查理二世居然下令把英國的印刷廠控制在六所之內，其他的印刷業者或是「面臨處決，或者另尋出路」。這種對於印刷和出版的嚴格控制，是造成英國出版印刷和平面設計落後於其他歐洲國家的主要原因之一。

　　長期以來，英國平面設計和印刷技術主要是受到來自荷蘭的影響，自己並沒有多少創造。眞正開創英國自己的印刷設計和平面設計的人物是威廉·卡斯隆（William Caslon, 1692-1766），他從大約1720年左右開始從事新字體的設計和鑄造，成績顯著。他設計出自己的字體「卡斯隆體」（Caslon）體系，這是迄今爲止依然在平面設計上廣泛使用的一種字體。卡斯隆在設計字體的時候，主要在於把從荷蘭傳過來的歐洲流行字體進行改造，特別是筆劃粗細的強調，形成既清楚，又典雅的新字體，受到英國和歐洲各個國家的印刷業和設計界歡迎。卡斯隆成立了「卡斯隆鑄字公司」（the Caslon Foundry），這個公司

（上）法國設計家約瑟夫·巴博在1762年設計的讓·德·拉封登的小說《抒情詩故事和新聞》的一頁，具有法國巴洛克和早期浪漫主義的特徵。

（下）法國設計家約翰·潘因於1737年設計的音樂家霍拉蒂的《歌劇作品集》中的一頁。

P. VIRGILII MARONIS

GEORGICON.

LIBER SECUNDUS.

Hactenus arvorum cultus, et sidera cœli:
Nunc te, Bacche, canam, nec non silvestria tecum
Virgulta, et prolem tarde crescentis olivæ.
Huc, pater o Lenæe; (tuis hic omnia plena
5 Muneribus: tibi pampineo gravidus autumno
Floret ager; spumat plenis vindemia labris)
Huc, pater o Lenæe, veni; nudataque musto
Tinge novo mecum direptis crura cothurnis.
 Principio arboribus varia est natura creandis:
10 Namque aliæ, nullis hominum cogentibus, ipsæ
Sponte sua veniunt, camposque et flumina late
Curva tenent: ut molle siler, lentæque genistæ,
Populus, et glauca canentia fronde salicta.
Pars autem posito surgunt de semine: ut altæ
15 Castaneæ, nemorumque Jovi quæ maxima frondet
Aesculus, atque habitæ Graiis oracula quercus.
Pullulat ab radice aliis densissima silva:
Ut cerasis, ulmisque: etiam Parnassia laurus
Parva sub ingenti matris se subjicit umbra.
20 Hos natura modos primum dedit: his genus omne
Silvarum, fruticumque viret, nemorumque sacrorum.
Sunt alii, quos ipse via sibi repperit usus.
Hic plantas tenero abscindens de corpore matrum
 Deposuit

⬧ PAPALE ⬧

Quousq;
tandem
abutêre,
Catilina,

⬦ SALUZZO ⬦

（上）約翰‧巴斯克維爾1757年設計出版的維吉爾的著作《田野牧歌和伊利阿斯》的一頁。

（下）波多尼在1818年設計的《版面手冊》的一頁，具有歐洲十九世紀初期的「現代」版面的雛形。

一直由他的後代繼承發展，直到1960年代才結束長達二百多年的設計業務。

卡斯隆主要是集中於古典風格字體的再設計和改造上，形式比較穩健典雅。因此，他的字體也被稱爲「卡斯隆舊體」（Caslon Old Style）。與他同時從事新字體和平面設計探索的英國人是約翰‧巴斯克維爾（John Baskerville, 1706-1775），他是從比較古典的、富於裝飾性的字體和版面設計開始入手，逐漸轉變爲比較簡潔、明快、清晰的風格。他的字體風格介於古典羅馬字體與現代字體之間，是交接兩個設計風格時期的過渡性風格，在平面設計發展上具有重大的意義。

雖然有以上幾個比較具有創造性的平面設計家的努力，但在當時英國的特殊國情之下，平面設計的平均水準依然遠不及德國、瑞士、荷蘭、法國、義大利等國家。但是，一旦有來自歐洲其他國家的傑出設計家，來到英國從事印刷和平面設計工作時，英國的設計水準又因而得到衝擊和發展，比如義大利設計家波多尼到英國的工作，他創造的「現代」體系，對於英國的設計來說，自然是一種促進和刺激。

英國的平面設計中，插圖在十八世紀前後有比較大的發展，十九世紀進入全盛階段。其中對於世界插圖具有影響的重要人物是威廉‧布萊克（William Blake, 1757-1827）。布萊克從小喜歡美術和詩歌，且富於幻想。他年輕時曾經在印刷工廠當學徒，對於印刷技術和平面設計的基本要素非常熟悉，之後進入倫敦的皇家美術學院（the Royal Academy of Art, London）學習，成績優異。畢業之後開始創作和出版自己的詩集。他的插圖基本都是圍繞自己的詩集而創作的，充滿了幻想和浪漫的色彩。是當時書籍插圖中最傑出的代表，影響歐洲的出版業和平面設計界，也對書籍插圖帶來很大的推動與促進。

英國在文藝復興時期出現了傑出的作家、戲劇家威廉‧莎士比亞，他創作的戲劇受到英國人廣泛的歡迎，成爲家喻戶曉的不朽傑作。1786年，英國出現了用他的名字命名的新出版工司—「莎士比亞印刷公司」，印刷出版莎士比亞的戲劇文本和其他的文藝著作。印刷和設計的質量都大幅度提高，因爲這種對於文藝著作的市場需求，以及包括莎士比亞在內的傑出作家的著作促進，英國書籍無論從設計、字體創作、插圖、還是從印刷質量來說，都達到新的水準，正是這種背景，使得英國的平面設計和書籍出版在十八世紀末迅速追上其他歐洲國家，到十九世紀中葉，英國的平面設計和印刷出版終於達到世界最傑出的水準。

3‧歐洲「現代」字體體系的形成

歐洲現代平面設計的突破，應該是從現代字體的形成開始的。而對於這個突破的主力設計家是義大利人波多尼（Giambattista Bodoni）。波多尼曾經在一個宗教印刷廠中

（上）設計家迪鐸在 1798 年設計出版的維吉爾的著作《田野牧歌和伊利阿斯》的一頁，清晰和具有很典雅的風格，是當時平面設計的傑出代表作品之一。

（下）托瑪斯・比維克等 1796 年設計的《追逐》一書的一頁，利用金屬腐蝕版插圖和寬鬆的版面編排，圖文並茂。

當學徒，因此熟悉印刷技術。他在羅馬工作了一段時間以後，到英國與巴斯克維爾合作，從事字體設計和出版物的版面設計。不久，他受到一位英國公爵邀請，在他的印刷廠中從事設計工作，他的設計簡潔明大方，很受歡迎。因此，他受到梵諦岡教廷的邀請，到梵諦岡主持印刷廠工作。

波多尼在義大利的時候，歐洲、特別是義大利和羅馬教廷的政治、文化氣氛正在發生變化。因為義大利古羅馬城市龐貝（Pompeii）和赫古拉紐（Herculaneum）等等的發現和出土，古典文化得到重新認識，古羅馬的藝術和建築風格、古羅馬的裝飾風格和字體風格對於當時的歐洲，特別是義大利的設計界帶來很大的衝擊，古希臘等地的文化發現，也促進了對於古典的重新認識。平面設計界和印刷出版界，以及廣大的讀者對於當時平面設計上彌漫的矯飾的「洛可可風格」已經感到厭倦，希望能夠以古典風格的新認識和評價，創造出一種新的風格來，取代矯揉造作的洛可可風格。波多尼正是肩負起這個時代的使命的設計家。他創出「現代」體例來，影響後來的平面設計發展。

所謂的「現代」體（Modern），是依托羅馬體發展出來的新字體體系。這個詞最早出現在設計家方涅・勒讓（Fournier le Jeune）的著作《版面設計手冊》（*Manuel Typographique*）。「現代」體不是一種字體，而是一個系列的字體，是在古典羅馬體上的改進，因此被視為新羅馬體，這種字體體系非常清晰典雅，比較古典的羅馬體更加具有良好的傳達功能，同時又兼有典雅美觀的特色。因此不但立即受到歐洲各個國家廣泛的歡迎和採用，並且形成現代字體的一個大體系繼承，迄今依然廣泛沿用。而因為字體本身具有這樣的特點，因此又影響了平面設計風格，出現了簡明大方、重傳達功能，同時兼顧美觀的新平面設計風格。

波多尼的「現代」體系形成之後，經過二百多年的不斷改進，成為非常成熟的字體體系，「現代」字體體系的系統形成，是歷代平面設計家的集體貢獻。參與這種體系設計創作的歷代平面設計家和字體設計家還有佛朗斯瓦・迪鐸（Francoise Ditot, 1689-1757）和他的兒子佛朗斯瓦・安布羅斯・迪鐸（Francois Ambroise Didot, 1730-1804），以及兩個孫子皮艾爾・迪鐸（Pierre l'aine Didot, 1761-1853）和費明・迪鐸（Firmin Didot, 1764-1836）等人。他們在迪鐸印刷公司從事對於波多尼「現代」體系的改進工作，經過三代人的努力，使這種體系變得更加成熟。

1

工業時代的版面設計

導言
· 工業時代的特徵和歷史發展背景
· 工業時代對社會的衝擊
· 工業時代對於傳統知識界的觀念衝擊
· 工業時代對印刷、出版造成的巨大衝擊

西方國家的工業革命是 1760 年左右從英國開始發展的，一直延續到 1840 年，共有近百年的發展時間。這場革命其實是一場以能源革新爲中心的技術大變革。在西方主要國家裡，特別是在英國，因爲新能源的採用，從而引發了技術和工業的一連串革新，大幅地促進了生產力的發展，從而根本上動搖了歐洲封建主義的根基，奠定了現代資本主義的發展基礎。新機器的發明和使用，特別是採用新能源的機器，比如蒸汽機、內燃機的使用，大爲促進了生產力及刺激了西方經濟的高速發展。詹姆斯·瓦特（James Watt，1736-1819）發明蒸汽機，完全取代了舊式的動物牽引和單純的水力推動等舊能源。十九世紀中，蒸氣能源的使用比十八世紀增加了一百倍以上，成爲西方能源的主要方式。十九世紀的最後三十年中，汽油爲主的內燃機和新發明的電動機更成爲主要的動力來源，這些新能源又促成了新機械的發明，比如汽車、飛機等等，從根本上改變了產業結構，改變了傳統的生產方式，推動了生產力的高速發展。新的材料，如鋼材、合金材料、玻璃建材、混凝土等也不斷發明出來，在製造業和建築業得以廣泛運用。隨著生產方式的改變，勞動分工越來越精細之後，出現了許多以前沒有的新技術職業，因此也影響了教育結構。與此同時，生產力的發展和國民經濟的蓬勃，必然會導致社會結構的改變，歐洲各國，特別是西歐各國，迅速地擺脫了封建時代，進入生機勃勃的資本主義階段。

現代的人類生活基本上都受到機械化生產裝配的影響。這個影響是非常深刻的，我們身邊的幾乎所有的工業產品，都是通過這種生產方式製造出來的，而這種生產方式則是工業革命最重要的成果，因此，可以說工業革命改變了人類社會和物資文明的發展。工業革命以前的人類，因爲生產方式落後，因此無法享受工業化帶來的批量生產的廉價產品。長期以來，產品的生產是一個漫長的過程，而影響生產發展的主要原因是能源結構：工業革命以前，人類主要的能源無非是動物（比如牛馬）、人力，和少數使用的風力、水力，主要的能源結構是畜力和人力。因此在無法大幅度地提高產量之下，產品便比較昂貴。工業革命的核心內容是新能源的採用，比如蒸汽、水力和比較晚一些的電力，這些能源一旦運用在製造業上，立即產生了革命的結果，產量成百、成千倍地增加，大量的工業產品源源不斷地從工廠送到市場，價格也日益降低到整個社會能接受的水準。十九世紀下半葉，畜力和人力在西方國家逐漸被蒸汽動力取代，二十世紀更是電力的世紀。

工業革命帶來的生產力解放，直接影響了新的社會階級關係重整，因而導致了新的社會革命。1789 年法國大革命，1774 年美國的獨立，都是工業革命造成的直接後果；這些新的資本國家進一步發展生產，推動科學技術發明，建立新工廠，使得西方社會逐漸擺脫了長期的封建階段，進入到資本主義的鼎盛時期。

隨著工業革命的進展，新的發明創造層出不窮；十九世紀註定是一個大變革的世紀，電的發明、電燈、電話、汽車的發明，都導致了二十世紀的巨大發展。而工廠中爲了達到高度生產水準，也引入了新的管理方法，企業結構也出現了巨大的改革。

隨著生產力的改善，社會總收入也急劇提高，平均收入也比十八世紀增長了好多倍。收入穩定的中產階層成爲社會的主要成員；他們的文化教育、娛樂和消費水準提高，對於社會生產需求造成很大刺激。商品的需求直接影響了設計，大量的產品需要重新設計，產品需要精良的包裝，也需要廣告促進銷售，同時，這些新的中產階級也漸漸成爲印刷出版物的主要訴求對象。他們閱讀大量的科技著作、小說、詩歌、雜誌報紙，爲了滿足他們的閱讀需求，不但出版發行業高度發展，而且圍繞出版業的平面設計業也得到大幅度地發展。因此可以說，現代平面設計是工業革命的直接後果。

伴隨著工業的發展，都市成倍地急劇擴大，城市不僅是消費中心，也是生產的中心。大量農民離鄉背井來到城市尋求工作。依附於農莊的貴族階級被嚴重削弱，而工廠資產階級則成爲經濟、政治、社會

的新主導力量。當然，作爲資本主義發展的一個必然結果，就是貧富懸殊，工人階級勞動和生活條件的極端惡劣化，不少西方工人，不得不每天工作十三個小時以上，爲了滿足巨大的廉價勞動力市場的需求，婦女和兒童也被迫在條件惡劣的工廠中長時間的工作，領取比男工更加低的工資。十九世紀中，爲勞苦大眾、工人階級要求合理的工作和生活條件，成爲社會改革的重心。

城市居民越來越強勁的購買力，成爲商品生產的主要消費目標，這種越來越高的需求，反而促進了技術的改進和發展。批量化生產、降低生產成本和科學管理都被引入生產過程之中。越來越廉價的商品刺激了大眾市場的形成，流通順暢，交易頻繁。在發達的市場活動中，人們開始發現他們逐步被日新月異的產品、建築、都市從自然中分離開來，原來賴以生存的自然環境不復存在，取而代之的是鋼筋混凝土式的都市叢林和金屬製品的包圍。因此，少數知識分子開始要求回歸自然，回歸傳統。也有不少人開始重視人的質量，而非數量，直接結果之一，就是對於教育普及的推動。

美國獨立和法國大革命之後，這兩個國家都對國民教育有了大幅度的改革。除了法國與美國以外，其他歐洲國家也開始執行小學和中學的義務教育，以提高國民整體的文化與教育水準，達到改善國民素質的目的，爲進一步工業化奠定基礎。通過國民教育的提高，西方各國能夠閱讀的人數越來越多。封建時期，閱讀和書寫只是少數人的特權，現在則成爲一個公民的基本能力。平面傳達因此日益繁盛和重要，印刷和出版成爲一個很重要的行業。不但書籍報刊，即便商業廣告、海報也有了不同於以往的文化訴求。作爲商業活動重要組成部分之一的平面設計，在這種新的情況下必然得到相應的發展。這是大眾傳播時代的開端。

手工業製作在這個時期幾乎接近結束階段。手工藝時代設計與製造、生產是同一體的，設計人也就是生產者，鞋匠設計與製作鞋，同樣的，出版商設計字體、設計版面、印刷書刊，發行書刊，這種狀況隨著手工業製作的結束而成爲明日黃花。勞動分工日益精細，設計字體的人，設計版面的人，印刷書籍的人，發行書刊的人都是不同的專業人員，不再是同一個人一手包辦了。這種情況，造成設計上的專業化趨勢。

從平面設計來看，這個時期的主要變化，除了行業、職業分工精細、專業化之外，尤其是攝影技術的發明和發展，大幅地改變了平面設計的發展方向。彩色石版印刷技術的發展，使彩色印刷品第一次能進入千家萬戶。十九世紀是最富於創造、發明的世紀，平面設計在這個百年之中取得以往數百年，乃至千年也沒有的巨大發展，從而影響到二十世紀平面設計的面貌。

1·十九世紀上半葉字體設計的發展

平面設計隨著工業革命的發展也得到極大的推動。新的印刷技術導致了印刷業的繁榮，大量出版物的出現又必然導致大量設計需求，報紙雜誌逐漸成爲人們日常生活的內容，平面設計也就成爲日常生活不可脫離的重要組成因素之一了。平面設計的各個基本因素，比如字體、版面編排風格和方式、插圖風格和手法、標誌等等，都在工業化時期發生了巨大的變化。而十九世紀中期以後發明的攝影技術在平面設計上的廣泛採用，更加促進了平面設計的演化和進步。在這些變化之中，字體的變化和發展是非常顯著的。

不少理論家認爲，十九世紀的平面設計師是打開了「潘多拉的盒子」，令平面風格和字體風格頓時豐富起來，且一發不可收拾。十九世紀以前，資訊傳播的主要方式是圖書，方式單一：由於書籍的印刷和出版工序漫長，周期也很長，造成傳播的速度緩慢。十九世紀以來，由於商業和工業的發展，社會要求更迅速的資訊傳播，特別是商業方面，比如廣告、海報、宣傳手冊、招貼、路牌等等，傳統的以印刷出版書刊的出版社已經不能適應這種急迫的需求，因此，新型的印刷單位就應運而生了。廣告製作公司、路牌製作公司、彩色石版印刷公司等等，層出不窮。爲適應新的傳播需求，新的、比較簡明的字體和版面設計也隨之出現。因此，可以說新的平面設計風格是由新的市場需求催生的。

英文的26個字母，原來的唯一功能是閱讀性的傳達功能，而在商業活動中，字母有了新的作用和功能，就是以有個性、特徵、強烈而有力的形式，達到宣傳的目的。字母不單是組成單詞的一個結構部分，它們本身也被要求具有商業象徵性。這種要求，自然造成字體設計的興盛。而石版印刷技術的發展，使字體不一定要求通過鑄字方式發展，而只要藝術家以繪畫的方式創造出來，就能夠印刷出來。這種自由的字體創造，使印刷商與藝術家之間產生了前所未有的密切關聯，而這種關聯的必然結果就是十九世紀初葉的歐美字體大爆炸—短短的幾十年當中，湧現了無數種新字體，出現了字體設計的大繁榮和

ABC

MINT main.

Quousque tandem abutere,
Catilina, patientia nostra?
quamdiu nos etiam furor is
te tuus eludet? quem after
CONSTANTINOPLE
£1234567890

大混亂狀況。

當時，字體的改進和創新工作主要是在鑄字公司中進行的。英國有不少重要的鑄字公司，其中，倫敦的鑄字公司特別活躍，創造了大量新字體。對於歐美的字體和平面設計，英國人具重要的引導和前衛作用。

十八到十九世紀，歐洲，特別是英國在字體的設計上具有幾個方面的突破。一個是以「卡斯隆舊體」爲核心的一系列字體的創造，出現了簡明而典雅的新字體系列，對於二十世紀的字體在平面設計上的運用帶來促進和推動；另外一個則是從古典的字體中進行提煉和改造，其中以所謂的「埃及體」，或者「古典體」的發展爲最典型的代表；第三方面是廣泛的採用和改革無裝飾線字體，使無裝飾線體成爲當地印刷和平面設計中最重要的字體之一。

這個時期中，英國字體設計最重要的奠基人是威廉・卡斯隆（William Caslon），威廉・卡斯隆是英國倫敦的一個字體設計和鑄造家。他有感於十八世紀字體風格的落後和混亂，決心改革字體，使英語字體具有簡單明快的特點，從而達到準確的視覺傳達目的，同時，新字體也必須具有典雅的風格。大約在1725年左右，卡斯隆根據十七世紀末期的荷蘭常用字體進行改革，創造出自己的新字體來。他創造的字體現在稱爲「卡斯隆舊體」（Caslon Old Face），不但影響了當時整個英國的印刷業，在英國得到廣泛運用，而且迄今也是最常用的字體之一。他的創造，同時也啓發了英國和其他歐洲國家的字體設計家，導致了一場規模相當的字體設計運動，與工業革命是一脈相承的。

卡斯隆不但自己開創了十九世紀初期創造字體的先河，他的印刷公司和家庭成員也參與了十九世紀的歐洲字體改革運動。比如他的兩個徒弟—約瑟夫・傑克遜（Joseph Jackson，1733-1792）和托瑪斯・科特列爾（Thomas Cotterel，生於1785年）對於卡斯隆開創的卡斯隆舊體進行了進一步的改革和發展。他們在離開了卡斯隆的鑄字公司以後，分別開辦了自己的鑄字公司，創造了不少具有相當影響力的新字體。其中科特列爾早在1765年就以翻沙鑄造方法創造出比較大的、粗壯的字體，適應商業印刷需求。他創造的十二線皮卡體（12 Line Pica Letterform，「皮卡」是歐洲版面設計的傳統度量單位。每一個皮卡的尺寸是12點，具體大小是4.21毫米，或者3/16英寸。版面的行距和字之間的間隔一般都以12點皮卡爲基礎），比十八世紀的任何一種字體都更堅實、粗壯，具有非常醒目的商業推廣特點。這種字體在當時的尺寸與現代的略有不同，基本是長寬相等的方形字體。與以前各種娟秀的字體比較，他的這種十二線皮卡體顯得粗壯有力。是十九世紀初字體設計上的第一個重大發展。

這裡所謂的「線」（Line）是當時英國和美國對於字體尺寸的度量標準，相對於現在採用的「號」或者英文的「點」（point）。

字體設計上這種粗大肥胖（即寬度與長度相等）的傾向，當時也出現在其他的字體鑄造公司中成爲一種潮流，最終導致產生一系列新字體，總的名稱爲「肥胖體」（fat faces）。創造這種字體的主要的設計家是卡特列爾的學徒—羅伯特・桑涅（Robert Thorne）。字體的基礎是羅馬體，以增加寬度和以粗壯的縱線達到強烈的視覺效果，縱線筆劃的寬度與字體的高度比例關係往往爲1：2.5，有時甚

（右上）文森特・菲金斯 1815 年設計「古董體」

（右下）1833 年菲金斯設計的兩線珍珠體

（左上）十九世紀中期流行各種古典裝飾風格，這是利用圖斯坎裝飾細節設計的古典「圖斯坎」體，設計的時間大約是 1840 年前後。

至成了 1：2。

桑涅的「凡恩街鑄字公司」（Fann Street Foundry）與其他兩個字體設計公司在創造肥胖體上有了競爭，這兩個公司分別是威廉・卡斯隆四世（William Caslon IV，1781-1869）的公司和文森特・菲金斯（Vincent Figgins，1766-1844）。桑涅雖然在設計肥胖體系統上有很大的貢獻，但是他在世的時候默默無聞，直到他去世之後才被公認為一個傑出的字體設計師。

菲金斯是約瑟夫・傑克遜的學徒之一，他跟隨傑克遜很長時間，熟悉字體設計和鑄造的整個過程，1792 年以後設立了自己的鑄造公司，從事字體設計與鑄造業務，很快就成為英國聲譽頗高的一個字體鑄造公司，他出產的字體清晰、精確，廣受歡迎。十八世紀末與十九世紀初，菲金斯開始發行一系列嶄新的羅馬字體，同時也開始發行很有學術味道的外國字體。由於工業化的發展，社會開始崇尚比較工業化的字體，而對於比較浪漫、古典味道很濃的字體的興趣則越來越低，菲金斯自然受到影響。他開始在十九世紀初開始轉而從事設計新的、現代字體系列，1815 年，菲金斯設計出比較現代的新字體系列，稱為「古董體」，或者「埃及體」（或者稱為 antiques），雖然名稱古典，但字體卻具有強烈的現代氣息。這種新字體構造粗短結實，具有濃厚的機械味道，被稱為「埃及體」。直到現在，「埃及體」依然是字體中很重要的一個系列。十九世紀上半葉字體設計上的第二個重大的發展，就是「古董體」，或者稱為「埃及體」的發明和發展應用。

這種字體在十九世紀經過不少字體設計師的努力，又有很大的發展。1830年前後，出現了亨利・卡斯隆（Henry Caslon）設計的新埃及體，特點是字上的裝飾線（serif）略顯弧形，有點像括號的樣子，因此加強了字體縱橫寬窄的對比，稱為「艾奧尼克體」（Ionic，艾奧尼克是羅馬時期的建築上運用的術語，特指羅馬柱頭的一個種類，具有弧形的裝飾特點，因此在此被用來形容字體）。這種典雅的字體立即受到當時字體設計業的注意，不少字體設計家都參與到完善這個字體的工作中來，卡斯隆在1845年再進一步完善了艾奧尼克體，使之成為由埃及體發展出來的最常用字體之一。埃及體把飾線體的弧形飾線去掉，轉而採用比較硬的稜角飾線，而艾奧尼克體則恢復了這種弧形的飾線。這種字體，也是目前最重要的飾線體代表之一。

菲金斯在1815年出版了自己的字體手冊，在這本手冊中，他不但推出了新的「古典體」，或稱「埃及體」，同時對於歷史悠久的「圖斯坎」體（Tuscan-stely，「圖斯坎」是古希臘文明的最早

W CASLON JUNR LETTERFOUNDER

階段，比全盛時期的希臘風格更加簡樸大方）也提出了新的設計。圖斯坎體比較花俏，他維持了這種風格，並且提出了一個系列的圖斯坎體，包括非常具有裝飾性的、利用飾線造成圖案效果的圖斯坎體和比較穩重一點的古典圖斯坎體。適應了出版發行業的不同需求。

十九世紀開始英國的字體設計發展迅速，在歐洲國家之中顯得非常突出。爲了適應越來越巨大的印刷和出版的需求，爲了刺激市場的銷售，字體設計家和其他平面設計家一起進行廣泛的探索和試驗，企圖建立新的商業平面風格來。

從字體的角度來看，英國字體設計師們在十九世紀間多方探索，力圖改造所有的現存字體和創造新的字體系列。1815年，文森特‧菲金斯首創立體字體，利用陰影手法造成立體感，立即受到廣泛歡迎。從這個時候開始，字體設計出現了非常特別的繁盛狀況，利用透視造成立體感，利用陰暗面造成裝飾特點，利用長寬、胖瘦、大小等手法造成強烈的對比效果等等，新字體五花八門。有人甚至把繪畫圖案用到字體上，字體變成藝術表現的一個手法，這是字體史千年以來從未出現過的局面。

十九世紀上半葉字體設計的第三個重大突破是無飾線體（sans-serif type）的發明和應用。顧名思義，這種字體是沒有裝飾線結構的。因此，字體比較樸實、簡明了，傳達功能強。最早從事無飾線字體設計的是威廉‧卡斯隆，他在1816年出版的字體手冊中，用完全沒有裝飾線的字體來標明自己公司的名稱「小威廉‧卡斯隆鑄字公司」（W．CASLON JUNR LETTERFOUNDER，這裡的字體就是卡斯隆的無裝飾線體），雖然這本手冊與其他所有當時的字體手冊一樣，基本是浩如煙海的花俏字體的集合，但是，用在這本手冊上的、代表「卡斯隆公司」名稱的這一行完全沒有裝飾線的字體，卻非常醒目和鮮明。因爲這個字體是從埃及體發展出來的，因此卡斯隆稱它爲「雙線英國埃及體」（Two Lines English Egyptian）。雖然這種在1816年就被創造出來的字體當時並不甚流行，但它爲現代字體設計的發展奠定了一個重要的基礎。無飾線體後來成爲二十世紀現代設計中最重要的字體形式。卡斯隆的這一創造因而具有歷史意義。

雖然在十九世紀上半葉公眾尚不青睞無飾線體，但是不少設計字體的行家已經注意到這種簡單明確的新字體，並開始相繼設計無飾線體。各個不同的字體公司爲自己設計的無飾線體起了不同的名字，比如卡斯隆爲他後來設計的比較成熟的字體起名爲「多里克體」（Doric），威廉‧索羅古德（William Thorowgood）稱爲「布萊克體」（Blake），「史蒂芬森體」（Stephenson），美國波士頓的波士頓字體公司則稱它設計的美國第一種無飾線體爲「哥德體」（Gothics），原因大約是因爲這種比較粗黑的字體與中世紀的哥德體有類似的地方。1832年，還是文森特‧菲金斯最後出面，把這種新的、沒有裝飾線的字體正式起名爲「無飾線體」（sans-serif type），一直沿用至今。

無飾線體始推出時沒有小寫。1830 年，德國席特與吉謝克鑄字公司（the Schelter and Gieseck Foundry）首創小寫的無飾線體，完善了這種字體的體系。十九世紀中期以後，無飾線體開始逐漸被採用。

2．木刻版海報的發展以及在商業廣告上的應用

與各種新字體的創造和使用同時進展，古老的木刻技術在十九世紀的平面設計中也得到發展，這種情況看來有些古怪。因爲對於當時的印刷業和平面設計界來說，木刻技術是中世紀的技術，照說應該被

（右上）法國海報在十九世紀非常發達，這張插圖是法國著名的插畫家保羅·加瓦尼1845年所作的，表現了一個巴黎街頭的海報張貼人，吸引了大量的行人注目，顯示了海報已經成為法國十九世紀城市生活的一個部分了。

（右下）圖為1888年設計和印刷出版的海報，是當時英、美流行的海報設計風格，沒有插圖，採用字體的變化達到突出主題的效果。

（左上）1854年法國利用木刻字體和木刻版印刷出的海報，採用了眾多不同字體的運用。

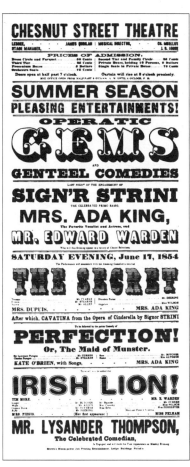

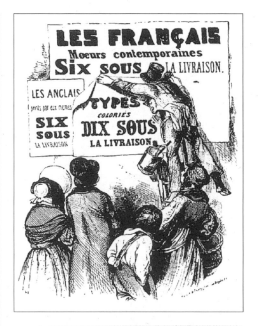

淘汰了，而事實是木刻不但沒有被淘汰，反而得到進一步的發展。

木刻技術在十九世紀的發展，並不是起源於插圖的藝術需要，而是因為字體的運用。當時，字體設計不斷創新，字體的粗細大小和裝飾細節日益精巧，具體的字體上出現了各種精緻的細節，比如精確度要求較高的飾線。當時字型基本全部是採用金屬鑄造的，而金屬鑄件冷卻時收縮程度會因字體的寬度不一而難以均勻，因此，往往會出現細節上的偏差，達不到設計的要求，鑄字公司為技術難關大傷腦筋。印刷公司則對於過大的金屬字體感到困惑，大金屬字模價高、沉重，使用不方便，比如，一個寬體十二行尺寸的大寫字母的金屬鑄件，重量大約一磅重，可以設想印刷一篇文章，需要花費多少體力。因此，不少印刷廠都拒絕採用某些大金屬字。設計與生產的矛盾日益尖銳。這種狀況促使人們探索新的方法，有人想到重新採用古老的木刻方法，來印刷海報和其他張貼廣告。

最早從事這方面探索的是美國人達留斯·威爾斯（Darius Wells，1800-1875）。1827年，威爾斯開始試驗用木刻版代替金屬版字體，來印刷商業海報和其他商業張貼廣告。木刻的活版字比金屬版活字的價格低得多，大約只是金屬版的一半價錢，同時結實、輕巧、製作容易、使用方便。特別是木刻的手工製作，不會出現金屬鑄造的變形情況，能夠準確地表現字體的細節，因此非常成功。威爾斯試驗成功，受到美國印刷界廣泛的注意，其他的印刷商隨即跟進並廣泛使用這種新方法。很快的，木版字體印

刷便開始在美國的廣告、海報印刷上流行起來，成為時尚。到1828年左右，美國的字體公司開始向歐洲出口木版活字，因而引發了歐洲也開始發展出自己的木版活字來。歐美都在此時競相發明木版活字的新字體，木版字體非常流行。 1834 年，威廉·李文沃斯（William Leavenworth， 1799-1860）把印刷上的縮放儀器（the pantograph）和木版切割機（router）合而為一以後，創造新字體變得非常容易，鑄字公司甚至請客戶來自己選擇、自己策劃字體，他們往往只要自己畫出一個字母的基本形式，就可以由字體公司發展為整套字體系統。木版採用機械刻製，因此非常方便快捷，改變了金屬鑄造複雜、耗費大的困難狀況。

木版字體的廣泛運用和商業海報的興盛是相輔相成的，一旦字體方便、創新簡單，海報也就具有變化多端的、豐富多彩的面貌，這樣，海報越來越受到歡迎，從而又提高了海報的商業促銷效果。大量商業機構（如商店、劇院、戲團、服裝公司、新成立的鐵路公司等等）採用印刷廣告、海報來促銷。因此，可以說木刻字體的發展又促進了商業印刷的發展，刺激了廣告和海報的普及和流行。平面設計的各種因素之間的促進，總是相輔相成、彼此互動的。

因為需求量大，參與設計的平面設計家也越來越多，在如此廣泛的商業平面設計潮流中，自然會湧現一些傑出的人物。比如海報設計，這個時期出現了一些傑出的木刻海報設計家，比如保羅·加瓦尼（Paul Gavarni），他是法國重要的海報設計家，大量使用木刻版畫為廣告設計的媒介，特別是採用木刻字體進行版面編排，對於木刻在商業海報上的應用，有重要的促進作用。

必須注意到的是：十九世紀的海報設計和其他商業廣告設計，並非立即成為平面設計上的獨立部門。設計工作基本上都是由印刷公司的設計師承擔的。當時的這些海報，沒有像二十世紀那樣聘請專業的平面設計師來設計，基本上只是印刷公司與客戶商議的結果。在印刷公司裡大家指手畫腳協商，選定字體、裝飾花紋、編排方式、尺寸大小，選擇金屬的或者木版的裝飾圖案，就排版印刷了。所有的布局，包括字體、裝飾紋樣、插圖等等，必須從縱橫兩個方面緊緊地擠壓成一個方正的版面，因此，早期的海報和商業廣告設計，都具有典型的受技術條件影響而形成的縱橫排列方式，成為早期版面設計的一個基本原則。

版面設計是實用主義的，整個版面受比較長的單詞控制，短單詞為了湊合長單詞的尺寸，就不得不被拉長，從而產生了扁長的字體。必須強調的單詞或句子採用大號和粗壯的字體，以達到醒目的效果。金屬與木版字體往往同時兼用，小字體用金屬的，大字體用木刻的，沒有任何質材上的嚴格規矩。雖然如此簡陋，但是這個時期依然出現了一些水準不錯的海報。

木刻活字從 1830 年開始興盛，到了 1870 年左右就開始衰退了。造成這個原因主要有兩個方面，其一是彩色石版印刷的發展。彩色石版無論從質量還是從生產的方便來說，都超過了舊式的活字排版印刷，自然取代了木刻活字印刷。與此同時，如同馬戲團之類走江湖的娛樂業這個時候開始急劇衰落，一旦娛樂業的海報需求減少，設計和印刷這類海報的行業也隨即沒落。這種情況也是造成木版活字印刷海報衰退的原因。

1814 年發明和生產的第一台蒸汽滾筒印刷機

3・印刷的革命

自從十八世紀中葉，德國人古騰堡在歐洲發明活字印刷術以來，歐洲的印刷業開始了一場革命，技術的發展極大地促進了平面設計、字體設計的發展，是平面設計進入現代化的重要背景。十九世紀印刷技術進一步發展，印刷機械和印刷技術都有很大的進步，對於印刷業、設計業有很大的促進影響。英國斯坦霍帕爵士（Lord Stanhope）開設的印刷廠首先引入了全金屬結構的印刷機，不但省力，提高了印刷效率，同時，這種印刷機的印刷尺寸也比以前大了一倍，因而能夠印刷出大尺寸的海報和其他印刷品。雖然這種印刷機還是

以手工為動力來源，但是，由於機械部件的改進、金屬構件的採用，已大大提高了印刷的效率。

　　印刷技術革命性的進步，是自弗里德利克·康尼格（Friedrich Koenig）開始的。康尼格是一個德國的印刷工，1804年來到倫敦，向倫敦的印刷業介紹了他設計的一種全新的以蒸氣為動力的印刷機。他希望能夠得到資助，完成他的這個新的印刷機構想。1807年，他得到了托瑪斯·本斯利（Thomas Bensley）的支持，1810年3月，康尼格終於在英國申請到蒸氣印刷機的專利，他在自己的印刷廠利用自己設計和製造的蒸氣印刷機進行試驗性印刷，次年4月，他以蒸汽印刷機首先印刷出第一個樣本，是三千頁厚的《年度註冊目錄》（The Annual Register），印刷速度快得驚人，非但舊式的手工印刷機無法匹敵，就連上述斯坦霍柏印刷廠的全金屬結構手工印刷機，每小時也只能印250頁，而康尼格蒸氣印刷機每小時可印400頁，創下當時印刷速度的最高記錄。

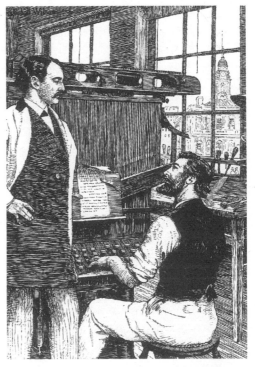

　　康尼格的蒸氣印刷機基本結構與手工印刷機相仿，但他將動力改為蒸氣，並且把手工印刷機用手工上油墨的方式改成滾筒上油墨。這種平版印刷機的字槽放在底下一個平格上，而平面的壓紙板和壓紙框則是自動的，因而速度較快。康尼格很快又在這個基礎上發明出平版滾筒蒸氣印刷機，字版在下面，是平的；印刷壓紙滾筒在字版上滾過，每滾一次帶入一張紙，在字版上印刷出來。雖然紙張還是用人工餵入，但由於滾筒的應用，速度快得多了。

　　倫敦《時報》（The Times）的約翰·沃爾特二世（John Walter II）委託康尼格設計和製造一種新的雙滾筒蒸氣印刷機，供報社大量印刷使用。這種印刷機的印刷速度達到每小時印刷1100張，印刷的尺寸達到90公分長，56公分寬。當時工人對於新機械威脅他們的工作和就業非常憤怒，常有搗毀機器的行為，沃爾特因而將機器特別保護起米，防止破壞。1814年11月29日早上，沃爾特來到《時報》報社，宣布：《時報》已經開始用蒸氣機印刷了！這是印刷業一個新紀元的開始。從那時開始，報紙行業率先採用機械印刷新技術，大大提高了印刷的速度和質量。

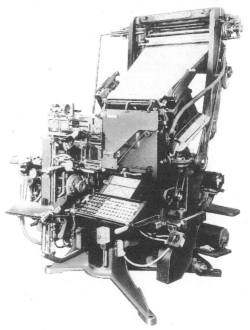

　　1815年，威廉·考帕（William Cowper）發明了新的印刷技術，他的改革是把原來平的字版改成彎曲的，因此能夠與滾筒更吻合的接觸，縮短了印刷所需要的時間，他的改革將印刷速度提高到每小時印2400張，如果印雙面，則每小時可以印刷1200張。1827年，英國《時報》委託考帕和他的合夥人安布羅斯·阿普加斯（Ambrose Applegath）設計製造一種採用他的彎曲面字版的四滾筒的新蒸氣印刷機，這種新機器把印刷量輕而易舉地提高到每小時4000張雙面印量。

　　當時，歐美都掀起了一股創新印刷機器的熱潮。手

（上）1886年7月，麥堅索勒向《紐約論壇報》主編展示他發明的第一架鍵盤式排版機，成功改變了原來手工排字的低效率，促進了印刷事業發展。

（下）十九世紀九十年代出現的第五型鍵盤排字機，是標準的字體編排機械，在十九世末和二十世紀中很長一個時期內都被歐美各國的印刷出版公司廣泛使用。

工印刷技術被放棄，轉向自動化方向，印刷廠紛紛採用新發明的蒸氣印刷機，考帕和阿普加斯的四滾筒蒸氣印刷機廣泛受到歡迎和採用。由於自動化、機械化的發展，印刷的成本大幅度下降，印刷品的尺寸則顯著增大。1830年前後，印刷業開始進入鼎盛時期，各種印刷品，比如書籍、報紙大量出版。印刷業已經不像以前，只是仰賴教會和少數學者的定貨，而是面向越來越大的公眾市場。技術的發展推動了市場的擴張，印刷使整個社會受惠，閱讀再不是少數人的奢侈專利了。

另外一個促進印刷業迅速發展的因素是紙張價格。十八世紀以前紙張價格很貴，造成印刷品價格高昂，一般人很難買得起。1798年，法國蒂朵紙廠（the Ditot Paper Mill）的一個青年尼古拉斯 - 路易斯・羅伯特（Nicolas-Louis Robert）發明了一種新的造紙機器，但是，當時法國正值大革命時期，國內政治局面混亂，政權更迭，因而，他沒能把這種機械推進到實用階段。1801年，英國人約翰・岡布爾（John Gamble）也設計出類似的新造紙機，並且取得專利（他的新造紙機在英國的專利號是 2487）。這種機器是滾筒式連續抄紙機的前身，無論從造出紙張的長度、寬度，還是造紙的速度上講，都是以前任何一種造紙機無法比擬的。1803年這種機器在英國的弗洛格摩（Frogmore）地方的造紙廠進入實際運作，紙漿注入一個蒸氣槽，抄紙的篩網在傳送帶上震動，紙漿在傳送帶上沉澱，源源不斷地經過乾燥過程，造成了滾筒紙。這個專利後來被亨利・佛德利奈和希里・佛德利奈兄弟（Henry and Sealy Fourdrinier）獲得，他們把岡布爾的造紙機加以改善，成為當時最普遍的連續式造紙機—佛德利奈造紙機，對大幅度降低紙的價格很管用。而令人感到莫名其妙的是：二兄弟卻在發展這種機器的過程中破產了。

蒸氣動力印刷機和造紙機的發明及改進，大大降低了印刷成本，使印刷品真正能夠為大眾服務。這一變化，直接促進了各種平面設計的發展。

4・排版技術（typography）的機械化

當時，字體的設計與製作基本均是手工操作，手工製字已日漸成為阻礙印刷速度提高的一大障礙。十九世紀中葉以來，不少印刷公司和造字公司都開始設法改進造字技術，以跟上飛速發展的印刷技術。另一個阻礙印刷速度提高的因素是手工排版。當時一般的印刷廠基本都可以達到每小時印刷二萬五千頁的速度，但由於排版落後，每個字母都要靠人工排上版面，因此大大地影響了出版的速度。由於排版緩慢，當時的報紙最多只能出到八版。書籍出版不但周期長，而且價格更高昂。要普及資訊與文化，促進商業發展，就必須發展新的印刷技術，而首當其衝的就是要解決印刷工藝上的瓶頸—手工排版問題。

其實，很早就有人開始研究機械排版設備，最早註冊的排版機械出現在1825年，但是這種機械沒有走入實用階段的記錄。十九世紀末葉，為了提高印刷出版速度，很多企業和個人都在探索新的排版機械，歐美兩地之間註冊的排版機械多達數百種，數以百萬美元計的資金被投入新的自動排版機械的研製。各種機械各有優劣，逐步形成新的排版設備體系，而完成這個重大改革的是德國人奧圖・麥堅索勒（Ottmar Mergenthaler，1854-1899）。

目前所知比較早的、並且進入實用運作的排版機械是 1886 年由奧圖・麥堅索勒發明的排版機（稱為 Linotype machine）。麥堅索勒在美國的巴爾的摩一家機械工廠工作，他耗費了十多年的時間探索新的排版機械，以改變手工排版的落後局面。1886 年 7 月 3 日，這個當時年方才三十二歲的機械工人在《紐約論壇報》（New York Tribune）印刷廠內展示了他設計製作的新排版機。這部機器採用打字鍵盤方式排字，迅速異常，《紐約論壇報》的主編看了以後，高度讚美這部機器，他對麥堅索勒說：「你到底把這個機器造出來了，一台行式排版機（a line o'type Linotype machine）。」（圖見 65 頁）

早期的排版機都是採用機械方法把金屬字體排在傳統的字版格上，後來出現的一些新方法包括用打字機的方式把字體抽放到字盤上，或者用石版印刷的方法，把字體在金屬版上製成淺浮雕式的字版等。奧圖・麥堅索勒的發明是採用鍵盤帶動的九十個黃銅字型片，其新的方法是利用鍵盤打字，然後用鉛鑄造成金屬字版，再來印刷，比用原來的字型排列印刷顯然要便捷得多。

2

攝影─新的傳達工具

平面設計的幾個主要的構成要素之中，除了版面編排、字體、插圖、標誌設計之外，攝影佔有一個非常重要的地位。特別是在當代的平面設計之中，攝影的地位更加是舉足輕重，沒有攝影作為基本傳達手段，沒有攝影成為平面設計的組成部分，當代平面設計的面貌可能完全大相逕庭，面目全非了。

攝影的發明並非為了改善平面設計的，它是人力企圖捕捉視覺形象的探索過程中的傑出表現，在發明和經過反覆的改善之後，攝影逐漸被運用到平面設計之中，從而也逐漸成為平面設計的不可分割的一部分。

自從十八世紀末以來，雖然西方國家的平面設計在字體上、在版面編排上、在排版機械和排版技術上、在插圖技巧上都有很大的進步，但是，插圖則一直不得不依靠手工繪製，因為直到十九世紀初期，插圖印刷技術除了運用木刻、石版和銅版之外，基本還無法利用機械、化學或者更加現代的方法對圖像進行處理。腐蝕版技術和石版技術是當時最先進的技術，所有的插圖都不得不採用這三種方式運用到印刷上，雖然這三種技法各有千秋，但是作為迅速傳達圖像的基本要求，這三種方法都無法達到，手工描繪畢竟是非常緩慢的藝術創作過程，這個技術如果得不到突破，插圖在雜誌、報紙，特別是新聞報導上的運用依然是無法開拓的。看來技術的問題已經成為印刷在新聞報導、報紙運用的一種障礙了。這種情況直到攝影技術的發明和發展，才得到革命性的改變。

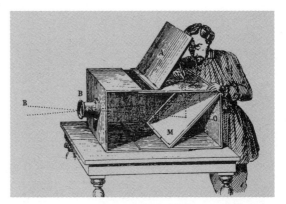

（上）歐洲十九世紀發明的箱式攝影機的結構和原理圖

（下）1822年尼伯斯拍攝的第一張肖像照片：安布魯斯紅衣主教。

其實，早在古希臘時期，就已經有人企圖利用類似攝影的化學過程來捕捉形象。拉丁語稱這個過程為 "camera obscura"，其意思是「暗房」或「暗箱」。最早從事這類試驗的是西元前四世紀時的希臘哲學家亞里斯多德（Aristotle）。從他開始，就有藝術家採用暗箱來繪畫，這種暗箱是一個密封的箱子，一頭開了一個小孔，利用一個粗糙的鏡頭把外面的光線引入暗箱，在箱子的另外一邊形成外面圖形的圖像，藝術家們利用這個裝置繪出相當準確的圖形來。長期以來，這種暗箱一直是很多藝術家採用的重要繪畫工具。1665年，有人發明出一個攜帶式的小暗箱，其最大的改進，是在暗箱的內部採用化學材料來感光。通過光的化學反應，將引入的圖像固定在一個平面上。這種感光材料的運用正是攝影的最早雛形。

1·攝影的發明

攝影的發明和平面設計的發展是密切相關的。根據記載，十八世紀已經有好幾個西方人對攝影的發明做出過探索性的貢獻，但公認最重要的發明家，大約也是最早完成現代攝影試驗的是一位法國人約瑟夫·尼伯斯（Joseph Niepce，1765-1833）。1820年左右，尼伯斯採用了感光材料塗層，通過曝光引起化學變化，從而把影像捕捉在暗箱裡的一個平面上，這就是最早的攝影技術。他也因此成為攝影技術的奠基人。

尼伯斯是一個石版印刷家，他之所以進行新技術的試驗，主要是企圖把在大眾間廣泛流傳的一些宗

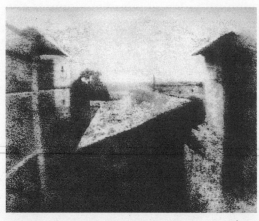

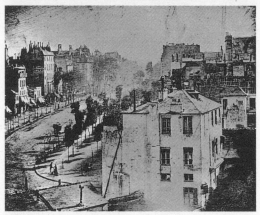

（上）1826年尼伯斯拍攝的第一張戶外風景照片，雖然模糊，但是依然可以看見房屋和遠景。

（下）達貴爾1839年拍攝的巴黎街景，是史上第一張城市風景照片。

教圖畫形象，比如基督、聖母等通過新技術印刷出來。由於尼伯斯本人不會畫畫，因此，通過透鏡成像之後的描繪工作只能依賴兒子進行，他本人完全插不上手。因此，他開始考慮探索一種無需手工描繪的方法。1822年尼伯斯在一個暗箱底部的投影版上，上了一層感光的瀝青層，當光線通過透鏡照射到這個感光層上時，由於光線的強弱不同而會導致感光程度不同，之後經過沖洗等程序，再利用酸液進行腐蝕，製成感光腐蝕版，這是目前最早有記載的攝影技術之應用，尼伯斯將這種技術稱為「陽光腐蝕」（sun engraving）。尼伯斯1822年利用陽光腐蝕攝影法製作出世界最早的人物攝影：安布魯斯紅衣主教（Cardinal d'Ambroise）肖像，這是第一個沒有通過人手重新描繪的繪畫攝影複製品，開創了攝影技術的先河。

尼伯斯採用的感光底板是錫合金的白蠟版（Pewterplate）。1826年，在事前完全不知道試驗結果會是什麼的情況下，他又做了一個革新嘗試，他將暗箱攝影機對準他窗外的街道，進行長時間曝光的試驗。然後，把曝過光的白蠟版取出，用薰衣草油（lavender oil）重新感光瀝青層，再用酸液腐蝕白蠟版，得到的圖像令他非常驚喜：那是他窗外街道的模糊影像！可以看到長長的陰影，房屋的輪廓及其他風景。利用化學感光的方法記錄到真實圖像，尼伯斯完成了攝影技術的重要試驗。雖然圖像朦朧不清，但是卻是世界上第一張風景攝影。

但是，真正進一步改善了攝影技術，使攝影進入可以實用階段的卻是另一個法國人。就在尼伯斯進行攝影初期的試驗時，在法國還有一位畫家兼演員路易斯·達貴爾（Louis Jacques Daguerre，1799-1851）也在做類似的試驗，他無意中知道尼伯斯也在作類似

的試驗，並且取得初步成功，便主動地找尼伯斯合作探索。他們兩個人很快就成了莫逆之交和科學試驗上的合夥人，進而促進了攝影技術的發展。

1833年尼伯斯突然因為心肌梗塞而去世，此後，達貴爾就把他沒有完成的試驗繼續進行下去。隨後的好幾年中間，達貴爾改善了攝影方法，改進了攝影機，他製作出來的圖像越來越清晰。他把自己改良後的攝影技術稱為「達貴爾版」（daguerreotype prints），所採用的設備稱為達貴爾攝影機。達貴爾的技術改進的核心是把原來對光敏感度很差的白蠟版改成比較敏感的銀版，將所用的化學感光材料從原來感光很差的感光瀝青改成碘化合物，通過碘蒸氣與銀進行的化學反應來形成碘化銀層，再利用銀版上的碘化銀層進行曝光。感光之後，把感光版放在加熱的水銀盤上，水銀蒸氣與感光過的銀版部分化合，形成銀汞化合層，之後在鹽水中把沒有感光，或者感光比較少的碘化銀沖洗掉，圖像中顯現出來的部分是經過感光的汞銀化合物部分，非常精細和準確。他的這一革新大大地提高了感光水準，縮短感光時間，而感光的精確程度也相應大幅提高。達貴爾為攝影的實用奠定了基礎。達貴爾於1839年第一次拍攝了巴黎的街景。這張世界最早的銀版照片不但清晰地記錄了巴黎當時的街頭景象，同時還第一次拍攝下一個行人。

1839年1月7日，達貴爾向法國科學院正式呈報他與尼伯斯研究成功的攝影技術，且附上了他的攝影作品，包括上述的那張巴黎街道景象的照片。科學院的院士們對他呈送來的達貴爾版樣品反覆研究，特別是對於他的攝影版產生的圖像的精確程度加以研究，一致對於他的發明給予肯定。當時雖然有很多

人認為達貴爾作弊，但是，在
法國科學院的堅決支持下，達
貴爾的技術得到肯定和推廣，
廠商對他的技術因而也都非常
放心，不少廠商開始投資生產
達貴爾這種形式的攝影機，一
年之後，法國就生產了近五十
萬台達貴爾式攝影機。

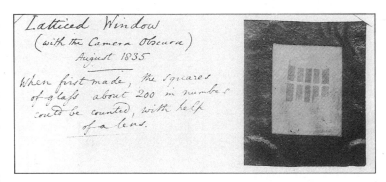

1835年塔波特拍攝出的第一張負片，奠定了攝影負片底片的開端。

達貴爾攝影已非常精細，
具有素描繪畫的細膩感，只要
曝光時間準確，得到的攝影效
果都相當令人滿意。但是，這
種攝影技術也有它的侷限：就
是每次只能製作一張圖片，並且每次攝影的底板製作都要耗費很長時間，沖洗的程序也繁雜耗時。這些
問題達貴爾並沒有能夠迅速解決，技術上的細節和缺點，是在日後由其他發明家解決的了。

就在達貴爾進行這些探索的同時，英國也有人開始進行類似的試驗。其中最早的一位是威廉·亨利
·塔波特（William Henry Fox Talbot，1792-1871）。他的貢獻導致了現代攝影技術和攝影機械的完
善。1833年，塔波特到義大利旅遊，他想在美麗的科莫湖（the Lake Como）邊畫速寫，但卻為自
己拙劣的繪畫技巧所困惑，因此產生了利用其他技術記錄圖像的想法。他對於化學頗有造詣，知道利用
化學感光材料達到把圖像記錄在版面上的技術的可能性。他當時認為硝酸銀是一種非常理想的感光材
料，因此開始嘗試利用這種化合物來製造感光材料。當他從義大利回到英國的家之後，就開始動手試
驗。他的試驗是把利用硝酸銀在紙的表面進行的。他把紙張放在硝酸銀溶液中浸透，待乾燥後，又浸在
感光性更強的氯化銀溶液中，再次完全乾燥後就成為感光紙了。他把這種感光紙直接壓在玻璃版下置於
陽光下曝光，感光的部分立即產生變黑的化學反應。感光後，他用鹽水或者碘化鉀溶液沖洗感光紙表
面，把沒有感光的深色部分固定下來，這樣就形成了他最早的照片。由於這種攝影方法完全沒有採用暗
箱，沒有採用攝影機，因此塔波特稱之為「攝影繪畫」（photogenic drawings）。這種方法能夠產生非常特殊
的平面效果，直到現在，一些平面設計師在為達到特殊設計效果時還採用類似的方法，現在這種不用攝
影機的攝影成像方法稱為「直接攝影成像法」（photograms）。

塔波特在1835年設計了一種小型攝影機來完成他的曝光試驗。他的這架攝影機具有近拍的功能，可
以拍攝很細小的物體。比如植物的細節，用肉眼很難觀察，他的這部攝影機採用了放大鏡頭，因此獲得
比肉眼觀察還要精細的放大畫面。他攝影出來的圖像，雖然是黑白反轉的負片形象，卻達到驚人的精
準。他拍攝的花卉細部之精確，的確令人震驚。

但是，他在獲得這些成就之後，一時沒有體會到他的發明可能具有商業價值，整整三年，他把這些
技術束之高閣，幾乎忘記了。但是，法國的達貴爾攝影技術在國際上突如其來的成功和普及，驚醒了塔
波特。1839年1月31日，就在達貴爾的技術通過法國科學院震驚世界之後的幾天，塔波特把他三年前
發明的攝影技術呈報給英國皇家學院（the Royal Society）。這樣，在1839年，英國人和法國人同時
宣布自己發明了現代攝影技術。

英國傑出的天文學家約翰·赫謝爾爵士（Sir John Herschel，1792-1871）早在達貴爾和塔波特宣
布他們的成就之前，就對他們在攝影技術上的探索和成就非常關注，他不斷地了解他們各自的技術特
點，而立即發現他們技術上尚有不完善的地方。因此，這個科學家就著手進行技術改善的試驗。他採用
了新的感光化學材料來取代兩個先驅的舊感光材料。1839年2月1日，赫謝爾爵士與塔波特接觸，告訴
他自己在材料上的改進。塔波特正對於他攝影得到的圖像僅僅是負像非常不安，希望能夠找到新的方
法，把攝影得到的結果變成正像。因此，1839年2月，他得到赫謝爾的幫助，對自己的攝影技術做了進
一步的改革，把原來作為最後攝影結果的負片當作底片，再用底片來印刷一次，得到的是正片，現在攝
影上常用的「正片」（positive）和「負片」（nagative）這兩個術語，就是那個時候由塔波特創造
出來的。這樣，雖然要耗費多一次印刷程序，但是，得到的效果則是其他無法比擬的精確和完滿。對於
塔波特完成的這個技術，赫謝爾為之正式起名，他利用希臘語 "photos graphos"，即「光線繪畫」

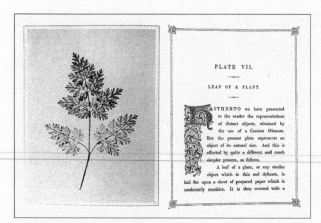

1844年塔波特的《自然之筆》的一頁，這是世界第一本全部採用照片介紹自然科學內容的書籍，改變了舊式插圖的方式。

這兩個字合成一個專有名詞，稱爲「攝影」，即目前全世界通用的"photography"，這個名詞現在是所有國家（除漢語以外）對攝影的稱謂。

1840年，塔波特發明了更新的感光材料，因此，他的攝影紙的感光水準更爲提高。其中一個重大的突破，是能夠把感光以後的底片取出攝影機，再在暗房裡沖洗出來，然後製作成正片。他取希臘字「美麗的影像」（kalos typos）而稱自己的新方法爲卡羅法（Calotype），之後，經過他的朋友的勸說，他把名稱改爲以自己的名字命名的「塔波法」（Talbotype）。

1844年，塔波特出版了自己的著作《自然之筆》（*The Pencil of Nature*），書中第一次採用手工貼上去的二十四張照片作爲插圖。在這本書的前言中，塔波特強調他要發明的是一種新藝術形式。這本書是採用一頁照片，一頁說明的方式，來解釋攝影技術在藝術上的應用。《自然之筆》是攝影史上一個重大的里程碑。

把塔波特技術拍攝的照片與達貴爾技術拍攝的照片相比較，達貴爾的效果顯然更加清晰、準確，原因與達貴爾採用單版的銀版有關係。塔波特因爲要採用紙張，同時經過負片到正片的幾次翻印過程，清晰程度自然不如一次成像的達貴爾方法。雖然如此，一張負片底片倒可以複製無數張正片，而達貴爾的銀版卻只有一張圖片。因此，從大眾化、商業化的角度來說，塔波特方法顯然更具有前途和吸引力。然而，由於當時種種原因，早期達貴爾方法的應用比塔波特還要多，但終極達貴爾方法的限度還是存在的。

十八世紀中期以來，法國開始有人從事發展負片與直接能夠形成正片效果的正片感光材料進行新的探索和研究。其中一個重要的人物是約瑟夫·尼伯斯的兒子阿伯·尼伯斯·聖·維克多（Abel Niepce de Saint Victor，1805-1870）。1850年3月，阿伯·尼伯斯的進一步發明得到英國人、雕塑家弗里德利克·亞契（Frederick Archer，1813-1857）的促進。亞契在當月的英國《化學家》（*Chemist*）雜誌上發表了論文，宣布自己已經改進了尼伯斯過程緩慢的曝光過程，因此使整個攝影的時間縮短。他的方法是把一種感光性很強的液體在攝影時，在一塊玻璃版平面上，臨時製成具有快速感光能力的玻璃底片，感光之後再沖洗，利用這個玻璃底片印出照片。他的這個新方法稱爲「濕版膠棉法」（the wet plate collodion），因爲速度快、比較簡單，並且價格低廉，因此立即爲各國的攝影師採用。他的新曝光過程，比達貴爾和塔波特的方法都要快得多，加上他根本沒有爲自己的發明申請專利，因此，到十九世紀中期，他的這種方法幾乎取代了其他的各種方法。

當時攝影還是非常昂貴的，特別是採用塔波特方法，必須從負片再拷貝到正片上，因此，亞契和他的一個朋友P. W.弗萊（P. W. Fry）著手研究比較經濟的攝影術。英國的約翰·赫謝爾爵士曾經注意到如果把一張底片放在黑色的底板上，就會出現類似正片的影像，這個發現，導致一些攝影師乾脆把負片放在黑紙上成爲成品，這種方法被廣泛用來製作肖像攝影，稱爲「阿布羅肖像」（Ambrotype portraits）。這種方法的發明與採用，使經濟能力不佳的大眾能夠有自己的攝影肖像，這是攝影走向大眾化的第一步。

爲了達到快速的曝光效果，濕版膠棉法成爲攝影家的基本方法。但是，準備濕版本身卻非常不方便，並且也很費時間。1877年，爲了解決濕版帶來的不方便，發明了乾版，好幾個公司幾乎是同時地採用膠熔劑在底片上，成爲膠熔劑感光層的乾版。這種方法比濕版方法要方便、經濟得多，到1880年，乾版方法完全取代了濕版，壟斷攝影技術三十年之久的濕版攝影終於結束了。

攝影的發展，一方面是感光材料和感光技術的發展，另外一方面則是攝影機械的發展。十九世紀末，攝影技術大爲發展，但是儘管感光材料不斷進步，照相機的體積依然非常龐大，並且造價極爲高昂，而攝影機械的這些問題，也是攝影難以普及的一個主要原因。攝影的發展，顯然還依賴於攝影機械

的演進，必須研究、發明和推廣小型的照相機，以取代當時攝影用的龐然大物。所以攝影機的發明，著實是美國人的一大貢獻。

最早從事小型照相機設計和研究的，是美國攝影乾版底片生產廠家的老闆喬治・伊士曼（George Eastman，1854-1932）。他在十九世紀八〇年代開始著手照相機的設計探索，終於在1888年發明了世界上第一部小型照相機。這種小型攝影機價格低廉，使用方便，採用他生產的乾底片，因此立即普及起來。伊士曼成立了自己的公司—伊士曼・柯達（Eastman Kodak Company）公司，從產品發明到大家競相擁有照相機，以致膠卷的普及，柯達公司很快成爲世界最重要的攝影器材生產企業。而攝影也因他的發明而成爲大眾的新娛樂形式，成爲新聞、印刷行業的重要媒介。

2・攝影技術在印刷上的應用

1840年左右以來，木刻作爲印刷插圖的方式之一，越來越普遍。木刻主要的使用領域是日益增多的廣告海報。木刻之所以能夠如此普及，是木刻版能夠與排好的字版結合自如，木頭容易利用簡單的方法，比如削、刻等方法改變形狀，因此，一旦與印刷字體版有不吻合的地方時，只要用刀削切，就能夠達到吻合的效果，這是銅版和其他的金屬版難以達到的，因爲金屬版，即使小小的修改都必須採用比較複雜的機械操作，所以，木刻插圖版在印刷上大行其道，在十九世紀中葉流行一時。無論是書籍、雜誌，還是海報、廣告等等，都在插圖上使用木刻。

但是，木刻本身的製作卻非常昂貴，因爲整個插圖必須要雇用藝術家一刀一刀地刻製而成，這個開支，成爲出版社和印刷商非常頭疼的問題。因此一聽說尼伯斯發明了新的記錄圖像的方法—攝影，不少出版商和印刷商都開始探索採用這種比較廉價的插圖方法。這個就是攝影在印刷上使用的重要背景。但是，由於專利和版權法當時並不嚴格，只要某人有所突破，很快就會被其他人抄襲，這種侵犯版權和發明專利的狀況，妨礙了攝影在印刷上的普及進程。

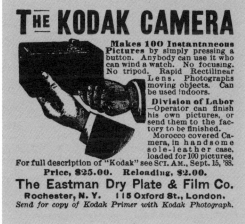

（上）塔波特的攝影集《自然之筆》中，介紹攝影過程的一頁插圖，發表於1844年。

（下）1889年柯達公司的照相機廣告，這是最早的便攜式照相機的雛形。

紐約發明家約翰・莫斯（John Calvin Moss）在1871年開始嘗試用攝影於印刷製版，他設法利用攝影技術在金屬版上以線條方式製成繪畫式的插圖，然後把這塊版拼到文字版上，逐漸取代了原來的木刻插圖版。莫斯把照相底片通過自己發明的攝影機，照射到一塊有敏感的感光材料的金屬版上，通過感光，然後定影、腐蝕，得到正片式的金屬腐蝕畫面，就是需要的插圖。這種方法比木刻顯然快的多，並且經濟。他的發明，爲現代攝影製版奠定了重要的基礎。因爲這個方法製作出來的插圖非常真實，並且有一種鋼筆畫或者腐蝕畫的特殊效果，因此受到廣泛歡迎。爲了要保密，莫斯只把這個方法教給自己的妻子和兩個忠心的員工，對其他的職工都密而不宣。他利用這種方法製作出來的照片版，再經過手工修飾，達到很高的藝術品味。

繼約翰・莫斯之後，法國人費明・吉洛特（Firmin Gillot）也進行了類似的試驗。他創造的方法稱爲「吉洛特版法」（Gillotage method），與莫斯的方法很相似。1875年，他的兒子查爾斯・吉洛特

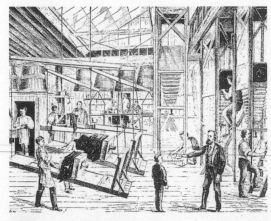

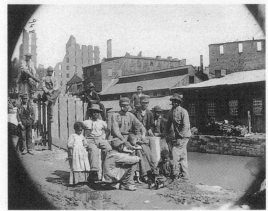

（上）1877年《科學美國人》中介紹莫斯大型攝影機的一頁

（中・下）馬修・布萊迪1865年拍攝的〈里什蒙河運邊上的自由人〉照片（中），和利用這張照片改成的金屬腐蝕版畫（下）。這是當時利用攝影作書籍插圖的方式之一。

（Charles Gillot）在巴黎開設了法國第一家照相製版公司。

在照相製版技術普及以前，攝影基本是一種科學試驗，一旦技術普及以後，藝術家們便開始嘗試利用攝影為依據，把底片作為版畫的藍本，例如以底片為藍本，製作木刻，不但準確，同時也有很特殊的藝術韻味。現存的最早利用攝影為藍本而製作木刻的例子之一為〈里什蒙運河邊上的自由人〉（*Freemen on the Canal Bank at Richmond*）。這張作品是攝影家馬修・布萊迪（Mathew Brady）拍攝的一張黑人家庭的照片，拍攝時間大約是1865年，之後，木刻家約翰・麥克多納（John Macdonald）利用這張照片為藍本，製作出精細的木刻畫來，不但寫實準確，同時也有一種前所未有的特殊韻味，成為一張傑出的藝術作品。

莫斯和吉洛特的技術當時是高度保密的，因此，雖然已經發明了攝影製版技術，但是這個技術還沒有得到廣泛的推廣和使用。因此，很多出版商都聘用藝術家採用麥克多納的方法，利用攝影照片為藍本製作木刻插圖，這個風氣流行了相當一個時期。比如斯克利伯納雜誌（*Scribner's*）出版的《斯克利伯納大眾美國史》（*Scribner's Popular History of the United States*）就是採用這種方法製作了大量的插圖。

除了莫斯和吉洛特以外，其他不少人也都在這個時期探索攝影製版的新插圖方式，以降低插圖成本和提高製作印刷版面的速度，其中也包括了塔波特等人。他們的探索，都為攝影製版提供了非常重要的貢獻。1880年3月4日，美國的《紐約每日圖畫報》（*New York Daily Graphic*）第一次以攝影製版的方法刊載了攝影照片，照片是一個城鎮的風景，叫〈尚地鎮的風景〉（*A Scenen in Shanty Town*）。這張照片採用史蒂芬・霍根（Stephen H. Horgan）發明的絲網製版，方法是把攝影照片底片通過絲網照射，絲網把照片分成許多非常細小的格子，格子的黑白明暗各不相同，這些格子被照射到有感光材料的底板上，通過曝光，製成金屬印刷版，因此，第一次出現了過網的報紙新聞照片。

新聞照片印刷的方法因其方便、快捷，使得更多人樂於此試驗的探索。1885年，弗里德利克・依佛斯（Frederick E. Ives）發明了採用縱橫線版的網格製版技術。縱橫線交叉形成很多小方格，這些方格在攝影製版時形成大小、黑白程度不同的點，

組成圖像。1893年馬科斯・里維和路易斯・里維兄弟（Max and Louis Levy）進一步發明了利用這種縱橫格方法製作玻璃絲網版的技術。方法是利用防腐蝕的絲網，通過曝光，然後利用酸液腐蝕玻璃版，這樣製作出來的照相版非常精細。

與此同時，開始有人進行攝影的彩色印刷試驗。最早的試驗大約是由法國雜誌《插圖》（*L'*

Illustration）1881 年的聖誕節專刊。採用機械分色，其實人工成分很大，因此彩色攝影印刷耗費大，既不經濟也不理想。直到十九世紀末期，這方面的技術依然還是非常落後的。

雖然整個十九世紀下半葉，都有大量的人從事印刷的攝影製版探索與試驗，但是整個技術可以說還是不完善的。但是，由於攝影的價格低廉，速度快，因此無論技術是否成熟，越來越多的印刷廠家開始採用這個技術來製版，特別是製作插圖版面，這個趨勢，直接造成以前依附於印刷工廠的大量手工插圖工人的失業。這是工業發展對手工藝造成的非常殘酷的，但也是不可逆轉的結果。

3 · 攝影作為一種新媒介的地位確定

除了印刷業急需攝影作為新的製版技術以外，十九世紀下半葉的西方藝術家們也都急於利用這種新技術作為藝術創作的新媒介。其中一個重要的趨勢，就是開始有越來越強的市場要求，希望改變以前用油畫描繪名人肖像的方式，轉而使用攝影拍攝名人肖像。早在1843年，蘇格蘭的一個畫家大衛·希爾（David Octavius Hill，1802-1870）與攝影師羅伯特·亞當森（Robert Adamson，1821-1848）合作，製作蘇格蘭新教會四百多個新長老的肖像。如此眾多的肖像，如果採用傳統的油畫方法製作，必然是曠日持久、耗費巨大的工作，現在他們採用了攝影技術，特別是注意到古典油畫，特別是林布蘭特式肖像的光線處理，加上以傳統肖像背景的風景格局拍攝風景，作為攝影肖像的背景，從而製作出一系列具有很高藝術性的肖像攝影來，為攝影作為一種新的藝術媒介奠定了重要的基礎。

另外一個採用攝影作為藝術創作媒介的，是英國的朱麗亞·瑪格麗特·卡麥隆（Julia Margaret Cameron，1815-1879），1864 到 74 年期間，她利用攝影為工具，拍攝了一批具有很高藝術水準的肖像作品。在燈光或者光線處理上，往往採用一個主要光源，因而與古典肖像繪畫非常相似。而精心處理的黑白效果，有很高的素描水準。她雖然是一個典型英國家庭主婦，但是，她的作品顯示出傑出的攝影天才和藝術品味。直到今日，她的作品仍被視為最優秀的肖像攝影作品之一，而在攝影藝術史上也具有其獨特的地位。

法國人 F.納達（F. T. Nadar）在把攝影變成一種新的藝術媒介上也有重要貢獻。納達是一個自由撰稿作家，1850 年代開始，他因結婚而開始找尋更加豐裕的生活收入，因此轉向方興未艾的攝影技術。他拍攝了大量當時傑出的藝術家、作家和其他知識分子的肖像，因為他的文化背景，因此，他的作品都具有比較高的藝術品味。比如他在 1859 年拍攝的知名女演員莎拉·伯恩哈特（Sarah Bernhardt）肖像，無論在光線的處理，還是在神態的捕捉上，都具有很高的水準。

1858 年，納達第一次乘熱氣球上天拍攝。之後一段時

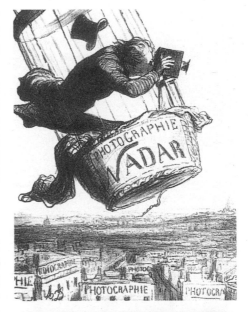

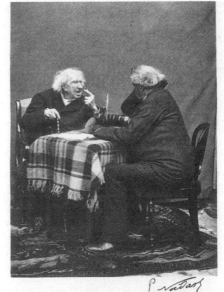

（上）法國著名的畫家杜米埃 1862 年的漫畫〈納達在巴黎上空拍照〉。顯示這個早期的攝影師在熱氣球上拍攝巴黎的全景情況。

（下）納達訪問化學家謝佛魯爾，利用攝影和攝影下面的筆記，完整紀錄了納達的訪談活動，是攝影紀錄事件的重要開始。

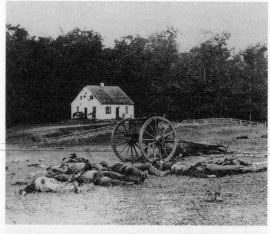

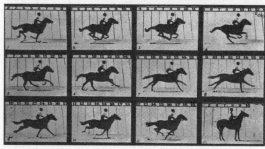

（上）馬修‧布萊迪1862年拍攝的美國南北戰爭戰場的照片，是攝影用於戰爭紀錄的開端。

（下）1878年攝影師穆布里奇拍攝的奔跑中的馬連續照片系列

間內，他熱衷於氣球攝影，他定造的熱氣球最大的可以容納他的工作室和攝影暗房。他是最早在巴黎上空拍攝城市景象的攝影家，照片記錄了1850年前後的巴黎。因此，他也就成為航空攝影的祖師爺。但是，當他第三次進行空拍時，氣球出了故障，他受傷雙腿折斷，從此就放棄了氣球攝影。

納達是第一個採用人造燈光來攝影的。他利用煤氣燈照明，拍攝巴黎的墓地和下水道。1886年，他與兒子保羅‧納達（Paul Nadar）合作，做了世界上第一次的攝影探訪。他利用二十一張現場拍攝的照片，完整地記錄了他訪問百歲科學家麥可‧謝佛魯爾（Michel Eugène Chevreul）的過程。通過照片，觀眾可以看見採訪過程，以及謝佛魯爾生動的講話表情。這個訪問過程和照片在這一年的法國刊物《插圖雜誌》（Le Journal Illustre）上發表。

用攝影記錄歷史事件的潛力日益受到重視，在美國，也出現了記錄性攝影的先驅。紐約攝影家馬修‧布萊迪（Mathew Brady，1823-1896）就是最早採用攝影來記錄美國重大歷史事件的一人。他在1861年爆發的美國內戰（南北戰爭，1861-1864）期間，帶著攝影機活躍在戰場上。美國總統林肯給他一個特別手諭，批准他在戰線上進行實地拍攝。布萊迪是一個非常富裕的攝影家，他聘用了一批傑出的攝影師為他在內戰的各條戰線上，拍攝所有他們能夠拍到的戰爭場面和與戰爭有關的內容。這些攝影家包括亞歷山大‧加德納（Alexander Gardner，1821-1882）、提莫西‧奧蘇里文（Timothy H. O'Sullivan，1840-1882）等。他還製作了一個攝影馬車，把整個工作室放到車上，因此，他拍攝到非常完整的內戰過程和場面。他的作品第一次向美國公眾展示了戰爭的殘酷性。由於他的這一大批照片，使美國人對於內戰有一個比較真實的了解，同時也改變了不少人對於戰爭的看法。

內戰以後，攝影在美國，成為記錄歷史事件及重大事件的重要手段。特別是美國繼續開拓西部，其過程和發展大部分都是透過攝影傳達給全國民眾的。美國政府聘用了一些攝影師，包括提莫西‧奧蘇里文等人，專門從事拍攝聯邦政府的西進過程。從1867到1869年，奧蘇里文跟隨美國聯邦政府的一個地理考察團，在荒無人煙的內華達州西進，拍攝了大量的照片，當他回到美國東部之後，他舉行西進探險的攝影展覽，報刊雜誌也發表了其中一些照片，美國人民對於遼闊的西部感到震驚和興奮，因而刺激了東部人的大規模西移。這是攝影對社會造成的影響力。

美國西海岸也出現了自己的攝影家，在舊金山從事攝影工作的攝影家愛德華‧穆布里奇（Eadweard Muybridge，1830-1904）曾經大量拍攝美國西部風光，包括加州風景雄偉的優詩美地國家公園，以及阿拉斯加的冰川雪山。一個美國企業家—中央太平洋鐵路公司（the Central Pacific Railway）的老闆對於馬在奔馳的時候，是否會四腳離地感到興趣，因此出資請他拍攝一系列連續照片，探討這個問題。他對這個問題非常感興趣，並設計了一個由二十四個獨立照相機組成的連續攝影設備，每個照相機的快門由馬跑過的路徑上的細線開啟，背景是白色的布幕，他利用這個設備，拍攝到馬奔馳的連續鏡頭。這種連續的攝影，進而奠定了電影攝影的基礎。

十九世紀在攝影技術、攝影設備和攝影材料方面的探索，為二十世紀的平面設計開創了一個嶄新的天地，促進了現代平面設計的發展。

3

維多利亞時期的大衆化平面設計

導言

亞歷山大利娜・維多利亞（Alexandrina Victoria of the House of Hanover，1819-1901）是英國執政時間最長的女王，1819 年誕生於英國倫敦的肯辛特宮（Kensington Palace）。她的父親肯特公爵是英國國王喬治三世的第四個兒子，母親是德國公主。維多利亞在十九歲時，因為伯父威廉四世去世而被加冕成為英國國王。1838 年 6 月 28 日在西敏寺舉行了她的登基儀式，開始了漫長的在位時期。

維多利亞女王的第一任首相是持自由派立場的墨爾本爵士（Lord Melbourne）。爵士幾乎是擔任了年輕女王的父親和秘書的角色。墨爾本爵士最重要的工作是教育女王，特別是通過教育使她認識和了解政治和政府的運作。經過相當一段時間的教育，維多利亞成為英國歷史上最能幹的君主之一，對於政治問題的處理非常嫻熟，並且反過來指導她的大臣。

維多利亞 1840 年與表兄阿爾伯特親王（Prince Alber to Saxe-Coburg-Gotha）結婚。阿爾伯特喜歡藝術、設計、音樂和文學，非常注重家庭生活，唯獨對政治興趣甚微。雖然女王堅持要給親王一些統治頭銜，但是英國國會卻始終不同意。這樣一來，阿爾伯特親王就有更多的時間從事他熱衷的藝術活動，同時也更加投身於家庭生活。因此，他們的婚姻是相當完美的。他們一共生了九個孩子。維多利亞是一個非常強的君主，她親自決定孩子的婚姻大事，通過婚姻關係，她的大女兒最終成為德國女王和德國皇帝威廉二世的母親，也是俄國最後一任沙皇的祖母。她透過這種婚姻關係讓自己的九個子女與歐洲主要的皇室牽上線，到十九世紀末，維多利亞與大多數主要歐洲皇室都有密切的姻緣關係，因此被稱為「歐洲的祖母」（Grandmother of Europe）。

阿爾伯特親王於1861年突然去世，維多利亞悲痛欲絕，因此完全退隱。雖然她依然是英國的君王，但是卻刻意避開倫敦的社會活動和大部分政治活動，她在蘇格蘭的巴爾莫拉城堡（Balmoral Castle in Scotland）、懷特島湖畔的奧斯本堡（Osborne House on the Isle of Wight）和溫莎宮（Windsor）中度過餘年。

維多利亞早期受到墨爾本公爵自由派立場的影響，政治立場上傾向自由派的輝格黨（Whigs）。但是，自由黨中的黨員，如外交大臣帕莫斯頓爵士（Lord Palmerston）等人的激進政治立場使她感到反感，因而逐步轉變自由派立場，趨向保守。她強迫帕莫斯頓辭職退位。保守派的托利黨（Tories）成員班傑明・迪斯萊利（Benjamin Disraeli）就任首相，維多利亞對於他的政治立場和為人非常欣賞，因此，基本上轉變支持托利黨的主張，而與迪斯萊利的政治對手、自由派的威廉・格拉斯頓（William Gladstone）一直無法協調。

維多利亞時期，是英國國力達到登峰造極的時期，殖民主義擴張在遠東持續發展。維多利亞登基不久，就由她的大臣策劃，對中國發動了鴉片戰爭，打開了對華貿易的門戶，取得在中國的一系列權力；英國繼續鞏固在馬來西亞、新加坡等地的控制權，並且在取得香港之後，接連不斷地對華施加軍事壓力，取得九龍和新界等地，並在中國的「通商口岸」中劃出英國的租界。1875 年，英國通過軍事行動征服和控制了蘇伊士運河，維多利亞女皇的國際地位立即上升；1876 年，她成為英國殖民地的印度女王。1880年，迪斯萊利下台，對於女王來說是非常大的打擊。以後的兩任首相是羅伯特・薩里斯伯利爵士（Lord Robert Salisbury）和約瑟夫・張伯倫（Joseph Chamberlain）。他們雖然政績平平，但是大英帝國卻依在全盛時期，經濟、政治、軍事影響都是世界最重要的。

維多利亞女王在丈夫去世之後自困於溫莎宮，成為傳奇人物。她雖然退隱，但是卻沒有退位，依然控制著英國的政治事務，與國會保持密切關係。維多利亞並不是一個非常聰明或者極為能幹的婦女。她的成績主要在於她幸運地不斷得到非常幹練和成功的內閣協助。維多利亞從1837年登基，成為英國和愛爾蘭君主，在位時間長達三分之二世紀，這個時期稱為「維多利亞時期」（the Victoria Era），是英國享有長期和平，也是工業技術迅速發展、都市化急遽擴展、文化藝術繁榮的時期。

由於生活的安定，物質的豐裕，經濟高速發展，因此人們對於藝術、審美的要求也日益增高。維多利亞時代是對美學價值的探索、新形式、新藝術的研究和追求的時代。由於探索的方向各各不同，因此，維多利亞時代的設計風格，一方面表現出複雜的矛盾和折衷傾向，同時也體現出由於物質豐裕而造成的繁瑣裝飾化趨向。

1844年一本英國書籍的扉頁，是典型的維多利亞平面設計風格。

維多利亞時期在設計風格上一個最顯著的特點是對於中世紀哥德風格的推崇和流行。在這種流行風格的後面，是當時一些知識分子對於中世紀，特別是哥德時期的道德、宗教虔誠的崇拜和嚮往。推動這種風格的一個非常重要的人物是英國建築家普京（A. W. N. Pugin，1812-1852）。他的重要設計是英國國會大廈的室內和細部裝飾設計，充分體現了當時流行的哥德復興風格。普京對於哥德時期的道德和虔誠是頂禮膜拜的，他雖然反覆強調，他之所以設計哥德式的室內、家具和其它用品，不是爲了「風格」，而只是爲了復興哥德時期的精神。但是，不可辯駁的是他的這些設計，確確實實地推動了哥德風格在英國的普及與流行。

維多利亞時期在繪畫上也有自己的特點，英國繪畫此時出現了敘述性、故事性、浪漫主義和富於裝飾性的特點，題材上也出現了以中世紀、以古典神話爲中心的傾向。其中比較早的代表人物是畫家路易斯·普朗（Louis Prang，1824-1909）。他接受顧客委託的繪畫，發揮了浪漫主義和中世紀裝飾的特點，對於維多利亞時期的繪畫具有一定的影響。在他之後出現了新一代的藝術家，他們懷念中世紀的浪漫情調，力圖以這種情調來與工業化抗爭，他們形成了一個新的派別，稱爲拉斐爾前派（Pre-Raphaelite Brotherhood）。關於這個畫派的背景和內容，將在下一章〈「工藝美術」運動的平面設計〉中討論。

追求中世紀浪漫主義風格和情調的主要設計家中，比較早的代表人物有歐文·瓊斯（Owen Johns，1809-1874）。爲了掌握他認爲眞實的藝術和設計風格，瓊斯曾經花費了相當多的時間在西班牙、近東地區、中東地區進行考察，對伊斯蘭藝術進行了系統性的研究。他對於北非摩爾人藝術和裝飾最爲鍾愛，在西班牙，他對格拉納達地區摩爾人修建的美輪美奐的阿爾漢布拉宮殿做了詳細的考察和研究，這個研究使他對於北非伊斯蘭教文化和藝術的特徵有非常深刻的認識，1842-1845年出版了自己的著作《阿爾漢布拉宮的規劃、布局、局部和細部》（Plans, Elevations, Sections, and Details of the Alhambra）。經過幾年的深入探索，他於1856年出版了自己最具有世界影響的著作《裝飾的語法》（The Grammar of Ornament）。這本著作集中了大量他收集的中近東和西班牙藝術和裝飾的材料，有相當數目的彩色插圖，爲當時的設計師、建築家提供了第一本極具公信力的有關非西方藝術和設計的資料手冊，在維多利亞時期成爲多數設計家、建築師們必備的工具書。伊斯蘭教文化和藝術、裝飾具有相當部分的繁瑣特點，通過瓊斯的這本書引入西方，因此，維多利亞時期裝飾上具有的繁瑣特徵，特別是建築與家具的木構件上非常繁複的所謂「薑餅裝飾」（ginger bread woodwork），就是從這裡開始的。這種繁雜的裝飾紋樣不但出現在建築、家具、家庭用品的裝飾上，也同時出現在維多利亞時期的書籍、印刷設計上，特別是版面的邊緣裝飾，大量出現了繁瑣的圖案。

1850年前後，「維多利亞」這個詞開始被用來形容這個時期的一種美學價值和風格。進而被用來形容這個時期的精神及問題特徵。

1849年，維多利亞女王的丈夫阿爾伯特親王提出要組織一個世界博覽會，來展示維多利亞時期的偉大成就，特別是自從工業革命以來，西方各國取得的巨大進步。這個博覽會於1851年開幕，就是著名的倫敦世界博覽會，這是世界上第一次舉辦的大規模國際展覽，是當時世界最大的盛事。參加展覽的單位和個人達一萬三千人次，而前來倫敦海德公園的「水晶宮」（the Crystal Palace）參觀的人數達到六百萬人，完全是空前的壯舉。

這次展覽常被通稱爲「水晶宮展覽」，原因是展覽是在建築家約瑟夫·帕克斯頓（Sir Joseph Paxton，1801-1865）設計的完全由玻璃和鋼材建成的，面積爲八十萬平方英尺的巨大展覽建築「水晶

宮」中舉行的。這個建築本身就是工業革命的新宣言。新的建築材料和新的建築方法採用，顯示了工業化的巨大潛力和燦爛的前景。

　　維多利亞時期是富裕的發展時期，設計上的矯揉造作、繁瑣裝飾、異國風氣佔了非常重要的地位。無論是從建築與室內設計上，還是從產品設計上，乃至平面設計上，都瀰漫了這種風格，這種風格的流行，是資本主義發展初期，在長期和平和繁榮發展的前途下不可避免的現象。而日後的不少設計運動，包括英國的「工藝美術」運動和席捲歐美的「新美術」運動，其產生的原因之一就是要與這種繁瑣裝飾風抗爭。

1・石版印刷的發展

　　石版印刷，或稱石印，英文原文是"lithography"，這個字來源於古希臘文的「石頭印刷」，基本是古希臘文的直譯。這種技術是德國人阿羅斯・森尼非德（Aloys Sennefelder，1771-1834）於1796年首先發明的。森尼非德是一個作家，他試驗利用石頭或者金屬進行腐蝕製作印刷版面，來印刷自己的戲劇作品。有一天，他的母親要他寫一張洗衣清單，正好家裡沒有紙了，他就拿了一支油性的筆在一塊光滑的印刷石頭表面作記錄。突然間，他醒悟起：可以腐蝕這石頭表面，有油性層的地方不會被腐蝕，而沒有的油性層覆蓋的地方則會被腐蝕，這樣不就可以製成印刷的版面了嗎？他立即開始著手一系列的試驗，結果發明了石版印刷的技術。這種

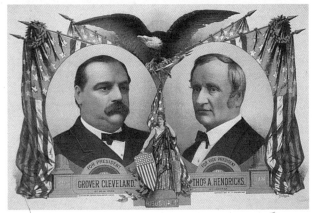

（上）美國設計和印刷公司約翰・布弗特父子公司1867年設計的瑞典歌曲四重唱海報(John H. Bufford's Sons, Swedish Song Quartett poster, 1867)，使用彩色插圖和特別大的字體，突出了表現中心內容，是維多利亞風格的典型作品之一。

（下）1884年美國總統競選的海報，以維多利亞風格設計政治宣傳品，在美國開創了平面設計的新使用方向的開端。

技術的印刷部分既不是凸起，也不凹陷，印刷的部分是附著在光滑的石頭表面上，因此，能夠體現出非常細微的變化，印刷的效果非常好。

　　石版印刷的原理是建立在油水不相融的簡單原則上。原作首先以油性的筆畫在光滑的石頭平面上，這種筆可以是油性蠟筆、油性鉛筆或者其它的油性筆。之後把水淋在這個石頭表面上，所有的部分都被水浸濕了，除了油性筆畫過的部分以外。之後，用油性油墨在石版表面，有油性筆畫過的部分就沾上濃淡不等的油墨，而只有水覆蓋的部分則沒有油墨，再把紙壓在上面印刷，得到非常細膩的印刷效果。早在1800年前後，阿羅斯・森尼非德就開始進行彩色石版印刷的試驗了。他探索採用色彩的石版印刷方法，1819年，他初步掌握了彩色石印方法，他預言有一天彩色石印技術可以完善到印刷繪畫的地步。

　　德國人在石版印刷，特別是在彩色石版技術的探索中是先驅，在他們成功地走出第一步以後，法國人也開始緊接著進行試驗和應用。法國的一個畫家，也是印刷技師戈德弗羅依・恩格爾曼（Godefroy Engelmann）於1837年完成了比較優良的彩色石版（chromolithographie）的技術。他採用的方法是用一塊石版印刷黑白版，另外的套色是用不同的石版加上的，以多塊石版組成彩色印刷效果，應該說是法國人在德國人的探索基礎上的發展成果。

2‧波士頓彩色石版印刷學派 (The Boston School of Chromolithography)

美國的彩色石版印刷源起波士頓。在這個美國東北部的城市中,有好幾個人參與石版印刷,特別是彩色石版印刷的試驗,效果頗佳,以至波士頓的彩色石版印刷達到精細和眞實的水準。

大約在1840年前後,英國已經有人開始利用石版印刷技術製作彩色的書籍插圖了。其中一個英國印刷技術人員,也是參與這個時期英國彩色石版書籍插圖製作的英國人—威廉‧沙普(William Sharp,大約生於1803年),把彩色書籍石印插圖技術引進美國。沙普原來是一個繪畫老師,1829年曾經在倫敦開設石版印刷所。1830年代,他移民到美國定居波士頓,開始是以畫肖像畫爲生。1840年,他受波士頓的一個教會(the Congregation of Kings Chapel)委託,製作了美國的第一張彩色石版印刷肖像,肖像是這個教會的神父格林伍德(the Reverend F.W.P. Greenwood)。他利用兩、三塊石版印刷出黑色、灰色、棕色和肉色的效果,當這幾種色彩在紙上混合的時候,產生了混合的新色彩,因爲他對於色彩混合後的效果掌握得很好,這張肖像具有比較逼眞的特點。這應該被視爲美國彩色石印的開端。沙普在此後的十年之中一直從事彩色石印工作,利用油性蠟筆爲媒介,他設計和印刷樂譜的封面、肖像、插圖等等;對他個人來說,最高的理想是能夠利用石印印刷出逼眞的繪畫來。

1846年,美國發明家理查‧霍(Richard M. Hoe,1812-1886)改善了滾筒式石印機。他的新機器比舊的平版石版印刷機印刷速度要快六倍以上,他的這個發明,使石版印刷的速度能夠與一般的滾筒印刷相比,因而是石版印刷進入普及化的一個重要的轉折。石印印刷最大的優點就是可以印刷彩色,而一旦速度相似,成本也就相似,彩色顯然比黑白單色要具有更高的普及性,因此,石印自此大行其道。彩色石印服務的對象從爲美國新產生的中產階級印刷繪畫的複製品,到多種多樣的彩色招貼和廣告。很快,每年的彩色石印數量就達到數以百萬份計。

在理查‧霍的發明以後,另外一個彩色石印的重大發明創造也是美國人在波士頓完成的。這個新的發明人是約翰‧布弗特(John H. Bufford,出生年代不詳,去世於1870年)。他也從事彩色石印工作,他的油性蠟筆描繪和印刷達到非常高的寫實效果。他早期在波士頓接受印刷訓練,之後到紐約工作,1840年回到波士頓。他是第一個與沙普的試驗完全沒有關係的美國石版印刷家,從1843年開始進行彩色石版印刷試驗。他採用一塊黑白版作爲主版,從事繪畫,然後利用其它的石版加上肉色、紅色、黃色、藍色以及淡灰色背景等。在上面這五種基本色都印刷出來以後,他還加上棕色、各種灰色和橙色,色彩套版準確,色彩豐富,他的作品因此達到很高的水準。

1864年,布弗特的兒子加入他的公司成爲合夥人之一。老布弗特擔任主管和藝術總監,一直到1870年去世爲止。他公司的石版印刷特點是準確的套版和眞實的色彩,其印刷設計強調平面設計的總體一致性,包括字體與畫面的統一。他設計的海報都有字體、圖案、插圖高度統一和完整的特點。這是在技術逐步完善時,對於整體性設計的強調開始。布弗特公司還爲當時的政治活動設計廣告,特別是總統競選這類活動。比如他設計的1884年美國總統候選人格羅夫‧克里夫蘭(Grover Cleveland)與托瑪斯‧亨德里克(Thomas A. Hendricks)競選的海報,就利用美國國旗和象徵美國的白頭鷹、自由女神作爲裝飾動機,圍出兩個圓形的空間,中間加上他們的肖像,統一而又嚴肅,是這個時期比較傑出的海報設計之一(圖見77頁)。

當時美國的石版印刷與德國的發明和石版傳統有非常密切的關係。美國比較優秀的石版印刷家大部分都是從德國來的,而優質的印刷用石版也是從德國的巴伐利亞進口的。巴伐利亞的印刷石版不但出口到美國,也供應當時世界各國的石版印刷公司。從1860到1900這四十年是彩色石版印刷的黃金時期。從德國傳出的彩色石印技術與流行的維多利亞平面設計風格結合,影響很大。德國對於美國的石印技術影響最大的是德國石版印刷家路易斯‧普朗。

普朗是德國傑出的石版印刷家,他從父親那裡學到複製的紡織品印染技術,1850年移民到美國,當時他年方二十六歲。1856年,他與朱里斯‧邁耶(Julius Mayer)合作成立了一家彩色石版印刷所,他對於石版印刷的知識和技術深刻了解,特別是對於石版印刷的材料、化學過程、色彩,以及對於企業管理、設計、腐蝕製版和印刷本身的掌握,不但對於他自己的印刷廠很有幫助,同時也給美國的石版印刷帶來了非常重要的影響和借鑒。在他的公司中,普朗從事設計和石版的準備工作,而邁耶則管理印刷,開頭只有一台印刷機,但是,很快地,因爲普朗印刷公司的產品質量優秀,得到普及,因此公司業務也不斷擴展。1860年,普朗從邁耶手上把他擁有的股份買了過來,成爲自己的公司,稱爲普朗公司。

普朗公司除了在美國內戰開始的時候,大量出版地圖和戰場景觀的印刷品之外,也出版大量美國一

般人的畫像卡片，大小與撲克牌相同，形式很像中國曾經一度流行的「洋畫片」，在美國當時稱爲"scrap"，這些畫片種類繁多，成爲當時大眾收集的對象。這些普朗出版的石印洋畫片的內容還有花卉、蝴蝶、兒童、動物、鳥類，很快變成這個時期大眾最熱中的收集對象，成爲維多利亞時期的懷舊、大眾流行風格的代表之一。

　　普朗從「洋畫片」出發，逐步開始設計石印的彩色賀卡，特別是聖誕節的賀卡，自從 1860 年代以來，他設計和出版彩色石印聖誕卡，這個時期的聖誕卡只是用於裝框懸掛，作爲室內裝飾的，但是很快，他就開始設計可以郵寄的聖誕卡。1873年，他首先在英國發行了第一張供郵寄的聖誕卡，1874年，他設計和出版了美國的第一張供郵寄的聖誕卡，他的公司成爲美國最重要的賀卡印刷公司，他本人也成爲美國聖誕卡的最早奠基人，被視爲「聖誕卡之父」。

　　普朗早期的聖誕卡，特別是第一張郵寄聖誕卡，是以簡單的聖誕樹和聖誕老人、馴鹿雪橇爲題材的，但是已經非常受歡迎。他跟著就在1880年初期出版了整個系列的賀卡，包括復活節卡、生日卡、情人節卡、新年卡等等。爲了達到色彩絢麗的效果，他採用了多色彩石版印刷，有時版數多達四十塊。從他的賀卡設計發展來看，布弗特那種以一塊黑白版爲中心的方式，已經逐步被多色彩、多版的新方式取代了。

　　雖然有自己重大的發展，但是，普朗在設計上和技術上基本遵循沙普和布弗特的傳統，他的繪畫方式，自然主義的藝術風格，以及追求逼眞的印刷方向，都是與那兩位同出一轍的。

　　普朗是現代彩色賀卡設計和出版的最重要奠基人，對於平面設計的風格、品種的發展具有重大的貢獻。他也重視兒童的美術教育。從1856年開始，他著手教自己女兒美術，當他發現市場上缺乏安全的、無毒性的美術材料，比如水彩顏色、蠟筆等等，他就開始生產這些兒童美術工具與材料。他也設計發行當時市面根本沒有的兒童用的美術教材、教科書和其它的入門美術指導材料。他還曾經嘗試過出版雜誌，包括《現代藝術季刊》（*Modern Art Quarterly*，1893-1897）等。普朗一直到老年時期還在不斷地探索新的發展，是一個具有影響的藝術家和出版家。

3 · 彩色石版的語彙

　　波士頓石印派是美國彩色石印的核心，從波士頓開始，彩色石版印刷技術被傳到美國各地，1860年前後，石版印刷在美國已經相當普及了。當時，美國有六十多家完整的彩色石印公司，工人約八百人，到1890年，石印公司增加到七百多家，而在這些公司中工作的成員總數也劇增到八千人，可見石印在美國的普及速度，也說明了美國對於彩色印刷的巨大市場需求。其中，普朗公司是屈指可數的最重要印刷公司，無論從數量還是從質量上來說，都在美國具有舉足輕重的影響地位。這些公司印刷的內容也非常廣泛，從海報到洋畫片，從賀卡到包裝；從設計上來說，則基本是以寫實主義爲主的維多利亞風格，一方面大眾化，另一方面則比較俗氣。

　　在彩色石印技術如此普及的情況下，普通的文字平版印刷業受到很大的衝擊。原來以文字爲中心的半版印刷需要非常耐心地設計字體，使字體一方面具有系統性，本身也可經得起反覆推敲，而石版印刷卻是基本由畫家在石版上隨手繪出來的，因此，無須對字體有什麼特別的系統設計，隨手創造的字體比比皆是，完全否定了原本平面的文字印刷對於字體的嚴格要求。彩色石版印刷的色彩絢麗、設計生動，因此，輕而易舉地就把平版文字印刷推出了主流。

　　彩色石版的發展，造成了石版設計與印刷的新職業要求，包括藝術家和印刷技工兩個大類型。藝術家必須對於水彩和其它的色彩媒介非常熟悉，並且能夠根據要求描繪出流暢的、色彩絢麗的插圖來，而技工則必須掌握在石版表面製作的技術，這些技工必須能夠把藝術家的繪畫進行技術處理，其中分色是一個難度很大的過程，根據不同的繪畫，石版的數量可能達到二十塊到三十塊，如何分色，如何決定石版應該用什麼色彩，是一個技術要求很高的工作。藝術家在繪畫時也必須考慮到石版分色的具體情況，因此，這兩種人的合作是保證石版印刷質量的關鍵。

　　當時印刷界和公眾都很注意從事繪畫的藝術家，但是對於把繪畫變成彩色圖的石版印刷技工，則普遍缺乏認識，因此雖然許多從事石版繪畫設計的藝術家的名字依然被廣泛記取，而把他們的作品變成印刷品的那些技工的名字則大部分被忘卻了。

　　美國在維多利亞時期比較重要的彩色石印公司除了普朗公司以外，還有紐約的舒瑪什與阿特林格石版印刷公司（Schumacher & Ettlinger Lithography of New York），以及辛辛那提的斯特羅布里奇石印

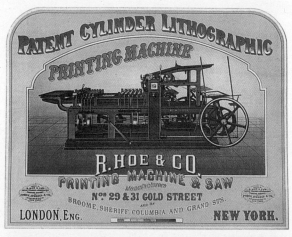

（右上）十九世紀八十年代至九十年代美國普朗出版公司的產品目錄，介紹這個出版公司出版的各種兒童讀物和賀卡，種類相當豐富。

（左上）1888年美國舒瑪什石版彩印刷出版公司出版的小冊子《我們的海軍》封面，採用了一些特殊的設計手法，創造出視覺幻覺來，是維多利亞風格流行時期常採用的方法之一。

（左中）典型的維多利亞風格平面設計，這是1870年英國佛斯特印刷公司出版的印刷機廣告，使用彩色石版印刷技術。

（左下）典型的維多利亞平面設計，美國密爾沃基的河邊印刷公司設計的移動式旋轉遊樂馬車廣告，使用彩色石印技術。

公司（the Strobridge Litho. Company）、克列伯石版印刷公司（the Krebs Lithographing Company in Cincinnati）、密爾沃基的河邊印刷公司（the Riverside Print Company in Milwaukee）、巴爾的摩的霍恩印刷公司（A. Hoen and Company of Baltimore and Richmond）等等。

在上述的幾個主要的彩色石印公司中，舒瑪什和阿特林格公司的藝術設計顯得特別突出。這個公司的設計人員能夠打破常規，不隨波逐流地採用《裝飾的語法》一書中羅列的裝飾紋樣和布局，而自己獨創新的版面設計和紋樣，他們往往在畫面上描繪出可以揭開的另外一層紋樣底板，從而產生畫面有兩個層次，而每個層次都有自己獨立的圖案或者插圖，因此非常生動。這個公司出版的維多利亞風格的孔雀圖畫片和美國海軍艦艇的畫片，在當時非常流行。

辛辛那提是美國印刷業的新興中心之一，而在此印刷業興盛的熱潮之中，最重要的企業就屬斯特羅

布里奇石印公司了。這家公司專長出版大張的海報，特別是馬戲團海報。設計上一般都採用寫實插圖，加上簡單明快的字體，很受大眾歡迎。這個公司一直到二十世紀依然以設計馬戲廣告為主。而其它的幾家公司也都在彩色石版印刷上有獨特的貢獻。

綜觀當時的石版印刷，都基本上是圍繞商業海報、商業推廣印刷品、包裝的標籤等幾個方面進行的。其中，包裝的標籤是一個潛力非常大的發展方向。巴爾的摩和里什蒙的霍恩印刷公司主要是從事包裝標籤彩色石版印刷。當時，主要的標籤是蓬勃發展的煙草包裝標籤設計與印刷。商品包裝標籤的功能要求更加多，除了包裝的內容、品質、數量、出產日期等等基本的內容之外，還有商品的形象、品牌的形象，因此，對於包裝標籤設計的統一性和諧性有很高的要求。這個公司設計的多種品牌的煙草和其它商品包裝，都具有非常高的設計和印刷水準，代表了當時包裝標籤的水準。

彩色石版印刷到1890年左右在美國達到高峰，而在1895年前後開始逐步衰退了。造成彩色石版印刷衰退的原因是兩個方面的：一個是大眾對於印刷品味的改變，另外一個原因則是攝影在印刷上的運用逐步取代了石版印刷的地位。攝影的技術日趨完善，而成本低廉，形象逼真，這是完全依靠手工的石版印刷所無法比擬的，因此，石版印刷到二十世紀初期開始，就逐步成為僅有藝術家才使用的技術。石版印刷在美國正式結束的年分，大約可以1897年為標記；這一年美國最重要的石版印刷家普朗，在充分認識到石版印刷的侷限之後，把自己的公司與專精攝影製版印刷的克拉克·塔伯公司（Clark Taber & Company）合併，開始轉向以攝影技術為中心的製版與印刷發展。到世紀之末，另一家重要的彩色石版印刷公司庫里與艾佛斯（the Currier & Ives）最後也破產了，由以上這兩個案例，顯示出以彩色石版印刷作為一種主流印刷和商業形式的壽終正寢。採用新的媒介，特別是攝影的廣泛使用，不可避免已成為印刷業的主要趨勢。

4·看板、路牌的發展

十九世紀以來，歐洲的主要廣告形式是張貼的海報，歐洲的海報是張貼在路牌（billboards）上的，與美國流行大張的看板廣告，或者稱為路牌廣告非常不同，這種情況至今依然存在，隨著商業和工業的發展，市場日益繁榮，因此，在歐洲對於海報的需求量從十九世紀以來越來越大，這種需求刺激了印刷業和廣告設計業的發展。

十九世紀以前，主要的廣告形式是以文字為主的招貼，這種情況到十九世紀中期以後，開始發生了改變，由於印刷技術的發展，具有圖畫的、彩色的海報日益成為流行的廣告形式，而大眾也日益習慣這種新的廣告形

（上）典型的維多利亞風格平面設計，美國辛辛那提工業博覽會海報，1883年。

（下）典型的維多利亞風格平面設計，美國克里夫蘭的摩根公司1884年出版的演劇海報：莎士比亞的〈馬克白〉，採取照片拼合的方式設計，在當時很具新意。

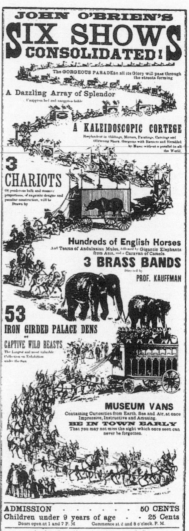

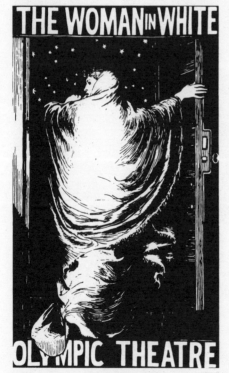

式，因此，以圖畫爲中心的海報逐步取代了以前以文字爲中心的招貼。大約在1840年前後，法國專門從事各種商業海報設計的藝術家與設計家羅尚（Rouchon）的設計在法國和其它歐洲國家開始廣泛流行，他採用彩色印刷技術創作大量生動的商業海報和廣告，得到大眾的歡迎。隨著業務的擴展，羅尚自己成爲出版公司的老板，雇用藝術家爲他從事廣告設計，其中包括了非常傑出的廣告設計家保羅・包德里（Paul Baudry，1828-1886）。羅尚的印刷公司採用的是絲網刻版分色的方法印刷彩色廣告招貼。因爲色彩比較簡單，爲了得到強烈的視覺效果，羅尚公司採用了強烈的色彩對比方式，因而比當時其它的海報都更具強烈的視覺效果，非常令人注目。

（左上）1845年法國出版關於阿爾及利亞生活的《阿爾及利亞》一書，此爲推銷該書的海報，利用一個中間人物突出主題；這種人物突顯主題的做法，應該說有部分是從這張海報開始的。

（右）1866年詹姆斯・雷利設計的馬戲廣告，也是採用木刻方式，尺寸非常龐大。大尺寸的廣告能夠吸引注意力，因此當時採用得很多。

（左下）1871年沃克設計的戲劇海報，具有當時海報設計的典型特徵。

針對這種狀況，那些專門以文字爲主的海報印刷公司也作出調整，它們開始針對彩色石版印刷海報泛濫的情況，採用一些新的方法和新的印刷媒介，其中一個就是彩色木刻技術。當時出現了不少海報，是用多塊彩色版套印的彩色木刻海報，效果也很強烈。這種類型的海報往往見於馬戲廣告和其它的娛樂廣告海報上，而製作的成本比石版印刷要低。這是一種完全對立競爭的形式。

歐洲印刷界還有一種方式，即「如果打不倒對手，何不參與對手」的哲學，具體體現在印刷界，就是法國出現了文字印刷公司與石版印刷公司的合併情況。因爲兩方面各有所長，因而在設計上能夠充分發揮彩色石版印刷插圖和文字印刷的字體，講究兩方面的背景，導致海報設計和印刷水準的大幅度提高。其中一個非常典型的例子，是以文字印刷爲主的是莫里斯・皮艾爾公司（the Morris Père et Fils）與石版印刷爲主的印刷設計藝術家艾米爾・里維（Emile Levy）合

作，設計出的〈冬季馬戲〉廣告（*Cirque D'Hiver*），里維設計了雜技舞蹈演員「蝴蝶」形象，他以黑人和白人的舞蹈演員的頭象，加上蝴蝶翅膀，組成一個超現實主義的設計，加上講究的字體設計和編排，是這種結合設計的典型例子（圖見84頁）。

法國這個時期重要的海報設計家還有謝列特（Jules Chéret，1836-1932），他從十九世紀就開始設計具有鮮明維多利亞風格的海報，因為他的創造生涯特別長，因而，他能夠把這種風格帶入二十世紀，並成為「新藝術」運動的平面設計和海報設計的重要代表人物。

與法國相比，十九世紀的英國，在海報設計上依然處於比較初級的階段，與法國的水準、數量、質量有很大的差距。而美國的設計與印刷廣告中心在於路牌，因而也無法與法國在招貼海報上相比。法國是十九世紀海報設計與印刷最重要的國家。

1874年克萊因設計的漫畫冊頁，充滿幽默的氣氛，字體也與主題配合，很受歡迎。

5・兒童讀物的設計發展

在維多利亞時期以前，歐美的出版商往往把兒童視為「小大人」，所謂的兒童讀物都是成人讀物的改編本，並沒有真正為兒童設計和編寫的讀物。但這種情況在維多利亞時代發生了很大的變化，由於新興的資產階級要求，專門為兒童編寫出版的讀物出現了，而且，兒童讀物的市場也越來越大，很多出版商都集中到這個市場上來。早期英國出版的兒童讀物中，最著名的是「小大人玩具書」系列，這種書籍就是專門為兒童設計出版的。

維多利亞時期兒童讀物發展迅速，大量的兒童出版物造成兒童書籍設計和出版的巨大需求。在歐美各國兒童書籍出版家當中，英國出版業顯得非常傑出。他們在文字、插圖、印刷、版面設計上都注意到兒童的特殊要求。

早期的兒童讀物幾乎都沒有標明出版日期，因此，無法準確地考證誰是最早的歐洲兒童讀物設計家，是誰開創了兒童讀物設計的先河。雖然如此，我們依然可以確定以下幾位藝術家，是開創兒童讀物設計之先的重要人物。他們主要是英國的平面設計家，同時也有其他西方國家的藝術家參與。他們對於兒童讀物的發展和現代平面設計的改善深具貢獻。包括有：弗里德利克・沃克（Frederick Walker）、沃爾特・克萊因（Walter Crane，1845-1915）、倫道夫・卡特科特（Randolph Caldecott）、凱特・格林納威（Kate Greenaway）等等。

英國藝術家和平面設計家沃爾特・克萊因是非常重要的兒童讀物設計奠基人之一。他曾經在印刷工廠當學徒，從事木刻工作，對於印刷和插圖技術有非常專業化的了解。1865年，他還只有二十歲的時候，就出版了第一本自己設計的作品《鐵路字母表》（*Railroad Alphabet*），這是給兒童看的趣味和科學讀物，很受歡迎。從此之後，他不斷設計和出版兒童讀物。他的兒童讀物與以往的非常不同，以前的兒童讀物主要在於對兒童說教，因此內容沉悶，兒童們並不喜歡。克萊因的兒童讀物則強調娛樂性，充滿幽默和快樂的氣氛，因此非常受到孩子們的喜愛。在藝術風格上，克萊因受到日本浮世繪木刻畫的影響，因此強調線描效果，比較具有裝飾性。1860年代，他從一些英國水手那裡買到一些浮世繪木刻版畫，對於日本版畫的流暢線條和鮮明的色彩非常喜愛，特別日本版畫的裝飾性單線平塗方法，更加顯得與眾不同，因此，他把這些特別的藝術表現技法引入自己的兒童讀物插圖中，同時也用於他設計的毛氈、壁紙、紡織品圖案上。克萊因在英國的「工藝美術」運動中是中堅人物，他的設計活動一直延續到二十世紀初期，對於英國的設計，特別是平面設計、兒童讀物設計，以及英國的設計教育都有很大的

（上）法國的莫里斯・皮爾等人1871年設計出版的海報〈冬季馬戲〉

（中）1856年約瑟夫・莫斯設計的大型彩色木刻馬戲海報，尺寸為262 × 344cm，尺幅之巨在當時十分少見。

（下）1880年前後卡特科特創作的兒童讀物插圖。餐具跳舞的場面吸引了千千萬萬兒童讀者的興趣，是當時最流行的兒童讀物之一。

影響。

英國的另外一個設計家倫道夫・卡特科特（Randolph Caldecott，1846-1886）也是最早的兒童讀物設計家之一，他與克萊因不同的地方是他的兒童讀物不僅僅是娛樂性的，並且具有特別的逗樂成分，因此更加具有趣味性。卡特科特二十來歲時還在銀行當職員，對於繪畫感興趣，因此晚上到美術學校學習繪畫，他的速寫和素描基礎都很好，特別對於動物的描繪有特別的天才。英國在維多利亞時代興起自由撰稿的風氣，卡特科特因此辭去銀行職位，到倫敦當了自由撰稿兒童讀物畫家。他設計的兒童讀物，不但常見生動的動物主角，並且也有更加生動的內容，比如他把杯盤碗盞、刀叉湯勺全部擬人化，一個廚房成為生動活潑的兒童樂園，這種作品自然廣受兒童的喜愛。

另外一個傑出的兒童讀物藝術家是凱特・格林納威（Kate Creenaway，1846-1901）。她是維多利亞時代最抓住兒童的心的藝術家之一。這個女畫家設計的讀物都是詩配畫式的，風格優雅，創造了一個兒童的、浪漫的、幻想的世界（圖見85頁）。她的主題是兒童自己，她描繪出天真活潑的孩子，生活在無憂無慮的世界中，不知道有多少人的童年是在她創造的這個浪漫和天真的國度中度過的。

英國的兒童讀物具有這樣一批傑出的設計家，因此在維多利亞時期達到西方最高水準。大量出版的英國兒童讀物，以其精美的設計、浪漫典雅的插圖、幽默趣味的內容，廣泛流傳西方各國，影響了其他國家的兒童讀物設計與出版，推動了兒童讀物的發展。

6・美國編輯與廣告設計的興起

英國的維多利亞時期，也是美國的發展時期。曾經是英國殖民地的美國，在獨立之後，發展迅速，特別是在南北戰爭結束之後，很快成為西方的經濟強國之一。隨著經濟的起飛，商業發展自然造成商業促銷的需求，因此，廣告的需求量日益增大，平面設計在這種前提下得到刺激和發展。美國的平面設計開始大規模地運用到商業廣告上，其重要的創始人為紐約的哈潑兄弟。

哈潑家族一共有四兄弟，全部都投身於自己家族的印刷出版公司，從事出版設計和出版發行的工作，他們分別是詹姆·哈潑（Jame Harper，1795-1869）、約翰·哈潑（John Harper，1797-1875）、惠斯里·哈潑（Wesley Harper，1810-1870）和弗里奇·哈潑（Fletcher Harper，1807-1877）。在他們的出版物當中，最為重要的應該是他們自己的刊物《哈潑周刊》（Harper's Weekly）。這份刊物不但成為美國平面設計的要角，更是美國人在當時最熱衷的娛樂性讀物之一。

最早創立哈潑兄弟出版公司的是詹姆·哈潑和約翰·哈潑。他們用自己的少數存款和父親的農場作為抵押，在1817年於紐約開設了印刷廠。1823到1825年期間，兩個弟弟也參與這個印刷工廠的工作。四兄弟齊心協力，積極辦廠，成績顯著。到1850年代，哈潑印刷廠已經成為全世界最大的印刷廠和出版公司了。其中負責設計工作的是弗里奇·哈潑，他參加印刷廠工作的時候才十八歲，一開始就被哥哥們指派從事平面設計，他的才能使他在設計市場上快速竄紅，到1850年前後，他已經是美國重要的平面設計家，藉由自己出版公司的出版物，影響美國平面設計風格達半個世紀之久。

美國出版界起初對於平面設計的創新並不感興趣，包括哈潑兄弟出版社在內，主要的目的是利用英國既定的維多利亞平面風格出版大眾喜聞樂見的讀物，以贏得利潤。他們關心的重點是印刷量大小和書籍價格必須低廉，如此才能贏得讀者的歡迎，才能獲得高利潤。這些出版公司的出版物常用的字體是各種比較簡單的所謂現代體，基本是從波多尼體（Bodoni）和迪鐸體（Didot）演變出來的二流字體。可見對於設計的細節，當時的美國出版公司並不太介意，基本處在過得去就行的狀態。重商主義的成分非常重，因此當時美國的平面設計水準與歐洲的同類設計有相當差距，但是由於發行量大，因此它們的盈利情況卻比歐洲還要好。

大約在1840年代前後，哈潑兄弟出版公司決定在為了適應美國讀者的需求前提下，出版幾種通俗的、大眾型的新讀物，其中包括《哈潑版插圖本聖經》（Harper's Illuminated and New Pictorial Bible）。這本書的出版是哈潑公司的戰略性計畫，為了出版這本精美的聖經，公司不但特別設立了一個新的印刷廠，並且還特別設計了一千多張的大量木刻插圖，全部由藝術家約瑟夫·亞當斯（Joseph A. Adams）創作。為了促銷，

85
第三章

（上）1879年格林納威設計的兒童讀物一頁，充滿了浪漫的情調，是當時兒童，特別是女孩最喜歡的讀物之一。

（下）1846年亞當斯設計的《哈潑版插圖本聖經》一頁，改變了原來聖經設計的單調面貌。

哈潑公司在書籍出版之前，還精心安排了全國性的廣告活動。

亞當斯為了大量印刷的效果，在印刷這本書時發明了電版方法。他在他的木刻插圖版撒上導電的石墨粉，通過電解過程，利用金屬（他採用的是銅）鍍到覆蓋有導電石墨層的木刻插圖版上，形成金屬版，然後在非常薄的銅版底部以鉛版加固，這種金屬插圖版非常耐用，正是他的這個發明，使哈潑出版公司能夠一次印刷出版五萬本聖經，經過修正之後，又利用這個版出版了二萬五千本採用摩洛哥羊皮封面、手工鍍金、裝訂的精裝本。這本《哈潑版插圖本聖經》版面編排採用兩欄，插圖大部分佔整整兩欄的位置，並且都以維多利亞風格的花邊環繞為裝飾。每章開始的首寫字母都是採用華貴的裝飾。這本《聖經》是一個市場上的成功作品，收到廣泛的歡迎。

哈潑出版公司在這個成功的基礎上，決定出版更加通俗的讀物。1850年，公司出版了每期有144頁厚的《哈潑新月刊雜誌》（Harper's New Monthly Magazine），每期都包括有公司的平面設計家和藝術家創作的大量插圖，力求通俗，旨在佔領大眾讀者市場。因為市場反映出奇地好，因此，公司很快又在1857年出版了《哈潑周刊》（Harper's Weekly）。之後，為了佔領女性讀者市場，又在1867年出版了《哈潑時尚》（Harper's Bazar）。《哈潑周刊》標榜是「文明雜誌」，因此比較注意內容的典雅、插圖的精美和平面設計的講究。這份周刊聘用了一些傑出的插圖藝術家，每期創作插圖、漫畫，以提高水準。在這份刊物從事插圖設計的藝術家中，包括有傑出的畫家托瑪斯‧納斯特（Thomas Nast）。

托瑪斯‧納斯特是一個具有藝術天才的畫家，他早在小學畢業之後，就退學不唸正規的公立學校，而到美術學校進修。十五歲開始為《萊斯利周刊》（Leslie's Weekly）擔任職業插圖藝術家。弗里奇‧哈潑看中他的才幹，聘用他到哈潑公司擔任插圖畫家，當時納斯特二十二歲，立即被公司派往擔任南北戰爭新聞報導的插圖工作。納斯特精美和準確的速寫刊載在哈潑公司的雜誌上，加上他幽默而一針見血的政治漫畫，使美國人民對於內戰的進展有感性認識，對於鼓舞士氣、提高民族團結感有相當作用，因此美國當時的總統林肯說他是「最好的軍官」（the best recruiting sergeant），美國軍隊的總司令格蘭特（General Ulysses S. Grant）說他與其他參加戰爭的人一起盡早地結束了這場戰爭。

戰後，納斯特繼續在《哈潑周刊》工作，他直接在木版上畫插圖和漫畫，然後交給木刻匠人刻成印刷版。他由於具有對於社會問題和政治的深刻認識，因此他的插圖往往能夠避開瑣碎的細節，簡練地、甚

（上）1883年提慈設計的《哈潑雜誌》封面，具有典型的維多利亞風格特點。

（下）1895年美國插圖畫家吉布森設計的海報，採用鋼筆插圖，具有時代感，是美國平面設計開始突破英國維多利亞影響的開端。

至是象徵性地表達出他的意圖來。他的漫畫得到美國舉國上下的歡迎，被稱爲「美國漫畫之父」。他設計的象徵性人物，包括迄今也很流行的聖誕老人、象徵美國的「山姆大叔」（Uncle Sam）、象徵美國民主黨的毛驢、象徵美國共和黨的大象、象徵自由的哥倫比亞女神（Columbia，後來被作爲美國的自由女神的基本形象）等等，他的這些形象現在也依然廣泛使用。

納斯特的重要不僅僅在於他創造了這些形象，或者創作了大量的插圖和速寫，更在於他是美國最早利用雜誌漫畫，對美國政治進行正面抨擊和批判的藝術家。當時控制美國紐約政治中心的是政客威廉·特威特（William Marcy Tweed），他利用賄賂等手段，把紐約的政治和政客操縱在股掌之中。他狂妄的宣稱：我不在乎報紙對我說三道四，因爲美國大部分人都不識字！納斯特卻利用群眾能夠看懂的政治漫畫進行回擊，引起紐約市民和美國人的震驚，因此，特威特在選舉中失利，敗給競爭對手。

弗里奇·哈潑於 1877 年去世，接替他主持哈潑出版公司設計和計畫工作的新班子相當保守，納斯特說這個公司的政策當時總是扼殺個人的想像力。他因爲不滿意這種保守立場，毅然辭職。納斯特當時已經是美國家喻戶曉的傑出政治藝術家了，因此美國共和黨籍的總統西奧多·羅斯福（Theodore Roosevelt，老羅斯福總統）立即委任他爲美國駐厄瓜多爾大使，不幸的是他在上任六個月之後染上黃熱病去世。

美國在十九世紀末年開始形成自有特色的設計核心，其中重要的一個書籍插圖家是派爾。這是派爾 1883 年設計的《羅賓漢》一書的插圖，是歷來這本小說最優秀的設計，插圖具有很高的藝術水準。

納斯特去職之後，新擔任哈潑出版公司美術總編輯的是查爾斯·帕森斯（Charles Parsons）。帕森斯不但風格穩健，同時非常注意選拔新人材。在他任期，他選用了四個才能優秀的畫家擔任公司的鋼筆插圖創作，對於提高整個公司的出版水準大有幫助，而且也促進了整個美國的插圖藝術和平面設計水準。這四個年輕藝術家是艾德溫·阿貝（Edwin Austin Abby，1852-1911）、阿瑟·佛羅斯特（Arthur B. Frost，1851-1928）、豪威德·派爾（Howard Pyle，1853-1911）和查爾斯·古布森（Charles Dana Gibson，1867-1944），他們都是美國現代插圖的重要奠基人。

派爾是美國現代插圖最重要的奠基人之一。他對於美國後來的插圖發展具非常重要的影響。他不但在哈潑出版公司擔任插圖工作，同時也擔任教學工作，在他的教育之下，新一代美國插圖畫家成長起來，因此，以他和他的同事爲核心，形成一個實力堅強的插圖集團，他們的創作成績驚人，是歐洲其他國家都無法企及的。正因爲如此，他的時代被稱爲「美國插圖的黃金時代」（the Golden Age of American Illustration）。這個時代從 1890 年代開始，一直延續到 1940 年代爲止，長達半個世紀，在現代平面設計史上具有非常重要的地位和影響。這個時期美國的平面設計基本被插圖畫家壟斷，因此插圖水準達到非常高的地步，但是，平面設計的其他因素則因此受到壓抑。這個時期美國的出版公司、雜誌社在聘用職員時，最主要看插圖創作的能力，而字體、版面等等則顯得沒有那麼重要了。雜誌的出版，在插圖決定基本位置之後，有編輯選擇字體，把字模放到固定的印刷字模版上，稱爲 "pub-set"，版面編排基本以插圖爲中心。

派爾畢生從事書籍設計、插圖創作、出版編輯。他最早的插圖工作是 1876 年從《斯克里本納月刊》（Scribner's Monthly）的委託開始的。

派爾連續不斷地從事插圖工作，一生共創作了三千多張書籍插圖，同時撰寫、設計和出版了二百多

本書，其著作從簡單的兒童讀物到設計、插圖和出版的四卷英國歷史故事鉅著《亞瑟王》（*King Arthur*）。他的插圖不但生動、準確，而且注重歷史的考證，無論是背景、建築、服飾、武器，乃至非常細微的用品都是如此，因而他的歷史著作的插圖，如同展現了一幅幅歷史的畫卷，不知道激起了多少年輕藝術家的想像，促使許多青年人投身插圖設計工作。派爾的設計和插圖給美國青少年讀者創造了一個前所未有的新的空間和浪漫的世界。十九世紀末到二十世紀初的平面設計成就，比如攝影技術的發明和在印刷中的採用，都可以在他的作品中找到影響的痕跡。

1887年，派爾第一次被委託從事利用網點攝影製版的插圖設計工作。關於網點製版（英語稱網點印刷爲 "halftone process"，把用於網點印刷的插圖稱爲 "tonal illustration"），就是我們目前在報紙上每天看見的黑白攝影所採用的方法，利用黑白網點表現出比較真實的圖像來。派爾早期的插圖，由於受到技術條件的影響，基本上都只是木刻版的，或者設計木刻版插圖，或者把自己的鋼筆插圖通過特別的技術人員刻製爲木刻版，然後再把木刻版通過電解的方法製成金屬印刷版，因此只能是線描插圖。新的攝影製版技術使他能夠把自己的油畫、水粉作品製作成爲印刷品。這種技術的發明，爲插圖開創了一個嶄新的天地。插圖不在僅僅是鋼筆或者線描那樣簡單的形式了，藝術家具有創作的更加廣闊的空間。派爾是世界是第一個從事網點黑白插圖設計的插圖畫家。

1893年，派爾又在另外一個領域中成爲世界第一人：那就是彩色網點插圖。那一年，他被委託設計雙色版的彩色網點插圖，爲了達到印刷要求的粉紅色和棕色的雙色效果，派爾在創作時只利用紅色、黑色和白色三種顏色，印刷時採用兩個網點版，一個印刷黑白色，另外一個採用紅色，兩個版的混合，產生了粉紅和棕色的效果。1897年，派爾四十四歲，又第一次創作全彩色的插圖。當時已經發展出四色印刷技術，派爾是第一個被委託從事這種插圖設計的藝術家。他傑出的繪畫技術通過四色印刷，顯得生動無比，其作品立即成爲家喻戶曉、最受歡迎的讀物。到1911年他五十八歲去世時時爲止，一直在創作四色印刷用的彩色插圖。這些都是美國插圖史上極爲精美的傑作。

由於擁有類似派爾這樣的傑出插圖畫家，哈潑出版公司在美國的出版界成爲最強有力的出版公司，其他的出版公司從哈潑的成功中了解到，如果要在美國出版市場立足，必須擁有傑出的插圖畫家。因而，其他的出版公司也都紛紛聘用藝術家從事插圖工作，出版大眾喜聞樂見的期刊雜誌。當時與《哈潑周刊》競爭最激烈的雜誌有《世紀》（*Century*，1887-1930）雜誌，《斯克里本納月刊》（*Scribner's Monthly*，1824-1914）等等。這是美國當時最重要的三種期刊，互相競爭。這三份雜誌卻都在同一家印刷廠—西奧多‧盧‧德文（Theodore Low De Vinne，1824-1914）的印刷廠印刷。版面設計基本由印刷廠決定，德文印刷廠的職員對這三份雜誌都給予類似的設計風格：版面編排工整，往往是兩欄，但是卻不免單調沉悶。文章的標題都基本採用12點尺寸，且一律採用大寫字母，標題的位置也都簡單地放在文章上端的正中間。德文本人對於當時流行的所謂顯得得體的字體不滿意，他特別不喜歡這種類型字體纖細的筆劃，認爲它們柔弱無力；因此他委託印刷廠的一個字體設計人員林‧本頓（Linn Boyd Benton）創作出一系列筆劃比較粗壯有力的簡單字體來。新字體筆劃比較結實，裝飾線結構也比較粗短，因爲最早是爲《世紀》雜誌設計的，因此就稱爲「世紀體」（Century），成爲目前平面設計上依然廣泛使用的一種基本字體。這種字體因爲比較寬大，字體比較胖，所以在西方的兒童讀物中被廣泛的應用。

美國出版事業在十九世紀末到二十世紀初期發展迅速，特別是報紙的出版發行簡直達到登峰造極的境界：美國國民的文化教育水準迅速提高、文盲大幅度減少、印刷生產價格大幅度下降、廣告費用的急劇上升等等因素，都造成報紙發行的繁榮。僅僅從1830年到1860年期間，美國的報紙種類就增加到五千種，三十年內增加了五倍，可以說是驚人的發展。廣告的急劇發展，是促進印刷業發展的重要原因之一。大量的廣告不但使報紙盈利豐厚，而且也促進了雜誌的發行。雜誌的發展越來越依賴廣告刊登量的多寡。十九世紀末開始，大量的廣告是通過雜誌刊載的，廣告成爲雜誌主要的經濟來源。大量的廣告收入直接使雜誌價格降低，因此就有更多的讀者，讀者越多，發行量就越大，可說是廣告導致了雜誌的全國普及，是一種良性的循環。

印刷業與廣告客戶直接的聯繫，是通過廣告代理商進行的。廣告代理成爲一門嶄新的職業。最早的廣告代理公司大約是1841年沃尼‧帕默（Volney Palmer, of Philadelphia）在費城開設的廣告事務所。他代表出版商出售雜誌、報紙的版面，好像現在的旅行社爲航空公司出售飛機票一樣，收取25%的佣金。廣告代理公司逐漸成爲具有廣告專業知識的代理和諮詢公司，這些公司都聘用對於市場、顧客心理與設計有專門技術和知識的專業人員，爲出版公司和廣告客戶服務。費城的第二家廣告代理公司—艾耶

父子公司（N.W.Ayer & Son）就是這種類型的、較具有專業水準的公司，1875年，艾耶在進行廣告代理的時候，給他的顧客一種公開合同，根據這種合同，客戶可以有條件和自由去檢查真正的發行量；而他的廣告代理公司則依靠兩種方式來收受佣金，第一種是根據出版品的發行量，而另外一種則是以廣告代理方式來收取佣金。公開讓客戶了解廣告的發行量是一個重要的手段，使客戶了解他自己的廣告的情況，增加客戶的信心，同時通過發行量收取佣金，也使廣告代理公司的收入大幅度增加。艾耶公司很快就發展到為廣告客戶提供全套服務，這些服務包括代理註冊和版權、廣告的藝術設計指導和諮詢、廣告的印刷發行和廣告媒介的選擇。早在1880年左右，美國的廣告代理公司就已經具有現代廣告公司基本全部的職能了。可見廣告在美國發展的成熟水準。

美國和英國的廣告中的大部分所謂「勸說銷售技術」（persuasive selling）是在十九世紀最後二十年內形成的。所謂「勸說推銷」，是利用告訴廣告讀者有關廣告所推銷的產品或者服務，具有的與眾不同的特點，它們所能帶來的好處等等，經過精心的勸說達到促銷的目的。當時大部分這類廣告，都包括所推廣的產品或是服務所能造成的浪漫、實惠和奇特的收益，其中也包括大量不實之詞。比如牙膏廣告說「可以把你的牙刷成珍珠一樣潔白」，肥皂廣告宣傳這種肥皂可以把杯盤洗得好像鏡子一樣亮。在這種技術中，插圖佔很重要的地位，因為插圖通俗易懂，效果比語言更直接。另外，牽強附會地把皇室成員或者社會名流與廣告的產品結合起來，比如把維多利亞女王與咖啡連在一起（其實維多利亞女王從來沒有喝過這種咖啡）等等，也是經常使用的手法。所謂的「名人效應」，雖然並不誠實，但是在推銷上卻有成功之處，因此被廣告界廣泛使用。這類廣告大量出現在當時歐美的報刊雜誌上，連篇累牘，鋪天蓋地，為刊登廣告的客戶帶來很大的促銷效果，也為廣告公司帶來很大的利潤。美國廣告業的發展，與這個時期是密不可分的。

（上）維多利亞風格的產品目錄設計，1903年，英國。

（下）1903年的糕點目錄，是典型的維多利亞風格設計。

1877年6月20日，芝加哥的圖畫印刷公司（the Pictorial Printing Company of Chicago）通過它創刊的新雜誌《五分錢圖書館》（*The Nickel Library*，原詞 "Nickel" 指美國硬幣五分錢）創造了一種嶄新的平面設計方式，這份雜誌在這一天出現在全美國的書報刊攤點上，雜誌的藝術家和平面設計家利用整版篇幅的生動插圖、平面設計組成封面，以大字標題宣傳本期主要內容，文字、插圖和版面編排都盡量達到聳人聽聞的目的，內容往往是美國內戰、印第安人、美國西部的開拓者等等這類老百姓喜聞樂見的題材，版面尺寸也與眾不同，長寬大小是20.3 × 30.5公分，這種尺寸使藝術家有更大的空間發揮。也因為它與其他刊物尺寸不同，因此在書報攤上非常醒目。這份周刊每期大約有16到32頁，篇幅大小比較適合讀者的閱讀習慣。正是因為平面設計從尺寸、比例、篇幅、字體、插圖等各個方面進行了與眾不同的改革，這份刊物立即獲得很好的效果，銷售直線上升。也因為如此，出現了不少仿效它的刊物，比如佛蘭克·托賽（Frank Tousey，1876-1902）出版的《狂醒圖書館》（*Wide Awake Library*）以類似的平面設計特點，以青少年為主要訴求對象，大量採用青少年喜見的插圖，也得到不錯的市場反應。他特別聘用作家路易斯·塞拉倫斯（Luis P. Senarens，1865-1939）以筆名「無名」（Noname），創造了利用科學發明探索世界和宇宙奧秘的青年人物—小佛蘭克·里德（Frank Reade Jr.）。塞拉倫斯自身對於自然科學的了解和認識，使他的科幻小說中的不少構想，包括直升機、飛船、

（上）十九世紀八十年代至九十年代的各種維多利亞風格的廣告海報，繁瑣、複雜、艷俗，在當時非常流行。

（左下）1888年，美國托賽出版的《狂醒圖書館》雜誌封面設計，把美國的歷史與發展的未來合在一起進行形式的混合設計編緋，是這個時期美國平面設計的典型方法。

（右下）1881年美國麥克克萊出版公司出版的《字體手冊》，內中包含了大量裝飾繁瑣的美術字體，是維多利亞風格的字體趨向的典型代表。

（上）1872年的一個典型的維多利亞風格商標，繁瑣、複雜裝飾是這種風格的設計特點之一。

（右下）十九世紀80年代依廉伯格的美術字體設計。

（左下）在英國「工藝美術」運動的重鎮—克姆斯各特出版社風格影響下，庫明在十九世紀90年代設計出來的美術字體系列。

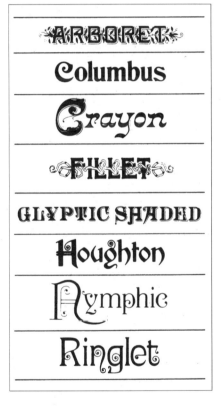

電車等，在日後都成為現實。這本雜誌也成為美國青少年長期喜愛的讀物。

7・維多利亞時期的版面設計風格

　　隨著時代的發展，維多利亞時期的平面設計日趨成熟。維多利亞時期的品味和美學特徵，很快在平面設計，特別是通過版面、字體的設計反應出來。維多利亞雖然是英國的王朝，但是從藝術風格、設計上來講，往往把這個時期的歐洲和美國（特別是英語國家）包括在內。因此，維多利亞時期的設計，其中不少重要的貢獻來自美國。

　　維多利亞時期的上半期，也就是十九世紀前期，平面設計風格主要在於追求繁瑣、華貴、複雜裝飾的效果，因此出現了繁瑣的「美術字」風氣。字體設計為了達到華貴、花俏的效果，廣泛使用了類似

陰影體、各種裝飾體等等所謂的「美術字」設計，在這個時候發展得很迅速。版面編排上的繁瑣也是這個時期的平面設計特徵之一。到十九世紀下半期，設計上因為出現了金屬活字和新的插圖製版技術的刺激，這種繁瑣裝飾的風氣更有增無減，繁瑣裝飾達到登峰造極的地步。字體設計家在軟金屬材料上直接刻製新的花俏字體，然後通過電解的方法製成印刷的字模版。彩色石版印刷的發明和發展，更加給平面設計的繁瑣裝飾化帶來幾乎是沒有限制的方便。這些發展，都使各個印刷公司、出版公司需要聘用更多的平面設計家和插圖藝術家從事設計，雖然維多利亞的繁瑣裝飾風格並不是一種理想的風格。

1869-1870 年期間的《凡·諾斯特朗折衷風格印刷》雜誌封面設計，可以明顯看出開始出現了簡單化維多利亞平面設計風格的趨向。

維多利亞時期字體設計的最重要設計家之一是德國人赫恩·依廉伯格（Hern Ihlenburg，1843-?）。他雖然是德國人，但他畢生大部分設計生涯是在美國費城的一個印刷公司渡過的。費城的馬克凱拉·史密斯和約且鑄字公司（MacKellar, Smiths & Jordan Foundry in Philadelphia）是當時美國最重要的字體鑄造公司之一，依廉伯格從1866年開始一直到二十世紀初為止，都在這個公司從事字體設計工作，這個公司在1892 年兼併其他小型字體公司和印刷公司，成為「美國鑄字公司」（the American Type Founders Company）。這個公司專門設計廣告上用的美術字，英語稱為「展示字體」（display typefaces），依廉伯格是公司字體設計部門的領導人物，設計了大量花俏的的展示字體，到十九世紀末，他一共設計出大約八十多種維多利亞風格的展示字體。他還親自動手刻製了三萬多個活字，對於這個時期的字體設計和平面設計風格產生重要的影響。

其他的美國出版公司、字體鑄造公司也都參與新展示字體和其他美術字的設計與鑄造。其中，約翰·庫明（John F. Cumming，1852-?）在波士頓的迪金森鑄字公司（the Dickinson Type Foundry in Boston）從事字體設計，也是當時代表維多利亞風格平面設計，特別是字體設計的重要人物。他受到當時英國的「工藝美術」（The Arts and Crafts）運動風格的影響，而設計出結合了英國「工藝美術」風格的維多利亞風格的新字體與版面來，對當時的平面設計界也有一定影響。

總體來說，維多利亞時期的印刷事業蓬勃發展。出版業的興盛促進了平面設計的發展，這個時期歐美的平面設計的發展主要基於兩個方面，一個是美國插圖的發展，並且逐漸成為平面設計考慮的核心，從而排擠了類似版面編排等其他平面設計的同步發展，插圖主導平面設計是美國十九世紀的一個非常特殊現象。但是，在這種情況之下，美國的插圖卻得到很大的進步和獲得巨大的成功，進入了美國的「插圖黃金時代」，對於插圖發展來說，這個階段是具有舉足輕重意義的；而另外一個發展方向則是字體設計的興盛。維多利亞的總體風格是繁瑣裝飾及俗艷，這在字體的設計上有非常清楚的表現。新的鑄造字體技術和印刷技術的發明，對於促進字體的多元化相當有利。

4 「工藝美術」運動的平面設計

1・英國「工藝美術」運動
(the Arts and Crafts Movememt) 的背景

「工藝美術」運動是起源於英國十九世紀下半葉的一場設計運動，這個運動的背景是工業革命以後大量工業化生產和維多利亞時期的繁瑣裝飾；兩方面同時造成了設計水準急劇下降，使得英國和其他國家的設計家，希望能夠從傳統的設計和遠東的設計風格中汲取某些可以借鑒的因素，從根本上改變和扭轉設計頹敗的趨勢。具體來看，其起因是針對家具、室內產品、建築因為工業化的大量生產所造成的設計水準下降，平面設計也在工業化大量出版的前提下面臨品質下降的局面；設計家們企圖通過復興中世紀的手工藝傳統、從自然形態中汲取養分、從日本裝飾和設計中找到改革的參考，來重新提高設計的品味，恢復英國傳統設計的水準，因此稱為「工藝美術」運動。如果從歷史發展的趨勢來看，這個運動雖然具有它對於設計水準，特別是設計風格水準的重視之優點，但是它所採用的方式則是一個復古運動，因此不但是退步的，同時也不可能成為現代設計的啟迪和開拓型運動。但是，在維多利亞風格瀰漫設計界的時候，「工藝美術」運動卻的確帶來一陣清風。

「工藝美術」運動的開端，迄今仍無完全一致的看法，有些學者是以威廉・莫里斯於 1864 年開始的設計事務所作為開端，另外一些學者則認為雖然莫里斯的事務所到 1864 年方才開設，但是，類似的設計探索則早已存在了。如果把工業化時代的設計作為一個普遍存在的問題看待，引起社會和設計界的廣泛注意，很多人則認為「工藝美術」的基本思想是在 1850 年前後形成的。根據比較一致的理解，這種對於工業化造成的設計水準下降的社會意識，是從 1851 年在倫敦水晶宮中舉行的世界博覽會開始的。這個展覽展出了大量設計醜陋的工業產品，導致設計界一些敏銳的人士意識到問題的嚴重性。與日後的現代主義設計家，堅持對工業產品進行設計上的完善、改進不同，這批設計家提出否定工業產品、否定工業化，提倡恢復中世紀的手工藝傳統，企圖躲避工業化在設計上的影響。因此，從歷史發展的角度來說，「工藝美術」運動具有它的侷限性和落後性，但是對於繁瑣的維多利亞風格來說，它又是一個很大的進步。

這場運動的理論指導是英國美術評論家和作家約翰・拉斯金（John Ruskin），而運動的主要人物則是詩人威廉・莫里斯（William Morris），他與藝術家福特・布朗（Ford Madox Brown）、愛德華・柏恩 - 瓊斯（Edward Burne-Jones）、畫家但丁・加布里爾・羅西蒂（Dante Gabriel Rossetti）、建築師菲力普・威柏（Philip Webb）共同組成了藝術小組「拉斐爾前派兄弟會」（Pre-

（上）1844 年威廉・帕克林設計的《大眾祈禱書》的封面，與同時流行的維多利亞風格完全不同，強調中世紀的宗教象徵特點，是「工藝美術」風格的開端之一。

（下）帕克林 1847 年設計《歐幾里得幾何學》，採用圖形來解釋幾何原理，幾何定理一目瞭然。

Raphaelite Brotherhood），習慣稱爲「拉斐爾前派」。他們主張回溯到中世紀的傳統，同時也受到剛剛引入歐洲的日本藝術的影響。他們的目的是「誠實的藝術」（Honest Art），主要是回復手工藝傳統。他們的設計主要集中在首飾、書籍裝幀、紡織品、壁紙、家具和其他的用品。他們反對機器美學，主張爲少數人設計少量精品，即所謂的 "the work of a few for the few"。

　　這個運動約從 1860 年在英國開始發展，到 1878 年代已成爲一個名副其實的運動了。1888 年前後，「工藝美術」運動略有式微趨勢，卻出現了一個重要的因素，再次促進它的發展，這個因素就是 1888 年在倫敦成立的工藝美術展覽協會（the Arts and Crafts Exhibition Society）。從 1888 年開始，這個協會連續舉行了一系列的展覽，在英國向公衆提供了一個了解好設計及高雅設計品味的機會，從而促進了工藝美術運動的發展。不但如此，英國「工藝美術」運動的風格開始外傳，影響到其他歐洲國家和美國，比如蘇格蘭的格拉斯哥的設計師查爾斯・馬金托什（Charles Rennie Mackintosh）和他領導的所謂「格拉斯哥四人」（the Glasgow Four），英國設計師沃塞（C. F. A. Voysey），亞瑟・馬克穆多（Arthur H. Mackmurdo）。在美國，「工藝美術」運動主要影響到芝加哥建築學派（Chicago School of Architecture），特別是對於這個學派的主要人物路易士・沙里文（Louis Sullivan）和弗蘭克・賴特（Frank Lloyd Wright）的影響很大。在加州則有格林兄弟（Charles and Henry Green, Green & Green Brothers），家具設計師古斯塔夫・斯蒂格利（Gustav Stickley）和柏納德・邁別克（Bernard Maybeck）等人受到很大的影響。因此，1880 年代之後，「工藝美術」運動成爲一個國際運動。

　　到了世紀之交，「工藝美術」運動變成一個主要的設計風格影響因素，它的影響遍及歐洲各國，它的基本思想，是強烈反對工業化，它利用自然風格、日本裝飾風格和中世紀裝飾風格作爲對繁瑣的維多利亞式風格的對抗，其對於中世紀的手工藝傳統的鼓勵和推進，幾乎影響了所有的歐美國家，從而促使歐洲和美國產生了另外一個規模更加大的設計運動—「新藝術」運動（Art Nouveau）。雖然工藝美術運動風格在二十世紀開始就失去其勢頭，但是對於精緻、合理的設計，對於手工藝的完好保存，迄今還有相當影響。

　　十九世紀初期，歐洲各國的工業革命都先後完成，蒸汽機在西歐、美國得到廣泛的推廣，第一條鐵路建成了，第一艘輪船下水了，工廠的煙囪如雨後春筍在各地林立，吐著濃濃的黑煙。大批工業產品被投放到市場上，但設計卻遠遠落在後面。美術家是天上的神祇，不屑過問工業產品；而工廠則只管大量製造、生產流程、銷路和利潤，未能想像到還有進一步改善的可能與必要。藝術與技術本來已經分離，到十九世紀初期則更爲對立。

　　這時的產品出現了兩種傾向：一是工業產品外型粗糙簡陋，沒有美的設計；二是手工藝仍然以手工生產爲少數權貴使用的用品。於是社會上的產品明顯地兩極分化：上層人士使用精美的手工藝品，平民百姓使用粗劣的工業品。藝術家中不少人不但看不起工業產品，並且仇視機械生產這一手段。

　　然而，社會的發展必然導致工業產品在消費中佔主導地位，因爲工業產品可以大量生產，價格低廉，能爲廣大消費者所接受。而十九世紀早期的手工製品，也因藝術與技術的分離而走上繁瑣俗氣、華而不實的裝飾道路，在手工藝製品上的反映就是復古風大盛。對於正在蓬勃發展的工業時代而言，這種裝飾與設計製作方式是反向的。這一時期尚屬工業設計思想萌發前夕，因之在工業製品及產品設計上是一片混亂。

　　當時，擺在設計家面前有兩個重要的問題：其一是過分裝飾、矯飾做作的維多利亞風格的蔓延，其二則是令不少知識分子感到震驚、甚至恐懼的工業化來臨。工業化的過程，造成不少社會問題，比如貧民窟的出現，城市生活水準的急遽惡化，童工、女工的困苦生活，疾病的蔓延等等。如果從經濟學的角度來看，工業革命帶來的直接後果，就是資本主義的產生和逐步成熟化；資本主義的產生，造成了對立的兩個階級，即無產階級和資產階級，無產階級的生活條件和工作條件在工業革命後非常惡劣，也沒有任何人能夠改變這種狀況。如何解決這些問題，始終是先進的知識分子們共同關心的。其中部分激進的分子提出利用國家革命的方式，推翻資本主義制度，徹底改革勞動狀況，這導致了卡爾・馬克思在1848年發表了他的重要著作《共產黨宣言》，明確提出無產階級只有自己解放自己。這個探索導致了國際共產主義運動的誕生；對於資本主義的困惑，同時也使另外一些知識分子感到無可奈何，他們主要是文學家、詩人。對於他們來說，暴力革命顯然不是解決問題的方法，他們認爲唯有通過宗教、勸善的方式，利用慈善來解決問題。比如英國作家查爾斯・狄更斯的小說中，描寫的對象都是在大工業化中受到摧殘的兒童，而他能夠提出的解決方法無非是社會的憐憫、良心的解救、通過慈善事業來解決部分問題。還

有另外一些知識分子—特別是藝術家、建築家和藝術理論家們，感到根本無法解決工業化帶來的問題，在工業化的殘酷現實面前，他們感到無能為力，他們憧憬著中世紀的浪漫，因此，企望通過藝術與設計來逃逸現實，退隱到他們理想中的桃花源—中世紀的浪漫之中去，逃逸到他們理想化了的中世紀、哥德時期去。這正是十九世紀英國與其他歐洲國家產生工藝美術運動的根源。從意識形態上來看，這個運動是消極的，也絕對不會可能有出路。因為它是在轟轟烈烈的大工業革命之中，企圖逃避革命洪流的一個知識分子的烏托邦幻想而已。但是，由於它的產生，卻給後來的設計家們提供了新的設計風格參考，提供了與以往所有設計運動不同的新的嘗試典範。因此，這個運動雖然短暫，但在設計史上依然是非常重要的，值得認真研究的。

為了炫耀工業革命帶來的偉大成果，工業革命的發源地—英國在十九世紀中葉提出舉辦世界博覽會的建議，得到歐洲各國的積極響應。此事由英國的阿爾伯特親王主持，普林斯‧克恩索與亨利‧克魯兩位爵士具體籌辦。由英國建築師約瑟夫‧帕克斯頓（Sir Joseph Paxton，1801-1865）設計展覽大廳，他曾經學習過使用鋼鐵與玻璃建造溫室的設計原理，就大膽地把溫室結構用在倫敦世界博覽會的建築中，展覽大廳全部採用鋼材與玻璃結構，被稱為「水晶宮」。1851年世界上第一個國際博覽會在倫敦開幕，震驚了整個世界。

首先令人震驚的是「水晶宮」。這間用鋼材和玻璃建成的圓拱型大廈，實際上是一幢放大了的溫室。但材料特殊，造型奇特，採光良好，使各國來賓深為英國工業化的成就而折服。這所建築在博覽會結束後被完整地拆遷到賽登漢（Sydenham，在倫敦南部），直到 1936 年才毀於大火。但無論從功能或從造型來看，水晶宮均非成功之作；它的真正價值，則在於開創了這兩種新材料的應用。

本文特別對1851年倫敦世界博覽會加以介紹，是因為它從反面刺激了現代工業設計思想的出現。當時的展品中工業產品佔了很大的比例，外型全都相當粗陋。工匠們嘗試用一點裝飾來加以彌補，於是把哥德式的紋樣刻到鑄鐵的蒸汽機體上，在金屬椅子上用油漆畫上木紋，在紡織機器上加了大批洛可可風格的飾件，凡此種種，不勝枚舉。然而不少人卻對此津津樂道，認為一切已完美無瑕，讚美工業革命帶來的偉大勝利與成就，英國大詩人丹尼生就專門為這個博覽會寫了讚美詩。類似者大有人在。

但也有人一眼看出了問題之癥結，感到缺乏一種從總體出發的工業品的統一設計。不過他們雖然是設計思想上的先進分子，卻同時是工業化生產的反對者。這批人都將產生這樣醜陋產品的原因歸咎於機械生產，所以這些人成了新設計思想的奠基人，也成了機械否定論者。

參觀展覽的人中有個德國建築家，名叫哥德佛雷特‧謝姆別爾（Gottfried Sempell），就是這批先驅之一。他參觀展覽後，寫了兩本書，提出對這個展覽的反對意見。一本是《科學‧工藝‧美術》（1852），另一本是《工藝與工業美術的式樣》（1890？）。他在這兩本書中提出：美術必須與技術結合，提倡設計美術，但同時他又認為大量生產對設計而言是個危機，反對機械化大規模生產。但無論如何，謝姆別爾是在德國第一個提出設計革命的人。可惜當時德國傾力擴張，國內尚四分五裂，無人理睬他的主張。

另一個對此展覽比手畫腳，認為毫無可取之處的人叫約翰‧拉斯金（1819-1900）。他在看到水晶宮後長嘆一聲說，水晶宮可算龐大無比了，但它的意義僅在於表明人類可以造出這等巨大的溫室來。他在隨後幾年中，通過著書或講演來宣傳他的設計美學概念。他否認在造型藝術—所謂「大藝術」與被稱為「小藝術」的手工藝、室內裝潢等之間存在著什麼差別。主張美學家從事產品設計，要求美術與技術結合。

拉斯金認為：「藝術家已經脫離了日常生活，只是沉醉在古希臘和義大利的迷夢之中，這種只能被少數人理解，為少數人感動，而不能讓大眾了解的藝術有什麼應用呢？真正的藝術必須是為眾人創作的，如果作者和使用者對某件作品不能有共鳴，那麼這件作品即使是天上的神品也罷，實質上只是什十分無聊的東西。」

他在 1895 年前後進一步發展了關於現代設計的思想，他說：「天天都有新的機械被安裝起來，隨著資本的增加，你們的事業也必然會擴大，當前正處在極為迅速的變革之中。在這種情況下，要想設立英國的美學教育原則是非常不明智的，……只有那些有閒情逸致把美麗的東西放在身邊賞玩的人，才有可能創造出優美的作品來。所以，除非用人工創造出這種環境，否則將無法生產出美的產品來。」

他認為，為了建設一個完美的社會，必須要有美術，但是這種美術並不是「為美術的美術，而是要工人對自己所作的工作感動喜悅，並且要在觀察自然，理解自然之後產生出來的美術。」

威廉‧莫里斯　鉛筆自畫像　1856年　18×18.5cm　維多利亞博物館藏

他在提出以上的觀點之後，認為設計只有兩條路，即：一、對現實的觀察；二、具有表現現實的構思和創造能力。前者是主張觀察自然，後者則要求把這種觀察貫穿到自己的設計中去。從這一點來看，拉斯金是主張「回顧自然」的最重要理論家之一。他的口號之一就是「向自然學習」。

拉斯金同時提出了設計的實用性目的。他說：「世界上最偉大的作品都是要適合於某一特定場合，從屬於某特定目的的，絕對不會有那種非裝飾性的所謂最高美術的存在。」

對於工業化的問題，拉斯金也有比較中肯的態度，他說：「工業與美術已經齊頭並進了，如果沒有工業，也沒有美術可言，各位如果看看歐洲地圖，就會發現，工業最發達的地方，美術也越發達。」

作為最早期的社會主義者，拉斯金的設計理論具有強烈的民主和社會主義色彩。他強調設計的民主特性，強調設計為大眾服務，反對精英主義設計。他說：「以往的美術都被貴族的利己主義所控制，其範圍從來沒有擴大過，從來不想使群眾得到快樂，去有利於他們。……與其生產豪華的產品，倒不如做些實實在在的產品為好。……請各位不要再為取悅於公爵夫人而生產紡織品，你們應該為農村中的勞動者生產，應該生產一些他們感興趣的東西。」

拉斯金的設計思想其實是非常混亂的，其中包含了社會主義色彩，也包含了對大工業化的不安，一方面強調為大眾，另一方面則主張從自然和哥德風格中找尋出路，而這種設計自然不是為大眾的。他的實用主義思想與以後的功能主義仍有很大區別，但是他的倡導和設想，依然為當時的設計家們提供了重要的思想依據。其中，受到他的思想影響最深刻，並且實際於設計中體現了拉斯金精神的，是英國設計家威廉‧莫里斯。他所帶動的「工藝美術運動」在十九世紀下半期成為歐洲最重要的一場設計運動。

工藝美術運動最主要的代表人物是英國設計家、詩人兼社會主義者威廉‧莫里斯（William Morris，1834-1896）。他是英國工藝美術運動的奠基人，是真正實現英國理論家約翰‧拉斯金思想的一個重要設計先驅。

莫里斯參觀倫敦1851年世界博覽會時才十四歲，他對於工業化造成的產品醜陋結果感到震驚，極其厭惡。據報導說：他在看見「水晶宮」展覽建築時竟然放聲大哭，足以說明他對於機械化、工業化的厭惡程度。他身受倫敦世界博覽會的刺激，對於流行於世的各種新興工業產品感到討厭，希望能夠通過自己的努力，扭轉這種設計頹敗的狀況，恢復中世紀設計講究、手工藝精湛的局面。他身體力行，從一個建築家、畫家發展為全面的設計家，開設了世界第一家設計事務所，通過自己的設計實踐，促進了英國和世界的設計發展。

嚴格說，莫里斯也不算一個現代設計的奠基人，因為他探索的重點是要取消工業化造成的「惡果」，是要否定現代設計賴以依存的中心─工業化和機械化生產。他的目的是復興舊時代風格，特別是以中世紀、哥德式風格，來一方面否定機械化、工業化風格，另一方面否定裝飾過度的維多利亞式風格；他認為只有哥德式、中世紀的建築、家具、用品、書籍、地毯等設計才是真正「誠摯」的設計，是「誠實」的設計。其他的設計風格如果不是醜陋的，也是矯揉造作的、忸怩作態的，因而應該否定、推翻。只有復興哥德風格和中世紀的精神，才可能在工業化咄咄逼人、過飾風格橫行霸道的時刻挽救設計的精神，保持民族的、民俗的、高品味的設計。對於他來說，無論是古典風格還是現代風格，都不足取，唯一可有依賴的就是中世紀的、哥德的、自然主義這三個來源。他是真正實現拉斯金設計思想的第一人。

莫里斯父親是一個富裕的商人，非常重視他的教育，在1851年倫敦世界博覽會之後，莫利斯決心學

習設計，因此，他就讀於萬寶路大學和牛津大學的建築系，勤苦學習，刻意鑽研古典建築，了解古典建築的實質和精神。學習初期，他以爲他追求的是古典主義，特別是人人都津津樂道的古羅馬風格和文藝復興風格，認爲這種風格應該是西方建築的靈魂和核心。

在牛津求學期間，他偶然看到了拉斯金的著作《威尼斯的石頭》（*The Stone of Venice*），拉斯金在這本書裡強調中世紀設計的精華的思想內容，特別是他對於哥德風格和自然主義風格在設計中的應用的興趣和期望。莫利斯對此書非常著迷，同時也產生了對哥德風格的熱愛。他對於古舊的喜愛與拉斯金系統的分析方式一拍即合，從而展開了他畢生對於哥德風格和自然主義風格設計的探索。他利用了整整一個夏天，與牛津大學的同學、日後合夥人之一的愛德華·柏恩 - 瓊斯（Edward Burne-Jones）一同到法國旅行，目的是調查哥德風格的建築。法國具有爲數眾多的哥德式建築，散布全國各地，其中不乏非常精彩、壯觀者，這次旅行令這兩個青年大開眼界，也導使他們畢生熱衷於哥德風格復興的設計活動。

莫里斯畢業以後進入專門從事哥德風格建築設計的喬治·斯特里特設計事務所（George Edmund Street）工作，從事建築設計。在此期間，他通過設計實踐，對哥德風格有更加深刻的認知。但是，他很快就因爲要參加志在復興中世紀風格的一個畫家群體「拉斐爾前派兄弟會」和結婚，而離開了這個設計事務所。

拉斐爾前派兄弟會是畫家但丁·羅西蒂（Dante Gabriel Rossetti）、約翰·米勒斯（John Averrett Millais）和霍爾曼·漢特（Holman Hant）三人在 1848 年發起的。他們的主要目的是反對當時英國畫壇因循守舊、固步自封的保守主義，主張忠實於自然的風格，主張「真實的」、「誠摯的」的新藝術風格；在題材和風格上，他們對於中世紀和哥德風格情有獨鍾，因此與拉斯金的理論和莫利斯的希望不謀而合。莫里斯此時認識了羅西蒂並受到他很大的影響，他與柏恩 - 瓊斯在倫敦的「紅獅廣場」開設畫室，準備在畫壇上大拼一翻，這個重大的轉折與隨即而來的婚姻，是莫里斯走向設計探索的開端。

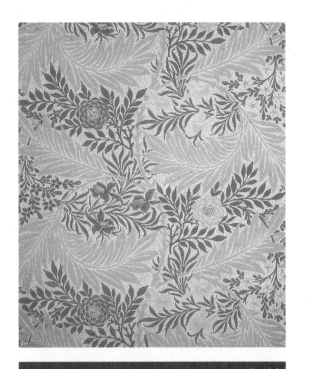

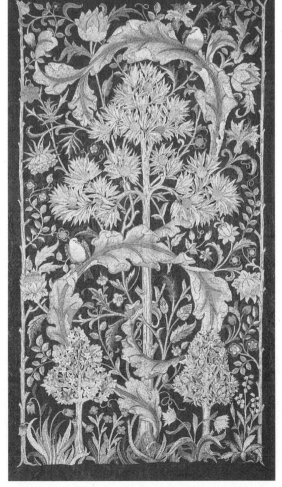

（上）莫里斯於 1875 年設計的壁紙樣本「飛燕草」46 號

（下）莫里斯 1880 年設計的刺繡掛毯「莨苕」，由其女梅·莫里斯及其他工作者完成。

開設畫室和建立新家庭，莫里斯必須採購各種家具用品，而新家需要新房，這樣他又不得不到處爲新家尋找合適的住宅，他在跑遍倫敦市內和郊區之後，發現很難找到滿意的建築和用品，現存的各種住宅或者用品，不是過於簡陋就是設計繁瑣，維多利亞風格充斥市場，新的工業用品則更加醜陋，因此，莫里斯有了自己動手設計和製作的念頭。他請威柏與他合作，設計了自己在倫敦郊區肯特郡的住宅，一反中產階級住宅通常採用的對稱布局、表面粉飾的常規，他們設計的住宅是非對稱性的、功能良好的，同時完全沒有表面粉飾，採用紅色的磚瓦，既是建築材料，也是裝飾動機，建築結構完全暴露，同時採用了不少哥德式建築的細節特點，比如塔樓、尖拱入口等等，具有民間建築和中世紀建築的典雅、美觀以及反對追逐時髦的維多利亞風格，很受設計界歡迎。因爲磚瓦都是紅色的，因此，這個住宅建築被廣泛稱爲「紅屋」。與此同時，莫里斯還動手設計了家庭內部的所有用品，從壁紙到地毯，從餐具到燈具，全部風格統一，具有濃厚的哥德色彩，這個建築和內部的用品，成爲一種新風格的奠立基礎，這就是1860年前後在英國展開的「工藝美術」運動風格。

「紅屋」的建成引起設計界廣泛的興趣與稱頌，使莫里斯感到社會上對於好的設計、爲大眾的設計的廣泛需求，他希望能夠爲大眾提供真正的優質設計，改變設計中流行的矯揉造作方式，反對維多利亞風格的壟斷，也抵禦來勢洶洶的工業化風格。因而，他放棄了原來作畫家或者建築家的想法，開設了自己的設計事務所，爲顧客提供新的設計。

1860年前後，莫里斯與他的兩個朋友開設了自己的設計事務所，幾年以後，業務發展迅速，他把其他兩個人的股份買了下來，於1864年成立了「莫里斯設計事務所」，莫里斯終於成爲這個設計事務所的唯一老板。這是世界上最早的由藝術家領導的設計事務所。莫里斯設計事務所爲顧客提供各種各樣的設計服務，設計範圍包括家具、用品、地毯和毛毯、建築，九十年代又發展到書籍設計，成爲一個兼具多種內容的完整設計事務所。這個設計事務所與企業聯繫，在他們有關係的陶瓷、玻璃、地毯、印刷工廠中生產自己的產品，再提供給顧客，這與當時流行的維多利亞風格大相逕庭，展露出設計上的嶄新面貌。

莫里斯設計事務所設計的金屬工藝品、家具、彩色玻璃鑲嵌、壁紙、毛毯、室內裝飾品等等，都具有非常鮮明的特徵，也就是後來被稱爲「工藝美術」運動風格的特徵。這個風格具有以下幾個特點：即一、強調手工藝，明確反對機械化的生產；二、在裝飾上反對矯揉造作的維多利亞風格和其他各種古典、傳統的復興風格；三、提倡哥德風格和其他中世紀的風格，講究簡單、樸實無華、良好功能；四、主張設計的誠實、誠懇，反對設計上的譁眾取寵、華而不實的趨向；五、裝飾上還推崇自然主義，東方裝飾和東方藝術的特點。大量的裝飾都有東方式的、特別是日本式的平面裝飾特徵，採用大量卷草、花卉、鳥類等爲裝飾動機，使設計上有一種特殊的品味。目前英國倫敦的維多利亞與阿爾伯特博物館（Victoria and Albert Museum, London）中的「威廉‧莫里斯室」就展示了這種風格的設計。

莫里斯本人最熱心於紡織品紋樣設計。他的設計圖案往往採用植物的枝蔓和花卉爲主題，枝條中有小鳥歌唱，充滿了浪漫的自然主義色彩。這種設計，與拉斯金提倡的「向自然學習」是一致的。而他的設計事務所設計與生產的各類用品，都具有類似的風格特徵。

莫里斯設計事務所早期是單純的設計事務所，設計受到大眾廣泛的歡迎，市場需求量越來越大，因而他的設計事務所很快就變成具有設計與生產功能的中心。他雇用設計人員和手工藝人，設計生產各種產品，由於生產的規模越來越大，所以他逐漸把一個工廠變成按照產品內容區分的幾個工廠，1881年他把紡織品生產中心獨立開來，成爲他的毛毯工廠；之後又開設「克姆斯各特」出版社（Kelmscott Press），從事書籍設計和出版，大量傑出的「工藝美術」風格的平面設計都是從這個出版社出版的。

莫里斯在平面設計上的貢獻是非常突出的。他在十九世紀九十年代開始投身於書籍設計，從版面編排到插圖設計，都非常精心，努力恢復中世紀手抄本的裝飾特點。他在1894年與沃爾特‧克萊因（Walter Crane）合作設計的《呼嘯平原的故事》（The Story of the Glittering Plain）和1896年，也就是他去世的那年設計的《吉奧弗雷‧喬叟作品集》（The Works of Geoffrey Chaucer），都是「工藝美術」風格的典型中傑出代表作品。關於平面設計的具體特點和內容，將在下面進行詳細的討論。

莫里斯在這個時期逐漸形成自己的設計思想，他受到拉斯金的民主主義、社會主義思想很大的影響，在設計上強調設計的服務對象，同時也希望能夠重新振興工藝美術的民族傳統，反對矯揉造作的維多利亞風格。他曾經在1877年撰寫的一篇文章《小藝術》（The Lesser Art）中明確地提出自己的設計思想，他說：「我們沒有辦法區分所謂的大藝術（指造型藝術）和小藝術（指設計），把藝術

如此區分並沒有任何的好處。因為如此區分，小藝術就會變成毫無價值的、機械的、沒有理智的東西，失去對於流行風格的抵禦能力，喪失了改革的力量。而從另外一方面來說，失去了小藝術的支持，大藝術也就失去了為大眾服務的價值，而成為毫無意義的附庸，成為有錢人的玩物。…」

他進一步提出設計的民主思想：「我不希望那種只有為少數人的教育的自由，同樣也不追求為少數人服務的藝術，與其讓這種為少數人服務的藝術存在，倒不如把它掃除掉來得好。……人既要工作，那麼他的工作就應該伴隨著幸福，否則，他的工作將是不幸的，不值得的。」他反覆強調設計的兩個基本原則，即：一、產品設計和建築設計是為千千萬萬的人服務的，而不是為少數人的活動；二、設計工作必須是集體的活動，而不是個體勞動。這兩個原則都在後來的現代主義設計中得到發揚光大。

莫里斯在具體設計上，強調實用性和美觀性的結合，對於他來說，實用但是醜陋的設計不是好的設計。他曾經說：「不要在你家中放一件雖然你認為實用的，但是難看的東西。」這種看法，是他將功能與美觀結合的設計思想的體現。但是如何達到這個目的，對於他來說，依然是採用手工藝的方式，採用簡單的哥德式和自然主義的裝飾，因而，他的這個侷限使他不可能成為真正現代設計的奠基人。

莫里斯的設計、莫里斯設計事務所的活動以及他們提倡的原則和設計風格，在英國和美國產生了相當的回響。英國有不少年輕的設計家仿效莫里斯的方式，組織自己的設計事務所，稱之為「行會」（guild），繼而開始了一個真正的設計運動，歷史上稱為「工藝美術」運動，而他們推崇的風格，就稱為「工藝美術」運動風格。比較具有影響意義的英國「工藝美術」運動設計集團包括有以下幾個：

「世紀行會」（the Century Guild），由傑出的設計家亞瑟·瑪克穆多（Arthur H. Mackmurdo）為首組成。成立的時間是 1882 年。

「藝術工作者行會」（the Art Workers Guild），成立於 1884 年。

「手工藝行會」（Guild of Handicraft），由傑出的設計家查爾斯·阿什比（Charles Robert Ashbee）為首組成，成立於 1888 年。

這批設計事務所都是在十九世紀八十年代期間成立的，距離莫里斯成立設計事務所的1864年有將近二十年的時間，因此，可以說它們都是受到莫里斯設計思想影響而產生的。這批設計事務所的設計宗旨和風格與莫里斯也非常接近。他們都反對矯揉造作的維多利亞風格，反對設計上的權貴主義，反對機械和工業化特點，力圖復興中世紀手工藝行會的設計與製作一體化方式，復興中世紀的樸實、優雅和統一；這些設計家都努力在設計上體現實用性、功能性和裝飾性的結合，設計風格上汲取中世紀、哥德風格、自然主義風格的特徵，把它們揉合在一起，同時在平面設計上發展東方風格的特點，講究線條的運用和組織的完整，這些公司生產的家具、金屬製品、裝飾品、書籍設計等等，都具有這些特點，風格也很統一。

1888 年，一批英國的設計家在莫里斯的精神感召下，組織了「英國工藝美術展覽協會」（The Arts and Crafts Exhibition Society），從而有計劃地舉辦外國設計展覽，以促進英國本身的設計水準。這些展覽吸引了大批外國設計家、建築家參加，對於促進英國的設計有重要的影響。他們還出版了一本刊物《工作室》（The Studio），作為宣傳「工藝美術」運動精神的言論陣地，刊物上發表了包括拉斯金、莫里斯和其他「工藝美術」運動代表人物的文章，廣泛地宣傳了這個設計運動的宗旨和內容。

1896 年，威廉·莫里斯去世，設計家亞瑟·本森（Arthur Smith Benson）接手莫里斯設計事務所的工作，他與另外一個非常傑出的英國設計家克里斯多夫·德萊賽（Christopher Dresser）一起，振興莫里斯的事業，繼續發展「工藝美術」運動，具有承上啟下的重要作用。莫里斯公司在他去世以後還存在了相當一個時期，這應該說與本森和德萊賽的努力是分不開的。

1）英國「工藝美術」運動的平面設計

十九世紀以來，因為大量出版發行，越來越多書籍的設計粗製濫造，書籍的設計和整個英國平面設計的水準都在下降，這個情況，使不少平面設計家感到憂慮。作為工業革命的結果，在平面設計上的反映卻是消極的，這個結果，導致不少設計家對工業化產生了成見，甚至敵視的態度。在出版和平面設計上表現得比較突出的代表人物是英國出版家威廉·帕克林（William Pickering，1796-1854）。帕克林從十四歲開始就從事書籍銷售工作，當他二十四歲的時候開始了自己的書店，專門經營善本與古本圖書。他的背景使他成為書籍專家，對於古典的書籍有深刻的了解。他與奇斯維克出版社（the Chiswick Press）

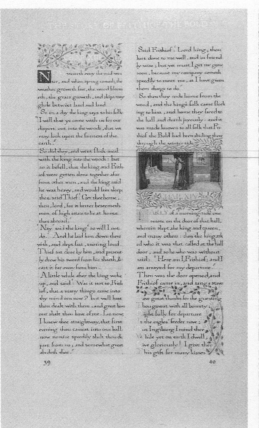

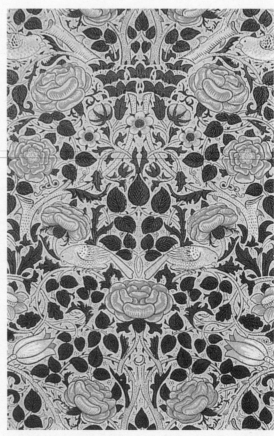

莫里斯1873年參與製作的彩飾手稿本《禿子弗里西歐夫的故事》版面

英國「工藝美術」運動的奠基人威廉‧莫里斯1883年設計的玫瑰圖案花布。

的負責人查爾斯‧威丁漢（Charles Whittingham，1795-1876）合作設計和出版書籍，這樣，開創了設計家和出版家長期的密切合作關係的先例，對於高質量的出版物帶來了積極的促進效果。他們對於書籍的設計與出版都有非常嚴格和精細的要求，希望務必做到盡善盡美，這種目標的一致性，使他們的出版物的確達到當時最傑出的水準。他們出版散文和詩集，都是非常精美的作品。通過威丁漢的推薦，帕克林接受了卡斯隆字體，他們的書籍大部分都表現了哥德風格的簡單明快的平面設計特點，代表了「工藝美術」運動強調的核心內容。（圖見93頁）

　　雖然帕克林和威丁漢都致力改進書籍設計水準，但是，英國的出版業平均水準在十九世紀一直呈下降趨勢。當時左右平面設計風格的主要因素，或者是工業化的簡單粗糙的設計，或者是繁瑣無比的維多利亞風格，一直到「工藝美術」運動全面發展，才在平面設計中造成了真正的改革。「工藝美術」運動為了維持英國書籍和印刷品的高水準，因而把書籍當作有限出版物和藝術品看待，著眼於高設計水準和藝術表現，而反對大量生產，因為「工藝美術」運動的主要人物都認為之所以設計水準下降，是因為工業化的大量生產之故，如果想要恢復真正的設計水準，只有採用小量手工生產，通過精心設計才可能達到。「工藝美術」運動把工業化大量生產與「廉價、惡劣」放在一起看待。主張手工藝復興，從短時期來看，的確振興了英國出版的水準，但是，從長期發展來看，這種對工業化的抗拒態度，必然造成設計走入沒有前途的絕路。

　　如上所敘述的，真正開展了「工藝美術」運動的人物是威廉‧莫里斯等人，他們通過自己的努力，通過一批人的密切合作，在1860年代開展了這個運動，而到1880年左右把這個運動推上高峰，影響到其他歐美國家。

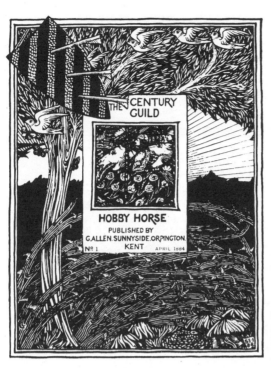

（右上）英國「工藝美術」運動的大師之一瑪克穆多1881年設計的椅子，兼有哥德風格的儉樸和東方設計的平面裝飾特徵，是非常典型的「工藝美術」運動設計代表作。

（右下）1883年瑪克穆多設計的《倫斯市教會》封面，曲線的運用，受到日本浮世繪風格影響的裝飾細節，是「工藝美術」運動和日後的「新藝術」運動風格的集大成之作，在現代平面設計史上具有非常重要的影響意義。

（左）伊瑪奇1884年設計的《世紀行會玩具馬》雜誌的封面木刻，具有強烈和典型的英國「工藝美術」運動風格特色，是這個運動的平面設計的最傑出的作品之一。

2）「世紀行會」的平面設計

在「工藝美術」運動中，建築家亞瑟‧瑪克穆多（Arthur H. Mackmurdo，1851-1942）具有很重要的地位。他在二十六歲時認識了莫里斯，受到他的思想很大的影響，因而決心追隨他進行「工藝美術」運動的設計改革。1878年和1880年他兩次到義大利旅遊，對義大利文藝復興的建築和裝飾進行了深入反覆的研究和學習。他的速寫本畫滿了義大利文藝復興的各種建築和裝飾的細節，同時，對於自然風格，特別是植物的紋樣有濃厚的興趣，因此也畫了大量的植物速寫，以充實自己。1882年，瑪克穆多在倫敦領導一批年輕的設計家組成了自己的設計公司—「世紀行會」。他的公司中傑出的平面設計家包括有插圖畫家西文‧伊瑪奇（Selwyn Image，1849-1930）和平面設計家和作家赫伯特‧霍恩（Herbert P. Horne，1864-1916）。這個「行會」的宗旨是要把商業化的平面設計和產品設計轉變成為藝術性的。具體設計上，他們廣泛地利用義大利文藝復興的設計風格，揉入日本的傳統設計和主要來自植物紋樣的自然風格，形成自己鮮明的設計風格。由於他們是比較早地廣泛採用植物紋樣作為設計主題的設計集團，那些線條彎曲流暢的植物圖案很快成為下一個國際設計運動—「新藝術運動」的動機，因此，在某種意義上來說，「世紀行會」為「新藝術」運動的設計風格奠立了基礎。

「世紀行會」於1884能出版了自己公司的刊物《世紀行會玩具馬》（The Century Guild Hobby Horse），以推廣、宣傳和促進他們主張的設計風格和設計思想。亞瑟‧瑪克穆多、赫伯特‧霍恩、西文‧伊瑪奇在刊物上發表了自己設計的作品，其中包括相當數量的平面設計作品，他們採用中世紀的裝飾動機、吸收了日本浮世繪的某些特點，加上從植物紋樣脫胎出來的抽象曲線圖案，形成獨特的平面設計風格。特別是瑪克穆多的木刻版畫平面設計，充滿了自然紋樣變形的抽象線條，流

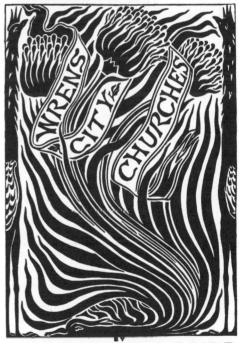

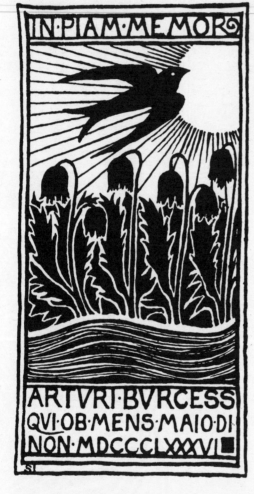

暢、生動,同時也與眾不同。他設計的「世紀行會」的商標,更加是集中世紀和文藝復興裝飾特點、自然紋樣和東方裝飾色彩於一體的典型代表作品。《玩具馬》每一期的封面和插圖,都是由他們設計和創作的木刻畫,以傳達一種新的平面設計風格和新的藝術品味,是代表英國的「工藝美術」設計運動風格的最典型作品。

《玩具馬》這本刊物,是「世紀行會」的設計家們嘔心瀝血的體現。除了上述三個設計家的工作之外,印刷發行這本刊物的出版公司「奇斯維克出版公司」(the Chiswick Press)的字體設計家和版面編排家艾米利·沃爾克(Emery Walker,1851-1883)也很有貢獻。為了保持風格統一,他在字體使用和新字體設計上,在把插圖、文字編排成出版的造型上都下了很大功夫,使整個刊物從頭至尾有一個高度統一的風格,對於後來的「新藝術」運動的平面設計帶來很大影響。

瑪克穆多除了在這些方面貢獻良多之外,對於所謂的「私營出版運動」(the private press movement)也起到決定性的先驅作用。從平面設計史上看,他是十九世紀平面設計文藝復興運動的代表人物,必須

(上)1884年瑪克穆多設計的《玩具馬》的裝飾花紋,具有典型的英國「工藝美術」運動風格特色。

(右下)1884年瑪克穆多為他的「世紀行會」設計的商標,具有典型的「工藝美術」風格特點。

(左下)1886年西文·伊瑪奇為《玩具馬》設計的木刻插圖,具強烈的英國「工藝美術」風格特點。

注意的是:所謂的「私營出版運動」並不是指業餘出版活動,而是指一批有志人士在工業革命時期,企圖通過採用精心設計的方式,來復興印刷和出版的高水準,達到平面設計典雅和美觀的目的活動。

《玩具馬》這本刊物,是最早系統的、利用文字的方式完整地提出英國「工藝美術」運動主張的出版物。瑪克穆多後來回憶說:他曾經把第一期的《玩具馬》送給莫里斯看,並與他討論設計改革的問題。特別是當時版面編排上的困難、版面空間的大小比例、文字之間的行間距離、字體風格、紙張的選擇等等。莫里斯非常興奮,因為當時他主要的精神還放在家具、壁紙、用品設計上,對於能把「工藝美術」運動開拓到平面設計上去感到高興。他本人對於平面設計也有很大的興趣和熱忱,因此討論得非常熱烈。由此討論,導致「工藝美術」運動進一步向平面設計發展。

《玩具馬》逐步成為英國「工藝美術」運動的論壇。1887年1月份的一期上,設計家西文·伊瑪奇撰文〈論藝術的統一性〉(On the Unity of Art),提出平面設計的各個要素,都應該具有自身的藝術價值和平等的美學地位,以及平面設計家、產品設計家和藝術家應該具有相同的價值和社會地位的觀

點。他對於英國當時美術教育的最高學府─皇家藝術學院單純發展純美術非常不滿，提出這個學院的名稱應該改爲「皇家油畫學院」，因爲它所關注的重點僅僅是油畫而已。他提出：一旦當你意識到各種人類發明的形式、色彩都含有自身的藝術價值和意義的時候，你就會發現一場革命會發生了。他的這個預言，後來在現代主義設計運動中得到完全的體現。

「世紀行會」自從成立以來，生意一直相當好，設計定單源源不斷，但是，隨著公司成員個人的成熟和發展，他們更加關心自己的設計項目，而不再注重「行會」的活動，因此，雖然生意不錯，這個行會還是在 1888 年解散了。成員各自發展，瑪克穆多轉向社會改良的探索，企圖改革金融體制，其他的人有些去設計家具。赫伯特・霍恩是少數依然熱衷於書籍設計的成員。他的設計日趨簡練，由於他的文化背景比較深厚，因此，從文化的角度出發，他的設計越來越講究傳達功能，平面的平衡、簡練，逐漸成爲他設計時的中心。他的這種探索，爲日後的現代設計提供了發展的基礎。

3）克姆斯各特出版社（The Kelmscott Press）

1884 年，英國一批有志於發展設計的設計家和藝術家組成了另外一個「工藝美術」設計團體「藝術工作者行會」（The Art Worker's Guild）。1888年，這個組織的活動範圍擴大，因此發展成爲「綜合藝術協會」（The Combined Arts Society），推選沃爾特・克萊因（Walter Crane）擔任這個協會的

（左）1895年霍恩設計的奇斯維克出版公司商標，具有典型的「工藝美術」運動特點。

（右上）沃爾特・克萊因1898年設計的奇斯維克出版公司的商標，也是「工藝美術」風格和當時流行的維多利亞風格混合影響的作品。

（右下）1895年英國「工藝美術」運動平面設計家赫伯特・霍恩設計的《約翰遜詩集》的封面，充滿了中世紀的特點，是「工藝美術」運動企圖復興中世紀，特別是哥德風格的努力的體現。

THE ARTS AND CRAFTS OF TODAY.
BEING AN ADDRESS DELIVERED IN
EDINBURGH IN OCTOBER, 1889. BY
WILLIAM MORRIS.
'Applied Art' is the title which the Society has
chosen for that portion of the arts which I have to
speak to you about. What are we to understand by
that title? I should answer that what the Society
means by applied art is the ornamental quality

（上）1888-1890年，莫里斯設計的新字體「金體」，明確顯現了他對於復興早期威尼斯印刷風格和古典字體風格的興趣。

（下）1892年威廉·莫里斯的克姆斯各特出版社的商標

第一任主席。並且計畫舉辦大型展覽，以促進對「工藝美術」運動宗旨的廣泛認識和了解。1888年10月，展覽開幕，而這個協會再次改名爲「工藝美術展覽協會」（The Arts and Crafts Exhibition Society）。原因是這個協會的成員計畫利用舉辦設計展覽的方式，來推廣設計認識。因此，協會的工作中心就是舉辦展覽。從1888年開始，這個協會不斷地舉辦了一系列的專題展覽，對於普及「工藝美術」思想很有影響。

早期的展覽活動主要包括展覽、設計表演和講課。其中，講學佔有很重要的地位。比如在1888年，協會舉辦了莫里斯關於毛氈設計和編織、克萊因關於一般設計、艾米利·沃爾克關於書籍設計和印刷的專題講座。在11月15日的講座上，艾米利·沃爾克放映了幻燈片，解釋中世紀手抄本設計風格的特點。沃爾克認爲書籍設計和平面設計與建築具有非常相似的地方，都具有把設計和構造的因素通過某種規律結合起來的特點。平面設計就是把字體、文本、插圖，通過版面的

編排，結合起來，組成印刷品。如同建築是把各種材料和建築結構通過某種風格特徵結合起來一樣。講座結束之後，沃爾克和莫里斯一起走路回家。在路上討論了如何把講座中沃爾克提出的論點在平面設計上，特別通過字體設計來實踐探索。他們決心從中世紀流行的字體著手，進行改革。莫里斯本人收集了很多中世紀的抄本，他把其中的字體放大，然後再進行分析，以發展出改良的新字體來。這次講座，成爲莫里斯開始從事平面設計和書籍設計的開端。

莫里斯很早就對平面設計感興趣。雖然他在「工藝美術」運動的早期主要從事產品設計，但是，卻依然注意平面設計。他曾經自己設計過幾種不同的手抄本圖書，也曾經試圖設計和發行雜誌，只是因爲事務太多，沒有實現。1888年他的事業已經很成功，他的主張已經影響了很多設計家，並在英國開展成爲「工藝美術」運動，在這個時刻，再把精力集中到平面設計上來，對他來講是順理成章的事。

莫里斯根據中世紀的字體分析，發展出自己的新字體來，他的這種字體是根據由尼古拉·詹森（Nicolas Jenson）於1470-1476年間在義大利的威尼斯創造的一種威尼斯式的羅馬體改進而成的，他稱其爲「金體」（Golden）。原因是他首先是利用這種字體印刷出版沃拉金的著作《黃金傳說》（Voragine: The Golden Legend，圖見129頁）。這種字體一方面保持了詹森的字體的中世紀古樸和明確的特點，同時也具有自己獨特的風格細節。1890年莫里斯開始全面鑄造自己的「金體」字型，他雇用了一批鑄字工人、印刷工人，在英國的哈默史密斯（Hammer Smith）的克姆斯各特古堡附近租了一棟房子作爲自己的印刷廠，而且根據古堡的名稱把自己新成立的印刷工廠稱爲克姆斯各特出版社。字體一旦鑄造出來之後，莫里斯與插圖畫家克萊因合作，設計出版英國傳說故事《呼嘯平原的故事》（The Story of the Glittering Plain）。原來，他們計畫只出版六冊，作爲一個試驗，但是由於他們在「工藝美術」運動設計中的好聲

名，社會的需求量立即產生了，莫里斯因此出版了二百冊紙裝本，另外還出版了六本羊皮紙本。這本書設計如此精美，因此吸引了英國讀者對於這個出版公司出書的興趣，市場需求日益擴大，從1891到98年，這個出版公司一共出版了五十三種不同的書籍，總印刷數量達到一萬八千本，這個數量在當時的英國和歐洲都是相當可觀的。

克姆斯各特出版社在英國的「工藝美術」運動發展中深具影響力，它是這個運動平面設計的最佳體現，它的存在和發展，以及它所推廣的設計風格，影響到其他的出版公司，也影響到歐美國家的印刷行業。

出版社的平面設計特點是集中在努力恢復和發展中世紀的，特別是哥德風格的設計特色，特別是稱為「因庫納布拉」（incunabula）的中世紀風格。所謂的「因庫納布拉」其實不是指的單一風格，而是歐洲剛剛開始印刷的十五世紀期間的所謂的出版物的風格，也就是歐洲最早期的平面設計風格。我們在本書的〈導言〉中提到，德國人約翰·古騰堡於1450年首先在歐洲創造了金屬活字印

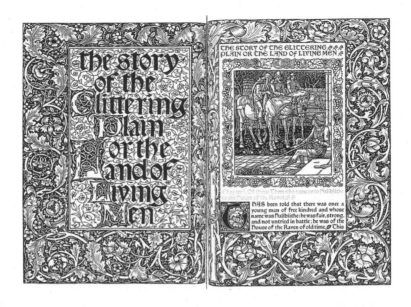

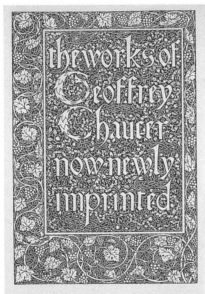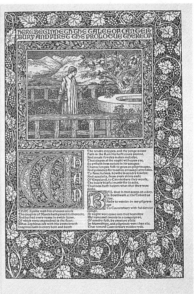

（上）由莫里斯設計、克萊恩插圖，克姆斯各特出版社在1894年出版的《呼嘯平原的故事》一書的扉頁，此書是英國「工藝美術」設計運動風格最集中和典型的體現。

（下）1896年莫里斯設計的《吉奧弗雷·喬叟作品集》扉頁，是「工藝美術」運動和克姆斯各特出版社的登峰造極作品。

刷技術，歐洲很快進入了印刷的高潮，到十五世紀末期，歐洲有二百多個城鎮有印刷廠，出版物總數到四萬多種。金屬活字和木刻插圖和裝飾混合使用，雖然一般印刷數量都很少（平均每種書的印刷數量在五百本左右），但是設計講究，因此具有很高的藝術價值。德國在設計上是領先的國家，但是，威尼斯很快成為另外一個重要的印刷中心；威尼斯在十五世紀一共有一百五十家印刷廠，也有一些水準很高的出版設計家。德國和威尼斯的書籍設計，以及這些書籍所具有的的早期歐洲印刷的平面設計風格，統稱為「因庫納布拉」風格。莫里斯所要重新恢復和發揚光大的正是這個時期的風格。

克姆斯各特出版社為莫里斯從事平面設計的大本營，他的大部分書籍設計都是由這個出版社發行出版的，他的設計充滿了企圖恢復古典的、特別是中世紀哥德時期的風格特徵，版面編排非常擁擠，特別是

扉頁和每個章節的第一頁，纏枝花草圖案和精細的插圖，首寫字母的華貴裝飾方式，都使他的設計具有強烈的哥德復興特徵。這一點與當時流行的拉斐爾前派兄弟會的繪畫風格是一脈相承的。表現了英國社會上在平面設計方面的浪漫主義傾向。這種濃厚的復古傾向，引起當時一些評論家的指責，比如英國平面設計家家劉易斯‧戴依（Lewis F. Day）曾經在 1899 年的一本期刊《東方雜誌》（*The Easter Journal*，1899）撰文批評莫里斯，認為他的書籍設計過於沉溺於復古主義，過分古舊和沉重，他認為這樣的復古傾向，完全違背了莫里斯一向主張和倡導的設計社會化、民主化、大眾化的立場和原則，使書籍無法成為大眾的普及讀物，而淪落為少數收藏家的收藏品。

為了扭轉莫里斯的平面設計風氣，戴依和插圖畫家傑西‧金（Jessie M. King）、格林納威（Kate Greenaway）合作，創造出一種為廣大兒童設計的讀物風格來。他們的設計充滿了兒童的天真、爛漫，無論是字體、插圖風格還是布局排版，都輕鬆可愛，深受兒童的喜愛。他們的設計目的是使平面設計，特別是書籍設計能夠真正為廣大讀者服務，改變長期以來書籍為少數人掌握的局面。這三個人各有自己的獨特風格，但是，都有為大眾的共同立場。他們為盡人皆知的童話故事設計，人物、動物、植物、風景栩栩如生，活潑生動，改變了莫里斯那種凝重的考古味道。是「工藝美術」運動平面設計的一個重大發展和進步。他們的設計直接影響了下一代的平面設計家和插圖畫家，比如英國的奧伯利‧比亞茲萊（Aubrey Beardsley），比利時亨利‧凡‧德‧威爾德（Henri van de Velde），法國的阿爾豐索‧穆卡（A. Mucha）等人的設計，對於受「工藝美術」運動影響而產生的歐美的「新藝術」運動也有直接的催生作用。

克姆斯各特出版社出版的最傑出作品之一是義大利文藝復興時期的大師喬梭的作品集：《吉奧弗雷‧喬叟作品集》（*The Works of Geogrey Chaucer*）。這本五百五十頁書的設計和印刷一共花了四年的時間，其中包括了八十七張由英國「工藝美術」運動的主要代表人物之一，「拉斐爾前派」傑出的藝術家伯恩‐瓊斯作的精美木刻插圖，採用黑色和紅色雙色印刷，一出版就引起世界設計界的注意。這本著作的設計和出版，耗費了克姆斯各特出版社全體從業人員的精力。出版量並不大，紙本出版量是四二五本，另外出版了十三本羊皮紙本。這是莫里斯本人一生最後傑出的設計作品，1896 年 6 月 2 日，裝訂工把剛剛完全裝訂好的兩本樣書送給重病之中的莫里斯和他的親密合作人伯恩‐瓊斯，他們對於的結果都表示十分的滿意，四個月之後，10 月 3 日，莫里斯因病故世，享年六十二歲。

莫里斯和他的克姆斯各特出版社的貢獻在於平面設計上有承上啟下作用。他通過克姆斯各特出版社的出版，強調了平面設計的重要性，呼喊設計界注意平面設計質量每況愈下的情況，並且為改進這種狀況做出了典範。他在傳統設計，特別是十五世紀早期的歐洲平面設計中找到可以利用的因素，加以發展，廣泛利用在自己的出版物中，從而達到改善當時平庸的平面設計的目的，為進一步發展開拓可能的方向。當然，當他進行這些重大的改革工作的時候，英國「工藝美術」運動的固有問題依然存在：強調手工藝而否定大機械、大批量生產，從而使設計依然只能為權貴享有。

克姆斯各特出版社的出版書籍數量非常少，價格高昂，除了極少數權貴之外，一般大眾是無法接觸的。因此，雖然具有先進的、開拓性的地方，莫里斯和他的克姆斯各特出版社依然沒有能夠開拓一個嶄新的平面設計時代。從風格上看，莫里斯也有他自己的侷限性：沒有從未來發展去找尋問題的解決方法，而是回復到十五世紀，顯然是一種倒退。哥德風格已經不適宜於新的傳達和閱讀要求，對於日益擴大的印刷物需求量來說，這顯然不敷要求了。

4)「私營出版運動」（the private press movement）

「私營出版運動」是英國「工藝美術」運動中一個重要的平面設計運動分支，所謂「私營」本身並不具特別意義，只是指處在大規模印刷廠之外的小型印刷廠，特別是指除莫里斯的克姆斯各特出版社之外的一批青年設計家組織的類似出版、設計和印刷探索和嘗試。他們本身在設計觀點上與正宗的「工藝美術」運動同出一轍，但是組織上則獨立於莫里斯的設計公司之外，是小型、試驗性的設計活動。

這個運動的源起於一小批比莫里斯年輕的設計家，他們希望能夠更加集中地探索「工藝美術」風格在平面上的運用，以及發展的潛力，因此自己組織起出版社和印刷廠，這批人當中最突出的是英國「工藝美術」運動後期重要的代表人物，傑出的建築家、銀器和首飾設計家查爾斯‧阿什比（Charles R. Ashbee，1863-1942）。阿什比和三個朋友一起，用僅僅 50 英鎊，在 1888 年 6 月 23 日創立另外一個

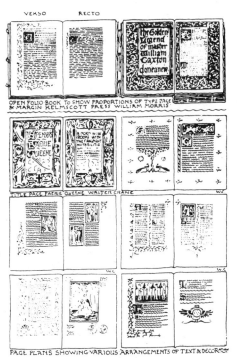

「工藝美術」運動的設計集團─「手工藝行會」（The Guild of Hnadicraft）。莫里斯對這批年輕人的活動是抱消極態度的，據說他對於阿什比的這個行會潑了不少冷水，但是，「手工藝行會」卻獲得意外的成功，設計訂單接踵而來，無論是經濟效益上還是社會效益上都非常好。阿什比的動機其實與莫里斯相似，依然保持著正統的英國「工藝美術」運動宗旨，主張回復中世紀的傳統風格，以此來抵抗工業化帶來頹敗趨勢的設計水準，但是，由於他比莫里斯年輕得多，對於變化中的世界也敏感得多，所以他的這個設計公司更顯出生機勃勃，這是他之所以成功的一個原因。爲了把設計公司和工廠中積累的經驗通過教育體現出來，從而促進英國的設計總體水準，阿什比又開設了自己的設計學校「手工藝學校」（the School of Handicraft）。在這個學校之中，他一方面讓學生大量參與具體的設計實踐，在教室之中教授與實際密切相關的知識和技能，另外則在理論課程中強調約翰・拉斯金的著作和他的設計思想，這種理論和實踐的結合，貫穿了這個學校的整個歷史。他在十年之內一共培養出七百多個具有實際工作經驗和實際設計能力的學生，努力擺脫正規美術學院那種只能在紙上談兵的教育方式。但是，他的這個努力卻得不到英國政府的支持，政府從來沒有提供給他任何補助資金，因此，雖然他全力以赴進行改革探索，卻最終不敵那些得到政府資助，或者乾脆是政府辦的美術學校的競爭，最後不得不關閉學校。但是，他的「手

（右上）英國「工藝美術」運動代表之一阿什比1902年設計的艾塞克斯出版社標誌。

（右下）英國「工藝美術」運動代表之一阿什比1902年為「艾塞克斯出版社」出版的書籍設計的內頁。

（左）1903年多佛出版社出版的《聖經》內頁，是「工藝美術」運動最晚期的書籍設計，已經簡單到出現現代平面設計的痕跡了。

CAPITOLO PRIMO. Capitolo I

INPRIMA E DA CON-
siderare che il glorioso
Messer Santo Francesco
in tutti gli atti della vita
sua fu conforme a Cristo
benedetto: che come Cristo nel principio
della sua predicazione elesse dodici Apo-
stoli, a dispregiare ogni cosa mondana, a
seguitare lui in povertade, & nell'altre vir-
tudi; così Santo Francesco elesse dal prin-
cipio del fondamento dell'Ordine dodici
Compagni, possessori dell'altissima po-
vertade, e come uno de' dodici Apostoli di
Cristo, riprovato da Dio, finalmente s'im-
piccò per la gola; così uno de' dodici
Compagni di Santo Francesco, ch'ebbe nome
Frate Giovanni dalla Cappella, apostatò, e final-
mente s'impiccò se medesimo per la gola. E que-
sto agli eletti è grande assempro & materia di
umiltade e di timore; considerando che nessuno
è certo di dovere perseverare alla fine nella grazia
di Dio. E come que' Santi Apostoli furono al tut-
to maravigliosi di santitade e di umiltade, e pieni
b 1

THE
ESSAY
ON
WALT
WHITMAN
BY
ROBERT
LOUIS
STEVENSON
—
WITH A LITTLE
JOURNEY TO THE
HOME OF
WHITMAN
BY
ELBERT HUBBARD

THE ROYCROFT SHOP—MCM

On, still on, I wandered on,
And the sun above me shone;
And the birds around me winging
With their everlasting singing
Made me feel not quite alone.

In the branches of the trees
Murmured like the hum of bees
The low sound of happy breezes,
Whose sweet voice that never ceas
Lulls the heart to perfect ease.

（左上）英國設計家霍恩比1922年設
計的《傳說》一書，依然具有英國
「工藝美術」運動的平面風格特徵。

（右上）路易斯·里德在1900年設計
的美國作家沃特·惠特曼的《隨
筆》。

（左下）魯西安·畢沙羅等人1903年
設計的《哥謝蒂詩歌》集，複雜的裝
飾，體現出晚期的「工藝美術」運動
風格。

「工藝行會」的設計和製作業務卻依然繁榮，成為英國「工藝美術」運動中最成功的設計公司之一。

莫里斯去世後，阿什比與莫里斯公司的繼承人協商，購併莫里斯的出版公司—克姆斯各特出版社，一方面收購這個公司的全部印刷設備，另外重新聘用克姆斯各特出版社的傑出設計人員和工人，把克姆斯各特出版社併入自己新成立的出版社「艾塞克斯出版社」（the Essex House Press）中。這樣，艾塞克斯公司一開始進入出版行業，一開始從事平面設計，就具有相當高的水準了。阿什比根據「工藝美術」運動的基本特點，發展出一套自己的平面設計方式來，用這種風格設計和出版了《聖詩集》（Psalm）。他的風格已經突破了「工藝美術」運動單純侷限在哥德風格的小圈子中，而開始把古埃及和古羅馬的風格也通過平面設計揉為一體，特別在字體設計上，他重視這兩個古典時期字體所具有的書法效果，在字母h，n，m的結尾部分強調了書法式的收尾細節，字體的比例也講究書法和古典體例的特徵，因此頗

能在「工藝美術」風格上脫穎而出。

　　1902年，艾塞克斯出版社遷移到叫做齊平・坎普頓（Chipping Campden）的一個鄉村去，開始逐步把這個村子改變成爲平面設計、印刷和出版發行的中心。大部分設計人員、工人和他們的家庭都移居到那裡，形成高度專業化的小市鎮。但是，艾塞克斯出版社在倫敦的零售點依然開支龐大，所以，雖然印刷工廠因爲遷到鄉下而成本大幅度降低，但是公司依然處在赤字的財政狀態，經過慘澹經營，到1907年不得不宣布破產。大部分的工作人員自己找尋生路，而阿什比本人則重新回到建築設計行業去。第一次世界大戰前後，他開始對於「工藝美術」運動否定工業化的前提提出質疑，從而逐步承認以工業化大量生產爲前提的現代設計，他的這個轉變，顯示英國「工藝美術」運動最終的結束。

　　另外一個參與「私營印刷運動」的組織是艾米利・沃爾克（Emery Walker），與其他幾個出版和印刷專家在英國的哈默史密斯（Hammer Smith）組成的多佛出版社（the Doves Press）。參加的主要人物有書籍裝訂匠人科登—桑德森（T. J. Cobden-Sanderson，1840-1922）。他們的設計宗旨是以良好的傳達功能爲重點。他們認爲平面設計的核心內容不是美好，而是準確的形象傳達。在良好的傳達前提下，再達到設計美觀的目的。這個出版社也出版了一些設計精良的書籍，特別是1903年的《聖經》，是它的代表作。紙張選擇精良，插圖講究，字體和版面編排都非常便於閱讀，同時還採用了精心設計的段落首個字母的裝飾設計，整個書達到功能與形式完美平衡的目的。（圖見107頁）

　　第三個重要的「私營印刷運動」出版機構是1895年由約翰・霍恩比（C. H. St. John Hornby）在倫敦成立的「阿辛頓出版公司」（the Ashendene Press）。他們對於哥德風格興趣益然，無論仕版面編排、字體設計還是插圖上，都具有非常濃厚的哥德風格特徵，是非常典型的英國「工藝美術」運動的平面設計集團。

　　英國「工藝美術」運動的平面設計，也影響到美國的出版界。美國出版家艾伯特・哈巴德（Elbert Hubbard，1856-1915）曾經在1894年訪問英國，會見了莫里斯。他對於莫里斯的設計思想非常推崇，他回國以後，在紐約州的東奧羅拉設立了自己的「工藝美術」運動風格的印刷出版公司—羅克洛夫特公司（the Roycrofters in East Aaurora，New York），他依照英國「工藝美術」風格，出版了不少小冊子和發行了兩本雜誌，基本形式與莫里斯的克姆斯各特出版社的出版物相似。

　　美國的企業精神與英國的設計思想結合，使這

（上）「工藝美術」運動復興古代的哥德風格，也影響到英國以外的國家，德國也出現了哥德風格復興的設計，這是德國設計家魯道夫・科什1910年設計的哥德風格的書籍一頁，具有強烈的中世紀手抄本特點。

（下）德國設計家科什對於哥德風格的探索延續到很晚時期，這是他在1922-1923年設計的書籍一頁，依然具有強烈的哥德式世紀風格，是「工藝美術」運動結束以後仍堅持這個運動風格的非常罕見的例子。

弗里德利克・高蒂 1911 年設計的書籍封面

個公司業務急遽膨脹，羅克洛夫特公司很快發展成為一個從事家庭用品設計與生產，室內設計，皮件設計與生產和印刷的中心，成為利用英國「工藝美術」運動風格達到高市場利潤的成功典型。這個發展，令莫里斯的家人非常不高興，他們認為莫里斯的設計思想被美國人濫用了，莫里斯的女兒梅・莫里斯到美國的時候，拒絕了羅克洛夫特公司的邀請，不去參觀這個公司，她說他父親的思想被粗暴地模仿。但是，這個公司繼續發展，1915 年，哈巴德因為輪船盧西塔尼亞號（Lusitania）失事去世，而公司依然發展，直到 1938 年。從設計上來說，羅克洛夫特公司是唯一的把強調少量、精英化的英國「工藝美術」設計以大批量生產的方式推廣給廣大群眾的集團，因此，它具有相當重要的意義。

法國印象畫派的大師卡米爾・畢沙羅（Camille Pissarro）的兒子魯西安・畢沙羅（Lucien Pissarro，1863-1944）也參與到「私營印刷運動」中來。他原來是跟隨父親學習繪畫的，後來改去學習木刻和印刷。他的木刻作品在當時的法國不受歡迎，因此他轉到英國尋求發展。他在英國受到莫里斯的克姆斯各特出版社的設計很大影響，因此成立了自己的出版公司－依拉格尼（the Eragny Press）。在這個出版公司，畢沙羅和他的妻子合作從事設計，畢沙羅創造了自己的字體「布魯克體」（the Brook Style），把中世紀的風格與歐洲當時剛剛開始的「新藝術」運動風格揉為一體，他創作的木刻插圖都具有表現主義的特點（圖見 108 頁）。畢沙羅這個出版公司出版他設計的三色和四色木刻插圖的書籍，水準相當高，雖然這個出版公司依然屬於英國「工藝美術」運動和英國「私營出版運動」的組成部分之一，但是，從它的出版作品風格來看，已經明顯地與「工藝美術」運動有距離了，畢沙羅本身受到父親印象派風格的影響，導致出版的作品中有更強烈的印象主義、表現主義和後來的「新藝術」運動的風格痕跡。這個出版公司是承先啟後的出版設計集團，它承接了英國「工藝美術」運動，而開始與方興未艾的「新藝術」運動接軌，具有歷史意義。

5）書籍設計的文藝復興

威廉・莫里斯和他發起的英國「工藝美術」運動，對於西方各個國家的設計都有促進和推動之功勞。他的平面設計風格和在平面設計上的探索，刺激了其他西方國家在類似途徑上的探索，其中德國受到很大的影響，在十九世紀末和二十世紀初也開展了類似的設計活動，被設計史專家們稱為「書籍設計的文藝復興」。在這個運動中，德國平面設計家創造了新的字體，新的版面編排方式，新的插圖，使德國書籍的品質大為提高。而德國的這個運動採取的方式，與英國「工藝美術」運動的方式非常相似，也都是以中世紀的風格，特別是以哥德風格為借鑒，希望通過利於傳統風格的方法來達到振興設計的目的，而核心的內容依然是反工業化的。

德國書籍設計運動的一個重要的代表人物是字體設計家魯道夫・科什（Rdolf Koch，1876-1934）。他一向熱衷於中世紀的風格，喜歡中世紀的神秘傳說和宗教，他曾經在德國奧芬巴哈市的藝術學校教書，同時也從事掛氈設計和製作、印刷、等方面的工作，是一個多才多藝的人。他認為對於人類

文明來說，字母是最爲重要的因素之一。因此長期從事書法練習和改進書法字母書寫的探索。從他在第一次世界大戰以前的一些書法來看，他非常注意借鑒中世紀的書法特徵，來達到書法古樸的目的。第一次世界大戰以後，他開始與德國的克林斯波字體鑄造廠（the Klingspor Type Foundry）建立關係。並且於1922到1923年間創造出非常古樸的新字體—「紐蘭體」。這種字體全部爲大寫字母，脫胎自中世紀的書寫體，並且也加入了木刻的特點，粗壯有力，富於裝飾性。

2・美國的「工藝美術」運動和在平面設計上的體現

1)「工藝美術」運動在美國的狀況

英國的「工藝美術」運動直接影響到美國。在十九世紀末開始，這個運動就開始影響美國設計，工藝美術運動不僅僅是一個英國的運動，它同時在美國有一定的影響。美國建築家弗蘭克・賴特早期的作品，格林兄弟（Green & Green）在洛杉磯的帕薩蒂納市（Pasadena）設計的「根堡」住宅（the Gamble House）以及內部的家具，美國家具設計師古斯塔夫・斯迪克利設計的各種家具，都具有強烈的工藝美術運動特徵。反映出與英國人同樣的對於過份矯飾的維多利亞風格的厭惡，對工業化的恐懼感，對手工藝的依戀，對於日本傳統風格的好奇，是工業化時代的一個非常獨特的插曲。

美國的「工藝美術」運動延續時間比英國長，一直到1915年前後才結束。如果從風格的延續來說，可以說美國的「工藝美術」運動一直延續到第一次世界大戰以後。對於美國的「工藝美術」運動是否受英國影響而發生，理論界有不同的看法，比如美國理論家羅伯特・可拉克（Robert Judson Clark）在他的著作《美國的工藝美術運動・1878-1916》（American Arts & Crafts，1878-1916）中提出，早在1878年美國的「工藝美術」運動已經有了苗頭，他認爲美國「工藝美術」運動的重要轉折是在1893年，這年在芝加哥舉辦了「哥倫比亞世界博覽會」（World's Columbia Exhibition），美國設計家和建築家弗蘭克・賴特設計了具有典型「工藝美術」風格的家具，與英國的「工藝美術」風格既有相似之處，也有自己的特點。從而表現出美國自己的風格。

從歷史的發展來看，美國的「工藝美術」運動的確是受到英國的運動影響而發展起來的。英國「工藝美術」運動的幾個重要的設計家，比如沃爾特・克萊因，C. R.阿什比等都訪問過美國，在美國介紹了英國設計的探索成果。與此同時，英國「工藝美術」運動的重要刊物《工作室》也在美國的建築界和設計界廣爲流傳，影響很大，拉斯金、莫里斯等人的設計思想得到傳播。在英國的影響下，美國在十九世紀末葉出現了一系列類似英國「行會」式的設計組織，比如1897年在波士頓成立的「波士頓工藝美術協會」（Boston Society of Artsand Crafts）等等。1897年，在波士頓的科普利大廳舉辦了第一屆美國工藝美術展覽。1900年，紐約的「工藝美術行會」成立，完全遵照英國「工藝美術」運動行會的方式運作，推動美國的「工藝美術」設計運動。1903年，芝加哥成立了「威廉・莫里斯協會」（William Morris Society），研究英國「工藝美術」設計，促進美國的設計水準。

美國的「工藝美術」運動的主要代表人物，包括美國現代建築設計的先驅—弗蘭克・賴特，加州的家具設計家古斯塔夫・斯提格利和洛杉磯地區的建築與設計家格林兄弟等人。他們的設計宗旨和基本思想和英國「工藝美術」運動的代表人物相似，但是比較少強調中世紀或者哥德風格特徵，更加講究設計裝飾上的典雅，特別是東方風格的細節。與英國「工藝美術」運動產品設計，特別是家具設計最大的不同，就是美國的設計受到明顯的東方設計影響，英國設計中的東方設計影響主要存在於平面設計與圖案上，而美國設計中的東方影響是結構上的。比如格林兄弟所設計在洛杉磯的根堡住宅（the Gamble House, Pasadena, 1904），就具有明顯的日本民間傳統建築的結構特點，整個建築採用木構件，講究樑柱結構的功能和裝飾性，強調日本建築的模數體系和強調橫向形式的特點。他們兄弟設計了大量的家具，從中國明代家具中吸收了多樣的參考，無論是總體結構，還是細節裝飾，都帶有濃厚的東方味道。人部分家具都是以硬木製作的，強調木材本身的色彩和肌理，造型簡樸，裝飾典雅，是非常傑出的作品。

又如古斯塔夫・斯提格利設計的大量家具，也都與格林兄弟的設計相似。他的設計，比格林兄弟更加雅緻，對於東方風格，特別是中國的傳統家具風格的優點了解得更加深刻，因此，從家具上來說，成就更加突出。他的家具，無論是其木結構方式，還是裝飾細節，都有明顯和強烈的東方特色。可以看到中國明代家具的影子，這是東西方設計早期的直接影響成果之一。

斯特格利於1898年成立斯提格利設計公司。他曾經到歐洲各國旅行，在英國受莫里斯的「工藝美術」運動影響很大。回國以後集中精力於家具設計上。他熱衷中國家具與日本家具的簡潔與樸實的結

Goudy Old Style
Goudy Old Style Italic
Goudy Catalogue
Goudy Bold
Goudy Extra Bold
Goudy Heavyface
Goudy Handtooled
Goudy Mediaeval

PAN. SIVE NATVRA.

ANTIQVI VNIVERSAM NATVRAM SVB
PERSONA PANIS DILIGENTISSIME DESCRIP·
SERVNT. HVIVS GENERATIONEM IN DV·
BIO RELINQVVNT. ALII ENIM ASSERVNT
EVM A MERCVRIO GENITVM: ALII LONGE
ALIAM GENERATIONIS FORMAM EI TRIBV·
VNT : AIVNT ENIM PROCOS VNIVERSOS
CVM PENELOPE REM HABVISSE, EX QVO
PROMISCVO CONCVBITV PANA COMMV·
NEM FILIVM ORTVM ESSE. ATQVE IN HAC
POSTERIORE NARRATIONE, PROCVLDVB·
BIO, ALIQVI EX RECENTIORIBVS VETERI
FABVLÆ NOMEN PENELOPES IMPOSVERE,
QVOD ET FREQVENTER FACIVNT, CVM
NARRATIONES ANTIQVIORES AD PERSO·
NAS ET NOMINA IVNIORA TRADVCVNT,
IDQVE QVANDOQVE ABSVRDE ET INSVL·
SE : VT HIC CERNERE EST : CVM PAN EX
ANTIQVISSIMIS DIIS, ET LONGE ANTE TEM·
PORA VLYSSIS FVERIT, ATQVE INSVPER
PENELOPE OB MATRONALEM CASTITA·
TEM ANTIQVITATI VENERABILIS HABE·
RETVR. NEQVE PRÆTERMITTENDA EST
TERTIA ILLA GENERATIONIS EXPLICATIO:
QVIDAM ENIM PRODIDERVNT EVM IOVIS

（上）「工藝美術」運動設計家弗里德利克‧高蒂設計的一
系列字體稱為「高蒂舊體」系列，表現了於威尼斯和法國
文藝復興時期的設計風格的懷舊。

（下）「工藝美術」運動的另外一個設計家布魯斯‧羅傑斯
設計的書籍一頁，也體現了對於威尼斯文藝復興後期平面
設計的懷舊趣向。

構，與典雅的裝飾手法，因此把英國「工藝美術」風格的樸實大方與東方家具的典雅混為一體，功能與裝飾吻合，取得非常顯著的成果。他自己的公司也生產和銷售他的設計，因而使他的設計得到廣泛的歡迎。

弗蘭克‧賴特在這個時期的家具設計，也具有類似的傾向。與以上幾個設計師不同，他更加重視縱橫線條造成的裝飾效果，而不拘泥於東方設計細節的發展，因此，與蘇格蘭的一批叫做「格拉斯哥四人」的設計師的探索比較接近。賴特是美國現代建築和設計的最重要奠基人物之一。他的設計生涯非常長，風格也隨之不斷變化，在十九世紀末期設計的建築有明顯的日本傳統建築影響的痕跡，而這個時期他設計的家具則與斯提格利的家具設計非常相似，有中國明代家具的特徵。賴特的設計背景和設計哲學比較複雜，將在以後章節討論。

美國的「工藝美術」運動還有其他一些設計家參與，比如家具設計師哈維‧艾利斯（Harvey Ellis），以及艾伯特‧哈巴德（Elbert Hubbard）組織的「羅克羅夫特藝術組」（the Roycroft Artistic Community）等等，他們的設計探索與斯提格利，賴特和格林兄弟相似。

2）「工藝美術」運動在美國平面設計上的發展

「工藝美術」運動很快就傳播到美國，原因主要由於英國和美國都是英語系統，加上兩國有密切的傳統關聯，因此，美國人對於英國的發展比較敏感。但是，美國與英國卻有非常大的一個本質區別：美國沒有英國那樣悠久的歷史，美國是一個嶄新的由各個國家的移民組成的國家，因此，英國人對於中世紀風格津津樂道的時候，是對自己國家的傳統風格的懷舊情緒的表現，而美國人學習英國人發展中世紀的風格，則只是從形式上的一種時尚的模仿而已，內中沒有那種對於古代風格的依戀情感。英國的「工藝美術」運動發起人是希望能夠利用這個運動來遏止工業化帶來的設計衰退，以手工藝來對抗工業化，而美國人從來沒有對工業化有惡感，對於他們來說，發展「工藝美術」運動風格，是在美國工業化時期的設計中錦上添花而已，因此，雖然形式上美國的「工藝美術」運動與英國的「工藝美術」運動相似，但是內容卻有不同的地方。

在平面設計上興起「工藝美術」運動風格的美國人主要有兩個，他們都來自美國的中西部地區。一個是書籍設計家布魯斯‧羅傑斯（Bruce Rogers，1870-1956），另外一個是字體設計家弗里德利克‧高蒂（Frederic W. Goudy，1865-1947）。他們對於莫里斯的克姆斯各特出版社設計風格印象深刻，他們從

1890年代開始，遵循英國「工藝美術」運動的途徑發展，自己創造出一系列獨特的版面、字體來，他們的設計，更加講究古典的整潔和嚴肅特點。

高蒂從小就對字體非常感興趣。他出生在美國伊利諾斯州，小時曾經從各種印刷品上剪下和收集三千多個字，拼成聖經的句子，裝飾自己常去的教堂，藝術才能受到大人的稱讚。1890年代，高蒂在芝加哥擔任公司的文書和簿記，這個工作使他大量接觸到各種印刷品和出版物，他開始注意各種不同書籍的設計風格，莫里斯的克姆斯各特出版社出版的著作，特別是《吉奧弗雷·喬叟作品集》的精美，引起他極大的興奮。這本書使他決心投身於書籍設計。

1894年高蒂與朋友一起開了一家出版社，但是發展不順利，他與合夥人意見不一致，不得不退出這個公司，重新回去當文書。但是他對於平面設計的興趣有增無減，因此，以後又試圖成立過一些名稱不同的出版公司，公司業務起伏不定，但是他全力投身於字體和版面的設計，則一直沒有動搖過，經過十餘年的不斷探索，高蒂結合了正宗羅馬體、法國文藝復興字體的特點，創造出整個系列的字—「高蒂舊體」（Goudy Old Style），這個系列包括了羅馬體的變體，中世紀字體的變體等等，但是無論採用什麼字體爲依據，高蒂都牢牢把握住自己字體的原則：簡單、明確、嚴肅和整潔。他的這些字體受到出版和印

1915年羅傑斯設計的書籍一頁，依然具有英國「工藝美術」運動的影響痕跡。

刷界廣泛的歡迎，直到現在，「高蒂體」的各種體系，依然是西方平面設計所採用的最重要的字體系列之一，如果用電腦從事設計的人到英語字庫中查一下，就可以找到各種各樣的「高蒂體」。他的字體系列的成功，在於他堅持字體設計的明確、清晰、傳達功能準確的基本原則，與以前多半設計家以美觀爲中心的設計立場大相逕庭。

高蒂設計的、迄今依然具有相當影響和被世界平面設計家使用的主要字體有三大系列，即「銅版哥德體」（Copperplate Gothic，1901）、肯尼利體（Kennerley，1911）和上面提到的「高蒂舊體」（1915年）。

高蒂還爲了推廣新的字體，提高人們對平面設計的認識而撰寫和出版了一系列關於平面設計的著作，其中包括《字母》（The Alphabet，1908）、《字體的要素》（Elements of Lettering，1921）和《版面編排》（Typologia，1940）。他還編輯出版了兩種刊物：《版面藝術》（Ars Typographica）和《版面設計》（Typographica）。1923年，他終於在紐約州哈德遜河邊上的一個老磨坊中開設了自己的字體鑄造工廠—「鄉村字體鑄造廠」（the Village Letter Foundry）。在那個工廠中他完成了自己大部分的字體設計。但是，1939年，一場大火災完全摧毀了這個工廠，也摧毀了高蒂以畢生精力設計的幾乎全部字體的原模和鑄造工具。這是他一生中遭受到的最大打擊，但是他依然堅持設計和探索，直到八十二歲高齡去世爲止。高蒂是把英國「工藝美術」運動的精神眞正傳達給千萬美國人的最重要的設計家。

高蒂還是一個設計教育家，他曾經在芝加哥的佛蘭克·霍莫插圖學校（Frank Holme School of Illustration）擔任設計教學，培養出不少傑出的學生。1906年他遷居紐約之後，才完全放棄教學，專心從事設計工作，但是他的學生們則成爲繼續他理想的接班人。

他在芝加哥的時候培養出一個非常傑出的學生—威廉·阿迪遜·德威金斯（William Addison Dwiggins，1880-1956）。德威金斯是美國二十世紀重要的平面設計家，特別是字體設計，1902-04年在

（左）1923年出版的美國鑄字工業協會字體手冊中的一頁

（右）「工藝美術」運動刺激了字體設計，這是「工藝美術」運動的後期設計家之一莫里斯·本頓設計的一系列字體，從上至下分別是：哥德變體，1906年；「世紀」教科書體，1920年；整潔體，1907年；克羅特粗體，1913年；佛蘭克林—哥德體，1905年；新聞哥德體，1908年；索佛尼爾體，1914年；中體，1931年。

俄亥俄州的劍橋市開設了自己的設計事務所。但很快就跟高蒂遷到麻省工作，主要從事廣告設計。1923年，他遇到美國著名的出版家阿爾佛列德·諾普（Alfred A. Knopf），受諾普邀請，開始爲他的出版公司設計書籍，先後總共設計出三百多種書籍來。他的設計風格具有很大的混合特徵，把書法、插圖、字體和版面設計統一，奠定了諾普出版公司的設計標準和高度品質，這個公司迄今也是世界一流的出版公司。

爲了加強平面設計的水準，德威金斯也撰寫了一些著作，比如他的《廣告的編排》（*Layout in Advertising*，1928）是平面廣告設計的長期重要參考書。1931年，他爲紐約大出版社蘭登書屋（the Random House，New York）所出版威爾斯（H. G. Wells）的科幻小說《時間機器》（*The Time Machine*）所作的設計，成爲他最傑出的代表作。從1920年代開始，他受一個鑄造字體公司老板哈利·蓋茨的邀請參加設計字體，在長達二十多年的設計中，他創造了一系列非常傑出的字體，其中包括大名鼎鼎的「大都會體」（Metro，1929-30），直到目前爲止，這個字體還是美國平面設計界最流行的字體之一。

對於平面設計界來說，德威金斯的另外一個重大貢獻，就是他在1922年正式地採用了英語「平面設計」（graphic design）這個術語，正確而準確地給這個特殊的設計行業定了位。

羅傑斯出生於美國印地安納州的拉法耶特（Lafayette, Indiana），畢業於該市著名的普度大學（Purdue University），之後立即從事書籍和字體設計工作。十九世紀末搬到波士頓從事雜誌的編輯，1896-1912年期間加入了美國大型出版公司霍頓·米弗林公司（Houghton Mifflin Co.）的分公司「河邊公司」（the Riverside Press）的設計行列。因爲受到英國「工藝美術」運動風格的影響，因此深入研究了中世紀的書籍和字體風格，對於十五世紀前後歐洲的平面風格有深刻的認識。1900年，公司成立了「有限印刷版部」，負責少量但是精美的版本設計和出版，他被調到這個部門工作，因而有機會把自己熱衷的歐洲十五、六世紀的設計風格加以發揮運用，他的風格兼而具中世紀的古典雅緻和現代的清晰傳

達的特點，雖高雅而不脫離讀者，因此受歡迎。他在1912年離開米弗林出版公司之後成為自由撰稿設計家，1914年他根據威尼斯的羅馬體及1470年詹森設計的新羅馬體，進行改良和修飾，設計出著名的新字體系列「森特體」（Centaur）。這種字體相當成功。許多出版公司後來都加以採用。

羅傑斯在設計上強調精益求精，無論字體、紙張、插圖、版面編排、油墨、色彩等等，都務必達到最完美的配合。羅傑斯在第一次世界大戰之後回到英國，出版了自己設計的利於這種字體印刷的牛津版《聖經》，在歐洲頗具影響。他與高蒂一樣，都活到高齡，設計生涯跨越兩個世紀，因而對設計的影響也非常大。

因為有類似羅傑斯這樣傑出的平面設計家，「河邊公司」成為美國推動和發展「工藝美術」運動風格的重要中心。它出版的大量讀物都具有類似英國「工藝美術」運動的幾個出版公司的風格，對美國讀者很有影響。因此，可以說羅傑斯與「河邊公司」都是把英國「工藝美術」運動引入美國平面設計界和出版界的重要橋樑。

除了美國受到英國「工藝美術」運動影響之外，斯堪地納維亞國家也受到一定的影響。斯堪地納維亞五個國家，擁有悠久的手工藝傳統，特別是木家具和室內設計具有很傑出的水準。英國「工藝美術」運動明確反對矯揉造作的維多利亞風格，反對繁瑣裝飾，都與斯堪地納維亞的設計傳統觀念非常接近，何況這個地區有很豐富的哥德傳統，因此，在英國的影響之下，這幾個國家中的瑞典、芬蘭、丹麥和挪威都出現了類似的設計活動。成立了各種各樣的設計機構，有顯著的成績表現。

英國「工藝美術」運動開始於1864年左右，約在1896年結束，莫里斯也在這一年去世。他去世之後，英國的工藝美術運動已經被歐洲大陸蓬勃興起的新藝術運動取而代之了。綜觀工藝美術運動，它的確有一些不容忽視的重要特點。在一派維多利亞矯飾風氣之中，這些設計先驅們能夠採用中世紀的純樸風格，吸收日本的和自然的裝飾動機，創造出有聲有色的新設計風格來，而同時又完全與各種歷史復古的風格大相逕庭，的確是難能可貴的探索。在轟轟烈烈的工業革命高潮之中，表現出一種與時代格格不入的出世感，也體現出知識分子的理想主義情感，強調手工藝的重要，強調中世紀行會的兄弟精神，都是非常特殊的。

「工藝美術」運動的缺點或者說先天不足是顯而易見的，它對於工業化的反對，對於機械的否定，對於大量生產的否定，都沒有可能成為領導潮流的主流風格。過於強調裝飾，增加了產品的費用，也就沒有可能為低收入的平民百姓所享有，因此，它依然是象牙塔的產品，是知識分子的一廂情願的理想主義結晶。

對於矯飾風格的厭惡，對於大工業化的恐懼，是這個時期知識分子當中非常典型的心態，英國人在十九世紀中期開始的工藝美術運動探索，其實代表了整整一代歐洲知識分子的的感受，當時能夠真正認識工業化不可逆轉潮流的人，其實在知識分子當中並不多見，因此，在英國「工藝美術」運動的感召之下，在歐洲大陸終於掀起了一個規模更加宏大，影響範圍更加廣泛，試驗程度更深刻的工藝美術運動——「新藝術」運動。

5

「新藝術」運動

1·「新藝術」運動的背景

「新藝術」運動（Art Nouveau）是十九世紀末、二十世紀初在歐洲和美國發生的一次影響層面相當大的裝飾藝術運動，也是一次內容很廣泛的設計運動。具體的時間大約是從1890年代到1910年前後，經歷了二十年左右的發展，從它的範圍來看，這個運動涉及到十個國家以上，特別是西歐各國，都和這個設計運動的探索和試驗有關，從具體設計的設計範疇來看，「新藝術」運動波及幾乎所有的設計領域，從建築、家具、產品、首飾、服裝、平面設計、書籍插圖，一直到雕塑和繪畫。延續時間長達二十餘年，是設計史上一次非常重要、強調手工藝傳統的、具有相當影響力的形式主義運動。

「新藝術」運動從它的產生背景和宗旨來看，與1860到1890年左右在英、美產生的「工藝美術」運動有許多相似的地方：它們都是對矯飾的維多利亞風格和其它過分裝飾風格的反動，它們都是對工業化的強烈反映，它們都旨在重新掀起對傳統手工藝的重視和熱衷，它們也都放棄傳統裝飾風格的參照，而轉向採用自然中的一些裝飾動機，比如植物、動物為中心的裝飾風格和圖案的發展。它們也都受到日本裝飾風格，特別是日本江戶時期的藝術與裝飾風格和浮世繪木刻印刷品風格的影響。但是，「新藝術」運動和「工藝美術」運動之間也有區別，這兩個運動之間比較不同的地方是：英國和美國的「工藝美術」運動比較重視中世紀的哥德風格，把哥德風格作為一個重要的參考與借鑒來源，「工藝美術」運動把中世紀的設計作為追求的核心，而「新藝術」運動則對於傳統風格興趣不大，認為傳統風格不過是歷史的遺留，對於發展新的設計沒有參考價值，因此，這個設計運動基本完全放棄任何一種傳統裝飾風格的借鑒，以自然風格作為本身發展的依據，這個設計運動的自然主義傾向是它的最主要形式特徵，它強調自然中不存在直線，強調自然中沒有完全的平面，因此，它在裝飾上突出表現曲線和有機形態，而裝飾的動機基本源於自然形態。特別是植物的紋樣，部分動物的形態（比如鹿角形狀）。大量的曲線運用，給這個運動帶來了「麵條風格」、「蚯蚓風格」的綽號。這種「麵條風格」體現在「新藝術」運動的家具、平面設計、建築、金屬製品、首飾等等各個領域，因而，這個風格具有非常鮮明的形式特點。

這個運動從1895年左右的法國開始發展起來，之後蔓延到荷蘭、比利時、義大利、西班牙、德國、奧地利、斯堪地納維亞國家、中歐各國，乃至俄羅斯，也越過大西洋影響了美國，成為一個影響廣泛的國際設計運動。這個運動從1895年開始發展，一直持續到1910年前後，然後逐步為現代主義運動和「裝飾藝術」運動（Art Deco）取而代之。從意識形態角度來看，這是知識分子中的部分精英在工業化來勢洶洶，過分裝飾的貴族風格氾濫，雙重前提下的一次不成功地改革設計的企圖。但是這個運動中產生的大量產品、建築、室內、紡織品、工藝美術品等等，則為二十世紀伊始的設計開創了一個有聲有色的新階段，成為傳統設計與現代設計之間的一個承上啟下的重要階段。

準確地說，「新藝術」是一場運動，而不是一個完全統一的風格。雖然產生的動機相似，但是這個運動發展的範圍非常廣泛，從斯堪地納維亞到西班牙，從法國到俄國，從歐洲到美國，是一個名副其實的國際設計運動，各國的設計家對於它都有自己的詮釋，因而雖然在廣泛採用有機形態和曲線上有類似的趨勢，但是具體到設計特點來說，卻在國與國之間存在很大的區別。巴塞隆納的安東·高第的建築設計和蘇格蘭的查爾斯·瑪金托什的家具的差異之大，無異於兩個不同運動的作品；同樣是法國的新藝術設計，「巴黎派」與「南西派」的風格則大不相同，從美國提凡尼百貨公司的燈具到奧地利畫家古斯塔夫·克林姆的繪畫，其間的區別也是巨大的。但是從時間、根源、思想、影響因素等等方面來看，它們又有千絲萬縷的關聯，屬於同一場運動，因此，從運動的產生原因和設計思想的角度來看「新藝術」運動，比較能夠反應出真實的面貌。這種情況，在研究「新藝術」運動的設計中可說比比皆是，同樣的思想根源，出現不同的設計風格，特別是不同的設計細節，其實也是非常自然的。

如前所述，「新藝術運動」的起因是對當時兩個不同的設計潮流的反動。而以前比較多的解釋集中在十九世紀人們對於工業化時代的一種恐懼和厭惡，是對大工業生產的一種反動。其實還有一個重要的原因，是對於瀰漫整個十九世紀的矯揉造作的維多利亞風格所作出的反動。只有從這兩個方面來看，才能夠解釋為何「新藝術」運動會風靡一時，成為西方世界歷時十多年的一種主流運動。

如果簡單地把「新藝術」運動看作一個形式主義運動，就會忽視它在設計史上的一個非常重要的

突破：對長期以來瀰漫設計界的所謂「歷史主義」的否定。此運動是歷史上第一個完全拋棄對歷史的裝飾和設計風格的依賴，完全從自然中汲取設計裝飾的動機，雖然自然主義風格沒有能夠為現代設計奠定發展的基礎，但是，對於歷史風格的大膽否定，卻奠定了以後各種設計運動對歷史風格的斷然斷絕關係這種方式的基礎。如果從這個層面來看「新藝術」運動，才能知道它對於後來的現代主義運動在精神上的實質影響和貢獻。

十九世紀瀰漫歐洲的繁瑣矯飾的維多利亞風格，和從巴洛克風格派生出來的種種矯揉造作的裝飾風格，以及拿破崙時代的古典復興主義、英國的新哥德主義、美國盛行的折衷主義風格，都是這種矯飾主義在建築、家具、平面設計上的反映。對維多利亞風格的反感，造成對新的設計風格探索的起因。早在1836年，作家阿爾佛列德‧德‧穆塞（Alfred de Musset）在他的著作《本世紀一個孩子的自白》（Confession d'unen fant du Siecle）中已經指出對於維多利亞風格的廣泛不滿。批判有錢人家的房屋室內是各種歷史風格的堆砌：古典主義、哥德、文藝復興、路易十三的巴洛克等等。什麼風格都有，「就是沒有我們自己的、本時代的風格。」這番話可謂十分尖銳，擊中時弊。

維多利亞風格不僅僅在英國氾濫成災，同時在歐洲的其他國家也相當流行。因此，到十九世紀末年，歐洲各國的先進設計家們對於這種矯揉造作的風格已經是忍無可忍了，從存世的大量文件和出版物可以看出，當時不少的設計家、理論家都對這種現象提出嚴厲的批判。比利時重要的設計大師亨利‧凡德‧威爾德（Henri van de Velde）指出：「問題是這些從事維多利亞式矯飾風格設計的人拒絕尋求正確的形式，即簡單、真實和絕對的形式，所表現出的只是他們本身的懦弱。」

1851年的倫敦國際博覽會是工業化設計存在的問題和維多利亞矯揉造作風格氾濫的集中體現。這是史上第一次世界性的大型博覽會。大量展品表現出矯飾的裝飾特點，因此使一些目光敏銳的批判家和藝術家意識到設計問題的嚴重性，開始設法走出這個泥潭。其重要的結果之一就是英國轟轟烈烈的「工藝美術運動」，這場運動約從1864年發軔，精神領袖是約翰‧拉斯金，設計領袖是威廉‧莫里斯，一時蔚為壯觀，影響遠及美國。莫里斯是現代裝飾運動的最重要的奠基人物。他對於中世紀風格的熱衷、對日本等東方藝術的借鑑、對矯揉造作風格的反對，對於手工業的愛好、對於大工業化的強烈反感，都成為「新藝術」的基本特徵。英國「工藝美術運動」另外一個對日後運動具有很大影響力的人物是阿瑟‧瑪克穆多（Arthur Heygate Mackmurdo，1851-1942）。他的設計更加講究裝飾的整體感，具有更加強烈的自然主義特點。這個特點日後也成為「新藝術運動」風格的基本特點之一。從瑪克穆多的工作時間來看，應該說他是「工藝美術運動」的晚期代表人物和「新藝術運動」的開創人物，世紀之交是他的創作鼎盛時期，他是承上啟下的人物。

「新藝術」是一個法文詞，在歐洲有大約五、六個國家是用這個旗號來發動這場運動的，其中包括法國、荷蘭、比利時、西班牙、義大利等；德國則稱這場運動為「青年風格」（Jugendstil），在奧地利的維也納，它被稱為「分離派」（Seccessionist），在斯堪地納維亞各國，則稱之為「工藝美術運動」。雖然名稱各異，但整個運動的內容和形式則是相近的。

「新藝術」運動發展的時期，正是歐洲其他文學藝術出現各種突破傳統的探索嘗試時期，因此，該運動自然也受到這些影響。比如法國當時文學上的象徵主義（1880-1890年代）對於現實主義風格的否定，採用各種象徵性的隱喻手法，可以從「新藝術」的設計中看到痕跡；法國哲學界部分人當時對科學的理性主義的懷疑，產生了傳統宗教思想的復興，這也可以在「新藝術」運動的某些作品中看到。「新藝術」運動對於十九世紀的精神文明的頹廢、對於道德的淪喪、對於美學價值的衰敗感到恐懼，從而通過象徵的方式表現出來，與文學上當時的精神和思想是同出一轍的。文學藝術之間的這種相互影響，在這個運動中有很明顯的反映。

「新藝術」運動在平面設計和插圖上的特點，是企圖把設計藝術變成人們每日生活的一個組成部分。與英國「工藝美術」運動一樣，這個運動的設計家們認為所謂的藝術，不僅僅是架上藝術－繪畫和雕塑，同時也包括日常的所有用品，經由設計，使人們能夠通過日常生活享受美學的價值和歡樂，這是他們的活動宗旨。印刷的發達，使國際平面設計界和民眾關係日益密切，出版物成為溝通和聯繫的新媒體，也正是因為印刷的普及，才使得這個運動能夠在短短的二十年當中成為席捲整個歐美的國際設計運動，這是「工藝美術」運動沒法達到的。而通過印刷，「新藝術」運動的海報和書籍、包裝和商標，以及各式各樣的設計，才能為世界千千萬萬的群眾所使用、所享有，如果說該運動在產品設計上因為造價昂貴，還只能為少數富有的人而用的話，那麼，在平面設計上，它已經開始成為真正大眾的設計了，從

（左上）日本浮世繪是引發歐洲「新藝術」運動的主要因素之一，這是 1830 年日本浮世繪畫家歌川國芳所作的〈青樓美人〉。

（左下）1856-59 年期間的日本浮世繪畫家安藤廣重作品〈大橋驟雨〉，很具裝飾性。

（右上）1820 年前後日本浮世繪版畫，反應了日本的生活情景，對於歐洲藝術界和設計界都有很大影響，此為葛飾北齋的作品。

（右下）1822-30 年期間日本的浮世繪畫家葛飾北齋的作品〈凱風快情〉，描繪富士山的景色。

這個角度來看，「新藝術」運動中已經包含了現代主義運動的基本精神內涵。

如果說「新藝術」運動完全摒棄所有的傳統風格，其實是不準確的。該運動在很大程度是拒絕了古典風格，但是，對於採取自然紋樣為依據而發展起來的一些歷史風格，它依然採取部分吸收的態度，比如強調卷草花紋的洛可可風格（the Rococo style）、凱爾特裝飾（the Celticornament）、英國「工藝美術」風格、日本的傳統裝飾風格，特別是日本的浮世繪風格、英國的「拉斐爾前派」（Pre-Raphaelite）的繪畫風格，都曾經被不同程度地借鑒；而十九世紀末後印象主義運動的一些畫家的

(右上) 法國平面設計家謝列特 1860 年代設計的海報〈林中的鹿〉，是早期「新藝術」運動風格作品。

(左上) 謝列特 1879 設計的海報〈冥府裏的奧爾菲〉

(下) 謝列特 1896 年設計的〈假面舞會〉海報

創作，比如梵谷和高更的強烈個人表現以及他們自然、流暢的筆觸，還有流暢自然的「納比派」（the Nabis group）繪畫，對於「新藝術」運動的設計家來說，是有很大的啟發。因此，「新藝術」運動可說是吸取當時各種具有強烈個人特徵和自然主義特徵風格的高度折衷設計方式。

2・法國「新藝術」運動的平面設計
1）謝列特和格拉謝特

　　法國是「新藝術」的發源地，這個運動在法國的發展有兩個中心，一個是首都巴黎，另外一個是南西市（Nancy），後者主要集中在家具設計上而且自成體系，成為設計史上頗有影響的「南西派」（Ecole Nancy），而巴黎的「新藝術」運動則包羅萬象，設計的範圍包括家具、建築室內、公共設施裝飾（特別是巴黎地鐵的入口）、海報和其它平面設計，是無所不包的集大成之中心。法國的「新藝術」運動對於歐美的這個運動具有重要的影響。

　　法國的設計運動早在十九世紀末已經開始醞釀。1900 年的巴黎世界博覽會是「新藝術」在法國嶄露頭角的開始，從那個時候起，法國的這場設計運動歷時二十餘年，是所有有關國家中持續最久的國家。這場運動的名稱也是緣由法國家具設計家薩穆爾・賓（Samuel Bing）在 1895 年開辦的設計事務所的名字—「新藝術之家」（La Maison Art Nouveau）而產生的，評論家取其中「新藝術」為名，來稱這席捲歐美的設計運動，因此，法國應該被視為「新藝術運動」的發祥地。

　　法國新藝術運動與英國工藝美術運動的背景非常相似，它們都是因為反對工業化風格和雕琢的維多利亞風格而產生的，都主張從自然、東方藝術中吸收創作的養份，特別是動、植物紋樣，是它們創作的主要形式動機。它們都反對機械化的大量生產，都反對直線，主張有機的曲線為形式中心，主張藝術與技

術的結合。它們的觀念背景相同，但是，它們也有不同的地方，其主要的差異在於形式的參考傾向上。最大的區別在於英國的工藝美術運動還主張從哥德風格吸收營養，而法國則完全反對任何傳統的風格參考。

1900 年巴黎世界博覽會首次向世界展示了法國的「新藝術」風格，特別是它的家具和室內裝飾，引起世界廣泛的注意。這些設計的風格，比較英國的工藝美術運動更加追求自然形式。而從設計組織方式來看，法國的這場運動更加集中在幾個比較密切的設計團體之間，而不像英國工藝美術運動那樣囿於小規模的手工作坊之間。

巴黎是十九世紀末和二十世紀初現代藝術及現代設計最重要的中心，幾乎所有重要的現代藝術運動和現代設計運動都和它有密切的關係。作為法國的首都和最大的都會，巴黎集中了不僅僅法國的精華，同時也是世界精華的薈萃之地。世界各國的新動向都非常容易地被巴黎感覺到，同時得到積極的反應。「新藝術」運動在這裡產生和發展，是非常自然的，因為當時這裡的知識分子對於機械、大工業的反感，對於長期矯揉造作的維多利亞風格壟斷的反感都已經非常強烈，英國的工藝美術運動提供了一個觀念上可以參考、可以借鑑的基礎，新的設計形式探索在1895年左右已經開始，到了二十世紀初年，這個運動已在巴黎發展得如火如荼，非常壯觀。

巴黎的「新藝術運動」有幾個重要的設計中心，它們大都是以家具為中心的設計事務所。其中影響最大的有三個，即薩穆爾·賓的「新藝術之家」設計事務所；「現代之家」設計事務所和「六人集團」。在筆者的《世界現代設計 1864-1996》一書中已經有詳細的論述了，在此就不重覆這部分內容。

從設計史的角度看，「新藝術」運動是一個從維多利亞風格向新設計風格過渡的一個承上啟下的階段和運動，是一個過渡階段，從時間上來看，這個運動是十九世紀和二十世紀相交的環節，具有關鍵的發展作用。

1881年前後，法國政府長期以來對出版物的嚴格審查制度做了大規模修改，特別對於禁止張貼海報的規定作了調整，以前法國政府禁止公開張貼海報，這個時候改為除了不許在教堂、街燈桿和政府公告欄上，其他所有的地方都可以張貼海報。這個規定的公布，立即在法國造成了海報的設計和使用高潮，海報成為商業推廣的主要方式，因此，大量的藝術家開始投身於海報設計。巴黎的街頭立即成為海報的藝術畫廊。在這個高潮之中，湧現出一批傑出的平面設計家，其中比較突出的是法國「新藝術」運動的最重要過渡時期的設計代表人物朱利斯·謝列特（Jules Chéret，1836-1933）和尤金·格拉謝特（Eugène Grasset，1841-1917）。

謝列特是法國重要的海報設計家和平面設計家。在設計史上，往往被稱為「現代海報之父」。他在一生中設計出上千張海報，對於國際和法國的平面設計具有非常重要的影響。他的設計風格也成為「新藝術」運動平面設計風格的一個典型代表。

謝列特從1849年開始在一個石印工廠當學徒，當時才十三歲，他的父親希望他能夠成為一個印刷工人，因此花了四百法郎，把他送去印刷工廠當三年學徒。法國當時的彩色石印技術處在發展階段，並且在社會上日益流行。加上法國政府逐漸放鬆對印刷品和海報張貼的控制，因此，彩色石印海報發展很快，謝列特在工廠中掌握了彩色石印技術，且通過自己的反覆實踐，進一步完善和發展了這個技術。他在巴黎當學徒的時候，利用晚上到國立德辛學校（the Ecole Nationale de Dessin）進修繪畫。三年的學徒生活對他來說是相當艱苦的，他在這三年之間，認識到設計和製作上比較自由的、隨意的和更加具有藝術特點的石版藝術技術，特別是彩色石版印刷，遲早要取代舊式的活字和木刻版面的印刷方法。因此，非常注意學習最新的彩色石版印刷技術。1854年他去英國訪問，發現英國的石版印刷技術，特別是彩色石版印刷技術比法國發達得多，從英國的石版印刷中他學習到很多經驗，日後注入自己的海報設計中，有非常傑出的成就。

謝列特的第一個設計工作是為法國輕音樂作曲家奧芬巴哈（Jacques Offenbach，1810-1888）的輕歌劇〈冥府裡的奧爾菲〉（Orphee aux Enfers，1858）設計歌劇海報。他的設計輕鬆而充滿了生機活力，色彩鮮艷，立即受到客戶和觀眾的歡迎。當時他方二十二歲。

謝列特感到英國的設計機會對他個人發展較有幫助，因此遷移到倫敦工作，早期是為家具設計目錄，在英國設計了大量的商業海報，他在倫敦工作了相當一段時間，是從 1859 到 1866 年。當時正逢英國的「工藝美術」運動開始發展，因此，他受到這個運動的思想和設計風格很大的影響。他在英國與香水製造商和慈善事業家尤金·里麥認識，後者委託他設計一系列海報，這是謝列特設計生涯的重要轉

折點，他這個時期設計出不少傑出的海報，不但奠定了自己發展的方向，同時也積累了一筆資金。1866年，謝列特回到巴黎，開設了自己的設計事務所。他從英國購買和運回了當時最先進的彩色石版印刷設備和材料，開始爲商業目的設計海報。他在自己的設計事務所設計的第一張海報是爲法國著名的女演員沙拉‧本哈特（Sarah Bernhardt）演出的歌舞劇〈林中的鹿〉（*La Biche au Bois，the Doe in the Wood*）設計的，這個歌舞劇和他設計的海報立即風靡巴黎。謝列特的風格自然流暢，充滿了藝術的浪漫色彩，海報在巴黎街頭廣爲張貼，成爲家喻戶曉的大衆藝術品，不但促進了這個歌舞劇的觀賞率，而且使法國人更認識了彩色石版印刷。1870年代，謝列特已經形成自己的設計風格，他完全擺脫了維多利亞裝飾風格，採用簡單、明快和自然的藝術表現特點，設計出相當數量的海報，成爲法國，特別是巴黎最受歡迎的平面設計家。

1881年，謝列特把自己的設計事務所賣給巴黎的一個大型出版公司「沙滋印刷公司」（Imprimerie Chaix），自己在這個出版公司擔任設計總監。這個決定，使他能夠騰出更多時間從事設計和藝術創作，而不再糾纏在繁瑣日常事務之中。他的工作方式是早上畫模特兒，下午把上午的草稿轉畫到石版上去，他的準確而生動的繪畫技巧和對於彩色石版印刷技術的掌握，使他的作品生機盎然，具有「新藝術」運動的自然主義裝飾特色，同時又有自己鮮明的藝

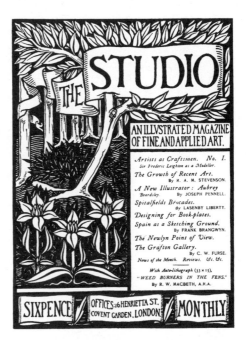

英國「新藝術」運動的重要代表設計家、插圖家比亞茲萊在1893年設計的首期《工作室》封面，顯示了他的設計與插圖的天才。

術特點。他的作品也越來越大，到1884年前後，他設計的海報尺寸最大達到兩米長，每年印刷出版量達二十萬張之多，可以說是巴黎滿目皆是他的作品。成爲最具有大衆性的設計形式。

從藝術上來看，謝列特的自由風格和流暢的筆觸，是受法國洛可可風格畫家華鐸（Antoine Watteau）和福拉哥納爾（J. H. Fragnonard）影響的。絢麗的色彩卻是受英國畫家透納（J.M.W. Turner）的影響。1880年代開始，他採用黑色線條，加上紅、黃、藍三種基本色彩來從事印刷設計，三種原色自然可以調和出各種色彩，黑色則成爲表現自然韻律的基礎結構，他的色彩運用講究柔和的處理，效果與水彩畫類似，無論是構圖還是筆觸、色彩，都流暢而自然，畫面充滿動感，版面編排活潑生動，連字體也充滿藝術的自然特色，字體與海報畫面的主題密切關聯，融爲一體。他的作品具有高度的娛樂性，同時又不失藝術品味。他根據模特兒設計了具有自己風格的女性角色，被喜歡他作品的人稱爲「謝列特女士」（the Cherette）。他設計的典雅美麗的女性，態度活潑，穿著高貴，不但廣受歡迎，並且還成爲法國當時青年女性模仿的對象，學習其儀表及衣著，改變了婦女當時古板的形象，因此，有人稱謝列特爲「法國婦女解放之父」，因爲他設計的這個女性形象，代表了從古板的維多利亞時期婦女，轉向1890年代「歡樂一代」的婦女之核心模式。謝列特知道他的設計的社會效應，爲了促進這個效應，他努力通過印刷達到表現眞人大小的女性形象，因此，他進一步加大了自己設計的海報尺寸高達240公分，上面的女性形象完全是眞人尺寸大小，張貼在街頭，引起大衆，特別是青年女性的喜愛和競相模仿，有著更大的社會效應。

謝列特的創作成爲法國社會公認的重大成就，1889年他在法國的國際博覽會獲得金質獎章，1890年獲得法國政府頒發的榮譽軍團勛章，他的事業可說已經登峰造極。就在獲得這些成就之後，開始轉向從事粉彩繪畫創作，之後到法國南部的尼斯退休，在那裡建立了謝列特博物館，展出自己多年創作的各種海報。謝列特一直活到九十七歲高齡。他的一生經歷了法國海報設計的黃金時代，而他本人就是創造這個黃金時代的最重要人物之一。

尤金‧格拉謝特是在瑞士出生的，他是一個傑出的插圖畫家和平面設計家，是這個時期與謝列特同樣重要的設計代表人物，也是法國「新藝術」運動的傑出代表。他早年在瑞士的蘇黎世學習建築，之後在1871年移居巴黎。他對於設計中的藝術具有濃厚的興趣，到法國之後，對日本和東方藝術的興趣日益

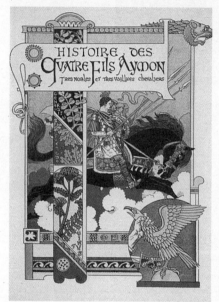

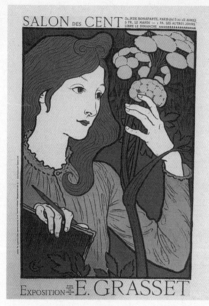

（左上）重要的「新藝術」運
動設計大師尤金・格拉謝
特1883年的作品《阿芒四
個兒子的歷史》一書扉頁
及內文

（右上）巴加斯塔夫於1895
年為《哈潑雜誌》設計的海
報

（左下）格拉謝特1883年設
計《阿芒四個兒子的歷史》
的書籍封面，是這個運動
設計的傑出代表作之一。

（右下）尤金・格拉謝特
1894年設計的展覽海報

強烈。他開始是在巴黎從事紡織品設計，1878年轉而從事字體設計，對於平面設計的興趣日益加強，最
後決心從事書籍設計和平面設計，早期設計過德里奧克斯（Abbe Drioux）的著作《基督教的節日》
（Les Fetes Chretiennes，1880），但是，真正代表他進入設計成熟階段的作品是他在1883年受畫家查
爾斯・吉洛（Charles Gillot）委託設計的、創作插圖的著作《阿芒四個兒子的歷史》（L'Histoire des
Quatre Fils Aymon，1883）。他在這本書的插圖設計上，採用了非常精細和典雅的黑白線條，然後加
上淡彩，題材是中世紀的，而黑白線條則具有濃厚的東方繪畫的特點，色彩輕鬆浪漫，通過新的製版技
術，使這本書具有前所未有的藝術價值。更為重要的是這本書體現了插圖、字體、版面、風格的高度統
一性，是這個時代出版中的最傑出代表作品，成為這個時代和後來的書籍設計的典範。

1886年，格拉謝特接到他的第一個海報設計的委託，他高度嫻熟的線條技巧，特別的裝飾特徵，加
上他運用強烈的黑白對比方法，從日本的浮世繪木刻中汲取的裝飾風格，在這個海報中體現得淋漓盡
致，因此被認為是當時與謝列特同樣重要的法國平面設計大師。1889到1892年，美國的《哈潑雜誌》看
中他的才能，因此委託他為這個美國最重要的雜誌設計封面（圖見130頁）。工作的方式非常特別：由
他在巴黎設計，並且在巴黎印刷封面，然後運到美國裝訂。這個工作大大提高了《哈潑雜誌》的藝術水
準和設計水準。

格拉謝特與此同時還設計彩色玻璃、壁紙、紡織品。1900年他為皮格諾・佛列爾設計了一個系列的

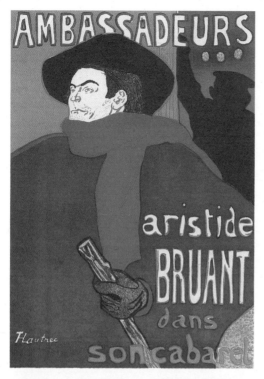

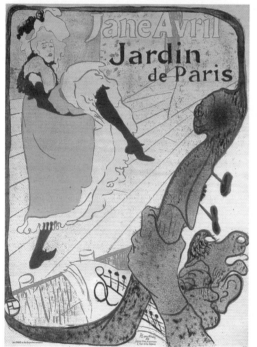

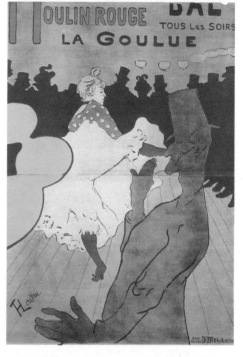

（左上）亨利・德・土魯斯－羅特列克 1892 年為演員布魯安在
大使餐館演出設計的海報，受到日本浮世繪風格影響，採用色
彩上平塗技法，簡單色彩和突出曲線流暢的特點，是「新藝術」
運動平面設計的典型代表。

　（左下）亨利・德・土魯斯－羅特列克於 1893 年設計的珍・雅
芙麗歌舞演出海報。這張海報是畫家直接在石版上作畫的。

（右上）達德利・哈蒂 1989 年為〈穿高綁腿靴子的少女〉
歌舞演出設計的海報

　（右下）亨利・德・土魯斯－羅德列克 1891 年設計的
〈紅磨坊〉歌舞演出海報

「新藝術」運動風格的字體，是他最後的字體設計工作。他同時還在法國德辛師範學院（the Normale d'Enseignement du Dessein）擔任裝飾藝術教學，是非常有影響力的教授。格拉謝特的傑出貢獻和成就，使他最後成爲維也納「分離派」的榮譽成員。

2）法國新藝術運動的進一步發展

　　1880年代，法國的「新藝術」運動已經開始初露頭角。這個時候，格拉謝特經常在魯道夫·沙里斯的「夜貓子」夜總會（Rodolphe Salis's La Chat Noir）工作。他在那裡認識了幾個非常具有藝術天才的青年，而這幾個青年受到他的彩色石版創作的影響，也開始從事這類創作嘗試，他們很快都成爲法國「新藝術」運動平面設計的重要人物。其中包括日後大名鼎鼎的亨利·德·土魯斯-羅特列克（Henri de Toulouse-Lautrec，1864-1901），以及喬治·奧利爾（Georges Auriol，1863-1939），和來自瑞士的青年藝術家索菲爾-亞歷山大·斯坦蘭（Theophile-Alexandre Stainlen，1859-1923）。

　　土魯斯-羅特列克是法國「新藝術」運動最傑出的藝術家和設計家之一。他的作品〈紅磨坊〉海報讓法國「新藝術」運動的領導人物謝列特也認爲是開創新風格、開創新設計的經典作品。土魯斯-羅特列克的設計採用非常簡單幾個層次的色彩，生動的主題形象描繪，組成令人印象深刻的平面形象。他的色彩往往是平塗的，並不著意強調層次感和立體感，因此具有很高的裝飾性。他描繪的對象，或者說他爲之設計廣告海報的對象，都是舞廳，歌舞團，夜總會，描繪的女性，大部分是歌舞場上的風塵女子，因爲他自己的生活一直是在這個社會底層的圈子裡。

　　土魯斯-羅特列克是土魯斯地方貴族家庭出身的，從小就喜歡繪畫。十三歲時因爲事故把雙股骨全部摔斷，成爲終身殘廢。兩年後他跟隨家庭遷居巴黎，從而得到吸收各種他喜歡的藝術營養的機會，他廣泛學習法國的各種藝術風格，特別是當時流行的裝飾風格，對日本的傳統藝術和設計非常熱衷，同時也學習設計和印刷，觀察和沉浸在巴黎的夜生活中，沉醉於這個稱爲「美麗時代」（la belle epoque）的奢華和燦爛。他在夜總會、妓院和歌舞廳中畫了大量的人物肖像和速寫，採用粉彩筆和其他媒材，逐步發展出一套自己嫻熟的繪畫風格來。之後，他開始嘗試設計商業海報，由於他的藝術功力好，而又具有獨特的對於這個社會階層的了解，因此他設計的海報都非常浪漫而傳神，立即得到設計界、藝術界和社會的歡迎。

　　土魯斯-羅特列克一生只設計過三十二張彩色石版海報。但是，它們都成爲法國「新藝術」運動平面設計最重要的經典作品。

　　土魯斯-羅特列克和其他幾個青年藝術家都經常流連在「夜貓子」夜總會中，也都受到格拉謝特的影響，因此，對於他們之間誰影響誰，誰最早發展出這種新的「新藝術」海報風格，一直是爭議不斷的。其實，他們之間誰影響誰很難說清，因爲他們都在同一個環境中發展，受到同樣的因素影響，應該說他們是共同發展、相互影響的。

　　除了土魯斯-羅特列克之外，另外一個重要的海報設計和平面設計家是瑞士青年設計家惹菲爾-亞歷山大·斯坦蘭)。雖然他的風格與其他的幾個設計家類似，都是法國「新藝術」運動平面設計風格的典型，但是他本人具有強烈的政治傾向，努力通過設計表達對社會的不公平的不滿，這樣造成了他的設計具有比其他設計家更加強烈的政治氣息。在設計上，他的方法也與其他人略有不同，他的石版印刷品往往不採用直接在石版上描繪，然後製成印刷用版的傳統方法，而是採用鏤版方法，達到層次分明的效果。斯坦蘭是一個高產的藝術家和設計家，他一生中曾經設計過各種雜誌封面、書籍和雜誌的插圖二千多張，三十多張大型海報，二百多張音樂樂譜的封面等等。他的風格流暢、自然，同時具有對社會不平現象的公開抨擊和鞭韃，有時也充滿了幽默感，很受社會的歡迎。他的作品自然可愛，他的寫實描繪基礎紮實，因此他的作品往往非常受到大眾歡迎。（圖見126頁）

　　斯坦蘭1880年代開始設計海報，但真正成熟的開端應該是在1890年代。這個時期，他開始設計尺寸比較大的海報，他選擇了305×228公分這個比例，也就是說長度達到3公尺，寬度也有2公尺多，可以說是相當龐大。在這樣巨大的篇幅中，他可以自由支配題材，有相當廣闊的創作空間。1896年他創作的〈街道〉這張海報，表現了巴黎街道上熙熙攘攘的往來人群，是巴黎社會的一個縮影，行人的尺寸是真人的大小，因此具有很強的感染力。

　　法國「新藝術」運動平面設計達到登峰造極地位的另外一個大師，是出生於捷克莫拉維亞地方（Moravia）的阿爾豐斯·穆卡（Alphose Mucha，1860-1939）。他是在二十七歲的時候到巴黎的，他當

時得到一個資助者的支持，在法國學習，但是兩年以後，資助者突然中斷支持，使他立即陷入困境，不過他已經逐步發展出自己的插圖和印刷技巧來，利用自由撰稿的插圖工作和在印刷廠打工，他很快可以維持自己的生活與學習。

作為一個默默無名的捷克青年，穆卡在巴黎是很難能夠有機會發展的。他一直在巴黎的萊米謝印刷公司當校訂工，來賺取生活費用。1894年聖誕節夜，當家家團聚的時候，穆卡依然在印刷廠加班，校訂印刷稿。突然，工廠老闆氣急敗壞地衝了進來，原來當時巴黎最紅的歌舞明星沙拉・伯恩哈特（Sarah Bernhardt）立即要這個出版廠為她在新年演出的歌舞劇〈吉斯蒙達〉（Gismonda）設計和印刷海報。當時正是聖誕節，公司所有的設計人員、藝術家都不在，老闆在沒有辦法的情況下，叫穆卡代為設計這個海報。穆卡把這個女演員舞台速寫的表演姿態，加上大眾喜聞樂見的格拉謝特早期為她的歌舞劇〈聖女貞德〉（Joan of Arc）的海報作為設計結構依據，四面以拜占庭的陶瓷鑲嵌花紋作為圖案，匆忙設計出這張海報。因為從設計到印刷出版總共只有不到一個禮拜的時間，所以海報的下面還沒有完全設計完成，但是這張海報卻立即引起巴黎人的注意，而穆卡也得到公司的賞識，得到越來越多的設計機會。就這樣他開始走上巴黎平面設計的舞台。

穆卡的設計既具有鮮明的「新藝術」運動特徵，也有強烈的個人特點。他集中地，甚至誇張地運用以植物紋樣為中心的曲線來設計，避免採用任何直線；色彩絢麗，但是卻採用單線平塗的方法，其動機來自拜占庭的陶瓷鑲嵌。他的設計具有強烈的裝飾性，而他設計的大量海報中的女性，都具有理性化的典雅、美麗和性感的特點。他對於自己的設計一絲不苟，先進行精細的素描習作，然後再在石版上描繪。他的設計還具有高度統一性，無論人物形象、裝飾紋樣、字體等等，都屬於同樣的「新藝術」風格，因此影響力也特別大。通過長期的努力，穆卡形成自己鮮明的設計風格，他是最典型的「新藝術」設計風格代表人。他設計的海報成為社會受藏的對象。影響越過法國，遠及歐美各個國家。（圖見126、127頁）

1904年，當穆卡的聲名在巴黎達到頂峰的時候，他訪問了美國，受到美國出版界和設計界的熱烈歡迎。1909年，他設計了最後一張大尺寸的「新藝術」風格海報。1917年第一次世界大戰之中，捷克獨立，他立刻回到自己的國家，從事設計工作。他生命的最後十年是在自己的祖國設計一系列反映斯拉夫民族的大型壁畫。1939年，當德國納粹佔領捷克時，穆卡是第一個被蓋世太保逮捕的藝術家。在遭到逮捕幾個月以後，他在囚禁中去世。幾個月以後，他所發動和促進「新藝術」運動的中心國家—法國，也被德國納粹的鐵蹄踐踏了。

法國「新藝術」運動的平面設計家還有伊曼努爾・奧拉茲（Emmanuel Orazi，1860-1934），保羅・伯頓（Paul Berthon，1872-1909），喬治・德・佛赫（Georges de Feure，1868-1928）等人，他們對於促進這個設計風格的發展都有貢獻。

1895年12月，巴黎一個經營遠東古董的商人薩穆爾・賓（Samuel Bing）在巴黎開設了自己的新畫廊「新藝術之家」（Maison l'Art Nouveau），這個運動—「新藝術」運動就正式因此而得名。他委託比利時設計家亨利・凡德・威爾德（Henri Clemens van de Velde，1863-1957）為他做商店室內設計，威爾德採用的風格—大量曲線和有機形態，大量取自植物紋樣的新圖案，是「新藝術」運動的典型代表。

「新藝術」運動的平面設計從這個時候開始，在謝列特、格拉謝特、土魯斯-羅特列克，特別是穆卡所開創的風格方向快速發展。從1895年到1900年期間，穆卡成為代表該運動平面設計風格的核心人物。他的植物紋樣裝飾，他的曲線的運用，他取自拜占庭文化的鑲嵌風格，他的單線平塗的色彩和設計，他的構圖和布局，他精細的人物描繪，都成為歐洲各國設計界熱衷和模仿的對象。他的風格甚至被一些設計家稱為「穆卡風格」（le style Mucha）。「新藝術」風格經過他的促進，成為影響歐洲各個國家平面設計的潮流。在德國，這個風格被稱為「青年風格」（Jugendstil），在維也納，這個風格被稱為「分離派風格」（Sezessionstil），在義大利，這個風格被稱為「自由風格」（Stile Liberty，or Stile Foreale），在西班牙，這個風格被稱為「現代主義」（Modernismo），等等，「新藝術」到這個時候成為名符其實的國際設計運動了。

3・英國「新藝術」運動的平面設計

「新藝術」運動在法國是一個涉及設計的各個領域的運動，在歐洲的大部分國家，「新藝術」運

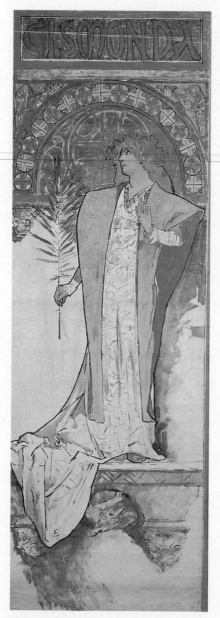

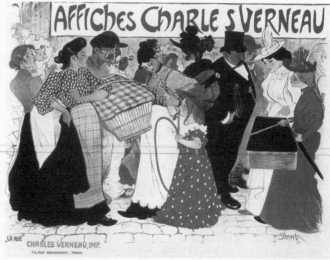

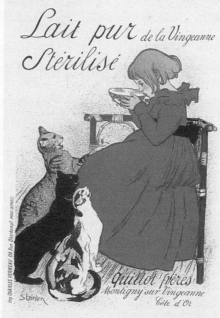

（右上）索菲爾－亞歷山
大・斯坦蘭於1896年為
查爾斯・維努的印刷廠
設計的海報。

（右下）斯坦蘭於1897年
為吉洛特兄弟公司的消
毒牛奶設計的海報

（左）穆卡1894年為戲劇
〈吉斯蒙達〉設計的海報
習作，是「新藝術」風格
平面設計最傑出的代表
作之一。

動也都涉及到建築、家具設計、產品設計等等，但是，在英國，這個運動僅僅侷限在平面設計與插圖
上，對其他的設計領域影響甚微。英國在此以前已經出現了具有一些國際影響的設計運動，比如維多利
亞風格、新哥德風格，和「工藝美術」運動。這些運動都在英國的平面設計上有突出的反映。 1893 年
4 月份，英國設計家們出版的刊物《工作室》（The Studio）成為當時平面設計集大成的中心，這一
期刊物刊載了以前一個時期最具有影響的平面設計作品，特別是英國「新藝術」運動插圖創作的最重
要代表人物奧伯利・比亞茲萊（Aubrey Beardsley，1872-1898）（圖見 121 頁），這個刊物的同年九
月號上，又刊載了荷蘭設計家讓・圖魯普（Jan Toorop）等人的插圖和書籍設計。另外還介紹了英國「工
藝美術」運動的重要設計家沃爾特・克萊恩設計的從日本裝飾演化出來的裝飾圖案等等。這本刊物，成
為推動英國「新藝術」運動在平面設計上發展的重要基礎。

　　比亞茲萊是「新藝術」運動時期最重要的藝術家和插畫家之一。這個具有特殊天才的青年藝術家
單純的黑白線條插圖，充滿了強烈的主題、豐富的想像，對於當時視為禁忌的性的大膽描繪，使他被稱
為「新藝術」運動的「瘋狂孩子」。比亞茲萊基本是自學成才的。他對於日本的裝飾木刻印刷品和

（右）穆卡1898年為
「約伯」牌香煙設計
的海報，也是「新
藝術」運動風格平
面設計的最傑出代
表作之一。

（左）穆卡1901年為
《特黎波里公主依
爾希》一書作的插
圖

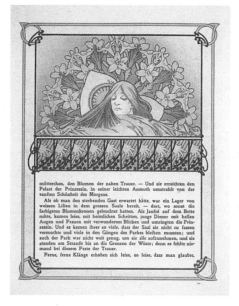
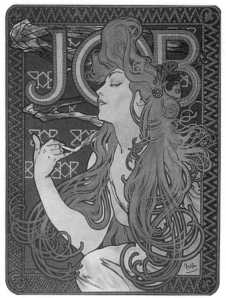

日本繪畫非常感興趣，同時也熱衷於古希臘陶器上的黑白線條繪畫，他很早就顯示出自己的藝術和書籍插圖才氣。1892年，第一次受到委託，爲瑪洛里的《亞瑟之死》（Malory's *Mort D'Arthur*）設計插圖，具有強烈的莫里斯克姆斯科特出版公司設計風格的影響，大量採用卷草花紋，複雜的黑白曲線纏繞，在卷草之中有許多裸體的女子，與圖案糾纏不清。而他的插圖本身具有非常明快的黑白對比結構和流暢而具有高度裝飾性的線條，立即引起設計界和讀者的注意。這個風格，立即成爲他的個人特徵，他以後的一系列書籍插圖和設計基本都是圍繞這種風格發展的。

　　莫利斯在看見《亞瑟之死》這本書的設計之後，非常憤怒，他認爲比亞茲萊是全面地抄襲他的設計，並且還把原來僅僅是典雅的風格變得肉欲非凡，甚至想到法院控告比亞茲萊。沃爾特・克萊因則指責比亞茲萊的風格是對「工藝美術」風格和日本裝飾風格的褻瀆，說他的插圖僅僅配在「鴉片煙桌」上用。

　　雖然莫里斯等人對比亞茲萊的創作如此攻擊，但是公眾的反映卻非常好，因此，比亞茲萊立即受到許多出版商的插圖和書籍設計的委託，工作忙得不可開交。他被委託任主持一份叫做《黃書》（*The Yellow Book*）的刊物的平面設計工作，所以稱爲「黃書」，與刊物的內容其實沒有任何關係，只是因爲刊物的封面是黃色的而已。他設計的版面和插圖依然故我，發展自己的風格，廣泛受到青年讀者的歡迎。這本雜誌成爲倫敦書報攤的上非常令人注目的刊物。1894年，比亞茲萊受委託，爲作家奧斯卡・王爾德（Oscar Wilde）的著作《沙樂美》（*Salome*）設計版面和插圖。他的這些插圖充滿了對性心理的描寫，對性的表現已達到當時最赤裸裸的水準，因而震動了英國政府負責書報審查的官員，書籍一出版立即在英國被禁。但是，這本書的設計和插圖的流暢、自由、淋漓盡致的繪畫風格、強烈的黑白對比、明快的版面設計，具有非常高的藝術價值。雖然在英國是禁書，但卻立即在歐洲其他國家廣泛流傳，成爲當時最流行的一本書；比亞茲萊也因此聲名大振，成爲設計界無人不知的天才。

　　比亞茲萊在這本書出版以後，開始更加注意流動式線條的運用，特別是浪漫的植物紋樣在插圖中的運用。他受到法國畫家華鐸（Antoine Watteau）的影響，插圖畫面充滿了浪漫而神秘的氣氛，講究黑白的對比，作品已呈現高度的成熟。他的風格成爲「新藝術」運動的主要影響，其影響範圍不止在歐洲各國，而且也影響到美國的插圖畫家和平面設計家們。比亞茲萊在1895年退出《黃書》刊物的設計工作，擔任了另外一本刊物《薩沃》（*The Savoy*）的編輯和設計，一共出版了八期，設計和插圖精良，是他最傑出的代表作。

　　比亞茲萊正當盛年，也是創作力、想像力最豐富的時候，卻因爲肺結核病突然去世，享年僅二十六歲，這是整個設計運動的一個無法挽回的損失。

（右上）荷蘭設計圖魯普1893年的插圖「三個新娘」，具有濃厚的「新藝術」特色。

（左上）比亞茲萊1893年設計的《亞瑟之死》一書的全頁插圖。可以看出莫里斯的英國「工藝美術」運動和克姆斯科特出版社的設計痕跡。

（下）比亞茲萊1894年設計的奧斯卡·王爾德的小說《沙樂美》的插圖，是「新藝術」運動的典型代表作。

英國「新藝術」運動的平面設計中，能夠與比亞茲萊相比的設計家是查爾斯·里克茨（Charles de Sousy Ricketts，1866-1931）。查爾斯·里克茨出生於瑞士的日內瓦，早年在英國、義大利和法國居住過，對於歐洲各個國家的文化有相當深的了解。1882年，他在倫敦的「市立行會藝術學校」（The City & Guilds Art School, London）學木刻印刷和木刻版畫，很快成為當時英國「工藝美術」運動的重要版畫設計家。他的風格非常輕鬆，採用簡單而流轉的線條，大量採用纏繞的卷草花紋組成地紋，插圖的人物形象也和植物紋樣高度吻合，成為一體。他雖然受莫里斯的某些影響，但是風格更加自由，他對於古希臘的陶瓶裝飾繪畫具有濃厚的興趣，因此，往往花很多時間在大英博物館學習和臨摹。與比亞茲萊相比，他較少用大面積的黑白對比，而更加強調線條的結構和線條造成的裝飾性效果。他用緊密的線條和大面積的空白對比，取代傑出的裝飾效果。他在1894年設計的奧斯卡·王爾德的著作《斯芬克斯》（The Sphinx，1894）一書是他最傑出的代表作之一。

1896年，里克茨開設了自己的「瓦爾出版公司」（The Vale Press），他的這個出版公司其實並非一個真正的出版公司，僅只是一個設計事務所而已。他在公司裡全神貫注地設計他的書籍，其設計精美無比，而且插圖講究，1896年，莫里斯已經在病榻上奄奄一息了，人們把里克茨公司出版的書給這個「工藝美術」運動的發起人、設計大師看時，莫里斯看到如此精美的平面設計，不禁哭了起來；由此可見里克茨設計和藝術的水準之高。

瓦爾出版公司出版了一批傑出的書籍，其中特別重要的是1897年出版的《邱比特和賽姬的婚禮》（The Marriage of Cupide and Psche，1897）。這本書的設計和插圖都是里克茨的代表作品。里克茨的重大貢獻更使他在1928年，被選為英國皇家學會（the Royal Academy）的成員。

在平面設計、書籍設計、插圖上等範疇探索的英國設計家，有藝術家兼作家勞倫斯·豪斯曼（Laurence

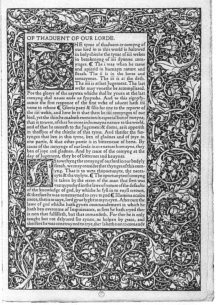

（左上）比亞茲萊1893年設計的《亞瑟之死》一書的全頁插圖。可以看出莫里斯的英國「工藝美術」運動和克姆斯各特出版社的設計痕跡。

（右上）這是莫里斯在1892年設計的書籍《黃金傳說》一頁，他的設計與比亞茲萊的設計比較，可以看出他對於「新藝術」運動平面設計的影響。

（左下）1890年期間美國通用電器公司的標誌，這個標誌一直到目前依然在使用中。

（右下）里克茨1894年設計的書籍《斯芬克斯》其中一頁

Housman，1865-1959），插圖畫家都德利·哈第（Dudley Hardy，1866-1922），設計家詹姆斯·普萊德（James Pryde，1866-1941）和威廉·尼科爾遜（William Nicholson，1872-1949）等人。他們的設計探索和前面兩位大師相似，也是典型的「新藝術」運動風格：自然主義風格，大量採用黑白線條及卷草花紋、曲線裝飾，受日本裝飾風格影響。其中詹姆斯·普萊德和威廉·尼科爾遜一直聯合設計，因為是姻親，被稱為「伯格斯塔夫兄弟」（The Beggar staffs）。他們著重在英國的海報設計，具有法國謝列特、格拉謝特的特徵，同時也不失自己的藝術特色。往往採用剪紙的方式，組成簡單幾個不同色彩

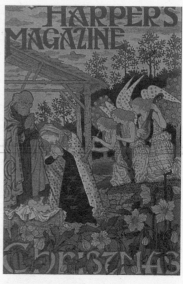

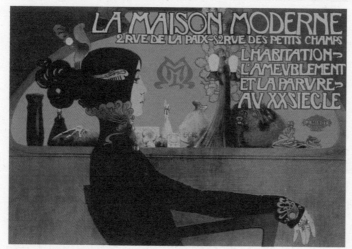

（左上）毛里斯・維紐爾在 1900 年出版的《裝飾圖案大全》中設計的「新藝術」運動風格一頁

（左下）依曼努爾・奧拉茲 1905 年設計的「現代之家」的海報

（右上）格拉謝特 1892 年設計的《哈潑》雜誌封面

（右下）另外一個「新藝術」運動設計家豪斯曼 1896 年設計的《母狼》的扉頁，纏繞的植物枝蔓是典型的「新藝術」運動風格。

的層次，比如他們 1896 年設計的歌劇海報〈唐吉訶德〉（*Don Quixote*，1896）就是採用兩層剪紙，深色的是後面的風車磨坊，淺色的是唐吉訶德騎在他那匹瘦骨伶伶的馬上，層次清晰又豐富傳神，是英國「新藝術」運動的經典作品之一。

4・美國「新藝術」運動的平面設計

　　美國的平面設計是在英、法兩國的平面設計雙重刺激和促進下發展起來的。美國當時最具有影響力的《哈潑雜誌》，曾經多次委託英國和法國最傑出的平面設計家來設計插圖和封面，比如 1889、1891 和 1892 年都委託法國「新藝術」運動設計大師尤金・格拉謝特設計封面，封面是在巴黎設計、巴黎印刷，然後運到美國紐約裝訂。因此，美國讀者能夠接觸到世界一流的平面設計。對於提高他們的品味，提高

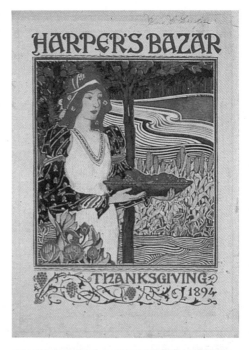

美國平面設計界的水準，都具有重要的意義。

歐洲對於美國平面設計的發展刺激，除了為美國出版業設計之外，也包括了歐洲設計家到美國，成為美國平面設計界的成員。這些來自歐洲的設計師把歐洲平面設計介紹到美國來，扮演橋樑角色。比如英國人路易斯·里德（Louis Rhead，1857-1926）往來於歐美之間，帶來大量「新藝術」風格的平面設計作品，從而影響到他的美國同行威廉·布萊迪（William H. Bradley，1868-1962）。他們日後都成為美國平面設計的重要奠基人。

路易斯·里德首先把風行歐洲，特別在法國風行的海報介紹到美國。在此之前，美國對於海報並不熱衷，路易斯·里德的工作，是讓美國的雜誌、企業都採用海報來作廣告，同時也在雜誌刊物上刊載海報式的廣告插頁，他的這個工作獲得很大成功，海報出現在紐約街頭，出現在書報攤上，非常引人注目。里德採用了格拉謝特的海報設計方式：即「新藝術」運動的曲線裝飾、曲線鉤勒的女性人物，典雅的姿態和華貴的服裝，也採用了「新藝術」的單線平塗方式，但是，考慮到美國人喜歡強烈色彩的習慣，他放棄了法國「新藝術」風格海報色彩淡雅的特點，改用了強烈的色彩：綠色背景，紅色頭髮，藍色衣服。這樣的色彩，在歐洲絕對是失敗的，而在美國卻得到大眾的喜愛。在某種程度上，里德是把英國「工藝美術」運動的風格和法國「新藝術」運動的風格結合起來，加上美國人喜歡的強烈色彩，形成自己的風格，取得成功。

威廉·布萊迪也是這個時期把歐洲的「新藝術」運動設計風格引入美國平面設計的重要人物。他的父親在

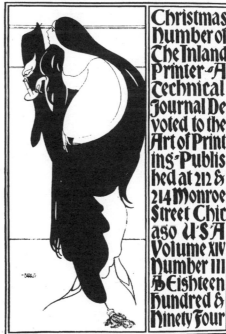

（右上）美國「新藝術」運動設計家路易斯·里德1894年設計的《哈潑時尚》雜誌封面

（左上）美國「新藝術」運動設計家布萊迪1894年設計的《內陸印刷家》雜誌封面，具有非常獨到的「新藝術」特徵。

（下）威廉·布萊迪1894年為《內陸印刷家》創作的插圖，受英法「新藝術」運動平面設計風格的影響，又具有鮮明的個人風格。

美國內戰中陣亡，因而隨著母親投靠親戚。他九歲就喜歡畫畫，十一歲開始在一個叫做《鐵礦》（*The Iron Ore*）的報紙的印刷工廠裡以學徒身份學習平面設計，十七歲時，他用自己積儲的五十美元為路費，離開原先的印刷廠，到芝加哥的一個大型出版社「蘭德‧麥克奈利出版公司」（Rand McNally）當學徒，希望學習到更加先進的印刷技術。他在這個公司擔任刻字工人，同時也兼任刻製插圖的工作，很快，他就發現刻版工人並沒有可能創作插圖，在芝加哥的工作不會給他創造出藝術的前途，因此又回到原居地，這樣來來去去，頗費周折，他總是希望能夠找到他能從事插圖設計的工作。因此在十九歲的時候又重新回到芝加哥，到另外一家出版公司當工人。

布萊迪完全自學美術，他受到當時流行的「工藝美術」運動的插圖風格很大影響，喜歡高蒂、布魯斯‧羅傑斯、莫里斯等人的書籍插圖和平面設計，1890年前後，他開始創造自己的黑白鋼筆插圖，風格上是以上幾個「工藝美術」運動大師風格的綜合，同時也發揮出自己的特徵來。他的插圖很快受到芝加哥的一些出版公司的歡迎，於是開始接受委託畫插圖，這樣，布萊迪從事插圖設計的夢想逐漸實現了。1894年，布萊迪第一次看見比亞茲萊的插圖作品，非常著迷他的高度裝飾性線條的運用和豐富的想像力。這是他最早受到「新藝術」運動風格的影響。這個風格與他自己的風格頗有相似之處，因此他開始學習新的風格，並且把它融入自己的插圖創作中去。

1894年，布萊迪為兩本雜誌創作了插圖，即《美國朋友的書》（*The American Chap-Book*）和《內陸印刷家》（*The Inland Printer*）（圖見131、134頁），這兩本雜誌的插圖，可以說是美國「新藝術」運動風格的開始。通過這些刊物的插圖，刺激了美國「新藝術」運動在平面設計和插圖上的發展。雖然有人諷刺布萊迪是「美國的比亞茲萊」，說他僅僅是模仿歐洲的「新藝術」運動設計風格和插圖風格，但是，如果看看布萊迪的作品，就會看到他鮮明的個人色彩。他的插圖是書籍設計，更加強調曲線和黑白對比的強烈效果，他在版面編排上更加自由，字體和排版與插圖風格一致，流暢自然，具有很高的藝術特點，因此也就更加富於裝飾性，他的插圖和文字分別用長方形的簡單框架環繞起來，具有明確的功能區域：插圖和文字部分分開，毫不混淆。因此，他的設計和創作並不是簡單地模仿比亞茲萊的風格。

1894年，布萊迪從芝加哥遷移到麻塞諸塞州的春田市（Springfield，Massachusetts），開設了自己的出版公司—「維賽特出版社」（The Wayside Press，意譯是「路邊出版社」）。他出版了大量書籍，同時也出版了兩種期刊，大量的日常事務和設計工作使他忙得不可開交，幾年之內，他的身體情況急劇惡化，因此不得不把自己的出版社在1896年賣給「大學出版社」（the University Press，Cambridge，Massachusetts），自己在那個出版社擔任設計工作。

因為他住在美國的新英格蘭地區，那裡文化事業和教育事業高度發達，所以經常有機會去波士頓的圖書館看書，在那裡他找到了歐洲剛剛出現印刷時出版的一些書籍，對於十五、六世紀歐洲的出版風格非常著迷，特別是老卡斯隆字體、拙氣的木刻插圖、簡單而粗壯的版面編排方式，他感到與當時流行的「工藝美術」風格和「新藝術」風格相比，這種早期的風格更加誠摯實在，他透過自己發行的雜誌《美國朋友的書》發展這種風格，在個人的風格上是一個重大的轉變：從「新藝術」的華麗風格變化為具有中世紀特色的風格，他採用了簡單樸素的木刻插圖，採用了卡斯隆字體，版面編排上也出現了復古的變化。

1907年，布萊迪擔任了美國重要的雜誌《科里爾》（*Collier's*）的藝術編輯，他的很多設計思想通過這本雜誌的設計表達出來。

另外一個參與把「新藝術」風格引入美國平面設計的是女設計家和藝術家艾瑟‧里德（Ethel Reed，1876-?）。她是美國新英格蘭地區的人，從小喜歡美術，十八歲開始從事書籍和海報設計工作，她在設計上非常傑出，注意到歐洲設計的進展，從而明確地把「新藝術」運動風格引入自己的平面設計上。她在1894到1898年這四年中設計創作了不少書籍插圖和海報，採用類似「新藝術」運動的流暢曲線，同時很有女性特色（圖見135頁）。可惜的是她很早就退出設計工作，原因大約是與婚姻有關。

把布萊迪的風格、里德的風格繼續發展起來，使之在美國平面設計界發揚光大的人是哈潑出版社的長期藝術指導和平面設計家愛德華‧潘菲爾德（Edward Penfield，1866-1925）。他從1893到1898年期間，在《哈潑雜誌》設計了一系列海報廣告，採用水彩為媒介。（圖見135頁）他的海報設計具有典型的「新藝術」特徵，自然、流暢。該雜誌的讀者主要是美國社會受過高等教育的所謂上等人，為了促進雜誌的銷售，潘菲爾德在他設計的海報上的人物手中，都設計拿著《哈潑雜誌》，以此來提高

雜誌的市場形象和價值感，十分成功。潘菲爾德的作品從藝術風格上看，也是很典型的「新藝術」風格的：彎曲的線條，生動的人物形象，色彩單線平塗。他的插圖作品往往沒有背景，因此以人物和文字爲中心的主題單純而突出，引人注目。他因爲在《哈潑雜誌》工作了相當長的時期，因此，他的創作也成爲美國讀者熟悉的對象，通過他的設計，「新藝術」運動風格也就廣泛地在美國流傳。也因受到《哈潑雜誌》風格的影響，美國出現了一些內容、設計風格上類似的刊物，威廉‧卡奎維爾（William Carqueville，1871-1946）創辦了《里平可特》雜誌（Lippincott's），除了內容上與《哈潑雜誌》相似之外，在封面設計、插圖風格、平面設計上，都有明顯的「新藝術」風格特徵。（圖見 135 頁）

美國的「新藝術」運動日益集中到海報和書籍插圖設計兩方面，特別是海報設計吸引了很多年輕的藝術家和設計家的興趣。二十世紀初期，美國湧現出新一代的平面設計家，他們不但把上一代的工作延續下去，並且發揚光大。其中比較重要的一個是傑出的設計家和藝術家馬克斯菲爾德‧派里什（Maxfield Parrish，1870-1966）。派里什曾經跟隨美國設計大師派爾學習繪畫，派爾發現這個青年在美術和平面設計上的才能非凡，因此告訴他：自己已經沒有什麼可以教他了，他應該自行發展出個人的風格來。派里什因此投身到設計界，設計了大量的書籍、插圖、海報，逐步形成自己獨特的風格。他在平面設計界工作達三十年之久，對於美國讀者有非常大的影響。他晚年改去畫風景畫，但是他在美國平面設計界，特別在書籍設計和插圖設計上依然具有非常重要的地位。（圖見 135 頁）

另外一個具有影響的美國設計家和藝術家是約瑟夫‧林戴克（Joseph Leyendecker，1874-1951）。林戴克的主要活動是他在第一次世界大戰期間設計的的大量書籍和雜誌插圖，他的風格與其他美國「新藝術」運動設計家的也相似，在美國廣爲讀者熟悉和愛好。

5‧比利時「新藝術」運動的平面設計

比利時是西歐一個資本主義發達的國家，1890 年中期以後，「新藝術」運動從法國進入比利時，在比利時的設計界中開始發展。

比利時的設計在十九世紀以前與其他西歐國家相比，並不先進，雖然國家位置重要，國際貿易在資本主義發展期間發展迅速，但是，產業經濟並不如法、德這兩個相鄰的國家，而在資本主義的原始積累期間也沒有能夠如同英、法、德、荷蘭、西班牙、葡萄牙等國家那樣發達，能夠以海外殖民的方式進行高速積累，因此，經濟上比德、法等國家要落後一些，經濟落後，自然設計的需求也就不足；因此，比利時曾經在設計上發展緩慢。

但是，自從工業革命開始，比利時也自然進入了工業發展階段，特別是產業經濟發展極其迅速，工業發展造成的設計需求，促進了比利時現代設計發展。比利時雖然沒有大規模的海外殖民運動，但是工業發達，對外事務平穩，國家安定，因此經濟在這個時期也逐漸繁榮。大約在1900年前後，比利時也進入了「新藝術」運動的成熟發展，成爲歐洲的「新藝術」運動的重要活動中心之一。

比利時在設計與藝術上的發展，到十九世紀末葉已經進入比較成熟的時期了。由於經濟發達，思想自由，這個小國出現了完全不弱於其他歐洲大國的傑出藝術家和設計家，1880 年代左右出現的「二十人小組」（Les Vingt），1889 年舉辦的高更（P. Gauguin）畫展，1890 年舉辦的梵谷（V. van Gogh）畫展，都是這個國家在藝術和設計上趨於成熟的標誌。

比利時的革新運動具有相當的民主色彩。這是與其發展歷史分不開的。1884年比利時自由派政府倒台之後，比利時的社會黨人非常活躍，特別是一批具有資產階級民主思想的知識分子更加活躍。這批人對於比利時的民主發展具一定的促進作用，間接地也促進了這個國家的經濟發展。在他們的影響下，比利時出現了相當一批具有民主思想的藝術家、建築師，他們在藝術創作上和設計上提倡民主主義、理想主義，提出藝術和設計爲廣大民眾服務的目的，在比利時進入「新藝術」運動的時候，這些藝術家和設計家就提出了「人民的藝術」的口號，從意識形態上來說，他們是現代設計思想的重要奠基人。

比利時在十九世紀末和二十世紀初最傑出的設計家、設計理論家、建築家無疑應該推亨利‧凡德‧威爾德（Henri van de Velde）。他對於機械的肯定，對設計原則的理論以及他的設計實踐，都使他成爲現代設計史上最重要的奠基人之一。他不僅僅是比利時現代設計的奠基人，也是世界現代設計的先驅。他的影響遠遠超出了比利時的國界，在歐洲各國，特別是在德國有很深刻的影響；他於1906年在德國威瑪建立的一所工藝美術學校，成爲德國現代設計教育的初期中心，日後又成爲世界著名的包浩斯設計學院。對於他的研究，不僅僅侷限在他的「新藝術」運動設計活動範圍之內，而應該推廣到現代主義

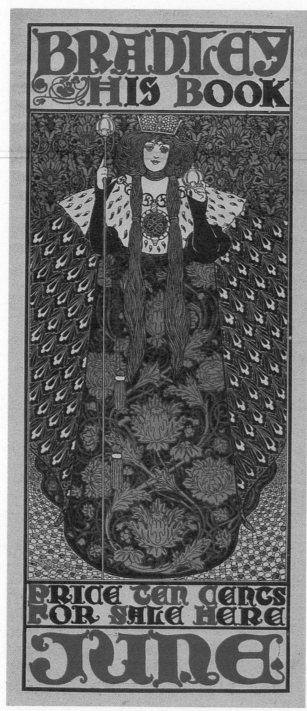

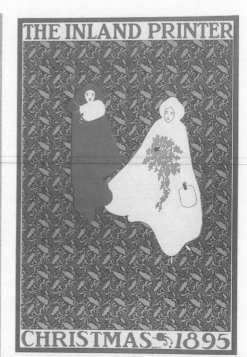

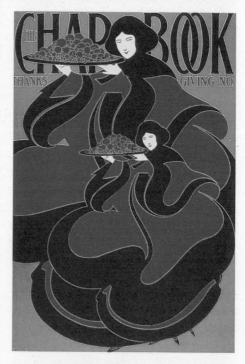

布萊迪 1898 年設計的《布萊迪：自己的書》一書的封面，混合使用了中世紀浪漫主義風格、英國「工藝美術」與「新藝術」運動風格，很有特點。

（右上）美國「新藝術」運動設計家布萊迪 1895 年期間設計的《內陸印刷家》雜誌封面

（右下）布萊迪 1895 年期間設計的《美國朋友的書》雜誌封面，採用重覆主題的方法，增加視覺感。

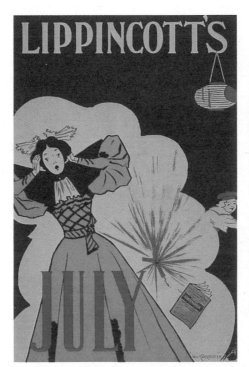

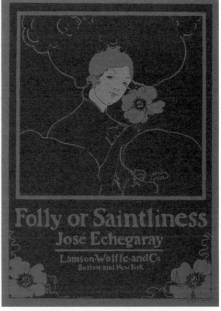

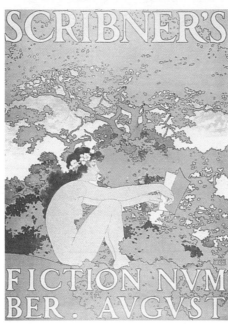

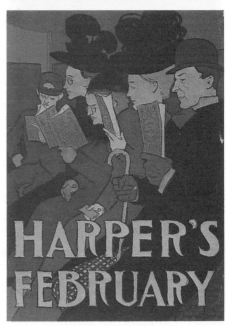

（右上）里德1895年設計的書籍封面

（右下）潘菲爾德1897年設計的《哈潑雜誌》海報

（左上）美國威廉・卡奎維爾創辦了類似《哈潑雜誌》的《里平可特》雜誌，此為他設計的雜誌海報。

（左下）美國年輕的馬克斯菲爾德・派里什1897年設計的海報

設計運動的基礎上來。

威爾德具有強烈的設計民主思想，他與比利時社會主義活動的一些積極分子，比如馬克思・哈利特（Max Hallet）、朱利斯・德斯特列（Jules Destree）等人都有長期與密切的往來，受到他們的社會主義與民主主義思想很大影響，這些思想通過他的設計與設計教育而得以傳達開來。

比利時的設計運動在比利時的設計史上被稱爲「先鋒派」運動，開始在十九世紀的八十年代。1881年，比利時人奧克塔夫・毛斯（Octave Maus）創辦民主色彩濃厚的藝術刊物《現代藝術》（*L'Art Moderne*），宣傳新藝術思想。在他的組織下，一批有志於藝術與設計改革的青年人在1884年組成了一個前衛小組「二十人小組」，他們舉辦了一系列藝術展覽，展出了歐洲當時最前衛的一批藝術家的作

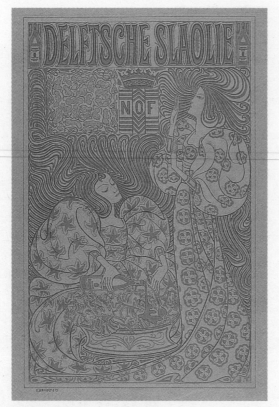

（左）讓‧圖魯普1894年設計的沙拉油海報

（右上）威爾德1893年設計的《慶賀書》封面

（右下）威爾德1896年設計的書籍內部的首寫字母

品，比如藝術家魯東（Redon）、羅特列克、高更、塞尚（P. Cézanne）、梵谷等人的作品，使比利時人開始了解當時前衛藝術發展的狀況，接觸現代藝術思想。「二十人小組」成員推威爾德爲他們的領袖。在建築出身的威爾德領導之下，這個小組逐漸開始從純藝術走向實用美術、向設計方向轉化。從1891年開始，這個小組每年都舉辦一次設計沙龍，也就是設計大展，展出各種各樣的產品設計和平面設計。1894年「二十人小組」改名爲「自由美學社」（The Libre Esthetique），在這個學社舉辦的第一次年展上，展出了比利時設計家古斯塔夫‧博維（Gustave Serrurier-Bovy）的整套室內設計。這個組織也是最早把英國的「工藝美術」運動大師威廉‧莫里斯的作品介紹到比利時來的機構，對於促進比利時的現代設計起了重要作用。這個組織也是比利時「新藝術」運動的中心。

「自由美學社」中的重要領導人物有三個，即威爾德，博維和重要的設計家維克多‧霍塔（Victor Horta）。從設計上來看，比利時的「新藝術」運動與法國的運動風格非常相似，觀念也比較吻合，都是希望能夠以手工藝的方式，來挽救衰落的設計水準。他們也主張採用自然主義的裝飾動機，特別是曲線式的花草枝蔓來達到浪漫的設計裝飾效果。他們的設計也受到日本的傳統設計很大的影響，比如博維曾於1884年在比利時的列日市，經營一家進口日本陶瓷和工藝品的商店「日本之家」，對於日本的傳統設計非常鍾愛。這種對日本傳統設計的喜愛在威爾德、霍塔以及其它設計家身上也有反映。

威爾德最早是從事藝術的，當過畫家，之後學建築，又從事過建築設計。1890年當他結婚時，遇到與英國設計家威廉‧莫里斯的遭遇相似的情況：找不到理想風格的用品，因而被迫自己動手設計結婚的家具、用品和安排室內設計，從而走上設計的道路。他認爲這種情況是一種「虛僞形態」，設計沒有動力，設計沒有思想，爲形式而形式的形式主義氾濫，必須通過改革加以糾正，否則社會與民族傳統本

（右上）威爾德 1908 年設計的書籍《你們看這個人》內的標誌

（右下）1900 年艾克曼設計的「德國電器」公司的產品目錄封面，具有典型「新藝術」運動特徵。

（左）艾克曼 1901 年設計的字體手冊封面

身將受到損害。從此畢生從事設計與設計教育的工作，成就頗高。

　　威爾德在比利時的時期，主要從事「新藝術」風格的家具、室內和染織品設計，也從事一些平面設計工作。從裝飾上看，他的設計大量採用曲線，特別是花草枝蔓，糾纏不清地組成複雜的圖案。這在他的平面設計和紡織品紋樣設計上反映得最充分。二十世紀初，他曾經去巴黎，為薩穆爾·賓的公司「新藝術之家」擔任產品設計工作，進一步深刻地體會了法國這個運動的風格特徵，在設計風格上與法國的「新藝術」風格更加接近。他曾參與了巴黎的「現代之家」的室內設計工作，已經達到法國這個運動設計的最高水準。他的設計思想在這個時期也逐漸成熟。

　　與大多數「新藝術」運動設計家強烈反對現代技術和機械的立場不同，威爾德支持新技術，他曾經說：「技術是產生新文化的重要因素，根據理性結構原理所創造出來的完全實用的設計，才能夠真正實現美的第一要素，同時也才能取得美的本質。」提出了設計中功能第一的原則，旗幟鮮明。為了宣傳自己的設計思想，他在 1902 到 03 年間，在歐洲各地廣泛進行學術講演，發表一系列關於設計的論文，從建築設計入手，設計產品、平面設計等各個方面的內容，傳播新的設計思想，主張藝術與技術結合，反對漠視功能的純裝飾主義和純藝術主義。

　　1906 年，威爾德有感設計運動應該從設計教育著手的重要性，於是到德國威瑪市，取得開明的威瑪大公的支持，開設了一間以設計為主的學校—威瑪工藝與實用美術學校。開始了他的設計教育探索。1907 年，他的這個學校成為德國公立學校，一直開設到第一次世界大戰爆發的 1914 年。1919 年，這個學校重新開設，那就是大名鼎鼎的包浩斯設計學院。從這個意義來講，威爾德應該是包浩斯的最早創始人之一。與此同時，威爾德還參與了德國的現代設計運動，他是德國設計協會—工業同盟（Werkbund）的創始人之一，在德國有舉足輕重的地位。

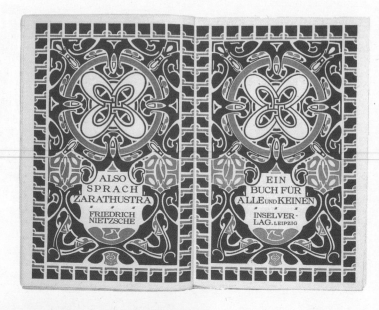

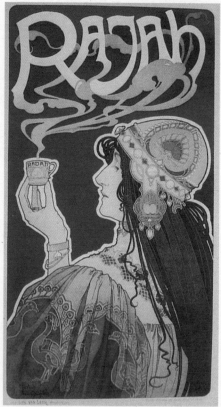

（左上）亨利・凡德・威爾德1899年設計的特魯朋公司海報

（右上）威爾德1908年設計的書籍《查拉圖斯特拉如是說》的封面

（左下）威爾德1908年設計的書籍《查拉圖斯特拉如是說》內頁

（右下）里夫蒙特1899年設計的「拉加咖啡」海報，是「新藝術」運動風格最著名的代表作之一。

　　在德國和威瑪期間，威爾德的設計思想有進一步的發展。他認為，機械如果能夠得到適當合理的運用，是可以引發建築與設計的革命的。他提出「產品設計結構合理，材料運用嚴格準確，工作程序明確清晰」這三個設計的基本原則，以期達到「工業與藝術的結合」的最高目標。在這一點上，威爾德已經大大的超過了其他的「新藝術」運動人士，成為現代主義設計的思想奠基人。

　　威爾德本身對於平面設計的興趣非常濃厚。他因為對於設計發展的歷史具有一個宏觀的認識，能夠

（左上）康巴茲 1898 年設計的「自由美學會」海報，可以看到東方藝術對於「新藝術」運動風格的深刻影響。

（左中）德國「新藝術」運動「青年風格」的設計家奧托‧艾克曼 1896 年設計的《青年》雜誌的封面

（左下）1900 年左右的戲劇海報，「新藝術」風格。

（右上）克里斯提安森 1899 年設計的《青年》雜誌封面

（右中）貝倫斯在 1904 年所設計的《青年》雜誌版面

（右下）貝倫斯 1898 年設計的插圖《吻》，是德國「青年風格」派，乃至「新藝術」運動最著名的作品之一。

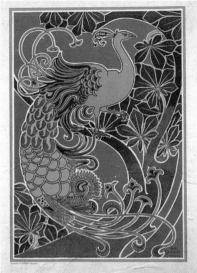

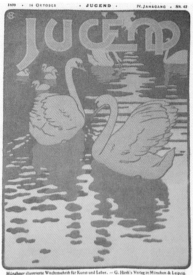

從歷史發展的角度了解世界當時的平面設計狀況。他設計了大量的平面作品，其中包括書籍設計、標誌設計、插圖設計等等，他把英國的「工藝美術」運動風格，法國的「新藝術」運動風格，以查爾斯‧瑪金托什為領導的「格拉斯哥四人」（Chareles Mackintosh and the Glasgow Four）的風格，以及日本的江戶時期的裝飾風格和歐洲中世紀的某些裝飾因素吸收到自己的設計中，以自然風格為核心，發展出自己的平面設計風格來。但是，由於他對設計的社會功能性的強調，導致他日後越來越重視促進設計教育和設計的組織發展，因此，他本身設計的作品逐漸減少，到二十世紀，他已經全部投入到設計的組織工作去了。

比利時的「新藝術」風格平面設計沒有法國那樣先聲奪人，但是也不乏有很好的作品湧現。比利時的「新藝術」風格平面設計受法國的影響很大，不少從事這個風格設計的平面設計家本身就是進法國學校，受到法國的訓練。比如比利時這個風格的重要設計家普里瓦特‧里夫蒙特

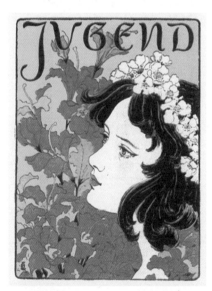

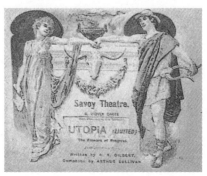

（Privat Livemont，1861-1036）就曾入學巴黎，受到正宗的「新藝術」風格感染，1889 年回到比利時，在布魯塞爾從事平面設計。1890年第一次接受平面設計定單，大部分是商業廣告和商業海報設計，他採用簡單的、裝飾味道濃厚的線描為基礎，在商業廣告上描繪優雅的女性，與法國的穆卡的風格頗有相似的地方。比如他在 1899 年為「拉加咖啡」（Rajah Coffee poster，1899）設計的廣告海報，採用單線平塗的方法，大量運用流暢的曲線，採用鑲嵌方法安排圖案布局，與穆卡的海報具有相似之處。他是比利時「新藝術」運動在平面設計上傑出的代表之一。

6・德國「青年風格」運動的平面設計

從法國開始的「新藝術」運動也在德國發展，但是，德國人沒有稱這個運動為「新藝術」運動，而是稱為「青年風格」（The Jugendstil Movement）。究其原因，大約與德國和法國長期的不和有關。這個名稱出自 1896 年在慕尼黑出版的一本叫《青年》（Jugend）的雜誌，德國的「青年風格」運動有英國「工藝美術」運動與法國「新藝術」風格的深刻影響，在許多方面出現非常類似的特徵，但是，德國的「青年風格」運動卻比法國和英國的運動，更加具有與學院和學術界的密切關係，因此更具有知識分子氣息及書卷氣。這個運動在德國慕尼黑首先發軔，然後迅速擴散到柏林、達姆斯塔德（Darmstadt）和整個德國。

德國是歐洲印刷的發源地，因此在十九世紀末，德國也是唯一繼續使用古騰堡時期發展而流傳下來的中世紀字體和版面風格的，即便「青年風格」運動席捲德國，這種「新藝術」運動的平面設計風格，也僅僅是與德國中世紀以來的平面設計風格並駕齊驅，共同存在，並沒有取代陳舊的古騰堡時期的風格。當時，「青年風格」所帶來的新鮮氣息，是人人都能感受到的，是廣受德國大眾歡迎的，因此，它很快就被廣泛地運用到產品設計、建築設計、紡織品設計、室內設計和平面設計等各個領域中去，成為風行一時的設計風格。

作為「青年風格」運動的核心，依然是《青年》雜誌，這本雜誌剛剛創刊的時候，發行量是三萬份左右，但是經過幾年的發展，由於「青年風格」廣受歡迎，發行量劇增到二十萬份，可見這個設計運動的成功。這本刊物完全採用「新藝術」運動風格設計，無論字體、插圖、版面編排，都與法國和其他國家的「新藝術」風格刊物類似，典雅、特別、引人注目。這本刊物的主要設計家是漢斯・克里斯提安森（Hans Christiansen），他為刊物設計了標誌、插圖、封面和版面等等，成為「青年風格」運動和《青年》雜誌的主要領導人物之一。

德國「青年風格」運動有兩個非常重要的平面設計家，他們是奧托・艾克曼（Otto Eckmann，1865-1902）和彼德・貝倫斯（Peter Behrens，1868-1940）。這兩個設計家設計了非常大尺寸的石版印刷海報，顯然是受到法國同類海報的啟發的。他們設計的風格雖然與法國「新藝術」運動的海報有非常相似的地方，但是，也同時具有自己的個人特色。他們的平面設計主要集中在《青年》和《潘》（Pan）兩本雜誌上，為這兩本刊物設計插圖和版面，影響很大。艾克曼的風格比較自然寫實，他設計的刊物封面都有精細的女性人物和花卉，單線平塗的平面特點，非常浪漫。他除了設計平面作品以外，也設計首飾、金屬製品、家具、女性的服裝，字體。他的才能得到德國人的廣泛認識，因此也獲得德國當時最大的電器生產工廠「德國電器工業公司」的聘用，擔任工廠的設計顧問，把「青年風格」，或者「新藝術」風格運用到工廠的宣傳、廣告和其他平面印刷品上。這是德國工業界最早聘用專業設計人員的開端。（圖見 137 頁）

艾克曼在 1900 年為德國當時最重要的字體鑄造工廠之一的「克林斯波字體鑄造廠」（the Klingspor Foundry）設計了一系列新字體，稱為「艾克曼體」（Eckmannschrift）。當時德國絕大部分的字體工廠都僅僅利用本身的字體工人來設計新字體，而克林斯波工廠是德國十九世紀中唯一委託藝術家設計字體的工廠。這種新字體是艾克曼企圖利用「新藝術」風格和日本風格來改革陳舊的德國羅馬字體系，為當時的德國設計界帶來了強烈的衝擊。

二十世紀開始，艾克曼決心進一步發展他的設計思想，但不幸患上致命的肺結核病，因而不得不退出了設計工作。

貝倫斯從事另外兩份雜誌的設計：《彩色鳥》（Der Bunte Vogel）和《島》（Die Insel）。他為這兩份雜誌設計插圖和版面，並為「島」出版公司設計了具有強烈「青年風格」特徵的企業標誌，那是一條浪中的帆船，線條纏繞，具有鮮明的「新藝術」特點，同時還具有很高的識別功能，被

認爲是當時最傑出的企業標誌設計之一。他開始從埃及風格中汲取改革德國平面設計的養分，這些養分日後在他的設計中得到體現。

貝倫斯是德國現代設計的奠基人之一，他的「青年風格」時期設計，只是他積累經驗，了解世界設計狀況，逐步形成自己的設計哲學的階段；他眞正的貢獻，是在二十世紀初期所設計的世界最早的現代主義風格企業識別標誌系列，他設計了最早的現代主義風格工業產品，他設立了德國最早的現代建築和工業設計事務所，他參與了德國設計的組織改革，以及他培養了新一代的設計大師，對於世界的設計事業帶來了重大的影響。

「新藝術」運動在十九世紀九十年代開始，席捲歐洲與美國，成爲當時影響最大的一次設計運動。到1900年，在巴黎萬國博覽會（the Paris Exposition Universelle）期間達到運動的高潮。雖然這個運動的風格在各國之間有很大的區別，但是，從追求裝飾，探索新風格這點上，所有捲入這個設計運動的國家都是相同的。這個運動雖然在一些方面是對新時代的憧憬探索，但是，在很大的程度上來說，它的手法，即裝飾性的，手工藝的方法依然是陳舊的。

與英國的「工藝美術」運動相似，「新藝術」運動也同樣是企圖在藝術、手工藝之間找到一個平衡點。它所採用的方式，比如裝飾、自然主義的風格等等，使這個運動依然是爲豪華、奢侈的設計服務的，是爲少數權貴服務的。如果說英國「工藝美術」運動的創始人約翰·拉斯金和威廉·莫利斯在他們的運動宗旨中還提倡「進步」，那麼可以說「新藝術」運動則僅僅停留在表面的裝飾上，在思想層次上，反而比英國的「工藝美術」運動退步了。它的自然主義的裝飾動機，它的絢麗的色彩和東方影響縱然非常引人注目，但是精神上的貧乏則是隨處可見。

「新藝術」運動創造了非常特殊的裝飾風格，從亨利·凡德·威爾德的室內設計，到吉馬德的巴黎地下鐵入口設計，從安東·高第的建築，到穆卡的大張海報，都呈現出從來沒有過的非歷史主義的新裝飾風格探索力量。這些設計，已經成爲十九和二十世紀交會時期的典型設計特徵，成爲一種歷史的經典風格。

「新藝術」運動的風格受到「工藝美術」運動風格和精神的很大影響。特別是「工藝美術」運動所強調的簡單、樸實的中世紀風格和「合適的設計」這種功能主義的思想特徵，對於「新藝術」運動的某些人物具有決定性的影響，比如蘇格蘭的格拉斯哥四人集團和他們的領袖馬金托什，維也納「分離派」的設計家們等等。英國的平面設計對於這個運動的插畫家也有很大的影響，比如英國插圖畫家比亞茲萊，荷蘭的插圖畫家讓·圖魯普（Jan Toorop）等等。

象徵主義藝術是十九世紀末的一個非常顯著的藝術運動流派，這個藝術流派對「新藝術」運動也造成了一定的影響，比如維也納「分離派」重要的畫家古斯塔夫·克林姆的作品，法國設計家艾米里·蓋勒（Emile Galle）的玻璃器皿設計，都具有強烈的象徵主義特色。象徵主義體現在「新藝術」風格的曲線的運用上。1889年，設計家沃爾特·克萊恩（Walter Crane）就反覆強調曲線表現的重要。這種對於曲線的重視和強調，使這個運動具有強烈的平面特徵，也具有非常明顯的東方藝術影響痕跡，特別是日本的浮世繪風格的痕跡。

「新藝術」運動比較少強調歷史風格，談到歷史的淵源，可以說它受到部分中世紀自然主義風格的影響。這個運動風格細膩、裝飾性強，因此常常被稱爲「女性風格」（a feminine art）。大量採用花卉、植物、昆蟲作爲裝飾的動機，的確非常女性化。與簡單樸實的英國「工藝美術」運動風格強調比較男性化的哥德風格形成鮮明對照。

「新藝術」運動是世紀之交的一次承上啓下的設計運動，它承繼了英國「工藝美術」運動的思想和設計探索，希望在設計矯揉造作風氣氾濫的時期、在工業化風格浮現的時期，重新以自然主義的風格開啓設計新鮮氣息的先河，復興設計的優秀傳統。這個運動處在兩個時代的交叉點，舊的、手工藝的時代接近尾聲，新的時代、工業化的、現代化的時代即將出現，因此，從意識形態上看，它的興起預示了舊時代的接近結束和一個新的時代—現代主義時代的即將來臨，它的本身，就是一個新舊交替時期的過渡階段。

6

二十世紀平面設計的源起

導言

從設計風格來看，在每個世紀交會的時候，人們習慣對上一個世紀的風格進行一次審視，並且企圖探討下一個世紀的風格是什麼？這種心理的狀況，往往造成世紀之交在設計上的重大轉變。當然，十九世紀之前的變化，僅僅是裝飾形式的變化，因爲十九世紀之前的每個世紀的交替，僅僅是時間的交替，而社會經濟基礎基本是封建主義的，經濟基礎的基本穩定，反映在設計上就成爲簡單的形式更迭了。十九世紀卻因爲工業化結果的急劇發展，造成經濟基礎的徹底改變，在西歐和美國基本完成了資本主義革命，資本主義成爲歐洲和美國的新生產關係的核心，因此，設計的變化就非常的巨大，產生影響了二十世紀全人類的物質文明的「現代主義」設計，這個變化，比人類文明以前幾千年間的變化都要來得激烈、徹底和迅猛。短短幾十年間，整個世界的物質面貌、城市面貌、平面風格完全與上一個世紀大相逕庭，如果說，以往數千年的設計史是一個逐漸變化的過程，那麼二十世紀的設計發展，則是一個革命性的過程。

十九世紀末、二十世紀初，世界各地，特別是歐美國家的工業技術發展迅速，新的設備、機械不斷被發明出來，大力地促進了生產力的發展，這種飛速的工業技術發展，同時對社會結構和社會生活也帶來了很大的衝擊。雖然工業技術發展，但是針對工業技術帶來的必然結果—工具、機械、設備的現代設計卻沒有得到相應的發展，這些技術的產品，無論從使用功能上、外型上，還是安全性、方便性上，都存在眾多的問題。現代都市如雨後春筍般地湧現，而都市的設計和都市內的建築設計卻沒有一個可以依據的模式，高樓建築的設計更是問題叢生。新的商業海報、廣告、書籍大量湧現，公共標誌、公共傳播媒體也與日俱增，而如何處理這些大量的傳達設計對象，如何處理這些眾多的平面對象，設計界也是一籌莫展。無論是英國、美國的「工藝美術」運動，還是歐美的「新藝術」運動、「裝飾藝術」運動（Art Deco），顯然都不是解決問題的方法，它們甚至是逃避，乃至反對工業技術，反對工業化，反對現代文明，因此，必須有新的設計方式出現，來解決新的問題，來爲現代社會服務；現代設計的出現是在這種情況下產生的。

設計界此時面臨的問題主要有兩個方面：一、如何解決眾多的工業產品、現代建築、城市規劃、傳達媒介的設計問題，必須迅速地形成新的策略，新的體系，新的設計觀念，新的技術，來解決這些問題，這是社會需求和商業需求迫在眉睫的任務；其二、針對往昔所有設計運動只是強調爲權貴服務的重心，如何形成新的設計理論和原則，以至使設計能夠爲廣大的民眾服務，徹底改變設計服務的對象問題。針對這兩點，世界各國的設計先驅們都努力地探索。爲解決第一方面的問題，即現代的、工業化的產品，現代城市和建築、現代平面媒介的設計問題，出現了現代設計體系；爲解決第二方面的問題，即設計的社會功能問題，形成了現代主義設計思想。現代設計與現代主義設計是相輔相成的，它們有聯繫，同時也有區別，一個是技術層面的，一個是思想層面的，它們的結合，形成了現代設計的總體。

現代主義建築設計是二十世紀初在歐美同時產生的最重要的運動之一。德國、俄國和其他的幾個西歐國家的建築師爲尋找代表新時代的形式，爲改變設計的觀念，爲把在設計中引入民主主義的精神，或者爲奠立一種新的政治制度的基礎，開始從設計觀念、設計風格和形式、建築材料、建築方式各個方面的探索。在三十年代中期以後取得驚人的成就。第二次世界大戰爆發，使大量歐洲的設計家流亡到美國，從而把歐洲的現代主義與美國豐裕的具體市場需求結合，在戰後造成空前的國際主義風格高潮。一直發展到七十年代，遍及世界各地。無論從影響的深度和廣度來說，都是空前的。人類四、五千年的文明史中，還沒有那一個設計風格能有如此廣泛和深遠的影響。

現代主義設計是從建築設計發展起來的，二十世紀二十年代前後，歐洲一批先進的設計家、建築家形成一個強力集團，推動所謂的「新建築」運動，這個運動的內容非常龐雜，其中包括精神上的、思想上的改革—設計的民主主義傾向和社會主義傾向；也包括技術上的進步，特別是新的材料—鋼筋混凝土、平版玻璃、鋼材的運用，新的形式—反對任何裝飾的簡單幾何形狀，以及功能主義傾向。從而把千年以來的設計爲權貴服務的立場和原則打破了，也把幾千年以來建築完全依附於木材、石料、磚瓦的傳統打破了，從建築革命出發，影響到城市規劃設計、環境設計、家具設計、工業產品設計、平面設計和傳達設計等等，形成眞正完整的現代主義設計運動。在這批建築和設計的改革先驅中，最重要的有德國

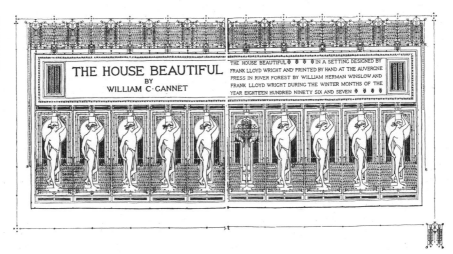

美國建築家弗蘭克・賴特1896-1987年設計的《美麗的房子》扉頁,具有強烈的「新藝術」運動風格。

人沃爾特・格羅佩斯(Walter Gropius)、米斯・凡・德・洛(Ludwig Mies Van Der Rohe)、瑞士人勒・科布西耶(Le Corbusier)、芬蘭人阿爾瓦・阿圖(A. Aalto)、美國人弗蘭克・賴特(Frank L. Wright)和一些俄國和荷蘭的設計先驅。而現代主義設計運動主要集中在三個國家開始進行試驗,即德國、俄國和荷蘭。俄國的構成主義運動是意識形態上旗幟鮮明地提出設計為無產階級服務的一個運動,而荷蘭的「風格派」運動則是集中於新的美學原則探索的單純美學運動;德國的現代設計運動從德意志「工作同盟」開始,到包浩斯設計學院為高潮,集歐洲各國設計運動之大成,初步完成了現代主義運動的任務,初步搭起現代主義設計的結構,戰後影響到世界各地,成為戰後「國際主義設計運動」的基礎。

現代主義的具體產生時間是二十世紀二十年代,從幾個歐洲國家開始發展起來,其中以德國、俄國發展得最為迅速。荷蘭其他幾個歐洲國家也有類似的探索,但是無論從深度還是廣度來說,沒有那一個國家能夠比德國、俄國的試驗來得深刻。美國也有一些試驗和探索,但是與歐洲相比,美國的探索顯得淡薄得多了,也缺乏思想的深度和意識形態的力量。

現代主義由於遭到歐洲獨裁政權的打壓,於三十年代以來開始在歐洲迅速衰退。1933年納粹強行關閉重要的德國設計學院「包浩斯設計學院」,1932年前後義大利取消現代主義試驗,推廣稱為「諾維茜托」的古典復古主義,1925年前後蘇聯全面禁止現代主義(在蘇聯成為構成主義),基本完全扼殺了現代主義在歐洲發展的可能性。大批設計家移民到美國,從而把現代主義帶到了新大陸。從三十年代末開始,現代主義開始了一個新的階段—美國階段。

美國的經濟、政治、文化背景與歐洲相當不同。美國自從羅斯福的「新政」以來,經濟發達,國家日益富強,中產階級日益成為社會的中堅,成為新建築風格的重要服務對象,因此,原來在歐洲憂國憂民的現代主義變成僅僅一個為中產階級服務的形式,也就是說,現代主義的思想內容被美國的富裕抽掉了,剩下了一個越來越精練、越來越形式化的外殼。由於思想的枯萎,因此也逐漸失去了原來的生機勃勃力量,日益走向形式主義的道路,到六十年代,開始受到挑戰,逐步失去昔日的光彩和力量。可以說,到七十年代,這個被稱為「國際主義」的現代主義已經接近終結了。取而代之的形形色色的新風格,大部分是企圖從形式主義的方向來調整現代主義,但是因為思想上的薄弱,意識形態上的蒼白,始終沒有一個風格能夠全面取而代之。

平面設計與建築設計和工業設計相比,沒有產生如此激烈的抗爭。雖然印刷的技術改革、字體的改革、版面的改革,特別是平面設計在新時代的用途,導致平面設計也與其他設計領域一樣產生了現代主義運動,但是,它的革命的中心並不在技術層面上,而在平面設計的對象上:設計宣傳什麼、設計什麼?第一次和第二次世界大戰期間,平面設計成為兩個對抗的陣營進行唇槍舌劍的鬥爭工具,大量的政治海報,大量的宣傳畫,刊物上、書籍上的宣傳,帶動了平面設計的改革。與此同時,以美國為首的資本主義經濟大國的國民經濟發展迅速,很快進入物資豐富的所謂消費主義時期,作為促進銷售的重要手

段，平面設計也在西方各個國家得到進一步的迅速發展。因此，平面設計雖然也屬於世界現代主義設計運動的組成部分之一，但是它卻具有自己獨特的發展方式，並不與現代主義設計運動完全吻合。

筆者在《世界現代設計 1864-1996》一書中已經對現代主義運動有非常詳細的討論和介紹了，在本書中，僅僅就現代主義在平面設計中的反映進行討論。

二十世紀初期以來，因為大規模的生產和大量的印刷品的湧現，對於傳統的、小量印刷方式的出版行業無疑是一個很大的衝擊。以往的各次設計運動，無論是英國的「工藝美術」運動、法國的「新藝術」運動等等，所創造的新平面設計方法和風格，其實依然是針對少數精英階層的，廣大的群眾根本沒有可能接觸到那些昂貴的印刷品。從印刷數量上來看，也可以知道這個狀況：「工藝美術」運動的核心平面設計公司—莫里斯的克姆斯各特印刷公司所出版每種書籍的印刷量，無非區區幾百本而已，精裝本經常是幾本，根本不可能成為大眾的讀物；「新藝術」運動的平面設計也有類似的情況。只有美國人通過大量出版類似《哈潑雜誌》這樣的刊物，把讀物逐步變成社會各個階層能夠共享的對象，但是，因為當時文盲比例還相當高，加上美國有大量的新移民，對於英語還不能掌握，即便在美國，出版物也僅以少數受過教育的、富裕階層的閱讀為對象。二十世紀平面設計家面臨的問題之一，就是如何能夠創造一種能夠為整個社會服務的新平面風格和形式。

要為大眾服務，從設計上來說就必須簡明、樸素、方便印刷。這裡存在的一個形式問題，就是如何改變傳統以來，一直延續到「工藝美術」運動和「新藝術」運動的繁瑣裝飾特徵，如何能找到一種新的美學立場，承認簡單的直線、沒有什麼裝飾細節的設計是代表新時代的設計，承認功能主義的、沒有裝飾的設計是具有民主主義特徵的新時代設計的中心。因此，雖然從思想和意識形態來說，設計風格上的簡單化、非裝飾化傾向是民主化目的驅動的，但是，從具體對於設計的現代化革命，則集中在如何採用、運用和承認簡單的直線、裝飾比較少的風格上。二十世紀初期的設計革命，反映在幾個開始試圖採用縱橫直線探索的設計家的試驗上，但是這些試驗的背景，卻潛在著徹底改變設計服務對象，把設計從為權貴服務轉變為大眾服務的民主因素。雖然這些最早進行簡單的直線運用於設計上的設計家，自己並不一定對他們探索的結果有明確的認識，但他們的工作，其實是為二十世紀的現代主義設計奠定了形式的基礎。在這些人當中，比較重要的有美國的建築設計家弗蘭克‧賴特，以查爾斯‧瑪金托什為首的「格拉斯哥四人小組」，維也納的「分離派」，和德國「青年風格」運動中以彼德‧貝倫斯為首的少數幾個設計家。

1‧現代平面設計的探索—弗蘭克‧賴特和格拉斯哥派

1）美國設計家賴特在平面設計上的探索

弗蘭克‧賴特（Frank Lloyd Wright，1867-1959）是美國現代建築和現代設計中最具個人特點的大師，他的設計生涯從 1880 年代開始，一直延續到 1959 年他去世為止，跨越七十二年之久，即便從他脫離路易斯‧沙里文的設計事務所（1893 年）開始算起，也有近七十年的獨立設計經歷，本世紀很少有人能夠在工作時間和經驗是超過他的。

他的風格也在這個漫長的期間發生了不少的變化，從自然主義、有機主義、中西部草原風格、現代主義，到完全追求自己熱愛的美國典範，每一個時期都對世界建築界造成新的影響和衝擊。他設計的內容從私人住宅到商業中心、從建築到家具，從社區規劃到都市設計，可以說無所不包；他在自己的設計中心裡教育出很多的學生，對於促進美國建築設計的水準貢獻良多，而且把這個水準提高到帶有美國特色，同時又有世界級的水準的事業。賴特的客戶總是思想自由、富裕的人，願意讓賴特自由發揮他的想法，因此，他的設計具有相當大的個人表現成分，與當時領導世界設計主流的現代主義、新建築、國際主義風格大相逕庭。

賴特的設計採用了大量的基本幾何圖形，比如方形、圓形、三角形等等，在總體上採用網格的方陣方式，加上各種抽象的細部處理，總是具有相當特殊的裝飾效果。他設計上的一個很強烈的特點是努力在自己的設計和周圍的自然環境中找尋一種和諧的因素，設法使設計達到與自然的融合關係。但是這種努力卻又不像自然主義的使設計與自然融為一體，而是取得和諧。他的設計是自然環境中的一個有機組成部分，這一點是他的同代人中很少有人嘗試過的。正因為如此，他總是強烈地否定自己是現代主義設計家。他在談到自己受到的影響時，提及他看日本浮世繪木刻版畫時的感觸，他說：日本版畫對他的影響是相當大的，他從日本版畫中受到建築風格的啟發，就好像法國畫家受到繪畫的啟發一樣，雖然法國

人當時正在從事立體主義、未來主義的探索。他認爲所謂現代主義的基礎，其實已可以在日本設計和日本藝術中找到。雖然賴特一直否認與現代主義的關係，但是，他的生涯及作品卻依然透露現代的氣息。他的功能主義傾向，他的風格中的抽象細節，都是典型的現代主義語彙。而特別能夠說明他與現代主義關係的一點是他強烈的社會感，這種社會意識是現代主義設計先驅的共同特色。因此，我們仍然可以把賴特看待成成一位重要的、但是具有強烈個人風格和追求的現代主義大師。

沙里文曾經多次提到他對於功能與形式的看法，他說：形式追隨功能（form follows function），這句話對於跟隨他多年的賴特來說應有很深的影響。賴特後來以自己的說法發展了這句話：功能與形式是一回事（form and function are one），表明了他對功能主義的立場：認爲功能與形式在設計中根本無法完全分開。他認爲，建築的結構、材料與方法融爲一體，合成一個爲人類服務的有機整體。因此，他反覆強調的「有機設計」其實就是指這個綜合性、功能主義的含義。

賴特與現代主義的其它奠基人不同，他一直處在潮流以外，因此很多人把他看作一個典型的美國英雄。美國作家湯姆·沃爾夫就在他的著作中把他看作一個美國的典範。

弗蘭克·賴特 1867 年 6 月 8 日生於威斯康辛州的一個農村小鎮，於 1959 年 4 月 9 日去世，享年九十二歲。他是威爾斯的移民後代，家族在美國已有上百年的歷史了。他年輕的時候曾經去麥迪遜市的威斯康辛大學學習土木工程，但是他對於土木工程興趣索然，因而在1887年離開，到芝加哥當一個建築繪圖員（draughtsman），不久之後，他進入芝加哥當時非常著名的「阿德勒與沙里文建築設計事務所」（Dankmar Adler & Louis Sullivan）工作。沙里文是美國現代建築設計的奠基人之一，正在探索如何把現代建築與傳統的裝飾，特別是「工藝美術」運動風格的裝飾結合起來，達到功能好和外形美觀的目的。賴特在這段時期內，受到沙里文的現代主義和功能主義思想的很大影響。在工作中，賴特開始把他喜愛的日本建築風格與沙里文的功能主義的「有機建築」揉和在一起，開始嘗試新的探索。從這時起，賴特逐漸開始形成自己獨特的設計方法，他從來不在書本上找資料，並且努力把建築與自然環境聯繫起來。

賴特在沙里文事務所爲顧客設計住宅，設計的一批住宅被稱作「靴子腿屋子」（bootlegged houses），建築比較低矮，大平屋頂，稱爲 “sweeping rooflines”，有連續一排的窗子，組成一道窗子系列，稱爲 “uniterrupted walls of windows”。他的平面計畫是以壁爐爲中心發展，壁爐通常是用實心磚建造，或者用石頭建築，房間之間互相流通，開放性強。室內空間是從一個到一個房間的連續串通的繼續，摒棄他的建築一向不對稱的風格（asymmetrical），與當地的大草原（prairiehorizon）有密切視覺上的和諧關係，因此，被稱爲「草原房屋」（Prairie House），這是賴特最早的個人風格。

1892 年，賴特離開沙里文設計事務所，自己開業，開始了自己漫長的設計生涯。1909 年往歐洲旅行，會晤了一些德國、荷蘭的現代主義建築設計師，了解當時正在歐洲形成的設計現代主義運動。而他設計的照片與草圖此時也在歐洲的雜誌上發表，引起很大的興趣。他的風格已經在世界上引起注意了。

賴特在都市中的建築具有強烈的「反都市化」傾向，大部分外部密封，向內部開放，稱作「Walled-in」，因此與市區的形象格格不入，被人們稱爲是「不友好的建築」（inhospitable to the city）。這類建築最大的特點在於採用中央空調和大天窗採光，比較重要的有紐約州水牛城的拉金公司管理大樓（the Larkin Company Administration Building，Buffalo.N.Y. 1904 年，1950 年被拆除）；伊利諾斯州奧克帕克市的聯合教堂（the Unity Church in Oak Park，Ill. 1906 年），以及三十到五十年代建造的約翰·瓦克斯公司大廈（Johnson Wax Company）。

十九世紀下半葉，隨著工業化的進程，新的建築不斷湧現，特別在美國的紐約和芝加哥，高層建築的需求量越來越大，芝加哥在大火以後，新的市區已經完全爲新的高層建築取代，在這股熱潮之中，人們對於新的形式也開始有一個從陌生到熟悉的轉變過程，機械的形式，現代的形式，開始被人們接受。賴特是在這個新建築的高潮之中到芝加哥的，他與世界當時最重要的高層建築大師沙里文的工作關係，不但使他參與到這個熱潮中來，同時也成爲現代主義建築運動的先驅之一，不同的是他從來不跟隨潮流，我行我素，形成非常特殊的局面。

賴特的「有機建築」觀念大約是在 1880 年代形成的，但直到 1930 年代方才得到全面實現的機會。最早提出這個看法的文字大約是他在 1894 年寫的〈在建築事業中〉（In the Cause of Architecture）一文，但是這段文字一直到 1908 年才在《建築記錄》（Architectural Record）雜誌上刊載出來。他在文章中對他稱謂的「有機建築」提出六個原則，即：

一、簡練應該是藝術性的檢驗標準（the simplicity and repose should be the measures of art）；

「格拉斯哥四人」是「新藝術」運動在蘇格蘭的重要設計團體，這是瑪格麗特‧麥當勞1896年設計的書籍封面，與美國的賴特設計具有非常接近的風格特徵。

二、建築設計應該風格多種多樣，好像人類一樣（many different styles of houses as there were styles of people）；

三、建築應該與它的環境協調（nature, topography, and architecture）他說：「一個建築應該看起來是從那裏成長出來的，並且與周圍的環境和諧一致」；

四、建築的色彩應該和它所在的環境一致，也就是說從環境中採取建築色彩因素（the colors of buildings from nature and adapting them to fit harmoniously with the materials of buildings）；

五、建築材料本質的表達（expressing the nature ofmaterials）；

六、建築中的精神的統一和完整性（spiritual integrity in architecture）。

這六條原則，基本上可以從他一生的建築實踐中反映出來，如果注意他爲數不多的平面設計作品，也可以看到這六個原則的體現。

賴特的探索基本可以說是個人的，非社會化的，藝術型的。賴特的建築基本沒有造成任何運動，他是一個孤獨的探索者。他對於現代主義的最大貢獻是對於傳統的重新解釋，對於環境因素重視，對於現代工業化材料的強調，特別是鋼筋混凝土的採用和一系列新的技術（例如空調），他爲以後的設計家們提供了一個探索的，非學院派和非傳統的典範，他的設計方法也成爲日後新探索的重要借鑒。

賴特的設計很早就被介紹到歐洲各國，得到歐洲設計界的喜愛和推崇。當時，「新藝術」運動正風靡歐洲，設計上瀰漫「麵條風格」、「蚯蚓風格」的曲線主義，賴特建築設計上廣泛使用簡單的縱橫直線，特別是他在日本風格上發展起來的橫向直線、簡單的長方形結構的特點，對歐洲設計界無疑是一個非常大的震撼。他的設計哲學，如強調總體和部分的統一，強調設計的有機關係，他的建築設計六大原則，他對於設計的眞實性的強調，等等，也是歐洲設計界印象深刻的內容。賴特在設計上放棄歐洲傳統的風格，而從日本、美洲印第安文化，特別是馬雅文化的簡單幾何圖形的裝飾中找尋現代設計發展的借鑒，更加使歐洲的設計家著迷。

賴特是在世紀之交前後開始著手探索平面設計的。因爲對日本設計和馬雅風格已經有很好的認識，他在平面設計上已有先入爲主的主見。1896到1987年之間，賴特與威廉‧溫斯洛（William H. Winslow）合作，設計和出版了由威廉‧卡涅特（William C. Cannet）撰寫、自己設計的關於建築平面裝飾和室內設計的《美麗的房子》（The House Beautiful）一書（圖見143頁）。這本書表現了賴特的平面設計風格。他採用了簡單的長方形結構，組成基本插圖的架構，然後再在這個大長方形中以縱向的方式，工整地分割出十個縱排的長方形，把裝飾母題工整地鑲嵌在這些長方形內，形成乾淨俐落的重複圖案，簡單的橫向二方連續結構。一掃當時流行的「新藝術」運動完全採用凌亂和繁瑣的曲線，使人耳目一新。爲美國和歐洲當時的平面設計界帶來了一個嶄新的天地。

賴特的平面設計作品不多，但是，他在建築內部設計的彩色玻璃、各種室內用品的表面進行的平面設計，卻提供了非常有力的參考，在當時的美國，還沒有那一個設計師能夠如此準確地預見平面設計將來的趨向，因此，賴特應該說是現代平面設計史上一位重要的奠基人。

2）蘇格蘭的「新藝術」運動和察爾斯‧馬金托什以及「格拉斯哥四人」設計集團

十九世紀末到二十世紀初，世界平面設計向現代主義方向發展；眞正對此具有重要啓迪作用的，是在蘇格蘭格拉斯哥工作的一群青年設計家。他們的探索爲這個發展奠立了堅實的基礎。因爲他們是由四個

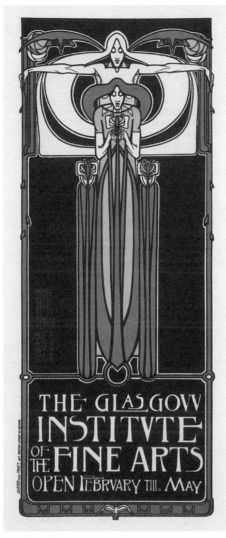

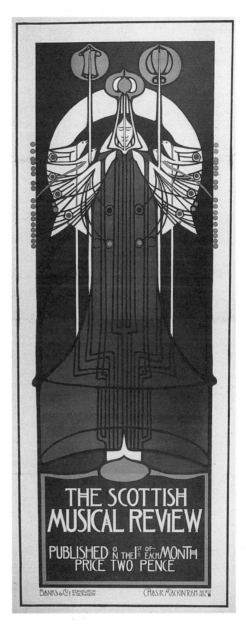

（左）格拉斯哥四人設計集團中的麥當那姊妹和麥克奈爾
於1806年設計的格拉斯哥藝術學院海報

（右）馬金托什1896年設計的《蘇格蘭音樂回顧》一書的
海報，是最典型的「格拉斯哥派」風格的代表作。

設計家組成的團體，因此我們習慣稱他們爲「格拉斯哥四人」（The Glasgow Four）。

十九世紀末、二十世紀初，「新藝術運動」作爲對維多利亞風格的反叛，對工業化否定的探索，不但在歐洲大陸廣泛流傳，在英國也有所發展。當然，英國的新藝術風格沒有能像它的「工藝美術」運動造成巨大的國際影響，但是，在蘇格蘭格拉斯哥市的青年設計家察爾斯·馬金托什（Charles Rennie Mackintosh， 1868-1928）與他的合夥人組成的所謂「格拉斯哥四人」的探索，卻取得國際性的公認，是這個運動中非常具有特點的一個插曲。

馬金托什是世紀之交英國最重要的建築和產品設計師。他發掘他稱之爲「舊的精神」（spirit of the Old）而設計出具有新風格的獨特建築、室內設計、產品設計和平面設計；爲二十世紀的現代主義設計發展鋪陳出一條大道，特別是他設計的格拉斯哥藝術學院（Glasgow School of Art， 1897-9，第二期工程爲1907-9），包括該建築的室內裝飾、家具、壁畫和海報等，是他設計風格的集中體現，也是二十世紀設計的經典。

馬金托什是一個多面能手，他設計建築、家具、燈具、玻璃器件、地毯和掛毯，還有大量的平面作

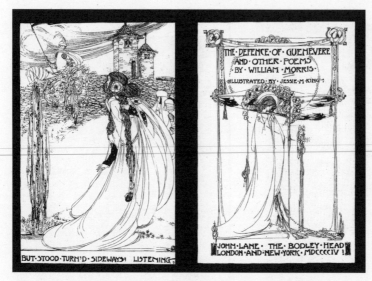

傑西‧金1904年為威廉‧莫里斯出版的書籍《保衛貴涅維爾》所設計的書名頁

品，包括書籍、海報設計等等，同時還是一位傑出的藝術家。他是「新藝術」運動中的全面設計師的典型代表。與比利時的亨利‧凡德‧威爾德（1863-1957），維也納分離派的約瑟夫‧霍夫曼（Joseff Hoffmann，1870-1956）一樣，都是全方位的傑出設計家。

馬金托什和他的朋友們最早受到刊載在《工作室》（*The Studio*）雜誌上的英國青年插畫家比亞茲萊和圖魯普（Toorop）的插圖和平面設計作品很大的影響。他們非常喜歡那種簡單的單線平塗的繪畫方式，特別是比亞茲萊的線條運用，簡練而富於想像，非常吸引這些青年蘇格蘭設計家，馬金托什決心沿著這個方向進行設計和創作。

與馬金托什一起進行探索的設計家都是格拉斯哥美術學院的畢業生，其中包括兩姊妹：瑪格麗特‧麥當那（Margaret Macdonald，1865-1933）和佛朗西斯‧麥當那（1874-1921），加上這三個人的好朋友赫伯特‧麥克奈爾（J. Herbert McNair， 1868-1955），組成一個非常團結的設計集團。日後，馬金托什與瑪格列特結婚，而麥克奈爾也娶佛朗西斯為妻，成為兩個家庭，關係就更加密切了。他們的這個組合開始被稱為「格拉斯哥四人」，後來因為設計成就越來越大，名氣遠揚，因而被改稱為「格拉斯哥派」。

「格拉斯哥派」發展出自己獨特的平面設計風格來，他們的設計側重於以簡單的幾何圖形組成設計的框架，然後在這些幾何結構中再進行類似「新藝術」運動風格的曲線卷草圖案裝飾，因此，是把「新藝術」風格利於幾何圖形整體化的一種努力。幾何形式的最大好處，是能夠去廣泛地運用在建築設計，建築裝飾，室內設計以及其他實用範疇中。「格拉斯哥派」的另外一個平面設計特點是象徵主義，他們採用的圖案和裝飾，都具有一定的象徵內容。他們設計的一些海報往往採用對稱的方式，內部包含了象徵的，甚至是宗教性象徵的裝飾動機。比如瑪格麗特‧麥當那1901年設計的書籍扉頁，馬金托什1896年設計的《蘇格蘭音樂回顧》（*The Scottish Musical Review*）一書的海報，都有類似的象徵布局：中軸是一個隱約可見的人體，向對稱的兩邊伸出彎曲的、植物般的枝蔓，神秘的有機圖案環繞這個中軸體，具有宗教性的肅穆和嚴峻。因此，這個設計團體的成功，除了它設計風格的功能性、理性化之外，它的象徵性也有一定作用。

「格拉斯哥派」的核心人物是馬金托什，他個人風格的發展和設計探索，影響了其他的三個成員，同時也影響了蘇格蘭其他青年設計家和歐洲的設計團體。

馬金托什1868年生於格拉斯哥，他的家庭雖有十一個孩子，但比較富裕，因而他的童年是十分幸福的。馬金托什喜歡美術，從小畫畫，並且很早就決心要從事建築設計。建築設計在當時並不是什麼高尚職業，因此他的父母都不同意。雖然父母反對，他還是在十六歲那一年離開家庭，參加了約翰‧哈奇遜（John Hutchison）的建築事務所， 1884年，他轉往格拉斯哥藝術學院上夜校，學習美術和建築設計。

他當時接受的建築教育是英國典型的維多利亞式建築體系。他半工半讀，學會了製圖、繪畫，特別是長於古典雕塑和建築的素描。這個階段，使他對於傳統的建築有了深刻的了解，對於人類建築發展的歷程也有所認識。

畢業以後，他參加了霍尼曼與凱柏（Honeyman & Keppie）建築事務所，因為工作成績優秀，他贏得了亞歷山大‧湯姆遜旅行獎學金（Alesander Thomson Travelling Scholarship），得以在1891年去義大利旅行和學習，他參觀了所有重要的城市，特別是羅馬、佛羅倫斯、西西里島等地，接受到古典建

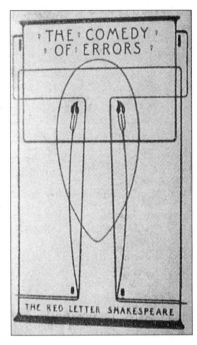

（右）「格拉斯哥派」的繼承人塔爾文‧莫利斯1908年設計的書籍封面，發揚了馬金托什奠定的平面風格。

（中）塔爾文‧莫利斯1908年設計的書籍裝飾細節，具有典型的「新藝術」運動特點。

（左）塔爾文‧莫利斯1908年設計的《紅字本莎士比亞作品集》的版面

築很大的影響。他回到格拉斯哥以後繼續工作。作為一個建築事務所的學徒，他雖然表現傑出，但是獨立設計並不多，並且也還沒有形成自己的風貌，早期作品還看不出什麼特別的個性。但是他的傑出繪畫天才，卻在他早年的建築設計預想圖中明顯地表現了出來。

馬金托什的設計風格形成，很大程度是受到日本的浮世繪的影響。他對於日本繪畫的線條使用方式非常感興趣，特別是日本傳統藝術中的簡單直線，通過不同的編排、布局、設計，獲得非常高的裝飾效果，使他改變了認為只有曲線才是優美的、具傑出設計效果的想法。也就開始對流行的「新藝術」運動的宗旨和原則開始有了懷疑，繼而通過設計實踐進行修正，改造。他的這種設計上的改造過程，是從平面設計上開始的。他在1896年左右設計的幾種海報，採用了縱橫直線為基本的布局，然後用曲線把縱橫直線相交的部分流暢地聯結起來，比如上面提到的他在這一年設計的《蘇格蘭音樂回顧》一書的海報，和「格拉斯哥美術學院」的海報，就有這個特點。在色彩上，他大膽地採用了黑色為主角；「新藝術」運動對於黑、白色是比較忌諱的，因為這兩種中性色彩代表了機械色彩，是從英國「工藝美術」運動到「新藝術」運動一直反對的內容之一。他在這個時期為他的母校─格拉斯哥美術學院設計的畢業文憑也有類似的風格。

他的平面設計風格也立即影響到他的建築設計風格。馬金托什早期的建築設計一方面仍受到傳統的英國建築影響，另外一方面則具有追求簡單縱橫直線形式的傾向。他的建築圖大部分採用鉛筆單線，線描功夫精細並顯示出他對於直線的偏好。比如他在1895年畫的「馬特公立學校」（Martyrs' Public School，1895）設計圖，格拉斯哥先驅報建築設計圖（the Glasgow Herald Building），蘇格蘭斯特利特學校設計圖（Scotland Street School）等等，都有這個特點。經過不斷的探索，他最終在1897-1899年間設計的格拉斯哥美術學院建築上表現出他追求的風格。

格拉斯哥美術學院一共經歷了兩個階段設計與建造才完成，第一個階段是1897-1899年期間，第二個階段是1907-1909年期間，設計上採用簡單的立體式幾何形式，內在稍加細節裝飾，整個建築整體感非常強，可以說是一個立體主義的建築探索。室內大量採用木結構，充滿了民間的和中世紀的氣息，而建築內外都是簡單幾何形式的，因此有一種統一的風格。他不但設計了建築與室內，同時也設計了全部

的內部家具與用品，達到風格高度統一的目的。這個學校中的圖書館、教員休息室、校長辦公室、董事會辦公室等等的設計都具有明顯的馬金托什設計特色，家具採用木材原色，強調縱向線條的應用，利用直線的搭配進行裝飾，而盡量避免過多的細節裝飾，因此非常樸實大方。這個建築是格拉斯哥四人風格集中的體現，代表了當時最前衛的設計試驗結果。在蘇格蘭雖引起注意，但是在英國卻很少有人知道，真正的影響是在海外，特別是對於奧地利的分離派設計集團影響很大。以至被邀請來設計分離派的年展，這樣，英國人始了解他的設計的重要意義。

馬金托什的室內設計非常傑出。他基本採用直線和簡單的幾何造型，同時採用白色和黑色為基調，細節稍許採用自然圖案，比如花卉藤蔓的形狀，既有整體感，又有典雅的細節裝飾。他比較重要的室內設計項目包括他在格拉斯哥的南園路（Southpark Avenue Residence）的一個住宅建築、格拉斯哥美術學院的內部設計、最重要的格拉斯哥希爾家族住宅（the Hill House, Helensburgh，1902-03），以及他設計的著名的楊柳茶室（the Willow Tearooms, Glasgow, 1903）等。除了室內設計之外，他設計的家具包括椅、櫃、床等等，也非常傑出，最著名的為黑色高背椅子，非常誇張，是「格拉斯哥四人」風格的集中體現，直到現在還廣受喜愛。

馬金托什的產品設計和裝飾設計也非常突出，他為楊柳茶室設計的彩色玻璃鑲嵌，他設計的各種金屬建築構件、餐具和其它金屬製品，都有他一貫的風格特色，不但廣泛受到歡迎，並且對於「新藝術」運動的新一代設計家有很大的影響。從奧地利分離派、德國「青年風格」派，以及美國設計家弗蘭克・賴特的作品中都可以看到這種影響的痕跡。

奇怪的是，馬金托什雖然設計出眾，但是早年在英國本島並沒有得到認同。事實上，他是在歐洲大陸得到真正的承認的。他的作品1897年發表在英國《工作室》雜誌上，並沒有引起任何重視。一年以後，德國《裝飾藝術》（Dekorative Kunst）雜誌上發表了介紹他作品的一篇文章，立即引起歐洲其他國家設計界的廣泛注意。特別是德國和奧地利的設計界對於雜誌上他的設計非常感興趣，他因而被邀請去為1900年舉辦的「維也納分離派」（Vienne Secession）第八屆展覽設計室內空間。他的設計具有鮮明的特徵，特別是他的幾何形態和有機形態的混合採用，簡單而具有高度裝飾味道的平面設計特徵，與分離派的追求有異曲同工之處，因此受到極大的歡迎和讚賞，而他的設計也通過這次展覽得到世界的認識。從此以後，他被歐洲的藝術和設計界廣為稱頌。他的設計同時影響到眾多設計家，其中約瑟夫・霍夫曼在布魯塞爾設計的「斯托克列宮」（Palais Stoclet，1905-11，被建築界稱為傑作 "chef-d' Oeuvre"），在設計上可以明顯看出受馬金托什影響的痕跡。

雖然馬金托什在海外聲名大振，但是他的主要設計其實還是在他的故鄉，特別是在格拉斯哥地區。十九世紀下半葉，格拉斯哥是充滿了興旺和朝氣的大都會，是文化、商業的中心，大批的富裕的資產階級成為藝術、設計的重要贊助人和支持者，對於格拉斯哥的設計發展產生重要的作用，因為不少富商動用巨資興建豪宅，這給設計師很好的機會。富商如阿其巴德・麥克里廉（Archibald McLellan）、威廉・布列爾爵士（Sir. William Burrell）等人都廣泛收藏藝術品，對於藝術家來說也是相當重要的。1902年格拉斯哥的藝術畫廊（the Art Gallery）和克溫格羅夫博物館（Museum at Kelvingrove）開幕，對公眾開放，提供了藝術展示的中心。興盛的形式使格拉斯哥成為設計試驗的新的重要中心。

1880到90年代，格拉斯哥還是各種藝術活動活躍的中心，出現了很多新生代的藝術家，比如稱為「格拉斯哥男孩」（Glasgow Boys）的畫家集團，包括詹姆斯・固特利（James Guthrie）、霍奈（E. A. Hornel）、約翰・拉佛雷（John Lavery），沃頓（E. A. Walton）等人，他們創作了大量的新作品，表現了格拉斯哥印象主義的風格。格拉斯哥的設計也逐漸形成自己的獨特風格，稱為「格拉斯哥風格」（Glasgow Style），主要的奠基人有馬金托什，赫伯特・麥克奈爾，麥當那姊妹，他們被稱為「格拉斯哥四人」。此外還有塔爾文・莫利斯（Talwin Morris，1865-1911)，傑西・紐伯利（Jessie Newbery，1864-1948)、喬治・華頓（George Walton，1867-1933）等人。他們的風格重於各種源於植物紋樣的裝飾，具有典型的新藝術運動風格特徵。

馬金托什的風格不是突然產生的，他是英國設計運動和歐洲大陸設計運動的發展成果之一。他的發展上承英國工藝美術運動，另外，還受到歐洲新藝術運動，特別是被視為現代主義前奏的一些人物，如維也納的分離派運動，美國的弗蘭克・賴特，格林兄弟等等試驗的影響。他是工藝美術時期與現代主義時期的一個重要的環節式的人物，在設計史上具有承上啟後的意義。

在「格拉斯哥四人」之後，這個城市的另外一些青年設計家繼續發揚了他們奠立的設計傳統。其

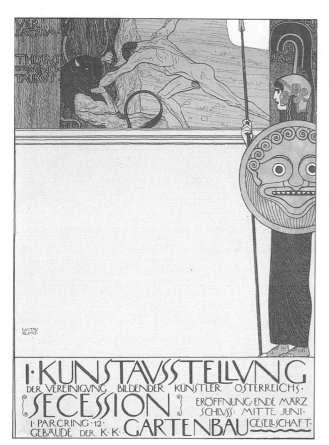

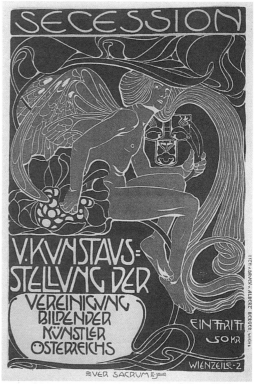

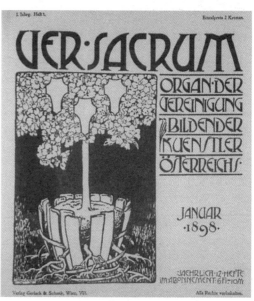

中比較突出的有傑西・金（Jessie Marion King，1876-1949）、
塔爾文・莫利斯（Talwin Morris，1865-1911）、傑西・紐伯利
（Jessie Newbery，1864-1948）、安尼・佛朗西（Annie French，
1872-1965）等人。其中塔爾文・莫利斯採用非常簡單的、具有典
型對稱和「新藝術」風格的象徵圖案設計書籍，獲得很大成功（圖
見 149 頁）。他日後在格拉斯哥的一個印刷和出版公司擔任設計工
作，因而把格拉斯哥派的風格進一步發揚光大。他的風格雖然與馬
金托什有異曲同工的地方，但是，更加具有自己的象徵主義特色。
他的書籍裝飾，僅僅採用黑白線條，流暢而神秘，非常有感染力，
是這個設計流派非常傑出的代表作。以上這些人也都設計過各種不
同的字體，具有很特別的書寫特徵，完全避開羅馬體的影響，從抽
象的想象之中發展出具有神秘色彩和象徵特徵的字體，比如傑西・
金設計的字體就是一個典型例子。

　　馬金托什與「格拉斯哥四人」，以及其他的青年一代的設計
家們，代表了「新藝術」運動的一個重要的發展分支。「新藝術」
運動設計主張曲線、主張自然主義的裝飾動機，反對直線和幾何造
型，反對黑白色彩計劃，反對機械和工業化生產；而馬金托什則剛
剛相反，主張直線，主張簡單的幾何造型，講究黑白等中性色彩計
劃。他的探索正好為機械化、大量化、工業化的形式奠定了可能的
基礎。因此，可以說馬金托什是一個聯繫「新藝術」運動之類的手
工藝運動和現代主義運動的關鍵過渡性人物，他的探索，在奧地利
分離派和德國的「青年風格」派設計運動中得到進一步的發展。

（左上）奧地利的維也納「分離派」平面設計的典型例子：古
斯塔夫・克林姆 1898 年設計的第一屆「分離派」展覽海報，
具有「新藝術」和強調縱橫編排的「分離派」雙重特點。

（右上）科羅曼・莫塞 1899 年設計的維也納「分離派」展覽海
報，是「新藝術」運動的典型作品。

（下）阿爾佛列德・羅勒 1898 年設計的「分離派」雜誌《神聖
的春天》的封面

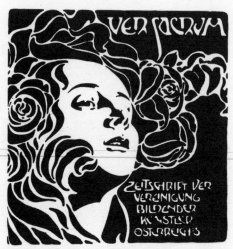

科羅曼·莫塞1899年設計的《神聖的春天》的封面

2 ·維也納「分離派」運動
(The Vienna Secession)

作為歐洲「新藝術」運動的一個重要分支，維也納的「分離派」發揮了類似「格拉斯哥派」的作用，為傳統設計向現代設計進步奠立了發展的基礎。

在十九世紀末葉，奧地利首都維也納的一批青年藝術家和設計家，公開提出與正宗的學院派分離，自稱「分離派」，在形式方面與德國的「青年風格」接近，成為一股德語國家的新設計運動力量。維也納「分離派」正式成立於1897年4月3日，那一天，維也納正統的藝術組織「維也納創造性藝術家協會」（The Kunstlerhaus，The Viennese Creative Artists' Association）開會，會上就傳統和發展問題發生嚴重衝突，一批青年藝術家和設計家當場宣布退出這個協會，與主流分離，因此自稱「分離派」。這場衝突的表面是因為對外國藝術家參加協會的展覽同不同意的問題引起的，而實質問題，在於到底在藝術

和設計上遵循傳統路線，還是接受外國的，特別是法國、德國、蘇格蘭、英國等地區正在進行的大規模設計改革的經驗，來改造奧地利和維也納的藝術和設計。因此，是傳統與現代的衝突，是保守和進步的衝突，如此之大的問題，當然不可能取得一致意見，因此衝突造成破裂，產生了歐洲最突出的新設計和藝術群體之一——「分離派」。這個運動的領袖是傑出的天才畫家古斯塔夫·克林姆（Gustave Klimt，1862-1918），建築家約瑟夫·奧伯里奇（Joseph Maria Olbrich，1867-1908）和約瑟夫·霍夫曼（Josef Hoffmann，1870-1956），以及藝術家和設計家科羅曼·莫塞（Koloman Moser，1868-1918）。這個運動雖然受「新藝術」運動的啟發而產生，但是，從產生成立的時候開始，就與「格拉斯哥派」一樣，是對「新藝術」運動的曲線風格的對抗。

這個集團成立之後，開始積極從事各種海報設計，他們的海報設計，可以清晰地反映出這個組織的迅速發展過程：從比較傳統的方式，發展到類似法國「新藝術」運動的曲線裝飾方式，然後進入成熟階段。這三個階段只用了很短的時間就完成了，可見成員本身已經有了比較一致的設計和藝術創作傾向。可以肯定地說，「分離派」的發展是從「格拉斯哥派」的風格中得到啟發和借鑒的。因此，這兩個集團在設計風格上也頗有相似之處。

「分離派」一成立，立即舉辦自己的展覽，並且展覽頻繁，連續不斷，對社會的影響很大，而展覽的海報，其實就是他們的藝術和設計立場的宣言。克里姆親自設計了不少海報，他採用了古希臘的神話題材和裝飾動機，加上簡單的幾何圖形布局，顯得非常突出。特別是第一次「分離派」展覽，他畫了古希臘的藝術女神雅典娜站在一旁看特修斯殺死怪獸米諾陶（圖見151頁），象徵「分離派」征服保守的傳統派。這張作品使維也納的大眾了解到藝術界和設計界的鬥爭如何尖銳。

「分離派」第二次展覽的海報是莫塞設計的，完全成為法國「新藝術」運動的翻版，全部採用曲線構成，反映了「新藝術」運動對於「分離派」的影響。這種情況持續沒有多久，「分離派」就完全放棄這種曲線風格，轉為簡單的幾何圖形的組合。也開始進入真正自己發展的階段了。

維也納「分離派」在世紀之交出版了最具有影響力的刊物《神聖的春天》（Ver Sacrum）。與其說這是一份雜誌，倒不如說它是「分離派」設計的試驗場地。這份雜誌的發行時間是1898年到1903年，每一期都充滿了在平面設計上的試驗性作品，廣泛的嘗試各種設計的可能性。這份雜誌的前衛特徵，使它的定戶非常少，1900年這份刊物總印數為六百份，而定戶只有三百個左右。但是，無論經濟效益如何，它卻給年輕的設計家們一個試驗的園地。這本雜誌的風貌，就充滿了在意識形態上和形式上的強烈分離立場。1898年一期的封面是阿爾佛列德·羅勒（Alfred Roller）設計的（圖見151頁），他設計了一棵在木桶上成長的樹，因為樹已長大，把桶擠裂開來，樹根透過木桶的裂口伸展到地上，樹根深深地長到土地上，從土地上汲取養份，形容「分離派」不受傳統的木桶的束縛，立場鮮明。同一個藝術家在1898年設計的《神聖的春天》封面，則採用了比較典雅的樹葉重疊圖案，組成了非常自然的肌理；

1899 年的封面是莫塞設計的，他
採用了黑白強烈對比方法，描繪了
一個女性的頭部，線條流暢，與法
國「新藝術」風格非常相似；1899年
另外一期的封面是約瑟夫・霍夫曼
設計的，他運用細細的線條，描繪
出完全對稱的植物紋樣，典雅而秀
麗，也受到法國「新藝術」風格的影
響。其他的幾個「分離派」的成員，
都爲這個刊物設計插圖和封面，比
如阿道夫・波姆（Adolf Bohm）利於
細線描繪出纏繞反覆的森林和森林
在湖上的倒影，線條交織，豐富多
變，非常浪漫和新穎；羅勒也利於
對稱的布局設計插圖，充滿了具有
高度裝飾性的曲線，等等，顯示
「分離派」在十九世紀末依然受到法
國「新藝術」運動的深刻影響。但
是，從二十世紀開始，風格就開始
產生變化。1901 年莫塞設計的插
圖，改變了以前曲線的風格，雖然
依然採用對稱的布局，但是裝飾方
法則是對稱的幾何小黑白方形組成
的工整圖案，這是在法國和其他任
何國家的「新藝術」運動中沒有出現
過的設計方式，顯示「分離派」已經
走向更加幾何化和理性形式化的方
向。

《神聖的春天》這本雜誌的開
本也非常特殊，完全擺脫傳統雜誌
的尺寸，比例是 28 × 28.5 公分，基
乎是正方形的，因此在書報攤上很
醒目。該雜誌選擇刊登的內容以文
學性的爲主，但是也有一些重要的

（上）約瑟夫・霍夫曼 1898 年設
計的《神聖的春天》的封面

（中）約瑟夫・奧布里奇 1899 年
設計的《神聖的春天》的封面

（下二圖）科羅曼・莫塞 1901 年
設計的《神聖的春天》的封面和
內頁

設計論文。其中比較重要的是奧地利現代建築的重要奠基人阿道
夫・盧斯（Adolf Loos，1870-1933），他的論文尖銳地抨擊維
也納當時建築設計的矯揉造作和過分裝飾趨向，他說維也納的建
築全是人爲的裝飾結果，好像烏克蘭的建築師爲了取悅於俄國女
沙皇葉卡捷林娜所設計的建築一樣。他認爲沒有用的裝飾除了增
進城市的醜惡、增加營造的價格之外，一無是處。他在文章中提
出了無裝飾的建築思想，提出「裝飾是罪惡」的立場，包含了設
計的民主主義思想，成爲現代主義建築的最早理論基礎。1906
年，盧斯在瑞士設計的卡瑪住宅（Villa Karma，Switzerland，
1906）是他的這種思想的呈現，也是世界上最早的現代建築的雛
形。從這個角度來看，《神聖的春天》這本刊物，也是奧地利
的現代設計論壇。

「分離派」是世界上最早以組織的形式提出現代設計思想的

設計集團，其中，霍夫曼的思想，特別是他的建築設計思想，對於形成現代設計理論起重要的作用。 1895 年，奧地利設計家奧托·華格納（Otto Wagner， 1841-1918）發表了他的著作《現代建築》，在這本書中，他提出建築設計應該集中為現代生活服務，而不是模擬過往的方式和風格。設計是為現代的人服務的，而不是為古舊復興而產生的。華格納認為現代建築設計的核心部分是交通或者交流系統設計，他稱為 "Stadbahn"，相當英文的 "transport system"，即「公共交通體系」。他的這個理論的立足點，是認為建築是人類居住、工作交流的場所，而不僅僅是一個空洞的人造空間。建築應該具有為這種交流、交通為中心的設計考慮，目的以促進交流及提供方便，裝飾也應該同此依循。華格納設計的建築邁奧里卡住宅（the Maiolica House）就體現了這種功能第一、裝飾第二的設計原則，並且開始揚棄正宗「新藝術」風格的毫無意義的自然主義曲線，採用了簡單的幾何形態，以少數曲線點綴到達裝飾效果。這個設計令當時設計界耳目一新。他在這個時期設計了不少類似的建築，擴大了自己設計思想的影響面，通過不斷的設計實踐，他逐步發展自己的設計思想，設計達到更成熟的階段，比如 1898 年根據他的「交通體系」思想設計的維也納卡普拉茨車站（the Karlspaltz Station）、 1906 年設計的荷蘭海牙的弗萊登宮（Friedenspalast in the Hague， 1906）和 1906 年設計的斯坦霍夫教堂（the Steinh of Church， 1906）。他設計的維也納分離派總部（the Vienna Secession Building， 1897-98）是「分離派」風格集大成的作品，充分採用簡單的幾何形體，特別是方形，加上少數表面的植物紋樣裝飾，他的設計具有功能和裝飾高度吻合的的特點，與外型奇特，功能不好的高第建築形成鮮明對照。

他的這個思想與奧地利維也納的一批前衛藝術家和建築家的思想不謀而合。這批設計家組織了自己的團體，即「分離派」。這個組織原來稱為「奧地利美術協會」（the Austrian Fine Art Association），在「分離派」組成以後，他們通過出版《神聖的春天》雜誌，通過大量各種設計項目，包括建築、產品和平面設計，反覆強調自己的設計立場，他們還提出自己的口號「為時代的藝術，為藝術的自由」（Der ZeitI hre Kunst-der KunstIhre Freiheit），並且把這句話作為自己的座右銘。這批奧地利前衛設計家的口號，與奧托·華格納的《現代建築》一書中的主張原則一致，德國和奧地利的設計力量開始融合起來。

「分離派」運動另外一個重要的建築設計家是約瑟夫·霍夫曼（Josef Hoffmann）。他在設計上

（上右）莫塞 1899 年設計的海報，具有典型的「新藝術」和「分離派」特點。

（上左）羅夫勒 1907 年設計的演出海報，是維也納分離派的特色代表。

（下右）莫塞 1902 年為第十三屆維也納分離派展覽設計的海報

（下中）羅勒 1902 年設計的第十四屆維也納分離派展覽的海報，幾何圖形使用越來越廣泛，與「新藝術」運動風格開始分離。

（下左）羅勒設計的 1902 年第六屆「分離派」展覽的海報

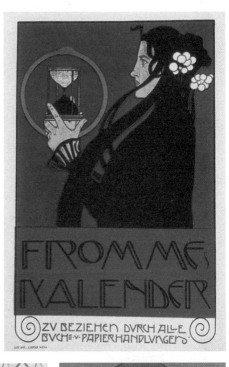

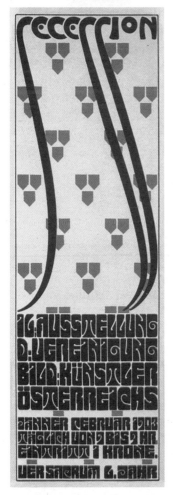

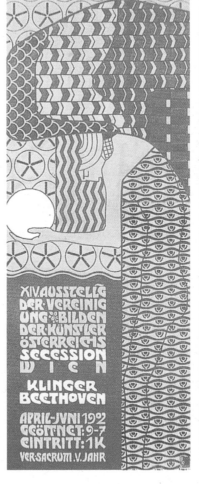

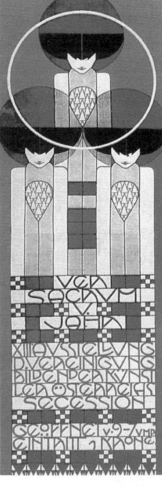

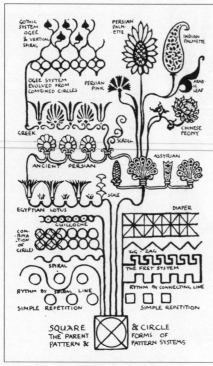

（左上）沃爾特・克萊恩1900年編輯的設計著作《線與形》的一頁，展示了他推崇的裝飾方法和圖案。

（右上）霍夫曼1905年設計的「維也納工作室」展覽海報。

（左下）羅勒1900年設計的懷錶裝飾，具有典型的「新藝術」特徵。

（右下）「維也納工作室」的標誌，具有明顯的「分離派」特徵。

與華格納有同樣的立場和原則，在風格上也比較接近。霍夫曼的設計很多，其中最負盛名的設計是他在1905年設計的、位於比利時的斯托克列宮（the Palais Stoclet，1905）。這個宮殿設計的方式基本是立體形體，細節部分有少數精緻的浮雕和立體裝飾，採用混凝土和金色構件，相得益彰。室內設計和家具設計也具有同樣的統一風格。一掃法國、比利時、西班牙「新藝術」運動風格的忸怩作態的矯飾傾向，是邁向現代設計發展的一個重要里程碑。

「分離派」成員在二十世紀初期開始，紛紛探索現代設計的可能性。他們分別從建築設計、室內設計、用品設計、平面設計、紡織品設計、裝飾繪畫等等方面探索，開始注意到理性主義在設計上的使用，開始認識到設計的核心是功能完美，而不僅僅是外形美觀，對於功能的強調成為他們這批設計家的共同認識，因此，他們設計的產品和建築上的裝飾日益減少，並且逐漸理性化，趨於採用簡單的幾何形態。他們的圖案設計，也開始著手把有機形態歸納成為簡單的幾何圖形，他們在這個時期設計的企業標誌、書籍裝飾圖案、插圖等等，都有明顯的幾何圖形歸納化的趨勢，這個轉化，最後為現代主義設計奠立了基礎。經過近十年的努力，這個一度被奧地利和維也納的藝術界和設計界視為離經叛道的團體，終於得到社會的首肯。

二十世紀初期，「分離派」的兩個主要成員莫塞和霍夫曼被聘為維也納應用藝術學校（the Vienna

School for Applied Art）的教員。他們介紹給學生自己日趨簡單的幾何圖形設計，特別是格拉斯哥派的對稱的、幾何圖形的裝飾設計，這種完全嶄新的設計風格使學生們非常入迷，影響了下一代的青年設計家們。爲了進一步推動「分離派」的探索，他們兩人去維也納政府和找奧地利的大企業家申請資助，以建立一個設計中心。1903年他們從奧地利工業家佛里茲‧華恩多夫（Fritz Warndorfer）那裡得到資助，成立了「維也納工作室」（the Wiener Werkstatte，or Vienna Workshops）的設計中心，使「分離派」具有自己的試驗場所，也有了宣傳自己觀點的場所。「分離派」的成員在這個工作室中設計了燈具、紡織品和其他大量產品，它的功能有點類似威廉‧莫里斯的設計公司。「維也納工作室」的聲名日益鼎盛，有顧客來請他們設計建築，因此，他們的工作範圍、設計內容越來越廣泛，通過建築設計，他們體現了自己對於設計的設想和計劃，「分離派」的影響越過奧地利，影響到歐洲的其他國家。這個工作室也成爲當時歐洲最重要、最有影響力的設計中心之一。

莫塞於1907年脫離「維也納工作室」，自行開業從事設計。他在1918年去世，他的去世，對於「分離派」來說是一個很大的損失。

（上）德國現代設計的奠基人彼德‧貝倫斯設計的書籍一頁，具有早期的德國「新藝術」風格特點。

（下）貝倫斯1900年設計的《慶祝生活和藝術—作為文化最高象徵的戲劇回顧》的內封。

1910年以後維也納「分離派」的活動開始衰退。成員們都已經成熟，各自獨立從事類似的設計和藝術創作探索。作爲組織，「分離派」已經完成了歷史使命。但是，「維也納工作室」作爲設計中心和商業設計機構，卻依然存在，大部分「分離派」成員依然圍繞這個中心工作，這個設計中心的活動甚至在第一次世界大戰期間也沒有受影響。「維也納工作室」一直到1930年代的經濟大危機才結束，正式結束的時間是1932年。

3‧彼德‧貝倫斯的探索

德國「青年風格」運動最重要的設計家是彼得‧貝倫斯（Peter Behrens，1868-1940）。更加重要的是：貝倫斯是德國現代設計的奠基人，被視爲德國現代設計之父。他早期的設計也受到「新藝術」風格影響，有類似於奧地利「分離派」的探索性設計階段。他和其它幾個德國「青年風格」運動的成員以慕尼黑爲中心開展設計試驗，獲得顯著的成績。而從二十世紀開始，貝倫斯開始從各個不同的方面進行設計的革命：在建築上，他是最早開始著手試驗新的建築結構的人，他設計的德國電器工業公司（AEG）的廠房，是世界是最早的現代工業廠房建築；在工業設計上，他是世界上最早從事功能化的工業產品設計的人，他在1907年設計出的電風扇、電燈等等，都成爲現代工業產品設計的經典；他是最早

(上) 克林斯波鑄字廠設計與生產的五種字體，是德國「新藝術」運動時期的典型字體。可以看見設計家也同時使用比較正宗的羅馬體，與「新藝術」風格混合使用。

(下) 貝倫斯 1903 年設計的書籍內頁。

在學院進行現代設計教育改革的人，早在1904 年，他就已經在自己擔任院長的杜塞道夫藝術學院進行設計改革；他是世界上第一個政府和民間合辦的工業設計組織的組成人之一；早在 1904 年，他已經和其他的德國設計先驅組成了「德國工業同盟」，促進了德國的現代設計事業發展。他也是世界上最早成立現代設計事務所的人物之一；1907 年他開始了自己的設計事務所，同時培養出世界是最傑出的設計大師—包浩斯設計學院的創始人沃爾特・格羅佩斯、現代主義建築的奠基人米斯・凡・德・洛、現代美學的奠基人和現代建築和城市規劃的重要代表人物勒・科布西耶。因此，貝倫斯可稱爲是名符其實的現代設計的奠基人。

貝倫斯十四歲就因爲父母雙亡而成爲孤兒。父親留下給他的遺產足以使他繼續學業。他首先在漢堡讀書，然後到慕尼黑去繼續求學。當時慕尼黑正是德國手工藝文藝復興的中心，手工藝非常發達。貝倫斯早期描繪的對象都是窮困的的德國人民，風格是社會寫實主義。但是，到「青年風格」運動在慕尼黑開始萌發的時候，他很快就放棄了寫實主義繪畫，投身到設計改革運動中來。

大約在 1900 年前後，德國的設計受到歐洲大陸的「新藝術」風格影響，早期的這種風格設計事務所是德國設計家奧古斯特・恩戴爾（August Endell，1871-1925）設立的，這個設計公司設計的產品與法國的吉馬德、比利時的霍塔和西班牙的高第的設計非常相似，具有基於曲線裝飾、被戲謔爲「麵條風格」的特點。這種風格在德語系國家有幾年的影響，但是很快，從維也納傳來的「分離派」浪潮就衝擊這種曲線裝飾的風格了。

貝倫斯是德國「青年風格」運動的組織者，他在1893 年仿效奧地利同行的方式，成立了德國「青年風格」這個前衛設計組織。

1900 年，德國赫森大公爵恩斯特・赫斯（Ernst Ludwig Hesse）提出要進行「把藝術和生活聯繫在一起」的試驗，因此，他自己拿出巨資在德國的城市達姆斯塔德建立所謂的「藝術家村」（Darmstadt colony of artists），由他聘請他認爲傑出的藝術家和設計家來這個「藝術家村」中設計作品。他一共選擇了七個人，其中包括了貝倫斯和維也納「分離派」的傑出建築設計家約瑟夫・奧布里奇。根據大公爵的要求，他們每人都要設計一幢建築；貝倫斯爲自己設計了住宅，包括住宅內部的全部用品：家具、紡織品、各種用品和廚房用具、燈具等等，所有的設計都體現出統一的風格，這種設計，被他們稱爲「統一設計」，或者「完全設計」（Total Design），強調的是設計之間的一致性和內在的關聯性。

這個時期他一直注意維也納分離派的探索，特別是奧托・華格納和霍夫曼的設計。1901年，貝倫斯

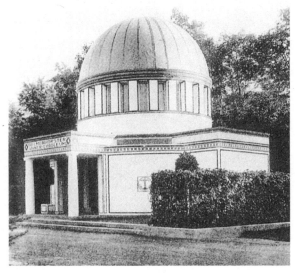

（上四小圖）荷蘭建築家勞威里克創造的利用幾何圖形的按比例分劃和組合的體系，顯示出早期的構成主義趨向。

（右下）貝倫斯1906年設計的展覽會建築，與他的平面設計探索是一致的。

（左下）1906年貝倫斯為一個建築展覽會設計的海報。

設計了自己的住宅，其中包含了不少類似維也納分離派設計特點的地方，他在1900年的國際博覽會中展出了這個設計，稱為「貝倫斯住宅」（the Haus Behrens）。他的功能主義傾向採用簡單幾何形狀方式，都表明他開始有意識地擺脫當時流行的「新藝術」風格，朝現代主義的功能主義方向發展。他在這個時期設計眾多建築之中，最具有這個發展特點是他在1909年為德國電器集團（AEG）設計的廠房建築。這個建築基本完全揚棄傳統的大型建築結構，採用鋼鐵和混凝土為基本建築材料，結構上也開始朝帷幕牆方式發展，是日後現代主義帷幕牆式建築的最早模式。他在此階段設計的一些公寓，也有類似的特徵。

德國的藝術家及藝術評論界，一向非常注意設計和社會、文化、政治之間的關係。對於大部分德國的設計家來說，設計的目的是要建立良好的社會，因此，具有強烈的「社會工程」特色。貝倫斯也不例外。他認為，除了建築以外，最能夠與社會緊密相關聯的設計活動就是平面設計，因此，他本人非常重視平面設計。與其說他對建築和平面設計愛好，不如說他更加重視這兩種設計活動的直接的、立竿見影的社會功能。他的平面設計的試驗目的，在於表達新時代的氣息，傳達新時代的思想，促進人民對新時代的認識和了解。而所謂的「新時代」，在他來說，就是人人平等的民主的時代，雖然他並沒有明確表明自己的政治立場，但是，他與他的大部分同志一樣，都具有鮮明的社會主義色彩。

具體到平面設計的改革，他認為能夠表達他的這種為新時代服務的設計因素之一，就是採用代表民主的無裝飾線體字體。1900年貝倫斯出版了一本只有25頁的小冊子《慶祝生活和藝術─作為文化最高象徵的戲劇回顧》（Celebration of Life and Art: A Consideration of the Theater as the Highest Symbol of a Culture）全部採用無裝飾線字體印刷。德國平面設計史專家漢斯·盧貝認為：這大約應該是世界上第一本全部採用無裝飾線字體印刷的書籍，他的這本書設計樸素無奇，文字外邊有簡單的裝飾紋樣環繞，首

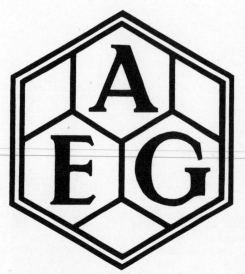

寫字母用簡單的幾何曲線方法裝飾，除此之外，樸素的字體和版面編排方式，體現了與其他任何時期的出版物不同的簡單、高度功能化的風格。眾所周知，無裝飾線體是二十世紀現代主義平面設計的關鍵因素，因此，貝倫斯可以被視爲現代平面設計的重要奠基人之一。

貝倫斯在無裝飾線體上的探索並不是孤立的。當時德國的貝托爾字體鑄造工廠（the Berthold Foundry）也創造了十種無裝飾線體組成的一個字體系列，稱爲「阿克茲登茲・格羅特斯克體」（Akzidenz Grotesk）系列，對於二十世紀的平面設計具有相當大的影響。這個系列的字體非常完善，包括不同粗細的系列，這個公司從1898年開始探索創造這個龐大的系列，直到1906年方才完成，字體勻稱、方正，對比合理，爲無裝飾線體的發展，特別是爲二次世界大戰以後的成熟發展和廣泛應用奠立了堅實的基礎。

二十世紀開始，德國舉國上下對於設計有一種急迫感：在新的世紀前面，如何發展出與新世紀、新時代的精神吻合的設計風格，包括新的平面設計風格和字體。貝倫斯急於發展他認爲代表新時代的字體，因此到處游說各個字體鑄造公司，希望他們能夠配合發展新的字體，大部分公司都比較保守，最後他找到德國思想比較先進的克林斯波字體鑄造公司的三十二歲老闆卡爾・克林斯波，得到他的支持。

1901年，克林斯波公司當時正爲出版具有濃厚「新藝術」和「青年風格」風格的「艾克曼體」的成功而得意洋洋；對於貝倫斯的要求，其實並不清楚。但是卡爾了解貝倫斯在設計上的立場，因此主持他的設計計畫。貝倫斯很快設計出稱爲「貝倫斯體」（Behrensschrift）的折衷字體系列，這種字體是介於「青年風格」與現代風格之間的一種過渡性字體，具有某些中世紀的痕跡，也具有某些書法痕跡，好像是用古代的鵝毛筆書寫的形式，字體的比例是長方方形的，但是基本取消了裝飾線。這種字體看來並不成熟，因此貝倫斯繼續利用斜體、羅馬體等古典字體進行改良，創造了幾個系列的新字體來。貝倫斯依然希望自己的「貝倫斯體」能夠得到廣泛運用，雖然當時大部分德國的印刷工廠都不喜歡這種字體，他還是用這種字體設計了幾種書籍，利用與「貝倫斯體」相似的插圖和裝飾，希望建立新時代平面設計的總體面貌。其中他在1903年設計出版的《曼佛雷德》（Manfred）是最典型的代表。他利用飛鷹爲圖案，希望字體與飛翔的鷹之間有聯繫，因此，在版面編排上也採用了比較鬆散的方式，達到非常自由的效果。

1903年，貝倫斯到德國擔任杜塞道夫美術與工藝學院（the Dusseldorf School of Arts and Crafts）的校長。他這個時期開始以設計教育改革爲重心。他認爲，設計視覺訓練的核心內容，應該是對幾何形態比例的分析。學生必須利用簡單的幾何圖形爲分析的對象，對圓形、方形、三角形這些簡單的幾何圖形進行對稱、重疊、圖形之間的交叉和解析等等不斷的練習，最終達到對圖形結構的眞實理解。有了這個視覺能力，就比較容易進入眞正的設計階段。他強調這種基礎課程，特別是平面分析的基礎訓練，通過兩個學生和助手格羅佩斯和米斯・凡・德・洛，對於日後的包浩斯設計學院的改革，奠定了基礎。

貝倫斯的這個教學探索到1904年大有進展，原因是該學院聘任了一個荷蘭建築師爲教員。這個建築

家叫馬修·勞威里克（J. L. Mathieu Lauweriks），他不但全力支持貝倫斯的教學思想和方法，並且還帶來了自己的一些經驗。他對於把圓形放在方形內進行不斷的重疊、分解和組合大有興趣，因此把這種方法帶入教學之中，刺激學生的平面分析想像能力。而他與貝倫斯的目的，是要把這種方式運用到設計的各個領域中去：從家具到建築的設計，都應該從簡單的幾何圖形，特別是圓形和方形的分割、重複、交叉運用等方式入手。採用方正的方形格子網絡為設計的依據，所有的設計元素都應該在這個格子網絡中，合乎比例，這樣才能夠達到高度形式上的統一。貝倫斯本人也受到這種方法很大的感染。他對於工整的正方形感到不夠有力，因此他設計的格子網絡往往是長方形的，比例是 1：1.5 或者 1：2 左右。他 1906 年設計的安科·林倫展覽館（Peter Behrens: Anchor Linoleum Exhibition Pavilion，1906）就是這種簡單的方形、圓形的幾何圖形的重疊、構成之結果。可以說他們是現代設計教學中的平面構成課程的創造人，並且也是世界上最早把平面構成原理運用到設計實踐上的人。

LAMPE P.L.Nr. 67216 MIT LATERNE P.L.Nr. 68216

1907 年貝倫斯為德國電器公司設計的吊燈產品目錄的一頁

貝倫斯在設計上的真正突破在 1907 年，這年，德國電器工業公司（AEG）的總裁艾米·拉斯勞（Emil Rathenau）邀請他為公司設計標誌。德國電器工業公司的舊標誌已經有十多年的歷史了，花俏的字體與新的電器產品的形象不吻合，因此公司希望能夠有新的、與公司產品形象一致的新標誌。貝倫斯研究了公司的產品，對於工業化的強調成為他設計的中心。通過多次反覆的設計，他終於設計出非常簡單、明確的標誌，在設計這個標誌的時候，他第一次考慮到企業標誌的廣泛運用性：必須能夠小到公司職員的名片、公司文具和文件上，也能夠大到用在工廠的機械、出產的產品和公司的建築上，做到大而不疏，小而不擠的目的。並且無論正負形，基本形象都不會變化太大。這個設計，成為全世界第一個完整的現代企業形象設計（corporate identity，CI）。

1907 年，貝倫斯參與了德國的「工業同盟」的組織工作。這個組織，日後成為德國設計運動的組織核心。

大約 1902 年左右，開始有部分人從「青年風格」運動中分離出來，形成新的現代設計運動的中心。貝倫斯是其中一個。他為德國電器公司設計企業形象，以及後來為這個公司利用簡單的幾何形式設計單純「真實」的產品，如電風扇、檯燈、電水壺等等，奠定了功能主義設計風格的基礎。是從早期探索的復古的「畢德邁耶風格」（Biedermeier style）中脫離出來的一個重大的進步。「工業同盟」的真正的開創者是穆特修斯（Herman Muthesius，1869-1927）。這個當過教師和外交官的設計領導人曾經組織大量的研討會，研究設計的問題。他堅決反對「青年風格」運動那種曲線的、矯揉造作的設計，同時也反對設計是借鑒任何藝術風格，他認為設計的目的僅僅是功能性的完美，因此他追求沒有風格的所謂「明確的實用性」設計，宣傳功能主義。他對於美術德國教育體系進行大力改革，自從 1903 年他擔任德國政府主管藝術教育的官員以來，大刀闊斧改革德國藝術學院，他為了根本改革德國公立設計學院，從而將貝倫斯任命為杜塞多夫美術和工藝學院校長，布魯諾·包羅委任為柏林美術學院院長，把漢斯·珀爾齊希（Hans Poelzig，1869-1936）推上雷斯勞美術學院院長的地位，從而引導對美術教育的改革。

1907 年，穆特修斯、貝倫斯等人，成立了德國第一個設計組織—德國「工業同盟」。他在柏林商學院舉辦講座，宣傳這個同盟的宗旨，要求德國的設計家們退出「工藝美術經濟利益協會」，參加同盟。

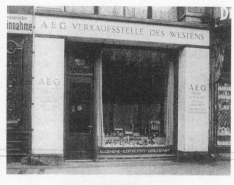

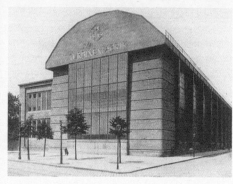

（左上）德國現代主義大師貝倫斯1910年設
計的德國電器公司（AEG）的海報

（右上）1910年貝倫斯在柏林設計的零售店，
與他的工業產品、平面設計具有同樣的理性
特色，是現代主義設計的雛形。

（右下）貝倫斯1909年設計的德國電器公司
柏林蒸氣輪機工廠廠房，是現代建築的最早
探索形式之一。

（左下）1908年貝倫斯設計的《柏林電氣工程
雜誌》的封面

他提出同盟的目的是通過設計強調「民族良心」。同盟立即吸
引了大批設計家、藝術家參加。而這個組織的形成，可以說標誌
著德國的現代主義運動的發軔。

工業同盟的宗旨是由弗里德利克・諾曼（Friedrich Naumann
，1960-1919）起草的。宣言本身可以看出當時德國設計界和建
築界所關心的幾個主要問題。宣言提出六項主要內容，即：

　一、提倡藝術、工業、手工藝結合。

　二、主張通過教育、宣傳，努力把各個不同項目的設計綜合
　　　在一起，完善藝術、工業設計和手工藝。

　三、強調走非官方的路線，避免政治對設計的干擾。

　四、大力宣傳和主張功能主義和承認現代工業。

　五、堅決反對任何裝飾。

　六、主張標準化和批量化。

德國工業同盟的成立是現代設計的一件大事情，自從這個機
構成立以後，德國的設計家就有一個可以團聚的中心，工業同盟
組織的各種展覽，討論會都變成當時設計先驅人物研究發展、討
論問題的重要場所。格羅佩斯的成就（他於1914年受工業同盟委
託設計科隆展覽館）在很大程度上是與工業同盟分不開的。

所謂的「工業同盟」是德文的 "the Deutscher Werkbund"，
從字面上看，相當於英語的 "German Association of
Craftsmen"，其實是手工藝人的組織，但是實質卻並不盡然。這
個組織的發起人包括赫曼・穆特修斯（Hermannn Muthesius），
比利時設計家亨利・凡德・威爾德，他們與貝倫斯一樣，都受到
英國「工藝美術」運動領導人莫里斯的思想影響，希望能夠以
這個機構促進德國的設計水準。但是，他們與莫里斯也有非常不
同的觀點和立場：英國「工藝美術」運動是對工業化的否定，

而德國的「工業同盟」卻是對工業化的積極肯定。因為包括貝倫斯在內的組織者都明瞭，在工業時代反對工業化，無異是以螳臂擋車，是違背時代發的趨勢的，他們認為設計在新時代肩負著改變時代面貌的重大責任，他們要建立一種新的文化，一種完全改變人造的物質世界面貌的文化，他們的哲學思想是改天換地的新文化，稱為 "Gesamkultur" 一「新文化」思想。因此，德國「工業同盟」逐漸成為德國現代設計的火車頭，與組織人對時代和工業化的認識是密切相關的。

德國「工業同盟」很快分裂成兩個對抗的派別。一個是以穆特修斯為首的，認為設計的核心是為大工業服務，因此，必須形式服從功能需要，必須要以標準化為核心，任何藝術家的個人創造，都必須在標準化、大量化生產、降低成本等基本的要求前屈服，生產是至上目標，生產成本降低，才能造福於大眾；另外一個派別是以威爾德為首的，他們認為藝術家的個人創造應該是至上的，不能屈服於任何標準化和大量化的目的。貝倫斯開始一直在這兩個派別中調解，避免衝突，但一旦他著手設計德國電器工業公司的標準，繼而設計的工業產品時，他明顯地轉向標準化、批量化，他的作品，也成為穆特修斯派理論的最好例證。

貝倫斯從 1907 年開始，為德國電器工業公司設計各種電器產品，他的設計均採用簡單的幾何形式，方便生產，同時也大幅度降低了造價，企業和顧客大為歡迎。他的無裝飾的、高度功能化的產品設計，為日後的功能主義設計發展奠定了基礎。他除了負責產品設計，同時也設計了大量的平面作品，包括廣告、海報、產品目錄等等，因為始終強調統一性，因此，他為這個公司做了從產品到企業形象再到推銷完整的統一企業形象，是企業形象設計中最早和比較完整的典型。

貝倫斯的平面設計具有強烈的個人特徵，他為德國電器工業公司和其他企業設計產品目錄、廣告冊頁和海報，採用標準的方格網絡方式，嚴謹地把圖形、字體、說明、裝飾圖案工整地安排在方格網絡之中，雖然有些呆板，但是清晰易讀，企業和市場都非常喜愛。他設計的廣告冊頁，同時在字體選擇上也非常簡潔，往往是自己的改良羅馬體，因此具有極限主義的初期特徵。這種特徵在二次世界大戰之後，成為世界平面設計的基本風格之一。

二十世紀開始，從蘇格蘭、德國、奧地利都有了相當規模的對現代設計（包括平面設計）的探索，這些探索為現代設計的真正發展鋪設了康莊大道。而二十世紀開始的現代藝術運動，又從形式上、意識形態上，為現代設計提供了新鮮的、有力的支持和借鑒。

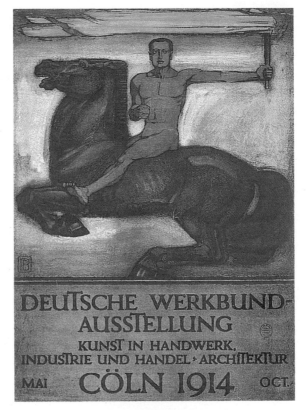

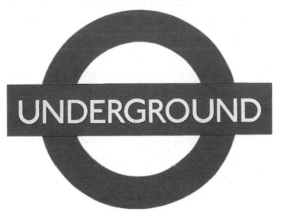

（上）1914 年貝倫斯設計的德國「工業同盟」展覽的海報

（下）1918 年約翰斯頓設計的倫敦地鐵標誌，1972 年有所修改，迄今依然使用。

7

現代藝術對平面設計發展的影響

導言

　　二十世紀初，在歐、美相繼出現了一系列的藝術改革運動，特別在1907年到兩次世界大戰之間，這些運動發展得特別有聲有色，如火如荼，結果是從思想方法、表現形式、創作手段、表達媒介上對人類自從古典文明以來完成的傳統藝術進行了革命性的、徹底的改革，完全改變了視覺藝術的內容和形式，這個龐大的運動浪潮，我們籠統地稱為現代主義藝術，或者現代藝術。在英語上"modern art"，這個藝術運動浪潮的影響是極其深遠的，它不僅改變了藝術的內容，比如藝術的目的、價值觀、藝術服務的對象和思想內容，它同時還完全改變了藝術的表現形式。

　　二十世紀有兩次巨大的藝術革命，世紀之初到第二次世界大戰前後的現代藝術運動是其中的一次，影響深遠，並且形成了我們現在稱為「經典現代主義」的全部內容和形式。另一次是1960年代以「普普」運動開始的當代藝術運動，這個運動的結果是混亂的，迄今到底這個運動浪潮給人類文明帶來什麼結果依然不分明，但是，我們可以說比較明確的當代藝術運動的結果之一，就是沒有結果，這個浪潮是絕對個人主義發展的結果，與戰前的現代藝術運動講究群體性完全不同，因此，戰後的當代藝術運動浪潮造成了藝術評論的混亂，在評論上毫無標準可言，或者稱為評論標準的多元化，藝術創作的絕對個人化、思想上的泛政治化，藝術本身對社會的完全脫離，藝術逐漸成為難以收藏的、甚至無法觀賞性，因而，失去了藝術活動的支持基礎，無論是國家，還是博物館、畫廊和私人收藏家都對當代藝術表現出越來越冷淡的立場，創作資金日益窘困，當代藝術面臨著很大的危機。這自然不是本書要討論的內容。

　　現代藝術運動的產生時間爭議很大，有些人認為開始於文藝復興時期，也有人以法國的印象派為開端，但是，如果從它與傳統藝術的關係來看，應該說這個龐大的運動是在二十世紀初期開始於歐洲的。現代藝術的核心，是對以往藝術內容的改革和傳統藝術表現的方法、傳統媒介的改革。從思想上來看，傳統藝術的目的是宗教性和道德性的訓話，再現性和裝飾性的視覺取悅，表現方式則是寫實性的。十五世紀義大利文藝復興以來，在藝術創作上越來越強調自己感受的藝術，也越來越表現個人，而不是理性化的、神化的人，但是逼真的寫實技法、藝術受社會倫理道德觀的控制、藝術受資助力量─往往是國家、教會、富商階級─卻基本一成不變，文藝復興發展了三種新的逼真再現的技法：透視、人體解剖、色彩，都被吸收用於同樣的創作目的。法國的法蘭西美術學院是歐洲十七、十八世紀集大成的美術中心，藝術服務於國家和皇室，藝術的粉飾太平，對統治階級的歌功頌德，取悅於貴族階級和皇室達到登峰造極的水準。在這種洪流之中，雖然有一些藝術家希望表現自我，但是只能在這些目的的外衣下，偷偷的表現。十九世紀以來，藝術資助力量隨著資本主義的發展急劇改變，藝術服務的對象不再僅僅是封建貴族階級，而是富裕的資本家，操縱藝術市場的是畫廊和藝術沙龍，藝術家不必畫權貴喜歡的題材，而在廣闊的市場中有自己更大的選擇，因此，出現了新藝術的探索。1860年前後的印象主義首先在題材和技法上改良，他們開始畫新的城市生活，反映發展的時代，同時也受了光學發展的成功，改變陳舊的固有色彩體系，動搖了色彩的傳統根基。更重要的是他們把個人的感受帶入了藝術創作，個人的風格各不相同，而龐大的藝術市場能夠包容多元的個人風格，這種情況，刺激了藝術的進一步發展。十九世紀末期，個人表現越來越成為藝術家希望傳達的內涵，後期印象主義的梵谷、高更，挪威的孟克等人都以繪畫表現自己的心理感受和恐懼，歐洲也出現了一批以繪畫象徵某種觀念或者個人心理的象徵主義派別，還有一些藝術家對於原始藝術、非洲藝術、民間藝術感到濃厚興趣，摒棄傳統藝術方法，嘗試新的原創性的表現方法，比如十九世紀末法國出現的「野獸派」就是這種嘗試的結果。

　　到二十世紀初期，藝術上的個人主義發展達到高潮，個人表現的強烈欲望，產生了1904年在德勒斯登的德國表現主義集團「橋社」，1907年在巴黎出現的立體主義集團，1911年在慕尼黑出現的另外一個德國表現主義集團「藍騎士」，現代藝術運動正式開始發展起來。新的時代，出現了許多新的刺激視覺和精神的因素，現代技術對於生活方式的衝擊，包括汽車、飛機、輪船、機械化生產、都市的急劇膨脹、城市生活的複雜化、社會貧富懸殊的擴大、階級關係的日益緊張、階級鬥爭的日益尖銳化，新的政治思想層出不窮：馬克思主義、無政府主義、民族主義、軍國主義等等，都試圖提出改變社會問題的方式。這些前所未有的意識形態、思想、物質文明的因素，都成為新藝術的刺激。

　　1900年以來，歐洲的藝術基本沿著兩條不太相同的路徑發展。一條是強調藝術家的個人表現，強調

心理的眞實寫照，強調表達人類的潛在意識，受佛洛伊德的試驗心理學影響，從表現主義，到超現實主義，一直到戰後在美國發展起來的抽象表現主義，基本是屬於這一路的，這一體系的發展，反對一切存在的文明結果，包括語言、文字，是藝術上的虛無主義和無政府主義的反美學發展，但是，它對於人類自我感覺的強調，對於人的想像、感受的表象的強調，則爲現代藝術的進一步發展提供了重要的基礎；另外一路，則力圖在形式上找到所謂「眞實的」，代表新時代的方式。立體主義、構成主義、荷蘭的「風格派」，直到戰後美國發展起來的大色域藝術、極限主義、光藝術等等，屬於這一路的發展。在這兩個探索的途徑之間存在著廣闊的「灰色地帶」，也就是說有一些藝術運動，是包含有兩方面的內容的，比如達達主義，一方面是通過無政府主義的方式，表達對於第一次世界大戰的厭惡和抵制，而在形式上，則探索平面上的偶然性、自發性、隨意性組合；義大利發展起來的未來主義，意識形態上是企圖表達對工業化的頂禮膜拜，對機械美學的推崇，對所有過去的傳統文化的虛無主義否定，而形式上在探索如何表達四維空間（時間），表現機械的美。這些眾多的現代藝術運動中，有不少對於現代平面設計帶來相當程度的影響，特別是形式風格上的影響。其中以立體主義的形式、未來主義的思想觀念、達達主義的版面編排、超現實主義對於插圖和版面的影響最大。它們或是在意識形態上提供了現代平面設計的營養，或是在形式上提供了改革的借鑒，對於現代平面設計總體來說，具有相當重要的促進作用。

1 · 立體主義

　　立體主義是現代藝術中最重要的運動。這個運動的起源在法國印象畫派的大師保羅·塞尙（Paul Cézanne），他在 1900 年前後，開始探索繪畫的「眞理」，他創作了大量的風景繪畫，採用小方塊的筆觸來描繪山脈、森林，他認爲這種方法，才眞正可以捕捉到山林的本質，而不至於僅僅浮在事物的表面，他的這種探索也體現在他的人物、靜物中，追求找到描繪對象的實質，表達對象的精神，達到神似，而不是簡單的表面寫實主義再現的形似，成爲塞尙創作的核心。他的這種探索，在當時可以說是絕無僅有的，他晚期的作品，深深地影響了青年一代的藝術家。特別是來自西班牙的青年巴布羅·畢卡索（Pablo Picasso，1881-1973）和法國青年藝術家喬治·勃拉克（Georges Braque）。他們在 1907 到 1908 年之間開始利用小方格的筆觸描繪人物和風景，互相影響，而他們的創作，遭到當時法國主流藝術界的抵制，但是他們依然堅持不懈，創作豐富。創作上，他們的風格日益抽象，並且開始把印刷文字、廢報紙剪貼等加入畫面，把以前依稀可辨的對象發展成爲基本完全抽象的幾何圖形構成，色彩上也越來越單純。他們的試驗首先在 1909 年前後影響了巴黎的一批來自各國的藝術家，使立體主義開始成爲一個擁有十多個藝術家參加的大運動。第一次世界大戰之前，這個運動開始發展到美國和其他歐洲國家，包括荷蘭、比利時、義大利、德國、俄國、捷克、西班牙等地，其影響是空前的。因爲這個運動的中心形式是對對象的理性解析和綜合構成，因此，它的發展具有某種程度的理性化特點。對於當時正處在探索二十世紀新形式的平面設計來說，立體主義提供了借鑒的基礎。特別是受立體主義影響而產生的一些流派，比如荷蘭「風格派」，俄國的「構成主義」等等，對於平面設計的發展來說，具有重要的啓迪作用。

　　立體主義繪畫是 1907 年以畢卡索的名作〈亞維農的姑娘〉爲標誌開始的。立體主義是一個全新的繪畫和雕塑運動，主張完全不模仿客觀對象，重視藝術家自我的理解和表現。作爲一個運動，立體主義是在 1908 年展開的，奠基人是畢卡索和勃拉克，一直延續到二十世紀二十年代中期爲止，對於二十世紀初期的前衛藝術家帶來非常重大的影響，並且直接導致了新運動的出現，比如達達藝術、超現實主義藝術、未來主義、和其它形式的抽象藝術等等。對於表現主義也具有強大的影響，可以說立體主義是二十世紀初期的現代主義藝術運動的核心和泉源。

　　畢卡索和勃拉克，他們的創造基本來自兩個不同的根源，一個是非洲的原始藝術形式，特別是原始部落的面具、雕塑、埃及的出土文物；另外一個影響的根源則是塞尙的繪畫，特別是他的靜物和風景畫。畢卡索把這兩個方面的內容綜合起來，創造了〈亞維農的姑娘〉，開創了立體主義的先河。勃拉克非常敏感地理解到畢卡索創造的重要意義，立即從他已經開始探索的野獸派（Fauvism）中擺脫出來，也開始了類似的立體主義繪畫探索。

　　1909 年三月，法國評論家路易斯·沃塞爾（Louis Vauxcelles）在巴黎獨立沙龍（the Salon des Independants）中看到他們的作品，在評論勃拉克的繪畫時說：這種風格是把一切減少到小立體的風格（原話是："reduces everything to little cubes"），從此以後，「立體主義」的名稱便產生了。

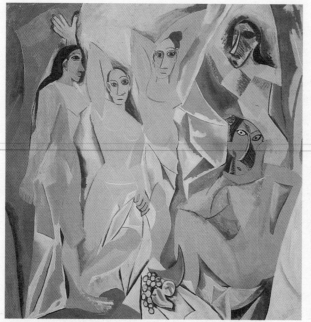

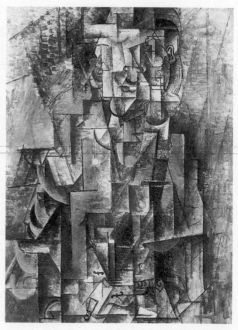

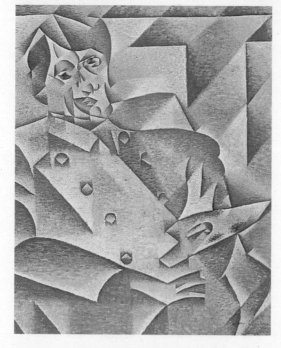

（左上）畢卡索1907年創作〈亞維農的姑娘〉一畫，這是立體主義的起源，受到非洲部落藝術很大的影響（參見167頁圖）。

（右上）畢卡索的1911-12年創作的〈拿小提琴的人〉，分析立體主義代表作。

（左下）立體主義的重要藝術家胡安‧格里斯1912年的作品〈畢卡索畫像〉，格里斯是立體主義第二代的重要代表人物。

立體主義第一階段的發展是從1908到1909年，基本是畢卡索和勃拉克兩個人的活動，風格也比較接近；他們的試驗影響了一批青年畫家，他們對於立體主義的探索非常感興趣，於是都開始從解析的角度入手進行嘗試，當時這批從事立體主義探索的畫家，大部分都住在巴黎蒙馬特高地的一幢陳舊的公寓中，大家都是鄰居，經常來往串門，這幢公寓被他們戲稱為「洗衣船」，也成為立體主義發展的大本營，因此，從1910到1912年，立體主義開始成為一個國際運動，內容比較複雜，參與的畫家也多起來了。並且具有複雜的結構、系統性，稱為「分析立體主義」時期（analytic cubism），他們分析繪畫中的各種基本組成元素。對於色彩、形式、結構都提出具體的分析原則，在繪畫上逐步走向理性分析的方向。

1912年畢卡索和勃拉克發明了拼貼（collages）和紙拼貼（papierscolles）的新技術。在繪畫的色彩上和技術的採用上，都採取綜合方式，他們的這個探索，打破傳統藝術媒介的侷限，繪畫不僅是用色彩，可以加入其他的材料，比如舊報紙、海報殘片、曲譜、廢汽車票等等，以後更加發展到各種其他材料，如木片、沙、金屬等等，這種改變是對藝術千年傳統媒介的革命。而創作的重心也日益轉向對於不同媒介組合的綜合考慮和設計，通過組合和搭配以達到視覺上之和諧。這個階段稱為「綜合立體主義」

（右上）立體主義的另外一個大師費爾南德·列日1919年的作品〈城市〉，是第一次世界大戰後的立體主義繪畫的典型。

（右下）列日1919年設計的書籍〈世界末日〉的插圖

（左）非洲面具帶給藝術家創作設計時的靈感

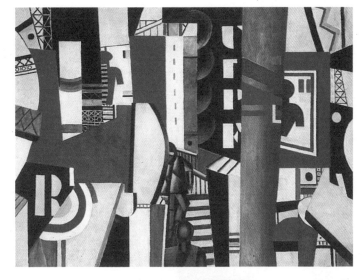

階　段　　　　　　　　（synthetic cubism,
1912-　　　　　　　　14）。與此同時，
他們把　　　　　　　　更加明快的色彩引
入繪畫，畫面的結構和肌理也更加複雜。立體主義
在筆觸上吸收了點彩派（Pointillism）的一些特
徵，混合使用。開創了立體主義嶄新的發展方向。

　　1910年前後，有一批新畫家加入了立體主義藝
術的探索，他們包括幾個重要的人物：胡安·格里
斯（Juan Gris）、費爾南德·列日（Fernand
Leger）、阿爾貝特·格里澤（Albert Gleizes）、
讓·麥金澤（Jean Metzinger）、羅伯特·德勞內
（Robert Delaunay）、馬謝·杜象（Marcel
Duchamp）、胡安·米羅（Joan Miro）、阿米蒂
·奧曾方（Amedee Ozenfant）等。另外還有幾個
藝術家受到立體主義非常深刻的影響，比如馬克·
夏卡爾（Marc Chagall）和荷蘭的彼特·蒙德利安
（Piet Mondrian）等。1913年，立體主義通過「軍
火庫畫展」被介紹到美國，產生了美國的立體主義
畫家，包括馬克斯·威伯（Max Weber），斯圖
亞特·戴維斯（Stuart Davis）等。

　　1909年，畢卡索開始嘗試立體主義雕塑，有幾
個前衛雕塑家很快受到他的影響，從而產生了立體主義雕塑派，重要的雕塑家包括亞歷山大·阿欽平科
（Aleksandr Archipenko）、亨利·勞倫斯（Henri Laurens）、賈奎斯·里普齊茲（Jacques Lipchitz）
等人。

　　立體主義在第一次世界大戰前後成為影響各個歐美國家的國際運動。它包含了對於具體對象的分
析，重新構造和綜合處理的特徵，這個特徵在某些國家得到更加理性的進一步發展，這種發展造成對平
面結構的分析和組合，並且把這種組合規律化、體系化，強調縱橫的結合規律，強調理性規律在表現
「真實」中的關鍵作用，這種探索，在荷蘭的「風格派」運動中，在俄國十月革命後的「構成主義」運
動中，特別是在德國的世界最早和最現代的設計教育中心—包浩斯設計學院中得到發揚光大，並體現在
建築設計、工業產品設計和平面設計中。因此，可以說，立體主義提供了現代平面設計的形式基礎。我
們將在第九章〈新的形式語彙〉中討論俄國「構成主義」，荷蘭「風格派」和包浩斯設計學院。

（左上）未來主義藝術家阿登戈·索菲斯1915年設計的詩歌集的一頁

（右上）馬里涅蒂：《語言的自由》，1919年，是利用文字、版面作為未來主義平面設計的代表例子。

（下）馬里涅蒂：《山＋川＋街×傑佛里》，1915年。這是他的詩歌，描述了自己的歷程，其中左邊是關於法國，右邊是關於他訪問立體主義畫家列日。

2 · 未來主義運動

　　未來主義運動是義大利在二十世紀初期出現於繪畫、雕塑和建築設計的一場影響深遠的現代主義運動。它的開端，是以義大利未來主義奠基人費里波·馬里涅蒂（Filippo Tommaso Marinetti, 1876-1944）於1909年2月在法國《費加羅報》（Le Figaro）上發表的《未來主義宣言》為標誌的。馬里涅蒂在《宣言》中對二十世紀的工業化、對機器的日益主導地位頂禮膜拜，他認為「…一輛轟鳴而飛馳而過的汽車，看上去是炮彈的飛奔，」要比任何傳統繪畫要美得多，提出應該慶祝速度、戰爭的暴力，認為這些活動才是代表未來的實質。他反對任何傳統的藝術形式，認為真正藝術創作的靈感來源應該是義大利和歐洲的技術成就，而不是古典的傳統。在這個《宣言》中，他提出要搗毀圖書館、學院，摧毀陳舊的城市，因為它們都是墳墓，需要的是革命，應該歌頌技術之美、戰爭之美、現代技術和速度之美。這種思想的根源，在於當時歐洲流行的無政府主義思潮，反映在當時的哲學家亨利·伯格森（Henri Bergson）和佛里德里奇·尼采（Friedrich Nietzsche）的哲學思想中。

　　1910年，一批青年藝術家開始試圖把馬里涅蒂的思想通過繪畫表現出來。其中包括烏比托·波齊奧尼（Umberto Boccioni），吉奧科莫·巴拉（Giacomo Balla），卡羅·卡拉（Carlo Carra），吉諾·謝維利尼（Gino Severini）和盧吉·魯索羅（Luigi Russolo）等人。他們的繪畫努力表現時代的精神—高速運動的汽車、飛機，現代建築等

（上）馬里涅蒂：《椅子》，英語的「椅子」（chair）在法文中是「肉」（flesh）的意思，這是一首愛情詩歌。採用數學符號和詞彙混合組成版面，數目字表現情感，是未來主義平面設計的例子。

等，他們認為這是在為未來的形式和藝術探索真實的途徑。他們的繪畫上表現了對象的移動感，震動感，趨向表達速度和運動，這是未來主義的核心部分。為了達到表現未來主義精神，捕捉到運動、速度的實質，未來主義畫家開始從法國立體主義借用技巧，立體主義在義大利開始與未來主義溶合在一起。義大利的未來主義者們給立體主義帶來了工業化的氣息和機械的特徵，因而發展了，或者擴展了立體主義。1912 年，法國畫家馬謝・杜象（Marcel Duchamp）創作了油畫〈下樓梯的裸女〉（*Nude Descendinga Staircase*），採用連續攝影的方式描繪行動中的人體，開創了藝術創作中的第四維空間—時間。科學和技術性在藝術創作中得到高度重視。未來主義藝術家們的創作迅速走向完全抽象化，比如烏比托・波齊奧尼的〈城市的甦醒〉（*The City Rises*，1910-11），盧吉・魯索羅的〈音樂〉（*Music*，1911）都是抽象的作品。與立體主義的發展是同步的。

以上這批年輕藝術家組成了一個非常團結的集團，聯合向所謂的傳統文化宣戰。未來主義其中包含了對機械化、工業化的頂禮膜拜，也包含了對現存社會文化的高度無政府主義思想，打倒一切，消滅一切，在廢墟上建立新的工業文明。具有相當極端的立場。這個運動基本是在義大利的米蘭發展的，在義大利其他城市影響甚微。這個運動思想也很龐雜，因為處在歐洲各種現代藝術運動的高潮之中，因此，它的思潮內也雜有類似立體主義、德國表現主義之類的因素。它的中心，是以歌頌大工業化、大機械化、大都會生活的無政府主義態度，否定一切過往的文化和藝術，否定傳統文明。波齊奧尼很快成為這個運動的精神領導人物。

1910 年 2 月 11 日，五個青年藝術家，包括烏比托・波齊奧尼，吉奧科莫・巴拉，卡羅・卡拉，吉諾・謝維里尼和盧吉・魯索羅等人，發表了〈未來主義畫家宣言〉（*Manifesto of the Futurist Painters*）。宣言中明確提出要「摧毀過去的傳統，完全啓發各種可能的想像力，把藝術評論當作無用和危險的東西看待，…支持和美化我們日常生活的內容，支持和美化由科學來改善的這個世界，…」在這個

（中）卡羅爾1866年設計的版面，是最早出現利用版面編排來達到繪畫形式感的作品之一。

（下）阿波里涅：詩歌《書法語法》的版面設計，1918年，利用版面設計把文字形成具體的形象。

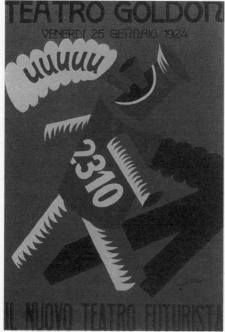

宣言當中，他們第一次在藝術創作中採用了「同步」、「同時發生」（simultaneity）的術語。表示了對過往的否定，和對於瞬間發生的此時此刻的強調和重視。

1912年，未來主義者們在米蘭發表了第二個《未來主義宣言》，波齊奧尼在這個宣言中提出要把未來主義推廣到其他藝術領域去的主張，特別是三維空間的藝術—雕塑，提出可以把雕塑和發動機聯繫起來組成裝置，雕塑也不必是傳統的方式，可以利用現代社會的各種產品拼裝起來。他的這個看法，與畢卡索和勃拉克當時進行的紙張拼貼和雜物拼貼繪畫的趨向相同。因此，未來主義協助樹立了現代藝術上的拼貼（collages），堆砌（assemblage），以後還造成了利用機械造成運動的「運動藝術」，或者「活動藝術」（Kinetic Art）。波齊奧尼自己創作了一系列的雕塑，具有強烈的對速度、空間和未來形式的探索特徵，他在1913年創作的人體雕塑形式模糊不清，表現行進的速度，具有強烈的感染力。

1915年，當第一次世界大戰爆發以後，義大利未來主義的大部分成員被徵召入伍，上了前線，這個運動就開始衰退了。1916年未來主義的核心人物波齊奧尼去世，進一步削弱了未來主義的精神和活動能力。義大利的未來主義運動在建築設計上也頗有貢獻，其中安東·聖蒂里亞（Antonio Sant' Elia）的大量未來建築設計圖，成為現代建築的形式和思想的影響根源之一。他發表了著名的《未來主義建築宣言》（Manifesto of Futurist Architecture），是未來主義在建築設計上的重要文件。未來主義運動在第一次世界大戰之後，分解到其他運動之中，比如設計上的「裝飾藝術」運動（Art Deco），「漩渦畫派」（Vorticism）和達達主義運動中去。

對於平面設計來說，未來主義呈現在眾多的詩歌和宣傳品的設計上。費里波·馬里涅蒂為了宣傳和樹立未來主義的精神，在運動一開始時就撰寫了大量的詩歌。這些詩歌的創作，都是故意違反語法和句法的，因此，大部分未

（左上）阿波里涅：詩歌《書法語法》的版面設計，1918年，利用版面編排把字母組成飛鳥，噴泉和眼睛。

（右上）巴拉（Giacomo Balla）：〈拴著皮帶的狗的力學〉，1912年。這個未來主義的畫家力圖用繪畫表現運動、速度和力量。打破二維的靜止形式，引入動作維、時間維。

（下）未來主義藝術家德比羅1924年設計的「新未來主義」演出海報

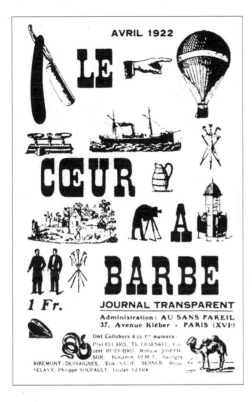

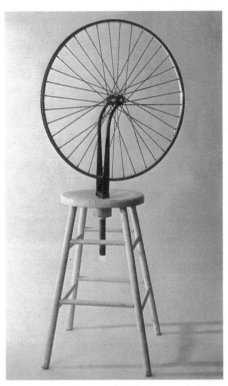

（左）1922年達達主義刊物「帶鬍鬚的心」的封面

（右）杜象〈自行車輪子〉，1951年。（1913年原件遺失，這是根據原樣重做的。）

來主義的詩歌和文學作品根本無法閱讀。在這種前提下，版面的無政府主義式、反正規的編排就成為提倡這個運動精神的方式。1913年，義大利佛羅倫斯的一個出版家吉奧瓦尼·帕比尼（Giovanni Papini, 1881-1956）出版了一個刊物《拉謝巴》（Lacerba），這個刊物一出版，就成了未來主義在平面設計上的論壇和當時義大利前衛藝術家對於平面設計爭論的戰場。這一年馬里涅蒂在《拉謝巴》六月號的刊物上發表文章，宣傳他的平面設計觀點，他認為目前的語言，包括文法、句法等等，都是陳舊的象徵，沒有存在和發展的意義，新時代的語言應該是不受這些規律限制的。在版面編排上，他也主張推翻所有的傳統的編排方法，以完全自由的方式取代。他在該期刊物上發表的詩歌就完全違反語法，編排自由，縱橫交錯、雜亂無章，字體各式各樣，大小不一，在版面上形成一個完全混亂的、無政府主義的形式，是這個派別思想的最好詮釋。

從這裡開始，義大利未來主義形成了自己的平面設計風格，稱為「自由文字」（Parole in liberta, or words in freedom）。馬里涅蒂認為詩歌和其他文學作品，首先應該就是解放作家自己的手段，解放的內容包括從語法的桎梏中擺脫出來，在陳舊的版面編排控制下擺脫出來。版面和內容都應該是無拘無束的，他的這種主張，在未來主義藝術家這個時期設計的海報、書籍和雜誌上得到充分的發揮。文字不再是表達內容的工具，文字在未來主義藝術家手中，成為視覺的因素，成為類似繪畫圖形一樣的結構材料，可以自由安排、布局，不受任何固有的原則限制。

義大利未來主義的這個平面設計趨向和對於文字的立場，影響了一批藝術家和文學家。其中法國的象徵主義詩人斯蒂方·馬拉美（Stephane Mallarme, 1842-1898）在1897年用類似的方法發表了詩歌〈Un Coupde Des〉，包括七百個單詞，印刷在二十頁紙上，其中大小字母混合，高低錯落，各種字體混合，完全沒有縱橫的編排。對他來說，重要的是字母的混亂編排造成的韻律感，而不是字母代表和傳達的實質意義。

另外一個法國詩人貴拉姆·阿波里涅（Guillaume Apolinaire, 1880-1918）也受到義大利未來主義，特別是馬里涅蒂很大的影響。他與畢卡索關係密切，與其他法國立體主義的藝術家也有很好的往來。他認為詩歌應該是泛意的，他說：日常生活中所熟視無賭的海報、廣告、招牌等等，其實都是詩歌，是時代的詩歌。1918年，他出版了重要的詩歌集《書法語法》（Calligramme，這個名稱是由兩個單詞組成的，即「書法」和「語法」各取一段的合成，這是他自己杜撰的名詞）。他的這本詩集，也充滿了毫無

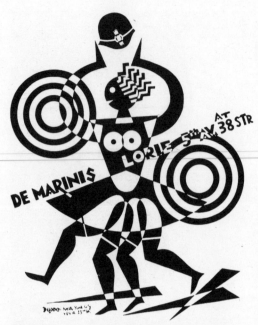

德比羅：1929年為「德·馬林尼斯和羅利公司」設計的廣告，採用黑白和正負形象，是他的典型風格，在20世紀20-30年代具有一定影響。

意義的單詞組合，版面編排混亂，強調韻律和視覺的強烈，而不在乎內容，與義大利未來主義的平面設計如出一轍。他的詩集用文字排成噴泉形狀，或者下雨的斜條，文字在他，如同繪畫的筆劃一樣，本身並沒有特別的含義，主要是利用文字作為基本材料組成視覺結構。這正是未來主義強調的地方。

大部分的未來主義平面設計作品，多半由未來主義的藝術家，或者詩人創作的，真正完全採用未來主義方式來從事平面設計工作的是佛塔納多·德比羅（Fortunato Depero, 1892-1960）。他設計了大量未來主義風格的海報、廣告、書籍版面。他早期是寫實主義的畫家，1913年開始受未來主義思想的影響，特別是看見未來主義雜誌《拉謝巴》以後，決心從這個新途徑進行平面設計的探索。他開始在設計上轉為未來主義風格。1924年，他為未來主義的戲劇設計海報，繼而開始進行各種商業廣告等平面設計，他的設計，雖然具有強烈的未來主義風格，版面編排比較混亂，講究活潑和年輕的感受，但是，畢竟是商業設計，他不能像其他的未來主義藝術家那樣隨心所欲為，必須遵循一定的視覺傳達規律。因此，他的平面設計較能為大眾接受，兼具有未來主義的風格和大眾喜聞樂見的設計特徵，應該說，雖然德比羅的設計與上述的那些大師的設計比較，顯得沒有那樣前衛，但是他卻是真正把未來主義的精神和部分設計思想帶到實際的、日常運用的關鍵人物。

1928-1930年，德比羅來到美國，在紐約繼續從事平面設計，他曾經為幾個重要的美國雜誌設計，其中包括《名利場》（Vanity Fair）、《電影製作者》（Moie Makers）和《火花》（Sparks）等等。同時也為紐約的一些大百貨公司和商店從事廣告設計，在美國的特殊情況下，他不能完全放手進行未來主義風格的設計，但是，他還是在能力所及的範圍內採用了一些未來主義的設計因素，比如他1929年為紐約的一家公司設計的廣告，上面的一個人的腿被評為與杜象的〈下樓梯的裸女〉使用的方式非常相似，是典型的未來主義方法。他是把未來主義風格最早介紹到美國的設計家。

未來主義對其他的現代藝術運動都帶來很大的影響，特別是達達主義和構成主義運動。形式上的特殊性，對傳統的勢不兩立態度，都是這些現代主義運動受影響的內容。未來主義廣泛宣傳自己的主張，因此經常用傳單、海報方式宣傳，比如1910年7月8日，馬里涅蒂就用未來主義風格印刷了六十萬份傳單，在米蘭的鐘樓上散發，震動了全市，也樹立了自己未來主義的面貌。未來主義的反覆宣傳自己，使自己的風格特徵也就廣泛為社會所了解及認識了。

未來主義在平面設計上提供了高度自由編排的觀念，當現代主義平面設計風格形成之後，特別是在二次世界大戰後在西方確立，成為國際主義風格以後，這種趨向反理性和規律性的風格就基本被主流設計界否定了，但是，隨著國際主義風格的呆板特徵受到不斷的挑戰，平面設計家開始從各種以往的風格中找尋能夠與國際主義風格抗爭的借鑑，1980年代末到1990年代，未來主義風格在西方的平面設計界中重獲重視，特別電腦在設計上的廣泛被使用，使類似未來主義風格的設計變得非常容易，因此成為風尚。

3·達達主義運動

達達主義的產生，是中產階級知識分子在第一次世界大戰期間，對社會前途感到失望和困惑的時候，首先在瑞士的蘇黎世，之後在德國的柏林、法國巴黎和美國的紐約發展起來的一個高度無政府主義的藝術運動。強調自我，非理性，荒謬和怪誕，雜亂無章和混亂，是特殊時代的寫照。

達達主義運動主要的發展期間是1915到1922年。運動的成員明確地宣布：運動的目的是要反對第

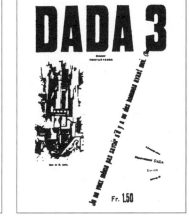

（上三圖）《達達》封面，1917～1918。　（右下）阿普1916～17作品

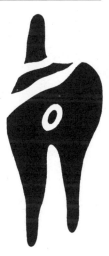

一次世界大戰的毫無意義的暴力，他們認為這種暴力的殘酷，使得所有現存的道德和美學價值變得毫無意義。「達達」這個詞在法文中是「玩具馬」的意思，在俄文中是「是」的意思，其實，這個詞本身就沒有什麼特別的含義，只是運動組織者在詞典中隨便翻出來的字眼，運動的命名本身已經表現出運動的荒誕。達達反對所有的現存藝術，反理性，認為世界是沒有任何的規律可以遵循，唯一可以遵循的是機會和偶然性。達達具有強烈的虛無主義特點，同時也是一種有計畫的無計畫性，有目的的非目的性，有組織的無政府主義，有內容的虛無主義，是知識分子在特殊情況下的一種個人情緒的渲泄。

　　達達最早在瑞士的蘇黎世形成，第一次世界大戰期間，瑞士因為是中立國，因此吸引了大量各國的知識分子和藝術家聚集。其中一個德國演員雨果・巴爾（Hugo Ball），一個來自阿爾薩斯的畫家和詩人讓・阿普（Jean Arp），德國詩人里查・赫森貝克（Richard Huelsenbeck），羅馬尼亞藝術家馬謝・詹科（Marcel Janco），羅馬尼亞詩人特里斯坦・扎納（Tristan Tzara）自發組合，稱為「達達」。並且還組成了卡巴涅特・伏爾泰劇院（the Cabaret Voltaire），成為他們演出、集會、討論和舉辦藝術展覽的場所。他們聚集在那個劇院，舉辦當時被世人認為是惡名昭彰的集會，朗頌毫無意義的「詩歌」，莫名其妙的藝術作品，表演荒誕無稽的演出，音樂毫無旋律、和聲可言，繪畫大量是日常用品的拼湊，繪畫是破紙片的隨意拼貼，這種毫無章法的藝術活動，其實表達了戰爭對人們心態混亂和對前途感到渺茫的狀況。因此，雖然社會把他們看成是一群狂人的夢想，而這個運動卻吸引了越來越多的藝術家參加，他們還組織了一系列前衛藝術展覽，他們的作品和當時世界現代藝術的一些傑出畫家同時展出，包括義大利超現實主義畫家契里科（Giorgio de Chirico），德國表現主義畫家恩斯特（Max Ernst），在德國發展的俄國表現主義畫家康丁斯基（Wassily Kandinsky）、保羅・克利（Paul Klee），以及立體主義的奠基人畢卡索。扎拉為這個運動的幾個作家和詩人的作品設計插圖，他是最早利用隨意撕破的紙片組合成作品的藝術家，隨意性和偶然性成為他創作的核心。 1918 年，扎拉為達達運動撰寫了《達達宣言》。

　　法國藝術家杜象在這個時期參加了達達運動。1915年，他遷移到美國紐約從事創作活動。這一年他開始發明「現成」（ready-made）製品的藝術創作。他認為生活本身就充滿了偶然性，充滿了無法預測的機會性，因此，反映藝術或者生活的實質，只能是通過偶然的方法。藝術創作的方法僅僅是個人的決定和選擇而已。藝術是絕對自由的，不受任何規律、規範和行為準則的限制。他用自行車輪、小便器等等現成的物品製作藝術品，在義大利文藝復興大師達文西的名作〈蒙娜麗莎〉的臉上畫鬍鬚，所表達的僅僅是藝術的絕對自由性。杜象還利用文字遊戲製作抽象電影，1913 年前後在美國出版了一些刊物，表現了他的達達觀點。他的朋友佛朗西斯・皮卡比亞（Francis Picabia）、曼・雷（Man Ray）出版了《達達縱覽291》，皮卡比亞於1917 年在西班牙的巴塞隆納出版了《達達縱覽391》。

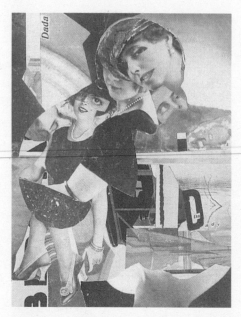

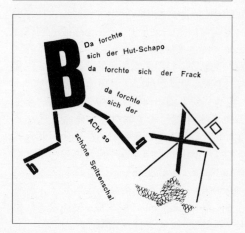

第一次世界大戰之後，達達開始傳播到其他歐洲國家。1919 年，恩斯特和阿普在德國科隆發起德國達達運動，恩斯特對於達達的最大貢獻是發展了拼貼繪畫和拼貼、堆砌的裝置技術。1922 年，達達沙龍在巴黎的蒙泰涅畫廊開幕，表明這個運動發展到了巴黎。但是，首先達達在蘇黎世時要抗爭的第一次世界大戰的混亂情形已經過去了，社會當時已經趨向和平和穩定，因此，達達在德國和法國、美國的表現，雖然對於整個西方現代社會的制度和文化、物資文明潛在著冷嘲熱諷的挑戰，但是在很大的程度上來說，除了精神上的無病呻吟之外，只是形式上的無政府主義式的探索而已。因此也就逐漸瓦解了。

達達主義影響到法國的文學和詩歌，產生了大量無意義的文字遊戲作品，例如法國作家路易斯・阿拉貢（Louis Aragon）、安德烈・布里東（Andre Breton）和保羅・埃路阿德（Paul Eluard）的作品等。他們從 1919 到 1924 年發行了自己的文學雜誌，但很快他們放棄了達達主義，轉向了超現實主義創作方向。

1980 年代，西方重燃對達達的興趣，1989 年曾在洛杉磯的藝術博物館舉辦了達達回顧展，是集合了達達的重要成果的一次大型展覽。

達達主義在平面設計上的影響，與未來主義有相似之處。其中最大的影響在於利用拼貼方法設計版面，利用攝影拼貼的方法來創作插圖，以及版面編排上的無規律化、自由化。德國漢諾威的庫特・施威特（Kurt Schwitters，1887-1948）組織起非政治化的達達集團，稱為「邁茲」（Merz），取自德文「商業」（kommerz, or commerce）一詞的最後一個音節，強調作品的商業化，諷刺商業化的媚俗。他採用大量現成的物品來拼湊裝飾和繪畫，生動地諷刺了市民文化和商業文化，但是，「正宗」的達達認為他的作品太「資產階級化」，因此拒絕讓他參加正式的達達活動。施威特因而轉向平面設計，他把文字、版面、插圖當作繪畫的遊戲因素，編排上非常隨意，印刷品不一定有特別意義，大部分版面都難以閱讀，只重在視覺效果。他比較講究工整的版面編排，有時也利用平面設計表達象徵意義，這是他與未來主義平面設計相當不同的地方。他同時大量用各種平面的印刷品、照片進行隨意的拼貼、拼湊，組成插圖，是照片拼貼設計的重要早期探索人物。

（上）哈那・霍什：〈杜─達迪〉，照片拼貼，1919 年，完全採用廢材料進行沒有計劃的偶然性拼合。

（中）施威特 1920 年設計的達達海報

（下）施威特、杜斯伯格、凱特・斯坦尼茲：《稻草人進行曲》中的一頁，1922 年。

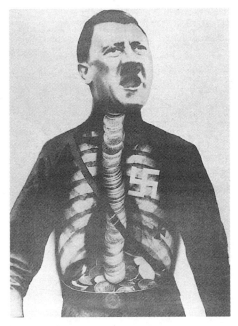

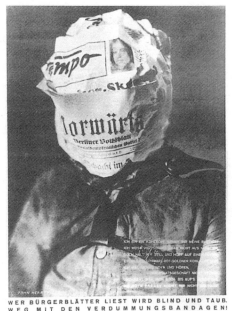

WER BÜRGERBLÄTTER LIEST WIRD BLIND UND TAUB.
WEG MIT DEN VERDUMMUNGSBANDAGEN!

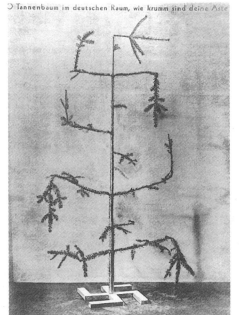

O Tannenbaum im deutschen Raum, wie krumm sind deine Äste

1917年俄國十月革命成功之後，俄國的藝術家和設計師開始了大規模的構成主義運動，具有高度的政治目的，與此同時，荷蘭也出現了探索新設計風格的「風格派」集團，他們在具體視覺設計上，與達達主義和未來主義有相類似的地方。施威特注意到俄國人和荷蘭人的試驗，對之非常感興趣，因此主動與俄國構成主義、荷蘭「風格派」的藝術家、設計家接觸，其中包括艾爾·李西斯基（El Lissitzky，1890-1941）、西奧·凡·杜斯伯格（Theo van Doesburg，1883-1931）等人。其中杜斯伯格邀請他到荷蘭考察「風格派」的藝術和設計活動，對他啓發很大。從1923到1932年間，施威特一共出版了二十四期《邁茲》雜誌，其中的十一期都是廣告版面設計專集。與此同時，施威特與德國辦公設備生產廠商「佩利康」公司（Pelikan）合作，開設了一家平面設計事務所，漢諾威市也聘用他作爲這個城市的設計咨詢顧問，他的許多設計都得到實際應用。對於一個達達主義的設計家來說應該是非常成功的了。1930年代中期以來，隨著德國的政治氣氛日益惡化，施威特在外國工作時間變長，特別是在挪威。1937年他乾脆遷移到奧斯陸，次年納粹佔領了挪威，施威特又逃到英國，渡過餘生。

施威特在設計上是比較非政治化的，他關注的是達達風格設計的版面，注重如何把達達的雜亂無章和象徵性結合於實際的設計應用上。在當時越來越緊張的政治背景下，他顯得相當的超然和不合時宜。與他相比，柏林的三個達達主義藝術家和設計家—約翰·哈特菲爾德（John Heartfield，1891-1968）、威蘭·赫茲菲爾德（Wieland Herzfelde，1896-?）和喬治·格羅斯（George Grosz，1893-1959）則完全把自己的達達風格探索投入政治活動

（右上）約翰·哈特菲爾德：攻擊報紙等媒體的海報設計，1930年，超現實主義作品。

（右下）約翰·哈特菲爾德：海報設計，1932年，利用聖誕樹的變形來象徵納粹德國（第三帝國）的形象，具有明顯的反納粹的政治象徵性。

（左上）約翰·哈特菲爾德：反納粹政治海報，1935年，標題是：「啊！超人阿道夫（希特勒）：吃金講鋅！」利用照片和醫院的Ｘ光片作的拼貼。

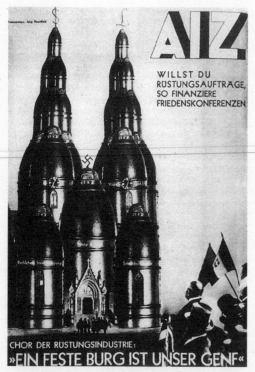

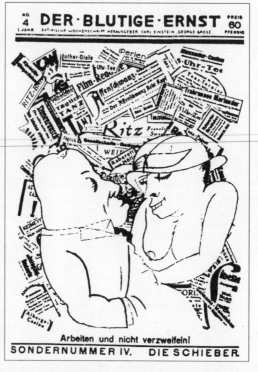

（左上）約翰‧哈特菲爾德：AIZ 雜誌封面設計，1934 年，具有明顯的反戰動機。

（下）約翰‧哈特菲爾德：1917 年設計報紙《新青年》的一頁，這是激進的小報，約翰‧哈特菲爾德在版面設計上盡情發揮達達主義的特色。

（右上）喬治‧格羅斯：雜誌的封面設計，利用拼貼手法表現第一次世界大戰以後的頹敗和淪喪氣氛。

中。他們對於蠢蠢欲動的德國軍國主義非常不滿，希望能夠通過設計方式喚醒民眾對軍國主義的警惕，揭露軍國主義的實質，特別是想揭露野心勃勃的納粹黨，更成為他們努力的重心。

哈特菲爾德原名是赫茲菲爾德，與威蘭‧赫茲菲爾德是兩兄弟，都具有強烈的左傾政治立場。對於軍國主義在德國的蠢蠢欲動非常不安，因此利用平面設計來進行鬥爭。1930 年代，哈特菲爾德利用照片拼貼方法，設計出大量反納粹軍國主義的海報，比如設計一個人的頭完全被報紙包裹住，標題是「如果讀資產階級的報紙（暗指納粹反對任何自由言論，把敢於揭露事實的報紙一律稱為「資產階級」），那就讓他又聾又啞！」1934 年設計的聖誕節海報，利用裝置的方法，表現了一株完全被扭曲成為納粹卐形黨徽形狀的凋零的聖誕樹，標題是「呵，德國的常青樹，你的樹枝是如此的扭曲！」 1935 年他用照片剪貼成海報，利用 X 光透射的方式，把正在狂熱演講中的希特勒胸內透射出成串的金幣，說明納粹是得到德國大財團支持的事實。1934 年另外一張海報設計，他把德國的大教堂與子彈、炮彈合成一體，說明德國軍國主義已經把德國的文化和宗教變成納粹的實質內容（圖見175 頁）。這些海報，在當時德國引起很廣泛的注意。達達主義對第一次世界大戰的不滿，到三十年代成為與納粹鬥爭的工具，這是達達主義非常積極的一面。納粹對哈特菲爾德恨之入骨，1933 年，納粹上台之後，立即派衝鋒隊去他的住宅和工作室抓他，他設法逃到布拉格，繼續從事反納粹海報設計，並且把自己設計的海報寄給納粹黨魁。1938 年，他知道納粹已經把他列入黑名單，因此，又從布拉格逃到倫敦。戰後1950 年他回到東德，定居萊比錫，從事舞台設計，同時繼續從事利用達達式照片剪貼方法的政治海報設計。越南戰爭期間，他創作了大量這類海報，反對美國捲入越南事務，依然保持自己強烈的政治立場，他在 1968 年去世，是達達運動平面設計最具有影響的一個代表人物。

赫茲菲爾德與他的哥哥一樣具有鮮明的反納粹立場。他在第一次世界大戰以前曾經出版左傾雜誌《新青年》（Neue Jugend），1914 年被德國政府監禁，出獄之後，成立了重要的達達主義出版社「馬

立克·維拉格出版公司」（the Malik Verlag Publishing House），並且與達達主義藝術家格羅斯合作，出版大量反軍國主義的書籍和海報。格羅斯鼓吹沒有階級的新社會，他反對軍國主義和納粹主義，他設計了大量的插圖，都具有這種強烈的特色。他抨擊的對象是社會的頹廢，精神的墮落，他在各種報刊雜誌上發表了大量插圖，反映整個社會的墮落，極為尖銳，因此被納粹攻擊為墮落的精神病人。他的作品是黑白線描漫畫加上剪貼拼合，是達達運動典型的代表。

　　1921到1922年期間，達達運動出現了分裂，它的成員之間產生了對於運動目的和手段的爭議，法國作家安德烈·布里東（Andre Breton, 1896-1966）認為這個運動已經沒有領袖，沒有宗旨，缺乏明確發展的方向，成員之中有些人向政治方向發展，有些人向單純形式主義方向發展，因此，作為一個運動，達達在1922年正式結束。但是，依然有一些達達成員在運動解體之後從事達達的創作和設計，比如上面提到的赫茲菲爾德兄弟和格羅斯就是典型的例子。達達主義對於傳統的大膽突破，它對於偶然性、機會性在藝術和設計中的強調，在平面設計上對於傳統版面設計原則的革命性突破，都對後來的藝術和設計發展具有很大的影響。達達主義把義大利未來主義的精神和形式探索加以發展，繼而為超現實主義的產生奠定了基礎。

4·超現實主義

　　超現實主義是歐洲出現的另外一個重要的現代主義藝術運動，在文學上、戲劇上和藝術上都有不同程度的發展。顧名思義，「超現實」是指凌駕於「現實主義」之上的一種反美學的流派。它的形成在第一次世界大戰剛剛結束的時期，戰爭對歐洲文明造成的巨大破壞和損害，使大量知識分子感到茫然，因此不少人出現虛無主義的思想。他們認為社會的所謂真實表象是虛偽的，他們的創作目的是要找尋比真的還要真，找尋實質，而在了解社會實質上，只有藝術家的自我感覺可以依賴和相信。藝術創作的核心，是表現藝術家自己的心理、思想狀態，比如夢，就是思想的真實，它比社會表明的形態更能夠反映社會的實質。這種思潮很快在藝術界、戲劇界、文學界、電影界得到認同，發展成為一個運動。

　　超現實主義反對傳統交流的模式，比如語言、文字等等，都被認為是虛假的，人為的，不真實的。他們認為人類自發的、無計畫的、無設計的突如其來的思想和語言比所謂的語言、語法、文字更加真實，因為它是思想的真實流露。1919年，布里東和菲利普·蘇帕特（Philippe Soupault）利用所謂的「自動書寫」方法出版了第一篇超現實主義的文章《磁場》（*Les Champs magnetiques, Magnetic Fields*, 1921），寫作方法是利用筆自由的、毫無計畫和設想地在紙上書寫出文字來，表達下意識，或者潛在意識的動機和可能性。

　　1924年，布里東發表了《超現實主義宣言》（*Manifeste du surrealisme*），提倡「思想的真實功能」，對於字體、文字、文學表達方法、語法規律、文化、美學等等進行全面性攻擊，並且一概否定。他表達了對於奧地利心理學家西格蒙德·佛洛伊德的心理學研究成果，特別是對人的潛在意識、對夢的解釋、對性在人類行為中的作用的研究結果表示崇拜與信服。認為所有的活動中，真正的能夠代表真理的只有人的潛在意識，而其他的一切活動，包括傳統的交流方式：語言、文字、繪畫、設計等等，都是人為的、虛假的、不真實的。能夠在人類的潛在意識中發掘到真實的感受，是詩歌創作和其他文學藝術創作的真實源泉。對於文學藝術和其他的文化內容的極端消極和否定態度達到極點。早期的超現實主義者包括布里東、蘇帕特、路易斯·阿拉貢、羅傑·維特拉克（Roger Vitrac）、詩人本傑明·佩列特（Benjamin Peret）等等。超現實主義的產生，造成

馬克思·恩斯特（Max Ernst）：《仁慈的一星期》中的拼貼作品，1934年，恩斯特的主要創作方法就是拼貼，對於版面設計具有一定的影響作用。

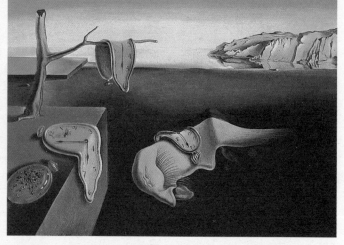

DE ÖVERLEVANDE　　　KRIG MOT KRIGET

（左上）義大利超現實主義大師契里科（Chirico）：〈心神不寧的繆斯〉，1917年。他是存在時間很短的義大利超現實主義繪畫集團「形而上學畫派」的成員，他在這個時期創作了一系列繪畫和詩歌，代表了義大利超現實主義藝術的特點。

（右上）超現實主義大師瑪格里特 1932 年的作品〈暴力行為〉

（右下）薩爾瓦多·達利（Salvador Dali）：〈記憶的延續〉，1931，典型的超現實主義作品。

（左下）德國表現主義大師柯勒惠支 1923 年的版畫作品〈以戰反戰〉

達達的滅亡，這個新的藝術運動，是對於人類想像力的毫不動搖的堅強信念的結果，也是表示知識分子在特殊的社會條件下，對社會政治和宗教力量的虛無主義反對態度和立場。

超現實主義在藝術上有非常豐碩的成功。這個運動應該說是從 1917 年阿波里奈爾提出「超現實主義」這個名詞的時候就開始了的。但是正式的開端，應該還是布里東 1924 年發表《超現實主義宣言》的時候。他提出佛洛伊德的潛在意識在文學藝術創作上的重要性，因此，除了自己創作潛在意識的「自動書寫」文學之外，還鼓勵其他藝術家從事類似的創作活動。達達運動的主力之一扎拉受到布里東思想的感染，在第一次世界大戰結束之後，立刻從瑞士的蘇黎世到巴黎參加布里東、阿拉貢等人的探索。這樣，已經接近結束的達達主義和超現實主義就聯繫起來了。 1925 年，布里東鼓勵一批藝術家在巴黎舉辦了第一個超現實主義展覽，這些藝術家包括喬治·德·契里科、馬克斯·恩斯特、安

德烈‧瑪遜（Andre Masson）、胡安‧米羅、畢卡索和曼‧雷。從這個時期開始，超現實主義藝術集團開始形成。主要的藝術家代表還包括薩爾瓦多‧達利（Salvador Dali），林恩‧瑪格里特（Rene Magritte），依佛斯‧唐吉（Yves Tanguy）等等。這些畫家都盡力捕捉他們夢中的感覺，夢中所看到的景象，利用寫實主義手法表現出來。契里科的作品最具有典型意義，他的繪畫反映了他在義大利都靈的印象，反映的不是真實的都靈，而是夢中的這個文藝復興加上工業化的都市：冷漠、嚴峻、失落、荒涼和非人情的隔膜，是知識分子在這個時候的惶恐心理狀態的描繪；而德國畫家恩斯特的作品，是利用維多利亞時期的腐蝕版畫插圖，進行下意識的混亂拼貼，充滿了莫名其妙的動機，顯示藝術家的潛在意識和偶然性的行為。達利的作品更是天方夜譚的奇想和荒誕夢境的描繪，從莫名其妙的寫實拼合中反映了下意識在藝術創作中的作用。而米羅、瑪遜的作品，則是利用抽象的幾何形式表現自己的潛在意識。他們的作品揭示了人類存在的、但是從來都密而不宣的精神世界，震動了藝術界和文化界。他們的作品在 1940 年代影響美國，導致美國新的現代藝術運動產生。

　　超現實主義對於現代平面設計的影響，主要是意識形態和精神方面的。它揭示了人類的潛在意識，並且通過藝術創作表達這種意識，對於日後現代平面設計在觀念上，在創造性的

（右上）抽象藝術家康丁斯基 1912 年的繪畫作品〈山〉，在繪畫上他是第一個進行純抽象創作的藝術家。

（右中）法蘭西斯‧布拉貴爾（Francis Bruguiere）：〈光抽象〉，他是採用照相技術進行拼貼和組合的先驅之一。

（右下）曼‧雷（Man Ray）：〈入睡的女子〉，1929 年，超現實主義攝影作品。

（左上）克利 1925 年的作品〈繪畫〉

啟迪上有一定的鼓舞作用。

5 ·攝影與現代主義運動

現代藝術自從發展以來，一直在探索新的表現媒介的角度，尋找改革可能性。攝影技術作為一種新的媒介，自然成為現代藝術可以發展的媒介之一，而被現代藝術家們採用。比如達達主義採用照片拼貼，開拓了嶄新的媒介使用途徑。而攝影的發明，原來僅僅是為了記錄真實的世界，但是，它也受到現代藝術運動的影響；攝影作為一種方法，已經不滿足於單純的記錄現實世界，希望具有更多攝影師的個人表現，因此，現代主義藝術運動也影響到攝影的發展。攝影也就成為現代藝術運動中的一個特殊分支，很多現代藝術運動的成員都採用攝影從事新的探索，因此，可以說現代主義藝術運動和攝影之間是相互影響的，是相輔相成的。

1912 年，攝影家和藝術家佛朗西斯·布拉貴爾（Francis Bruguiere，1880-1945）開始試驗攝影的多次曝光，並且利用這個技術來達到具有詩意的攝影創作，開始了攝影在純藝術途徑上的探索。他逐步發展到純抽象攝影，在他的工作室中，光線、陰影成為攝影的主題。另外一個從事純抽象攝影創作的攝影家是

曼·雷1924 年的攝影作品〈槍與字母〉

阿爾文·庫本（Alvin Langdon Coburn，1882-1966），他從 1917 年開始，採用萬花筒進行抽象攝影創作，完成了一系列的作品，全部是抽象的圖案。也有人開始利用攝影和繪畫結合來創作，也有人利用線條、琴弦、紡織品組合而形成抽象主題，通過攝影製作立體主義的照片，這批攝影家和藝術家包括攝影的奠基人塔波特、克里斯蒂安·沙德（Christian Schad，1894-?）等人。

部分早期從事攝影和現代藝術結合的人是從達達主義中分離出來的。像美國費城的藝術家曼·雷，在 1915 年前後受杜象創作的影響，離開達達運動的中心蘇黎世，開始尋找與蘇黎世達達不同的發展方向。1921 年他到巴黎，又受「超現實主義」的領袖布里東的影響，開始逐步脫離達達主義，轉向超現實主義發展。他認為攝影是非常有力的創作工具，自二十年代以來，成為一個職業攝影家，在暗房內進行各種黑白攝影和放大試驗。一方面，曼·雷利用人物和靜物攝影加上暗房技巧，增加對比，擴大反差，達到真實形象出現抽象形式的效果。他的人物攝影中，有相當數量具此特點，女性的身體輪廓成為流暢的線條；他的靜物日益成為抽象的形式，或者是字母的混亂排列，或者是完全抽象的形體組合，他還採用了不用攝影機的之間感光方法，製作抽象攝影，他的藝術形式，卻明顯是屬於達達主義或者超現實主義的，同時也受立體主義深刻的影響。

攝影是日後現代平面設計插圖的重要基礎之一，也是現代平面設計的基本因素之一，因此，早期的試驗攝影和它受到現代藝術的影響，對於後來的平面設計發展具重要的促進作用。

8 「圖畫現代主義」平面設計運動

　　歐洲的海報設計，到了二十世紀的上半葉，基本還是沿著十九世紀的路徑發展，但是，這個發展同時受到很多新的社會因素、政治因素、經濟因素、文化藝術的改變的影響，出現了新的海報面貌。二十世紀開始，工業化的進一步發展，資本主義西方國家內部的階級矛盾日益尖銳和國家之間的利益衝突日益白熱化，經濟的迅速發展和貧富之間的懸殊擴大，文化藝術上出現倫理現代主義運動，對於設計，特別是平面設計都有很大的刺激和促進。藝術上出現的立體主義、達達主義、未來主義、超現實主義等等運動，在視覺和意識形態方面影響了新的海報設計風格和形式，政治上國家和階級關係的尖銳化，最終導致了第一次世界大戰的爆發，從而刺激了政府和社會對於政治海報的需求，這些因素，都使海報設計大為進步。在第一次世界大戰前後，歐洲出現了另外一個影響世界的設計運動「裝飾藝術」（Art Deco），在現代主義藝術運動，特別是立體主義運動的影響下，在「裝飾藝術」運動的影響下，歐洲一些國家出現了以海報為中心的新平面設計運動，因為都以繪畫為設計的核心，同時又受現代主義藝術運動影響，因此稱為「圖畫現代主義」運動（the Pictorial Modernism），其實是一個侷限在平面設計之內的運動。

　　在「圖畫現代主義」平面設計運動浪潮之中，各個國家的設計有不同的面貌，其中一個影響面非常廣的海報設計運動出現在德國，被稱為「海報風格」（Plakastil）運動。在受到立體主義、象徵主義和未來主義的多重影響下，德國的海報設計出現了嶄新的面貌，湧現出幾個非常傑出的新設計家，利用非常簡明扼要的方式，準確而鮮明地表達視覺主題，一方面用於商業，也逐步發展到為德國的政治服務，這個運動的新風格和形式，對於日後的現代商業海報發展有很大的影響。

1・「海報風格」運動

　　「海報風格」運動是歐洲在第一次世界大戰前後出現的「圖畫現代主義」平面設計運動中的一個重要組成部分，是德國的一個以海報設計為中心的平面設計設計運動，它的德文名稱 "Plakastil" 是由「海報」和「風格」兩個單詞合成的。從名稱上就可以看出設計的中心內容是海報。這個運動大約開始於1898年前後，是由於德國日益繁榮的經濟和商業需求促成的。它的形式特點主要是利用當時藝術上出現新的簡單形式和象徵性特點，在海報設計和其他的平面設計上運用簡單的圖形、平塗的色彩、鮮明的文字，來達到商業海報和其他商業平面設計的宣傳目的。這個運動主要是在二十世紀初期，由圍繞在德國一個石版印刷公司—霍勒布勞與史密特公司（the Hollerbraum and Schmidt Lithography Firm）周圍的一批平面設計家為核心發動的。

　　德國「海報風格」運動的奠基人是魯西安・伯恩哈特（Lucian Bernhard，1883-1972），這個設計家為德國的「海報風格」運動奠定了堅實的發展基礎。他的設計天才，在很大程度上是自學而成的。並且在自學的過程當中周折頗多。

　　伯恩哈特從小就有藝術天賦。當他才十五歲的時候，跑去參觀當時在德國慕尼黑舉辦的「慕尼黑室內裝飾展覽」（the Munich Flaspalast Exhibition of Interior Decoration），他對於展覽中的現代設計驚嘆不已，非常入迷。回家以後，想把自己的家作為設計改革的試驗，他趁父親有事出門三天，把家裡室內重新設計了一次，特別是利用明亮和鮮艷的色彩把室內全部油漆了一遍。同時把擺設也作了很大的調整，通過他的努力使居家煥然一新，有了完全不同的面貌。但是，當他父親回來看到家裡變得面目全非時卻大發雷霆，指責兒子是否精神有了問題，這樣胡來是發瘋了，應該送到精神病治療中心去。伯恩哈特一氣之下離家出走，從此再沒有回過家。

　　伯恩哈特跑到柏林，希望成為一個詩人，但是並不成功。偶然看到報紙上的廣告，說普萊斯特火柴工廠（Priester matches）需要人設計火柴海報廣告，他在中學時，雖然喜歡美術，但是卻是在一個在美術課逃學的學生，而在這個時刻，一半是因為生活所迫，一半是因為本身依然對美術愛好，因此，決心重新學習美術，並且投身美術設計。他在看到廣告以後，立即準備投稿去應徵。

　　他原來設計的海報，是描寫圓桌上的火柴，桌上鋪著格子花布，有一個煙灰缸和雪茄煙，後面還有一個舞蹈瓷人渲染裝飾氣氛。他正在畫的時候，有個朋友來訪問，當看到這張作品時，問他是不是雪茄煙廣告，他立即把雪茄塗掉，看了半天，他對於那個瓷人也不滿意，也把瓷人塗掉，再三考慮，感到桌

布多餘，煙缸多餘，於是一一塗去，最後把桌子也塗掉了。剩下的只有兩根火柴。因為當天午夜是投稿的截止時間，因此，他不得不匆匆忙忙地在兩根火柴後面加上鮮藍色的「普萊斯特」的火柴公司的名稱，這樣一來，他的作品變成黑色的背景上只有兩根孤零零的火柴及藍色的公司名稱，如此簡單的平面設計，雖然他對此不滿意，但也沒有時間考慮了，趕在截稿時間以前他跑到郵政局把稿寄出去了。

普萊斯特公司的海報評選委員會在第一次審查收到應徵的稿件時，就把伯恩哈特的設計否決了。評選委員都認為他的設計過於簡單，缺乏韻味和風格。在委員會匆匆否決了他的稿件之後，他的稿件就被扔到垃圾桶裡去。但是，當時的評選委員中有一個石版印刷公司—霍勒布勞與史密特公司的設計人員恩斯特‧格羅瓦特（Ernst Growald），是一個對於設計非常有經驗的專家，雖然當時大家只是匆忙地看了一下伯恩哈特的作品，匆忙否決了，但是他卻對伯恩哈特的作品感到印象深刻，他覺得這張作品雖然簡單無比，但是主題突出，目的明確，包含了重要的新海報設計該具有的特點，因此，他在垃圾桶中把伯恩哈特的作品揀起來細心審視，在確信自己的認識之後，他拿著這張作品對委員會的其他評委說：「我認為這張作品應該得到第一名，這個設計者是個天才。」經由勸說，評審委員會再次審閱了這張設計，認為他的設計的確具有主題突出的特點，因而入選。

伯恩哈特的這個海報設計，成為新一代海報設計的基礎：簡單的圖形，突出產品和公司的名稱，簡明扼要，具有強烈的色彩對比及視覺傳達功能，成為日後德國商業廣告設計的一種重要的模式。伯恩哈

（左上）德國二十世紀初出現的「海報風格」運動（Plakatstil）的代表人物伯恩哈特1905年設計的普萊斯特火柴公司海報，以強烈而簡單的象徵手法，開拓了平面設計的嶄新一頁—圖畫現代主義設計運動（Pictorial Modernism）。

（左中）伯恩哈特1912年設計的皮鞋海報，是德國「圖畫現代主義」平面設計的開端。

（右上）德國「海報風格」運動的另外一個設計家厄特1911年為德國汽車公司「歐寶」設計的海報，具有強烈的圖畫現代主義特色。

（左下）吉普肯斯設計的家具海報

特自己並沒有意識到，他完成了一個自從「新藝術」運動平面設計以來就由大批設計家探索的工作：如何把海報設計以最簡單的方式，而達到最高的視覺傳達功能。自此，伯恩哈特開始了他長達二十多年的廣告設計生涯，他基本利用相類似的風格設計海報，比如1912年為斯蒂勒公司（Stiller）作的皮鞋海報等等，都是採用突出商品，強調公司名稱這種簡單到無以復加的方式，達到很好的廣告目的，他也成為德國廣告設計的重要人物。

在他的影響之下，德國廣告設計界和平面設計界形成了一個遵循伯恩哈特方式而發展的設計運動，稱為「海報風格」運動。海報的風格，不僅用於海報，也廣泛運用到平面設計的其他範疇中。伯恩哈特在漫長的設計生涯中，設計了大量海報，同時還為六十多種產品設計了三百多種不同的包裝。他簡單明確的設計風格還影響到字體設計，在他的影響下，德國有一些平面設計家開始採用和設計新的無裝飾線體。伯恩哈特自己還設計了許多非常簡單而視覺上很強烈的商標，比如他1911年為香煙公司設計的商標，採用一個M字母，外面用圓圈圍繞，簡單無比，是現代企業標誌設計非常重要的開端。他為德國的測量儀器公司「霍麥爾千分尺公司」（Hommel Micrometers）設計的商標，則具有利用各種測量儀器合成機械化風格，具有強烈的象徵特點。

霍勒布勞與史密特公司從伯恩哈特的海報中意識到：這是一個非常重要的設計發展機會，而伯恩哈特具有的天賦，如果得到充分的利用，將會促進德國平面設計的發展。這個公司同時也注意到其他幾個青年設計家也有類似的趨向，為了提高公司的設計水準，加強公司的設計力量，霍勒布勞與史密特公司與伯恩哈特和其他的五個青年設計家簽訂了長期合作合同，聘請他們成為公司的特聘設計人員。這個團體除了伯恩哈特之外，還有朱里斯·吉普肯斯（Julius Gipkens，1883-?），漢斯·魯迪·厄特（Hans Rudi Erdt，1883-1918）和朱里斯·克林傑（Julius Klinger，1876-1950）等。任何公司想要找這些設計家設計，都必須通過霍勒布勞與史密特公司。他們的設計與伯恩哈特具的風格非常相似，都具有簡明扼要，主題鮮明，色彩鮮艷的特點。他們當中有好幾個都是自學成才的傑出設計家。

克林傑是在維也納學習美術的，因此，受到維也納「分離派」運動的很大影響。他早期設計都具有類似「新藝術」運動風格的曲線特點。之後，他來到柏林工作，受到伯恩哈特等人的影響，因此設計風格日益簡單和明確。

伯恩哈特是這個海報運動的關鍵人物，他的設計量及設計範疇都非常大，他還從事室內設計、地氈設計和建築設計，他設計了很多家具、燈具、牆紙和建築，是少有的跨世紀傑出的設計家。1923年，伯恩哈特訪問美國，非常興奮，之後就遷居紐約生活和工作。他用了五年時間打入美國平面設計界，牢固地在美國設計界立足且取得非常高

INNEN-DEKORATION
VERLAG UND REDAKTION

（上）1910年柏來德鑄字廠設計的黑體字系列

（中）克林傑（Julius Klinger）1917年設計的政治海報，利用簡單的圖畫語言來傳達象徵性的意義。是這個時期的圖畫現代主義的代表作品之一。

（右下）伯恩哈特1912年設計「霍麥爾千分尺公司」的企業標誌，具有圖畫象徵特徵。

（左下）伯恩哈特1911年設計的香煙公司標誌，表現了早期的現代主義特點。

伯恩哈特1915年在第一次世界大戰期間為德國設計的宣傳海報，採用德國民族風格，黑、紅二色，非常強烈。

的聲譽。1928年，伯恩哈特與美國字體鑄造公司（the American Type Founders）開始合作，從而設計出一系列非常具有影響的新字體來。

德國的「海報風格」運動，作為「圖畫現代主義」運動的組成部分之一，還出現了專門為電影設計海報的專家，其中以舒爾茲‧紐達姆最為重要。他在第一次世界大戰之後為德國電影公司（UFK電影公司：Universum-Film-Aktiengesellschaft）設計過大量電影海報，風格與「海報風格」相似，大量吸收立體主義、未來主義和達達的藝術特點，同時也汲取「裝飾藝術」運動風格的細節特徵，水準很高。

2‧第一次世界大戰的海報設計

1914年第一次世界大戰爆發，這場空前殘酷的戰爭直到1918年才結束，戰爭結束時雙方都遭到嚴重的損失，傷亡慘重，以至邱吉爾說：戰爭的創傷如此慘重，勝利者與失敗者已經沒有什麼區別了。這場戰爭結束了歐洲長達半個世紀的和平發展，維多利亞時期的穩定和繁榮也隨著戰火煙消雲散，工業化和資本主義發展的浪漫，被戰爭殘酷摧毀，對於整個世界造成了不可估量的打擊和損傷。

海報設計在第一次世界大戰期間發展到相當高的水準。印刷技術的改善、設計思想的進步、龐大的社會需求，都造成了這種進步。從設計手法和印刷方式上講，海報無論從設計和發行量來看，都具有比以前任何時候都更好的條件。大戰期間，交戰雙方不得不大量地招募人員，充當上前線的炮灰。因此，雙方都聘用平面設計家設計政治海報，以利宣傳的效果，來提高民眾士氣，達到招募人員和籌集資金的目的，所以被各國政府所樂用。

當時交戰的雙方是由所謂「核心國」，或者「軸心國」的德國、奧匈帝國為一邊，由所謂「同盟國」的法國、英國，以及1917年參加戰爭的美國為另一邊所組成的。「核心國」的海報設計，基本是以維也納「分離派」風格和德國的伯恩哈特的簡明風格為主，標語字體簡單扼要，與非常簡煉的圖形結合一體，具有強烈的視覺感染力。德國、奧地利的平面設計家很多都參與了這些政治宣傳畫的設計，他們力圖通過新的設計來達到強烈的、有效的宣傳效果。其中，朱里斯‧克林傑是「核心國」政治海報設計的重要人物。

朱里斯‧克林傑對於政治海報設計的簡單明確性非常重視。他曾經說：盟國最強烈的政治形象就是美國的國旗，他認為美國國旗清晰、強烈、並且不容易混淆，是最強烈的視覺形象之一。可見他對於視覺傳達功能性的強調。他設計的第一次世界大戰政治海報就具此強烈的傾向。他利用簡單的八個箭頭插向一條龍，象徵著同心同德就可以屠惡龍（圖見183頁）。立意清楚，乾淨利落。另一個重要的德國政治海報設計家就是伯恩哈特，他一反常態地採用中世紀的圖案，利用德國中世紀條頓騎士穿甲冑的手來顯示打擊力量，來強調德意志民族主義，而沒有採用任何圖形來直接表達戰爭的衝突。可見他是希望能夠用民族情緒喚起人民對於戰爭的支持。

「軸心國」的政治海報設計中，最具有影響力的設計家之一是吉普肯斯和厄特的設計。他們設計的海報或者以非常簡單的方式表現「軸心國」的軍人消滅敵人，或者更加簡單地以摧毀敵人的國旗為視覺設計的中心構思。他們的設計影響了其他的設計家，比如德國科隆的一個平面設計家奧托‧雷曼（Otto Lehmann，1865-?）設計的海報，就表現一群德國民眾撕毀英國國旗，宣傳的訴求目的非常清楚，一目瞭然。

與「軸心國」簡單扼要的海報相比，「同盟國」方面設計的政治海報則強調寫實的插圖效果，來代替象徵性的訴求，強調繪畫表達的具體內容，在設計風格上大相逕庭。比如英國插圖畫家阿爾弗雷

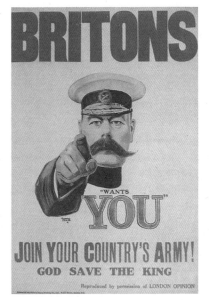

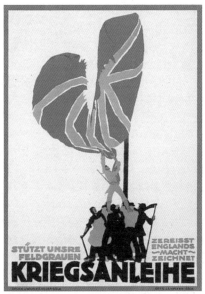

（右上）吉普肯斯 1917 年為德國政府設計的
虜獲敵人飛機展覽的海報，是圖畫現代主義
平面設計的典型作品。

（中）奧托‧雷曼為德國設計的第一次世界大
戰的募捐海報

（左上）第一次世界大戰期間協約國方面的宣
傳海報：阿爾弗雷德‧里特1915年為英國政
府設計的徵兵廣告。

（右下）厄特 1917 年為德國政府設計的戰爭
宣傳海報，宣傳德國第一次世界大戰期間的
U型攻擊潛水艇。

（左下）美國設計家詹姆斯‧佛萊格（James
Montegomery Flagg）1917 年為美國政府設
計的徵兵海報，代表美國政府的山姆大叔指
著觀眾說「我要你為美國參軍！」具有強烈
的挑戰性，是美國現代主義的代表作品之
一。

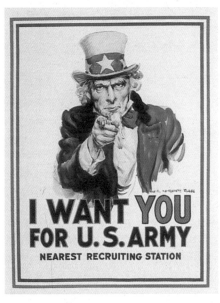

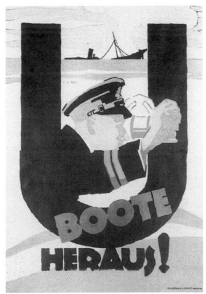

德‧里特（Alfred Leete， 1882-1933）設計的招募人員海報，就是以寫實的方法，畫了英國當時的國
防大臣用手指著觀眾，標題是：「英國人，祖國需要你參軍！」這種寫實的訴求，的確有它的視覺力
量。這個海報原來只是準備用於「倫敦論壇」雜誌封面的，英國戰時徵兵委員會討論通過，決定廣泛
印刷張貼，因此廣為流傳，之後並在世界各國產生了許多模仿的作品。

　　美國1917年參加第一次世界大戰，在國內引起很大的爭議，為了提高人們對於參戰的支持，以民族
主義和愛國主義作為訴求，成為美國當時政治海報設計的重點，美國聯邦政府成立了一個戰時的特別藝
術宣傳部門，稱為「圖畫宣傳部」（the division of Pictorial Publicity），在戰爭期間設計和發行了數
百種不同的海報，為聯邦政府的數十個部門做為宣傳。這個部門的領導人是美國重要的插圖畫家、藝術
家和海報設計家的查爾斯‧吉布遜（Charles Dana Gibson， 1867-1944）。他的傑出藝術才能和獻身精
神，導致美國的政治海報達到很高水準。美國當時的雜誌刊物紛紛為支持美國參戰作義務宣傳，因此，
這個時期的雜誌封面，插圖中都有不少政治宣傳畫。美國的政治宣傳畫與英國的不同之處，在於英國是
帶有命令式的訴求，而美國則比較強調勸說式的訴求。美國第一次世界大戰早期的海報也學習英國的直
接訴求方法，比如詹姆斯‧佛萊格（James Montgomery Flagg， 1877-1960）設計的徵兵海報，與阿爾

弗雷德‧里特如出一轍，畫了代表美國的「山姆大叔」（Uncle Sam）用手指著觀眾，說「我要你爲美國參軍！」 這份海報成爲美國第一次世界大戰時期最流行的海報，但是，美國人對於這種完全赤裸裸的政治訴求並不喜歡，因此，「圖畫宣傳部」不得不改進政治海報設計的方式。

美國第一次世界大戰時期產生的政治海報設計新人之一是約瑟夫‧里因德克（Joseph C. Leyendecker，1874-1951）。他採用流傳的插圖方式，合乎美國人習慣的民主和愛國主義的主題，設計了一系列海報，得到美國社會的廣泛歡迎。他設計的海報，表現了強烈的民主主義和愛國主義精神，以自由女神代表美國民族，以劍代表捍衛自由的武器，加上傑出的藝術表現能力及嫻熟的技巧，使他的海報極具感染力。他因此受到美國社會的注意，很多重要的刊物、報紙、商業出版公司都請他設計插圖和海報。其中包括美國新興的重要刊物《星期六晚郵報雜誌》（The Saturday Evening Post）的 322 期的封面設計和無數的插圖，美國大企業之一「箭頭牌」（Arrow Shirts and Collars）襯衣和領口公司的廣告設計等等，在一次世界大戰大戰結束之後，他的聲名更加大，成爲第一次和第二次世界大戰之間最重要的平面設計家和插畫家之一。

美國第一次世界大戰期間的海報，基本是採用兩種手法：美化自己，特別是對參戰的士兵和國家領袖的頌揚，利用象徵手法對於美國所謂的捍衛和平自由、包含歐洲的和平自由的頌揚，和對於敵人的諷刺，即採用正面和反面的手法來達到政治宣傳的目的。其中，也包括有勸說的訴求方式，特別是以寫實手法表現美國戰士衝鋒陷陣、美國人民義憤填膺、同仇敵愾的面貌，以及把敵人描寫成畏縮的人物等等方式，是在美國政治海報中常見的表現手法。與「軸心國」的海報比較，美國的海報更加注重寫實主義的表現，因爲這種表現對於百姓來說，更具勸服力。

美國插畫是因爲雜誌發行的繁榮，在二十世紀初期進入全盛階段，到第一次世界大戰時，美國已具有一批水準高、數量大的插畫家和平面設計家了，比如傑西‧史密斯（Jesse Wicox Smith，1863-1935），伊麗莎白‧格林（Elizabeth Shippen Green，1871-1954），維奧利特‧奧克利（Violet Oakley，1874-1961）等人。他們爲國家設計了大量的、水準一流的宣傳畫，在世界平面設計史上具有相當重要的意義。美國此時的海報水準之高，是當時很少國家的設計能夠企及的。

3‧慕尼黑的納粹反動宣傳畫設計

對於把平面設計廣泛做爲政治宣傳和政治挑動的目的，德國在第一次世界大戰之後日益猖獗的納粹黨具重要的推動作用。特別是希特勒本人，在一系列文章和演講中明確提出宣傳的目的和宣傳的形式要求，確定了納粹時期和德國在整個第二次世界大戰期間的平面設計的基本風格特點。

1923年納粹的策劃組織者之一的奧地利人阿道夫‧希特勒在慕尼黑組織政變失敗之後，被捕入獄，在獄中完成了他的宣傳著作《我的奮鬥》（Main Kampf）。他在書中提出了自己的大德意志主義、軍國主義、種族主義的目的，提出要建立一個以亞利安人爲核心的大德意志帝國，決心要利用民族主義來統一德國。在這本書中，他提出宣傳的目的是要讓最沒有文化的人也能夠感受的活動形式。他攻擊在第一次世界大戰期間德國和奧匈帝國設計發行的宣傳畫過於講究藝術，僅僅知識分子能夠理解，是「毫無意義的」，是「頭腦錯誤」的結果，他提倡平面設計通俗化，目的是在群眾中普及，達到宣傳的目的。

1933年元月，希特勒在德國大選上台，進而掌控了大權及軍隊，權傾一時。在德國境內進行瘋狂的反猶太人、反共產黨、反知識分子自由思想的活動，並且急劇擴軍備戰，準備以軍事手段佔領整個歐洲。他親自設計納粹的宣傳和形象，比如採用卐形狀作爲納粹的黨徽，國家視覺形象採用紅色底、白色十字的色彩和視覺規劃，加上黑色的卐徽記，形成極爲強烈的視覺效果；他要求他的衝鋒隊全部採用褐色作爲軍服，因此得到「褐衣隊」的稱呼。爲了強化納粹希望樹立的正面形象、爲了煽動德國的民族主義情緒，納粹委托德國一位重要的平面設計家霍爾魏恩爲這個政權設計海報。

路德維格‧霍爾魏恩（Ludwig Hohlwein，1874-1949）是德國重要的平面設計家，早在 1904 年，他就參加了德國的「青年風格」運動，並且受「青年風格」運動的核心刊物《青年》委託設計雜誌的封面和版面，他又曾經是德國「海報風格」運動的成員之一，在第一次世界大戰以前參與了德國的平面設計改革，特別是海報設計的改革。在平面設計上有相當的影響。從 1904 到 1920 年代之間，他的平面設計反映了德國社會政治的變化。他早期的作品具有「新藝術」運動的特點，典型地代表了德國的「青年風格」；之後，他受到「海報風格」派的影響，特別是伯恩哈特的風格影響，他的作品開始出現了非常

簡單、色彩平塗、圖形文字結合的發展趨向，自動參與了「海報風格」運動。比如他設計的德國紅十字會的廣告，採用一個傷兵站在紅十字前面，訴求的目的是希望大家支持紅十字會的搶救活動。具有非常強烈的訴求性和視覺目的之明確性。他在戰爭期間，為「軸心國」設計了大量的海報，從而奠定了他在這個特殊的設計領域的地位。

一次世界大戰結束之後，霍爾魏恩接受委託，設計了大量的商業海報，轉向商業形態，風格依然具有鮮明的「海報運動」特點，也同時具有他習慣的象徵細節。在這些設計當中，特別突出的是霍爾魏恩採用了不少古羅馬風格作為設計的動機，比如慕尼黑音樂節的海報就以雅典娜的頭像為中心，這在德國是史無前例的，原因在於希特勒推動的設計上的古典主義，特別是羅馬風格復興。希特勒認為羅馬帝國是最偉大的帝國，希望能夠步羅馬帝國後塵建立大日爾曼帝國，因此鼓勵和促進羅馬風格，包括城市規劃和建設、平面設計等等，都廣泛採用羅馬風格為基礎。因此，霍爾魏恩也不得不採用這種風格，達到與納粹的要求吻合的目的。霍爾魏恩完全投靠納粹政權，他日後的設計具有越來越強烈的軍國主義、反猶太主義、種族主義的特點，而視覺上也越來越強悍和咄咄逼人。他的設計，是納粹的反動宣傳設計的最典型代表。這種情況，說明各個國家，各種政權在這個時期，都意識到通過設計達到政治宣傳目的的重要性。

4 ・「後立體主義圖畫現代主義」—「裝飾藝術」運動在平面設計上的反映

第一次世界大戰結束，「同盟國」在獲得勝利之後都努力恢復國力，彌補戰爭造成的創傷。戰爭機器轉為和平時期的生產，經過不長的一個時期的發展，歐洲和美國都進入到高度發展的經濟繁榮階段。設計界和藝術界都為這種欣欣向榮而興奮，他們經由創作來歌頌機械的偉大，立體主義在戰後的重要代表列日的歌頌機械的立體主義藝術作品，成為平面設計的重要借鑒。同時，歐洲在戰後產生了重要的新設計運動—「裝飾藝術」運動（Art Deco），主要在產品設計和建築設計上，以及在室內設計上影響很大，但是，「裝飾藝術」運動風格也影響到平面設計，一批藝術家和平面設計家利用繪畫上立體主義和設計上的「裝飾藝術」運動的特點，綜合起來，成為新的平面設計風格，從而形成了以立體主義的繪畫為核心的所謂「後立體主義圖畫現代主義」（Post-Cubist Pictorial Modernism）設計運動。重要的代表人物有在倫敦工作的美國設計家愛德華・科夫（Edward McKinght Kauffer，1890-1954），定居巴黎的俄國移民設計家卡桑德拉（A. M. Cassandre 原名為：Adolphe Jean-Marie Mouron，1901-1968）等。

所謂的「裝飾藝術」運動，是二十世紀初期最重要的設計運動之一，其對設計影響的深度，比「新藝術」運動，乃至「工藝美術」運動有過之而無不及，關於這個運動，筆者在《世界現代設計1864-1996》中有專門的章節介紹。在這裡僅簡單地介紹這個運動的基本情況。

「裝飾藝術」運動是在二十世紀二十到三十年代在法國、美國和英國等國家展開的一次風格非常特殊的設計運動。因為這個運動與歐洲的現代主義運動幾乎同時發生與發展，因此，「裝飾藝術」運動受到現代主義運動很大的影響，無論從材料的使用上，還是從設計的形式上，都可以明顯看到這種影響的痕跡。但是，從思想發展的背景來看，從意識形態的角度來看，現代主義運動的民主色彩，社會主義背景，都從來沒有在「裝飾藝術」運動中發生過。特別是法國的「裝飾藝術」運動，在很大程度上依然是傳統的設計運動，雖然在造型、色彩、裝飾動機上有新的、現代的內容，但是它的服務對象依然是社會的上層，是少數的資產階級權貴，這與強調設計民主化、強調設計的社會效應的現代主義立場是大相逕庭的，因此，雖然這兩場運動幾乎同時發生，互相也有影響，特別是現代主義對於「裝飾藝術」運動的形式上和材料上的影響，但是，它們屬於兩個不同的範疇。有各自的發展規律。

二十世紀初，一批藝術家和設計師敏感地了解到新時代的必然性，他們不再迴避機械形式，也不迴避新的材料（比如鋼鐵、玻璃等等）。他們認為，英國的「工藝美術運動」和產生於法國，影響到西方各國的「新藝術運動」都有一個致命缺陷，就是對於現代化和工業化形式的斷然否定。時代已經不同了，現代化和工業化形式已經無可阻擋，與其規避它還不如適應它，而採用大量新的裝飾動機使機械形式及現代特徵變得更加自然和華貴，可以作為一條新的探索途徑。這種認識，普遍存在於法國、美國、英國的一些設計家之間，美國更是高速發展，造成新的市場，為新的設計和藝術風格提供了生存和發展的機會。這一歷史條件，促使新的試驗產生，其結果便是二十世紀初年的另外一場重要的設計運動—「裝飾藝術」運動。

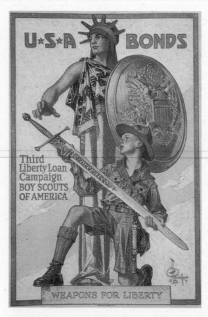

（上左）1917年，里因德克為美國政府在第一次世界大戰期間設計的戰爭公債銷售海報。

（上右）美國設計家傑西‧史密斯1918年為美國紅十字會設計的宣傳海報

（下左）德國設計家霍爾魏恩1908年設計的海報，具有非常簡練而又時髦的圖畫現代主義特色。

（下中）軸心國的霍爾魏恩1914年設計的紅十字會海報，把傷兵與紅十字重疊，視覺上十分強烈。

（下右）德國的霍爾魏恩1936年設計的漢莎航空公司海報，繼續發展了德國的圖畫現代主義風格。

「裝飾藝術」運動的名稱出自1925年在巴黎舉辦的一個大型展覽：裝飾藝術展覽（The Exposition des Arts Decoratifs）。這個展覽旨在展示一種「新藝術」運動之後的建築與裝飾風格。該展覽的名稱，後常被用來特指一種特別的設計風格和一個特定的設計發展階段。但是，「裝飾藝術」這一術語，實際所指的並不僅是一種單純的設計風格。和「新藝術」運動一樣，它包括的範圍相當廣泛，從二十年代色彩鮮艷的所謂「爵士」圖案（Jazz Patterns），到三十年代的流線型設計式樣，從簡單的英國化妝品包裝到美國洛克菲勒中心大廈的建築，都可以說是屬於這個運動的。它們之間雖有共性，但是個性更加強烈，因此，把「裝飾藝術」單純看作一種統一的設計風格是不恰當的。

從思想和意識形態方面來看，「裝飾藝術」運動是對矯飾的「新藝術」運動的一種反動。「新藝術」強調中世紀的、哥德式的、自然風格的裝飾，強調手工藝的美，否定機械化時代特徵；而「裝飾藝術」運動恰恰是要反對古典主義的、自然（特別是有機形態的）的、單純手工藝的趨向，而主張機械化的美，因而「裝飾藝術」風格具有更加積極的時代意義。另一方面，「裝飾藝術」運動開展的時期，正逢現代主義開展的時期，因此，無論這個運動多麼強調裝飾的效果—裝飾正是現代主義反對的主要設計內

Soaring to Success !
DAILY HERALD
— the Early Bird.

容之一——但是，在設計上依然受到現代主義的很大影響，無論是在材料的運用上，還是設計主題的選擇上，乃至於設計本身的特點上，這兩種設計運動都有不少的內在關聯。以往常常把「裝飾藝術」視爲與現代主義對立的設計運動來看，但現在的研究表明，它們之間有著千絲萬縷的聯繫。特別是美國的工業設計與「裝飾藝術」運動，有時簡直難以截然劃分開來。比如美國設計家雷蒙·羅維（Raymond Loewy）1937年爲紐約世界博覽會設計的「工業設計師辦公室」，就很難說是單純的現代主義，還是「裝飾藝術」風格；法國現代主義大師勒·科布西耶（Le Corbusier）在二十世紀二十年代中期設計的家具，也是兩種風格兼有。這都表明：「裝飾藝術」與現代主義之間並不完全是矛盾的關係，在形式特徵上，它們有著密切而複雜的關聯。

　　至於兩者的區別，主要在於它們的產生動機和它們所代表的意識形態上。「裝飾藝術」秉承了以法國爲中心的歐美國家長期以來的設計傳統立場：爲富裕的上層階級服務，因此它仍然是爲權貴的設

（右上）歐洲「裝飾藝術」運動的代表平面設計家科夫1918年設計的《每日論壇報》海報，充滿了「裝飾藝術」運動的氣氛。

（右下）愛德華·科夫是英國把立體主義等現代藝術引入平面設計的最早設計家之一。這是他在1922年爲倫敦地鐵設計的海報—倫敦博物館海報，他利用倫敦英國議會的大火作爲設計的動機，立體主義繪畫的手法，來烘托出倫敦博物館與眾不同的內涵。

（左上）卡桑德拉1925年爲巴黎報紙設計的宣傳海報

（左下）科夫1924年爲倫敦地鐵設計的海報，他成功地解決了平面布局和浪漫的風景主題之間的矛盾，達到很好的結合效果。

THE COLNE RIVER AT
UXBRIDGE
BY TRAM

LONDON HISTORY AT THE
LONDON MUSEUM
DOVER STREET
OR ST. JAMES'S PARK STATION

（上）1923年卡桑德拉為一家家具公司設計的海報

（下）孟克　死之舞蹈　1915年　石版畫

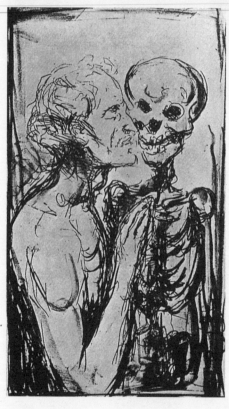

計，其對象是資產階級：現代主義運動則強調設計為大眾服務，特別是為低收入的無產階級服務，因此它是左傾的、知識分子理想主義的、烏托邦式的。

西方有些設計理論家把「裝飾藝術」運動稱為「流行的現代主義」，或者「大眾化的現代主義」（popular Modernism），原因是它的風格在某些方面被用來設計大眾化的流行產品，比如大量化生產的鋼管家具，汽車和摩天大樓等等。這種稱謂很容易造成誤解，因為「裝飾藝術」風格的主要服務對象依然是社會中的權貴，而並非一般大眾。

二十世紀六〇年代以來，開始有越來越多的設計理論家把「裝飾藝術」運動視為英國「工藝美術」運動和歐美的「新藝術」運動的延伸與發展。從裝飾動機來看，或者從它強調的服務方向來看，這種觀點當然無可厚非。但其複雜性在於，這場運動主要的發展時期是第一、二次世界大戰之間，而這也正是現代主義運動發展的主要階段，因此，往往有混雜的情況。從名稱上看，也有一定的混淆，比如在法國有人稱這個運動和設計風格為「現代主義」（moderne），也有人因為影響到這個風格的因素之一是美國的爵士音樂和表演，而把它稱為「爵士現代主義」（Jazz Modern）。但是，如果從意識形態的立場來看，「裝飾藝術」運動強調為權貴服務的立場和現代主義運動強調為大眾服務的社會主義立場之間，依然是涇渭分明的。

「裝飾藝術」運動風格在形式上是受到以下幾個非常特別的因素影響而形成：

1）埃及等古代裝飾風格的實用性借鑒

英國產生的「工藝美術運動」和源起法國的「新藝術」運動都從中世紀風格、特別是哥德風格，以及日本裝飾和自然風格當中尋找營養，而「裝飾藝術」則從古代埃及華貴的裝飾特徵中尋找借鑒。以前的兩個設計運動，都以有機的、平面的、和諧的色彩為中心，基本否定單純的幾何形式和所謂的機械色彩 — 黑白色系列。1922年，英國考古學家豪瓦特‧卡特（Howard Carter）在埃及發現一個完全沒有被擾亂過的古代帝王墓—圖坦卡蒙（Tutankhamun）墓，大量出土文物，展示出一個絢麗的古典藝術世界，震動了歐洲的新進設計師們。那些三千三百年前的古物，特別是圖坦卡蒙的金面具，具有簡單的幾何圖形，使用金屬色系列和黑白色系列，卻達到高度裝飾的效果，這給予設計師們強而有力的啟示。古埃及時代非常普遍的建築裝飾圖案，比如盛開的紙草（the Full blown Papyrus）形式的柱頭（西元前1250年盧索宮 LUXOR 的柱子設計），紙草和蓮花交織組成的柱頭（西元前106年菲拉克島皇室建築 the colonnade of the Island of Philac，Papyri and Lotus buds），都是簡單明快的從自然抽象出來的幾何圖案加以變形處理，相當壯觀。這些設計動機是自日本風格傳入歐洲以來的又一次重要的外來影響。

2）原始藝術的影響

二十世紀初以來，原始藝術的影響，特別是來自非洲和南美洲的原始部落藝術，對於歐洲前衛藝術界的影響是非常大的。畢卡索的〈亞維農的姑娘〉就受到非洲原始藝術的影響；挪威藝術家孟克則很大程度受到南美洲的原始部落文化影響。這種影響，同樣在設計界得到深刻的反映。非洲部落舞蹈面具的象徵性和誇張特點，特別是非洲雕塑的明快簡練，給了西方的藝術家和設計師們很大的啟發。

3）簡單的幾何外型

自十九世紀中期的「工藝美術」運動以來，大部分的設計探索都是從有機的自然形態中找尋裝飾的動機，因此，與大工業生產聯繫比較密切、具有強烈時代特徵的簡單幾何外型，自然就成為二十世紀二十年代設計家們熱衷研究的重點。這些幾何動機，究其來源依然是古典埃及、中美洲和南美洲的古代印第安人文化（比如馬雅、阿茲提克、印加文化）。常用的幾何圖案包括有陽光放射型（sunbursis），閃電型（lightning zuggy rates），曲折型（zig-zags），重疊箭頭型（chevrons），星星閃爍型（starbursts），阿茲提克放射型（Aztec-shape Plinths），埃及金字塔型等等。

4）舞台藝術的影響

二十世紀初期，舞蹈，特別是芭蕾舞開始出現了與傳統決裂的重大改革。這種改革，在芭蕾舞重要的中心之一的俄國已經有所發展。改革的內容體現在音樂、編舞、舞台設計、服裝設計等各個方面，俄國芭蕾舞團出國演出，也就把這種改革的影響帶到外國。對於西方國家來說，影響主要是二十世紀初期來自「俄國芭蕾舞團」（Ballets Russes）的影響。俄國芭蕾舞的改革當時並不完善，由於這個芭蕾舞團來到巴黎以後，受到西方現代藝術大改革氣氛的影響，加速了變革，而這個變革又反應回設計上，導致新的設計風格的出現。這個俄國的芭蕾舞團在其領袖謝爾蓋·迪亞基列夫（Sergei Diaghilev）的領導下，於1902年前後來到巴黎演出，並從此以巴黎為基地。1909年該團演出了一系列非常前衛的芭蕾舞劇，包括史特拉汶斯基的〈火鳥〉、〈春之祭〉、〈彼德羅什卡〉，還有〈蛇舞〉（La Danse du Serpent）等。這些芭蕾舞的舞台設計和服裝設計都非常前衛，大量採用金屬色彩和強烈的色彩。比如由吉色爾（Laurent Lucien Gisell）編導的〈蛇舞〉，舞台服裝是由這個芭蕾舞團的服裝設計師設計的，服飾貼身，古銅色，非常強烈。俄國芭蕾舞團的總設計師是列昂·巴克斯特（Leon Bakst），他的設計不但影響到各國設計師，並且導致了法國時裝設計的啟蒙：法國第一位時裝設計師保羅·布瓦列特（Paul Poiret）的設計就是從他的舞台設計和服裝設計中得到靈感的。布瓦列特成為法國1915到1925年時裝設計最重要的人物。事實上，法國時裝設計，特別是布瓦列特設計的個性特徵，對於「裝飾藝術」運動也產生了非常強烈的影響。

另外一種造成影響的舞台藝術風格是美國的爵士樂。二、三十年代是美國黑人爵士音樂的高峰期，這種強烈的、節奏鮮明而特殊的美國民間音樂和它的表演方式，對於設計家來說是極為新鮮和富於感染力的。因此，它特殊的韻律感和強烈的色彩，都經由設計得到一定的體現。

5）汽車和現代工業的影響

1898年前後發明了汽車，很快成為重要的交通工具。二十世紀初期，汽車被不少前衛人士視為未來的象徵，速度感即是時代感。特別是第一次世界大戰之後，對於汽車的熱愛在設計師當中非常流行。不少二十到三十年代的海報、廣告都採用汽車大賽作為主題，色彩鮮艷，構圖明快，有強烈的時代感。汽車作為二十世紀文明的新象徵，啟發了「裝飾藝術」運動的設計師們大膽地採用現代工業文明的成果，作為自己的設計動機，在形式和思想上都具有重要的啟迪作用。

6）獨特的色彩系列

「裝飾藝術」具有鮮明強烈的色彩特徵，與以往講究典雅的各種設計風格的色彩大相逕庭。在前述各種因素影響之下，形成了自己獨特的色彩計畫，特別重視強烈的原色和金屬色彩。其中包括鮮紅、鮮黃、鮮藍、桔紅、和金屬色系列（metalic colors，包括古銅、金、銀等色彩）。

「裝飾藝術」重視色彩明快、線條清晰和具有裝飾意味，同時非常注意平面上的裝飾構圖，大量採用曲折線、成稜角的面、抽象的色彩構成，產生高度裝飾的效果。這種風格被許多法國畫家、插圖畫家、平面設計師採納，創作的題材也比較集中於法國上層階級的奢華生活，特別是夜總會、舞廳、歌女、賭場、衣著入時的俊男少女、都市的生活等等，歌舞昇平的巴黎，經過他們的創作，顯得更加絢麗多彩。這一領域幾乎是由法國獨領風騷，形成了兩個重要的中心，即波爾多和巴黎，各聚集了一批藝術家從事這種風格的探索。

大量的法國藝術家和設計家從事商業海報和其它平面設計，在這些領域中發展了這場運動的風格，

獲得相當驚人的成就。他們不少是為推銷產品而創作的，這些廣告、海報都具有特別的形式主義特點，色彩明快、構圖特別，不是簡單的產品照片或者效果圖而已。很多都採用巴黎的華貴的夜生活作為背景，具有相當強烈的時代感。這些設計家包括查爾斯·蓋斯瑪（Charles Gesmar，1900-28），他是舞台設計出身，之後轉而從事平面設計。

作為「裝飾藝術」運動平面設計的重要代表人之一的科夫，出生在美國的蒙大拿州，家庭境況不好，因此他只讀到小學八年級（美國一些小學附有初中課程，最高為八年級，相當於初中二年級）就不得不輟學了。他的父親在他少時棄家而逃，因此，他不得不在還未成年就工作，來支持家用。十六歲的時候來到舊金山，在一家印刷和書籍裝訂工廠當學徒。他利用晚上與周末的時間讀夜校，學習美術。1912年他在去紐約的途中，在芝加哥停留了幾個月，在芝加哥的藝術學院（the Art Institute）進修美術。1913年，紐約舉辦了美國第一次歐洲現代藝術展—「軍火庫展覽」（the Armory Show），這個展覽引起美國輿論界嘩然，對於歐洲的立體主義藝術和未來主義藝術，美國評論界紛紛指責，但是，現代主義則從此進入了美國，改變了美國藝術發展的途徑。1913年的展覽，在紐約結束之後，轉到芝加哥繼續展，科夫在那裡第一次看到歐洲最傑出的現代主義藝術作品，受到很大的震動。他立即感到芝加哥藝術學院的老師絕對不是世界現代藝術第一流的，在藝術觀念上也十分落後，因此他決心到歐洲學習真正的、最新的藝術。他離開美國，首先到德國的慕尼黑，然後遷到歐洲現代藝術的中心巴黎學習。但是，第一次世界大戰很快爆發，他不得不轉往倫敦。

科夫的平面設計生涯是從第一次世界大戰開始的。他在倫敦開始設計海報，1918年他為英國重要的報紙《每日論壇報》（The Daily Herald）設計海報，得到英國設計界的一致好評（圖見189頁）。這張海報的格局是直立的長方形，黃色底色，最上面有一群黑白色的立體構成的象徵性的鳥在飛翔，下面是報紙的名稱，非常簡明扼要，主題鮮明，並且具有立體主義影響下發展出來的新平面設計風格。說明他全力從立體主義和未來主義藝術中汲取營養。他受托為倫敦的地鐵系統（the London Undeground Transport）設計了大型海報，這些海報是由地鐵公司為各種類型的商業客戶作的商業廣告，通過地下鐵的系統，這些商業廣告得以張貼在地下鐵的入口、站台各地，因此影響非常大（圖見189頁）。這些海報具有他個人的鮮明風格：色彩鮮艷，圖形大量採用幾何形式，特別是明顯地採用立體主義的形式特徵來設計，反映的內容也具有現代化的特徵，比如大膽地採用現代風景、性感的女性作為題材，可以說已經具有「裝飾藝術」運動的基本特徵了。他的海報對於當時的平面設計界帶來很大的影響，也使他成為所謂的「後立體主義圖畫現代主義」平面設計運動的主要代表之一。

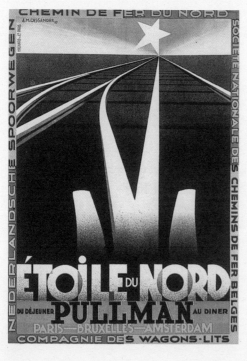

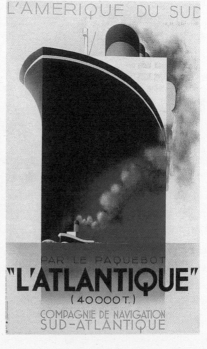

（左）卡桑德拉1927年設計的鐵路海報，具有強烈的圖畫現代主義風格。

（右）1931年卡桑德拉所設計的橫渡大西洋的海上輪船之海報〈L' Atlantique〉，是最著名的「裝飾藝術」風格的平面設計傑作之一。

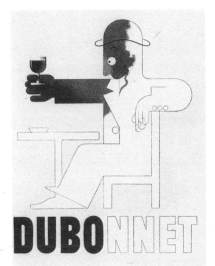
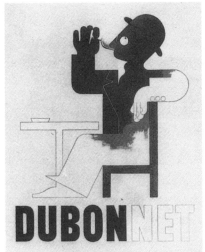
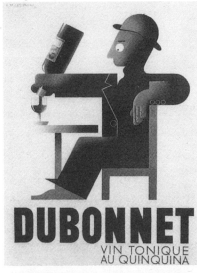

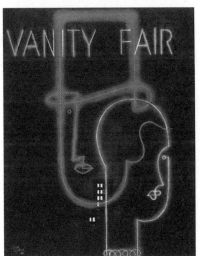

科夫在第二次世界大戰期間回到美國，繼續從事平面設計，他於1954年在美國去世。

與科夫相比，卡桑德拉的經歷就完全不同了。卡桑德拉是十四歲時從俄國移民到巴黎的。他的父親是法國人，母親是出生在烏克蘭的俄國人，家庭本身就非常國際化。他喜歡美術，在巴黎的兩個美術學院學習：巴黎的國立美術學院（the Ecole des Beaux Arts）和朱里安學院（Academie Julian）。他爲了籌足學費，在赫查德與康帕涅印刷公司（Hechard et Compagnie Printing Firm）打工，這樣開始了他的平面設計生涯。他從1923到1926年期間，設計出大量驚人高水準的海報，他的設計受立體主義繪畫的深刻影響，同時也具有強烈的「裝飾藝術」風格特色。他採用極其簡單的圖形，強調圖形的象徵和概況運用，他對於文字的興趣，使他盡力把文字和圖形綜合爲一體，他的海報設計是象徵性的立體主義平面風格的最傑出典範。1925年他爲巴黎報紙《L'Intransigeant》設計海報，以典型的「裝飾藝術」風格描繪一個正在高聲喊叫的女性，從她的叫喊中放射式地設計了許多線條，非常象徵地強調了報紙的宣傳特性（圖見189頁）。卡桑德拉對於採用海報上的文字非常小心，他往往採用無裝飾線體，他在1931年爲法國橫渡大西洋的輪船「大西洋號」（L'Atlantique）設計的海報，誇張地把輪船描繪成一個巨大的、視覺上非常強烈的縱向長方形，巨輪前面有一隻小小的拖船，利用這個強烈的對比，突現了「大西洋號」龐大和安定的特徵。他的最傑出海報設計大部分是爲鐵路或輪船公司而作的，都是「裝飾藝術」重要的經典作品。他在1927年爲法國鐵路公司的巴黎—布魯塞爾—阿姆斯特丹路線設計的海報，完全利用鐵路的透視和分岔的交錯組成幾何的圖案，鐵路無限延伸，消失點是一顆星，具有強烈的時代

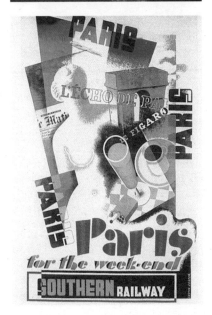

（上三圖）卡桑德拉1932年設計的法國紅酒 DUBONNET 的海報，他運用電影和連環畫的方法強調主題，文字上也採用了與衆不同的手法，海報由三個畫面組成，是一個不斷把一瓶 DUBONNET 喝完的人，文字是 DUBO—法文的「雙份」，進而演進爲 DU BON—法文的「不錯」，最後完結爲酒的名稱 DOBONNET，生動有趣。

（右中）讓·卡盧1930年設計的《名利場》封面，是非常典型的「裝飾藝術」運動風格平面設計。

（右下）奧斯汀·庫伯1930年設計的鐵路海報，具有強烈的立體主義藝術特徵。

感。他的許多海報都被客戶使用了一、二十年以上，可見其魅力。他是「後印象主義圖畫現代主義」平面設計的泰斗。

卡桑德拉也設計了一系列成功的「裝飾藝術」風格字體。他爲法國的德拜尼與派諾字體鑄造工廠（the Deberney and Peignot type foundry）設計的字體，大膽採用當時流行的「裝飾藝術」風格和前衛藝術風格的特點，他的設計成爲當時最流行的風格典範。

1930年代以後，卡桑德拉遷移到美國工作，繼續從事平面設計，他的客戶包括了《哈潑雜誌》，美國集裝箱公司（Container Corporation of America）等等。1939年他回到巴黎，投身於繪畫創作和設計舞台和服裝，以後三十多年，他的主要工作集中在戲劇舞台設計上。

除了科夫、卡桑德拉之外，當時還有一批青年設計家集中於與他們的探索和設計相似的活動。其中包括讓·卡盧（Jean Carlu，1900-1989）、保羅·科林（Paul Colin，1892-1989）等人。卡盧原來是學建築的，十八歲時被有軌電車壓斷右手，他在手術恢復之後，還希望從事建築設計，但是，第一次世界大戰爆發，法國滿目瘡夷，特別是卡盧的家鄉幾乎完全被毀壞。他作爲一個建築設計師的理想在這種殘酷的現實面前破滅了。因爲失去了右臂，他開始利用左手來練習繪畫，卡盧的天才，很快就掌握了熟練的美術技能。

他與卡桑德拉一樣，對於歐洲的，特別是法國在第一次世界大戰前後發展得非常迅速的現代藝術興趣很大，並且有很深刻的認識。他注意到德國的「海報風格」設計特點，知道簡單扼要在現代海報設計上的重要性和前衛性，因此嘗試用在他的海報設計上。他的設計同時具有鮮明的「裝飾藝術」運動的特點，現代藝術運動，「海報風格」運動等各種流行的視覺藝術運動風格都在他的作品中得到綜合運用，因此，他的作品一出現就廣受歡迎。1930年，他爲《名利場》雜誌設計的封面，採用象徵性的男女形象，利用線條與色彩烘染，形成霓虹燈效果，黑色的背景上有摩天大樓的燈光，表現了繁華的、醉生夢死的名利場的特色。很具代表性。他的簡單、概括性和現代感具有很大的感染力。

1940年，卡盧到美國爲法國的情報服務部（the French Information Service）舉辦「戰爭中的法國」（France at War）展覽，這個展覽在紐約的世界博覽會（the New York World's Fair，1939-40）舉行，他的設計相當成功。但是，展覽還沒有結束，德寇佔領了巴黎。卡盧身心交瘁，決定留在美國工作。他從此在美國一共逗留了十三年之久，其間創作了大量傑出的平面作品，特別是他爲盟軍設計了大量海報，他把文字和圖形交織在一起，組成一個綜合的形體，非常具有特色，是第二次世界大戰期間最傑出的海報典型。

科林原來是業餘美術愛好者，第一次世界大戰期間被徵召入伍，在前線打仗。在戰壕中遇到一個也在當兵的印刷出版家，發現他對於設計很有天賦，因此問他戰後願不願意到巴黎的香舍麗劇院（the Theatre des Champs-Elysees in Paris）擔任舞台設計和平面設計師。他一口答應，戰後，就立即去劇院上班，開始了設計的生涯。同時正式開始從事平面設計是在1925年。他主要給劇院設計演出海報，其風格自然受到當時流行的立體主義和「裝飾藝術」運動風格的影響，用簡單的形式，概括地表現戲劇人物；劇名和主要演員名字都簡單地放置在海報的最上和最下面，很容易引起路人注意。他的人物是重疊的，盡量把幾個不同的人物或者描繪的題材利用透明重疊方法綜合爲一體，

（上）卡桑德拉1929年設計的「比佛」體（Bifur），是「裝飾藝術」風格最典型的字體之一。

（中）卡桑德拉1936年設計的一種「裝飾藝術」運動風格字體 Acier Noir。

（下）卡桑德拉1937年設計的另一種「裝飾藝術」風格字體：「皮格諾體」，包括粗細不同的三種系統。

194
第八章

提高結構上的整體性。採用傾斜布局，造成不太平衡和不太對稱的安排，增加動感。他工作非常勤奮，設計的數量相當大，據粗略的統計，他一生大約設計過一兩千張大型海報，同時還設計了八百個左右的舞台布景。由此可以肯定，科林是平面設計上多產的設計家之一。第二次世界大戰爆發，科林投身到反法西斯的海報設計工作去，一直到巴黎陷落。他在戰後繼續設計大量的商業海報和其他平面作品，直到1970年代才因年邁而逐步停止。這是「圖畫現代主義」運動平面設計中最具有影響的一個設計家。

另外，英國也出現了「圖畫現代主義」平面設計運動。這個運動在英國的代表人物是奧斯汀·庫伯（Austin Cooper，1890-1964）。他是完全把立體主義的繪畫運用到平面設計，特別是海報設計的設計家。他習慣把圖形主題以立體和象徵的方法重疊起來，組成非常類似早期立體主義繪畫的組合，生動而具有現代感。他設計的巴黎旅遊海報，把凱旋門、羅浮宮的維納斯塑像、咖啡和紅酒等等統統重疊起來，非常像立體主義繪畫。這種方法，的確別開生面，時髦而不俗。1924年，他為倫敦地鐵設計了一個海報，完全採用小方格的抽象合成，小方格從上到下雜亂安排，好像從上面落下一樣，色彩是從紅色到橙色、黃色、白色的漸層，最下面是標題：「下面更加暖和（It is warmer down below!）」，吸引大家在冬天乘用地下鐵，不但效果非常好，同時也開創了立體主義式完全抽象的平面設計先例。

英國另外有個重要的「圖畫現代主義」平面設計家是阿伯拉罕·蓋姆斯（Abram Games，1914-）。他是「圖畫現代主義」平面設計運動的最後一個代表人物。他開始創作的時間是二次世界大戰爆發前夕。採用其他同一個運動設計家類似的風格，他設計了大量兒童的教育書籍和海報，在第二次世界大戰期間，他創作了大量反法西斯的政治海報。他強調視覺傳達在平面設計中重要。他曾經說：「訊息應該以最快、最生動的方式傳達出去，這樣才能夠通過觀眾的下意識來吸引他們的興趣。…理性原則決定了設計的表現。…設計家建造和掀起春天，當觀眾的眼睛被吸引住的時候，春天就綻放出來了。」（他的原話是：the message must be given quickly and vividly so that interest is subconsciously retained....The discipline of reason conditions the expression of design....The designer constructs, winds the spring, The viewer's eye is caught, the spring released.）他在戰爭期間設計的作品都具高度的視覺準確傳達特點，比如宣傳為士兵獻血的海報，描繪了一個大手掌的輪廓，手上有一個衝鋒陷陣的士兵，士兵用一個獻血的玻璃瓶環繞起來，三個圖形重疊，標題也清晰：「如果他倒下了，只有你的血能夠救他！」他的設計準確，無論圖形還是標題，都能夠使觀眾一目瞭然知道他的海報訴求的目的。是現代海報設計的經典作品之一。（圖見196頁）

「圖畫現代主義」平面設計運動在歐洲的其他國家也有發展，其中在奧地利主要是依靠設計家約瑟夫·賓德（Joseph Binder，1898-1972）的貢獻。他在1922到1926年之間在維也納應用美術學院跟隨維也納立體主義和「分離派」的大師莫塞（Ko'oman Moser）學習設計，還在學生的時候，他就已經開始把當時現代藝術和現代設計的各種因素綜合起來，用於自己的設計中。他特別喜歡立體主義繪畫，在作品中採用非常簡單的立體方法，把複雜的人物主題分解為簡單的幾何圖形，往往採用兩個左右的顏色處理畫面色彩，簡單、概括和具有鮮明的「裝飾藝術」運動和立體主義風格特徵，是「圖畫現代主義」平面設計在奧地利最傑出的代表。他設計的1924年維也納音樂和戲劇節（Musik und Theaterfest, Der Stard Wien，1924）的海報是其代表作。上面有兩個吹號的藝人，完全用立體主義的方法分解組合成為三角

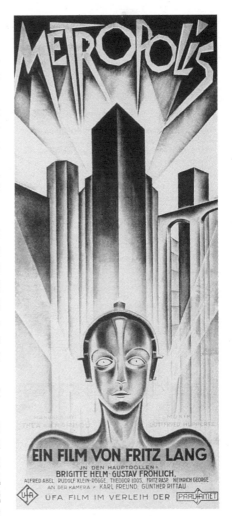

舒爾茲·紐達姆1926年設計的電影《大都會》海報，具有立體主義、未來主義藝術的影響痕跡。

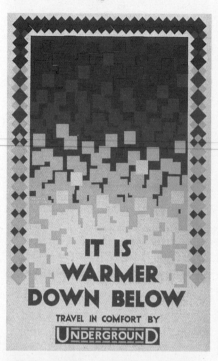

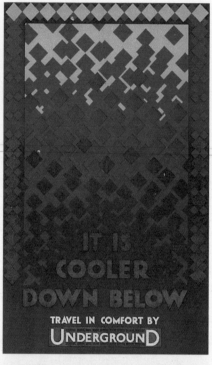

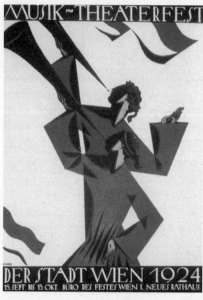

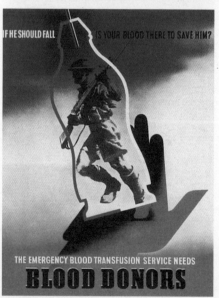

形，簡單明快，且主題清晰。這張作品同時是奧地利最早發展出「裝飾藝術」運動的里程碑，因此在奧
地利的設計史上具有重要的地位。德國和奧地利都不同程度地捲入了「裝飾藝術」運動，而表現的方式
之一，就是平面設計上的「圖畫現代主義」運動，德國是這個運動的發源地，而奧地利則在國際影響下
也發展出自己的風格來。

　　歐洲的「圖畫現代主義」平面設計運動綜合了當時流行的各種現代藝術流派和設計流派的特點，發
展出自己獨特的、新鮮的平面設計風格，從1905年伯恩哈特的「普萊斯特」火柴廣告開始，一直到第二
次世界大戰前為止，對整個西方平面設計具有推動作用的重要運動。其中美國的海報設計和插圖發展也
是重要的組成部分。1920年代整個世界的豐裕和三十年代的發展是這個運動發展的背景，這個運動對於
戰後的平面設計發展，提供重要的奠定基礎的作品。

9

新的形式語彙

導言

「圖畫現代主義」平面設計運動是歐洲和美國的現代設計運動中一個重要組成部分,但不是唯一的組成部分。第一次世界大戰之後,歐洲一方面進入經濟全面恢復階段,很快地全面繁榮;另一方面,卻存在著極其劇烈的社會和思想變革,潛在許多不穩定的因素,共產主義運動和民族主義運動方興未艾,震動整個西方世界;在藝術方面,也產生了代表這種社會思潮變化的傾向。除此之外,現代主義運動也出現在建築、工業產品設計上,無論是維也納的「分離派」還是美國的賴特,都在探索新建築的形式,找尋建築的存在和發展意義;這些運動,對於設計的任何一個領域來說,都自然造成影響。因此,平面設計在受到這些來自不同方面的影響之下,自然也有很大的發展和多元化的變化。

作為現代設計的思想和形式基礎,我們往往認為俄國在十月革命以後出現的構成主義運動、荷蘭的「風格派」運動和德國的以包浩斯設計學院為中心的設計運動是歐洲最重要的三個核心,而這三個運動,在1920年代期間出現了互相影響的狀況,特別是荷蘭「風格派」的主要人物和部分俄國的構成主義藝術家和設計家參與包浩斯的工作。這樣,三個運動出現了結合的情況,一直到1930年代,這三個運動在歐洲獨裁政權勢力之下被迫結束,大部分人員都來到美國,歐洲設計上的現代主義運動才告一段落,而同時在美國得到繼續發展,在戰後成為「國際主義」風格運動。

這個發展,與平面設計的發展基本是一致的,當然,平面設計具有其自身的特點,比如「圖畫現代主義」運動在其他的設計領域就沒有出現,但是,第二次世界大戰以前的平面設計運動與現代主義設計運動(建築設計、工業產品設計等)在很大程度上是一致的,並行的。真正複雜的分開,或者交叉發展,是二次世界大戰之後的事情。

筆者在《現代世界設計史・1864-1996年》一書中對於以上提到的三個現代主義設計運動的分枝,即俄國的構成主義運動,荷蘭的「風格派」和德國的包浩斯設計學院都有詳細的論述。以下,僅對這幾個運動略作背景介紹,重點在討論這些運動中平面設計的發展情況。

1912年美國建築大師賴特設計的窗戶玻璃鑲嵌圖案,具有明顯的結構主義特色。

1・俄國的至上主義與構成主義 (Suprematism and Constructivism)

1)構成主義產生的背景和發展情況

俄國構成主義設計運動(Constructivism),在藝術上也稱為「至上主義」運動(Suprematism),是俄國十月革命勝利前後在俄國一小批先進的知識分子當中產生的前衛藝術運動和設計運動,無論從它的深度還是探索的範圍來說,都毫不遜色於德國包浩斯或者荷蘭的「風格派」運動,但是,由於這個前衛的探索遭到史達林早在1925年前後開始的扼殺,因此,沒能像德國的現代主義那樣產生世界性的影響,這是非常令人遺憾的。

1914年爆發的第一次世界大戰終於導致了俄國十月革命的成功,成立了第一個共產主義國家—蘇聯。這是二十世紀世界歷史上一個重大的事件和俄國歷史上的重大轉折點。新的政權基本按照奠基人弗拉基米爾・列寧在1917年10月撰寫的《國家與革命》一書原則建立,即成立為生產資料逐步實行公有制的、強調一個階級壓迫另外一個階級的無產階級專政的新型國家,強調國家機器的重要性,主張完全推翻和摧毀舊國家機器,而建立以工人、無產階級為中心的嶄新國家機器—包括軍隊、警察、監獄、官僚機構,也包括國家的經濟機構,如銀行、企業,甚至農業,也應該逐步實現公有化。而強制實現這些工作的應該是布爾什維克黨,也就是俄國共產黨,這個黨是獨一無二的領導黨,在俄國再也不存在第

二個黨派或者對立的政治力量。因此，也不存在西方資本主義國家的那種以行政、立法、司法三個政府權力部門互相制衡的運作方式。同時，軍隊也必須受黨的絕對領導。

俄國十月革命勝利後，立即遭到列強的干預，1918年，西方列強支持白俄反叛，之後他們又對蘇聯進行了經濟封鎖、軍事挑釁，企圖推翻這個新政權；俄國新政權建立的初期是非常堅苦的。

俄國的革命信條和激進的革命綱領，轟轟烈烈的革命運動，摧枯拉朽的紅色風暴，使大批知識分子為之狂熱。他們希望能夠協助、參與共產黨的革命，為建立一個富強、繁榮、平等的新俄國而貢獻自己的力量。在內外干涉的困境之中，大批藝術家利用各種形式來支持革命，鼓舞士氣，宣傳畫、活報劇層出不窮。建築家艾爾・李西斯基（Eleanzar[El] Lissitzky，1890-1941）的海報〈用紅色的楔子打擊白軍〉，是採用完全抽象的形式，強烈地表達出革命觀念的現代海報之一。

俄國的革命建築家、藝術家、設計家在這種艱困的狀況中開始了自己為革命的設計探索。最早的建築之一是尤弗拉基米爾・塔特林（V. Tatlin，1885-1953）設計的第三國際塔方案，這是他在1920年設計的。這個塔比艾菲爾鐵塔要高出一半，內中包括國際會議中心、無線電台、通訊中心等。這個現代主義的建築，其實是一個無產階級和共產主義的雕塑，它的象徵性比實用性更加重要。

1918到1921年，是俄國歷史上的所謂「戰時共產主義」階段。俄國共產黨中央委員會、紅軍和布爾什維克控制的國家警察掌握全國。列寧承認，這個高度的中央集權方式與他原來的想法有很大出入，但是他認為暫時這樣做是必要的。列寧對於藝術創作沒有進行任何干預，也沒有執行任何審查。他的一個基本的立場是希望能夠在混亂之中形成新的、為無產階級政權的藝術形式。（列寧自己的話是："the chaotic ferment, the feverish search for new solutions and new watch words."）因此，各種各樣的藝術團體開始大量湧現。

1919年，在離開莫斯科不遠的維特別斯克（Vitebsk）市，由伊莫拉耶娃（Ermolaeva）、馬列維奇（K. Malevich）和李西斯基（E. Lissitzky）等人成立了激進的藝術家團體「宇諾維斯」（UNOVIS）。同年，李西斯基開始從事構成主義的探索，將繪畫上的構成主義因素運用到建築上去。他用俄語「為新藝術」幾個字的縮寫「普朗斯」（PROUNS）來稱呼這種新的設計形式；1920年，宇諾維斯在荷蘭和德國展出作品，可以說，立即對荷蘭風格派產生了直接的影響。

1918年，在莫斯科也有前衛的藝術家和設計家成立了一個團體：「自由國家藝術工作室」（the Free State Art Studios），利用縮寫簡稱為「弗克乎特瑪斯」（VKHUTEMAS），這個團體力圖集各種藝術和設計之大成於一體，繪畫、雕塑、建築、手工藝、工業設計、平面設計等等無所不包，具有高度的全面性和廣泛性。成員包括重要的建築師亞歷山大・維斯寧（Alesander Vesnin）、伊利亞・戈洛索諾夫（Ilya Golossov）、莫謝・金斯伯格（Moisei Ginsburg）、尼古拉・拉多夫斯基（Nikolai Ladovsky）、康斯坦丁・梅爾尼科夫（Konstantin Melnikov）以及弗拉基米爾・謝門諾夫（Vladimir Semenov）。

1918年，另外一個前衛的設計組織「因庫克」（INKHUK）也成立了，這個組織包括了另外一些重要的俄國前衛藝術和設計的先驅，包括剛剛從德國回來的前衛藝術家康丁斯基、重要的前衛藝術家羅欽科（Rodchenko）、瓦爾瓦拉・斯捷潘諾娃（Varvar Stepanova）、柳波夫・波波娃（Liubov Popova）和評論家奧西埔・布里克（Ossip Brik）。在俄國革命的這個階段當中，「弗克乎特瑪斯」和「因庫克」一直是領導俄國設計和現代藝術主流的兩支主要力量。

1923年，拉多夫斯基和梅爾尼科夫組織「新建築家協會」（the Association of New Architects），簡稱「阿斯諾瓦」（ASNOVA），宣布集中利用新的材料和新的技術來探討「理性主義」，研究建築空間，採用理性的結構表達方式。

與此同時，維斯寧也開始全力研究構成主義，圍繞他形成了一個相當可觀的「構成主義者」集團，是當時俄國規模最大的研究和探討構成主義的團體。他們對於表現的單純性、擺脫代表性之後自由的單純結構和功能的表現探索，以結構的表現為自身的最後終結。這個集團包括嘉堡（N. Gabo）、佩夫斯奈（Pevsner）、羅欽科、斯捷潘諾娃、布里克等人。原來「弗克乎特瑪斯」的一些學生，如米哈伊爾・巴什（Mikhail Barsch）、安德列・布洛夫（Andrei Burov）也參與到這個運動中來。當時，俄國前衛詩人馬雅科夫斯基與理論家布里克組織的「左翼藝術陣線」（Leftist Art Front，簡稱LEF）與這個運動有非常密切的聯繫。俄國早期電影導演愛森斯坦與梅耶霍德（Meyerhold）也與他們過從甚密。通過他們的電影，構成主義的建築才為外界所知。

構成主義最早的設計專題是1922到23年間由亞歷山大・維斯寧和他的弟弟列昂尼・維斯寧設計的

「人民宮」，這是一個巨大的橢圓型體育館建築，旁邊有一個巨大的塔，塔與體育館之間是無線電台天線網，這些天線網同時具有建築空間結構的作用。

　　1921年列寧「新經濟政策」時期，俄國鼓勵與西方聯繫，這樣，俄國的構成主義探索才開始為西方所知。當時，歐洲有一小批俄國十月革命以前的流亡知識分子，其中有不少人都對前衛藝術具有貢獻，比如旅居巴黎的俄國芭蕾舞編導迪亞基列夫（S. Diaghilev）與俄國作曲家史特拉汶斯基、表現主義畫家史丁（立陶宛人，Chaim Soutine）和巴克斯特（Leon Nicholaevich Bakst）等人，都是非常重要的前衛藝術奠基人物。但是，在新經濟政策短暫的期間，新的俄國藝術為西方認識，特別是俄國的一批構成主義設計家到西方旅行和交流，把俄國的構成主義觀念和思想帶到了西方，產生了很大的震動。特別是對德國產生了很大的影響。

　　列寧的新經濟政策立足在團結與依靠城市工人階級的基礎，是利用給予俄國農業一定的個體自由度，來取得農民對革命的支持。在這個社會試驗的前提下，西方各國對於俄國的革命有新的看法，不少國家取消了對俄國的經濟封鎖，俄國的經濟開始有比較快的復甦和發展。對於列寧的這種社會試驗，俄國共產黨內有人指責列寧是背叛革命。他們認為革命必須採取取消私有制的激進方法，主張與所有的私有制、與西方資本主義對抗，1922年開始，俄國的政治形式開始轉向緊張，列寧的身體在遇刺後惡化，1923年已經無法擔任日常的工作領導，激進派分子日益控制局勢。這樣，一批當時的構成主義、前衛藝術的探索者開始為擺脫俄國的政治干預，而離開俄國，前往西方。其中包括有康丁斯基、嘉堡、佩夫斯奈、馬克·夏卡爾、馬列維奇、李西斯基等人。

　　西方的前衛藝術運動當時受第一次世界大戰的結果和共產主義革命失敗很大的影響，戰後轉而出現了表現主義的新高潮，體現的形式非常不同，虛無的、傷感的、宿命的成分大大增加。體現在勃什（Becher）、維弗爾（Franz Werfel）的詩歌，凱塞（Kaiser）和托勒（Ernst Toller）的戲劇，卡夫卡（Franz Kafka）的小說等方面，與此同時，現代建築也受到這種思潮的影響。俄國的構成主義此時傳入西歐，對於促進新形式有了重要的影響。

　　1923年，有兩件重大的事情，促進了現代設計觀念，特別是構成主義的發展。

　　其一是國際構成主義大會的舉行。1922年，德國設計學院包浩斯在杜塞道夫市舉辦國際構成主義和達達主義研討大會，有兩位世界最重要的構成主義大師前來參與，他們是俄國構成主義大師李西斯基和荷蘭風格派的組織者西奧·凡·杜斯伯格（Theo van Doesburg），他們帶來了各種對於純粹形式的觀點，從而形成了新的國際構成主義觀念。

　　其二是俄國文化部在柏林舉辦的俄國新設計展覽。展覽組織人是俄國當時的文化部長盧拿察爾斯基（Lunacharsky）。這次展覽不僅是讓西方系統地了解到俄國構成主義的探索與成果，同時，更重要的是了解到設計觀念後面的社會觀念與社會目的性。格羅佩斯立即改變自己執掌的包浩斯學院的教學方向，拋棄無病呻吟的表現主義藝術方式，轉向理性主義，提出「不要教堂，只要生活的機器」（not cathedrals, but machines for living）的口號，是包浩斯自1919年開創以來的第一次政策重大調整。雖然包浩斯直到1927年才開辦建築專業學科，但是，它的基礎教育和教育思想在很大程度上已經開始受到俄國構成主義的影響。格羅佩斯聘用康丁斯基和另外一個來自匈牙利的構成主義設計家拉茲羅·莫霍里 - 納吉擔任包浩斯的教員，是改變包浩斯教學的一個重要步驟。

　　俄國的構成主義在藝術上也是具有非常大的突破的，對於世界藝術和設計的發展也產生了極大的促進作用。在電影上，愛森斯坦創造了構成主義式的新電影剪輯手段，稱為「蒙太奇」，成為世界電影剪輯手法中的核心成分。俄國舞台劇作家梅耶霍德的舞台設計和劇本受到構成主義很大影響，而他的作品又影響到歐洲現代戲劇家匹斯卡多（Erwin Piscator）和布萊希特（Bertolt Brecht）的劇作。羅欽科和李西斯基的平面設計，特別是排版設計和大量採用攝影，影響到許多歐洲國家的平面設計，特別在包浩斯的莫霍里 - 納吉的設計當中表現明顯。在建築上，俄國構成主義的影響在格羅佩斯、包浩斯第三任校長邁耶等人的設計當中非常鮮明。1922年，他們兩個在競賽「芝加哥論壇報」大廈建築項目上，表現出這種理性主義的傾向和俄國的影響。米斯·凡·德·洛當時的一些作品，如1923年的鋼筋混凝土結構辦公室設計項目，同年的磚結構農村建築項目等等，都有明顯的俄國構成主義影響。

　　俄國構成主義者把結構當成是建築設計的起點，以此作為建築表現的中心，這個立場成為世界現代主義建築的基本原則。如同未來主義一樣，構成主義熱衷於科學技術，但是未來主義是在資本主義的範圍之內來稱頌技術，認為技術是資本主義體系的一個部分，而構成主義則認為技術是在商業社會之上的

基本因素，並不把技術歸屬於社會形態。他們把構成主義形式當作單純的美學結論、倫理體系不同（比如凡·杜斯伯格反對設計為任何政治服務，他認為設計是高於階級的。他說：「我們的藝術既不是無產階級也不是資產階級的，這種藝術的力量如此強大，它不會受到社會形式的影響。」），認為任何的新形式，特別是構成主義的形式是具有社會含義的，是為社會體系服務的。德國的「工業同盟」有意識地從設計的政治內容退縮，而俄國構成主義則堅決地提出設計為政治服務。這個，在包浩斯也遭到不少人反對，包括莫霍里－納吉。納吉認為構成主義設計是「非無產階級，也非資產階級的，它是基本的，原創的，準確的和放諸四海皆準的」。

如果從俄國本身的構成主義發展史來看，也有一些建築家和設計家對設計和政治的共同性問題、同一性問題有異議。對於構成主義的形式和觀念，雖然有不少俄國知識分子是持支持態度的，但是，持反對意見的人也不在少數。不少人認為俄國的新社會制度，應該採用新古典主義為代表。如俄國設計家佛明（I. Fomin）和佐爾托夫斯基（I. Zholtovsky）就持有這種看法。另外一些雖然是激進的藝術和設計家，但是卻與荷蘭的凡·杜斯伯格一樣，力圖把設計與政治分離開來，比如出名的詩人維克多·史克羅夫斯基（Viktor Shklovsky），當時在俄國已經甚有勢力的形式主義派，就是如此。但是，對於布爾什維克的構成主義者來說，構成主義就是革命，就是代表無產階級的利益和形式，雖然他們不主張暴力形式，但是構成主義本身就是一種對以往各種形式的暴力革命。這些教育良好的中產階級知識分子提出要與廣大的工人階級、農民共同享有新的藝術和設計，這在精英主義強大的歐洲是聞所未聞的，對西歐的藝術先驅和前衛設計家來說，這也是一個重大的啟迪。俄國構成主義的建築家、藝術家提出構成主義為無產階級服務，為無產階級的國家服務，旗幟鮮明，政治目的明確，是設計史和藝術史上少有的現象。正因如此，二十和三十年代之間，歐洲不少人把現代藝術、現代設計和社會主義、無產階級革命聯繫起來，認為如果是現代藝術的，就是社會主義的。而法國建築大師勒·科布西耶一直努力使這兩者能夠分開。

1925 年，一批構成主義建築家和左翼藝術陣線的成員在莫斯科組成一個新的前衛藝術和設計集團「當代建築家聯盟」（Union of Contemporary Architects），簡稱 OSA。主席是亞歷山大·維斯寧，成員還有他的弟弟列昂尼·維斯寧與維克多·維斯寧兩人、巴什、梅爾尼科夫、伊里亞·戈洛索夫和非常精明的伊凡·伊里奇·列昂尼多夫（Ivan Ilich Leonidov，1902-1959）。金斯伯格成為這個集團刊物《當代建築》的主編，這個刊物的一個重要撰稿人是勒·科布西耶。這個刊物大量介紹成員的設計作品，發表成員的理論文章，通過這個刊物，OSA 成功地把構成主義的觀點和立場廣泛傳播於俄國和歐洲。

這個集團大量地參與蘇聯各種重大建築計畫的競賽，其中包括1924年維斯寧兄弟、梅爾尼科夫和戈洛索夫設計的真理報大廈；1924 年維斯寧兄弟和梅爾尼科夫設計的阿爾科斯百貨公司（ARCOS），1925年金斯伯格與戈洛索夫設計的紡織部大廈（the House of Textile）；1925年維斯寧兄弟設計的國家電報大廈。

俄國此時與歐洲的交流並未因史達林的上台而立即中止，俄國構成主義對於西方的影響也依然強大。OSA組織成員之一李西斯基則努力與歐洲設計界聯繫與合作，特別是與荷蘭風格派的一個重要的成員瑪特·斯坦（Mart Stam）的合作。另外一個組織—「弗克乎特瑪斯」的重要成員羅欽科所設計的建築和家具，與包浩斯的馬謝·布魯爾（Marcel Breuer）的設計越來越相似，他們分頭進行幾乎同樣的探索與試驗。1925 年分別設計出世界上最早的電鍍鋼管椅子和家具。1925 年前後，俄國的記錄電影對西方產生了極大的影響，比如俄國電影製作人茲加－維爾托夫（Dziga-Vertov）的觀念「電影眼睛」（Kino-Eye），他的電影〈帶著電影攝影機的人〉（The Man with the Movie Camera，1929），以及愛森斯坦現場拍攝，大量採用業餘演員，利用記錄片和文獻片方法剪輯等等方法，在他的電影〈波坦金戰艦〉（Potemkin，1925）中表現得非常有力，與當時柏林、好萊塢電影製作的商業方式完全不同，不但獨樹一幟，而且影響西方電影製作。這些，都足以表示俄國構成主義的力量。

在俄國的構成主義繼續發展的時候，金斯伯格對於這個運動越來越流於形式主義的傾向表示不滿，他認為，在現代設計的探索當中，不應該提倡「風格」，構成主義也不是風格，應該注意的是功能，功能主義應該是強調的重心。理性主義和構成主義是不可分開的兩個有機組成部分，其目的是功能的、政治的、社會的。伊萬·列昂尼多夫也有同樣的看法，他提出的「技術觀點」（vision of technology）是當時世界上各種現代主義觀點中最令人激動的一個，他運用自己的功能主義觀點所設計的莫斯科列寧學院（1927）建築是現代主義、構成主義的重要建築之一。這是他在「弗克乎特瑪斯」最後一年的

設計作品；此建築是多種功能的結合總體，結構上具有高度的單純化特徵，與學院派建築形成最鮮明的對比。

　　大部分的構成主義都沒有能夠實現，真正變成建築現實的俄國構成主義建築是在西方完成的，那是梅爾尼科夫1925年在巴黎世界博覽會上設計的蘇聯展覽館大廈，在這個博覽會上，勒·科布西耶展出了自己的「新思想宮」（Pavillon de l'Esprit Nouveau），之中的精神與形式因素有大量俄國構成主義的特徵，而「裝飾藝術」風格也是因為這個展覽而形成的，這個風格當中的構成主義特點也顯而易見。俄國的構成主義在此博覽會中不但提供了一個堅實的樣板，同時，它對於現代設計的影響也一目瞭然。

　　列寧去世，史達林和托洛茨基共掌政權，他們之間的權力鬥爭立即開始。1929年托洛茨基被推翻，史達林全面控制政權，俄國革命正式結束，這也是社會主義的結束，以後的革命和社會主義只徒具虛名。1928年，史達林利用開展第一個五年計畫（1928-1932）來中止列寧的新經濟計畫，這是一個雄心勃勃的發展工業化的計畫，史達林在全國實行公有制，在農村實行集體農莊，消滅地主階級；在全國、全黨進行肅反運動，清除一切持有不同政見的人。

　　OSA當時提出要所有的俄國建築師團體合為一個，由於許多人不同意沒能成功。1929年，一批正統派的、學院派的建築師組成了「全俄無產階級建築師聯盟」（the All-Russian Union of Proletarian Archtects），簡稱VOPRA，公開反對構成主義者們，指責他們極左傾。在第一個五年計畫期間，構成主義的試驗還繼續進行，但是越來徒勞無功，列昂尼多夫在莫斯科合作社競選中失敗，勒·科布西耶贏得勝利，但是，他的設計是由一個莫斯科的蘇聯建築師幫助他完成的。俄國自己的構成主義已經越來越受到公開的歧視。雖然他們依然存在，但是作品很少，他們的注意力很快就按照當時俄國的發展要求，特別是俄國向西伯利亞發展要求，轉移到新城市的規劃設計上去了。俄國後期的構成主義基本集中在城市規劃上，湧現一批新人，如佛拉基米爾·謝門諾夫（Vladimir Semenov，1874-1969），尼古拉·米留辛（Nikolai Miliutin，1889-1942），他們與金斯伯格合作，提出自己嶄新的都市規劃方案來，在很大程度上與勒·科布西耶的理想主義規劃相似。他們提出了放射狀設計規劃（謝門諾夫的莫斯科規劃，1935）和線性規劃（金斯伯格的「共產主義衛星紅城」，1929-31；米留辛的史達林格勒規劃設計，1929）等等，對於日後社會主義國家的城市規劃深具影響。今日北京的放射狀規劃，與謝門諾夫的莫斯科規劃同出一轍。

2）構成主義和至上主義在俄國平面設計中的發展

　　俄國的構成主義設計是俄國十月革命之後初期的藝術和設計探索運動的內容。這個運動，從思想上是受到共產主義的影響，是知識分子希望發展出代表新的蘇維埃政權的視覺形象的努力結果；而從形式上來講，則是西方的立體主義和未來主義的綜合影響的結果。義大利未來主義的主要人物費里波·馬里涅蒂在俄國十月革命之後到蘇聯講學，他的未來主義思想給俄國的藝術家和設計家帶來很大的震撼，而他也注意到當時俄國的藝術家和設計家是如何急迫地汲取立體主義

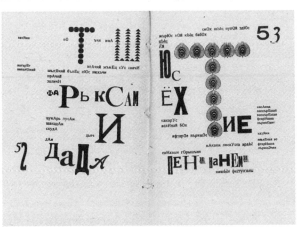

（上）俄國構成主義平面設計家布留克兄弟1914年設計的書籍

（下）俄國構成主義平面設計家伊里亞·茲達涅維奇1923年設計的書籍，是俄國構成主義受到達達主義風格影響的體現。

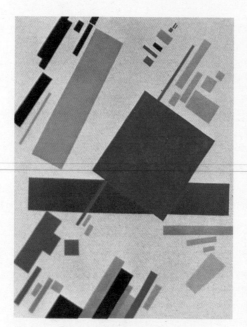

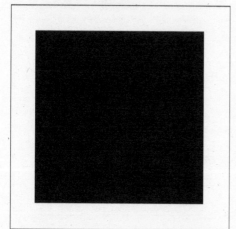

和未來主義的形式營養。因此，俄國的構成主義運動，從風格上看是立體主義—未來主義的綜合。但是，與二者不同的在於俄國構成主義的明確政治目的性。這些俄國前衛藝術家和設計家的目的是要用這種新的形式，來推翻沙皇時期的一切傳統風格，從藝術和設計形式上與俄國革命的意識形態配合，否定舊時代，建立新的時代所需要的形式。在平面設計上，他們採用非常粗糙的紙張印刷，目的是表現新時代的刻苦精神，特別是無產階級樸素無華的特徵；在版面編排上，他們也採用了未來主義雜亂無章的方法，表示與傳統的、典雅的、有條不紊的版面編排的決裂。俄國作家弗拉基米爾‧瑪雅科夫斯基（Vladimir Mayakovsky）在詩歌撰寫的時候已經採用了所謂的階梯方法，行句錯落，完全不按原來的詩歌創作的基本格式，自成一體了。而他的《自傳》由構成主義的平面設計家布留克兄弟（David/Vladimir Burliuk）設計，形式與未來主義的設計幾乎完全一樣，行句高低錯落，字體大小參差，插圖也具有強烈的立體主義、未來主義和超現實主義的特徵。他們的作品又影響了其他的設計家，比如伊里亞‧茲達涅維奇（Ilya Zdanevich）等人。

俄國的構成主義和至上主義的起源類似，但是後來的發展卻大相逕庭。至上主義是以藝術形式為至上目的的藝術流派，強調形式就是內容，反對實用主義的藝術觀，其主要的領導人物是馬列維奇；而構成主義卻恰恰相反，他們反對為藝術而藝術，主張藝術為無產階級政治服務，因此反對單純的繪畫，主張藝術家放棄繪畫、從事設計。可以說，俄國這兩個同時發生和發展的流派雖然形式上和形式淵源上相似，但是精神內容和意識形態立場是不同的。

俄國至上主義運動的核心人物是卡西米爾‧馬列維奇（1878-1935）。他很早就受到立體主義和未來主義的影響，早在十月革命前已開始探索藝術創作的目的性。並且創造出自己的構成主義藝術和設計風格來。他採用的簡單、立體結構和解體結構的組合，以及採用鮮明的、簡單的色彩，完全抽象的、沒有主題的藝術形式，自稱為「至上主義」藝術。他否認藝術上的實用主義的功能性和圖畫的再現性，他提出要用絕對的、至上的探索，來表現自我感覺，「追求沒有使用的價值、思想，沒有許諾的土地」。早在1913年，馬列維奇就認為藝術的經驗只是色彩的感覺效果而已，因此曾經設計過一個完全僅由黑色方塊

（上）馬列維奇1915年設計的〈至上派構成〉（Suprematist Compostition）作品，對當時的平面設計帶來很大影響。

（下）俄國構成主義大師馬列維奇1913年創作的〈黑方塊〉，是最早的極限主義作品。

構成的創作〈黑方塊〉，說明僅僅是對比表達了藝術的真實。1915年以後，他開始利用立體主義的結構組合來創作，簡單的幾何形式和鮮明的色彩對比組成了他繪畫的全部內容，視覺形式成為內容，而不是手段。這個探索，從根本是改變了藝術的「內容決定形式」的原則，他的立場是「形式就是內容」。

十月革命以後，俄國這些個人的藝術和設計探索得到刺激，因而迅速發展。左翼藝術家和設計家利用新的形式來反對陳舊的、沙皇時期的形式，表現新時代的到來，利用這種探索來支持革命。這場具有相當理想主義色彩的運動，吸引了大量的青年藝術家和設計家參與，形成上面提到的俄國構成主義運動和至上主義藝術運動。也吸引了一些當時還客居外國的俄國藝術家和設計家回國參與，德國表現主義的重要人物之一康丁斯基就是在十月革命之後回到俄國，參加構成主義和至上主義運動。但是，到1920年

前後這個運動產生了分裂。其中部分人員，比如馬列維奇、康丁斯基等人，主張藝術應該是精神的，不應該過於注重社會的實用功能。希望藝術能夠在比較單純的知識分子對於形式的探索中發展，而不至於成為簡單的社會革命的工具。而其他的一些青年藝術家和設計家則持有完全相反的立場。他們認為藝術應該是為無產階級革命服務的，藝術的最高宗旨就是它的社會功能性。這批人中包括有弗拉基米爾·塔特林（1885-1953）和亞歷山大·羅欽科（1891-1956）。他們成立一個由廿一個藝術家和設計家組成的團體，在1921年宣布成為革命探索的新派別，公開譴責「為藝術而藝術」的立場。他們強調藝術應該為無產階級實用的目的服務，呼籲藝術家放棄創作那些「沒有用的東西」，轉向設計有用的內容。所謂「有用」的，其實就是政治海報、工業產品和建築。他們說：「作為新時代的公民，現在藝術家的任務是清除舊社

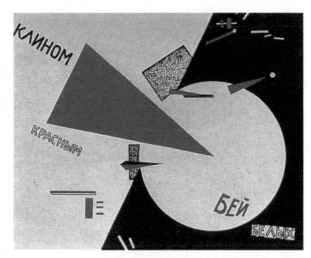

李西斯基1919年設計的革命海報〈用紅色的楔子打擊白軍〉，完全用簡單的幾何圖形和簡單而強烈的色彩來象徵革命對白軍的摧枯拉朽的打擊力量，是俄國構成主義設計最典型和最傑出的作品之一。

會的垃圾，為新社會的開拓發展的天地。」這也是塔特林和羅欽科都紛紛放棄藝術創作，而改向設計的原因。

　　1922年，俄國構成主義者們發行自己的宣言，由亞歷克西·甘（Aleksei Gan，1893-1942）撰寫題為《構成主義》（Konstruktivizm）的宣言。在這篇文章中，甘明確的批判為藝術而藝術的傾向，主張藝術家為無產階級政治服務。提出要藝術家走出工作室，參與廣泛的社會活動，直接為社會服務。文章中，他提出構成主義的三個基本原則，即：技術（technics）、肌理（texture）、構成（construction）。其中，技術代表了社會實用性的運用；肌理代表了對工業建設的材料的深刻了解和認識；構成象徵了組織視覺新規律的原則和過程。這三個原則，基本包括了構成主義設計的全部內容特徵。

　　構成主義在設計上集大成的主要代表人物是李西斯基（1890-1941）。他對於構成主義的平面設計風格影響最大。李西斯基曾經申請進入聖彼得堡的高等美術學院，但是因種族原因（他是猶太人）而遭拒絕，因此他對於傳統的美術教育體系嫉惡如仇。他因此轉而去德國達姆斯塔德工程和建築學院（the Darmstadt School of Engineering and Architeucture）學習建築。以後，數學和工程結構就成為他的藝術創作和設計的核心。俄國十月革命勝利之後，李西斯基感到無比興奮，他認為這是一個嶄新紀元的開始，是無產階級當家作主的開端。新的社會制度會帶來全社會的變革，技術的廣泛運用會造成國家的富強。他立即回國，決心從設計改革上來為新時代工作。

　　俄國畫家馬克·夏卡爾（Marc Chagall）當時在離開莫斯科二百多公里外的一個小城維特別斯克市的美術學校當校長，1919年，夏卡爾邀請李西斯基去擔任教員。當時，在這個城市已經有伊莫拉耶娃、馬列維奇等至上主義藝術家在進行新藝術的探索，李西斯基到達以後，很快加入他們的試驗，志同道合地從事積極的創作。他們成立了激進的藝術團體「宇諾維斯」（UNOVIS）。同年，李西斯基開始從事構成主義的探索，把繪畫上的構成主義因素運用到建築上去。他用俄語「為新藝術」這幾個字的縮寫「普朗斯」（PROUNS）來稱這種新的設計形式，李西斯基認為「普朗斯」是在繪畫和建築之間的一個交換中心，是連接設計和藝術的結合點。這個說法，說明他是要把至上主義繪畫直接運用到建築設計和平面設計上的意圖。他設計的海報明確地反映了這種傾向。比如上面提到過的，他設計的海報〈用紅色的楔子打擊白軍〉就是採用黑白方格代表克倫斯基的反動勢力，而用紅色的楔形代表布爾什維克的革命力量，是把至上主義非政治化的藝術形式運用到高度政治化的宣傳海報上的典型代表作。

　　1920年，「宇諾維斯」在荷蘭和德國展出自己的作品，立即對荷蘭風格派產生了直接的影響。這是俄國構成主義和荷蘭「風格派」結合的開端。李西斯基在1921年到柏林，與「風格派」建立直接

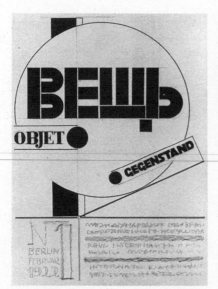

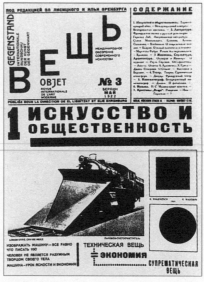

（左上）俄國構成主義平面設計集大成的作品：《主題》雜誌的封面設計。集中體現了構成主義的設計特點。

（左中）俄國構成主義大師李西斯基1922年設計的《掃把》雜誌封面

（左下）李西斯基1924年為佩里康複印紙公司設計的廣告

（右）李西斯基1922年設計的《主題》雜誌封面，具有很突出的構成主義風格特徵。

聯繫。第一次世界大戰後的德國成為東、西歐接觸的中心，李西斯基利用德國當時世界最傑出的印刷設備和技術，充分地表達了自己的設計思想。他在德國期間，設計了大量的平面作品，包括書籍、海報等等。他的設計在德國和西歐立即引起人們濃厚的興趣，從而產生了模仿和學習的熱潮，因此，李西斯基是把俄國構成主義設計和至上主義藝術傳播到西方的最核心人物。

1920年代，新成立的俄國蘇維埃政權對藝術和設計的探索採取鼓勵態度。這個立場刺激了俄國的新藝術和設計之發展。俄國當局對於李西斯基創造的新設計形式不但鼓勵，而且還藉由出版國家的雜誌來宣傳這種新的形式。李西斯基與編輯伊里亞·厄倫堡（Ilya Ehrenburg）合作，主編新雜誌《主題》（Veshch），這是一份三種語言合併的雜誌，俄文名稱為"Veshch"，德文為"Gegenstand"，法文則是"Objet"：之所以稱為「主題」，是因為他們認為藝術的目的是創造新的主題，是為了在俄國和歐洲，通過青年藝術家和設計家之手創造代表新時代的新主題、新的國際風格。李西斯基和厄倫堡把《主題》雜誌視為各國新藝術和設計思想衝突、融合的論壇。

李西斯基在德國時多次到包浩斯設計學院講學，並且帶去包括《主題》在內的各種俄國構成主義設計的出版物，對於包浩斯產生了相當的影響。他還與德國和其他西歐國家的現代設計家合作設計，其中包括1924年與庫特·施威特共同設計和出版的刊物《邁茲》（見第七章「達達主義」一節），參與非常激進的美國刊物《掃把》（Broom）的編輯和設計。《掃把》專門刊登前衛的文學作品和評論，李西斯基的設計與刊物的特色正好吻合。他為這份刊物設計了很多封面和版面，影響很大。

李西斯基的設計具有強烈的構成主義特色：簡單，明確，採用簡明扼要的縱橫版面編排為基礎，字體全部是無裝飾線體的，平面裝飾的基礎僅僅是簡單的幾何圖形和縱橫結構而已。他對於當時版面編排受排版技術太大的侷限非常不滿意，特別是金屬的版格的控制，使他難以發揮設計的思想，因此經常是

自己利用繪圖工具來完稿，設法不受技術的限制。他在1925年已經準確地預言：古騰堡的設計方式勢必是過去的、歷史的，未來的設計有賴於新的技術突破。

作為一個設計家，李西斯基從來不在平面設計上加裝飾，他只是進行結構的調整和設計。他的目的僅僅是為了主題，而這個主題往往是新的、革命的，比如1923年他為馬雅科夫斯基的詩選《吶喊》（俄文是"*Delia Golosa*"，英文譯為"For the Voice"，或是"For Reading Out Loud"）設計的封面，就具有這種設計特點，而且書中每一首詩也配有類似的完全抽象的結構，與詩的內容在形式上呼應。比如其中〈我們的行進〉這首詩的內容是：「在起義廣場上敲響我們的戰鼓，用革命的鮮血染紅一切」，而李西斯基設計的標題則用軍鼓聲一樣跳動的旋律和節奏安排字體，同時利用紅色代表鮮血染紅的廣場。在他的作品中，形式、內容、色彩、圖形都圍繞著一個中心，這個中心則是革命。

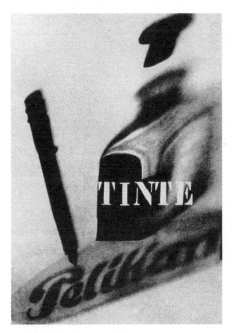

1920年代俄國最有影響意義的平面設計之一是李西斯基和達達主義藝術家阿普共同設計和出版的書籍《藝術的主義‧1914-1924》（El Lissitzky and Hans Arp: *The Isms of Art* 1914-1924）。這本書的版面設計為日後的現代版面設計系統奠定了基礎。與以前的設計相比，李西斯基的這本著作的編排更加講究理性的規律。基本格局是封面和扉頁橫三欄，書中文字編排是縱三欄，插圖也清楚的排列，具有明確的次序，每頁上端都有章節名稱，容易索引，整本書的設計簡單明確，清晰易讀，在這裡，構成主義的結構最後終於為視覺傳達目的服務，形式最終讓位於功能。因此，李西斯基應該視為現代主義，或者理性主義、國際主義平面設計的創始人之一。

李西斯基在平面設計上的另外一個重大貢獻，是廣泛地採用照片剪貼來設計插圖和海報。照片剪貼是達達主義使用的方法之一，而李西斯基進一步發展了這個方法，廣泛地使用在政治宣傳海報的設計與製作上，效果非常突出。李西斯基是現代平面設計最重要的創始人之一，他對於現代平面設計的直接和間接的影響非常深刻和廣泛，在他的影響之下，整整一代新設計家開始成長起來，終於形成現代主義和國際主義的平面設計。

俄國構成主義的另外一個重要的設計家是亞歷山大‧羅欽科。羅欽科是一個忠實的共產黨人，他在平面設計上做了很大規模的探索和試驗，包括對於字體、版面編排、拼貼和照片剪貼等等，為現代平面設計奠定了基礎。

羅欽科早期是從事美術的。他的理性思維和共產主義立場，使他的繪畫創作很早就形成了非常理性的、具有鮮明構成特點的風格。1921年，他認為藝術只能是少數人享受的東西，而只有設計才能為整個社會服務，因此他放棄繪畫而從事設計。他的這個立場，其實也代表了整個俄國構成主義設計團體的基本立場：藝術只能為權貴服務，而設計是為人民的。因此，真止的藝術家應該轉向設計。他與詩人馬雅科夫斯基關係

（上）李西斯基1924年設計的墨水廣告

（中）李西斯基1924年設計的《藝術的主義》一書的書名頁，編排乾淨俐落，同時具有構成主義的形式感。

（下）李西斯基1924年設計的《藝術的主義》一書版面

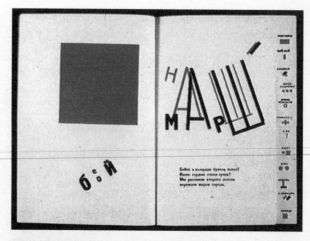

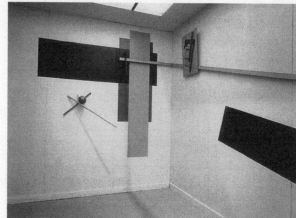

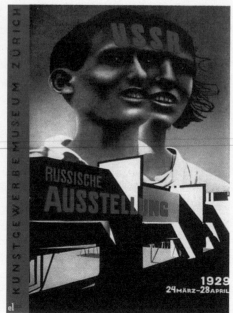

（左上）李西斯基設計的書籍《吶喊》內頁。充滿了濃厚的構成主義色彩。

（左中）李西斯基1923年設計的裝置作品〈普朗斯〉（PROUNS），集中體現了構成主義的形式特徵。

（左下）李西斯基1928年設計的展覽場地

（右上）李西斯基1929年設計的展覽海報，採用構成主義、未來主義、拼貼等當時非常前衛的手法。

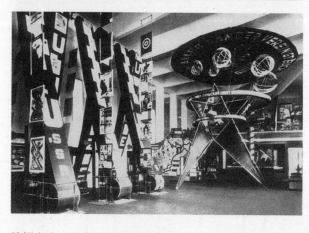

密切，開始設計出大量結構簡單、強調縱橫編排、色彩單純的海報和其他平面設計，他主張並且堅持使用無裝飾線體字體，他的這種類型的字體得到蘇聯政府的認可，在整個蘇聯各地廣泛使用。

1923年開始，羅欽科開始設計各種藝術雜誌和刊物，其中包括《左翼藝術》（Novyi Lef，可以翻譯為英文的 "Left Front of the Arts"）雜誌。他的風格除了基本的構成主義之外，還特別強調粗壯的字體和幾何圖形的線條，強烈的黑白對比和字體和圖形轉角的尖銳特徵。因此，整個設計風格非常強悍有力，沒有任何矯揉造作的成分。1924年，他設計的另外一套叢書也採用類似的手法，這套叢書是吉姆・道拉的《雜亂混成》叢書，一共十本。他採用了幾何圖形和強烈的形式對比和色彩對比來設計，封面則全部以拼貼和照片拼貼合成，這種風格成為他個人的平面設計特徵。

高爾基・斯坦伯格（Georgy Stenberg，1900-1933）和弗拉基米爾・斯坦伯格（Vladimir Stenberg，1899-1982）兄弟也是俄國構成主義平面設計的重要代表人物。他們在攝影非常昂貴的這個時期，採用依據照片來進行繪畫放大的方法，得到逼真的效果，把這種照片繪畫和構成主義式的版面編排結合起來，也非常有力。他們的作品也在蘇聯廣泛流傳。

蘇聯政府最早在1922年開始對構成主義和至上主義設計和藝術開始提出異議。1924年列寧去世之

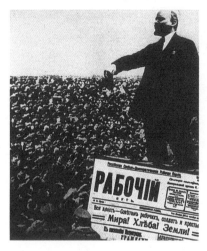
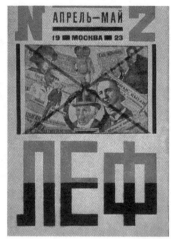
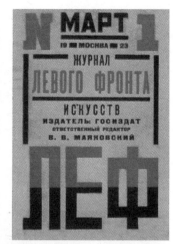

（上中・上右）俄國構成主義大師羅欽科1923年設計的構成主義刊物《左翼藝術》封面

（上左）羅欽科1937年利用攝影拼貼設計的以列寧形象為中心的海報

（中）斯坦伯格兄弟設計的電影海報，具體時間不詳。

（下）俄國構成主義設計家所羅門・特林加特1930年設計的書籍《屬於基沙諾夫的世界》一書的封面。

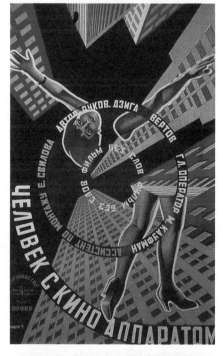

後，這些設計與藝術上的試驗被批判為「資產階級」的，逐漸被取消。雖然構成主義的設計在建築上和工業設計上還一直發展到1930年代，但是，大部分從事這個試驗的設計家，特別是主張至上主義的藝術家則開始受到不斷的批判和清除。部分人離開俄國，比如康丁斯基，而其他的大部分人則受到衝擊，比如馬列維奇等人，有些被迫改行，有些因為失去職業而陷入貧困，有些則被送到西伯利亞的集中營，如果注意一下這些人的生卒年份，可以發現有不少人是英年早夭。但是，他們創造的為現代及大眾服務的這種新的設計形式，特別是建築和平面設計形式，卻在世界各國產生了很大的影響，成為現代主義設計的重要基礎之一，他們的貢獻是不可低估的。

2・荷蘭的「風格派」運動（De Stijl）

荷蘭的「風格派」運動是與俄國的構成主義運動並駕齊驅的重要現代主義設計運動之一。它的形成時間是1917年的夏天，發起人包括有這個運動的精神領袖和主要力量西奧・凡・杜斯伯格（Theo van Doesburg，1883-1931）、畫家蒙德利安、維爾莫斯・胡扎（Vilmos Huszar，1884-1960）、巴特・凡・德・列克（Bart van der Leck，1876-1958）等等。

荷蘭風格派運動，與當時的一些主題鮮明、組織結構完整的運動，比如立體主義、未來主義、超現實主義運動不同，並不具有完整的結構和宣言，同時也與類似包浩斯設計學院那樣藝術與設計的院校完全兩樣。風格派是荷蘭的一些畫家、設計家、建築師在1917到1928年之間組織起來的一個

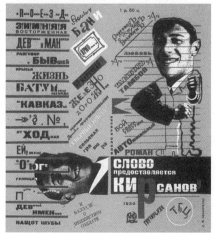

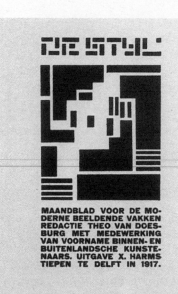

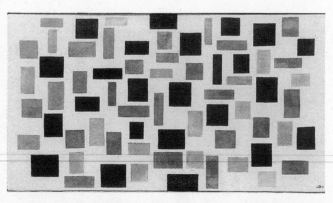

(右上)荷蘭「風格派」的平面設計作品：杜斯伯格1918年設計的〈構成〉。

(左上)胡扎1917年設計的《風格》刊物封面，「風格派」就是因這本刊物而得名。

(下二圖)胡扎設計的幾期《風格》雜誌的書名頁

鬆散的集體，其中最主要的人是杜斯伯格，而維繫它的則是這段時間出版的一本稱爲《風格》(De Stijl)的雜誌，這本雜誌的編輯者也是杜斯伯格。

參加這個運動的不少人互相並不熟悉，甚至不認識。他們的聚會、見面機會也非常少，並且從來沒有同時展覽過他們的作品。他們沒有成員身分，唯一能夠展示風格派風格的展覽是二十世紀二十年代中期在巴黎舉行的遺傳展覽，而這個展覽只展出了建築與室內設計作品，並不包括繪畫和其它的藝術作品。

盡管如此，在這個集體活動的十年間有幾個中堅人物，其中最重要的有畫家蒙德利安、胡扎、凡·德·列克和杜斯伯格。他們之間交流比較多，並且也都關係互相的藝術探索。他們與一批後來也成爲「風格派」成員的建築師們關係比較密切，這批建築師包括烏德(J. J. P. Oud，1890-1963)、羅柏特·凡·德·霍夫(Robert Hoff，1887-1979)、詹·威爾斯(Jan Wils，1891-1972)。但是，這批建築師在很大程度上是獨立工作的。他們在一個信念上是統一的，即都認爲以往的建築形式是過時的(outmoded)，他們希望創造出代表時代的新建築形式，同時都對美國建築家佛蘭克·萊特的作品有濃厚的興趣。

除此之外，雕塑家喬治·凡通格盧(Georges Vantongerloo，1886-1965)，家具設計師和建築家蓋里·里特維特(Gerrit Rietveld，1888-1964)，建築家與城市規劃家C.凡·依斯特倫(Cornelis van Easteren，1897-1988)也與「風格派」關係密切，是被視爲

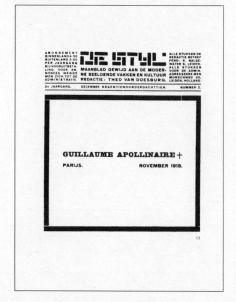

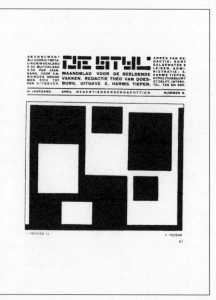

「風格派」的成員。

荷蘭語的 De Stijl 有兩種含義，其一是「風格」，但是不是簡單的風格，因爲它具有定冠詞 "DE"，是指特定的風格；與此同時，Stijl 還有「柱子」、「支撐」的含義（post；jamb；support），常常用於木工技術上，指支撐櫃子的立柱結構。這個詞是杜斯伯格創造出來，代表這個運動的名稱的。它的含義包括運動的相當獨立性－是結構的單體；也包括了它的相關性－是結構的組成部分；同時也有其合理性和邏輯性－立柱是必須的結構部件，而它只能是直立的。它是把分散的單體組合起來的關鍵部件。把各種部件通過它的聯繫，組合成新的、有意義的、理想主義的結構是「風格派」的關鍵。通過建築、家具、產品、室內設計、藝術，他們企圖創造一個新的次序和新的世界，而這個新世界的形式是與「風格派」的平面設計與繪畫緊密相連，甚至是從平面中發展出來的。

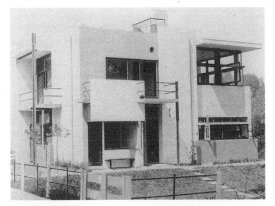

「風格派」的思想和形式都起源於蒙德利安的繪畫探索。蒙德利安早期受象徵主義繪畫的影響，特別受梵谷的影響很深，力圖通過繪畫來表達自然的力量和自我的心理狀態。1911 年開始轉向立體主義，1912 年他遷居巴黎，開始在繪畫創作中引入立體主義的因素。經過幾年的反覆探索，蒙德利安逐步把他的立體主義繪畫演變成純粹抽象的、高度簡單的縱橫幾何組合。1914 年，第一次世界大戰爆發，蒙德利安回到荷蘭，因爲荷蘭是中立國，因此他的探索並沒有因而中斷。這個時期，他受到哲學家舒馬克（M. H. J. Schoenmakers）的哲學思想的決定性影響，完全改變了他原來的思想方法。舒馬克認爲我們的物質世界是由縱橫兩種結構組成的，他認爲世界上的三個基本顏色是紅、黃和藍色。蒙德利安受其影響後，轉向完全縱橫直線結構的完全抽象繪畫，色彩也逐少轉向單純的黑色線條結構、白色底和紅、黃、藍的三原色計畫，走向高度的理性化方向。他認爲立體主義並沒有在自己發明的成功上擴大和發展，缺乏邏輯的發展和補充；他認爲真正的視覺藝術應該是通過有序的運動而達到高度的平衡，在不平均但是平衡的對抗之中找到平衡，在彈性的藝術中廓清出平衡點，對於人類來說具有

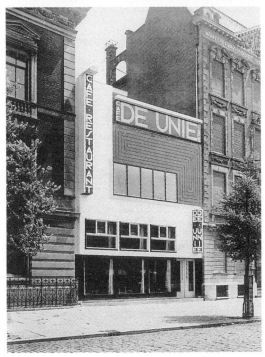

（上）里特維特 1924 年在荷蘭烏特里奇設計的什羅德住宅，是荷蘭「風格派」的風格在建築上最佳體現。

（下）荷蘭「風格派」另外一代表人物烏德 1925 年在荷蘭鹿特丹設計的「烏尼咖啡館」，融「風格派」平面設計、建築設計於一體。

重要的意義。這是藝術表現真實的關鍵，等等。（蒙德利安的原文是：true reality in visual art "is attained through dynamic movement in equilbrium... established through the balance of unequal but equivalent oppositions. The clarification of equilibrium through plastic art is of great importance for humanity... It is the task of art to express a clear vision of reality."）

受蒙德利安的影響，他的幾個朋友在藝術創作上都出現了類似的探索。到1910年代，杜斯伯格、凡‧德‧列克等人的作品與蒙德利安的作品已經沒有什麼區別。他們已經把視覺因素降低到最低，畫面上只有縱橫的黑色直線，上面有整齊的原色方格，理性化程度已達到登峰造極。因而形成自成一體的鮮明特徵。這個時期，杜斯伯格開始把這種方法運用到書籍設計上，因爲採用這樣高度理性的方式，版面編

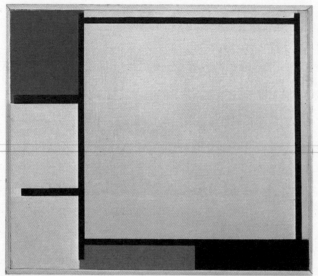

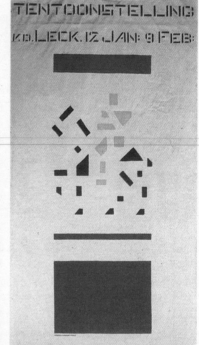

（左上）荷蘭「風格派」大師蒙德利安 1992 年的
繪畫作品，奠定了風格派設計的形式基礎。

（左下）風格派另外一個代表人物巴特‧凡‧德
‧列克 1915 年設計的巴塔維輪船公司海報

（右）列克 1919 年設計的展覽海報

排自然容易。縱橫編排加上簡單的色彩，因而他們的書籍設計就具有高度的視覺傳達特點。比如杜斯伯格
格 1925 年與包浩斯教員拉茲羅‧莫霍里 - 納吉合作設計出版的《新格式塔的基本觀念》（*Grundbegriffe der
Neuen Gestltenden*）就具此種鮮明的特點。

「風格派」形成之後，這種從蒙德利安的繪畫發展起來的設計風格，開始成為運動的核心視覺因素。
因為高度邏輯化，也就導致這個運動的所有成員都熱衷於通過數學的計算來達到設計上的視覺平衡。他
們認為這種新的形式是時代的視覺符號。在第一次世界大戰期間，越來越多知識分子認為戰爭的結果滌
蕩一切污垢，摧枯拉朽地破壞舊時代，而將以一個嶄新的時代取而代之。他們創造的這種簡單的、理性
的、數學統計的、縱橫直線的形式和單純的原色計畫，就是新時代的形式特點。他們企圖找尋所謂的放
諸之四海而皆準的形式規律，努力探索通過事物表面的雜亂無章而找到它們內在的結構的規律。而他們
都認為這個內在規律的組成，是由科學理論、機械化大量生產、現代都市的生活節奏組成的。科學理
論、機械化大量生產、現代都市的生活節奏就是放諸四海而皆準的形式規律基礎。因此，雖然「風格派」
表面上沒有俄國構成主義那麼具有政治的激進，事實上他們的社會工程傾向依然是非常明確的。這種傾
向在《風格》雜誌的許多文章中都可以看到。

從 1917 到 1921 年，杜斯伯格基本致力在荷蘭國內發展一種中性的、現代的新風格。應該說，他的
這種探索與第一次世界大戰是有關係的。他們的努力，可以說是對於戰爭的反抗，創造一種中性的、理
性的新形式，以對抗狂暴的、非理性的戰爭。同時也是對於戰爭以後的國際視覺特點找尋符號。因此，
他們是一方面反對戰爭，同時也在為戰後的新時代創造新的真實的藝術和設計。但是，這個時期「風格
派」的發展基本全部限於荷蘭國內，並沒有產生什麼很大的國際影響。

杜斯伯格本人，喜歡用荷蘭文 "medewerkers" 來形容他的集體成員，他不喜歡使用「成員」這個字眼，medewerkers 在英語上比較相近的詞是 collaborator（合作者），或者 contributor（貢獻者）。這一點，也可以作為例子，來了解「風格派」的社會工程傾向。「合作者」，或者「貢獻者」，具有同志的內涵，比較中性的「成員」，更加具有共同參與和奮鬥的含義。

在第一次世界大戰期間，荷蘭作為中立國逃脫了戰爭的蹂躪，同時它也提供了各國藝術家、設計家一個庇護所；特別是前衛藝術家在戰爭期間都來荷蘭避難，荷蘭因而一時人才濟濟。例如，凡通格盧是比利時的藝術家，在德國入侵比利時期間以難民身分逃到荷蘭；蒙德利安與凡·德·霍夫戰前在巴黎和倫敦工作，因為戰爭也逃入荷蘭。由於戰爭之故，荷蘭與外界在戰時完全隔絕，因此基本上不可能與歐洲其他國家聯繫；這批藝術家和設計家在完全隔絕的情況下，開始從單純的荷蘭文化傳統本身尋找參考，發展自己的新藝術。他們對於荷蘭這個小工業國的文化、設計、審美觀念進行研究，深入探索和分析，從中找尋自己所感興趣的內容。利用這個條件，杜斯伯格得以發展「荷蘭對於現代主義的貢獻」。他們在此期間發展出的新風格具有以下幾個鮮明的特徵：

一、把傳統的建築、家具和產品設計、繪畫、雕塑就所有的平面設計的特徵完全剝除，變成最基本的幾何結構單體，或者稱為「元素」（element）。

二、把這些幾何結構單體，或者元素進行結構組合，形成簡單的結構組合，但是，在新的結構組合當中，單體依然保持相對獨立性和鮮明的可視性。

三、對於非對稱性的深入研究與運用。

四、非常特別的反覆運用縱橫幾何結構和基本原色和中性色。

以上幾個基本原則雖然非常鮮明，但是從頭已經有不少「風格派」成員沒有完全依照這些原則，比如在色彩上，不少人採用調和色彩，而不僅僅侷限於原色。

針對縱橫結構（orthogonal principle），蒙德利安與杜斯伯格產生了激烈的爭論。這正是蒙德利安在二十年代中期退出「風格派」的主要原因之一。杜斯伯格當時認為可以把「風格派」的原則進一步推廣到當時的藝術與設計運動中去，使它成為一種大風格。在某些程度上，他開始對於「風格派」早期的作品有新的興趣，並且企圖向故往發展，重新在 1916 年前後的早期作品當中找尋發展的可能性。二十年代末期，杜斯伯格開始主張「少風格」（style-less），當時「風格派」的國際影響已經非常大，他希望能夠找尋到更簡單、更國際性的術語來建立國際風格。這個立場，使他在德國的包浩斯成員當中找到共同點。他日益深入到極限主義的簡單幾何結構、沒有色彩的中性色彩中，全力研究新的國際主義。從這一點來說，他逐漸成為世界國際主義設計運動的一個精神和思想的奠基人。

「風格派」運動不僅是《風格》雜誌，可以說這個運動與雜誌從 1917 年的創刊即緊密關聯。創造這本雜誌的目的是為了表達他們的觀念，同時也奠定一個可以把藝術與建築、設計聯繫起來的橋樑。當然，他們的思想如此前衛，當時無論在荷蘭或者歐洲其他地方都很少有人了解它，因此，每期雜誌的發行基本沒有辦法超過三百本。單從發行量這個角度來看，「風格派」的影響

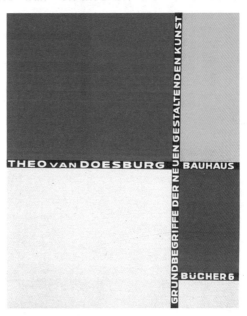

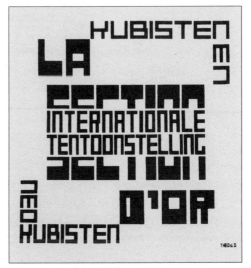

（上）杜斯伯格和莫霍里－納吉 1925 年在包浩斯設計的書籍《新格式塔的基本觀念》的封面，可以看到「風格派」融入包浩斯的設計風格中。

（下）杜斯伯格 1920 年設計的展覽海報

好像被誇大了，但是，如果了解二十世紀二十年代前後的國際現代主義運動，特別是設計上的現代主義運動，「風格派」的確具有非常重要的促進作用。當時世界上有幾個重要的現代設計試驗重心，如俄國的構成主義運動（1917-1924）、德國的新建築和現代設計運動（1904-1933年左右），而荷蘭的「風格派」是這個國際運動當中的一個重要的組成部分。

《風格》雜誌的重要性不僅僅是傳遞了這批藝術家和設計家的一種形式特徵，同時它還為這些人提供了一個言論論壇，使他們能夠有一個陣地發表自己的美學看法和觀點。如果我們注意看看發表在《風格》雜誌上的文章，我們會發現他們除了單純的美學探討以外，還有一定的社會含義，歸納起來總結為以下幾條：

· 他們堅持藝術、建築、設計的社會作用。

· 認為普遍化和特殊化、集體與個人之間有一種平衡。

· 對於改變機械主義、新技術風格含有一種浪漫的、理想主義的烏托邦精神

· 堅信藝術與設計具有改變未來的力量，具有改變個人生活和生活方式的力量。

荷蘭「風格派」的平面設計主要集中體現在《風格》雜誌的設計上。它具有這個運動的基本特色，因而也成為這個運動思想、立場、藝術和設計探索的宣言和喉舌。除此之外，「風格派」的成員也設計了許多其他的平面作品，比如海報，就是一種他們熱中的平面設計媒介。海報與《風格》雜誌在平面上具有完全一致的設計特點。與此同時，「風格派」的平面設計還有非常明顯的達達主義的影響。特別是杜斯伯格的平面設計作品和詩歌創作，達達的痕跡處處可見。

二十年代，杜斯伯格曾經力圖拉攏其他的前衛藝術家參與他的「風格派」活動，這些人後來都成為「風格派」的合作者。其中包括荷蘭畫家 C. 多米拉（Cesar Domela，1900-？其繪畫風格與蒙德利安、杜斯伯格非常相似），俄國藝術家與設計師李西斯基，羅馬尼亞雕塑家康斯坦丁·布蘭庫西（1876-1957），他們參與「風格派」活動的原因主要是杜斯伯格的勸說，他對於這些人的藝術是非常崇拜的。另外有一些曾經與「風格派」合作過的人，因為自己的藝術主張鮮明，或者個性特別，或者不

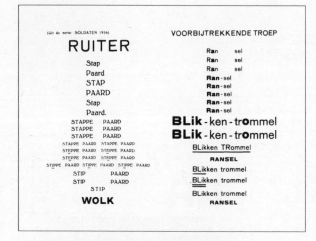

（上）杜斯伯格1921年為《風格》雜誌設計的廣告頁

（下）杜斯伯格1921年設計的《風格》雜誌中刊載的達達詩歌一頁

符合杜斯伯格的個人標準，雖然風格與「風格派」相似，因此一直沒有被視為「風格派」的成員或者合夥人，比如瑞士女畫家索菲·陶柏－阿珀（Sophi Taeuber-Arp，1889-1943）。

杜斯伯格在1921到23年間不斷去德國的包浩斯設計學院講學，因此把「風格派」的思想和設計原則帶到包浩斯，影響擴大。他曾經在包浩斯正式擔任教學，但是，雖然他的「風格派」思想具有很大的革命性，但是他的達達主義行為和影響卻又造成混亂，因此，他的教學是不很成功的。這一點，是他並沒有能夠把握自己的理性方向，而擯棄雜亂無章的、無政府主義的達達思想和設計影響造成的。1931年他的早夭，是「風格派」運動結束的重要原因。

參與過「風格派」活動的這些藝術家和設計家，並沒有因為《風格》雜誌在1928年停刊而完全停止活動，但是作為一個團體，應該說「風格派」在二十年代末期已經結束了。

（左）伯利維 1924 年設計的構成主義作品

（右）施威特 1924 年設計的作品，刊於 1927 年出版的
《ｉ 10》。

如同德國的包浩斯一樣，「風格派」創造了一個
藝術創作、設計的明確的目的。而它的努力也與包浩
斯有相對相似的地方：努力把設計、藝術、建築、雕
塑聯合和統一爲一個有機的總體。它強調藝術家、設
計師、建築家的合作，他們強調聯合基礎上的個人發
展，強調集體和個人之間的平衡，這些見解可以從他
們發表在《風格》上的文章中看出來。但是，從實踐中看，他們之間的矛盾和衝突接連不斷，造成了
「風格派」的早期分裂。

3 ·構成主義的傳播和發展

在第一次世界大戰期間和戰後初期，俄國的「構成主義」運動和荷蘭的「風格派」運動基本都是處
於獨立的發展狀態，之間並沒有多少關聯，而對於世界設計運動的影響也非常有限。但是，這兩個運動
卻都是從立體主義的基礎上發展起來的，並且都把立體主義推進到一個非常絕對化、理性化、邏輯化的
高度。第一次世界大戰結束不久，這若干運動的風格開始傳播到其他的歐洲國家，成爲日後設計向現代
主義轉化的重要刺激因素。其中，捷克、匈牙利、波蘭等東歐國家受到俄國的構成主義影響最大。俄國
構成主義大師李西斯基 1920 年到波蘭講學，決定性地影響了波蘭設計家亨利克·伯利維（Henryk
Berlewi，1894-1967）。他認爲現代藝術其實是充滿了幻想的陷阱，因此致力於創作眞實的藝術，以避
開幻想的危險。他在德國開始提出自己的設計主張，稱爲「麥查諾—法克圖拉埋論」（Mechano-faktura
theory）。他這個理論其實與構成主義如同出一轍，基本是利用簡單的幾何構造原理進行平面設計，這
個理論的核心是把所謂會造成幻想的繪畫性的三維表現完全放棄，以簡單的構成主義二維版面編排取而
代之。因此，他的設計具有明顯的數學計算和幾何合成的特點。

1924 年，伯利維與未來主義詩人亞歷山大·瓦特（Aleksander Wat）和斯坦利·布魯茲（Stanley
Brucz）合作，在華沙開設了一間廣告公司，稱爲「羅克拉瑪·麥查諾」（Roklama Mechano）。通
過這個廣告公司的設計，他們把構成主義的形式利用廣告的方式介紹到波蘭。他們在廣告公司的說明手
冊上聲明：廣告的風格和廣告的費用的決定，與現代工業生產遵循的現代經濟法則應該是　樣的。他們
希望商業廣告應該能夠最終達到打破和消滅藝術家和現代社會之間的隔閡的作用，顯示他們的設計動機
中社會工程的傾向十分明顯。

在捷克也有類似的構成主義試驗。設計家拉迪斯拉夫·蘇特納（Ladislav Sutnar，1897-1976）是
這個國家的構成主義平面設計的主要代表人物。他主張把構成主義應用在我們日常生活上。他的平面設
計與俄國構成主義的平面設計非常接近，與此同時，他還身體力行，企圖通過設計來表達自己要把構成
主義灌注到生活中去的理想。他設計玩具、銀器、陶瓷和紡織品。這個多產的布拉格設計家還設計了大
量的書籍，他與布拉格的德魯茲特維尼出版社（Druzstevni Prace）合作，後來成爲這個出版公司的設

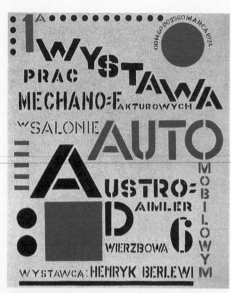

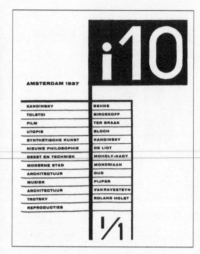

（左上）伯利維 1925 年設計的展覽海報

（左下）蘇特納 1929 年設計的雜誌封面

（右上二圖）莫霍里－納吉 1927 年設計《i 10》中達達主義詩歌集的封面及書名頁

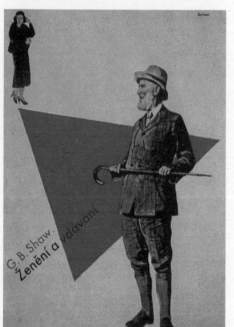

計總監。他的書籍設計充滿了強烈的俄國構成主義特點：簡單、明確，並且也具有荷蘭「風格派」的細節特徵：幾何、非對稱而平衡、無裝飾性字體。對於當時捷克的平面設計界有一定影響力。

匈牙利也被捲入構成主義運動。其中最為重要的代表人物就是莫霍里－納吉。他因為後來成為包浩斯的教師而影響整個學院的設計教育發展，而 1938 年到美國之後成立了芝加哥藝術學院，更把構成主義帶到美國，影響世界。納吉很早就受左傾社會主義和共產主義思想的影響，對無產階級革命運動具有很大的熱忱。對於俄國的構成主義運動具有強烈的喜愛傾向。他深受馬列維奇影響。1921 年納吉遷居柏林，開始與當時或者居住在柏林、或者經常來柏林的俄國構成主義領袖人物李西斯基、荷蘭「風格派」領袖杜斯伯格，以及施維特等人來往密切，這些人經常來參觀他的工作室，互相討論和研究問題，思想上的交流非常頻繁。他因此對於這兩個派別的精神和風格實質都具有非常深刻的理解。

莫霍里－納吉此時設計了非常前衛的書籍，阿瑟·列能（Arthur Lehning）的著作《i 10》，把俄國構成主義與荷蘭「風格派」、《邁茲》雜誌的設計特點結合一體。這本書的出版商對於這樣前衛的設計感到不安，特別是莫霍里－納吉把書內的內容設計到封面，使讀者從封面就可以了解書的內容這種非常激進的做法不滿意，但是通過三番五次的考慮，出版商還是接受了他的設計。這個設計開創了嶄新的現代設計的前途。

在俄國和荷蘭對於純粹設計的探索，對於設計的目的性、社會性的試驗，以「構成主義」和「風格派」達到高潮。雖然這兩個設計運動都在 1930 年代中止，但是它們對於二十世紀的平面設計和其他現代設計活動的影響一直存在，無論是馬列維奇還是蒙德利安，對於純粹直線的構造，追求均衡和理性，都成為日後現代主義平面設計的基礎。這兩個運動都放棄裝飾線體字體，主張無裝飾線體，對於第二次世界大戰後的國際主義平面設計風格帶來了幾乎是決定性的影響，這個影響迄今依然非常強烈和重要。特別的是：這兩個運動對於設計的社會功能的重視，根本上改變了設計的發展方向，改變了設計的實質考慮重心，奠定了現代設計的本質基礎。因而，開創了新的設計時代。

10

包浩斯與新國際平面設計風格的出現

導言

1919 年由德國著名的建築家沃爾特‧格羅佩斯在德國威瑪市建立的「國立包浩斯學院」（Das Staatliches Bauhaus），是歐洲現代主義設計集大成的核心。歐洲整整半個世紀對於現代設計的探索和試驗，在這個學院中終於得以完善，形成體系，影響世界。對於平面設計來說，包浩斯所奠定的思想基礎和風格基礎，也是決定性的、重要的。戰後的國際主義平面風格在很大程度上是在包浩斯基礎上發展起來的。筆者在《世界現代設計史‧1864-1996》一書中專門有一個章節論述包浩斯，因此在這裡僅僅就學院簡單的背景和它對於平面設計的影響提供介紹。

從建校的宗旨、學院的體系、進行的試驗和對於國際設計的影響各個方面來說，包浩斯都應該被視為是世界上第一所完全為發展設計教育而建立的學院。這所學院，通過十多年的發展，集中了二十世紀初歐洲各國對於設計的新探索與試驗成果，特別是荷蘭「風格派」運動、蘇聯構成主義運動和德國現代主義設計的成果，加以綜合發展和逐步完善，使這個學院成為集歐洲現代主義設計運動精華的中心，它把歐洲的現代主義設計運動推到一個空前的高度。雖然這所學院在 1933 年 4 月被納粹政府強行關閉，但是，它對於現代設計教育的影響卻是巨大的，難以估量的。二十世紀三十年代末期，包浩斯的主要領導人物和大批學生、教員因為逃避歐洲的戰火和納粹法西斯的政治迫害而移居美國，從而把他們在歐洲進行的設計探索，與歐洲現代主義設計思想也帶到了新大陸。第二次世界大戰結束以後，通過他們的教育和設計實踐，以美國經濟的強大實力為依託，終於把包浩斯的影響發展成一種新的設計風格─國際主義風格，從而又影響到全世界。因此，包浩斯對於世界設計的影響絕不僅僅侷限在教育領域之中，它的影響，在現代設計領域中是非常深刻的。

包浩斯歷史上經過三次遷移，因而根據校址的地點可以分為三個發展階段：威瑪（Weimar）時期的包浩斯（1919-1924）、迪索（Dessau）時期的包浩斯（1925-1931）和柏林時期的包浩斯（1931-1933）。包浩斯的前身是 1903 年在威瑪由比利時設計家亨利‧凡德‧威爾德設立的威瑪工藝美術學校。1914 年，威爾德辭職，提出三個校長職位候選人，格羅佩斯是他提名的第一個。因而，威瑪政府在戰後的 1919 年 4 月正式任命格羅佩斯擔任校長，繼而開始了包浩斯的發展過程。格羅佩斯在 1927 年離開學院，由漢斯‧邁耶（Hannes Meyer）擔任第二任校長（1927-1930），邁耶的共產黨立場以及這個立場在辦學上造成的泛政治化結果，導致他的被迫辭職；1931 年，米斯‧凡‧德‧洛（Ludwig Mies van der Rohe）擔任第三任校長（1931-1933）。但是學院在 1933 年納粹上台之後立即被強行關閉，結束了包浩斯的發展歷史。

格羅佩斯的思想歷程非常複雜，而他的思想的變化也體現在整個學院發展的過程當中，從而影響了學院的發展方向。在第一次世界大戰以前，他迷戀機械，認為機械能夠為人類造福，因此他具有類似勒‧科布西耶的機械美學立場；但是第一次世界大戰期間，他被征入伍，目睹戰爭的殘忍，看到坦克、飛機、大炮這些機械成為屠殺人類的工具，因而戰前他那種對於機械的迷戀在戰後立即消失，思想有很大的轉變。戰前他是一個典型的非政治化的設計師，戰後明顯轉向同情左翼運動，成為一個具有強烈和鮮明左傾思想、具有社會主義立場的建築家。他開始放棄對大工業化的膜拜立場，轉而希望倡導傳統手工業生產的行業精神，提倡中世紀的行會工作方式，經常以中世紀設計建築家、工匠同心協力建築教堂的方式來提倡團體精神，通過教育灌輸學生這種想法。1938 年他來到美國之後，格羅佩斯變得比較重視和

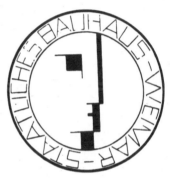

（上）約翰‧奧巴赫 1919 年設計的第一個包浩斯標誌

（下）1922 年奧斯卡‧施萊莫設計的第二個，也是最後確定使用的包浩斯標誌。

美國大工業化生產、與現代經濟活動有密切關聯的設計和設計教育，他的政治和烏托邦立場變得模糊，而更加強調設計與現實生活的關係。

早期的包浩斯強調手工業方式，而不是大規模機械生產；力圖建立一個小公社，建立一個微型的理想國；雇用大批具有烏托邦思想的藝術家擔任教員；教學集中於對學生進行思想改造，提高他們對於設計的社會服務性的認識，增加他們對於設計的社會責任性，在視覺上提高理性的分析能力。這些改革，從表面上看是教學上的改革，實質上是格羅佩斯本人對於社會改革的試驗，在於他對於機械迷信的幻滅之後的理想主義探索；他的目的在於改變德國的歷史，而不僅僅是教學本身。包浩斯的早期目的是社會的，是烏托邦的，而不僅僅是設計的。

格羅佩斯的設計思想一直具有鮮明的民主色彩和社會主義特徵。他一直希望他的設計能夠爲廣大的群眾而不是爲少數權貴服務。他之所以採用鋼筋混凝土、玻璃、鋼材等現代材料，並且採用簡單的、沒有裝飾的設計，是考慮到造價低廉的問題。他希望能夠提供大眾化的建築、產品，使人人都能享受設計。他的建築最終應該爲德國人民提供廉價、環境良好的住宅空間，從而解決因爲居住環境惡劣造成的種種社會問題。這個思想，其實就是現代主義設計的意識形態核心內容。因此，採用簡單的版面編排風格，採用無裝飾性字體，也就自然成爲設計能夠爲大眾服務的形式內容之一，成爲包浩斯的平面設計風格。如果從這個角度來看，包浩斯與俄國「構成主義」運動之間，具有一定的意識形態關係。

格羅佩斯一直希望能夠建立一個理想的、完整的設計學院，而不僅僅是在美術學院基礎上的改良。他從開始起就反對把美術學院和設計學院混爲一談。1915年10月10日，他在一封給朋友的信中提到這個設想，他說：「我心目中所憧憬的學校是一個完整的教學機構，雖然在起步時規模應該很小，而且也必須與現存的美術學院在行政與技術方面共同合作，但是，從一個藝術家的觀點來說，它必須保存獨立的地位。如果想順利地展開工作，我必須有權在基本觀點上發展自己的構想—行動的自由是一個最基本的條件。」

他在寄出這封信之後幾個月，又寫了一份比較詳細的備忘錄，提出建立設計學院的具體設想。他提出：「單是關懷手工藝品和小工廠的產品是絕對不夠的，因爲這些產品永遠不會失去與『藝術』的接觸；相反地，藝術家必須學習如何去直接參與大規模的生產，而工業家也必須認清如何接受藝術家能夠生產的價值。」在這種理論的基礎上，格羅佩斯提出了自己對設計學院體系的設想；他明確地提出新的設計學院的宗旨應該是：

「創造一個能夠使藝術家接受現代生產最有力的方法……機械（從最小的工具到最專門的機器）……的環境。」爲了達到這個目的，他建議建立一所與工業生產關係密切的學校，課程也完全按照工業生產目的安排，比如提出開設「實際操作技術」、「造型與結構的研究」等課程，加上藝術史與藝術理論課程，另外還讓學生到工廠實習，這些建議與舊式的美術學院教育體系是大相逕庭的。

他在備忘錄當中還提倡教學的集體主義精神。他認爲集體工作是設計的核心，早在中世紀的行會當中就已具備，這種方式有利於設計和工業生產的發展，所以應該作爲教學的核心進行貫徹。格羅佩斯在他後來出版的著作《新建築與包浩斯》中提到他當時的設想：「……各行各業人士都要發奮努力，共同肩負起在『現實』與『理想主義』的鴻溝之間建立一座橋樑的神聖使命。我們這一代建築師的艱巨任務使我從迷夢中覺醒，我發現，除非我們創立一所可以給予國家工業以巨大影響的新設計學院，而且在權威性的宗旨方面獲得成功，否則，一個建築師是無法實現他的理想的。同時，我也發現，爲了實現這個計畫，必須取得全體教職員的充分合作。……」

爲了使自己建立新型設計學院的提案更加具有對威瑪政府的吸引力，格羅佩斯在戰後對自己的建議做了大幅度的修改，他提出由於大工業的發展，造成手工業的衰退，爲了扭轉這種情況，必須建立新的設計教育中心。他提出建立藝術家、工業企業家、技術人員之間的合作關係，而不是分隔，這樣可以給德國的工業和手工業都帶來益處。同時，他還提倡在新的學校當中加強學生與企業之間的聯繫，使學生的作業同時是企業的項目和產品。

1902年，比利時設計家亨利·凡德·威爾德已經在威瑪設立了一個具有試驗性的工藝學校。這個學校因爲第一次世界大戰爆發而關閉，1915年，威爾德曾經三次提名格羅佩斯爲他在威瑪工藝美術學校（Kunstgewerbeschule）的繼承人，卻均被保守的威瑪政府否定。戰後，經過格羅佩斯的反覆爭取終於得到政府的認可，被任命爲新校長，從而開始了十多年的包浩斯發展。

1919年4月1日，包浩斯正式開學，德文的全名爲「國立包浩斯」，這個名稱是格羅佩斯自己選

擇的，包浩斯這個詞是他創造的，其中包（bau）是德文的「建築」的意思，「浩斯」（haus）是德文的「房屋」的意思。從他自己後來的解釋來看，這個「建築」是指的新設計體系。同一天，由格羅佩斯親自擬定的《包浩斯宣言》也同時發表。全文如下：

「完整的建築物是視覺藝術的最終目的。藝術家最崇高的職責是美化建築。今天，他們各自孤立地生存著；只有通過自覺，並且和所有工藝技術人員合作才能達到自救的目的。建築家、畫家和雕塑家必須重新認識：一棟建築是各種美觀的共同組合的實體，只有這樣，他們的作品才能灌注進建築的精神，以免流為『沙龍藝術』。

「建築家、雕塑家和畫家們，我們應該轉向應用藝術。

「藝術不是一門專門職業，藝術家與工藝技術人員之間並沒有根本上的區別，藝術家只是一個得意忘形的工藝技師，在靈感出現，並且超出個人意志的那個珍貴的瞬間片刻，上蒼的恩賜使他的作品變成藝術的花朵，然而，工藝技師的熟練對於每一個藝術家來說都是不可缺乏的。眞正的創造想像力的源泉就是建立在這個基礎之上。

「讓我們建立一個新的藝術家組織，在這個組織裡面，絕對不存在使得工藝技師與藝術家之間樹起自大障礙的職業階級觀念。同時，讓我們創造出一棟將建築、雕塑和繪畫結合成為三位一體的新的未來的殿堂，並且用千百萬藝術工作者的雙手將它聳立在雲霞高處，變成一種新的信念的鮮明標誌。」

費寧格 1919 年設計的木刻作品〈大教堂〉，刊於《包浩斯宣言》的書名頁上。

1・威瑪時期的包浩斯（1919-1924）

格羅佩斯從 1919 年創立包浩斯，擔任校長，到 1927 年離開學院，基本是把學院從一個子虛烏有的空洞觀念變成一個堅實的設計教育基地，成為歐洲現代設計思想的交匯中心，成為現代建築設計的發源地。包浩斯的興起和衰亡，無不與格羅佩斯有著極其密切的關係。而包浩斯從威瑪時期到迪索時期，一直到接近衰亡的柏林時期，都貫穿了格羅佩斯的關切、注意和努力，而包浩斯的發展，也體現了格羅佩斯個人設計思想的轉變和發展過程，通過他又反映了他那個時代的現代設計先驅的思想過程。包浩斯因此不但是格羅佩斯個人思想的結晶，同時也是現代主義設計的一個重要縮影。包浩斯經歷過三任校長，格羅佩斯，漢斯·邁耶和米斯·凡·德·洛，因而也形成了三個非常不同的發展階段：格羅佩斯的理想主義，邁耶的共產主義，米斯的實用主義。把三個階段貫穿起來，包浩斯因而兼而具有知識分子理想主義的浪漫和烏托邦精神、共產主義政治目標、建築設計的實用主義方向和嚴謹的工作方法，也造成了包浩斯精神內容的豐富和複雜。這是目前世界上任何一個設計學院、建築學院都沒有，也不可能具有的高度文化特徵：帶有強烈的、鮮明的時代烙印。

作為包浩斯的奠基人，格羅佩斯初期的目的是通過建立一所藝術與設計學院，達到他個人進行微型社會試驗的目的。對他而言，包浩斯是一個烏托邦式的微型世界，是他關於團隊精神、社會平等、社會主義理想、發揚手工藝傳統的訓練方法、提倡設計對於社會的益處、促進知識分子之間思想的眞誠交流等等殷切的希望和崇高的理想試驗場所。由於他本人從第一次世界大戰當中對於戰爭機器產生了強烈的反感，因而，他在建立包浩斯的時候，充滿了要建立一個非機械化的、比較人性化的、追求中世紀行會的友好合作精神的微型社會。但是，隨著時代的發展，德國本身的急遽變化，威瑪政府對於這種社會試驗的消極甚至是反對態度，以及工業化的進程，學院本身人員的交替，格羅佩斯本人思想發生了很大的變化，因此，學院的實際發展與格羅佩斯最初的宗旨相當不同。可以說，早期的包浩斯與中期的包浩斯在基本觀念上是有巨大的本質區別的。眞正對世界產生巨大影響的是中期包浩斯的思想和實踐。大約從1923年起，學院開始走向理性主義，比較接近科學方式的藝術與設計教育，開始強調為大工業生產的

設計，原來的那種個人的、行會式的浪漫主義色彩逐漸消失了。而這正是德國工業發展迅速，政治與經濟局勢穩定的時期，因而，包浩斯的變化是順應社會大環境改變而改變的。

格羅佩斯成立包浩斯的核心思想之一，是他認為藝術與手工藝不是對立的，而是一個活動的兩個不同方面而已，因此他希望能夠通過教育改革，使它們得到良好、和諧的結合。強調工藝、技術與藝術的和諧統一，是他長期以來的理想。他的這種思想早在他撰寫的《包浩斯宣言》當中就可以看出。為了達此目的，他力圖對於教學體系進行改革，而改革的中心在於利用手工藝的訓練方法為基礎，通過藝術的訓練，使學生對於視覺的敏感性達到一個理性的水平，也就是說對於材料、結構、肌理、色彩有一個科學的、技術的理解，而不僅僅是藝術家的個人見解。按照他的理想，設計教育應該是重視技術性的基礎，加上藝術式的創造的合一，強調技術性、邏輯性的工作方法和藝術性的創造，是初期改革教學的重心。因此，作為技術性的、邏輯性的、理性的教育的根本，基礎課程的教育改革自然成為他的改革的內容。也正因如此，他聘用的教員不應該僅僅是教授繪畫的教師，同時也應該在工作室教授學生手工藝的技巧、製作技術與材料的特徵。

包浩斯剛剛成立，格羅佩斯開始招聘教員，以建立教學體系。這是一個非常困難的工作，因為經費拮据，而教育改革的任務又非常特殊，因此，如何選擇合適的教員成為他最關心的問題。1919年，他招聘到第一批三名教員，他們是作為「形式導師」的雕塑家傑哈特‧馬科斯（Gerhard Marcks），畫家里昂‧費寧格（Lyonel Feininger，1871-1956）和畫家約漢‧伊頓（Johannes Itten）。其中伊頓對於包浩斯的發展起了非常重要的影響。

約漢‧伊頓（1888-1967）是一個瑞士的畫家，原來是小學教師，後來去斯圖加特美術學院跟隨德國表現主義的重要畫家之一阿道夫‧荷澤（Adolf Hoelzel）學習，受到他的影響。畢業以後在維也納辦學校，試驗各種新的教學方法，與當時一些重要的試驗藝術家—比如設計家阿道夫‧盧斯、音樂家阿諾德‧舒伯格等人有密切的聯繫。格羅佩斯接納了自己的新婚夫人阿爾瑪‧馬勒的建議，聘用伊頓到包浩斯擔任「形式導師」的職務。

伊頓是一個非常特殊的教員，一方面具有非常敏感的形式認識，另一方面則又是高度宗教化的，他在包浩斯的第一個階段中作風積極，促進了教學發展；同時又帶來了許多消極的因素，妨礙了總體教育的前進。他本人具有濃厚的宗教意念，但是同樣又對於基礎的形式教育具有獨到的見解和強烈的試驗欲望，因此他的教學往往將宗教和科學視覺教育混作一體，對學生來說，具有積極和消極的雙重影響。

伊頓的宗教信仰使他完全投身於學校。他住在學校附近，全部時間幾乎都和學生一起。他認為設計教育的基本課程應該和一般的繪畫課程有區別，因此他設計了一系列新的以訓練平面視覺敏感為中心的課程，稱為「基礎課」（Vorkurs），格羅佩斯同意他的要求，把這些課程列入包浩斯選修課程中，因此，伊頓是世界設計教育中第一個創造基礎課程的人。

伊頓強調訓練學生對於自然的敏銳觀察能力，對於不同的自然材料，比如石頭、木頭、皮革等等，質料不同，表現也應該不同。他在素描教學中，始終強調對於特定材料的真實表達。伊頓同時也是最早引入現代色彩體系的教育家，他堅信色彩是理性的，只有科學的方法能夠揭示色彩的本來面貌，學生必須先了解色彩的科學構成，然後才可以談色彩的自由表現。當時，現代色彩學才剛剛建立，伊頓已經開始積極地引入這種科學，使學生能夠對色彩有一個實在的了解，而不僅僅存在於個人的不可靠的感覺上。

伊頓的「基礎課」其實是一個洗腦的過程，通過理性的視覺訓練，把學生入學以前的所有視覺習慣完全洗掉，代以嶄新的、理性的、甚至是宗教性理性的視覺規律。利用這種新的基礎，來啓發學生的潛在才能和想像力。他的基礎課因為將色彩、平面與立體形式、肌理、對傳統繪畫的理性分析混為一體，因此具有強烈的達達主義特點，也具有德國表現主義繪畫創作方法的特點。但是，他方法的重心依然是理性的分析，並不是藝術家任意的、自由的個人表現。他訓練的最終目的是設計，而不是把訓練本身當作目的的；對伊頓來說，基礎課始終只是基礎，不能當作目的。從他提出的道理來看，這種安排是非常正確的。

但是，在早期的包浩斯整個課程安排中，伊頓的基礎課基本上將所有的時間都佔用了，學生沒有其他時間從事真正的設計或者藝術的探索與學習。因此，他的基礎課程就成了為基礎而基礎的教學核心，排斥其他課程的介入。同時，伊頓的宗教思想常常干預教學，比如他經常叫學生畫「戰爭」，他反對學生的浪漫主義表現，幻想的描述，而只是強調表達個人對於宗教精神的捲入。格羅佩斯發現了這些問

題，但不希望正面與教學積極的伊頓衝突，所以借助其他教員來進行對伊頓的安排與錯誤的糾正。

在格羅佩斯的努力下，威瑪包浩斯開始建立學生能夠動手的工場體制。當時設立了木工工場（the cabinet-making workshop），編織工場（the weaving workshop），書籍裝訂工場（the bookbinding workshop）以及陶瓷工場四個工作室，提供學生教學實習。

1920到1922年期間，包浩斯聘用了另一批新教員，對於改善學院的教育體系有更積極的促進效用。這些新教員都是畫家，他們分別是德國非常重要的表現主義大師─俄國人康丁斯基、德國表現主義畫家保羅‧克利，以及奧斯卡‧施萊莫（Oscar Schlemmer，1888-1943）和喬治‧孟克（Georg Muche）等人。

在這幾個新人中間，克利對於理論問題興趣極大，他是少有的閱讀廣泛的藝術家之一。他盡力把藝術理論簡單、明確化，而不像大多數理論家那樣把簡單問題複雜化。他在包浩斯教學期間，發現這個學校有非常大的試驗空間和彈性，因此通過自己的教學，盡力把藝術發展與政治、意識形態背景結合起來。他本人具有相當左傾的思想，1919年慕尼黑蘇維埃革命失敗以後，他在給一個同事的信中寫道：「個人主義的藝術是資產階級奢侈的藝術」，「新的藝術形式只能通過新的手工藝學校方式達到，而不是象牙塔式的學院派教育的結果」。因此，可以看出他與格羅佩斯的思想是一脈相承的。

克利認為，所有複雜的有機形態都是從簡單的基本形態演變出來的。如果要掌握複雜的自然形態，關鍵在於了解自然形態形成的過程。比如花的生長、開放過程，可以啟發對自然形態規律的了解。他說：「自然應該在繪畫當中重新誕生」。繪畫的結構規律與自然的發展規律應該是一致的，這樣才能反映真實的規律來。學生也應該做到好像自然一樣地複雜。克利於1925年發表的《教學手記》（屬於「包浩斯叢書系列」〔Bauhaus Book〕，中文版已由藝術家出版社發行）中包含了他的這一思想。他反覆強調，不應該模擬自然，而是遵循自然的發展規律，自然的法則，因為法則造成自然，而不是單純的再現的自然。因此，他一向鼓勵學生對色彩、形式、想像力進行試驗，並且常常在課堂上利用自己的繪畫創造進行演示，引導學生了解他的思想。為了總結自己的試驗，他把早期在教學中講的內容全部記錄下來，包括黑板版書，示意圖等等。克利的一個非常重要的成果是把理論課和基礎課、創作課加以結合，使學生得到最大的啟發。

雖然，包浩斯並不鼓勵繪畫，也不鼓勵學生走純藝術的方向，但是，克利還是利用繪畫來傳達自己的教學思想。他認為繪畫是教學的一種媒介，並不是最終的目的。繪畫好像蓋房屋的過程，是一件一件加上去的，因此，利用繪畫教育，同樣可以達到設計教育，特別是程序教育的目的。

康丁斯基到包浩斯的時候正值他藝術創作的高峰期。於十九世紀末、二十世紀初他到慕尼黑學習藝術，畢業以後留在德國，成為德國表現主義的重要成員之一。1918年俄國十月革命勝利，他曾經短期回國，參與了俄國的早期試驗藝術運動。1920年他為莫斯科藝術與文化學院（the Moscow Institute of Art and Culture, Inkhuk）起草教學大綱，受到《包浩斯宣言》極大的影響。在包浩斯的教員當中，他是從開始就對這個學院的宗旨和目的了解最為透徹的一個。

1921年，他因俄國開始排斥構成主義和「至上主義」藝術，對革命的熱情的幻滅，離開俄國到德國。受格羅佩斯的邀請到包浩斯教學。作為世界上第一個真正的完全抽象畫家，他對於包浩斯有著非常積極的促進作用

康丁斯基認為，未來的藝術一定是多種媒介的綜合，不會再是單一媒體的表現。他稱之為

克利著《保羅‧克利教學手記》一書中文版封面，藝術家出版社出版。

"Gesamtkunstwerk" 過程，這個德文詞勉強翻譯成「藝術創作的綜合」（英譯為 total work of art）。這個術語並非康丁斯基創造的，它其實是德國音樂家華格納最早開始使用，康丁斯基把它首先用於視覺藝術的創作與教育上。1912 年，當他在表現主義藝術團體「藍騎士」（Blue Rider）中時，他已經鼓吹這種構想。從這個觀念出發，他自然會認為所有的技術應該為設計這個重心服務，他對於統一、綜合學科和媒介的主張，使他自然成為格羅佩斯的重要合作者。因為他們的觀念上具有相似的內容。

康丁斯基來到包浩斯以後，取代了施萊莫在壁畫工作室的形式導師職務，他同時設立了自己的獨特的基礎課程，與克利呼應，嚴格地把設計基礎課程建立在科學、理性化的基礎之上。康丁斯基為人簡單、寡言，學生都感到他冷漠，難以接近。但是，他卻建立了包浩斯最具有系統性的基礎課程。

從技術層面來講，包浩斯最引人注目的內容之一是它的基礎課程。包浩斯應該是最早奠立基礎課程的設計學院。事實上，包浩斯當時開設的基礎課並不完全是嶄新的，當時德國其它美術學校也有開設，真正造成其與眾不同的是這個課程的理論基礎。通過理論的教育，來啟發學生的創造力，豐富學生的視覺經驗，為進一步的專業設計奠立基礎。當時大部分學校的基礎課程是單純的技術訓練，沒有理論支持及依據。在包浩斯，無論是伊頓、克利，還是康丁斯基，他們的基礎課程都建立在嚴格的理論體系基礎之上。伊頓在 1923 年辭職，而克利擔任基礎課教育直到 1931 年，康丁斯基則一直堅持教基礎課程，直到 1933 年包浩斯被迫關閉為止。基礎課程對於技術的強調是本質內容，理論的依據和支持則是基礎課程的精神內容，兩個方面互相協調，因此，基礎課程的本質和精神，可以說是一脈相承的。他們在基礎課程的教學中都強調對於形式（平面和立體）和色彩的系統研究。克利和康丁斯基還出版了自己的設計

（上）康丁斯基著《點線面》等書籍中文版封面，藝術家出版社出版。

（下）1923 年拜耶設計的包浩斯展覽目錄封面，是歐洲二次世界大戰前形成的現代主義平面設計風格的集中體現。

基礎課程教材，比如克利的《教學手記》，康丁斯基的《點線面》（本書中文版已由藝術家出版社發行）。這些著作都編入了「包浩斯叢書」。

伊頓的最大成就在於開設了現代色彩學的課程。他對色彩理論領會得很透徹。當時德國最重要的色彩理論專家是約翰·哥德（Johann Wolfgang von Goethe），伊頓和其他包浩斯的基礎課程教員都是以約翰·哥德的理論作為基礎的。伊頓曾經在斯圖加特美術學院學習，他的老師阿道夫·荷澤是一個色彩專家，受哥德的色理理論影響很深。他主張從科學的角度研究色彩，而不是像大多數美術教員一樣強調色彩對於人的感情作用和心理反應。在這點上，伊頓是受到他的老師的影響的。1916 年，伊頓在一段筆記當中，表達了他對色彩與簡單幾何圖形之間的有機關聯之認識。他認為方、圓、三角型與色彩應該具有必然的內在關係，因此，他在包浩斯的教學從一開始起就強調色彩訓練和幾何形態訓練的合一。他對於色彩的對比、色彩明度（value）對於色彩的影響、冷暖色調的心理感受、對比色彩系列（complementary colors）的結構都非常重視。通過他的教學，學生對於色彩有明確的認識，並且能夠熟練地掌握與運用。

對於色彩和形體，康丁斯基與伊頓具有同樣的看法，因此，他的課程可以說基本是伊頓的延續，並沒有超過伊頓的發展範圍。但是，康丁斯基比較重視形式和色彩的細節關係；伊頓是從總的規律來教授的，而康丁斯基則比較集中研究形式和色彩具體到設計項目上的運用。他要求學生設計色彩與形體的

「單體」，然後把這種單體進行不同的組合，從中研究形體、色彩的結合方式和產生的視覺效果。

康丁斯基對於包浩斯基礎課程的之貢獻主要在兩個方面：一、分析繪畫；二、對色彩與形體的理論研究。他的教學是從完全抽象的色彩與形體理論開始，然後逐步把這些抽象的內容與具體的設計聯繫起來。比如研究色彩的「溫度」與形式的變化關係。對於色彩的純度、明度、色彩的調和關係，色彩對於人的心理影響，他都通過嚴格的教學方式逐步去引導，最後使學生完全掌握色彩與形態的理論，並且能夠得心應手地運用在設計中。

包浩斯的基礎課是在1925年遷移到迪索以後才比較完整地建立起來的。當時，由包浩斯自己培養出來的第一批四個碩士研究生畢業，全部被留下擔任教員，加強了教學力量。這批人包括約瑟夫·阿爾柏斯（Josef Albers，1888-1976）、赫伯特·拜耶（Herbert Bayer，1990-1985）、馬謝·布魯爾（Marcel Breuer）、朱斯特·史密特（Joost Schmidt，1893-1948）。布魯爾是傑出的建築家和家具設計家，拜耶和阿爾柏斯日後都成為世界著名的平面設計家，這批人實際設計能力已經超過了他們的老師，同時又能夠擔任基礎課教育，實力很強。

包浩斯在迪索時期的課程，已經比較明確地分成幾個大類，即：一、必修基礎課；二、輔助基礎課；三、工藝技術基礎課（如金屬、木工、家具、陶瓷、玻璃、編織、牆紙、印刷等工藝）；四、專門課題（如產品設計、舞台設計、展覽設計、建築設計、平面設計等等）；五、理論課（藝術史、哲學、設計理論等等）；六、與建築專業有關的專門工程課程。

這些特點，的確是對世界現代設計教育的重大貢獻。當代設計教育的基礎課程受到包浩斯基礎課程的影響甚深，甚至還沒能達到包浩斯當年的水準。技術與理論合一的協調，是基礎課程的關鍵，這一點，可能是最應該從包浩斯基礎課程體系中學習的地方。

包浩斯具有非常強烈的國際主義特點，它的存在不但吸引了世界各國的注意，同時也吸引了世界各國關心、從事現代設計與現代建築的專家們；在歷史發展過程中，這個學院成為歐洲現代設計的一個重要核心。包浩斯綜合了當時歐洲現代主義的設計研究成果，其中，俄國構成主義的影響是明顯的。與此同時，荷蘭的「風格派」也對於該校體系的建立產生過重要的影響，其中，「風格派」的精神領袖杜斯伯格對包浩斯的影響最大。

荷蘭「風格派」的奠基人杜斯伯格起初對於包浩斯是持有批判態度的。但是，對於如此一個大規模的現代設計教育試驗，他依然感到極大的興趣。荷蘭國家狹小，工業水準不可能和高度發達的德國相比，因此荷蘭「風格派」除了出版雜誌，設計少數試驗性的建築、家具以外，很難進行更大規模的社會試驗；而德國人卻把這種試驗以一個獨立的設計學院方式開展起來，杜斯伯格對此相當興奮。因此，他一方面對包浩斯抱有懷疑態度，另一方面則非常希望了解這個學校。他與其他荷蘭「風格派」成員日後與包浩斯的接觸、交流，對促進歐洲現代設計的發展起了推進作用。

1921年，杜斯伯格第一次來到包浩斯參觀，就在參觀期間，他對這個學校的興趣立刻強烈增高，以至他很快決定把《風格》雜誌也遷移到威瑪的包浩斯來出版。他在包浩斯的講學中贊揚了格羅佩斯建立新型設計學院的行動，但是，同時又尖銳地批評了包浩斯的發展方向。他的批判絕不是空泛膚淺的攻擊，而是具有實質性的內容的。

費寧格對於這樣一個具有異議的設計家深感興趣，他建議格羅佩斯聘用他來包浩斯任教。費寧格認為在一個學院裡能夠容納不同的觀點，對於學校的發展很是重要，能夠有異議，教學才能保持健康的發展。格羅佩斯再三考慮後同意此一建議。1921年4月，杜斯伯格受聘於包浩斯，開始在威瑪教學。

杜斯伯格在包浩斯的教學並不如人意。雖然他在藝術理論上主張理性表現，主張嚴格的結構次序，但是在教學上，他卻是相當地傾向無政府主義的。他在威瑪組織了「國際構成主義和達達主義大會」（the Constructivist and Dadaist Congress），但是，藝術上提倡的達達主義卻並沒有能夠給包浩斯的教學提供多大的幫助。上課的時候，他大吵大嚷，在高聲叫嚷構成主義口號的時候，他的夫人奈麗（Nelly van Doesburg）則在鋼琴上演奏構成主義的非調性音樂。杜斯伯格不斷攻擊包浩斯是「浪漫主義」的，是非理性的，但是他帶來的卻是更加非理性的無政府主義混亂。

杜斯伯格的教學和工作方式，從另外一個極端的角度提醒了格羅佩斯：如果包浩斯不把握方向的話，那麼，學校的教育很可能會走向極端，走到無法控制的地步。因此，從1922年左右開始，格羅佩斯嚴肅的考慮學院的發展，以及杜斯伯格、伊頓對於學院教學可能造成的消極影響。他首先把原來比較藝術型的校徽交由奧斯卡·施萊莫重新設計，變得比較單純和簡練，具有明確的結構主義特徵，開始走向

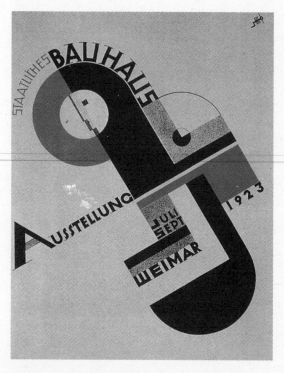
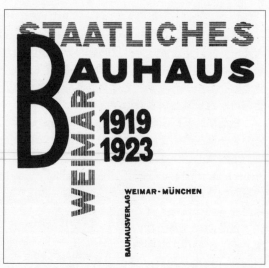

（左）德國包浩斯學院教師史密特1923年設計的「包浩斯展覽」海報，明顯可以看出受到俄國構成主義和荷蘭「風格派」的影響。

（右）1923年莫霍里－納吉設計的包浩斯展覽的目錄，形成完整的包浩斯和歐洲現代主義平面設計風格。

理性化。不久之後，在同年2月3日他提出一份備忘錄，交給每個「形式導師」。這份備忘錄當中，他對於包浩斯的發展提出了自己的看法：他認為包浩斯處在與真實世界隔絕的孤立危機當中，他明確放棄戰後初期烏托邦思想和手工藝傾向，提出應該從工業化的立場來建立教學體系。他更提出：試驗性的教學必須為實際的設計目標服務，而不僅僅是知識分子的無病呻吟，或者個人探索。他要求學院的體系立即進行改革，以理性的、次序的方式取代從前的個人表現的方式。

格羅佩斯的這種新的發展，與當時德國的社會發展趨勢是相吻合的。當時德國對於各種藝術形式，包括音樂、電影、文學、美術等等，都提出了改革的要求，表現主義已經正式被宣告死亡了，取而代之的是新的次序及規範，理性的思考和創造。這種新的文化與藝術的發展被稱為"Neue Sachlichkeit"，或者勉強翻譯成英語的"New Objectivity"，即「新客觀主義」；它表明德國已經開始從戰後初期的個人恐慌及憤怒中恢復過來，走向更加嚴肅的理性思考。

格羅佩斯改革的一個重大步驟，是掃除造成無政府主義、神秘主義的因素。因此格羅佩斯公開勸說伊頓辭職。伊頓在那年復活節離開學校，到蘇黎世附近赫里堡（Herrliberg）的「馬茲達南」教的「生命學校」去修煉。他的位置立即被格羅佩斯聘用的一個新人—拉茲羅·莫霍里-納吉取代。

2·莫霍里—納吉的影響

莫霍里-納吉（Laszlo Moholy-Nagy，1895-1946）對於包浩斯具有決定性的影響。他是匈牙利人，早期立場左傾，對於匈牙利共產黨人貝拉·孔（Bela Kun）組織的蘇維埃政權非常感興趣，並且支持這個政權。他是一個自學成功的設計家和藝術家，早年以繪畫和平面設計謀生。當他看到俄國構成主義的成果時，立即被這個設計運動的思想和風格吸引，從而成為匈牙利的構成主義設計家。1921年元月，納吉到柏林工作，從事字體設計，經過朋友的介紹，他被引見給格羅佩斯，格羅佩斯當時正在考慮對學院進行大規模的改革，因此，在與他交談以後，格羅佩斯很欣賞他的踏實工作方式和對問題的尖銳洞察能力，決定聘用他來對包浩斯的基礎課程和教學結構進行改革。

莫霍里-納吉是一個非常簡樸的人。他從來不擺知識分子和藝術家的架子，他一向穿著工人的服裝上班。這是他在意識形態上受到俄國十月革命和構成主義強烈影響的結果，他特別受塔特林（Vladimir Tatlin）和李西斯基（El Lissitzky）的影響，在思想和工作方法上都學習他們。這兩個俄國構成主義的大師都認為藝術家無非是一個普通工人而已，並沒有什麼與眾不同之處，塔特林認為最優秀的藝術家應該

是與工程師一樣的人，認識藝術後面的力量比藝術本身的製作過程和藝術的風格更加重要。因此可以說，一開始納吉就與伊頓、杜斯伯格有非常不同的立場。他的這個立場，與格羅佩斯希望發展和強調的精神是一致的。正因爲如此，莫霍里－納吉才成爲包浩斯體系的關鍵人物。

納吉從各個方面入手，在包浩斯推進俄國構成主義的精神，把設計當作是一種社會活動、一種勞動的過程，否定過分的個人表現，強調解決問題、創造能爲社會所接受的設計，把這種具有強烈社會性的設計觀念灌輸到教育當中，是他的一個堅持不懈的努力方向。他從平面設計、繪畫、試驗電影、產品設計、家具設計等等各個方面灌輸自己的觀點，並且身體力行地從事設計和創作，他對於包浩斯發展方向的改變起了幾乎是決定性的作用。

納吉創作了大量的繪畫和平面作品，全部是絕對抽象的作品。他相信簡單結構的力量，利用平面來表達這種力量。他設計的包浩斯叢書、海報，拍攝的照片和製作的電影，都具有強烈的理性特徵，並且顯示了理性化對於設計造成的積極效果。他的立場和方法，在學生中產生了很大的影響。

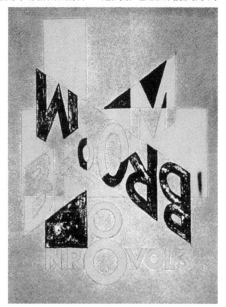

納吉對於繪畫與攝影都非常精到，他追求單純的抽象效果，是個完全抽象的藝術家。曾經有傳說，說他通過電話指導工廠創作一幅裝飾畫，因爲是抽象作品，所以他用電話說明就行了，無須親自去製作。他將自己的畫作稱爲「反繪畫」（anti-painting）。對於藝術，他認爲是一種個人的奢侈行爲，因此，雖然喜歡，但是並不提倡。他曾經說：「在大戰期間（指一次世界大戰），我開始對於自己的社會責任有所覺悟，現在，我的這種社會責任感更加強了。捫心自問：在整個社會處於混亂之中跑去畫畫到底對不對呢？當每個人都需要爲生存這個簡單問題奔波時，我有沒有這個特權去當藝術家呢？在過去的一百多年當中，藝術和生活一直是沒有關係的。放縱自己於藝術創作之中並不能夠對民衆的幸福帶來任何的幫助。」

從這段話中，我們可了解納吉的社會主義立場和他對於設計、藝術的社會功能性高度重視的立場。他一向把藝術視爲一種單純的個人享受和個人放縱，因此並不提倡單純的藝術。在包浩斯中，他比任何一個教員都更加重視機器，懂得機器，同時還會使用和操縱不少機器。他是一個能夠與人共處、與人交流、能力很強的好老師，在學校中得到普遍的尊敬和喜愛。

納吉在學校中接替了依頓的職務，擔任基礎課程的教學。同時，他也在金屬工場擔任導師。他把依頓從前安排的那些宗教色彩很強的教學內容全部摒棄，舊課程當中那些強調個人情感、自我修養之類的內容也全部剔除。他的教學目的是要學生掌握設計表現技法、材料、平面與立體的形式關係和內容，以及色彩的基本科學原理。他的努力方向是要把學生從個人藝術表現的立場上轉變到比較理性的、科學的對於新技術和新媒介的了解和掌握上去。他指導學生製作的金屬製品，都具有非常簡單的幾何造型，同時也具有明確、恰當的功能特徵和性能。

莫霍里－納吉在平面設計上也具有很大的貢獻。他在包浩斯期間，爲學院和其他單位設計過不少平面作品，特別是書籍設計，體現了他對於俄國構成主義的明顯追求。他的設計強調幾何結構的非對稱性平衡，嚴謹的結構，完全不採用

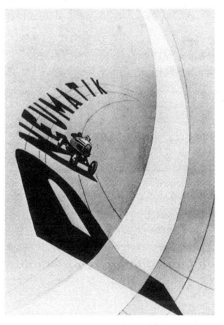

（上）莫霍里－納吉 1923 年設計《掃把》雜誌的書名頁

（下）1923 年莫霍里－納吉把字體和汽車插圖組合在一起所作的汽車輪胎廣告

任何裝飾細節，具有簡單扼要、主題鮮明和富有時代感等特點。納吉是大量採用照片拼貼、抽象攝影技術來從事設計的先鋒之一。他在這個時期拍攝了相當多的抽象照片，利用細節放大或者特殊角度等方法，從具體生活主題中抽象出完全沒有具象的形象，具有非常強烈的現代感。而他又往往把這些照片用於平面設計中，造成平面設計的現代感。對於他來說，照相機只是設計的工具而已。利用顯微、鳥瞰角度等等方法，達到非常特殊的效果是莫霍里-納吉攝影的特色。經其影響，包浩斯成為在世界美術和設計教育史上，第一個重視攝影甚於繪畫的學院。

聘用莫霍里-納吉，體現了格羅佩斯思想上的一次轉變。他從以前比較重視藝術、手工藝轉變到強調理性思維、技術知識的教育上。他在聘用依頓時期的基本教育立場，其實與半個世紀以前的英國「工藝美術」運動的原則立場並沒有什麼本質的區別；但是自從聘用納吉以後，學院的教學方向開始朝大工業化生產轉化。對於這個轉化，當時包浩斯的大多數教員是不同意的，不了解的。他們認為自從納吉來了之後，他們自己原來的教學方法和體系變得無所適從，這種情緒在那些長於藝術的教員中表現得特別強烈，因為他們感到納吉的改革，也就是格羅佩斯的改革，使得他們在學院的教學體系中難以找到自己的定位。

1923年，格羅佩斯又聘用了另外一個新教員，與納吉一同擔任基礎課程教學工作。這個新教員是自學成功的包浩斯畢業生約瑟夫·阿爾柏斯。阿爾柏斯對於各種材料的應用和材料使用的可能性興趣很大，尤其在發掘紙張的應用潛力和表現能力方面下了很大的功夫。他對於紙的各種折疊、彎曲、粘合、造型進行探索，總結出許多新的方法來，在利用紙進行結構組成，以及利用紙這種簡單材料為設計提供各種新的可能上，作出了很大的貢獻。他把自己的研究通過教學帶給學生，要求學生利用包括紙張在內的各種材料進行材料潛力的各方面研究，發展成設計的手段。紙造型成為阿爾柏斯基礎教育的一個非常顯著的特色。很多學生在畢業後都對此印象深刻，大家也非常喜歡他的這種引導性教學方法。從基礎課程教學來看，阿爾柏斯和納吉組成了完美的搭檔關係，他們互相補充、互相協助，因而使包浩斯的基礎課程教育發展到一個更加紮實的基礎上。

阿爾柏斯在色彩上也很有研究。他繼續發展了依頓、康丁斯基等人開創的色彩教學，指導學生把現代色彩理論運用到設計實踐中。阿爾柏斯1933年就來到美國，早期在北卡羅萊納州的「黑山大學」（the Black Mountain College, North Carolina）擔任平面設計教學。很快他又受到耶魯大學的藝術學院（Yale University, School of Art）聘請，擔任耶魯大學的平面設計教師，成為把包浩斯的平面設計帶到美國平面設計界的關鍵人物之一。

3·迪索時期的包浩斯（1924-1932）

因為政治問題，包浩斯受到來自右翼的壓力越來越越沈重。1924年9月，威瑪共和國的圖林幾亞政

府教育部通知格羅佩斯：從1925年3月開始，政府只能提供學院需要的一半資金。1924年底政府官員訪問了學院，通知教員：政府只能和他們簽訂六個月的合同。就在訪問後的第三天，格羅佩斯在教員會議中演講之後，宣布學院在1925年3月末關閉。

其實，格羅佩斯決定關閉威瑪的包浩斯，是一個爲應付社會右翼勢力反對的權宜之計，他的真正目的是把學院遷移到一個政治、經濟、文化條件比較合適的城市去，而不再在威瑪的政治漩渦中浪費無謂

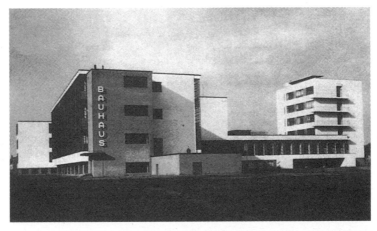

1925-1926年格羅佩斯等人在德國迪索設計和建成的包浩斯校舍，是現代主義建築的奠基作品。

的精力。爲了將學院繼續辦下去，校方開始廣泛接觸各界，商議遷移學院事宜；當時德國另外幾個城市如布萊斯勞等，都表示有興趣接納包浩斯。

在格羅佩斯和他的核心教員們來看，在所有這些表示歡迎包浩斯的城市當中，以迪索市提出的條件最爲優異。迪索在某些方面與威瑪很相似。自從1919年開始，德國安霍特王子家族（the Princes of Anhault）就住在迪索，他們與威瑪大公一樣，非常慷慨於藝術教育資助，並且對於藝術教育採取非常自由、寬鬆的態度。迪索另一個有利的條件是交通和地理位置。迪索距離德國政經、文化中心的柏林非常近，大約兩小時的火車車程就可抵達，同時在迪索與柏林之間又開展了飛航服務。綜合考慮了以上的需求，大家基本認爲迪索是一個很好的遷校地點。格羅佩斯很快決定遷校迪索市。

迪索的市長弗里茨·赫斯（Fritz Hesse）是決定包浩斯可以遷移過去的關鍵人物，他一方面希望包浩斯的來到會提高迪索的設計水準，進而促進工業的發展，同時也希望通過這個行動來表達他的社會主義立場。他爲這個學院撥出了一筆爲數可觀的預算，數目之大，大大出乎格羅佩斯意料之外，這種慷慨的撥款方式是包浩斯在威瑪時期無法想像的。赫斯提供的這筆預算是供包浩斯在迪索建立新校舍用的，據概括統計，如果按照美元換算，大約有二十五萬美元左右，這在當時是一筆驚人的大數字。在這樣的優異條件下，包浩斯立即搬遷到迪索去了。

爲了給人們一個清晰的包浩斯的形象，1926年，包浩斯在學校的名稱後面加上一個副標題—「包浩斯設計學院」（德文：Hochschule fur gestaltung，或者英文的the Institute for Design），這是第一次包浩斯明確地把「設計學院」與學院名稱聯繫在一起，其形象和目的性因而非常鮮明了。

迪索包浩斯的教學體系也開始改變：威瑪時期，教師被稱爲「導師」，現在改成正式的教育職稱「教授」，威瑪時期的「形式導師」與「工作室導師」的雙軌體制完全放棄，學院聘用各種工匠來協助教學，但是他們不再像威瑪時期那樣與教授享有同等地位。學生比較少參與學院重大決策活動，威瑪時期的自由主義被放棄了，轉而發展到比較嚴謹的教學體系上來。不少舊的工作室關閉，根據當地的情況和教學的需求又開始了一些新的工作室。格羅佩斯開始採用自己培養的新人來主持教學工作，比如馬謝·布魯爾畢業之後主持了產品設計，特別是家具設計的課程和工作室。一些工作室雖然仍舊開設，但是其目的和重點則不同，比如威瑪時期的印刷工作室主要強調平面藝術品的印刷，到了迪索時期，則主要放在版面設計、字體設計、廣告設計上，由另外一個畢業生赫伯特·拜耶主持印刷課程。納吉和阿爾柏斯依然主持基礎課，格羅佩斯本人則集中於客戶定貨的建築設計項目研究和教學活動，整個體系開始建立在比較嚴謹的基礎上了。

真正巨大的變化，是在迪索包浩斯增加了一個新的系—建築系。1926年格羅佩斯已經開始著手組織這個系，1927年建築系開始招生，從而開啓了學院的新的一頁。這個系的工作由建築師漢斯·邁耶（Hannes Meyer）主持。

真正的任務和改革的重擔卻依然落在格羅佩斯身上。這個巨大的任務就是設計和建設新的校舍，以

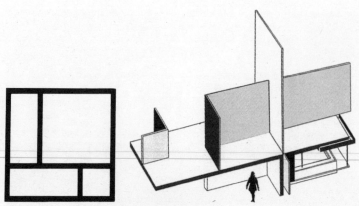

（左上）包浩斯平面設計專業畢業生拜耶
1923年設計的克勞斯彩色玻璃公司的標誌

（右上）1924年拜耶設計、提倡的街頭車站
和報攤亭，與他的平面設計完全吻合。

（下）1928年拜耶設計的《包浩斯》校刊封面

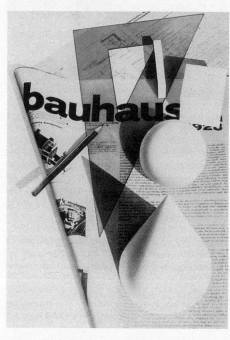

盡早能用來教學。格羅佩斯從1925年開始設計新包浩斯校舍，時間非常緊迫，因為遷校迪索之後只是暫時在臨時的建築內展開教學，這個過渡期越長對教育的影響也就越大，他不得不利用最快的速度、最好的設計以及最有效率的建築方式盡快完成這個巨型校舍，來支持整個學院的教育運行。

新的校舍建築是一個綜合性建築群，其中包括了教學空間－教室、工作室、工場、辦公室、二十八個房間的宿舍、食堂、劇院或者禮堂、體育館等等設施，並且還包括一個樓頂的花園。這個建築是一個名符其實的綜合體。在設計中，格羅佩斯採用了非常單純的形式和現代化的材料、加工方法，以高度強調功能的原則來從事設計。建築高低錯落，採用非對稱結構，全部採用預製件拼裝，工場部分是玻璃帷幕牆結構，整個建築沒有任何裝飾，每個功能部分之間以天橋聯繫，體現了現代主義設計在當時的最高成就。這個建築本身在結構上是一個試驗品，總體結構是加固鋼筋混凝土，地板部分是以預製板鋪設在架空的鋼筋網上的。平頂式的屋頂採用了一種新的塗料來防漏，但是後來還是不太成功，凡是下雨時，都會有漏雨的情況。

這個建築內部的設計，包括室內設計、家具設計、用品設計等等，也都體現出與建築本身同樣的設計原則。整個建築成為二十世紀二十年代的現代主義設計最佳傑作。

迪索包浩斯新校舍內部的設備、家具和其他所有用品都是由學生和老師設計，在包浩斯自己的工場製造。因此，從建築到設備，具有一種高度的統一特徵，故這個建築被評論界評為「二十世紀二十年代世界上最重要的現代主義建築群」。由於所有的功能都包含在建築之中，因此，這個建築的設計又提供了非常密切的社區精神，師生朝夕相處，一切所需都在校舍內，對於提高團隊精神、提高合作意識有很好的促進作用，現代主義設計先驅認為建築對於人的行為可以造成改變這個理論原則，通過這個建築提供了第一個很好的示範模式。

迪索包浩斯共有十二個教員，其中六個是原來學校的畢業生。他們都是在威瑪時期入學的，畢業後留校工作，擔任新的設計教員。這個教員結構的組合，其實是格羅佩斯苦心計畫的一個部分，他希望能夠用自己培養的人來改變教學的模式。而他也的確做到了。

這六個教員之一的阿爾柏斯，其實早在威瑪時已經擔任部分課程的教學工作了，但是由於當時條件不成熟，他不是全職教員。包浩斯遷移到迪索以後，格羅佩斯立即把他和另五個傑出畢業生升為全職教授，其中還包括了赫伯特·拜耶、馬謝·布魯爾、辛涅克·謝柏（Hinnerk Scheper）、朱斯特·史密特和根塔·斯托茲（Gunta Stolzl）。其中五人被指派擔任基礎課程和設計課程教育工作，斯托茲則在紡織工場協助蒙克的課程，直到1927年他辭職為止。拜耶主要擔任繪畫教學，謝柏主持壁畫設計課程，布魯

爾負責家具設計，史密特負責雕塑工場。這六個人的學術地位並沒有原來那些老教員高，區別在工資待遇、職稱等方面，他們依然被稱爲「青年教師」，工資是老教師的三分之二左右。雖然當時曾經許諾將來會提高他們的待遇，與老教員一樣，但是卻一直沒有實現。

在這幾個教員當中，赫伯特‧拜耶大約是最多才多藝的一個了。他於 1900 年出生在奧地利，在平面設計、攝影、展覽設計、建築設計等方面都有非常特殊的才能。他曾經在達姆斯塔德當建築設計師助手，1921 年來威瑪求學，進入包浩斯，是康丁斯基和納吉的學生。在 1925 到 1928 年期間，他負責包浩斯的印刷設計系，這個期間他對廣告技術非常感興趣。他設計了不少展覽的廣告路牌，促銷廣告，也設計了不少產品標誌和企業形象標誌。他把威瑪時期的一個單純爲石版印刷、木刻和其他爲藝術服務的印刷系改造成爲一個主要採用活字印刷、機械化生產教育服務的新專業。

拜耶本身的能力，使他早在學生時期已經開始從事商業設計工作。他主要集中在字體設計上，習慣採用非常簡單的字體，在版面設計上採用非對稱方式，明顯受到荷蘭「風格派」和他的老師莫霍里－納吉的影響。自從擔任字體與印刷設計的老師以後，他致力於創造簡單的版面和字體。當時，德國流行的是「哥德」體，非常繁瑣與古老，功能性差，德國當時不但對於專有名詞、每個句子第一個字母要求採用大寫，同時，也要求所有名詞的第一個字母必須用大寫，這使德國的字體設計大大落後於國際水準；拜耶對於這種情況感到非常焦急。因此，他努力改造德國字體上這種落後的狀況。他認爲字體的裝飾線體（serifs）是多餘的累贅，他也不喜歡大寫字母，因而創造了無飾線體、小寫字母爲中心的新字體系列，成爲包浩斯字體的一個特徵。拜耶認爲單獨只要小寫字母（lower-case）非常經濟，因爲只需要一個字母，而非兩個。他的這種做法，包含了強烈的社會主義、民主主義動機。1925 年，拜耶創造了「通用體」（universal）的無裝飾線字體系列，表現了他的這種信仰在具體字體設計上的運用。1931 年他進一步發展了無裝飾線字體。他在 1933 年爲德國的別豪特字體鑄造廠（the Berthold Foundry）創造了更加簡練的「拜耶體」（Bayer type）。

當時對於他在字體上進行的改革，無論在學院裡還是社會上都有異常強烈的反對

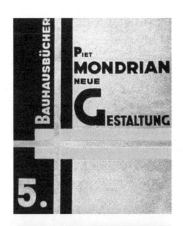

（右四圖）莫霍里－納吉設計的《包浩斯叢書》書衣，1924-30 年。

（左上）1929 年莫霍里－納吉設計的包浩斯叢書封面

（左下）1923 年拜耶爲威瑪共和國圖林幾亞政府設計的紙幣。他取消紙幣通常使用的人物肖像，採用完全抽象的編排，成爲世界上最早的全抽象紙幣設計。

（上）1925 年拜耶開始一系列的字體設計探索，此為他在包浩斯設計的幾種無裝飾線字體，是當時包浩斯通用的字體，廣泛使用在包浩斯的出版品上。

（下）朱斯特・史密特 1929 年設計的《包浩斯》校刊封面

聲浪，人們不理解，也在文字上採取習以為常的態度，不希望太大的改動。這種反對的力量，使拜耶在某些特別的情況下也不得不讓步。但是，學校內他是比較有權威的，他的改革探索也得到格羅佩斯的支持，包浩斯的出版物則基本是他的設計，採用他的字體，形成了當時在字體設計、平面設計上最為先進的局面。現在，無飾線體已經成為世界字體中最重要的類型之一，從歷史的角度來看，我們可以說，包浩斯與無飾線體幾乎是無法分開的一個組成。

拜耶在廣告和展覽設計上也有很大的成就。1920 年代末，他成為《時尚》（Vogue）雜誌的藝術設計總編，開始投入商業刊物的平面設計工作，並且開始廣泛採用剛剛出現的彩色攝影來設計封面和插圖。《時尚》雜誌 1930 到 1936 年的風格被稱為「新線」（die neue linie），這個風格的創造人就是拜耶。

拜耶 1938 年來到美國，在美國廣告公司沃爾特・湯普遜公司（J. Walter Thompson）和多蘭國際公司（Dorland International）負責設計藝術諮詢工作。為了推廣包浩斯思想，他與紐約的現代藝術博物館合作，在 1938 年舉辦了具有很大影響的「包浩斯展」，刺激整個美國設計界。1946 年，拜耶遷居到科羅拉多州的阿斯平（Aspen, Colorado），擔任阿斯平學院（the Aspen Institute）的教學領導人。1956 年與美國集裝箱公司（Container Corporation of America）合作，擔任這個公司的設計部門負責人。他的平面設計思想和方法在這個時期影響更大，本書在以下的章節將介紹他這方面的貢獻。

另外一位教育家朱斯特・史密特在進入威瑪時期包浩斯之前是學習繪畫的，因此當他在 1919 年進入學院時已是一個很有成就的畫家了。他在包浩斯開始從事雕塑方面的探索，同時也對字體和平面設計非常投入，1928 年拜耶辭職之後，史密特繼任印刷工場領導，主持平面設計和字體設計教育，一直到包浩斯關閉為止。他是將包浩斯的平面設計保持在教學體系中的關鍵人物。

這些年輕的教師與上一代他們的老師有很多地方是不同的，他們在設計上比較多元化，有更豐富的設計實踐經驗，因此也更能提供學生以各種實際問題的解決方法；在他們的指導下，包浩斯的教學與實踐結合得更緊密。也由於年紀比較輕，他們與學生間的關係也就更加密切。可以說，迪索包浩斯的形象和成就，與這批青年教師的貢獻是分不開的。

包浩斯在迪索時期進入了成熟階段。在平面設計上也形成自己完整的面貌和形象。包浩斯的平面設計基本是在荷蘭「風格派」和俄國的「構成主義」雙方的影響之下形成的，因此，具有高度理性化、功能化、簡單化、極限主義化和幾何形式化的特點。其中，以拜耶和納吉的影響最大。

迪索時期的包浩斯出版了自己的校刊《包浩斯》，這份刊物成為包浩斯平面設計試驗的主要場地。這份雜誌的主編包括格羅佩斯、克利、納吉、杜斯伯格、蒙德利安等人，而主持平面設計的則是納吉。其實，這份刊物除了兩期之外，

全部封面和大部分版面設計都是由納吉主持的。而拜耶則參與了大量的具體設計工作。他們在這份刊物的設計上廣泛採用了無裝飾線體，簡單的版面編排，構成主義的形式，達到極度功能化的形式。 1925年，拜耶提出字母的大、小寫在讀音上毫無區別，因此沒有存在大寫的必要；他在這一年開始在所有包浩斯出版物上取消了大寫字母，是一個非常激進的改革。他的目的是要創造出一個平衡的版面來，所有字體的形成因素都必須爲版面的最佳傳達效果考量。他設計出來的版面和字體非常強而有力。拜耶這個時期設計的一些海報，比如爲慶祝康丁斯基六十歲生日（1925年）所設計的海報，具有他的平面設計的鮮明風格。在這個議題上，包浩斯的其他人與他具有相同的立場，因此，也符合整個學院的設計教育和思想。

4 · 包浩斯的最後時期─柏林時期 (1932-1933)

1928年，格羅佩斯離開學院去從事自己的設計事務，而拜耶和納吉也在這個時候離開學院到柏林去了，包浩斯的元氣因而大傷。在平面設計教育上，接替拜耶主持教學的是新畢業生朱斯特·史密特，他成爲平面設計的負責人，主持印刷、版面、字體設計和展覽設計的課程，他把包浩斯的平面設計傳統繼承下來，並且加以進一步的發展。他發展出利用方格，在工整的網格上進行設計的一套新的理性設計體系和方法，對於設計上的次序化和嚴格化起了重要的作用。

包浩斯第二任校長漢斯·邁耶是德國共產黨黨員，擔任校長以來，全力在學院中推動共產主義運動，學生當中黨員人數劇烈增加，學院也很快從一個單純的設計學院演變成爲政治運動的中心，因此，遭到保守的整個社會力量的敵視。受到他泛政治化立場的影響，學院在1930年遭到來自政府部門和德國右翼社會組織的攻擊，面臨資金短缺，外界敵意的重重困擾，學院最後不得不強迫邁耶辭職，因而出現了領導的空缺。根據格羅佩斯的推薦，米斯·凡·德·洛（1886-1969）接任校長。他從 1930 年 8 月將包浩斯從邁耶手上接過來以後，開始包浩斯最困難的階段，慘淡經營，最後終於在1933年4月被納粹封殺。

米斯是現代主義建築設計最重要的大師之一，他通過自己一生的實踐，奠立了明確的現代主義建築風格，提出了「少則多」（less is more）的立場和原則，經由教學影響了好幾代的設計家，從而改變了世界建築的面貌；很少有人對於現代建築的影響能像他那麼大。美國作家湯姆·沃爾夫（Tom Wolfe）曾經在他的著作《從包浩斯到我們的房子》（From Bauhaus to Our House）當中提到，米斯的原則改變了世界都會三分之二的天際線；此話並不誇張，從而也顯示出米斯對現代設計的重要。

米斯 1886 年 3 月 27 日生於德國阿亨（Aachen）市的一個石匠家庭，與格羅佩斯的出身比較，是非常卑微的。 1907 年，他與格羅佩斯一同在彼得·貝倫斯的設計事務所工作，受到貝倫斯思想很大的啓發，加上努力，逐步奠立了他在建築界的地位。1929年爲了巴塞隆納世界博覽會所設計的德國館，其成績進一步穩定了他的大師地位，取得世界性的名望。 1931 年他接任包浩斯設計學院院長，1938 年離開歐洲來到美國，長期在伊利諾州立大學擔任建築系系主任，並且大量進行建築設計。他可以說是影響二十世紀建築設計最大的人。米斯於 1969 年 8 月 17 日去世。

米斯與格羅佩斯的左傾立場完全不同，對於任何政治問題都漠不關心。對他來說，建築就是建築，他的關心僅僅在建築之上，至於爲誰設計，對於他來講並不重要。米斯的這個立場使他與他的大部分同一代的現代主義設計者顯得格格不入，完全不同。

米斯當時是前衛設計的最主要代表人之一，是前衛設計刊物 G 報（G─Gestaltung-Design）的主要支持力量。迪索市市長赫斯說他沉著，意志堅定，具有信心，是能夠把包浩斯導回正常軌道的最佳人選。而格羅佩斯也相信米斯具有把學院轉回正規教育軌道上來的能力。米斯的任職遭到不少包浩斯學生反對，他們指責他是一個「形式主義者」，只爲少數權貴設計豪宅，而從來不考慮爲窮苦大眾的居所。有些學生甚至懷疑他有沒有實際設計能力，要求他把自己設計的作品在學院公開展示，以證明他有能力領導這個學院。教員方面也有反對，比如康丁斯基、阿爾柏斯等教員對於理論課程有意見，要求米斯增加擔任社會學、經濟學、心理學方面的教員。

米斯就是在這樣困難的情況下接管包浩斯的，形勢如此險峻，迫使他不得不採取非常手段來整頓學校。 1930 年 9 月 9 日，米斯宣布中止舊包浩斯的全部機構，10 月 21 日，學院的 170 名學生必須重新註冊。邁耶集團核心的五名學生被開除，由警察驅逐，勒令在二十四小時之內離開學院。 10 月 21 日通過新的校規，所有學生必須簽名。米斯開始把原來格羅佩斯和邁耶奠定的具有廣泛社會含義的教學體系縮

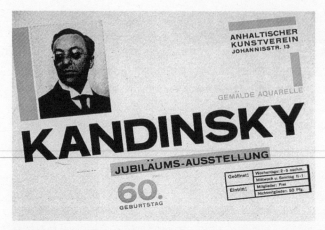

包浩斯的畢業生和教師、平面設計大師赫伯特·拜耶1926年設計的「康丁斯基展覽」海報，具有明確的包浩斯設計特色：功能主義、構成因素。

小，成為一個單純的設計教育中心，禁煙並禁止所有政治活動，全部學習時間減少為六個學期。包浩斯在米斯的手中變成一個單純的建築學院，有少數的工作室提供學生使用。原來的必修課程─基礎課也變成了選修課。

米斯接任校長以後，除了清除學校的左翼勢力以外，並且把精力放在教學體制的改造上，他希望能把這個學校堅實地建立在建築設計的基礎上，認為只有建築設計能夠使設計教育得到健康地發展；他也以建築為一個核心，來凝聚其他的專業課程。這種以建築為核心的立場，始終貫穿在米斯的三年校長任期之中。因為米斯努力加強建築教育，因此在包浩斯的最後幾年當中，學院的重點基本上是建築教育，對於建築的功能要求、建築的目的性都提出了非常明確的目的。課程也根據這個目的進行了大規模的修改和補充。1930年，米斯把家具、金屬品、壁畫工作室全部合併為一個新的系，即室內設計系。從1932年這個系由里利·萊什（1885-1947）領導，她同時領導染織系。米斯再次改變學制，把原來的九個學期縮短為七個學期，將學院分成兩個大部分：建築設計（或者建築外部設計）和室內設計。從此可以明確看到他的以建築為中心的設計教育體系設想與實踐。

作為一個建築家，米斯對於功能主義遠沒有邁耶那樣強調。他對於建築的形式是講究的，絕對不會因為功能好就可以犧牲形式美，因此，他沒有那種與藝術趨向對立的態度。他要求學生的設計必須典雅，美學立場正確（esthetic rightness），他曾經問學生：「如果你遇到兩個學生姊妹，她們幾乎一模一樣，同樣聰明，同樣富有，同樣健康，但是一個醜陋，另外一個美麗，你會娶哪一個為妻子呢？」表現了他對於良好功能和優秀外型的同等重視立場。米斯對於所謂的「美」是特指的，這是設計的美，而不是繪畫的美，因而他強調針對學生對於單純設計形式美感的訓練，而主張取消他認為沒有用的繪畫課程。

在米斯的領導之下，包浩斯變得面目全非，課程不同，教學立場不同，意識形態的認識基礎不同，這樣一來，與格羅佩斯的原來宗旨大相逕庭，結果是原來參與這個學校教育試驗的大部分人都相繼離開了，剩下的只有康丁斯基和克利等幾個舊人。米斯就任不久，克利也辭職了。康丁斯基也幾乎無事可做，因為大部分的藝術課程都被削減了。

雖然米斯對學院進行了大規模的改良，但是，學院原有的泛政治和左翼立場非常顯眼，成為德國甚囂塵上的納粹勢力的眼中釘，迪索政府已經不可能支持包浩斯；1931年，政治的發展使學院的存在越來越困難，過去的好幾年中間，德國的極端右翼勢力發展迅速，納粹黨已經逐漸控制了德國的政權。1931年，納粹黨終於控制了迪索市市議會，包浩斯在迪索市政府中的政治支持也就宣告結束了。

米斯不斷與政府聯繫，希望能夠考慮保留包浩斯。但是，決定已經下達，1932年9月，迪索政府通知包浩斯關閉，9月30日，納粹黨人衝進學校大肆搜查，打破窗戶，翻箱倒櫃地進行破壞，把學校的所有設備、工具、文件全部從窗口扔到街上；他們還想把整個校舍炸平，只是因為這個校舍太為著名才沒有遭到厄運。這一天可以說是迪索時期的句號。迪索時期是包浩斯歷史上最重要的一段時期，它就如此簡單地在納粹的踐踏下被結束了。

迪索包浩斯關閉以後，有兩個德國社會民主黨執政的城市邀請學院遷去，一個是馬格德堡（Magdeburg），另外一個是萊比錫。但是，米斯在幾個月前已經決定把學院遷移到柏林去，作為一個私立學院開業。學院並增加了一個副標題，全稱是「包浩斯·獨立教育與研究學院」（Bauhuas, Independent Teaching and Research Institute），新校址地點是位於柏林的斯提格利茨（the Birkbuschstrasse in Steglitz）的一個廢棄不用的舊電話公司建築。當時，米斯有兩個經費來源支持教學，一個是包浩斯設計產品的專利轉讓權利金，大約是三萬馬克，另一個是迪索政府答應提供到1935年的經費，全部用來

支付教員的工資。包浩斯還設法出售師生一些設計，來彌補經費的不足。

　　雖然米斯盡力而為，但是政治氣氛日益惡化，1933年元月納粹政府上台，希特勒成為德國元首，他早已將這個學院視為眼中釘。納粹認為這個學院是「猶太人和馬克思主義者的庇護所」，必須鏟除乾淨。4月德國文化部發出第一號命令，就是關閉包浩斯。

　　米斯當時的政治態度是不明朗的，他大約也從來沒有過明朗的政治立場。德國納粹對他也還抱有幻想，希望有一天他能夠為希特勒設計一個文化宮。納粹也希望能夠重新建立一個為納粹服務的包浩斯，因此，包浩斯關閉以後的兩個月，納粹宣布，包浩斯在兩個條件下可以復校，第一是開除教員和建築師希柏夏莫（Hibershemer），因為他是社會民主黨黨員；第二是開除康丁斯基，因為他的思想「對我們構成威脅」。包浩斯人員對此毫無興趣。1933年8月10日，米斯通知大家：包浩斯永久解散。他的解釋非常簡單，那就是：經濟困難。

　　包浩斯在歷經了十多年的磨難、探索、鬥爭、起伏之後，終於完成了它的歷史使命。第二次世界大戰的開展，迫使它大部分的舊人員離開德國前往美國，從而又揭開了現代設計運動一個新的篇章。

5 · 簡·奇措德和他的新版面設計風格

　　二十世紀初的現代設計，特別是現代平面設計的試驗，基本是在荷蘭的「風格派」集團中，在俄國的構成主義集團中和包浩斯設計學院中進行的，雖然他們的探索最終為現代平面設計奠定了堅實的發展基礎，但是，在1920年前後，社會對於他們的試驗基本是沒有什麼認識的。真正把這些平面設計試驗的成果介紹到整個社會，讓大眾了解，並且通過實際的運用使社會接受這種新的設計風格的主要人物，是德國平面設計家簡·奇措德（Jan Tschichold，1902-1974）。

　　簡·奇措德是德國萊比錫的一個設計家的兒子。他很早就對書法有興趣，年輕的時候在萊比錫學院（the Leipzig Academy）攻讀，對設計興趣日益強烈。1923年，二十一歲的奇措德參觀了在威瑪舉辦的第一屆包浩斯展覽，立即被吸引住了。奇措德很快開業從事平面設計工作，他把俄國構成主義和包浩斯的平面設計特點揉合在一起，發展出自己的平面設計風格來；他追求採用新的簡單的字體，主張放棄陳舊的中世紀字體，採用包浩斯式的無裝飾線字體以及包浩斯式的非對稱版面編排方式。《版面傳達設計》（*Typographische mittelungen*）雜誌在德國印刷界受到廣泛閱讀，被視為是重

（右上）奇措德1922年設計的萊比錫交易會廣告

（右下）1925年奇措德設計的〈版面的元素〉文章首頁

（左下）1924年奇措德設計的出版公司海報，具有與包浩斯風格非常接近的現代主義特點，表明他已經開始走上現代主義平面設計的方向。

要的參考來源與設計思想論壇的刊物，1925 年 10 月奇措德在上面發表了長達二十四頁的文章和平面設計示範：〈版面的元素〉（elementare typographie）。在這篇文章中，他利用具體的版面設計向印刷家和設計家解釋了非對稱版面的特點，也講解了新字體的重要性。當時德國多半的印刷公司依然使用陳舊的中世紀字體，採用簡單的對稱版面編排方式，他的這二十四頁文章和示範不啻是為德國的印刷界打開了一扇通往現代的門戶。

1928 年，奇措德發表了他的著作《新版面設計》（Die Neue Typographie），在這本著作中，他強烈地主張採用新的平面設計風格。他認為新時代平面設計的主要目的是準確的視覺傳達，而不是陳舊的裝飾和美化。他認為越簡單的版面會達到越準確和有效的視覺傳達目的，因此，主張印刷界和平面設計界採用嶄新的平面設計風格，特別是荷蘭「風格派」、俄國構成主義和包浩斯的設計風格。在這本書中，他提倡機械美學的原則，認為現代設計是與大工業生產、與機械密切關聯的。與此同時，他強調非對稱性在新版面設計上的重要性。他認為對稱是人為的，做作的，不自然的，缺乏美感的，因此應該取消，以非對稱的版面設計取代它。

奇措德設計了大量的書籍，並通過這些設計來表達自己的立場。他的設計與荷蘭「風格派」、俄國構成主義和包浩斯的平面設計風格有極其密切的關係。它們都採用簡單的縱橫非對稱式版面編排，沒有具體的插圖，採用編排構成平面的韻律感，利用字體的大小不同達到視覺強烈的效果。他採用簡單的字體，特別是代表新時代的無裝飾線體，版面上的文字往往採用兩欄，因此非常清晰和準確。他基本除了黑色和紅色以外，不採用什麼其他的色彩設計，因此，視覺的力度基本依靠強烈的黑白紅對比和版面編排來達到。他設計的書籍版面沒有任何多餘的裝飾，簡單無比，具有強烈的功能主義和極限主義特點。與此同時，奇措德還設計了大量的海報，這些海報比他的書籍設計更加強調了他的設計立場，成為對社會進行現代平面設計宣傳的重要工具。他的這些主張，與德國納粹主張恢復羅馬古典風格是大相逕庭的。他的設計在德國和其他歐洲國家非常流行，因此具有非常大的社會影響力。他應該被視為把現代平面設計風格，介紹到歐洲社會的主要人物之

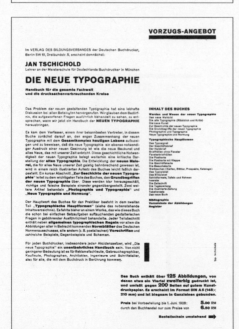

（左上）1924 年奇措德設計的〈版面的元素〉文章內頁

（左下）奇措德 1928 年為自己的著作《新版面設計》所設計的內頁

（右下）奇措德 1932 年設計的廣告冊頁，採用非對稱版面布局，是日後現代主義風格的特徵之一。

一。

　　1933 年元月德國納粹上台，希特勒攫取了國家元首的職位，3 月份，納粹黨徒衝入奇措德的家，逮捕了他和他的妻子。他被納粹指控為「宣傳布爾什維克主義」，推行「非德意志的版面設計」。他在慕尼黑的教職立即被剝奪。奇措德被納粹囚禁了六個星期之後，與妻子一同被釋放，他立即帶領全家離開德國，到瑞士的巴塞爾開始了離鄉背井的流亡生活。他對於自己一向主張的新平面設計風格感到厭倦，在瑞士期間設計的作品大部分有復古的傾向。1946 年以後，他傾向於主張平面設計應該是人學的內容，強調傳統的延續性，他的設計思想有了很大的改變。他認為現代平面設計風格在工業、商業出版物上依然是重要的、有效的，但是對於傳統的詩歌、文學作品來說，採用現代平面設計風格就格格不入了。因此，他的看法是不同的對象採用不同的設計風格，而現代設計風格是為高度強調功能的工商業服務的，對於文化傾向很重的文學藝術出版物，則應該採用比較傳統的風格。這個立場，其實是非常辯證的。

　　第二次世界大戰結束以後，奇措德在 1940 年代下半期在倫敦為著名的「企鵝叢書」（Penguin Book）設計。「企鵝叢書」是經典文庫，因此他採用了非常古典的風格：對稱的版面，典雅的羅馬字體，古典風格的木刻插圖等等，與他早期的作品完全不同了。1950 年代以後他一直在巴塞爾從事設計工作，瑞士在五十年代發展出被稱為國際主義平面設計風格的設計體系來，從歷史發展的脈絡來看，他是這個體系的奠基人之一。奇措德一直沒有停止設計工作，直到 1974 年去世為止。

6・二十世紀上半葉的字體演變

　　二十世紀上半葉在字體設計上最大的發展有兩方面：第一是 1920 年代無裝飾線體的發展和廣泛運用，從德國、荷蘭、俄國開始，逐步推廣到採用字母的世界各國，無裝飾線體成為現代平面設計的基本要素；第二則是英國人創造的「時報新羅馬體」，這種字體結合了羅馬體和現代視覺傳達的基本要素，成為既有典雅的傳統品味、又有現代感的嶄新字體，也就自然與無裝飾線體並駕齊驅，成為二十世紀現代字體的基本

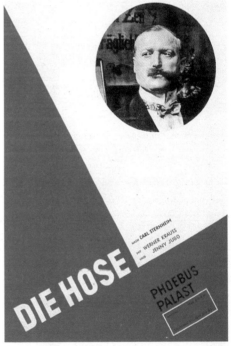

（右上）1928 年奇措德設計的〈版面的元素〉文章

（右下）奇措德 1927 年為電影〈褲子〉設計的海報

（左上）1937 年奇措德設計的展覽海報，具有鮮明的現代主義風格特徵。

Gill Sans Light
Gill Sans Light Italic
Gill Sans
Gill Sans Italic
Gill Sans Bold
Gill Sans Bold Italic
Gill Sans Extrabold
Gill Sans Ultrabold

體例之一。

最早正式採用無裝飾線體的國家是英國。英國平面設計家愛德華・約翰遜（Edward Johnson）原來為英國鐵路系統設計了名稱為「鐵路體」（Railway Type）的無裝飾線體，英國政府在 1916 年正式把這種字體作為標準運用到倫敦的地下鐵系統上，成為世界第一個正式在公共場所運用無裝飾線體的國家。約翰遜設計的字體力求簡練、明確，這種字體具有現代無裝飾線體的基本主要特徵，清晰明確，因此迄今依然在倫敦的地下鐵系統使用。

約翰遜的朋友和學生艾里克・基爾（Eric Gill，1882-1940）受到「鐵路體」很大影響，因此，他在這個字體的基礎上設計出更加完善的「基爾無裝飾線體」體系（the Gill Sans Series）來。基爾是一個非常有個性的設計家，他在讀書的時候因為對學習生活厭煩而中途退學，轉而專心一意學習設計。而他對於傳統的平面設計風格卻又不屑一顧，希望能夠完全自己創造出嶄新的風格來。當他看到老師約翰遜設計的「鐵路體」的時候，非常激動，感到這才是現代字體設計應該遵循的方向，因此努力鑽研，在「鐵路體」的基礎上進行發展，終於完成了自己相當龐大的字體體系的設計。他的這個字體系列比較完整，種類也比較多，因此，是分批從 1928 到 1930 年期間逐步公布於世的。他的這個體系包括了十四種從單一字體基礎發展出來的無裝飾線字體種類，包括不同的粗細、不同的傾斜度和寬度的設計，成為完整的字體家族系列。

基爾對於古典的平面風格其實是有非常深刻的了解。他曾經花費過很多時間學習和研究古典的各種體例，包括古希臘的字體、特洛伊大寫體（the Trajan capitals）、中世紀的手抄本體、印庫納布拉體（the Incunabula）、巴斯克維爾體（Baskerville）和卡斯隆體等等。但是，這些了解並沒有改變他在平面設計上的強烈個人立場：現代風格的立場。他設計的字體系列就是他的這種強烈的設計立場的表現。他同時也設計了一些宗教內容的書籍，其中包括《四福音書》（*The Four Gospels*），因為是傳統題材，他不得不把自己明確的、簡練的現代設計風格和一些傳統的裝飾動機混合使用，包括自己創作的木刻插圖等等，以達到與內容吻合的目的。即便是在這本書的設計上，他也還是堅持採用非常簡單明確的版面，達到明確視覺傳達的目的。這表明他是現代平面設計的重要奠基人之一。他還是最早在版面設計上採用不同字距的設計家，他認為字體之間的距離根本沒有必要完全均等，不均等的字距造成生動的版面效果，同時也具有韻律感。

從1928年到他去世時為止，基爾都在自己的印刷事務所從事設計工作。他逐漸轉向手工印刷的方向，甚至採用的紙張也逐漸變成手製紙。這樣，他對於二十世紀的字體設計的影響很快就減弱了。

包浩斯出身的拜耶是現代字體設計的重要奠基人。他影響了整整一代平面設計家和字體設計家，促成了現代字體設計的發展過程。他重視字體的簡單、理性的幾何形式，這種方式使很多設計家感到興趣，並且開始學習他的設計方法。其中一個非常重要的字體設計家是保羅・倫納爾（Paul Renner，1878-1956）。倫納爾是一個設計家和教師，對於拜耶的設計非常感興趣，因此遵循

（左上）奇措德 1947 年設計的《鵜鶘版藝術史》的封面

（左下）奇措德 1950 年設計「企鵝叢書」莎士比亞作品集，此為其統一封面設計。可以看出他努力使封面設計、整體平面設計與內容統一的設計原則。

（右上）基爾在 1928-1930 年期間設計的「基爾無裝飾線體」字體系列

他的途徑發展，終於在 1920 年代完成了他的龐大的無裝飾線字體系列「未來體」（Futura）。這個字體系列非常龐大和完善，共由十五種不同的字體組成，其中包括四種斜體，二種特別的展示用特殊體和完整的粗細寬窄不同的基本無裝飾線體，具有現代無裝飾線體的最典型特徵。這種字體系列迄今依然在全世界廣泛被採用，電腦中的字庫必然包括「未來體」。

1920 年代，無裝飾線體成為設計界青年一代的風範。採用它就代表了新潮流，即便一些比較保守的平面設計家，在這個時期也開始採用或者參與設計無裝飾線體，一時成為風氣。比如一向表明全心全意從事中世紀字體風格設計的魯道夫・科什（Rodolf Koch），也設計了無裝飾線體「卡伯體」（Kabel），說明當時的風氣。

另外一個重要的字體設計發展，是英國的「時報新羅馬體」的創造和廣泛影響。1931 年，倫敦的《時報》（The Times，也翻譯為《泰晤士報》）委託平面設計家斯坦利・摩里森（Stanley Morison）主持設計英國二十世紀報刊雜誌的通用字體項目。摩里森是英國劍橋大學出版社的平面設計人員，同時也在商業出版公司擔任版面設計工作，對字體非常有研究。

當時，《時報》的目的是設計出一種自己專用的字體，同時也希望這種字體能夠影響英國報刊雜誌的字體風格。摩里森在反覆比較和研究後，決定不採用比較前衛的無裝飾線體，而依然在最典雅和穩健的羅馬體基礎上來進行設計；他採用了羅馬體的穩健和典雅，同時對裝飾線做了大規模的修改，使新字體更加清晰、準確。他在 1931-32 年間完成了這個設計工作，所設計出的這種字體稱為「時報新羅馬體」（Times New Roman）；它的設計是基於羅馬體的典雅和清晰的特徵，加以發揮和完善，使現代讀者更方便使用。這種字體稜角分明，每個字母都具有非常尖銳的轉角，裝飾線很短，點到為止，縱向的筆劃比較粗，曲線轉彎的地方也比較粗，這種方法使字體本身比較典雅和優美，而總體設計的考慮是基於清晰準確的目的。這是一個完整的字體系列，整套字體包括斜體、粗體、標準體、斜粗體等等。英國的《時報》到 1932 年已經有一二〇年的歷史了，「時報新羅馬體」的設計完成，《時報》立即全面改用這種新字體，包括報頭名稱也被改成新字體。新字體清

(右上) 基爾 1931 年設計的《四福音書》一頁

(右下) 倫納爾 1927-1930 年設計的「未來體」系列，這種無裝飾線體比約翰遜的「鐵路體」的演變類型多，從此圖可以看到 13 種不同的變體，形成龐大的新現代字體系列。「未來體」對於現代字體具有非常重要的影響，迄今依然是一種使用非常廣泛的基本字體。

(左下) 倫納爾 1927 年設計的「未來體」設計手冊封面

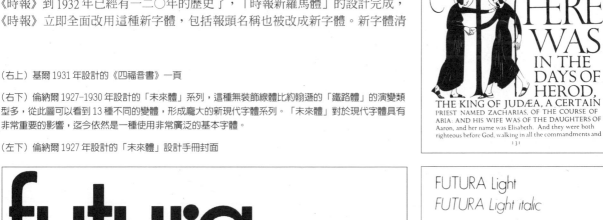

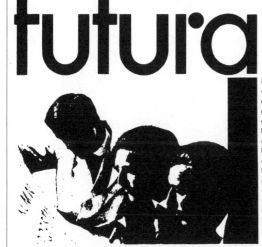

THE TIMES

LONDON EDITION

LONDON MONDAY OCTOBER 3 1932

LEICHTE
KABEL

von formvollendeter Gestalt
für die gute Werbedrucksache
für den feinen Bilder-Katalog
für die Gebrauchsdrucksache

GEBR. KLINGSPOR · OFFENBACH AM MAIN
Unsere vollstandige Schriftprobe wird auf Verlangen an Interessenten kostenlos abgegeben

魯道夫・科什1928年設計的「卡伯體」系列

摩里森1932年10月3日在倫敦的《時報》公布了他設計的「時報新羅馬體」，即為「新時報體」；即使已經使用了一百二十多年的「時報」的報頭字體，也被改成這種字體；「新時報體」也成為迄今為止世界上使用最普遍的飾線字體。

晰、準確，在歷史傳統和現代感之間建立了和諧的關係，成為迄今世界各個國家採用的最普遍字體之一。

7・依索體系運動（the Iso Type Movement，即圖形傳達系統）

從1920年代開始的平面設計運動，是現代主義設計運動在平面設計上的反應，這個運動與現代主義建築運動有所不同，它沒有過多的社會工程內容，沒有那麼提倡以設計改善社會、改善勞動人民的生活，而主要集中在提高平面設計上的視覺傳達功能，並且創造無需文字的「世界視覺語言」；利用設計來達到溝通的目的，是這個運動的中心。當然，從根本上來說，現代平面設計運動的核心依然是與現代主義設計運動一樣，強調設計的民主化目的，比如強調利用圖形，而不是文字傳達觀念，就是考慮到文化水準不高的社會大眾的需求，因此，雖然從表面上平面設計與其他的設計有區別，但是，現代主義設計運動的各個方面其實是具有密切關係的，並且在思想上、在意識形態上相似。從1920年代開始的現代主義平面設計運動，一直延續到1940年代，時間長達二十多年。上一節討論的字體設計是這個設計運動的組成部分，而另一個方面的試驗和努力則集中在以圖形，而不是利用文字達到視覺傳達的目的，這個運動的組成部分被稱為「依索體系運動」。依索體運動的創始人是奧地利設計家奧圖・紐拉斯（Otto Neurath，1882-1945）。

紐拉斯是維也納的一個社會學家，從小就對於設計感興趣。他在孩童時代就設想利用圖形傳達思想。他在維也納博物館看到古埃及壁畫，對於壁畫上利用圖形表達思想的方法著迷；而他父親的書籍中的插圖也吸引了他。當他長大以後，更加關注視覺傳達的方式。他從事社會學研究，對於設計如何能夠更好地為社會服務這個議題非常注意和關心，他認為平面設計應該提供全人類都能夠認識、了解的方法，提供促進人類思想和觀念溝通、交流的新方式。1918年第一次世界大戰結束，歐洲開始大規模的重建工作，社會學家們對於如何建造一個更完善、良好的社會生活和工作環境，增進人們的交流和互相理解非常關注，紐拉斯因此提出為社會大眾創造利用圖形的平面設計系統的重要性，特別在公共住宅建築、健康衛生和其他經濟發展方面的具體運用。他提出利用象徵性的圖形，來向大眾解釋複雜的經濟議題，比如國家頒布的生育率，可以利用睡在搖籃中的孩子這樣的圖形代表，死亡率可以用帶有十字架的黑色方塊來代表，而無需僅僅採用單調乏味的數字；同樣的，國家的軍事開支也可以用扛槍的士兵的圖形代表，如此類推，圖表生動，並且可以為大眾直接了解，無需太多的文字解釋。他的探索，得到當時的國際現代主義平面設計運動的支持：奇措德在1920年代曾經參與這個試驗，倫納爾的「未來體」也為他的體系提供了最簡單和明確的文字方式。

紐拉斯在1920年代開始試驗，在取得初步成果以後移居荷蘭，在荷蘭與其他的平面設計家一起進行探索；荷蘭並成立專門研究這個方法的平面設計小組「改革組」（the Transformation Team），完成了這個體系。這個新的、以圖形為中心的視覺傳達體系原來稱為「維也納方法」（Vienna Method），後來終於被稱為「依索體系」，所謂的「依索體系」（Iso type）是「國際圖形教育平面設計系統」（International System of Typographic Picture Education）的簡稱。這個體系是荷蘭政府組織的一批設計家和紐拉斯合作研究的結果。「改革組」的負責人是科學家瑪利・雷德邁斯特（Marie Reidemeister，1898-1959）。政府收集了大量統計數據，然後交給「改革組」，由改革組把統計數據編成表格，再交給平面設計家，由他們把枯燥的數據設計成生動的圖形。「改革組」由各方面的科學家組成，其中有心理學家、社會學家、統計學家等等，他們對設計出的圖形進行優選工作，找到最佳傳達功能的圖形，確定這些圖形能夠為社會大多數人認識、了解，然後再正式採用。為了圖形的表達，「改革組」還在1928年聘用了木刻

家格特・安茲（Gerd Arntz）專門把這些圖形刻製成爲印刷用的木刻版。1940年，紐拉斯和雷德邁斯特到英國從事同樣的研究，英國正式把經過改良之後的圖形系統，即「依索系統」製成印刷鉛字體，開始廣泛運用於各種政府對公眾的表格、文件上，從而把這個圖形識別體系推向國際。他們兩人曾經因爲德國背景被禁止工作一個時期，但是很快就得到信任，繼續在英國從事圖形傳達的研究。1942年他們在英國結婚。

紐拉斯培養了一批平面設計家，都對於圖形設計非常有研究和造詣，其中比較重要的是魯道夫・莫德利（Rudolph Modley）。他的重要性在於他把「依索體系」帶來美國。莫德利於1930年代來到美國，在美國成立了「圖形統計公司」（Pictorial Statistics,Inc.），戰後改爲「圖形平面設計公司」（The Pictographic Corporation）；他是第一個把「依索體系」引入美國的人，從而促進了美國平面設計在這方面的發展。

依索體系和「改革組」的成就在於建立了世界上最早的、體系完整的圖形視覺傳達系統。這個系統由兩個部分組成，一部分是一系列獨立的、具有國際傳達作用的圖形，經過精心設計和選擇，取代了以往要用文字傳達的系統；另外一部分則是把這些圖形結合起來使用的圖形表達系統，英語稱爲"syntax"。這個研究的成果，爲日後圖形廣泛運用在公共場所、交通運輸、電訊等等方面奠定了非常重要的基礎。

8・現代地圖版面設計基礎的奠定

通過上述的一系列設計活動，1920年代開始，比較科學和準確的視覺傳達體系已經開始出現，並且在少數發達國家中被運用到公眾服務項目中去，其中非常重要的一個項目是英國倫敦的地下鐵體系的地圖設計。地鐵是大量運輸系統，而倫敦則是一個國際性的大都會，人員流量大，人口複雜，國際性非常強，如何設計出一個能夠爲這種背景服務的地下鐵交通體系圖，是英國政府非常關心的工作。1933年，英國設計家亨利・貝克（Henry C. Beck，1903-）負責設計，他反覆推敲後設計出非常簡明扼要的草圖，利用鮮明色彩標明地鐵線路，用簡單的無裝飾線體字體—「鐵路體」標明站名和用圓圈標明線路交叉地點，把最複雜的線路交錯部分放在圖的中心，完全不管具體的線路長短比例，只重視線路的走向、交叉和線路的不同區分，使乘客一目了然方向、線路、轉乘車站，具有非常高的視覺傳達功能性。鮮明的線路色彩是最醒目的部分，清清楚楚標明了各個不同的列車線路。任何人無需花多少時間就可以知道自己的位置和應該搭乘的線路、方向、上下車站、轉乘車站。這個設計獲得倫敦地鐵公司的批准，當時的印刷技術水準還很低，爲了製作出可以供照相製版的設計圖，貝克不得不用手工繪製這個地下鐵的交通線路圖，上面的2400個「鐵路體」字母都是他一筆筆用手工寫上去的。他在以後二七年中不斷改進這個地圖的設計。他的這個設計奠定了全世界所有地下鐵地圖、鐵路地圖和其他地圖的設計基礎。

9・荷蘭的獨立現代主義風格

荷蘭是現代主義設計上非常重要的國家。在前面的章節中介紹的荷蘭「風格派」就是世界現代主義設計運動的核心部分之一。與「風格派」發展的同時，荷蘭還有相當一批設計家從事獨立的現代主義設計研究和試驗，稱爲荷蘭的獨立現代主義設計運動；他們對於現代設計的貢獻並不在「風格派」之下。

在平面設計方面，荷蘭比較重要的獨立設計家有彼特・茲瓦特（Pict Zwart，1885-1977）。茲瓦特原來是荷蘭的一個建築家，對於新設計運動非常感興趣，於是很快轉變設計方向，開始從事平面設計。他在1919年與荷蘭「風格派」接觸，並開始與這個現代設計集團來往，但是他卻沒有參加這個團體。他對於傳統的對稱式平面設計雖然不滿，但是，對於「風格派」單調地強調縱橫編排的方式也感到不滿意。他在三一歲左右開始從事平面創作，從一開始就努力探索能夠在傳統平面設計風格和「風格

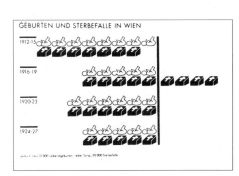

依索體系運動的設計：紐拉斯1928年設計的維也納出生與死亡率展示圖，是強調現代視覺傳達功能的依索體系運動的重要代表作品之一。

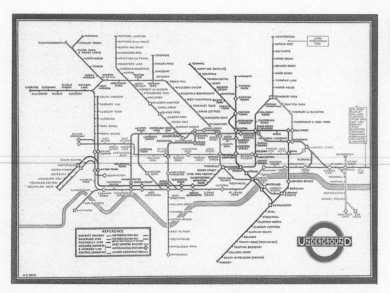

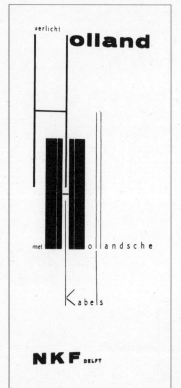

派」風格中找出平衡點來。他還努力把兩個看來完全對立的現代藝術風格結合起來：達達主義和構成主義。具體落實到設計上來說，就是在穩健的平面平衡中找到活潑的因素，達到構成和跳躍性的相對平衡。他在1930年開始設計的一系列廣告海報、書籍都體現了這樣的意向。他的設計基礎依然與「風格派」相似，採用縱橫的結構形式，但是他卻不完全循規蹈矩的依照縱橫編排方式：他利用跳躍編排的文字，或者大小交錯，或者傾斜編排，來打破刻板的「風格派」方式。大約是他從來沒有受過正式的平面設計訓練，因此基本是個業餘設計家，所以反而沒有受到當時流行的各種平面設計潮流的左右，能夠比較自由地創作；而他的建築設計基礎，又使他具有很好的形式感。這種特殊背景的結合，使他的設計具有與當時荷蘭的「風格派」或者傳統方式的設計都不一樣的特點。他設計的一些商業廣告，具有強烈的達達主義特點，文字排列錯落，大小參差不齊，縱橫交錯，比如他為荷蘭的一個企業NKF設計的產品目錄（the NKF cableworks cataloque，1926 and 1928），就強烈具有的這種特點。在「風格派」刻板沉悶的風格風行一時的情況下，的確給荷蘭的平面設計帶來一陣清新的空氣。他認為二十世紀的人受到各種視覺訊息的轟炸，因此，設計家的工作是減輕他們的這種視覺壓力。設計必須清新、輕鬆和歡樂。

茲瓦特在從事平面設計的同時，也繼續從事室內設計和產品設計以及設計教學工作。他對於攝影具有很濃厚的興趣，他的平面設計中有意識地運用攝影拼貼方法，既具有現代主義的特點，也具有達達的特色。他給NKF公司設計的1928年的產品目錄的設計上，就採用了照片拼貼的方法，令人耳目一新。他曾經自稱為「平面玩家」（Typetekt），說明他是把平面設計的各種因素進行類似遊戲般的組合；他的建築出身，給他提供了與眾不同的設計風格。他是把平面設計的各種因素，比如字體、插圖、版面的組織、文字和裝飾，全部視為建築材料，進行建設性的構成和安裝。因而，他的平面設計具有非常靈活的特色。他自己的企業標誌說明了他的的立場：那是一個黑色的方塊，旁邊有一個字母P，代表他的名字的首寫字母。堅實而有具有變化。

荷蘭獨立現代平面設計另一個較具影響力的設計家是亨德里克‧維克曼（Hendrik N. Werkman，1882-1945），他是荷蘭格羅寧根省（Groningen）人。他是一個畫家，對於繪畫的興趣非常濃厚，同時希望能夠把繪畫的一些特點引入印刷中去，從而創造出新的平面設計方式來。1923年，他開設了小型印刷事務所，自己設計和出版小量的書籍。他採用木刻、舊活字體，甚至採用一些現成的

（左上）貝克1933年設計倫敦地下鐵道系統地圖，奠定了當代交通圖設計的基礎。

（右上）荷蘭平面設計運動的作品之一：茲瓦特1923年為一家公司設計的廣告，具有強烈的「風格派」影響。

（左下）茲瓦特1926年設計的另外一個企業廣告：NKF公司海報，具有典型的現代主義特徵。

產品，比如門鎖之類，合在一起，組成印刷版，用簡單的印刷機械印刷出非常具有藝術品味的作品來。他的設計採用現成的產品，是平面設計上最早進行這類探索和試驗的人之一。他的作品應該說不是現代主義平面設計運動的主流，但是卻側面代表了現代設計一個非常有意義的探索。他是二十世紀初期努力把現代藝術和現代平面設計綜合在一起的重要設計家和藝術家。1945年，正當他處在設計和創作的高峰時期，德國納粹攻打他的家鄉格羅寧根，他被納粹殘酷地屠殺了，他的大部分作品也毀於戰火。

第三個具有重要影響力的荷蘭獨立現代平面設計家也來自格羅寧根省，他是保羅・舒特瑪（Paul Schuitema，1897-1973）。他於第一次世界大戰期間學習繪畫，戰爭結束後轉而從事平面設計工作。在設計上進行多次重複印刷的試驗，得到非常現代的效果。他利用文字、簡單的幾何圖形進行縱橫編排的反覆重疊印刷，產生重疊的特殊效果。這種方法在1990年代的設計界非常流行，而舒特瑪是最早從事這類試驗的設計家。他在1920年代後到海牙的皇家藝術學院（The Royal Academy in The Hague）擔任設計教學。

比上面三位都要晚出名的荷蘭獨立現代設計家是威廉・桑伯格（Willem Sandberg，1897-1984）。他是在第二次世界大戰結束之後才在荷蘭平面設計界嶄露頭角的。戰爭期間，他參加了反法西斯的抵抗組織，進行地下鬥爭，同時也試驗新的平面設計風格。這個期間，他創造了「試驗平面風格」（expermenta typographica）的字體和版面設計系統，這個系統對於字體運用和版面的距離、比例都有精心的安排。戰爭結束之後，他在1950年前後發表了這個設計系統。他的設計非常活潑，往往採用單個的字母作為版面設計上的視覺焦點，突出字母的形式，文字本身則非常細小，形成大小粗細的強烈對比，具有很鮮明的形式主義的特點。

桑伯格在戰後擔任阿姆斯特丹市的博物館（the municipal museums in Armsterdam）的負責人和設計師，負責市政府所屬各個博物館的管理工作和展覽的設計工作。這個工作使他能夠把自己的「試驗平面風格」運用到博物館的各種手冊、展覽目錄上去。他的這個努力，使荷蘭的，特別是阿姆斯特丹的展覽和博物館目錄具有很高的藝術價值。比如他1963年設計的《現代藝術博物館雜誌》（*Museum Journaal voor Moderne Kunst*）就廣泛採用了強烈的空間、幾何圖形、字體和色彩的對比。桑伯格是將二次世界大戰前荷蘭獨立現代平面設計運動的精神和成果，帶入戰後世界平面設計之承上啓下的重要人物，因而深具意義。

10・攝影技術在平面設計上的新運用

現代平面設計的目的是利用機械化印刷進行大量生產，出版是大量的，印刷機械的水準日益提高，印刷數量也日益增大；照相機自然成為現代印刷、平面設計的最重要工具之一。但是，當時大多數的印

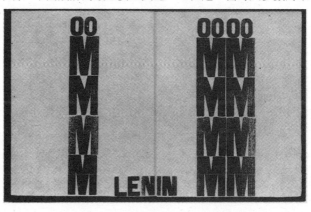

（上）茲瓦特設計自己的標誌

（中）荷蘭現代設計家維克曼1924年設計的書籍《另外的呼喚》封面

（下）維克曼設計的《另外的呼喚》一書內頁

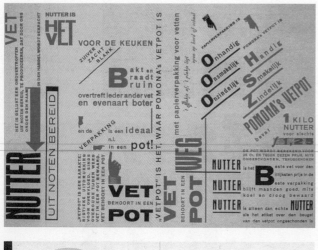

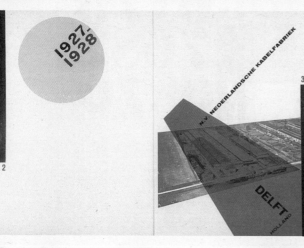

刷公司裏，對於大多數的平面設計家來說，照相機只是一個中性的機械工具，攝影本身並不具有什麼特
別的藝術個性。

　　平面設計中最早把攝影機運用於創造性設計活動的是瑞士人赫伯特‧瑪特（Herbert Matter，1907-
1984）。瑪特早期曾經在巴黎跟隨立體主義的重要大師之一費南德‧列日（Fernand Leger）學習藝
術，對於立體主義有很深刻的理解，特別對於立體主義後期採用的拼貼方法感興趣。他在巴黎時期，對
於攝影非常著迷，這個時期他在巴黎的一些設計事務所和印刷工廠從事設計，曾經從卡桑德拉學習海報

設計，因而對整個世界最前衛的藝術和設計有透徹的了解。瑪特二十五歲時回到瑞士，在瑞士國家旅遊局從事平面設計工作，專門設計旅遊海報。他與包浩斯的納吉一樣，對於攝影的藝術表現、利用攝影拼貼組成比較主觀的平面設計抱有強烈的欲望，並且全力以赴地將攝影作為設計手法運用到設計中去，而不僅僅是中性的工具。1930年代，瑪特設計出一系列的瑞士國家旅遊局的海報，是採用攝影、版面編排和字體的混合組合而成的拼貼，這些作品強調了瑞士旅遊的資源與特點，突出了旅遊的主題，具有很高的感染力。全部字體採用無裝飾線體，因此又同時具有現代主義的設計特色。他廣泛地採用強烈的黑白、縱橫、色彩和形象的對比。1935年的瑞士旅遊海報是以條條大路通瑞士為主題的，一條大道向前延伸，然後在阿爾卑斯山上曲折蜿蜒，遠處是白雪皚皚的阿爾卑斯山，下面的標題非常鮮明：「通往瑞士的道路！（en route pour la Suisse!）」，是三十年代最傑出的商業海報之一。他利用照相機的特殊角度，得到非常特別的平面效果。瑪特是平面設計中創造性運用攝影技術的奠基人之一。

　　另外一個運用攝影從事平面設計的重要人物也是瑞士人，他是蘇黎世的沃爾特·赫德格（Walter Herdeg，1908-）。他主要從事與體育有關的海報設計，也在瑞士政府工作。他採用了類似瑪特的攝影拼貼技術，創造了很有特色、具有高度吸引力的一系列海報，對於刺激瑞士的體育發展貢獻良多。

　　1920年代前後，從俄國構成主義和荷蘭「風格派」開始的設計運動在德國的包浩斯會合，與德國的現代主義設計運動結合起來，造成國際現代主義設計運動；這個運動影響到平面設計，從而產生了新的平面設計方式、風格和語彙。1930年代，由於法西斯在歐洲的肆虐，現代主義設計失去了存在的社會條件，因此轉向美國發展，終於在第二次世界大戰之後成為世界性的運動—國際主義設計運動。

（右上）桑伯格1963年設計的《現代藝術博物館雜誌》封面

（右中）赫德格1936年為推廣莫利茲山觀光滑雪而設計的海報。

（右下）瑪特是平面設計上創造性地使用攝影作為設計要素的代表人物，這是他1935年設計的旅遊廣告海報，是攝影建設性運用在平面設計中的重要奠基作品之一。

（左下）桑伯格1956年設計的《試驗平面風格》一書中的幾頁，顯示了他對於現代版面設計的探索。

美國的現代主義設計運動

導言

　　現代主義設計運動和藝術運動主要是二十世紀初期在歐洲發展起來的，美國並沒有多大的參與和貢獻。1913年，美國紐約展出了歐洲現代藝術展覽，稱為「軍火庫展覽」（the Armory Show），這個展覽引起美國人的憤怒和抗議，表明美國人在對現代藝術和現代設計上的落後和無知。歐洲的現代設計發展非常迅速，荷蘭的「風格派」、俄國的構成主義和德國的包浩斯都在二、三十年代達到很高的水準，有相當重要的成就，而大部分美國人對此基本一無所知。美國的設計界更加落後，基本徘徊在陳舊的歐洲體系中，沒有真正的現代設計探索。如果看看二十年代和三十年代的美國舊照片，可以看到美國街頭的路牌廣告和海報依然採用陳舊的維多利亞時期的風格，毫無生氣，完全沒有歐洲當時的現代廣告和海報設計那種生動、現代和前衛的設計特徵，足以表示美國在接受現代設計的思想和方法上的落後。現代設計在美國的發展，是1930年代的事情。

　　歐洲的現代設計運動對美國的影響和促進是直接和間接雙向並進的。早在1920年代，美國少數設計家已經透過歐洲的報刊雜誌認識到正在歐洲發生的現代主義設計運動，因此，少數美國設計家開始學習和模仿探索，造成美國早期現代主義設計的嘗試；而1930年代末期的歐洲動亂，特別是第二次世界大戰爆發，造成大批歐洲知識分子移民美國，他們當中有不少傑出的設計家，通過他們，歐洲的現代主義設計也直接地進入美國，促成美國的現代設計發展。

　　在美國平面設計界最早引起震動的是奇措德的〈版面的元素〉的發表。他的風格和主張引起美國平面設計界的廣泛注意和激動，刺激了美國設計界的探索和試驗。1928-29年期間，歐洲設計的兩種嶄新字體，即「未來體」和「卡伯體」進入美國，這兩種無裝飾線字體的引入，進一步刺激了美國現代設計運動的興起。美國出現了幾個重要的早期現代平面設計家，比如首先創造「平面設計」這個英文名稱的威廉・德威金斯（William Addison Dwiggins，1880-1956）等人，他們開始學習歐洲現代設計，並且積極地在美國發展現代設計。

　　德威金斯在1926年與出版商阿爾弗雷德・諾夫（Alfred A. Knopf）開始書籍設計的合作，他對於書籍的設計非常講究，經過幾年的努力，他對封面設計、插圖選擇、字體都精心計畫，書籍文字基本全部採用兩欄，具有非常鮮明的現代特色；他的設計使「諾夫叢書」成為美國最精美的書籍之一。在接觸到歐洲的現代主義平面設計之後，他很快把自己的書籍設計向歐洲現代設計風格靠攏，採用「未來體」和「卡伯體」等等無裝飾線體，以及簡單樸素的版面編排，減少使用傳統的書籍裝飾圖案。這一系列的手法，使他的作品具有強

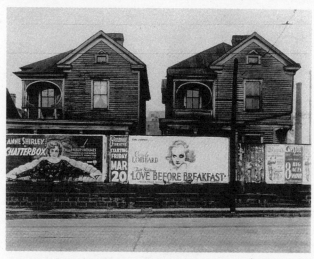

（上）沃爾克・伊文斯1936年的攝影作品〈無題〉，荒廢的城市與艷麗的海報形成鮮明對比；這是美國30年代經濟大危機時期隨處可見的現象，體現了嚴酷的現實與平面設計造成的浪漫虛幻之間的巨大距離。

（下）德威金斯1936年設計的書籍書名頁

烈的歐洲現代主義特點，因為諾夫出版公司是美國相當有影響的一家出版社，歐洲現代主義設計風格也逐步通過這個渠道介紹給美國大眾。

另外一個將歐洲現代主義平面設計風格運用到美國出版物和印刷品上的設計家是 S. A. 亞科布（S. A. Jacobs）。他在 1920 年代受到歐洲設計的影響，設計出一系列書籍來，這些設計雖然還不是完全現代主義的代表，但是卻具有比較簡單、清新、象徵性的特點。他設計的詩歌集—《聖誕樹》（e. e. cummings，*Christmas Tree*，1928），將「聖誕樹」的英文字以縱向的方式排列，形成聖誕樹的形狀；這種象徵性的設計方法，是美國當時平面設計上所絕無僅有的。他的設計開創了探索新平面設計方法的天地。

雷斯特‧比爾（Lester Beall，1903-1969）是另外一個具影響力的美國早期現代平面設計家。他是堪薩斯人，1926 年到芝加哥學習藝術史。對於設計具有濃厚的興趣，因此基本自學成才，二十、三十年代初期，他自己開業從事平面設計，主要設計書籍，風格簡練。他通過近十年的實踐，對於平面設計和印刷都有相當的了解，1935 年遷居紐約繼續從事平面設計，特別是廣告設計。美國 1929-1933 年經歷了經濟大危機，在這個期間，比爾努力探索一種簡單、明確、鮮明的平面設計形式，來協助危機中的企業推銷自己的產品。他對於奇措德的平面風格、達達主義把平面要素進行隨意混合和拼合都有很深刻的理解，對於美國十九世紀的木刻畫也具有強烈的興趣，因此，他努力地把這些因素都結合起來，組成自己的獨特的平面設計風格。在他設計的海報之中，可以看出他明顯地追求強烈對比、準確的視覺傳達功能和鮮明的主題性的設計特點。1937年比爾為聯邦政府的農村電力化管理局（the Rural Electrification Administration, REA）設計宣傳海報，具有非常強烈的現代主義特色。他採用了現代的縱橫編排方式，加上無裝飾線字體，和達達主義方式的拼合版面，使美國人耳目為之一

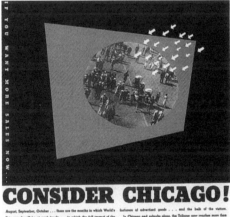

（上）阿米塔什 1935 年設計的書籍《現代舞蹈》的書名頁，採用無裝飾線體，簡單樸素，又具有現代感。

（左下）亞科布 1928 年設計的《聖誕樹》一書的書名頁

（右下）雷斯特‧比爾是美國現代主義平面設計運動的開創人之一，圖為他 1933 年為《芝加哥論壇報》設計的廣告。

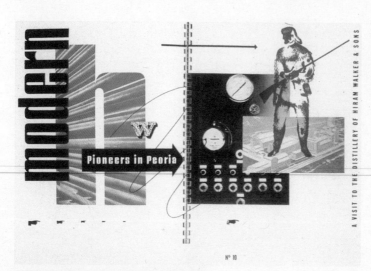

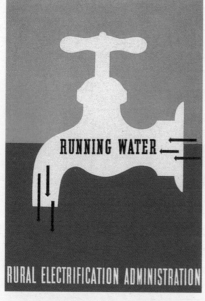

新。他在這個時期設計的大量海報，成為美國最早的現代主義平面設計代表作。

1950年，比爾設計事務所從紐約遷移到康乃迪克州的頓巴頓莊園市（Dumbarton Farms, Connecticut），他開始轉變設計方向—為企業服務，從而設計出相當數量的傑出企業形象。我們將在後面的章節介紹。

1・新移民對於美國平面設計的影響

美國是一個移民國家，移民來自世界各地，他們帶來了新的精神、新的文化和新的活力，沒有移民，也就不可能有美國。1930年代歐洲因為法西斯政權的上台，社會日趨不穩定，到三十年代末期，第二次世界大戰在歐洲爆發，大量歐洲人，特別是傑出的知識分子移民到美國，給美國的經濟、科學技術、文化藝術帶來了前所未有的新力量，刺激了美國總體的發展。平面設計也受到這個移民潮流的影響。從1920-1930年代，越來越多的設計家移民美國，或者與美國的出版公司建立設計合作關係，從而影響了美國的平面設計發展。

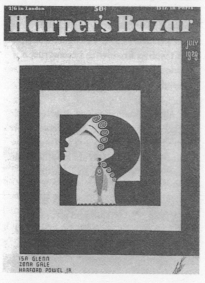

直接把歐洲的現代主義平面設計帶入美國的主要是三個俄國人。他們都是在俄國出生，但是在法國受設計訓練和教育，並且都曾經在法國的時裝雜誌擔任設計工作。其中包括艾蒂（Erte，原名羅曼・德・提托夫 Romain de Tirtoff，1992-1991）；梅赫美德・弗米・亞加（Mehemed Fehmy Agha，1896-1978）和亞歷克西・布羅多維奇（Alexey Brodovich，1898-1971）。

艾蒂出生在聖彼得堡，是一個海軍將領的兒子。他在巴黎學習美術和設計，很快成為以「裝飾藝術」風格為主的插圖畫家和平面設計家。由於他的插圖和設計具有國際聲譽，因此，從1924-1937年期間，他與美國著名的刊物《哈潑時尚》（Harper's Bazaar）簽訂了負責設計所有封面的合同。他混合了「裝飾藝術」風格、立體主義風格和現代主義設計風格，創造出非常具有個人特色的封面設計，得到美國讀者廣泛的喜愛。他

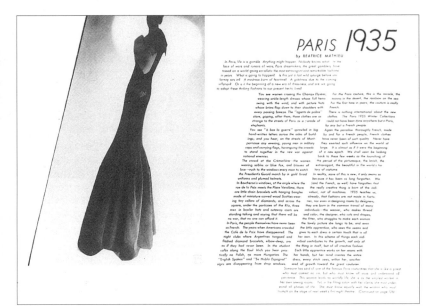

是在美國的平面設計中奠立「裝飾藝術」風格基礎的最重要人物。

　　梅赫美德・弗米・亞加出生於烏克蘭。早年在烏克蘭首府基輔學習藝術，後來到巴黎學習語言。畢業之後，他轉而從事平面設計工作，離開巴黎，遷居柏林，開設了自己的平面設計事務所。他在柏林遇到了設計家康德・納斯特（Conde Nast），納斯特當時正在幫《時尚》雜誌的美國版物色一個藝術設計主持人。納斯特對亞加的平面設計才能非常賞識，介紹他去紐約工作，主持《時尚》雜誌的設計。亞加接受了這個工作而且成績卓著。他同時又主持了《名利場》（Vanity Fair）、《家庭和園林》（House and Garden）兩份刊物的設計工作，完全清除了原來納斯特推行的刻板、保守風格，採用生動的歐洲現代主義設計，包括全部採用無裝飾線體、大量採用攝影作為插圖、大量空白的版面空間、非對稱性的版面編排等等，使這三本刊物立即具有了鮮明的現代感。

　　《哈潑》雜誌在 1913 年被美國的報業大王威廉・赫斯特（William Randolph Hearst）收購，在他的主管之下，這份美國雜誌很早就開始採用攝影作插圖。1933 年，赫斯特聘用卡邁爾・斯諾（Carmel

（右上）1934 年《哈潑時尚》雜誌中的插圖照片，由馬丁・蒙卡西攝影。此作品顯示出，雜誌在攝影的使用上出現更加講究平面形式的特點。

（左上）布羅多維奇 1934 年為《哈潑時尚》雜誌設計的一頁，圖片攝影者為曼・雷。利用文字的編排達到形式的目的，是美國現代主義平面設計的特點之一。

（右下）賓德 1939 年設計的 A ＆ P 咖啡海報

（左下）卡桑德拉 1939 年設計的《哈潑時尚》雜誌封面，具有濃厚的「裝飾藝術」運動特色。

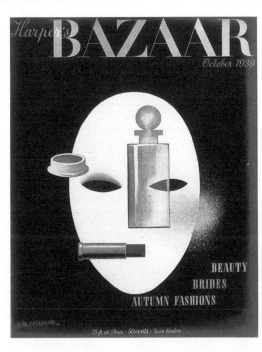

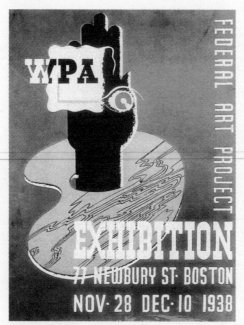

羅斯福總統「新政」時期的政府平面設計計畫：1938年「工作發展管理局」展覽海報。

Snow）擔任總編，她聘請匈牙利人馬丁‧蒙卡西（Martin Munkacsi，1896-1963）擔任雜誌的攝影師。蒙卡西受到包浩斯設計很深的影響，特別是對於納吉的設計和藝術家曼‧雷的作品推崇備至，對於俄國的構成主義和荷蘭的「風格派」設計也十分心儀。他使用德國的「萊卡」35毫米小型照相機拍攝，很快熟悉地掌握了小型照相機的性能；由於對構成主義和現代設計的愛好，他在攝影的角度、鏡頭選取、構思等等各方面都非常注意主觀的表現，努力使照相機成爲藝術表現的手段，而不僅僅是簡單的、中性的工具而已。因此，他的攝影充滿了歐洲現代主義設計的特點，角度特別，具有強烈的平面構成特色，特別重要的是他的攝影大部分是在室外拍攝的，講究環境的風格，注意外光的主觀表現使用，開創了現代攝影用於雜誌封面和插圖的新頁。因此，美國雜誌的設計水準在二十年代其實已經有所提高。

斯諾聘請俄國設計家亞歷克西‧布羅多維奇擔任《哈潑》的藝術指導，負責雜誌的整體設計。布羅多維奇擔任這個工作的時間最長，從1934-1958年，完全影響了這本刊物的平面設計風格。布羅多維奇曾經是俄國沙皇的騎兵，第一次世界大戰期間參加過戰爭，戰後他移居巴黎，通過自己的努力，成爲巴黎最傑出的平面設計家之一。1930年他移民美國，從此開始了漫長的平面設計生涯，成爲把歐洲的現代設計帶入美國的最早人物之一。他在平面設計上講究韻律，文字和圖形的編排體現流暢的特點，講究非對稱的均衡和和諧感，在設計中大量使用空白和攝影插圖，特別強調色彩、空間、粗細、黑白等等平面因素的對比關係，從而創造出獨特的風格來。他在插圖、版面設計和攝影上大量起用歐洲設計家和藝術家，其中包括大名鼎鼎的卡桑德拉、達利、曼‧雷、亨利‧卡蒂爾 - 布里遜（Henri Cartier-Bresson）等人。

另外還有一個將歐洲現代平面設計介紹到美國的重要歐洲設計家約瑟夫‧賓德（Joseph Binder，1898-1972）。賓德在維也納應用藝術學校學習設計，受到校長阿爾弗雷德‧羅勒（Alfred Roller）很大的影響。1924年賓德以海報設計在歐洲獲得展覽大獎，引起注意。當時他的風格還是比較注意寫實的插圖表現的。賓德受邀在1934年到美國講學，而令美國設計界和出版界對他的設計非常感興趣，1935年他終於移民到美國，在紐約開設自己的設計事務所。他的歐洲風格也有所改良，主要原因是他開始使用噴筆完稿，因此很多以前利用畫筆處理的細節必須用新的工具改進。他開始逐步放棄寫實插圖技巧，採用比較簡練和象徵的圖形來設計海報。他在設計海報的時候，有意識地採用立體主義、象徵主義、未來主義的表現手法，因此明確地把歐洲現代藝術和現代設計的成果採納到平面設計中來。他於1935年設計的紐約國際博覽會海報得到廣泛好評。他開始了自己漫長的海報設計生涯，第二次世界大戰期間爲國防部設計海報，鼓舞士氣；戰後爲聯合國、美國紅十字會設計各種海報，風格日益簡明、強烈。他的海報設計中最傑出的應該是在戰爭期間爲國防部設計的一系列徵兵海報了。與此同時，他還設計了大量的商業廣告，比如他在1939年設計的「冰凍咖啡」的海報（Iced A & P Coffee），以非常簡單的方法，描繪出一個歡樂的女性在太陽下享受「冰凍咖啡」的美味，藝術手法具有明顯的歐洲現代主義設計的特點。他的強烈歐洲現代主義藝術和設計風格，使他的作品在美國別開生面，引人注目，因而產生了很大的影響。

2‧美國「新政」時期的政治海報設計項目

1929-1933年的經濟大危機是美國歷史上最大的經濟衰退。1933年富蘭克林‧羅斯福總統上台，施行「新政」（the New Deal），開始了美國歷史上規模最大的體制改革，建立了現代的、凱恩斯主義

經濟學的經濟結構，以及龐大的社會福利保險體系，成立了複雜的聯邦稅收體系，使美國能夠順利地渡過困難，進入資本主義經濟全面發展的新階段。

　　爲了解決高失業問題，羅斯福政府成立了一系列聯邦計畫管理機構。羅斯福的基本解決失業的立場是「以工代賑」，利用提高聯邦政府工作機會的方法提供救濟，而不再是簡單地給予物質賑濟。他的這個方法行之有效，解決了美國的經濟問題。指導全國參與聯邦政府工作計畫的管理單位是工作發展管理局（the Works Progress Administration，簡稱：WPA），爲了教育人民，使美國人民了解「新政」，促使他們積極參與聯邦政府的建設活動，工作發展管理局內設立了「聯邦藝術計畫」小組（the WPA Federal Art Project），聘用美國藝術家和設計家創作各種宣傳性的海報。特別是聘用失業的藝術家和設計家參加設計，以這種方式解決他們的失業問題。海報大部分是採用絲網印刷、繪畫和雕塑等方式設計的，這個海報設計計畫非常龐大，從1934-1939年的五年期間，一共設計出三萬五千份各種宣傳「新政」的海報，印刷數量達到兩百萬份以上。這是美國歷史上最大規模的聯邦政府組織的平面設計活動。

　　這個計畫的海報，以絲網印刷的方式最多。絲網印刷用於平面設計，特別是海報設計，是從包浩斯開始的。絲網印刷色彩單純，基本是平塗式的，因此形式感很強，必須採用高度概括的象徵方法達到表現主題的目的。而文字則必須簡單明瞭，一目了然，才能使全國人民能透過圖畫了解海報的思想內容和精神要領。這種風格，與美國當時流行的採用寫實主義繪畫手法表現主題的海報設計形成鮮明對比，顯示歐洲現代設計在準確、強烈的視覺傳達中的優勢。這個計畫後來擴展到聯邦政府資助的各種計畫上，比如歌舞演出、戲劇和音樂會的演出海報設計。由於聯邦政府對這個計畫的持續支持和促進，這種歐洲發展起來的現代平面設計風格也在美國各地產生了巨大的影響，促進了歐洲現代主義平面設計在美國的紮根和發展。

3・歐洲設計家到美國的大移民

　　1930年代開始，納粹勢力在德國甚囂塵上，而法西斯主義也在義大利、西班牙、羅馬尼亞這些國家抬頭；這種勢力的發展，對思想自由的知識分子來說是無法容忍的。因此，自從三十年代開始，就有越來越多的歐洲人民，特別是知識分子離開歐洲，大量移民到美國和南美洲國家。1938到1939年，德國、義大利等國挑起戰火，第二次世界大戰爆發，大量歐洲人出走，成爲史無前例的大移民潮；其中包括歐洲最傑出的藝術家和設計家，比如包浩斯的核心人物格羅佩斯、米斯、布魯爾、納吉等人，藝術家如杜象、蒙德利安、恩斯特等，都紛紛在大戰開始前後移民美國。

　　在這些移民的設計精英當中，對美國平面設計發展起重要促進作用的有包浩斯畢業生、德國平面設計家威爾・布汀（Will Burtin，1908-1972）、法國平面設計家和插圖畫家讓・卡盧（Jean Carlu，1900-）、義大利米蘭設計家喬治・吉斯提（George Giusti，1908-1991）、瑞士設計家赫伯特・瑪特（Herbert Matter，1907-1984）、捷克設計家拉迪斯拉夫・蘇特納（1897-1976）等等。

　　歐洲設計家移民到美國以後，有些從事設計工作，有些開辦設計學校，有些從事設計教育工作，從設計實務、設計教育等各方面影響美國的設計。比如格羅佩斯擔任哈佛大學建築學院的院長；米斯擔任伊利諾斯州立大學建築系系主任；1938年納吉在芝加哥開設了「新包浩斯」，後來改名爲芝加哥藝術學院。但是資金不夠，他設法開辦了芝加哥設計學校，爲了支持他繼續發展包浩斯未完成的試驗，因此有些以前包浩斯的教員和畢業生來他的設計學校義務教書，不領薪資。

　　美國人當時對於藝術和設計的要求不高，對產品的要求主要是價廉質優，質量和價格是他們主要考慮的因素，對於設計則不太在意。因此，在設計上已經發展到相當程度的歐洲設計家們來到美國以後，立即有難以適從的感覺。他們的設計觀念往往不爲美國社會、顧客接受，特別是美國客戶對於設計一無所知使他們感到困難。因此，歐洲現代設計家在美國的工作不僅僅是繼續他們的設計探索，更加重要的是如何教育美國人民認識設計。這也大約是爲什麼很多歐洲設計家，特別是包浩斯的教員們到美國以後都選擇了從事設計教育工作的原因。

　　布汀是德國最傑出的設計家之一。畢業自包浩斯，1938年從德國逃至美國。1939年他參加紐約世界博覽會的設計，初露頭角。1943-45年參加美國政府爲反納粹戰爭而進行的海報設計宣傳工作，特別是軍隊訓練計畫的海報設計，他的設計結合了簡單、功能性強、象徵性等現代設計的特點，他的設計不完全依照構成主義類型的單調結構，而是在簡單的結構上加上象徵性的視覺形象結合而成，因此達到現

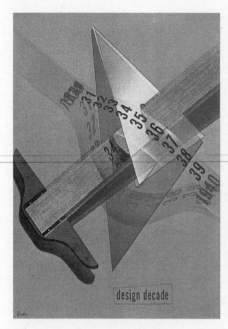
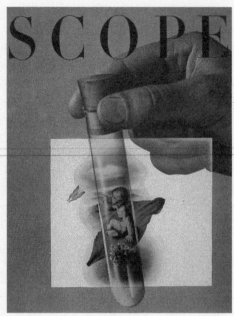

代平面結構和活潑的象徵視覺形象結合的新效果，得到廣泛的好評。他的設計黃金時代是1940年到戰後時期，他為美國的醫藥行業、政府職業培訓計畫、報刊雜誌等等設計了大量非商業性和商業性的海報、宣傳冊子、書籍版面，都有鮮明的個人特色。 1945 年，布汀擔任美國重要的經濟雜誌《財富》（Fortune）的設計總監，由於這份雜誌是以經濟、金融消息和論文為中心的高度專業刊物，他立即遇到大量圖表、說明的設計問題。他因而發展出明確而又生動的插圖和表格方式，不但使統計圖表清楚易懂，而且具有吸引人的藝術品味；他是世界最早從事與統計、科學圖表有關的設計探索的平面設計家之一。

　　1949 年，布汀在紐約開設了自己的平面設計事務所，他傑出的設計使他很快建立起自己的客戶網絡，其中有不少是美國甚至世界第一流的企業，比如美國的聯合炭化公司（Union Carbide），柯達軟片公司（Eastman Kodak），華盛頓的史密索尼亞國家博物館（the Smithsonian Institute），美國普強藥品公司（the Upjohn Pharmaceutical Company）等等。他在普強藥品公司的平面設計中，進一步改善了科學圖表的視覺傳達設計方法，使沉悶的科學圖解、統計圖表和資料能夠以比較吸引人的、同時又保持準確和清晰的特點傳達給觀眾。比如1958年他為普強藥品公司設計的解釋細胞結構的圖解就清晰易懂。他在六十、七十年代擔任過美國平面設計協會（AGI）的主席，得到過很多的設計獎，布汀的貢獻不僅僅是把歐洲現代主義傳入美國，而他進一步發展了設計的內容，使設計與科學技術的圖解結合，對於日後的大量科學圖表、插圖設計起到非常重要的作用。

　　法國平面設計家和插圖畫家讓‧卡盧原來是個建築師，十八歲時因為事故失去了右臂，因而轉向平面設計。他採用簡單明瞭的結構、無裝飾線字體和活潑的象徵性圖形作為自己設計的要素，得到現代感非常強、同時也具有生動特點的設計效果。他在設計上受到立體主義繪畫風格影響，二十年代和三十年代初期，他成為法國與卡桑德拉、保羅‧科林（Paul Colin，1892-1989）齊名的最傑出海報設計家。1940 年，他受法國情報部的聘請，來美國紐約設計法國政府組織的「戰爭期間的法國」（France at War）展覽。在此期間，他知道法國已經被德國佔領，因此留在美國，全力以赴設計各種反納粹的海報，包括美國第一張國防部的反納粹海報〈美國對戰爭的回答─生產！〉（1941）。這張海報大大鼓舞了美國人民以多生產來支持歐洲的反納粹戰爭，強烈、清晰，得到1941年美國最佳海報獎。戰後他曾經為美國集裝箱公司、美國的泛美航空公司設計商業海報，都具有強烈的個人特色。1953年，卡盧回到法國，擔任法國一系列大企業的設計顧問，其中包括法國航空公司、拉羅瑟出版公司（Larousse）等等。他在 1974 年退休。

　　義大利米蘭設計家喬治‧吉斯提大部分設計生涯是在美國渡過的。他畢業於米蘭的皇家藝術學院（the Royal Academy of Art, Milan）。 1930-1937 年之間在瑞士的蘇黎世從事平面設計工作。 1939 年移

民美國，在紐約開設平面設計事務所。他為美國政府部門和企業部門設計海報、期刊、書籍等等，設計具有簡單明瞭的歐洲現代主義設計特徵，同時也具有強烈的圖畫象徵主義特色。他設計的刊物包括一些美國最重要的期刊，比如《時代》周刊、《財富》雜誌、《假日》雜誌；他也成為美國最重要的平面設計家之一。他與布汀等人一樣，把歐洲的現代主義設計和象徵圖形風格引入美國，改變了美國平面設計的陳舊面貌。

瑞士設計家赫伯特·瑪特於 1925 到 1927 年期間在日內瓦的美術學院（the Ecoledes Beaux Arts）學習。之後又於 1928-1929 年期間在巴黎的「現代學院」（the Adademie Moderne, Paris）跟隨法國的立體主義繪畫大師列日學習藝術。他畢業之後在巴黎從事平面設計，先後與卡桑德拉、勒·科布西耶等大師工作，學習到歐洲現代主義設計的精華。1932 年回到瑞士，為瑞士旅遊局設計出一系列非常精美的旅遊海報。他這個系列的海報，每一張都採用瑞士的一個旅遊特點，因此不但具有本身的突出性，而且也具有系列性，是現代旅遊廣告的重要奠基作品。他非常熱衷於攝影拼貼技術，即平面設計上稱為「攝影蒙太奇」（photomontage）的手法。他把現代設計的因素—非對稱版面、無裝飾線字體、象徵性圖形和攝影拼貼整合在一起，高度統一。1936 年，他因為歐洲的動亂而移民美國，為《哈潑時尚》雜誌擔任攝影師。1940 年代開始，他成為美國集裝箱公司的專業平面設計和廣告設計師。之後又兼任美國最大的辦公家具公司諾爾公司（Knoll）的廣告設計師，在這個時期創作出他最傑出的一系列平面廣告設計來，對美國的平面設計和廣告設計帶來很大的影響。關於他的這些設計，將在下面的章節討論。

捷克設計家拉迪斯拉夫·蘇特納是把歐洲的現代設計介紹入美國的最重要設計家之一。他在捷克首都布拉格學習藝術和設計，1923-1936 年在布拉格的平面設計學校（the State School of Graphic Arts）教學。1929 年開始擔任這個學校的校長。與此同時，他在布拉格開始從事平面設計。他早期對繪畫和舞台設計感興趣，三十年代開始從事一些展覽設計。1939 年他來美國，在紐約的世界博覽會上為捷克設計展覽廳。德國納粹這時侵略和佔領了捷克，他只有留在美國。蘇特納在紐約開始從事平面設計工作，與不少美國大企業建立了設計關係，設計了大量的企業年度報告、圖表、廣告、海報和書籍，採用歐洲現代主義的設計方法，建立了一套以方格結構作為設計的嚴格結構基礎，採用無裝飾線字體，非對稱版面，象徵性的圖形，生動的形式語言，強烈的色彩、比例的對比，形成自己的風格，同時給美國平面設計創造了一個發展的堅實基礎。

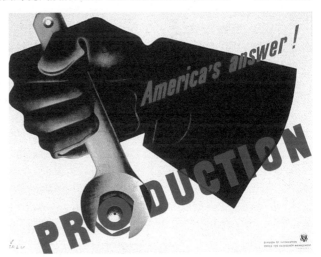

美國反納粹海報：卡盧 1941 年設計的〈美國對戰爭的回答：生產！〉，是最典型的美國現代主義風格平面設計作品之一。

與此同時，他還積極撰寫設計著作，以完善自己的設計體系，他的設計著作包括《包裝設計：視覺銷售的力量》（*Package Design: The Force of Visual Selling*, 1953）、《實用視覺設計：原則與目的》（*Visual Design in Action: Principles, Purposes*, 1961）等等。他是把歐洲的現代主義設計帶到美國來，並且將之發揚光大的最重要設計家之一。關於他的訊息傳達設計的成就，將在以下的章節討論。

4·美國現代平面設計的主要贊助力量

美國的平面設計發展和其他國家一樣，都具有促進其發展的贊助力量，其中包括商業贊助和政府贊助兩個主要方面：政府的贊助主要體現在政府的項目，比如上面提到的美國「新政」時期的各種聯邦政府宣傳計畫等等；而商業贊助，主要是大的企業集團的委託設計。美國的現代設計運動在歐洲設計家促進下，自 1930 年代開始發展起來，而這個美國的現代設計運動的主要贊助力量則是美國的幾個大企業。其中一個非常重要的力量是芝加哥的大企業家、美國最大的包裝材料和集裝箱生產集團—美國集裝

箱公司（the Container Corporation of America）的總裁和董事長沃爾特·皮普克（Walter P. Paepcke，1896-1960）和他的公司。

　　皮普克是美國集裝箱公司的創始人。他在1926年開設了這個公司，當時美國的運輸主要是用木箱包裝的，皮普克首先採用了紙箱和瓦楞纖維板箱包裝，降低了成本，也提高了運輸中對產品的保護水準，因此受到廣泛的歡迎，企業規模迅速擴大。經過十多年的發展，到了三十年代，透過各種方面的擴張和對其他企業的兼併，這個公司已經成爲美國最大的集裝箱生產、包裝材料生產企業，也是美國大型企業中成長最迅速的一個。因爲與包裝和銷售密切相關，因此，皮普克和美國集裝箱公司非常注意平面設計的水準。這個公司在1936年聘用英國設計家艾伯特·雅科布森（Egbert Jacobson，1890-1966）擔任公司的設計部主任，開始了這個企業長期、傑出的設計發展。皮普克注意到1907年德國現代設計的主要先驅彼德·貝倫斯爲德國電器工業公司（AEG）設計的企業形象和這個形象的使用方法所取得的成功，因此他建立了美國集裝箱公司的設計部，期望通過高水準的設計，達到樹立積極和強有力的企業形象的目的。自從這個設計部門設立以後，美國集裝箱公司在二、三十年之間邀請了大批最傑出的平面設計家爲企業從事設計，其中包括立體主義大師列日，包浩斯的設計大師納吉、拜耶，未來主義大師曼·雷，著名的設計家讓·卡盧和瑪特等等。美國集裝箱公司於是成爲美國現代平面設計最主要的基地和大本營。

　　雅科布森有非常豐富的職業設計經驗，並且是色彩方面的專家，他對於歐洲的現代設計運動有很深的認識了解。他對於色彩的認識，使他負責設計的美國集裝箱公司的工業性設計從以前單調的、棕色和灰色的色彩體系改變成爲鮮艷的色彩。他根據現代設計的系統要求，不但設計了嶄新的企業標誌與全部的企業平面宣傳品，特別是海報，同時對於企業標誌的總體運用方法和範圍也進行了系統的設計，其中包括在公司文具、公文、名片以及各種視覺傳達相關方面的應用。他採用了「未來體」作爲公司的標準字體，所有的往來文件紙張的設計都採用了黑色和包裝紙的淺棕色，作爲標準文件的色彩。

　　皮普克是現代設計的一個非常熱心的支持者。他本人對於包浩斯非常感興趣，並且推崇包浩斯的設計思想和風格。他對於納吉決心繼承和發揚包浩斯設計思想和教育體系的決心非常欽佩，因此積極在資金上支持納吉在芝加哥設立的芝加哥設計學院。1946年11月24日，納吉不幸早逝，從這一天開始，設計學院的全部教育經費基本都由皮普克和美國集裝箱公司承擔。

　　美國集裝箱公司的廣告設計代理公司是美國費城的艾耶（N. W. Ayer）廣告公司。這個公司成立於1869年，1900年成爲美國最早的所謂「全面服務」廣告公司，提供客戶全方位的業務服務。這個公司在三十年代以後的設計負責人是查爾斯·科伊涅（Charles Coiner，1898-1989），他的思想影響整個公司。通過這個公司，傑出的海報設計家和平面設計家卡桑德拉（A. M. Cassandre）於1937年5月開始爲美國集裝箱公司設計廣告。他這一系列海報設計完全改變了美國廣告的發展方向，以前的企業

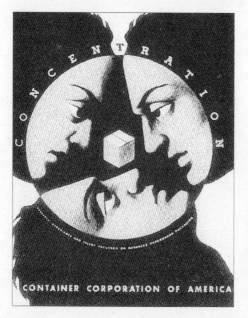

（左）卡桑德拉1938年設計的美國集裝箱公司廣告

（右）雅科布森1936年爲美國集裝箱公司設計的標誌，把公司業務範圍（美國）和公司的服務產品瓦楞紙箱結合在一起設計，是當時的創造。

廣告文字很多，設計沉悶單調，卡桑德拉的廣告設計採用鮮明的象徵性圖形，簡單的文字組成言簡意賅的口號，廣告從此具有勃勃生機的特點，在視覺傳達上非常積極。美國當時全國的廣告設計基本依然是陳舊的格局，而集裝箱公司的這種嶄新的廣告在美國突顯出來，具有非常特殊的品質。也影響了整個美國廣告界和平面設計界。

1939年，卡桑德拉回到法國，美國集裝箱公司繼續它的設計傳統，不斷聘用第一流的設計家，包括納吉、拜耶等人為公司從事廣告和其他企業設計，這個公司成為促進美國現代平面設計的中堅力量。

5 ・第二次世界大戰期間的平面設計

第二次世界大戰爆發，美國開始時期是在軍火上支持盟國，1941年12月，當日本偷襲珍珠港美國太平洋艦隊以後，美國正式參戰，開始了歷時四年的全球性戰爭。為了調動全國各種資源來打一場勝仗，美國政府組織了有計畫的宣傳行動，由美國戰爭情報部（the U. S. Office of War Information）領導。主要的工作是進行各方面的政治宣傳，包括電影、動畫片製作，組織演出，組織為戰爭服務的專門培訓計畫，和組織設計海報等印刷宣傳材料等等。很多美國和歐洲的設計家和藝術家都參加了這個計畫，為早日結束戰爭、打敗敵國而努力。這個部門的工作早在1941年就開始了，大量的海報在全國張貼，發揮鼓舞士氣和揭露敵軍暴行的積極效果。

具體的平面設計計畫是由原美國集裝箱公司設計負責人查爾斯・科伊涅主持的。科伊涅在美國集裝箱公司的設計經歷給他帶來了豐富的視覺傳達設計經驗，因此在這個新的工作崗位上游刃有餘。他聘用讓・卡盧設計大量的海報，其中包括成為現代海報設計經典的第一張美國戰時的海報〈美國對戰爭的回答—生產！〉。這張海報簡單而明確的語言和形象有很大的鼓舞作用，戰爭期間一共印刷了十萬份，在美國各地張貼，得到全美國的歡迎。這張海報獲得紐約的「藝術指導俱樂部展」（the New York Art Director's Club Exhibition）大獎。

戰爭開始之後，對於敵方的仇恨刺激了大批藝術家和設計家投身政治宣傳畫和海報設計工作，也有許多藝術家在商業刊物上以插圖和其他設計方式表達他們對敵人的仇恨，通過設計來幫助戰爭的勝利。比如約翰・阿瑟頓（John Atherton，1900-1952）就曾經在《星期六晚郵報》雜誌（*Saturday Evening Post*）上以宣傳畫設計封面來揭示平常毫無警惕的言談其實是提供敵人情報的行為。這些設計，對於美國贏得戰爭的勝利很有幫助。這個時期的海報設計，都具有簡單明確、視覺形象鮮明的特點，有著非常簡練的口號；因為戰爭的需求，和平時期設計上的那種悠然自得的風格已經不能適應強烈的宣傳目的性要求，這種主題鮮明、版面簡單而明確的海報成為最主要的設計風格。其中較具代表性的有約瑟夫・賓德、赫伯特・拜耶、麥克奈・考夫（E. McKnight Kauffer）、班・夏恩（Ben Shahn，1898-1969）等人設計的海報。他們的作品除具有以上的共性以外，也都有自己獨特的風格。賓德作品中使用象徵的簡單幾何圖形，表達了強烈的政治含義，而拜耶則更加講究攝影拼貼的效果，班・夏恩的作品具有很大的視覺煽動性。他在1929-1933年美國經濟大危機時設計的一系列海報，已經尖銳地批判政府對於經濟問題和貧困問題處理的無能，引起很廣泛的社會認同；而戰爭期間他為美國戰爭情報部設計的新海報，則以生動的、象徵的方法與簡單的平面設計激起美國人的敵愾同仇。

拜耶在戰爭期間設計上出現了改變。他在德國期間，因為長期在包浩斯工作和學習，受到深刻的構成主義影響，風格上比較強調基本的非對稱版面、無裝飾線字體、極限主義的「少則多」特點；在戰爭期間，他為了使自己的海報具有更加明確的、大眾化的視覺特點，因而改變了簡單的幾何圖形方式，而重視設計的插圖特徵，因為插圖有著能夠使大眾容易理解的優點。他的這種風格，導致二次世界大戰後的設計風格都受其影響。從非寫實形象的幾何抽象轉變為寫實形象、插圖形象為中心的具象，是拜耶平面設計的重大轉折。他在戰爭期間和戰後設計的一系列新海報，都具有這個新的設計特點。比如他在1943年設計的宣傳小兒麻痺症疫苗的宣傳海報（圖見253頁），描繪一隻拿著疫苗試管的手，作品主題鮮明。他依然採用傳統的現代主義設計特色：無裝飾線字體、非對稱布局、簡單的平面效果，而寫實性的繪畫或者設計主題，更加加強了他的設計的感染力。

二次世界大戰期間，美國集裝箱公司發明採用新型的紙板包裝材料技術，大大的刺激了包裝工業的發展。美國因而可以把金屬、木材集中在軍火和戰爭裝備的製造上，與此同時，紙板也廣泛運用在戰爭裝備的包裝，降低成本，同時它輕又方便，也容易處理；紙板包裝的發明，多少幫助了美國軍隊的勝利。為了宣傳自己發明對於戰爭的促進作用，美國集裝箱公司開展了一個稱為「紙板參加戰爭」

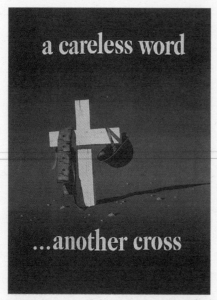

a careless word

...another cross

AIR CORPS U.S. ARMY

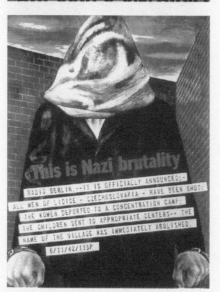

This is Nazi brutality

（Paperboard Goes to War）的廣告宣傳活動。這個公司聘用了幾個最傑出的平面設計家參加設計工作，他們是拜耶、卡盧和瑪特。他們三人與雅科布森合作，利用照片拼貼的手法，設計出一系列生動的海報，把身在前線、食用紙包裝箱送來食品的士兵，和背景的紙箱合成一起，導致視覺聯想，對於提高和樹立美國集裝箱公司的積極的、正面的企業形象幫助很大。

6・第二次世界大戰結束初期的美國平面設計

戰後初期在美國促進平面設計發展的主要力量依然是美國集裝箱公司。戰爭期間利用紙包裝參與戰爭的題材，使得這個公司在美國人民中樹立了非常積極的企業形象。戰爭之後，它又開始利用新的策略來提高企業的知名度。1945 年，公司邀請美國當時四十八個州的本土藝術家創作自己的作品，來表達各州的文化特色。這個計畫得到很好的效果，因此，進一步啓發了美國集裝箱公司總裁皮普克的創造構思。

1949-1950 年間，皮普克和妻子一同前往芝加哥參加由羅伯特・哈欽斯（Robert M. Hutchins）、莫提麥・阿德勒（Mortimer Adler）主持的「世界名著」編輯出版會議。他們還正在計畫編輯《西方文明名著全集》（the Great Books of the Western World Series），皮普克主動提出是否可以由他的美國集裝箱公司和這個編輯部聯合組織一項活動：邀請世界最傑出的藝術大師創作，並且以海報的形式發行。這活動由阿德勒負責提出一個主題，然後邀請這些藝術家來表達這個主題，表達的方式不拘，可以隨心所欲發展；兩個學者同意他的提議，並且很快進入實際作業。他們組成了一個評選小組，由皮普克夫婦、拜耶、雅科布森等人組成，兩個學者擬定了自由、公正、人權這個主題，開始向所有著名的藝術大師徵集作品。作品選中之後，由美國集裝箱公司印刷發行，在所有海報下面表明「美國集裝箱公司」的名稱和企業標誌。這批海報是世界上最具有藝術品味的海報之一，參加設計的人包括荷蘭抽象表現主義畫家威廉・德・庫寧（Willem de Kooning）這類世界著名的藝術大師。這個具有非常高藝術水準和文化品味的設計活動延續了三十多年，從 1950 年 2 月開始，到 1980 年代爲止，一共有一五七位世界級的藝術大師參與了海報設計項目。這個活動雖然從表面上看與美國集裝箱公司的業務沒有什麼關係，但是卻大大地提高了這個企業的公眾形象，並且大幅度地拉開了美國集裝箱公司與其他美國企業在設計意識和觀念上的距離，使這個企業成爲美國最具

（上）約翰・阿瑟頓 1943 年為美國政府設計的海報，提醒美國人民提高戰爭時期的警惕性，標題是「漫不經心的言談會造成新的十字架」。

（中）賓德在第二次世界大戰期間為美國空軍設計的海報，設計時間大約是 1941 年末。

（下）1943 年美國設計家班・夏恩為美國戰爭情報處設計的海報

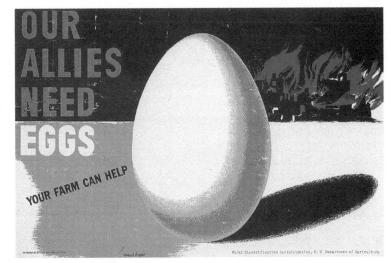

有設計前衛精神的企業，企業也因此提高了本身的企業文化度。

　　美國集裝箱公司這個以藝術創作為核心的海報設計活動，刺激了美國其他企業在同一領域樹立其企業形象的興趣，越來越多大企業參與了這類活動，比如美國最大的石油公司之一「美孚石油公司」（Mobil）就長期資助與本身業務沒有直接關係的海報設計活動，從1970年代到1980年代，總共有兩百多位世界最傑出的藝術家和平面設計家參加了這項活動，設計出一系列非常優秀的海報。瑞士蘇黎世的一個出版社把它們集中起來，出版了《美孚公司贊助的海報設計》（*Posters Made Possible by a Grant from Mobil*, Graphic Press Corp., Zurich, 1988）一書，是當代海報設計的又一重要里程碑。又如1996年亞特蘭大奧林匹克運動會期間，位於亞特蘭大的美國可口可樂公司就邀請美國和世界各國的藝術大師以可口可樂瓶為題材設計藝術品，以後以海報形式發行，其實動機、方法與美國集裝箱公司四十多年前的這一系列設計是一樣的。

　　美國平面設計界中，許多在戰前就已經非常活躍的人物，在戰後有非常新的表現。比如亞歷克西‧布羅多維奇在四十年代和五十年於平面設計上有引人注目的新創造。他聘用兩個具有才幹的青年攝影師里察‧阿維頓（Richard Avedon，1923-）和艾文‧潘（Irving Penn，1917-）為他的設計負責攝影工作，之後又聘用阿特‧凱恩（Art Kane，1925-）這個才華橫溢的攝影家參加工作。凱恩原來是美國青少年雜誌《十七歲》（*Seventeen*）的版面修飾和藝術指導，他的才能受到布羅多維奇的器重，開始

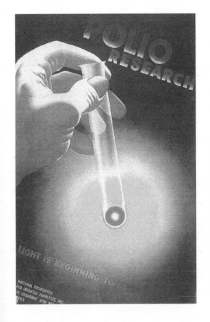

（上）布羅多維奇 1951 年為《宗卷》雜誌設計的封面

（下）喬治‧久斯提 1960 年設計的《假日》雜誌封面，利用羅馬歷史傳說作為設計動機，把立體主義和表現主義結合在一起使用，很有特色。

轉而從事攝影。他長於採用多次曝光、象徵主義手法來從事設計，他的這個風格，使攝影進一步成為平面設計主觀表現的重要手段。凱恩成為現代攝影和平面設計的重要代表人物之一。筆者在 1990 年代初期曾經與凱恩共事，深感他的攝影和設計意識根基的雄厚。

1950 年代初期，布羅多維奇曾經創辦過出版時間很短的雜誌《宗卷》（Protfolio）。雖然這份雜誌存在的時間不長，但是它是當時美國、甚至世界上平面設計水準最高、設計質量最優秀的雜誌之一。它的封面經常是縱向排列的簡單雜誌名稱，沒有任何插圖，字體面向左面，這種非同尋常的設計方式，在當時的確非常罕見，因此這份雜誌的封面具有強烈的視覺吸引力。雜誌設計也採用了強烈的版面鬆緊、黑白、色彩、字體等等因素的對比，插圖本身也具有象徵特色，這些因素的綜合，使這份雜誌具有鮮明的設計特色。

瑪特也是戰後重要的美國平面設計家。戰爭期間，瑪特參加美國集裝箱公司的「紙板參加戰爭」的設計計畫，戰後他依然保持與這個公司的設計關係，與此同時，他還建立了新的客戶網，其中包括幾份美國主要的刊物，比如《時尚》、《財富》、《哈潑時尚》等。但是，最重要的客戶關係是他與美國最重要的辦公家具廠商諾爾公司的設計合作。諾爾生產以包浩斯人員設計的家具為主的現代家具，包括布魯爾、米斯的家具，也包括一些新人的設計，比如艾羅‧薩里寧、哈里‧別爾托亞等等。諾爾公司從 1946 年開始，企圖通過平面設計樹立公司的積極企業形象，同時也通過廣告，特別是平面的廣告─雜誌、報紙、海報等等，來樹立產品的世界形象，因此這個大型公司和瑪特建立了長達二十五年的設計合作關係。瑪特簡明扼要的設計風格，加上他的獨特的設計構思，產生了一系列非常傑出的平面設計。他設計的諾爾家具，比如 1948 年設計的薩里寧的椅子廣告，都是美國五十、六十年代最傑出的平面設計作品典型。瑪特也從諾爾的設計項目中建立起自己在平面設計界中的地位。

1950 年代，瑪特的設計轉向越來越單純的方向。他的平面形象日益簡單而明確，五十年代諾爾公司出現了一系列新家具，比如薩里寧的「鬱金香椅子」系列、別爾托亞的金屬網系列，都是五十、六十年代世界最傑出的椅子。瑪特負責為這些新產品設計廣告，他採用非常簡單的方法，比如用牛皮紙包裹「鬱金香椅子」，或者讓一位漂亮的女模特兒坐在這張椅子上，運用這種簡單無比的手法，創造出優雅而主題突出的新視覺形象（見 256 頁）。他的設計，得

到世界平面設計界的一致好評。

賓德也是戰後非常突出的平面設計家。他在戰爭期間設計的一系列徵兵海報主題鮮明強烈，戰後，他繼續為美國政府部門設計類似的廣告，比如他 1954 年設計的海軍徵兵廣告，利用幾何化的航空母艦組成三角形的主題，上面有三架噴氣式飛機飛過，具有強烈的形式感，已經成為美國家喻戶曉的設計，這些海報也奠定了他在美國平面設計界的地位（見 256 頁）。戰後，他繼續不斷設計新的廣告和其他平面作品。他的主要設計內容一直是海報，而採用的方式通常是由簡單的幾何圖形形成的象徵的手法，這種

方法主題突出，形象鮮明，視覺感染力強，受到美國各方面的歡迎。因而他也成爲戰後美國平面設計的主要力量之一，這個地位一直持續到 1960 年代爲止。

　　戰後還有一個比較重要的平面設計家喬治·吉斯提（George Giusti，1908-1991）。他出生於米蘭，畢業於米蘭皇家藝術學院，1930-1937 年期間在瑞士的蘇黎世從事平面設計，之後移民到美國，並且於1939 年在紐約設立了自己的平面設計事務所。他設計海報、廣告、書籍和其他出版物，也設計各種展覽，主要客戶是美國政府部門。他的作品都具有鮮明的歐洲現代主義設計特點：簡單扼要，明快而且具有象徵性。戰後他爲美國的蓋奇藥物公司（Geigy Pharmacuticals）設計廣告，繼續體現了他的這種風格。他還爲一系列美國重要的期刊雜誌設計封面，其中包括《時代》、《財富》、《假日》等重要的雜誌。1958 年，他被美國設計界選爲「年度設計家」（Art Director of the Year）。他在戰後的海報設計中，採用了簡單的繪畫作爲主題，而繪畫依然遵循他的簡單明確的設計原則，因此把歐洲現代主義的準確、簡單的視覺傳達原則與美國人民喜聞樂見的繪畫方式結合起來，得到更加適應社會需求的設計目的。而這樣的新設計方式，也使冷漠的歐洲現代主義設計具有了溫暖的人情味。他設計生涯的最重要時期是1960年代，這個時期他得到《假日》和《財富》雜誌的大量委託，設計封面，這些封面設計進一步體現了他的繪畫和歐洲現代主義風格的結合探索努力。

7 · 科學技術和工業生產資訊的平面設計發展

　　美國的科學技術平面設計，應該說開始於來自捷克的設計家拉迪斯拉夫·蘇特納。他於1939年來美國，爲紐約世界博覽會的捷克館設計，但是因爲大戰爭爆發，他不得已只好留在美國，成爲美國重要的平面設計家。他在美國與斯維特目錄公司（the Sweet's Catalog Service）建立了密切的設計合作關係，從而使他得到機會，參與各種與科學技術有關係的平面設計工作。

　　斯維特目錄公司建立於1906年，專門爲建築業和工業生產行業設計和出版產品目錄和企業年度報告，蘇特納自從與這個公司開始合作時起，就與這個公司的研究部門負責人努

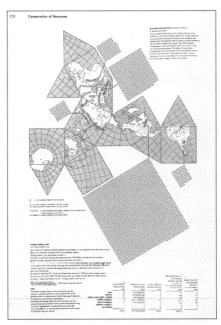

（右上）拜耶 1953 年設計的《世界地理地圖》內頁之一。此書的設計改變了地圖設計原來的刻板面貌。

（右下）爲推廣科學知識的設計是第二次世界大戰後平面設計上的重要發展，這是布汀設計的介紹原子能鈾 235 的展覽海報。

（左下）1958 年布汀設計的普強謝爾「科學展覽」中的模型之一，利用燈光和塑料構件製作出人類紅血球結構形狀的建築，很受歡迎。

(左上）1948年瑪特為美國最具規模的辦公室家具廠商「諾爾」公司設計的廣告。

（左下）瑪特在1956年為諾爾公司設計的家具廣告，是諾爾公司廣告最傑出和最具典型的代表作。

（中）賓德於1954年為美國海軍設計的招兵海報。

（右上）1942年蘇特納設計的斯維特目錄服務公司的標誌，具有二次大戰後在瑞士形成的國際主義平面設計的簡單、理性的特徵雛形。

特·朗伯格-霍爾姆（Knut Lonberg-Holm）建立了密切的工作關係。他逐漸形成了自己的設計科學技術和技術資訊方面的平面設計的原則，他稱之為「功能、流暢、形式」（function, flow, form）原則。即保證科學技術資訊資料的平面設計要達到高度功能性的目的，同時要有流暢的視覺特點，能夠一目了然，形式上要能夠為以上兩個目的服務。他進一步對以上三個原則提出具體的規範：所謂「功能」是要求目的明確，視覺傳達準確，絕對不因為設計而造成誤解，方便閱讀，方便認識和了解，並且在閱讀之後能夠回憶起來；所謂「流暢」是他為設計上的邏輯化而自己創造的名詞，表明他要求所有平面設計的要素必須為主題服務，合乎視覺傳達、訊息傳達的邏輯規律，絕對不允許為了形式美感而犧牲傳達邏輯的情況發生。他把為科學技術和生產的平面設計的內容分成許多「視覺要素」，通過邏輯的安排，把這些要素合理地編排在一起，達到最佳的功能目的。而「形式」則是以上兩個目的的結果。「形式」必須是工整的、有次序的、清晰的、條理清楚的。他完全放棄了對稱的編排，因為他認為完全對稱的設計在視覺傳達上的效果不理想，所有的平面設計要素：色彩、對比、編排、字體等等，都僅僅是為了一個目的服務：平面設計上的傳達功能。他強調符號的準確象徵和代表性運用，主張圖形的傳達準確性；這種原則的設立，已經表達了他高度功能主義的平面設計原則。而這種原則也成為科學技術和工業生產相關資訊傳達的平面設計的基本要素。他為斯維特目錄公司設計的一系列工廠的產品目錄、科學技術機構的目錄和各種年度報告，都具有這種高度功能主義的特點，十分受到美國企業界的歡迎。

為了建立一套完整的為科學技術和工業生產服務的平面設計系統，蘇特納撰寫了兩本重要的著作：《目錄設計》（Catalog Design）和《目錄設計程序》（Catalog Design Progress）。在這兩本著作中，他完整地介紹了自己的設計系統和這個系統在具體設計中的運用。迄今為止，這兩本書依然是有關工業、科學技術資訊傳達平面設計的重要讀物。

美國科學技術資訊方面的平面設計在五十及六十年代的重要里程碑作品，是美國集裝箱公司1953年出版的《世界地理地圖》（The World

Geo-Graphic Atlas）（圖見
255頁）。這份地圖的目的
是以生動的平面設計方
式，提供美國人一份了解
世界各個國家和地區的完
整資料。美國集裝箱公司
的總裁皮普克在這本地圖
冊的前言中說：他的目的
是要讓美國人能夠更了解
世界各地，了解其他國家
的人民，了解其他國家。
這本著作的設計負責人是
拜耶。全書368頁，其中有
120頁是全頁的地圖，另外
有1200個圖表、附圖、符
號等等來說明地圖的內
容。拜耶在設計過程中處
理了數目龐大的科學資
料、文獻、統計數字，並
且通過設計把它們變成通
俗易懂的視覺呈現。這本

蘇特納1950年設計的《目錄設計程序》一書的章節刊頭

書討論了地球的狀況、地球的生態平衡和資源限度，生物的、地質的壽命周期；特別重要的是這本著作
未卜先知地提出了保護地球有限資源的議題。拜耶在書中提出必須注意我們有限的資源，必須保護這些
資源，而這種保護則只有在國際合作的前提下才能達到。這本書是五十、六十年代中美國科學技術資訊
方面最佳的代表作品。

　　威爾·布汀是美國戰後另一個對於科學技術資訊的平面設計有重大貢獻的設計家。他在戰後涉及到
一系列的科學技術和生產技術的資訊相關項目，因此對於如何設計這些內容非常關切；他提出設計科學
技術和生產技術的平面作品必須遵循四個基本原則：一、作為度量對象和度量者本身的人；二、光線、
色彩、肌理；三、空間、時間與動作；四、科學因素。他認為，對於設計來說，最重要的是度量，而度
量的對象是人，因為設計是為人所用的。手的大小、眼睛的感覺範圍、人體的工作運動和感覺範圍等
等，這些是決定設計的最基本因素。人是度量的對象，同時也是度量者，因此設計的根本是度量的準
確。具體到平面設計來看，布汀認為人對於視覺傳達訊息處理的情感的、物理的、知識的和理智的反應
是非常關鍵的因素。因而，科學的方法是平面設計最可依靠的方法。科學方法可以使人透徹地了解傳達
的內容，可以幫助設計家利用各種可靠的視覺傳達因素從事設計，達到預期的目的。他是最早在平面設
計上提倡科學方法的設計家。

　　除了平面設計之外，布汀還從事大量的展覽設計。這些展覽大部分與科學教育有關，他藉由展覽設
計進一步表達了自己的科學設計方法。比如他設計的鈾235原子的模型（圖見255頁），採用了92個小
型電燈泡表示這個原子的結構，模型外部是藍色的，並且利用旋轉方法來顯示原子運動的方式，是當時
最先進的科學模型。1958年布汀為普強藥品公司設計了細胞模型（圖見255頁），整個模型做成一間房
子，觀眾可以在裡面觀察細胞的結構。為了製造這個模型，布汀與科學家、醫學家反覆研究最佳細胞結
構的表現方法，利用燈光、色彩等不同的方法給觀眾一個最直觀的細胞形象。布汀是將平面設計運用於
科學技術和工業技術，表達和普及的最成功之奠基人。

　　許多傑出的設計家從歐洲逃到美國，他們剛到美國的時候大多身無分文，但是他們對於歐洲的現代
設計瞭若指掌，而美國則處在現代設計的初級階段，在戰爭期間和戰後的經濟發展期間，急需大量傑出
的設計師，包括產品設計、平面設計、建築設計等各方面的人材；因此這些歐洲設計師的到來，正好填
補了美國現代設計的空白。他們不但發揮了才幹，並大大促進美國的現代設計發展，使美國一躍成為戰
後設計的大國。這個成就，是與這些歐洲移民的設計家分不開的。

國際主義平面設計風格的形成

導言

　　第二次世界大戰結束初期，平面設計經歷了一段不長的停滯，除了美國之外，國際的平面設計在風格上沒有什麼新的創造，原因是大戰對於歐洲和亞洲各國帶來的損害太大，大部分國家正在經歷艱苦的重建過程，因此難以集中力量發展設計。在經過幾年的艱苦奮鬥之後，西歐部分國家的經濟得到迅速的恢復，經濟的發展對於設計的強烈要求，促成了設計在戰後的發展，而市場的日趨國際化，又對設計的國際化面貌和特點發展提出了具體的、強烈的要求。到二十世紀五十年代期間，一種嶄新的平面設計風格終於在西德與瑞士形成；這種風格主要是瑞士蘇黎世和巴塞爾兩個城市的設計家從1940年代開始的探索的成果，並且通過瑞士的平面設計雜誌影響世界各國，因此被稱爲「瑞士平面設計風格」（Swiss Design）。由於這種風格簡單明確、傳達功能準確，因而很快傳布全世界，成爲戰後影響最大的一種平面風格，也是國際最流行的設計風格，因此又被稱爲「國際主義平面設計風格」（the International Typographic Style）。國際主義平面設計風格影響平面設計長達二十年之久，直到九十年代，這種風格的影響依然存在，並且成爲當代平面設計中最重要的風格之一。爲了簡便起見，以下簡稱「國際主義風格」。

凱勒 1948 年設計的海報

　　國際主義風格的特點，是力圖通過簡單的網絡結構和近乎標準化的版面公式，達到設計上的統一性。具體來講，這種風格往往採用方格網爲設計基礎，在方格網上的各種平面因素的排版方式基本是採用非對稱式的，無論是字體，還是插圖、照片、標誌等等，都規範地安排在這個框架中，因而排版上往往出現簡單的縱橫結構，而字體也往往採用簡單明確的無飾線體，因此得到的平面效果非常的公式化和標準化，故而自然具有簡明而準確的視覺特點，對於國際化的傳達目的來說是非常有利的；也正是這個原因，它才能在很短的時間內普及，並在近四十年的時間中長久不衰。直到現在，國際主義風格依然在世界各地的平面設計中比比皆是。當初在瑞士和西德創造這種風格的設計家認爲：簡單的方格版面編排和無飾線體的採用，除了它的強烈功能特徵之外，還具有代表新時代進步的形式特點。

　　雖然如此，國際主義風格因而也比較刻板，流於程式化。給人一種千篇一律的、單調缺乏個性化和缺乏情調的設計特徵，對於要求不同的對象採取同樣的手法，提供同樣的風格，因而也被強調視覺美的設計家們批評和反對。但是無論從功能上還是從形式上講，國際主義風格都是二十世紀最具有代表性的平面設計風格。

1 · 國際主義平面設計風格運動的先驅

　　雖然國際主義風格到1950年代才正式確立，但是，類似的設計摸索工作則早在五十年代以前就已經開始。其實，國際主義風格的探索在瑞士早已有人開始進行。最早的探索可以說是由恩斯特·凱勒（Ernst Keller，1891-1968）開始的。

　　凱勒在 1918 年開始在瑞士的蘇黎世應用藝術學校（the Zurich Kunstgewerbeschule）擔任廣告設計教學，很快發展出版面編排和設計構思的新課程來。他同時也兼做平面設計工作，無論在教學中還是在版面設計、標誌設計、字體設計中，他都在努力發展出一種設計風格和功能完美的方式，他建立了自己的完美風格的嚴格標準，把這個標準應用到教學和設計中，開始影響瑞士的平面設計界。凱勒認爲，設計問題的解決在於設計對象的內容之中，不同的內容應該有不同的解決方式，是內容決定形式，而不是

形式決定內容。因此，設計的風格也應該是多樣的，豐富的。1931年，他為建築大師、包浩斯的奠基人沃爾特‧格羅佩斯建築展覽設計的海報就具有與現代建築風格一致的規範性、嚴謹性特點。而在1948年設計的一個中世紀藝術展覽的海報中，他則採用了完全屬於中世紀貴族紋章的風格特點，加上對稱的「金字塔」式版面編排，與展覽內容吻合。這兩個海報的設計，最能夠反映他的內容決定形式的觀點和設計方法。雖然他並沒有參與瑞士國際主義風格的設計，但是他的高度功能主義立場和追求設計完美的趨向，為這種風格的探索奠定了一個基礎。

如果從風格根源來說，國際主義風格的根源應該可以說是與現代主義設計運動一脈相承的，特別是與包浩斯和荷蘭的「風格派」運動、二十世紀二十年代和三十年代的平面設計風格關係密切。具體而言，瑞士的國際主義平面設計運動和第二次世界大戰以前的現代主義設計運動之間，有兩個關鍵人，他們都是畢業於包浩斯的瑞士平面設計家，一個是西奧‧巴爾莫（Theo Ballmer，1902-1965），另外一個是馬克斯‧比爾（Max Bill，1908-）。

巴爾莫在迪索時期的包浩斯曾經師事保羅‧克利、沃爾特‧格羅佩斯和漢斯‧邁耶學習設計，當時曾經努力把荷蘭風格派特點引入平面設計中，特別是他利用縱橫的簡單數學式規範版面編排從事設計，得到教師的讚許。1928年時，他設計的海報很成功，這些海報設計都具有縱橫網格的簡單編排特點，具有強烈的現代感，比如他為瑞士巴塞爾一個建築展覽設計的海報〈BÜRO〉，利用縱橫版面編排，把文字鑲嵌在規整的網格中，BÜRO四個字母則以正面的黑色和倒影式的紅色對應，在當時的平面設計中是非常突出的。雖然他的平面編排非常講究功能主義特點，具有強烈的風格派特徵，但是他的字體設計則依然比較講究典雅和裝飾，與日後完全採用刻板而非人格化的國際主義風格依然有距離；他的設計應該說具有荷蘭風格派代表人物杜斯伯格（Theo van Doesberg）的形式特徵，他本人也受到荷蘭風格派最大的影響。

巴爾莫早期的設計隱隱約約地含有方格網絡的痕跡，但是並不明顯，而他稍晚一些的作品上，這種方格網絡的痕跡則清晰可見。他在平面設計上比風格派畫家蒙德利安更加強調數學計算後的工整、規範、完美特點，是最早採用完全的、絕對的數學方式從事平面構造的設計家之一。

馬克斯‧比爾的專業背景比巴爾莫更加複雜，他同時從事繪畫、建築、工程設計、雕塑、產品設計和平面設計，是一個多才多藝的設計家。他1927-29年在包浩斯學習，跟隨的老師先後有格羅佩斯、康丁斯基、納吉、邁耶和阿爾柏斯（Albers）等。他的學業非常優秀，在學校期間努力了解這些大師級的老師的設計思想和設計方法，掌握包浩斯的精神核心，是對於包浩斯系統非常了解的學生。他畢業之後到蘇黎世開始自己的設計生涯，1931年發展出自己的藝術和設計思想，同時對於風格派奠基人杜斯伯格的「堅實藝術」（Art Concret）思想有更加深刻的認識，他對於自己的設計發展目的已經非常明確了。

杜斯伯格是在1931年去世的，在他去世前十一個月，即在1930年4月，杜斯伯格提出了他的《堅實藝術宣言》（Manifesto of Art Concret），在這個宣言中，他提出要發展絕對清晰的視覺藝術來，在這個藝術之中，要採用最單純的視覺元素—簡單的幾何形體和色彩，來組成以數學計算安排的結構。杜斯伯格強調的是藝術的象徵性和表現性，因此，從某種意義上來說，平面設計與「堅實藝術」在意識形態上是有矛盾的：「堅實藝術」強調藝術的表現，強調純粹的形式；而平面設計則本身並沒有任何象徵性和表現性，它的主要功能在於傳達性，因此並不是同一回事。但是杜斯伯格的「堅實藝術」中包含了高度理性化、次序化的設計形式內容，因此，雖然不是同一回事，卻依然有貫通處，比爾從「堅實藝術」觀念中得到的是設計方式的發展啟示。

第二次世界大戰爆發，中立國瑞士躲開了戰爭的烽火，成為大戰中歐洲少數沒有被戰火波及的國家；這裡的人民雖然對於邊界以外的災難十分關切，但是，他們卻能夠有比較安定的生活環境。這裡的設計家、藝術家們則充分利用這個條件埋頭從事創作，依然有成就和進展。馬克斯‧比爾發展出高度次序化、理性化和功能化的平面編排風格來，正是瑞士戰時中立狀況帶來的結果。

比爾的新風格與以前的幾個瑞士設計家曾經嘗試過的相差不大，也是把各種平面設計因素，包括字體、插圖、照片、標誌與圖案等等以一種高度次序的方式安排在平面上，同時注意到以簡單的數學方式的編排。編排的基礎是數學比例、幾何圖形的標準比例，並且經常地、廣泛地採用無飾線體的一種—阿克茲登茲‧格羅特斯克字體（Akzidenz Grotesk type），特別是中尺寸字體的時候採用，版面的右邊處理上有意識地比較粗糙，與高度工整的左邊形成對比。他很注意空間的運用和安排，他在1945年設計的美國建築設計展覽海報上就具有這個鮮明的特色。他的設計其實也是在方格網絡中進行編排的，在採

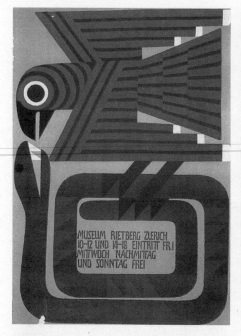

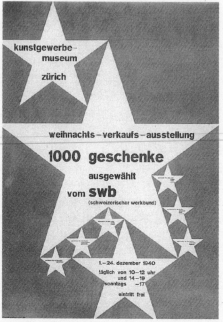

用照片插圖的時候,比爾往往把照片以菱形方式安排在方格網中,這樣一來,照片本身在版面上也具有箭頭式的平面形象;由於大部分空間是留白的,因此菱形插圖安排和簡單的縱橫字體安排,造成了既簡單明瞭、又在視覺上有力的結果。他重視設計上的一致性和統一性,無論什麼平面設計的因素,必須有統一的風格。這一點,對於後來的、乃至迄今的平面設計家依然有很大的影響。

比爾的設計方法有以下幾個特點:首先是以縱橫的線條爲中心,把平面空間分割爲簡單的幾個功能區域;其次是以簡單方格組成方格網底,將每個方格作爲基本模數單位;採用數學比例和幾何比例進行版面編排;設計上強調排列和順序(英語稱爲 permutation and sequences 的方法),把平衡、對稱、比例、對比互補關係這些視覺內容以高度理性的方法融爲一體,以達完美。他的這個設計趨向日益清晰,1949 年他提出:「這種方法大約可以發展出一種大部分是建立在數學思維基礎上的藝術來。」(他的原文是:that it is possible to develop an art largely on the basis of mathematical thinking.)

1950 年,比爾開始參與組建西德戰後最早、也是最重要的設計學院「烏爾姆設計學院」(the Hochschule für Gestaltung in Ulm),因爲他持續地設計探索和在平面上達到的水準而享有的國際設計聲譽,因此被推爲這個學院的第一任校長。這個學院從 1950 末開設,直到 1968 年關閉,是西德在設計教育上最重大的探索。學院的目的是通過教育,力圖找到通過設計來解決問題、促進設計文化發展的一條新途徑;在許多問題上,烏爾姆設計學院與戰前的包浩斯設計學院是一脈相承的。而其中一個很大的要點,就是將設計視爲社會工程的組成部分,而避免美國設計出現

(左上)恩斯特・凱勒設計的德國國家博物館海報

(左下)巴爾莫 1928 年設計的建築展覽海報,奠定了二次大戰後在瑞士發展的國際主義平面設計的基礎。

(右上)瑞士設計家馬克斯・比爾是二次世界大戰後在瑞士發展起來的國際主義平面設計風格的奠基人之一,圖為他 1940 年設計的聖誕節促銷海報。

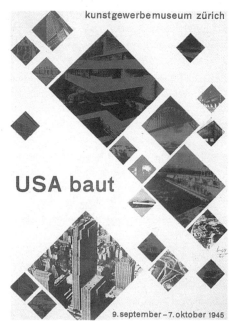

的簡單、赤裸裸的商業主義發展傾向；嚴肅地提出設計是解決問題，而不僅僅是提供外形；設計是一個科學的過程，而不是一或者不僅僅是個人的藝術表現。

　　烏爾姆設計學院是由幾個西德的設計大師促成的，其中包括西德最傑出的平面設計大師奧圖‧艾舍（Otl Aicher,1922-），艾舍成為這個學院實質上的奠基人，他邀請比爾主持學院教學工作。比爾在學院擔任院長，一直到1956年。這個時期，他把自己的現代平面設計思想灌輸到教學之中，得到初步的成果。他的理性設計也逐步通過學院影響到更多的設計師，為瑞士原產的理性風格成為國際主義平面設計風格奠定了重要的基礎。

　　1956年，奧圖‧艾舍聘請新人接替比爾的工作，院長是建築家托瑪斯‧馬爾多納多（Thomas Maldonado），負責平面設計的是來自英國的設計家安東尼‧佛洛紹（Anthony Froshaug，1920-1984）。佛洛紹從1957到1961年在這個學院教授平面設計，並且建立了平面設計工作室，他負責烏爾姆設計學院校刊前五期的設計，從校刊的平面設計來看，完全是與比爾等人的探索方式是一致的：高

（右上）馬克斯‧比爾
1945年設計的美國建
築設計展覽海報，具有
早期國際主義理性風格
特徵。

（左上）佛洛紹1958年
設的德國烏爾姆設計學
院的目錄，高度功能主
義和理性主義的國際主
義風格完全形成，開始
影響世界各國的平面設
計。

（右下）瑞士國際主義
風格設計代表人物之一
的馬克斯‧赫伯1951
年設計的年鑑封面

（左下）馬克斯‧赫伯
1948年設計的汽車比
賽海報

度理性化，方格網絡爲模數單位和編排依據，縱橫編排方式，全部採用無飾線體字體，色彩簡單明瞭等等，可以說國際主義風格已經開始形成。

在馬爾多納多的領導之下，烏爾姆設計學院的教學開始急劇地向理工方面轉化，課程中的理論部分比例大幅度地增加，比如平面設計專業科目中加入了新的符號學（semiotics）、普通哲學，特別是以哲學理論爲基礎的符號學、標準與手勢的理論。符號學作爲一門重要的必修學科，包括三個分科，即：一、研究符號和標記與其意義之關係的語意學（sematics），二、研究符號和標記是以什麼方式聯繫和聯絡的符號關係學（syntactics），三、研究符號和標記是如何與使用者發生使用關係的符號實用學（pragmatics）。與此同時，在學院的設計課程中還加入了古希臘的雄辯學（rhetoric），以促進設計上更有力的傳統性發展。這個時期的烏爾姆設計學院開始轉向高度理性、科學性和技術性的發展方向，對於奠定國際主義設計風格起了決定性的作用。

瑞士和西德的設計家在第二次世界大戰前後全力以赴地發展高度功能化的國際主義平面設計風格，逐漸達到高度簡潔和清晰的傳達特點。與此同時，西歐也有另外一些設計家探索比較複雜的、甚至是繁瑣的新風格。這種繁瑣或者複雜的風格，從本質上看，其實也是遵循了國際主義風格的工整性、功能特點、高度的規範特點，但是與國際主義風格強調減少主義特徵，採用盡量少的平面設計因素大相逕庭的是，這種風格強調在規範的前提下採用複雜的設計因素，大量採用插圖，特別大量採用照片拼貼，作爲達到視覺豐富效果的途徑，因此這種探索不是與國際主義風格分庭抗爭，而是豐富了國際主義風格。

從1930-1950年代前後，在瑞士與戰前的德國和戰後的西德都有少數平面設計家從事這種與國際主義風格頗爲不同的設計風格探索。其中一個比較重要的代表人物是瑞士設計家馬克斯·赫伯（Max Huber，1919-）。他的設計講究通過複雜的平面設計方法達到非常具有活力和非常生動的效果。赫伯的設計是對於包浩斯設計的反覆研究和了解之後發展出來的。他對於包浩斯後期大量利用照片拼貼方法（photomontage）所做的平面設計作品特別有興趣。他畢業於瑞士蘇黎世藝術與工藝學校（the Zurich School of Arts and Crafts），畢業以後到義大利的米蘭開始設計生涯。第二次世界大戰期間，因爲戰亂，他不得不回到瑞士；這個期間，他與馬克斯·比爾合作從事展覽設計工作，受到後者很大的影響。1946年，赫伯在戰爭結束之後很快回到義大利，創造出一系列非常傑出的平面作品來。大量採用照片拼貼，版面編排往往採用縱橫交錯的方式，加上採用非常強烈的純色，這些方法使他的作品具有前所未有的豐富和強烈的視覺特徵。他利用彩色油墨的透明特徵，把設計上的插圖、字體、標誌和其他元素反覆疊印，造成複雜的效果。他一些抽象形式的設計則往往採用透射的方法，強調抽象視覺形象的

（上）安東·斯坦科夫斯基1953年設計的德國標準電器集團公司的企業標誌

（下）斯坦科夫斯基1957年設計的標準電器公司掛曆封面

深度和運動感，他的設計非常豐富和複雜，而他採取視覺平衡和編排完整的方法，達到繁中有序的目的。

2 · 為科學項目的功能性平面設計

自從二十世紀初以來，科學出版物日益增多，以至為一般出版物而發展起來的平面設計風格顯然已經難以應付科學出版物特殊的要求，特別是科學出版物要求準確無誤、簡明扼要、高度功能主義，因此針對科學出版物的新設計方式應運而生。瑞士和戰前德國平面設計中的功能主義剛好適應了這個要求。而為科學出版物的設計所產生的簡單、準確的功能主義設計特點，或者稱為平面設計上的科學技術方法，也因此發展起來了，成為日後瑞士平面設計、或者國際主義平面設計風格的重要技術和方法基礎。

在所有第一代發展出科學技術設計方式的設計家當中，於德國出生的瑞士平面設計家安東·斯坦科夫斯基（Anton Stankowski, 1906-）所產生的影響最大，

弗魯提格1954年設計的「通用體」，是國際主義平面設計在世界上影響上最大的字體之一，奠定了現代無裝飾線體的基礎。

他在科學出版物的功能主義設計風格上起了重要的促進作用，同時把這種方式運用到一般平面設計上，完成了自己以技術、數學比例為基礎的平面設計風格，為國際主義平面設計風格奠定了堅實的基礎。

安東·斯坦科夫斯基出生於瑞士，早年學習設計，在1929-1937年之間曾經於蘇黎世從事平面設計工作；在此期間，他與不少在瑞士工作的設計大師以及重要的藝術家有密切的往來，包括馬克斯·比爾、赫伯特·瑪特、理查·羅舍（Richard P. Lohse）等人。他在這個期間集中全力於攝影、攝影拼貼、暗房特技的研究和在平面設計上的運用。他往往把攝影背景轉化為抽象的圖案或者平面肌理，與前景的具體對象形成鮮明的對照。

1937年，斯坦科夫斯基遷居到德國的斯圖加特市定居，全力從事繪畫和設計工作，達五十年之久。他的繪畫與平面設計作品之間有密切的關聯，無論是色彩還是形式，在繪畫上與平面設計作品上都是一致的。繪畫上的色彩與形式成為設計上的基本要點，而設計上的次序性和理性方法，也成為他藝術創作上的原則。

第二次世界大戰爆發時，斯坦科夫斯基被德軍徵召入伍，並且送往前線，之後又被蘇聯紅軍俘虜，他的設計和創作生涯暫時中斷。戰爭結束以後，他回到斯圖加特，重操舊業，全心全意地投入於平面設計的探索中，逐步完善了他的設計方式，成為他對於平面設計的最大貢獻。他的最大貢獻，在於他發展出具有高度傳達特徵的設計風格；他的設計方式將隱形的、看不見的傳達過程通過簡單的、明快的版面、圖形排列，達到強烈、清晰的視覺效果，具備少有的視覺力度。他採用的方式是強有力的構成主義，並且兼具有一個知識分子對於科學、工程強烈的興趣和探索欲望在內。他的設計是通過簡單的視覺傳達科學原理，把設計內容以及對於觀眾的心理影響明確地、準確地和強烈地傳達出來的傑出代表。與他同一代的人當中，很少人能夠達到他這種視覺傳達的程度。

1968年，柏林市議會委託斯坦科夫斯基設計事務所為柏林市設計一系列完整的視覺標誌，並且為柏林市發展出一套完整的視覺傳達設計方案。這套視覺標記包括柏林街頭的路名招牌、重要建築的標記、市政府的出版物設計方案，包括標準字體、標準標誌、符號、代號、色彩等等，要求的重心是以完整的設計方案為柏林市政府樹立一個完整的視覺形象。斯坦科夫斯基發展出一套具有高度技術特徵的視覺方案來，稱為「技術元素」，包括基本的一條長橫線和一條短直線，直線從橫線上向上延伸，這種設計的基本架構不但簡單明瞭，同時也象徵著當時被一分為二的柏林實際情況。「柏林」市名使用樸實無華的

Helvetica
Helvetica Italic
Helvetica Medium
Helvetica Bold
Helvetica Bold Condensed

Palatino
Palatino Italic
Palatino Semibold
Palatino Bold

Melior
Melior Italic
Melior Semibold
Melior Bold Condensed

Optima
Optima Italic
Optima Semi Bold

中號無飾線體「阿克茲登茲·格羅特斯克體」（Akzidenz Grotesk fonts），
不但準確、強烈，同時還有明確的象徵意義。

3·新瑞士無飾線字體風格
(New Swiss Sans Serif Typefaces)

　　1950年代形成的國際主義平面設計風格的核心之一，就是一系列新
的無飾線字體的發展及廣泛採用。1920和1930年代，已經有不少現代平
面設計家探索新無飾線體的創造，包浩斯的幾種常用字體就是無飾線體
的。這些字體在戰後卻被新一代的平面設計家否決了，他們認為二十年代
和三十年代的字體在形式上依然有矯揉造作的地方，他們希望採用一種直
接了當的新無飾線體，達到高度的、毫無掩飾的視覺傳達目的。因此，他
們開始採用上面提到過的阿克茲登茲·格羅特斯克字體體系。1954年，
一個在巴黎工作的瑞士平面設計家阿德里安·弗魯提格（Adrian
Frutiger，1928-）在以上這種字體的基礎上，創造了一套共有二十一個不
同大小字號的新無飾線體，稱為「通用體」（Univers）。這二十一種字號
主要基於字體的寬度、粗細、字體大小和傾斜來定，具有很科學的設計構
思和安排。從字體的變化來說，除了大小，其實只有傳統字體設計的三種
方式，即普通體（regular）、斜體（italic）和粗體（bold），因而十分工
整規範（圖見263頁）。最小到最大的字體尺寸相差七倍，傳統的每種體
號命名改用簡單的號碼代替，最基本的號數是「通用體55號」，最小、
最細和最緊密安排的是「通用體39號」，最大、筆劃最粗的是「通用體
83號」（39、45-49、53-59、63-68、73-76、83等）。這二十一種
號的高度其實是同樣的，不同的只是寬度和線的粗細，以及兩個字母之
間的距離疏密程度；因此，即便不同號的同種字體用在一起，同樣清晰和

諧，而不至於產生因爲號不同而顯現的形式衝突或者矛盾。弗魯提格用了整整三年的時間來研究這種字體，力圖使它完善。爲了把他設計的「通用體」運用到印刷中，巴黎的德布尼—佩貢鑄字工廠投入了二十萬個小時來雕刻、修改、手工鑄造和定型這整個系列的「通用體」，最後生產出三萬五千個字模，以生產用於正式印刷的「通用體」二十一種號的全部的眾多字粒，工作量相當龐大。

　　1950 年代初期，任職於瑞士哈斯鑄字廠（the HASS type foundry）的愛德華・霍夫曼（Edouard Hoffman）提出一度被放棄的舊無飾線體「阿克茲登茲・格羅特斯克字體體系」依然有它的長處，這種字體簡單明快，並且在細節上又不失優異，是無飾線體中非常傑出的一個系列，不應該輕易地放棄。設計家所應該做的是通過重新設計細節的處理，修改它和完善它，使它能夠用在新時代的印刷和平面設計。霍夫曼與另外一個瑞士設計家馬克斯・梅丁格（Max Miedinger）合作從事這個工作，他們創造出比「通用體」的高度略高一些的新無飾線體，以公司名稱命名，稱爲「新哈斯—格羅特斯克體」（New HAAS-Grotesque），簡稱「哈斯體」。1961 年，新哈斯體在西德由斯坦伯工廠（D. Stempel AG）正式出品，但是卻改了原來的名稱，德國人用的新名稱是「赫爾維提加體」（Helvetica），這個名稱是舊拉丁文「瑞士」的意思，用於瑞士的郵票上；德國人的意思是把這種瑞士人創造的字體稱爲「瑞士」，因此選擇了「赫爾維提加體」這個字眼。這種字體設計得非常完美，大小、粗細、弧度、包括正倒兩方使用的各種變化的可能等等，都是無飾線體中最傑出的，因此這種字體成爲 1950 年代到 1970 年代當中最流行的字體，直到現在，它仍是最流行的無飾線體，電腦的字庫中常有它的存在。這個命名雖然有其道理，但是對於創造這套字體的霍夫曼來說是一個震驚，因爲他從來沒有想過把自己的字體起這個名稱。

　　自從 1960 年代以來，直到 1970 年代期間，「赫爾維提加體」不斷被各國的設計家改進，加上了各種新的粗細不同的體例、各種斜體、各種細節潤色，一方面使這種字體日益豐富，但是卻使它同時逐步失去了「通用體」那種統一和完整的特徵。直到 1980 年代，「赫爾維提加體」被廣泛採用於電腦字體之中，這個字體系統才又被再次改進，以便方便國際數位化的運用。

4 ・經典版面風格的設計大師—赫爾曼・扎夫

　　當德國設計家和瑞士設計家正在全力以赴地探索國際主義平面設計風格的時候，西德卻出現了一個不同凡響的平面設計家，反而全力進行古典的、文藝復興風格的版面設計探索。他就是著名的赫爾曼・扎夫（Hermann Zapf，1918-）。扎夫對於德國傳統的平面設計大家魯道夫・科什（Rudolf Koch）和愛德華・約翰遜（Edward Johnston）非常崇拜。扎夫是西德紐倫堡人，十六歲作爲學徒從事平面設計，

（右）扎夫 1968 年設計的書籍《版面手冊》的版面之一，這是二次大戰後討論版面和字體風格的重要著作。

（左）扎夫 1968 年設計的書籍《版面手冊》的版面之一，可以看出他對於古典字體的承諾立場。

主要的工作是修理照片版面。一年以後，他偶然得到一本科什的著作《字體手冊》（Das Schreiben als Kunsfertigkeit），因此開始學習書法。科什的著作就成爲他的課本。經由四年嚴格的自學過程，他掌握了字體和書法的基礎要點，於是到科什的設計事務所工作。當時他方才二十一歲，對於設計字體和從事版面設計工作很有主見。同年，他離開了科什的設計事務所，自己開業，以一個自由撰稿人的身份從事平面設計。

扎夫在二十二歲時就開始設計新的字體。這一年，他創造了五十種左右的新字體，並且都通過斯坦伯工廠製造成商業使用的字粒。他長期嚴謹的書法練習，使他對於古典字體的細節變化中的微妙之處有很深的體會，因此，他設計的字體也都具有別人難以比擬的典雅細節特點。

扎夫在1940和1950年代期間設計的幾種字體被視爲字體設計上的重大發展，這些字體大部分現在還在廣泛使用。1950年設計的「帕拉丁諾體」（Palatino）就是其中一種，這種字體比較寬，具有典雅和浪漫的細節特點，往往使人聯想到經典的威尼斯字體系列（Venetian faces），這種字體同時也非常工整，兼有鮮明清晰的傳達功能和人情味的細節特徵，因而一直都受到平面設計師們廣泛的歡迎。他設計的另外一種流行字體是1952年的「米里奧體」（Melior），這種字體與帕拉丁諾體具有相類似的典雅特點，當時更加強調縱向的特徵，以及把以往較爲橫向發展的字體風格改變爲基本方形的形式。1958年他又創造了「奧帕

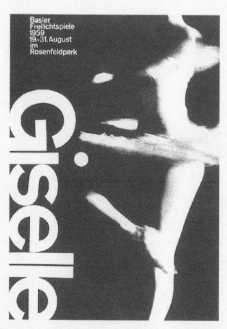

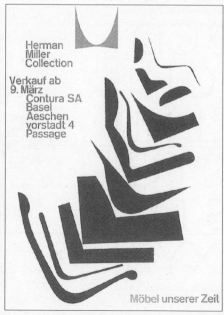

（左上）瑞士的巴塞爾和蘇黎世是第二次世界大戰之後奠定國際主義平面設計風格的中心，湧現了一批重要的平面設計家。這是瑞士平面設計家艾米爾‧路德1967年設計的《版面設計：設計手冊》一書中的達達主義風格詩歌版面，表明在60年代中期之後，達達主義風格重新得到設計界的重視。

（左中）阿爾明‧霍夫曼1954年設計的巴塞爾市劇院的標誌

（右上）霍夫曼設計的瑞士1964年國際博覽會的標誌。由兩個基本圖形組成：字母"E"代表展覽，十字架是瑞士的國家標誌（瑞士的國旗是十字圖案的）。

（左下）霍夫曼1959年所設計，於巴塞爾劇院演出的芭蕾舞劇《吉賽兒》的海報

（右下）霍夫曼1962年爲美國最大的辦公家具企業之一的赫爾曼公司設計的海報

（右上）卡羅·維瓦萊利 1959 年設計的《新平面設計 2》的封面，採用簡單和高度數學化的統計方法編排版面，是國際主義平面設計風格的典型代表。

（右中）卡羅·維瓦萊利 1949 年設計的〈為老年人〉海報

（左上）穆勒－布魯克曼 1972 年設計的音樂會海報，體現了高度理想性化的國際主義風格。

（下）漢斯·紐伯格 1962 年設計的《新平面設計 13》刊物的一頁，提出企業標誌設計的一系列不同方案。

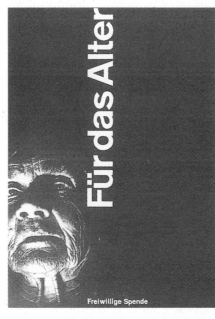

Neue Grafik
New Graphic Design
Graphisme actuel

Für das Alter

Freiwillige Spende

（左）穆勒－布魯克曼 1953 年設計的《今日美國圖書》海報，體現了完整的國際主義平面設計風格特點。

（右）奧德瑪特 1957 年設計的藥品公司廣告

迪瑪體」（Optima），這是一種講究的無飾線體，與以上兩種字體相比較，奧帕迪瑪體著重在強調縱向的粗和橫向的細之對比，因而更加具有戲劇化的效果；這種設計源在古代的一些字體之中（圖見 264頁）。扎夫對於古代字體的深刻認識和對於二十世紀技術發展的了解，使他的字體設計達到一個兼有高度功能和優雅細節的程度；在國際主義平面設計風格高度強調功能主義、接近漠視人情味的時候，他以他的設計來喚醒人們對於字體中浪漫情調的感受，表現出詩意。

扎夫同時也設計其他的平面作品，他的書籍設計不多，但是都很有影響。他的《版面手冊》（*Manuale Typographicum*）一書發表於 1954 年，於 1968 年重印，是他的設計風格的代表（圖見 265 頁）。這本著作一共兩冊，包括了十八種文字的數百種字體，而他採用這些字體來印刷他收集的古往今來各種重要的平面設計，特別是版面設計家的語錄，字體與同代人的語錄配合，相得益彰，是一本不可多得的傑出作品，反應了扎夫對於字體與字體產生的歷史背景、設計家的思想內容和設計傾向關係的重視和強調，表現了他在平面設計上明確的、嚴肅的歷史觀，並爲後來的設計趨向嚴肅發展，爲平面設計上的歷史觀樹立起重要的奠基和啓迪作用。

5 ・瑞士巴塞爾與蘇黎世的平面設計－瑞士平面設計國際主義風格

瑞士是第二次世界大戰前後世界最重要的平面設計中心之一，其中又以巴塞爾和蘇黎世兩個城市最有聲有色，對於國際主義風格的形成扮演重要的角色。這兩個城市相距只有七十公里左右，位於瑞士的北部，因爲距離很近，設計界之間的交往非常密切，成爲一個設計中心地區，湧現了不少重要的平面設計家。

在眾多的瑞士平面設計家中，艾米爾・路德（Emil Ruder，1914-1970）是一個很突出的人物。他很早就開始在蘇黎世藝術與工藝學校（the Zurich School of Arts and Crafts）學習設計，發展出自己對於平面設計的技術和立場來。

1947 年，在戰爭結束後不久，路德成爲巴塞爾設計學院（Allegemeine Gewerbeschule, the Basel School of Design）的教員，擔任版面設計教學，一直到 1970 年他去世爲止。他在教學中要求學生盡量在功能與形式之間達到平衡，如果字體失去了傳達功能，就失去了任何存在的意義。因此，無論是在版面設計上還是字體設計上，高度的可讀性（readability）和易讀性（legibility）是關鍵，是設計的原則和出發點。他在版面設計教學中強調學生注意版面上空白區域，或者稱爲「負面」區域，訓練學生不僅僅注意實在的形式，而且要注意襯托實在形式的虛部，這是設計教學中的一個非常重要的發展。他認爲提高學生和設計人員對於虛的部位、對於空白地區的敏感性，是平面設計教學的重點之一。這種重視，不

僅僅包括平面上的大塊空白區域，也包括字與字之間的距離，這種對於空白的強調，其實兼具有功能意義和美學意義，是將功能與形式達到高度吻合的設計方法之一。

路德在設計上也非常注意設計因素之間的和諧關係和功能鮮明的特徵，他主張採用規整的方格網絡作爲平面設計的基礎系統結構，把平面設計的各種因素—文字、插圖、照片、標誌等等安排在這個系統架構之中，達到功能與形式的和諧以及統一中的多樣性和變化性。路德是最早認識到「通用體」這種新字體的重要性的平面設計家，他注意到這種新字體的優秀特點，特別是簡明和清晰的傳達功能，認爲這種字體能夠達到他的主張。他和學生們反覆利用這種字體做各種放大、縮小、正負、變形等的試驗，並且把試驗的成果運用到實際的設計項目中去。

路德的設計方法論、設計思想和設計教育思想集中在他1967年出版的著作《版面設計：設計手冊》（*Typography: A Manueal of Design*）上，這本著作迄今依然有國際性的影響，在西方國家的平面設計界和設計學院中很受重視（圖見266頁）。

另外一個重要的瑞士平面設計家是阿爾明‧霍夫曼（Armin Hofmann，1920-）。霍夫曼是在蘇黎世受教育的，藝術學院畢業之後曾經在幾個設計事務所工作。他也是從1947年開始在巴塞爾設計學院從事平面設計教學。與此同時，他和夫人桃樂絲‧霍夫曼（Dorothe Hofmann）共同開始了一個平面設計事務所。他在設計和設計教學中特別強調美學的原則，強調功能好前提下的形式美。隨著時間的推移，霍夫曼發展出自己的平面設計哲學原則來，他逐漸把設計的重點放到對於平面幾個基本元素上，特別是點、線、面的安排和布局，而不再以圖形爲設計的中心。他在教學與設計中，都強調設計功能和形式，設計中各種因素的綜合、平衡、協調、和諧。他認爲平面設計中不同元素的對比和統一，是設計中如同呼吸一樣重要的關鍵。所謂的對比，包括了明暗、曲線與直線、正負形、動與靜等等，一旦這些元素的對比達到平衡，設計也就達到完美的地步。與音樂、繪畫、舞蹈相比，設計對於形式因素的對比和平衡的處理，對於這些因素處理後達到的完美可能，應該是最理想的。

霍夫曼的設計範圍非常廣闊，包括海報設計、廣告設計、商標設計、企業形象設計等等（圖見266頁）。他設計的一系列海報，都體現了他提出的各種元素統一、對比、和諧、平衡和美的思想和設計立場。1965年，霍夫曼出版了自己的著作《平面設計手冊》（*Graphic Design Manual*），書中完整地闡述了他的設計思想和方法，是一本具有國際影響的著作。

從1940年代末開始，蘇黎世的一些設計家也與上述幾個巴塞爾的設計家一樣，投入探索新的平面設計風格的活動中，成爲瑞士國際主義平面設計的重要奠基人。他們中包括有卡羅‧維瓦萊利（Carlo L. Vivarelli，1919-）等人，其探索的方式與巴塞爾的設計師的非常相似（圖見267頁）。

瑞士的國際主義平面設計是1959年瑞士出版《新平面設計》雜誌（*New Graphic Design, Neue Grfik*）時眞正形

（上）美國在50年代末和60年代受瑞士產生的國際主義平面設計風格影響，從而設計上逐漸轉變為國際主義風格。這是美國平面設計家提西1965年設計的電話公司海報。

（下）德‧哈拉克1961年設計的唱片封面〈阿爾卑斯山的聲音〉，簡單而有力。

成氣候的。這本刊物是由維瓦萊利和其他三個巴塞爾設計家聯合為中心發行的,這另外三個人是理查‧羅斯(1902-)和約瑟夫‧穆勒-布魯克曼(Josef Muller-Brockmann,1914-)、漢斯‧紐伯格(Hans Neuburg,1904-)。這本採用三種文字(英文、法文和德文)發行的刊物成為瑞士國際主義平面設計風格的基本陣地,成為國際主義平面設計風格的中心和發源地,在平面設計史中具有重要意義。這本刊物最重要作用在於把瑞士設計家的探索、試驗、設計哲學和設計觀念、新的瑞士平面設計方法論傳達給世界各國的設計界,從而影響世界各國,促進瑞士平面設計風格成為國際主義風格(圖見 267 頁)。

逐步成為國際主義平面設計風格精神領導人的是約瑟夫‧穆勒-布魯克曼。他是瑞士最重要的平面設計家、版面設計家和設計教育家之一。他原名為約瑟夫‧瑪利奧‧穆勒(Josef Mario Muller),1942 年改名約瑟夫‧穆勒-布魯克曼,他在 1967 年還改過一次名字,稱為穆勒-約西卡瓦(Muller-Yoshikawa)。他最重大的成就,是參與奠定瑞士國際主義平面設計的基礎,並且通過設計實踐使這個風格在世界廣泛流行和使用。他原來是學建築的,之後又學習藝術史,在蘇黎世大學和蘇黎世藝術學院(Kunstgewebeschule in Zurich)完成學業,有很好的教育背景。1934-36 年他在蘇黎世當學徒,1936年開設了自己的設計事務所,專門從事平面設計和展覽設計,也兼攝影工作。他的設計思想是追求絕對的設計,主張非人格化,系統化、規範化和工整的原則,主張設計以傳達功能優秀為最高目的的宗旨。為了達到傳達的目的,設計家個人的偏好、顧客的特殊要求、宣傳的壓力都應該漠視不顧,唯一重要的是設計反映的時代感、現代感。設計應該傳達功能傑出,充滿活力和生動。他早在戰前的一些海報設計已經表現出這種設計傾向。他在1950年代設計的平面作品,特別是海報設計,都具有這個特點(圖見 268 頁)。1951 年,他設計了蘇黎世湯豪勒-格什沙夫特音樂會(the Tonhalle-Gesellschaft, Zurich, 1951)的海報,突顯了他強烈的瑞士國際主義平面設計特點。他的平面處理都非常簡明扼要,既有高度的視覺傳達功能性,又有強烈的時代感,緊張、明晰。他採用的攝影資料,都將攝影本身變成設計的元素,賦予攝影新的功能。他的攝影拼貼都非常強烈,並且結構簡單,突出主題,能夠使觀眾一目瞭然海報傳達的內容。1958 年,他成為瑞士的《新現代設計》雜誌的發行人和主要編輯。1957-1960 年,他被委任為蘇黎世藝術學院的教授,他同時於1963年在德國當時最重要的設計學院烏爾姆設計學院擔任教學。因為他在設計上的成就,他被美國和日本的學院邀請去作過多次客座教授,進行過多次的國際性講學,對於傳播平面設計的國際主義風格很有影響力。

(上‧中)德‧哈拉克1960 年代為麥克格羅希爾公司設計的多種書籍封面,上圖為《電腦與人們》,中圖為《人格與心理治療》。這些設計集中體現了國際主義風格的全部特徵。

(下)凱西1967 年為麻省理工學院設計的海洋工程規劃的宣言封面

（右上）德‧哈拉克1960年代早期設計的唱片封面〈韋瓦第的光榮〉，採用簡單方格形成氣氛，是國際主義風格用於浪漫的古典音樂包裝的例子。

（右中）科朋1972年設計的麻省理工學院爵士樂團海報，完全採用字體的編排，表現爵士樂的韻律。

（右下）凱西1974年為麻省理工學院設計的〈參加學院日〉海報

（左上）溫克爾1969年設計的電腦程式課程的海報

　　布魯克曼強調設計的社會使命及功能，在這一點上，他與包浩斯的奠基人一樣，具有鮮明的現代主義設計運動的色彩，是一個主張社會工程目的具體的平面設計家。他在1960年代設計了蘇黎世國際機場的視覺傳達系統（the SIGNAGE system, Zurich airport, late 1970），1970年代又設計了瑞士的聯邦鐵路視覺傳達系統（Swiss Federal Rail ways, SBB），都有很高的功能性和簡單易懂的特性，是他設計哲學的最好範例。布魯克曼，也出版了不少重要的平面設計著作，其中比較重要的有《視覺傳達史》（*History of Visual Communication*, 1971）、《海報史》（*History of the Poster*, 1971）等等。

　　另外一個對於樹立和發展瑞士國際主義平面設計風格有重大貢獻的瑞士設計家是西格菲爾德‧奧德瑪特（Siegfried Odermatt，1926-）。奧德瑪特是自學成材的設計家，曾經跟隨蘇黎世的一個廣告設計師當學徒，了解設計的整個過程。1950年開設自己的平面設計事務所。他與蘇黎世藝術學院畢業的平面設計家羅斯瑪利‧提西（Rosmarie Tissi，1937-）合作從事設計，1960年成立了奧德瑪特—提西設計事務所，設計中心是企業形象、海報、書籍等（圖見268頁）。他們是瑞士國際主義平面設計風格最重要的促進人和推廣人之一，他們的設計也採用非對稱性、強烈的簡單色彩對比、無裝飾線字體這些基

本的國際主義風格特點,但是他們在版面編排上比較生動,不完全按照這個風格的刻板風格進行設計,比如文字安排時常有傾斜的趨向,利用版面創造活躍的效果,因此他們的設計為日後的後現代主義平面設計的發展奠定了一個意想不到的早期基礎。奧德瑪特還設計了一系列的字體,包括「古董古典體」(Antiqua Classica, 1971),「馬拉布體」(Marabu, 1972),「索諾拉體」(Sonora, 1972),「明達瑙體」(Mindanao, 1975)等等。他在七十、八十年代成為視覺設計界最著名的設計家之一,在紐約、德國、波蘭華沙都舉辦過個人展覽。

　　第二次世界大戰結束後,世界經濟開始逐步恢復,到1960年代之後,國際貿易劇增,一些巨型的國際公司、跨國公司在世界數十個乃至上百個國家進行商業運作,因此迫切需要能夠促進國際交流的新平面設計,瑞士的國際主義平面設計就正是為適應這種需求而產生和發展起來的;所以它一出現,立即受到國際企業的歡迎,並且進入全球性的大規模使用階段。這是其他任何一個平面設計風格都沒有過的世界性普及和推廣,原因是它適合了經濟發展和社會發展的需求。瑞士國際主義平面設計風格迄今依然得到廣泛的採用,是世界平面設計風格中最重要的一種。

6 · 美國的國際主義平面設計

　　瑞士的國際主義平面設計在美國引起很大的震撼,作為戰後最強大的經濟大國,美國的大型企業早

在 1950 年代便已開始它們全
伸,因此急需一種能夠促進
風格;瑞士國際主義平面設
它們帶來了急需的傳達工
立即得到高速的發展和極其
最早促進瑞士和歐洲的
發展的,是一個年輕的平面
Martin,1922-)。馬丁在戰
戰後他於 1947 年開始在美國
(the Cincinnati Museum of
這個博物館有一個小小的字
室,馬丁在那裡進行大量的
對於歐洲當時開始發展的國
感興趣,因此花了大量的時
和其他歐洲國際的設計書
究,他比較準確地把握了瑞
髓,並利用這個風格設計博
物和海報,放棄了美國當時
平面設計方式,而採用了瑞
確、視覺傳達準確的特點,
同的新設計,得到博物館的
好評。馬丁並不完全墨守成
格,他在字體運用上也採用
至維多利亞體例,原因是他

球性的經濟擴張和海外延
國際之間交流的平面設計
計風格恰恰是這個時刻給
具,故而這個風格在美國
廣泛的運用。
國際主義平面設計在美國
設計家諾爾·馬丁(Noel
前受過正規的美術教育,
的辛辛那提美術博物館
Art)擔任平面設計工作,
體鑄造工廠和印刷工作
平面設計試驗和探索。他
際主義平面設計風格非常
間泡在圖書館中閱讀瑞士
刊;經過了一段時間的研
士國際主義平面設計的精
物館的展覽、博物館的刊
流行的寫實插圖為中心的
士國際主義的簡單、明
因而產生了一系列完全不
負責人和廣大觀眾的一致
規地模仿瑞士國際主義風
比較典雅的卡斯隆體,甚
強調設計必須與主題吻

Inflatable Sculpture

The Jewish Museum: New York City July 2nd to August 24th — Kip Coburn Charles Frazier David Jacobs — Otto Piene Vera Simons Susan Lewis Williams

薩克斯 1968 年設計的「猶太博物館藝術展覽」海報

合,如果展覽的內容是古典的、維多利亞的,他就必須在設計上體現這種風格,設計家是為主題服務的,而不是風格的奴隸。因此,雖然馬丁把瑞士國際主義風格介紹到美國,但是他本人並不是一個循規蹈矩的國際主義平面設計的跟隨者,他具有自己獨特的設計見解。

　　另外一個將瑞士國際主義平面設計風格介紹到美國,並且通過自己的設計實踐推廣這個風格的,是洛杉磯的平面設計家魯道夫·德·哈拉克(Rudolph de Harak,1924-)。他也是自學成功的設計家,1946 年在洛杉磯先開了平面設計事務所,四年以後遷到紐約,1952 年在紐約成立哈拉克設計事務所。他在紐約期間,接觸到大量的歐洲的、特別是瑞士國際主義平面設計作品,對於那種高度的次序性和理性編排非常感興趣。他特別對於版面結構的平穩安排,視覺傳達的準確和乾淨俐落的風格,印象深刻,因

此開始有意識地將之運用在設計中。他的風格與瑞士國際主義平面設計風格非常相似，都具有簡單明瞭、結構清晰、傳達準確的特點。他採用字體或者簡單的圖案形成的象徵性形象作爲海報設計的主體，文字安排有序（圖見269頁）。他在1950到1960年代設計的平面作品都具此特色。他爲美國的《老爺》（Esquire）雜誌設計的一系列版面和封面，亦有這個明確的傾向。

哈拉克極度強調平面設計的簡明扼要特點。他在設計上採用方格網絡結構來組織平面設計的各種因素，因此他的所有設計都有條不紊。他在後來也採用了大量的攝影拼貼方法從事設計，即便是照片拼貼，他也把它們安排在自己工整的方格網絡裡面。他在五十年代末和六十年代爲美國的「威斯特敏斯特唱片公司」（the Westerminster Record）設計的一系列廣告和唱片封套上，體現了這種利用照片拼貼和方格網絡統一的手法（圖見271頁）。但是，瑞士國際主義平面設計家們習慣使用的阿克茲登茲·格羅特斯克字體在美國還沒有辦法找到，哈拉克不得不到歐洲訂製字體使用，以提高自己設計的水準。由此看來，他在設計上是非常嚴謹和認真的。

1960年代，哈拉克爲美國最大的書籍出版公司麥克格羅希爾（McGraw-Hill）公司設計了一系列書籍封面，總數達到350本之多，他完全採用自己的方格網絡體系和照片拼貼方法來做，整套書具有整體感，同時在風格上也具有當時世界最新的設計特徵－國際主義風格設計。比如他1964年爲這個出版公司設計的《人格與心理治療》（Personality and Psychotherapy）（圖見270頁），採用縱橫編排，色彩非常鮮艷，對比強烈，具有濃厚的國際主義平面設計風格特色，廣受讀者的歡迎。他的書籍封面設計在美國產生了相當大的影響，不少年輕設計家競相仿效，使這種風格得到進一步流傳。

由於這些先驅的努力，瑞士國際主義平面設計風格從1950年代開始在美國開始流行，一直延續了二十多年，直到1970年代才逐漸式微。在眾多的設計家和設計團體中，麻省理工學院（the Massachusetts Institute of Techonology, MIT）的平面設計小組具有很重要的影響力。1950年初期，麻省理工學院成立了平面設計小組，處理學院大量出版物的設計，這是美國高等院校最早開始重視平面設計對於教學促進的開端。這個學院的設計小組由賈桂琳·凱西（Jacqueline S. Casey，1927-）擔任主任，設計成員包括有拉爾夫·科朋（Ralph Coburn，1923-）、迪特瑪·溫克爾（Dietmar Winkler，1938-）等人。他們堅持運用方格網絡作爲設計的基本結構，把複雜的圖形、文字、插圖統統規範在這個網絡中，因而達到高度的次序性和嚴謹性，這個麻省理工學院的設計小組設計了大量與教育有關的海報，他們的設計基本上全部沒有寫實的圖形，採用簡單的字體組合，或者簡單的幾何體系組合或者變形，達到了強烈平面效果（圖見270、271頁）。這些海報都是設計在校園內張貼的，因此具有非常強烈的學院品味，嚴肅、學術性強，強調海報所傳達的科學技術內容和學術內容。這個小組到1971年才結束工作，由其他新成立的設計部門代替。

美國採用了瑞士的國際主義平面設計風格之後，設計家開始能夠將複雜的視覺資料通過這個科學的體系轉變爲簡單、明確、通俗易懂的平面設計品；這個從歐洲來的借鑒，大大提高了美國科學技術出版物的普及和推廣，對於美國的科學技術和工業生產，都有很積極的促進作用。

1960年代末到1970年代，繼續採用這個風格從事設計的主要人物有青年設計家阿諾德·薩克斯（Arnold Saks，1931），他繼續採用簡單明確的瑞士國際主義平面設計風格，設計了大量的廣告和海報，比如他設計的一些展覽海報，基本是利用非常簡單的幾何圖形來進行變形處理，視覺效果非常強烈，受到美國群眾的廣泛歡迎。瑞士國際主義平面設計風格進入美國之後，只有短短的幾年時間，就成爲美國最主要的平面設計風格，壟斷美國平面設計界達二十多年，其中的原因，主要是它符合了美國經濟發展的需求。

13 紐約平面設計派

導言

美國在1930年代以前，基本不存在現代主義設計運動，在平面設計上更顯然比歐洲落後；適逢歐洲的現代平面設計家，為了躲避二次大戰的戰火大批逃亡到美國，因而把歐洲的現代平面設計介紹到美國，從而刺激了美國現代主義平面設計的發展，出現了美國最早的現代平面設計隊伍，這是美國平面設計運動的真正開端。

歐洲現代主義平面設計的基本特點是將設計進行理性化的處理，達到高度的視覺傳達功能，取消大部分的裝飾，採用無裝飾線字體，採用非對稱的版面編排、甚至採用方格網絡的基本結構來從事版面設計，從而達到高次序性的設計特點。這種設計，一方面適合現代社會的節奏和傳達需求，但是卻產生了比較刻板的設計面貌。因為普遍採用一個系統的設計方法，因此作品雷同的感覺亦強，這種情況，是與美國人天生的樂天個性不吻合的。美國是一個由各個國家移民組成的新國家，歷史短暫，沒有歐洲國家那種所謂悠久的民族傳統，因而在設計上，美國人比較不講究傳統和文化根源，他們重視設計的良好功能、設計的經濟效應，同時也希望設計能夠使他們感到開心；對於美國人來說，設計具有的某種樂天特點，是他們喜愛的。特別在平面設計上，他們顯示出比世界上任何一個民族都更加強烈。設計史家修·阿德賽-威廉斯（Hugh Aldersey-Williams）在他的著作《世界設計一設計中的民族主義和全球主義》（World Design, Nationalism and Globalism in Design, Rizzoli, NewYork, 1992）一書中特別提到美國人的這種個性。他舉例說明美國人與歐洲人在對待平面設計上如何不同：歐洲公路不許停車的標誌都非常簡單，大部分是一個英語「停」（park）的首寫字母「P」加上一條劃過「P」字母的紅色斜線，意思是「此處不許停車」，大部分歐洲人就會安分守己的遵守規則。美國人倒不是不守規則，但是在從新澤西州進入紐約曼哈頓的公路上，美國交通管理單位卻不僅僅樹立了這種「不許停車」的路牌，而是連續樹立了三個牌子，第一個說「此地不許停車」（No Parking Here!），接著就是第二塊牌字，寫著「我們是認真的」（We Mean It!），本來已經非常囉唆了，但是，快到隧道入口，又出現第三塊牌子，寫著「你絕對想都不要想在這裡停車！」（Don't Even Think of Parking Here!）威廉斯感嘆說：世界上沒有那個國家的人民會在平面標誌設計上如此充滿生動、活潑和遊戲性動機的。這個例子，說明為什麼美國設計家對於歐洲傳來的現代主義設計風格會進行改良，原因是美國社會大眾的需求與歐洲有很大的區別。

第二次世界大戰的爆發，基本摧毀了歐洲作為現代藝術和現代設計中心的地位。戰爭以前，現代藝術和現代設計的中心是法國和德國，巴黎在1900-1930年代間成為許多現代主義藝術運動的發源地，如立體主義、野獸派、達達主義、納比派等等；而德國則是歐洲現代主義設計集大成的核心。世界大戰以後，這兩個核心都被徹底破壞了，大部分傑出的藝術家和設計家都來到美國。紐約突然成為世界現代藝術和現代設計的中心，這個地位的轉變很大。

因此，1940年代是美國現代設計的最重要轉折階段，一方面美國設計界開始全面接受歐洲現代主義設計的風格，另外一方面，他們卻又開始對歐洲的現代主義設計進行改良，以適合美國大眾的需求；這樣的努力，形成了美國自己的現代主義設計風格。這個試驗主義在紐約進行，因為當時紐約聚集了美國數量最多的設計師，歐洲來到美國大部分設計家也都集中在此，紐約自然成為現代設計的一個最重要的發源地，逐步形成所謂的「紐約平面設計派」（The New York School）。紐約平面設計派的出現，是美國平面設計真正形成自己系統的、獨立的設計風格，同時又能夠與在歐洲產生的現代主義、國際主義平面設計風格相輔相成，互相補充，共同形成1950-60年代國際設計風格的設計運動。因此，它不但在美國平面設計史上具有重要的意義，同時對於世界的現代平面設計史，也是不可忽視的一頁。

1·紐約平面設計派（The New York School）的先驅

紐約平面設計派最重要的奠基人和開創人，毫無疑義地應該是美國設計家保羅·蘭德（Paul Rand，1914-）。蘭德具有很高的藝術和設計天賦。他於1929-32年期間在紐約的普拉特學院（the Pratt Institute）學習，次年轉到帕森斯設計學院（Parsons School of Design），最後在1933-1934年，他又到比較普及的紐約藝術學生聯盟（the Art Students League）進修設計，跟隨傑出的設計家喬治·格羅

斯（George Grosz），學習到平面設計的實質內容。在學期間，他還得以接觸大量的歐洲設計刊物，因此比大部分美國當時的設計家對於國際設計運動有更深刻的了解。他在二十三歲開始自己的平面設計生涯，一開始就顯示出與眾不同的才能。他與當時大多數美國平面設計家不同，並不喜歡流行的通俗風格。他非常注意歐洲設計家當時的探索，特別是包浩斯設計學院教授保羅‧克利與康丁斯基的設計創作和設計思想，對於歐洲當時的立體主義藝術也非常感興趣。他對於歐洲設計的興趣，卻沒有導致他完全模仿歐洲現代主義平面設計的完全理性、刻板的風格。他認為平面設計是針對各種各樣觀眾的，並不是單純針對具有教育背景的知識分子，因此，設計是雖然應該遵循功能主義、理性主義的高度次序性，版面結構應該有條不紊和有邏輯性，但是，平面設計的效果同時也應該是有趣、生動、活潑、引人注目、使人喜歡的。所以他很早開始採用照片拼貼等歐洲設計家創造的方法，組成既有理性，又有生動象徵性圖形的新設計風格來。蘭德對於平面設計的各種因素都給予高度重視，特別是色彩、空間、版面比例、字體、圖形和其他視覺形象的布局等等。對於他來說，設計就是把這些複雜的因素以和諧、能夠達到最佳的傳達目的的方法組合在一起。他很早就開始為美國的大型雜誌設計插圖和封面，比如《老爺》（Esquire）、《服裝藝術》（Apparel Arts）、《肯》（Ken）、《科羅涅特》（Coronet）、《玻璃包裝》（Glass Packer）等等。在這些設計上，他這種風格得到淋漓盡致的發揮，深受當時的美國讀者歡迎。

　　1941到1954年期間，蘭德為美國的溫特勞伯（the Weintraub advertising agency）廣告公司擔任設計，這是他把自己從雜誌書籍設計上發展起來的新風格延伸到廣告設計上的開端。他與公司一個專門負責文案計畫的專家比爾‧伯恩巴赫（Bill Bernbach）合作，把廣告設計發展到非常生動和流暢的水準，同時開創了廣告公司當中平面設計家和文案人員組合設計的先例。他們在合作期間，曾經為一系列大公司設計了很多成功的廣告，包括奧赫巴赫百貨公司（Ohrbach's departmentstore）的促銷廣告。在這些設計當中，蘭德把照片拼貼的圖形或者繪畫插圖、簡單明確的文字標題、活躍而井然有序的版面編排、企業標誌和企業形象完美地統一在一起，達到美國同類設計當時最高的水準，也展示了一種新的設計途徑：歐洲的現代主義平面設計與美國的插圖型平面設計之間並非勢不兩立，如果設計者具有對這兩種設計的理解和掌握，它們是可以結合的，而且結果能相當理想。

　　蘭德1954年離開廣告公司，開創自己的設計事業。他的設計重心也開始從廣告海報、書籍雜誌轉移到企業形象設計上。他為美國許多大公司設計標誌和一系

（上）紐約派的主要設計家蘭德1940年設計的《方向》雜誌封面，已經具有他典型的設計特點：採用強烈對比手法的傾向。這個封面設計通過對比象徵性的手法表現了當時戰爭的陰影。

（下）美國紐約派的形成和發展是國際平面設計的重要內容之一。這是紐約派的代表人物之一保羅‧蘭德1946年設計的《爵士方式》雜誌封面。

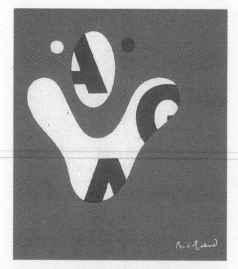

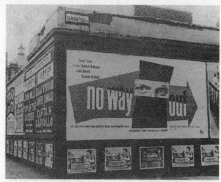

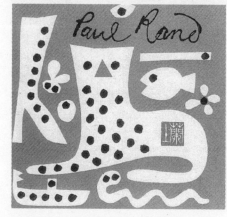

（上）蘭德1968年設計的美國平面藝術學院海報

（中）蘭德1950年為電影〈無路可逃〉設計的海報

（下）蘭德1953年設計的單色封面，採用非常趣味的手法，達到突出的藝術和設計效果。

列的企業形象，比如他1956年設計「國際商業機器公司」（IBM）的企業總體系統，1960年設計「西屋電器公司」（the Westinghouse Electric Corporation）的企業形象，美國的「聯合快遞公司」（United Parcel Service），「美國廣播公司」（ABC）的總體企業形象等等，得到社會的一致好評。1946年，蘭德出版了包括他設計的大量企業形象和其他平面設計作品的書《設計的思想》（Thoughts on Design），從中體現了他的設計思想，包括了八十多個他設計的作品；這本書在美國和世界的平面設計界立即引起重視，產生很大的影響。與此同時，他還擔任許多大企業的設計顧問，負責這些企業的整體設計形象運用，對於促進企業總體形象設計起了重要的作用。

蘭德對於設計的深刻了解，使他能夠把普通變成非凡、把簡單變成複雜、把複雜變成簡明。他的設計充滿了一般設計家不敢採用的特殊對比、紅色和綠色的混合、簡單的幾何圖形和複雜豐富的有機圖形的混合使用、照片拼貼和平淡無奇的大色域的結合等等，都達到非常強烈的視覺效果。他在1968年為美國平面藝術學院（the American Institute of Graphic Arts）設計的海報，利用綠色在整個封面的底色，其中開了幾個象徵小丑面譜的口，通過這幾個「洞」，可以看見「洞」後面的代表「美國平面藝術學院」的鮮紅色首寫字母。活潑生動，而且色彩強烈。是他這個時期設計風格的典型代表。

蘭德是一個具有學者風範的設計家，他在紐約的「庫柏聯盟」（Cooper Union，紐約的一個美術學院）、普拉特學院講課，1956年被耶魯大學設計系聘任為教授。1985年，他出版了第二本著作《保羅·蘭德：一個設計家的藝術》（Paul Rand, A Designer's Art），也成為平面設計界重要的參考資料。

受到保羅·蘭德把歐洲現代主義平面設計和美國生動的表現結合起來的方法影響，青年設計家阿爾溫·魯斯提格（Alvin Lustig，1915-1955）成為「紐約平面設計派」的另外一個重要代表人物。魯斯提格於1934-35年間在洛杉磯的「藝術中心設計學院」（Art Center College of Design）學習平面設計，掌握了平面設計的方法。他畢業以後曾經在這個學院教書，在這個學校培養出了美國傑出的平面設計家路易·丹辛格（Louis Danziger，1923）。魯斯提格除了從事平面設計之外，還同時從事建築、室內設計等等不同的設計工作，是少有的多才多藝的設計家。1945-46年期間，他開始在洛杉磯和紐約兩個城市之間活動，1946年，他受聘於紐約的《展望》（Look）雜誌擔任平面設計，因此離開了洛杉磯，加入了紐約的設計界。他在紐約受到包括蘭德在內的新一代美國平面設計家影響；他設計了大量雜誌的版面、封面，其中包括《紐約》（New York）、《午間新聞》（Noonday Press）、《藝術文摘》（Art Digest）、《工業設計》（Industrial Design）等等。與此同時，他開始設計其他的平面內容，包括唱片封套、書籍的外套頁、企

業和產品的標誌，還有相當數量的企業形象總體設計計畫。魯斯提格的設計比較重視理性的幾何圖形的結構，講究準確、完整、清晰和整潔的視覺傳達效果。同時，他也採用了大眾喜愛的生動圖形來補充這種歐洲現代主義平面設計造成的視覺上的刻板問題，因此成為把歐洲現代主義和美國生動平面風格結合的另外一個設計先驅。紐約的「新方向」出版社（New Direction Publishing Company）的負責人詹姆斯·勞頓（James Laughton）與他簽訂合同，請他為出版物設計封面和版面，他因此得到一個可以大量從事自己設計探索的試驗場地。

魯斯提格於1951年開始在耶魯大學的設計系擔任設計教授，除了教學之外，同時還負責建立整個設計系的課程結構。他傑出的設計，使紐約最重要的藝術博物館之一——現代藝術博物館在1953年舉辦了他的設計個人展覽。他在這個時候事業達到高峰，但是1954年突然失明，不過作為一個具有責任心與抱負的設計家，魯斯提格在這樣的惡劣身體情況下依然堅持教學。但是他終於不敵疾病的打擊，在1955年以四十歲之齡突然去世；他的早逝是美國設計界的一個重大損失。

另外一個重要的「紐約派」代表人物是阿列克斯·斯坦維斯（Alex Steinweiss，1916-）。他是美國哥倫比亞唱片公司（Columbia Records）的設計指導。他不斷在設計中尋求利用視覺語言表達音樂的方式，因此，當他注意到1940年代紐約平面設計派運動的時候，感到正好適合自己探索的需求，因此開始在自己的設計當中廣泛地運用生動的布局和圖形，加上比較具有理性的歐洲現代主義平面設計結構，設計出一系列新的唱片封套來。他的設計講究平衡，注意封面的圖形和音樂內容的吻合。哥倫比亞唱片公司是世界最大的唱片公司之一，而斯坦維斯掌握設計部門的領導地位長達半個世紀，很大的程度上影響了美國唱片設計的風格。（圖見278頁）

布蘭德布利·湯普遜（Bradbury Thompson，1911-）是美國戰後最重要的平面設計家之一。他於1934年前後畢業於家鄉堪薩斯州托皮卡的瓦什本學院（Washburn College, Topeka, Kansas），曾經在印刷廠當過幾年的設計師，之後遷移到紐約發展。從1939-1961年期間在《威斯特瓦科靈感》雜誌（Westvaco Inspirations）擔任設計負責人。他在設計上主張平面的生動，其設計充滿了試驗性和探索性，並不循規蹈矩地遵循簡單理性主義的設計原則。他設計的《威斯特瓦科靈感》雜誌是一份充滿探索和試驗的刊物，採用當時少有的四色印刷技術，大量的字體是從各個其他的印刷廠或者博物館借來的，目的是取得別人沒有的特殊平面效果。因此，他的設計往往妙趣橫生，令人印象深刻。他將平面設計的基本因素，比如版面、色彩、對比、字體、插圖等等，當作是畫家的畫板，設計時恣意縱橫，任意發揮，具有很大的自由度。他是當時少有的使用十八、十九世紀字體作為裝飾元素從事設計的人之一，所設計的圖形強烈、充滿了自由色彩，採用大量的有機、幾何圖形對比，非常活躍。雖然湯普遜的設計有以上這些與眾不同的特色，但是他在版面編排上則依然注重縱橫的編排基本結構，注意視覺傳達的清晰，因而實質上是把歐洲現代主義平面設計的基本原則和生動活潑的美國設計特色統一使用的設計嘗試。他的這個試驗，引起美國設計界非常廣泛的興趣。（圖見278、279頁）

1960和1970年代，湯普遜逐漸益轉向書籍設計，他的風格也日益趨於古典的正規方式。他主持設計美國的《史密索尼亞》（Smithsonian）和《藝術新聞》（ART News）這

（上）紐約派另外一個重要的平面設計家魯斯提格1945年設計的書籍《在地獄的一個季節》封面

（下）魯斯提格1951年設計的唱片封套〈韋瓦第的光榮〉

些非常重要的雜誌，風格趨向嚴謹、典雅。但是，他原來的生動、充滿想像力的設計風格依然存在，因而與古典風格結合起來，形成更加典雅和生動的新風格，對於設計界影響反而增加。他這個時期設計的《瓦什本大學聖經》（Washburn College Bible）是他風格的代表作。

紐約平面設計派是一個完全集中在紐約的美國現代平面設計流派，對於紐約以外具有相當的影響，但是基本上卻沒有在美國的其他城市產生類似的設計探索，少有的、甚至唯一的例外是洛杉磯。紐約平面設計派的重要人物之一索爾‧巴斯（Saul Bass，1921-）是把紐約平面設計風格從紐約傳到洛杉磯的最主要人物。他是美國二十世紀平面設計最重要的大師之一，除了平面設計之外，他還設計了大量的其他的作品，包括電影製作等等。他畢業於紐約的藝術學生聯盟，1944-1945 年在紐約布魯克林學院（Brooklyn College）跟隨設計家吉奧基‧基伯斯（Gyorgy Kepes）學習平面設計。1945 年他在紐約從事自由撰稿的平面設計工作，充分了解紐約平面設計派的特色。1946 年，他遷移到洛杉磯，曾經為幾個設計事務所工作，之後成立了索爾‧巴斯設計事務所（Saul Bass and Associates）。他的興趣在為洛杉磯的好萊塢電影工業從事平面設計，並保持非常密切的設計合作關係。他將簡單明瞭的歐洲現代主義平面設計風格和生動的紐約派風格結合，設計了一系列電影片頭和電影海報，包括希區考克〈心理〉（Psycho）等等。他還為許多大企業設計系列企業形象和廣告，得到非常廣泛的歡迎。

巴斯的設計具有從具象的圖形中抽象出來象徵性的簡單、明確特點。這個特點對於改變傳統的好萊塢電影海報有很大的影響，長期以來，好萊塢電影海報都是以電影演員的肖像作為設計的。電影製片人奧圖‧普里明格發現巴斯的平面設計具有這樣的與眾不同的特點，因此聘用他設計海報，希望同能夠改變傳統的格局。巴斯因此設計了一系列電影海報，這些海報都有利用電影公司的標誌、抽象形象、字體等

（上）紐約派設計家斯坦維斯 1949 年設計的貝多芬第五號交響曲唱片封套。

（中）紐約派設計家湯普遜 1945 年設計的《威斯特瓦科靈感》151 期雜誌內頁

（下）紐約派設計家湯普遜 1951 年設計的《威斯特瓦科靈感》186 期雜誌內頁

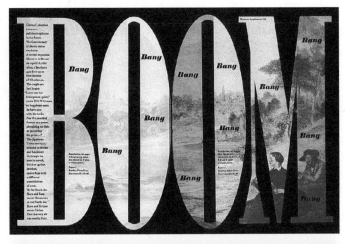

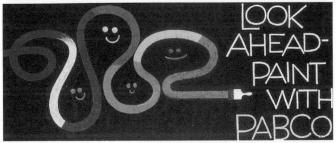

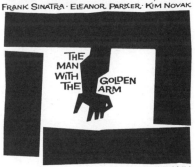

（右上）湯普遜 1961 年設計的《威斯特瓦科靈感》216 期雜誌內頁

（右中）美國重要的設計大師索爾‧巴斯是把紐約派風格引入美國西海岸的第一人，這是他在 50 年代初期設計的油漆公司路牌廣告。

（右下）巴斯 1955 年設計的平面作品〈金臂人〉電影海報，具有強烈的象徵性，是他的代表作。

（左上）巴斯 1955 年設計的電影〈金臂人〉的片頭，是平面設計家開始進入電影片頭設計的正式開端。這個設計具有非常強烈的抽象性，是平面設計中的經典作品。

等元素為中心的新特點。巴斯也逐漸被重用，他的設計包括電影公司的標誌和企業形象、海報、廣告、以動畫為中心的電影片頭（片頭即電影開始的一段，包括電影名稱、演員和職員名單），他在這裡淋漓盡致地發揮了平面設計和動態的、音響的效果結合，因此，巴斯是將平面設計開創性地用於電影、音樂合成的新多元媒體的第一個設計家。他的第一個多元媒體設計作品是 1955 年普里明格的電影〈金臂人〉（The Man with the Golden Arm）。這部電影內容描寫社會的吸毒問題，巴斯為它所設計的海報是一個近乎幾何形狀的下垂的扭曲手臂，四面用粗糙的長方形包圍起來，象徵性地指出吸毒造成的危害，視覺效果非常強烈。而電影的片頭設計，則運用爵士樂節奏，採用完全抽象的縱橫直條形狀，縱橫交叉重疊，這些直條在黑色的背景下隨著爵士音樂的節奏跳躍，最後逐步綜合成為縱向的一堆糾纏不清的直條，而這個直條最後又變成那只扭曲的、下垂的手臂。這種高度洗練的抽象平面設計方式，是前所未有的；巴斯的這個設計把平面設計的方法和應用的領域大大地擴展了，對於平面設計後來的發展很有影響。而從這個項目開始，他成為世界著名的電影片頭設計家，將歐洲現代主義平面設計、美國紐約派的幽默風趣、多元媒體的特點統合在一起，成為平面設計在新時代的綜合發展。

　　巴斯的另外一個重要的電影片頭設計是 1960 年的電影〈大逃亡〉（Exodus），這個電影是描寫

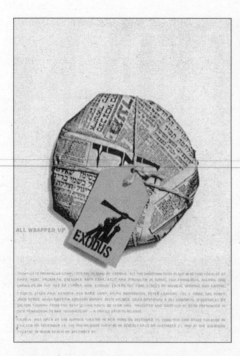

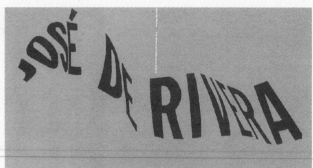

（左上）巴斯1960年設計的電影海報〈大逃亡〉，用報紙包裹電影膠卷，加上「大逃亡」的標記，非常醒目，是紐約派風格的重要代表作。

（右上）契尼1961年設計的展覽目錄封面

（下）紐約派另一個重要的代表人物契瑪耶夫1957年設計的貝多芬交響曲〈依羅卡〉的唱片封套。採用拼貼方法，很有現代感的表現特點。

第二次世界大戰以後以色列的建國。他也爲這個電影設計了海報，設計中有一隻高舉的手臂，渴望武器，而手臂下面的電影名稱 "Exodus" 卻被寫實的熊熊烈火燒燬著，描寫剛剛成立的以色列國對於保護自己存在的渴望和奮鬥的決心。他把這個設計廣泛地運用在與電影相關的各個場合：海報、報紙和雜誌廣告、電影的片頭等等，反覆使用同一個主體，增強了視覺的感染，也增強了觀衆對於這個主體的印象。並且給了觀衆很大的想像空間。

除此之外，巴斯還設計了不少美國企業形象，也具有簡單、準確、鮮明、強烈的視覺特點，是美國企業形象設計中非常傑出的代表作品。巴斯也親自導演和製作電影，其中不少是短片，也有標準的長片，比如〈人是如何創造的〉（*Why Man Creates*），利用萬花筒的方式，象徵性地探討人的創造問題，具有實驗電影的特色。這些設計活動，顯示美國新一代的設計家的出現，他們不再單純地囿於平面編排和字體的改進，而開始在新發展的媒體中（電影、電視技術）進行探索，開始將多元媒體綜合進行平面處理；他們爲當代的多媒體設計開創了先例。

另外一個具有影響力的紐約派設計家，是出生於布達佩斯的匈牙利設計家喬治·契尼（George Tscherny，1924-）。他很小就移民美國並進入紐約藝術學校學設計。畢業之後在喬治·尼爾遜設計事

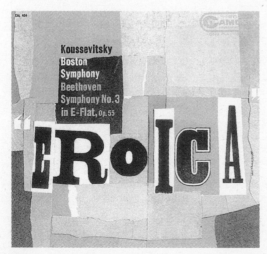

務所（George Nelson & Associates）擔任設計，1956年自己開業，專門從事平面設計。無論是版面編排、平面圖形、字體使用、照片和插圖的使用等等，都簡單到幾乎無以復加的地步；他經常使用書法的方式來安排字體，雖然簡單，但卻具有強烈的藝術內涵。他設計用的圖形很多是利用色紙剪出來的，具有拙趣的。

紐約派中最重要的設計集團是由三個青年平面設計家在1957年組成的，他們是羅伯特·布朗約翰（Robert Brownjohn，1925-1970）、依萬·契瑪耶夫（Ivan Chermayeff，1932-）和湯姆·蓋斯瑪（Tom Geismar，1931-）組成的「布朗約翰·契瑪耶夫·蓋斯瑪設計事務所」。他們從開始的時候就稱自己的公司爲設計事務所，而不是當時流行的藝術工作

室，這個名稱表明他們從開始的時候就具有明確的職業發展意向。這個公司成為紐約平面設計派的最主要中心，迄今為止，依然是美國最重要的平面設計事務所之一。這種堅持不懈的設計探索和創造精神，以及巨大的影響和傑出的設計成果，在美國的平面設計界中是不多的。

布朗約翰原來跟隨包浩斯最傑出的設計大師納吉和傑出的建築家瑟吉‧契瑪耶夫（Serge Chermayeff）學習建築設計。瑟吉‧契瑪耶夫是依萬‧契瑪耶夫的父親，因此，依萬本人也受到父親設計思想和方法很大的影響。他原來在一個平面設計事務所從事書冊設計，在那裡學習到平面設計的一些基本的方法和原則。而依萬的同學蓋斯瑪則曾經為美國陸軍從事過兩年展覽設計。他們三人對於歐洲的現代平面設計都非常感興趣，並且認真地學習如何掌握這種新的設計方法，希望能夠利用這種方法改進美國落後的、保守的平面設計。他們在這個時期與納吉、拉斯提格、老契瑪耶夫保持密切的聯繫，從他們那裡吸收設計思想。成立了自己的設計事務所之後，他們很快形成自己的風格，這種風格是基於歐洲現代主義平面設計風格基礎之上的高度簡潔、明確、理性的，但是同時又具有自己的浪漫、幽默特點，正是紐約平面設計派的特徵。他們往往採用圖形、照片拼合方式從事設計，把簡單明確的理性主義和幽默、趣味的美國風格極佳地結合一體。他們為貝多芬唱片設計的封套等等，就具有這種鮮明的特點。他們對於藝術和藝術史有很深刻的了解，因此，在設計中往往運用具有某種特別的藝術風格來界定設計的風格特徵。這種作法，使他們的設計有著比其他的設計家更高的文化和藝術性。他們在設計時，盡量與客戶保持密切聯繫和溝通，減少設計上的矛盾，因此，他們的設計往往得到客戶的首肯。

布朗約翰‧契瑪耶夫‧蓋斯瑪設計事務所逐漸成為一個具有紐約平面設計派鮮明特點的設計集團，同時是一個

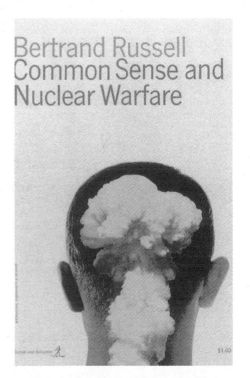

（右上）紐約派的設計家蓋斯瑪1958年設計的書籍《常識與核戰爭》封面，把人頭的剪影與核爆炸疊合，具有特殊的效果。

（右下）契瑪耶夫1959年設計的亨利‧米勒的劇作《心靈的智慧》封面，利用簡單的圖形的象徵性，達到很好的視覺效果。

（左下）紐約派的三個主要設計家布朗約翰、契瑪耶夫、蓋斯瑪聯合設計的1958年布魯塞爾國際博覽會美國館部分，是紐約派集大成的設計作品。

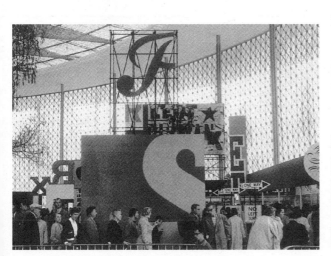

管理得當、有條不紊的企業集團。因此，這個公司在設計界的名譽越來越高，接受的客戶也越來越多，設計的作品也日益趨於大型化。美國政府委托他們設計各種國際的正式展覽，其中包括1958年在比利時布魯塞爾舉辦的世界博覽會美國館（the United States Pavilion at the Brussels World's Fair）和這個館中的展覽總體，他們在這個設計中表現了美國都市環境的特點，方法不是簡單地製造一個美國都市街道的模型，而是以都市的比例尺度作為設計的動機，利用三維的立體版面拼合方式，來表達美國城市的活力和精神，這個設計在布魯塞爾的國際博覽會中得到廣泛好評。

1960年，布朗約翰離開了這個設計事務所，到英國重新開展自己的設計業務。這樣一來，他開始對英國的平面設計產生影響，把紐約平面設計派的風格傳到英國和歐洲。他對於英國最大的影響是電影片頭的設計。其中最受注意和喜愛的是他設計的〈007詹姆斯‧邦德—金手指〉的電影片頭。他把幻燈、電影剪輯、平面設計混合在一起，組成非常具有特色的片頭，奠定了這套電影的片頭形式基礎，同時也在電影片頭設計這個特殊的平面設計領域中帶動了設計探索的熱潮。

與此同時，這個公司的名稱沒有多大改變，只是取消了布朗約翰的名字，改稱為契瑪耶夫‧蓋斯瑪設計事務所（Chermayeff & Geismar Associates），直到如今，這個事務所依然使用這個名稱，是美國最重要的設計事務所之一。這個設計事務所日益集中於企業形象設計，關於這個部分的設計內容，將在企業形象設計中討論。

（左上）紐約派的設計家布朗約翰1959年設計的唱片套，採用法文「是」與「否」兩個單詞的反複重疊形成視覺結構。

（左下）奧圖‧斯托奇1959年設計的《麥考爾》雜誌內頁

（右下）美國40年代後期出版計十分發達，特別是雜誌出版的興盛，促進了新的平面設計高潮。這是潘列斯1949年設計的《十七歲》雜誌封面。

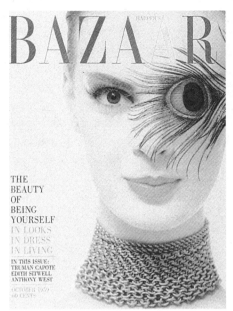
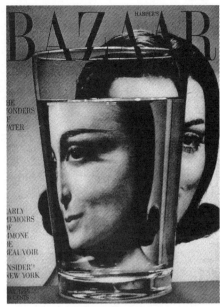

（右上）沃爾夫1959年設計的《哈潑時尚》雜誌封面

（左上）沃爾夫1958年設計的《哈潑時尚》雜誌封面

（右下）奧圖·斯托奇1961年設計的《麥考爾》雜誌內頁

（左下）亨利·沃爾夫1958年設計的《老爺》雜誌封面

2 · 編輯與版面設計革命

　　美國的平面設計起步比歐洲要晚，並且在現代設計上更加落後。到1940年代為止，美國的現代主義平面設計依然處在非常落後的狀態。只有很有限的幾份雜誌有真正的設計人員，從事認真的設計工作，其他的刊物和雜誌，則僅僅是委託印刷廠代為處理版面，沒有實質的設計部門。

　　美國早期具有設計部門的雜誌中較為突出的是《財富》、《時尚》、《哈潑時尚》等等。主持《財富》雜誌設計工作的設計人員包括上面提到過的威爾·布汀和里奧·里昂（Leo Lionni，1910-）；《時尚》雜誌的設計負責人是亞歷山大·里伯曼（Alexander Liberman），他在1943年取代弗米·亞加的地位，成為這份雜誌的設計總監；《哈潑時尚》雜誌的設計總監是亞歷克西·布羅多維奇，直到1958年他退休為止。這些設計家對於促進美國的平面設計現代化有著積極的貢獻。而這幾份刊物也成為美國現代平面設計的中心內容。如果要了解美國平面設計在四十、五十和六十年代的發展，就必須要從這些雜誌入手。

　　亞加在《時尚》雜誌擔任設計總監時候的一個設計助手賽珀·潘列斯（Cipe Pineles，1910-）在四十年代和五十年代對美國刊物平面設計現代化有著特殊的貢獻。這個女設計家曾經擔任過其他幾份比

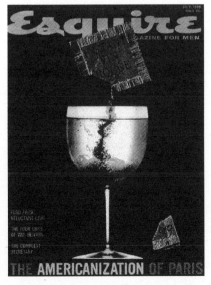
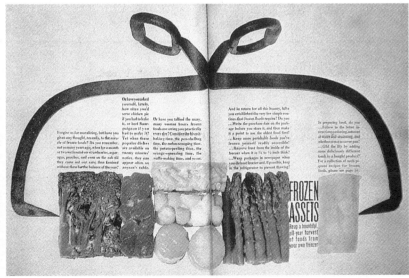

較具有影響的全國性雜誌的設計，包括《燦爛》（*Glamour*）、《十七歲》（*Seventech*）、《溫馨》（*Charm*）、《小姐》（*Mademoiselle*）等等（圖見282頁）。這些雜誌的訴求對象是美國的青少年，因此具有非常多的讀者。潘列斯非常注意插圖的作用。她知道青少年對於生動活潑、形象逼真的插圖具有很高的興趣，而當時的《財富》、《時尚》、《哈潑時尚》等等雜誌基本是在歐洲現代主義平面設計的簡單、明確、象徵性的設計方向上發展，而其他的美國雜誌則依然採用十九世紀的陳舊設計方式，她不得不創造出能夠爲美國廣大青少年讀者喜愛的新方式，同時又要保持某種歐洲現代主義風格的特點，以使雜誌具有時代感。她聘用美國傑出的插圖畫家爲雜誌設計插圖，在平面設計上，她也努力追求具有比較浪漫的色彩和版面方式；她的設計完全改變了原來單調、刻板的美國青少年娛樂雜誌的面貌，奠定了紐約派生動活潑的設計基礎，而她也成爲美國平面設計當時最高水準的紐約藝術總監俱樂部（the New York Art Director's Club）的第一個女會員。

到五十年代，美國的平面設計界終於形成自己成熟的風格，達到一定的水準。這個運動的主要領導人物是布羅多維奇。他注意到整個設計的發展趨向，首先在自己家裡從事各種探索，他在自己家中開辦學校，教育新一代的平面設計師，之後開始把新風格的設計教育帶到紐約的「新社會研究學院」（the New School for Social Research in New York）進行。在他的教育之下，新一代的美國平面設計家開始出現，新的美國平面設計風格開始形成。從這個角度來看，布羅多維奇在美國現代平面設計發展中具有相當的地位。他對於學生要求非常嚴格，除了學習態度之外，他連學生的儀表都要管，盡量培養出具有企業精神的、健康的、上進的新一代設計家來。他對於設計風格的要求是嚴格的，他自己的歐洲背景和在美國長期的設計實踐，形成他對於設計的高度理性化和功能化的傾向。在他的教育和影響之下，美國戰後新一代的平面設計家終於成爲美國設計的中堅力量了。

布羅多維奇的學生奧圖・斯托奇（Otto Storch，1913-）就是新一代的代表人物之一。他曾經在戴爾出版公司（Dell publishing）擔任設計，但是對於公司要他從事的設計內容，特別是公司要求的刻板、保守的風格非常不滿。他注意到布羅多維奇爲《哈潑時尚》雜誌作的精美和現代感十足的設計，非常感興趣。因此他加入布羅多維奇的班底，設計時裝插圖、包裝和雜誌等等，從布羅多維奇那裡學習到他的歐洲現代主義和紐約派風格的精華，充實自己，從而逐步發展出自己的設計方向。

1953年，斯托奇被任命爲美國雜誌《麥考爾》（*McCall's*）的設計主任，這是美國最主要的婦女雜誌之一，讀者相當多；但是在1950年代，這份雜誌讀者數量急劇減少，雜誌因此雇用一個名爲赫伯特・馬耶（Herbert Maye）的編輯，期望他能夠重整雜誌，恢復以前的水準。斯托奇就是在這個時刻接受任務，透過設計來吸引讀者。他大量採用攝影、具有女性化特點的版面編排來達到一種女性喜愛的風格，與攝影家密切配合，從版面、攝影插圖、文字安排、字體選擇等等方面，力圖達到高貴、典雅、現代、時髦的綜合目的（圖見282、283頁）。有時他甚至絞盡腦汁把標題當作平面設計的核心內容，並且這些標題往往聳人聽聞，例如他的一個標題是「爲什麼腦子不能讀書？」在標題以下，拍攝了一副眼鏡，不但新奇，同時也提出了眞正的問題；這種安排，非常醒目，因此很吸引讀者的注意。他在字體運用上也往往出奇制勝，他將標準的字體加以平面設計處理，或者彎曲、或者變形安排，並且常常採用大字體來設計。特別是他攝影的運用簡直出神入化；有時雜誌的整整兩個版面只用一張大照片，造成強烈的視覺效果；這種方法在現在的平面設計運用得非常廣泛，並且已經有點濫用的地步了，但是在五十年代期間，這種方法卻是非常先進的設計觀念，是當時平面設計、特別是刊物的版面設計上最前衛的手法之一。所有這些都是經過他精心經營的，目的是要促進雜誌的銷售。他是最早將攝影當作平面設計工具的現代設計家之一，在他的手中，攝影成爲可以自由隨意運用的平面設計因素，因而他的設計新穎、活潑、生動，得到廣大美國讀者的歡迎。他的設計哲學是：觀念、設想、藝術手法、版面編排應該是緊密、不可分割的，應該全部集中在版面上，平面設計的版面是集中體現設計家思想、風格的唯一的焦點。

斯托奇主持《麥考爾》雜誌的設計和藝術主編長達十五年之久，退休之後集中精力從事廣告設計、平面設計和攝影工作，是紐約平面派最具有影響力的人物之一。

亨利・沃爾夫（Henry Wolf，1925-）是另外一個紐約平面設計派的代表人物。他出生於奧地利的維也納，很早就移民美國，跟隨布羅多維奇學習設計，並且極早就獨立從事平面設計工作。1953年他成爲《老爺》雜誌的藝術設計。因爲受布羅多維奇影響，他在《老爺》工作期間，開始改變這份雜誌的平面設計風格，注意空白的運用，以及平面設計各種因素的均衡運用，注意把歐洲現代平面設計風格

和美國的幽默、趣味風格結合，因而使《老爺》雜誌面貌一新。當時美國最具有大眾影響力的刊物依然是《哈潑時尚》，這份雜誌的平面設計長期以來一直由布羅多維奇主持；沃爾夫很注意《哈潑時尚》的設計發展，他在《老爺》雜誌工作期間依然受布羅多維奇設計的影響，自己的設計日漸成熟，形成了源於布羅多維奇的紐約平面派設計傾向。布羅多維奇在 1958 年退休，沃爾夫接替他成為《哈潑時尚》的設計總監。他在設計上開始嘗試運用巨大的字體作為裝飾，有時這些字體的尺寸大到佔整整一個版面，具有強烈的視覺效果；又有時將標題用非常小的字體標出。這種大小誇

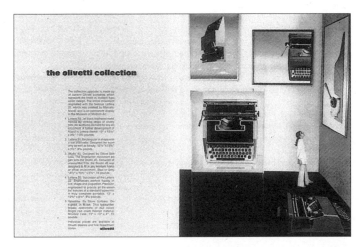

亨利・沃爾夫 1960 年代為義大利家用電器廠商奧里維蒂公司設計的具有超現實主義特點的廣告

張的方法，加上他要求使用具有特別藝術處理的攝影作品作為雜誌的插圖，取得與眾不同的設計效果，因而也更加使《哈潑時尚》成為美國平面設計上非常具有特點的刊物。他擔任設計負責人的期間，這份雜誌的平面設計達到最高的水準。（圖見 283 頁）

　　1961 年，沃爾夫離開了《哈潑時尚》雜誌，參加了剛剛成立的新雜誌《表演》（Show）的設計工作，這份雜誌壽命很短，但是卻成為沃爾夫進行平面設計實驗的場所。他的設計風格日益轉為典雅、穩重，而原來豐富的想像力則依然存在。之後，他設計重點轉移到廣告設計和攝影上，在設計的探討上依然保持了原有的特點。另外一個設計家阿蘭・赫伯特（Allen Hurlburt，1911-1983）從 1953-1968 年長期主持《展望》雜誌的設計，也發展紐約派風格，在版面設計上和插圖的採用上，都注意到要比較具有知識分子特點的品味。他特別注重攝影作品的使用，與其他的紐約派成員一樣，他不僅僅將攝影當作單純傳達圖像的方式，而是作為一種設計手段使用，因此具有相當高的設計水準。六十年代是紐約派登峰造極的時期，這個時期的平面設計特點是採用刊物大篇幅和大空白達到設計主體突出的目的，同時也充滿了把歐洲現代主義平面設計風格和紐約的幽默、風趣、生動、活潑的個性融合在一起的強烈特徵。美國這個時期主要雜誌刊物的設計，或多或少具有這個流派的特點或者受其影響。

　　1960 年代末期美國經濟蕭條，電視逐漸成為美國人民主要的娛樂、新聞來源；加上美國人關注的焦點轉移到越戰上，美國的民權運動也風起雲湧，環境保護意識日益抬頭。在這個雙重的壓力之下，雜誌和刊物的發行量日衰，依附於這種媒體而發展的平面設計自然也面臨衰退。因此，紐約平面設計派的高潮開始消退了。美國人民要求更多的消息、更豐富的新聞，以前設計重視的品味、風格，逐漸被更加注重內容的簡單平面設計取代。人們對於生活的需求變得更加實際，注重個人的需求，而不是社會的認同；這些因素是紐約派逐漸沒落的主要原因。

3・期刊雜誌衰退時期的版面設計

　　1960 年代，一些悲觀論者預言雜誌會很快消失，完全退出大眾傳播的舞台。因為電視的普及，已經改變了美國大眾對於娛樂和新聞媒體的選擇習慣。如果雜誌消失，那麼美國的平面設計將面臨巨大的挑戰。但是，情況並不像那些悲觀論者的預言；美國出現了新類型的雜誌，開本比較小，針對特定讀者群比較鮮明的專業特點。那些希望能夠使自己的廣告傳達到這些特別類型讀者的廣告商，因而得到一個更加具有效果的媒體，廣告的發展反而因此大幅增加，這些專門性的雜誌得到很大的發展。這樣，以前那種以所有美國家庭為訴求對象的大眾雜誌雖然衰退，但是比較具有專業性的雜誌卻取而代之，成為美國雜誌的新主力。這個發展，對於平面設計來說自然是非常有利的。這些新雜誌因為具有特別的讀者群，因此文章比較長，內容比較豐富，平面設計家隨心所欲的自由發展空間就相當有限了。以前那種用整個版面空白來提高視覺效果的方法，這時顯然是不可能的。版面編排更加謹慎，特別注意到文字內容的完

整面貌，注意到閱讀的方便，而不僅僅是感官的輕鬆，這種發展，自然造成了文字編排的連續性和趨於採用方格網絡編排的特點，而這種特點正是瑞士發展起來的國際主義平面設計風格的核心，因此可以說1960年代是紐約平面設計派開始衰落，而國際主義風格再次興起的時代。當然，美國平面設計家並不會循規蹈矩地完全模仿和遵循瑞士國際主義風格，他們在這種新的條件下力爭發展出既有國際主義特點，同時也具有美國風格的新設計風格來。這種探索，自然也促進了美國平面設計的另外一次發展。

在從事這個方向探索的設計家之中，比較重要的有彼得‧帕拉佐（Peter Palazzo）。他是從報紙編輯開始自己的平面設計生涯的，從1962-65年負責《紐約先驅論壇報》（New York Herald Tribune）的平面設計，由於注意平面設計的傳達效果，同時也努力保持設計的美學內涵，因此他的設計得到平面設計界和讀者的一致好評。他同時也負責《紐約雜誌每周書評》（The Book Week Supplement and New York Magazine）的設計工作。這是針對美國具有高等教育背景讀者的文化雜誌，因此在方便閱讀性上和在設計品味上的要求都比較高；他的設計使大部分讀者都十分滿意。他之後又被委任設計《紐約》雜誌，這是當時美國最為流行的知識分子愛看的雜誌之一，設計要求相當高；他把雜誌版面按照方格網絡的比例分成工整的三欄，所有的文章和標題採用同樣的字體，版面風格也盡量相似，標題上用簡單的粗線、下面用細線環繞，因此每期雜誌之間都具有明顯的連續性和統一性，版面的簡單樸素，也使讀者感到親切，雜誌銷路因而很好。1967年《紐約先驅論壇報》停刊，《紐約》雜誌卻得到發展，帕拉佐依然是這份刊物的設計中堅。

因為雜誌性質的改變，設計有了調整的需求，紐約的設計家首先開始了類似帕拉佐在《紐約》雜誌上所進行的改革，以適應新的平面設計需求。1960年代中期以後，這股風潮開始傳到美國的其他城市，首先是平面設計水準相對高的大城市，比如芝加哥和洛杉磯等，然後再傳到其他的小城鎮。設計中心在洛杉磯的設計大師索爾‧巴斯，是在紐約接受設計教育和開始平面設計生涯的，雖然他遷移到加州工作，但是在設計上與紐約派依然有聯繫。他很快注意到並且適應了新的雜誌刊物出版狀況，對原來的紐約派風格進行了適當的改良，以適應新的設計要求。他不僅僅改變了自己的設計風格，更重要的是，他的敏感性使美國西岸的設計家能夠在雜誌轉型時期得到新的啟示，因此可以說巴斯依然是領導美國西岸平面設計發展的要角。

1960年代期間，美國的平面設計開始成為美國全國公認的新職業，平面設計不僅僅侷限於紐約、芝加哥、洛杉磯幾個單獨的中心城市，而開始發展到美國的中小城市；各個城市（包括一些小城市）都出現了自己的雜誌刊物和

（上）彼得‧帕拉佐1965年設計的《紐約》雜誌封面

（下）彼得‧帕拉佐1965年設計的《紐約》雜誌內頁

報紙，平面設計對發行上的幫助得到全國出版界的共識，因此自然形成平面設計的全國性職業化了。

在這個過程之中，有兩份刊物對促進全國平面設計水準有重要作用，一份是 1940 年在紐約發行的平面設計專業雜誌《印刷》（*Print*），另外一份是 1959 年在舊金山發行的高度專業平面設計刊物《傳達藝術》（*Communication Arts*），他們成為眾多平面設計家手頭的必備參考書籍，對於推動整體的設計水準深具影響。

在這種前提下，美國新一代的平面設計家開始成長起來，顯示美國平面設計力量的加強。這種全國性的平面設計大發展，自然有利於促進美國編輯思想和出版哲學的形成。美國以前在出版和編輯上觀念含糊，到此時才發展成為比較成熟的、具有系統的觀念體系。一旦觀念體系、設計哲學開始成熟，新一代的、更加成熟的平面設計家也自然出現了。

新一代出現的設計家當中，比較重要的有杜加德·斯特邁（Dugald Stermer，1936-）。他原來在德州從事設計工作，1965 年回到出生地加州，成為《壁壘》（*Ramparts*）雜誌的設計主編。當時美國全國正處在風起雲湧的反越南戰爭、爭取民權、強調環境保護等等高潮之中，人們注意的焦點與這幾個主題密切相關，因此《壁壘》雜誌成為討論和報導這些社會熱中主題的焦點，斯特邁的工作就是要通過平面設計吸引讀者，強調討論的強烈社會主題。他採用「時報羅馬體」字體，運用每頁兩欄的文字編排標準，每個段落開始的字母採用加強的大寫方式，因而創造了非常莊嚴的、古典的、傳統的和有高度可閱讀性的風格，與以前近乎自由浪漫的紐約派風格大相逕庭，因而強調了討論主題的嚴肅性，與刊物的討論、報導內容一致。這種設計，使這份雜誌成為當時最激近的反戰、主張種族平等和民權、主張環境保護的雜誌之一。他的一個重要的貢獻是率先採用整版的攝影插圖作為封面和每篇文章前面的開頭，他對攝影的要求不是作為文章的詮釋和補充解釋，而是利用大篇幅的攝影插圖表現「訊息、方向和目的」，對於他來說，這些大篇幅的攝影，本身就是說明雜誌宗旨的主要視覺力量。這個方法後來得到全世界平面設計界非常廣泛的採納和使用。在這個時期，真正領導平面設計涉及到社會主題，特別是對政府行為不滿的主題的設計人物是斯特邁。他是整個新一代平面設計家中最具有影響的人物之一。

女權運動的風起雲湧也是 1970 年代美國社會一個非常重要的發展內容。婦女不再滿足於家庭主婦的地位，希望能夠在工作、就業、教育、言論、領導、技術研究等方面與男性有同樣的機會與權利，因此女權運動作為民權運動的一個有機組成部分，得到很大的發展。平面設計家也因此為這個主題做了大量的設計。其中，專門針對婦女發行的期刊《女士》（*Ms.*）雜誌是提倡女權的主要言論中心。這份雜誌的平面設計家是女設計家比·費特勒（Bea Feitler，1938-1982），她本人就有強烈的女權思想，因此，通過她的設計，利用這份雜誌作為陣地，她的婦女權利主張得到發揮；比如 1972 年聖誕節這期雜誌的封面，一改以前於「給丈夫良好的祝願」的陳舊主題，轉變為「給人民以良好的祝願」，這個「人民」是包括了男女在內的所有人，因此，婦女也強烈地表示她們

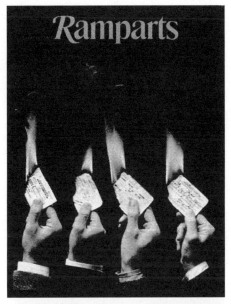

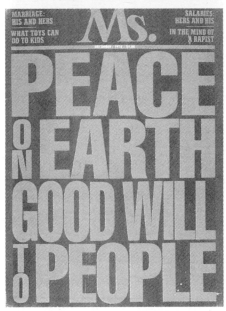

（上）斯特邁 1967 年設計的《壁壘》雜誌封面

（下）費特勒 1972 設計的《女士》雜誌封面，完全採用字體構成，在報攤書架上十分醒目。

（上）薩里斯伯利60年代晚期設計的《西部》雜誌內頁，具有非常生動的處理手法。

（下）薩里斯伯利1968年設計的《西部》雜誌封面

本身也應該是祝福的對象。費特勒本人很快成為自由撰稿設計家，她依然保持了自己挑戰性的設計特點，在設計費用上也不像大部分設計家那樣收取與出版公司議定的固定費用，而往往按件計酬，是新一代設計家中比較典型的人物。

斯特邁的設計影響了不少設計家，其中在設計形式上開始向歐洲的現代主義風格和紐約派講究典雅和品味風格挑戰的當數麥克·薩里斯伯利（Mike Salisbury，1941- ）。他把當時開始流行的普普藝術風格（Pop Art）引進平面設計中，1967年，薩里斯伯利擔任《洛杉磯時報》星期天副刊《西部》（West）的平面設計主編，發展出基於普普風格的比較自由和隨意的、青年的、性感的、西部精神的平面設計風格來。五年之後，因為雜誌廣告量太少，《洛杉磯時報》停止發行《西部》副刊，薩里斯伯利則轉去另外一份更加前衛的青年刊物《滾石》（Rolling Stone）擔任平面設計主編。《滾石》雜誌是美國搖滾音樂的最主要刊物，吸引了大量美國和其他國家的青少年讀者，因此具有很大的影響力，雜誌的

發行人對於雜誌的設計風格和雜誌內容的一致性有很明確的要求，大約也正是因為如此，他們才聘用薩里斯伯利擔任設計師。1974年，薩里斯伯利把《滾石》雜誌的整個版面風格進行了改革，使雜誌具有強烈的普普特色，因此，與搖滾樂的精神完全統一。這樣一來，他賦予了這份原來品味不高的雜誌以嶄新的面貌，設計上的活躍處理，色彩的狂放和強烈性，圖形處理上的自由，大量採用拼貼方法等等，都與這份雜誌宣傳的內容是具有共同性的，因此得到讀者的歡迎，雜誌的發行量也因此大幅度增加。薩里斯伯利的設計得到很大的肯定。他對於《滾石》雜誌完全改變面貌的貢獻，得到美國其他具有高度專門性的期刊出版行業的注意，因此，不斷有新的行業來邀約他設計雜誌的總體平面形象，這些雜誌和刊物大部分都是與青年讀者有密切關係的，因此，在風格上也都接近《滾石》，其中比較重要的有《是》（Oui），《都市》（City），《新西部》（New West）等等。他成為美國著名的自由撰稿設計家，是普普風格廣泛應用在平面設計中的開創人。到1980年代左右，由他設計封面的雜誌的總發行數量達到十億份之多，他對於平面設計的影響力也就可想而知了。

六十年代到七十年代，美國的雜誌發行雖然衰退，但是新的、具有明確陣地性的刊物出現，並且開始不僅僅是家庭一般娛樂閱讀的工具，更進一步成為特別的訴求讀者群的政治傾向、社會立場的言論交流中心。因此，雜誌期刊的發行在舊類型的雜誌衰退的時候，又得到新的發展。

4 · 新廣告設計

　　美國的廣告在第二次世界大戰以前基本是依靠印刷媒體為中心的，而設計方法上也以圖形為主，以浪漫的語言和隱喻方法來勸說顧客。這種方法延續使用了很長的時間，到大戰結束之後情況開始改變：一方面是一系列小型廣告公司的出現，它們改變了戰前那種龐大的、無所不包的大型廣告公司地位，致力於廣告構思和創意，而不再集中力量於廣告的製作上，廣告的製作則分工由專業的製作公司進行；這是廣告業分工的開始，對於廣告設計來說，是觀念發展、分工精細的開端，為美國廣告日後的發展奠定了堅實的基礎。另外一個方面的因素，是電視逐步取代了報紙、雜誌為中心的廣告主要媒體地位，而電視的廣告設計，以及電視的報導，趨向直接了當的坦誠方式，因此形成新的設計方法，出現了「新廣告」、「新新聞」的發展，這些發展又反過來影響了平面設計和廣告設計，使美國的廣告設計進入一個嶄新的發展階段。設計史上稱這個發展為「新廣告」。

　　1940年代是美國廣告設計比較蕭條的時期，原因主要是因為第二次世界大戰，大量的平面設計家的注意力都集中在戰爭宣傳，而美國的企業也都忙於生產支持戰爭的產品，國內的消費市場則相對消沉。即便是商業廣告，也並不過分宣傳享受。

　　戰爭結束之後，美國市場繁榮，美國人民的生活水準也直線上升，美國從來沒有經歷如此的經濟繁榮，汽車、洗衣機、電視機、電冰箱、吸塵器和大量的現代化家庭機械湧入美國千家萬戶，成為美國人民生活的必需品，美國在戰後成為世界最強大的經濟大國，企業在海外積極開拓，創造了美國產品史無前例的巨大的海外市場，自然也更刺激和促進了美國本身的經濟發展。

　　經濟的繁榮，自然造成了設計需求的急劇增加，首當其衝的就是廣告業。許多新廣告公司開始在紐約、芝加哥、舊金山、洛杉磯等大都會設立，與戰前的廣告公司進行競爭。

　　提到專業分工精細、集中精力從事新觀念廣告設計的美國廣告公司，很難不提到紐約的伯恩巴赫廣告公司。這個公司在廣告設計上的探索和成就，為新一代的廣告設計奠定了非常重要的基礎。

　　1949年，紐約的麥迪遜大道350號開始了一家叫做「多利·丹·伯恩巴赫」的新廣告公司，這個公司的負責人是多利·丹·伯恩巴赫（Doyle Dane Bernbach），建立的時候總資金及員工都少，與其他大型廣告公司相比只是一個很小的公司。但是這個公司非常注意設計品質，同時具有一批水準很高的設計家，這個公司的設計負責人是專門從事文案設計的比爾·伯恩哈特（Bill Bernbach，1911-1982），他的設計班底包括平面設計家鮑伯·蓋茲（Bob Gage），文案撰寫專家菲利斯·羅賓遜（Phyllis Robinson），都是設計方面非常強的人物。伯恩巴赫在廣

（上）50年代末期、60年代以來，美國廣告進入一個新的發展階段，出現了不少傑出的廣告設計家，這個時期同時也是平面設計家與文案撰寫人緊密合作的開始，對於提高廣告的水平具有重要和深遠的影響。這是伯恩巴赫廣告公司的蓋茲1958年為奧赫巴赫百貨公司設計的廣告，具有非常幽默詼諧的特點。

（下）查爾斯·皮西里諾1962年為奧赫巴赫百貨公司設計的假期完結後返校廣告，描寫一個想到要回校而悶悶不樂的孩子，非常有趣。

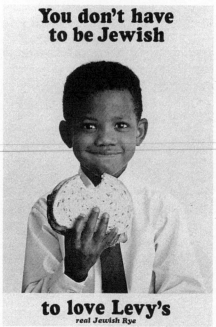

You don't have
to be Jewish

to love Levy's
real Jewish Rye

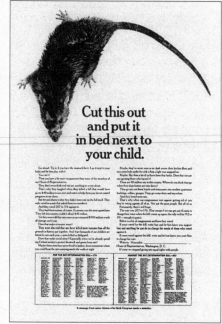

Cut this out
and put it
in bed next to
your child.

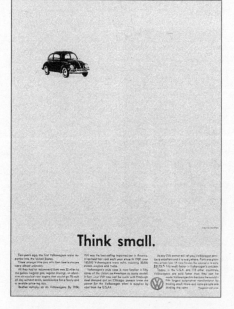

Think small.

(左上) 比爾・陶平 (藝術指導) 與茱蒂・普拉塔斯 (文案撰寫) 合作的地下鐵海報，1965年。大眾傳播慣用的老套手法在此被真人模特兒所取代，並且破除了種族的成見。

(右上) 1967年斯坦豪塞等設計的政治海報，是關於批准或者反對老鼠藥的問題，海報上的文字說「把它剪下來，貼到你孩子的床頭」，造成噁心的聯想，這是最早設計與讀者互動的平面作品，具有重要的轉折意義。

(左下) 1960年克朗等人為西德福斯汽車公司的「金龜車」所作的廣告：「想來小小」，趣味盎然。

告發展上雄心勃勃，雖然公司處在剛剛成立的階段，資金少，公司的聲望也非常有限，但是他依然決心打入美國主流的廣告設計行列。

這個公司第一個客戶是一家專門銷售廉價產品的百貨公司，這家公司迫切希望樹立一個嶄新的形象，以吸引顧客。美國當時絕大部分的廉價百貨公司在樹立自己的形象的時候，都採用簡單的、陳舊的「價廉物美」方式，伯恩巴赫公司認為這種舊套絕對沒有什麼效果，因此從廣告的語言、口號到整體企業形象，給這家百貨公司進行全面的重新設計，改變了「價廉物美」的廉價形象。伯恩巴赫公司的一個重大的突破是把文案和圖形結合，組成完整的形象。這在美國以前大約只有蘭德在設計上曾經嘗試過，即便是蘭德，也僅僅是把文字和圖形相提並論地排列在一起，並沒有試圖把它們結合在一起。而此時，伯恩巴赫公司的設計人員把文字和圖形完全結合起來，發展出嶄新的平面設計方法，而且得到很好的市場反應。伯恩巴赫公司為這家百貨公司設計的海報、包裝等項目都把強烈的文字口號與鮮明的圖形結合在一起，通過平面的版面編排，完全打破文字和圖形之間的藩籬，引人注目。伯恩巴赫公司也因這個設計的突破，在美國的廣告設計中奠定了新的發展基礎。

這種新的廣告設計在設計部門中自然建立了嶄新的工作關係：文案撰寫人員原來與平面設計人員基本是分開的，沒有什麼溝通，但因為伯恩巴赫公司發展出這種新的設計方式，他們不得不緊密合作；不然這種新的設計方式是根本無法行得通的。在這種新的設計方式下，設計的根本不再是圖形、版面或者文案，而是設計觀念。伯恩巴赫的許多廣告都簡單無比，而最終的目的是為了強調主題觀念和主題思想的傳達。所有平面因素都為這個目的服務。美國的廣告行業經

過很長的發展，到這個時候才開始進入到強調觀念，而不是簡單強調圖形和版面效果。伯恩巴赫公司的廣告觀念經常是直截了當的，與同時的紐約派設計相比，沒有那麼多藝術的修飾，那麼多精心雕琢的、刻意設計的浪漫細節，往往是言簡意賅的商業傳達，因此顧客雖然失去了以往那種觀看廣告的藝術享受，但是卻能夠在最短的時間內得到他們所需要的商業信息，從功能目的上來說，這是非常成功的。

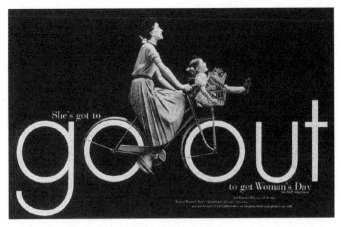

費德里科 1953 年設計的《女性時日》刊物廣告海報，把英文「出門」中的兩個 "O" 字母當成攝影中的婦女騎的自行車的輪子，是典型的美國平面設計表現主義手法。

伯恩巴赫公司，特別是公司的總經理多利·伯恩巴赫成為美國新廣告設計的代表，而這個公司也成為訓練新廣告設計家的中心。這家公司改變了美國以前廣告行業的結構特點：以前的廣告公司都是龐然大物，資金動輒數百萬美元，從市場調查到廣告製作無所不包；而伯恩巴赫廣告公司卻樹立了小型、專業化、重視廣告觀念設計的特點。此後越來越多的廣告公司向這個方向發展，逐漸擺脫了龐大的組織結構，負擔減輕，而且也開展了廣告觀念設計的嶄新途徑。正因為這個發展，在期刊雜誌這種主要的廣告媒體發生根本變化的1960年代裡，美國的廣告行業能夠依然能夠得到發展。同時，美國政府也對廣告的水準、廣告對社會的影響開始注意，國會通過了新的廣告立法，這些行動，對於改善與健全美國廣告業都有具體幫助。

美國電視的出現，對於美國的平面設計來說是一個很大的衝擊。美國政府在1941年通過了第一個電視廣播立法，第二次世界大戰結束之後，美國的電視廣播立刻如雨後春筍地發展起來，美國大眾越來越喜歡看電視，電視逐漸從簡單的娛樂變成美國人生活不可分離的一部分，因此，廣告也開始從期刊、雜誌轉移到電視上來，而電視廣告的效果也比舊媒體要明顯有效得多。到1960年代，從廣告收入來看，電視在美國成為繼報紙之後的第二大大眾傳播媒體，而從廣告預算來看，則是美國第一的媒體。大量原來從事與印刷有關的平面設計家都紛紛轉向電視相關的設計。平面設計的範圍因而擴大到影視上，對於傳統的平面設計師來說，這種轉變是非常困惑的。因為電視的設計與一般的平面設計其實有很大的差距。從廣告的角度來看，電視的興盛，是刺激美國設計發展的重要轉折，也是美國廣告業得到全面發展的一個重要轉捩點，因此，雖然對於傳統的平面設計家來說，這種新媒體的興旺是他們的困惑根源，但是，從廣告發展的角度來看，這種發展是必然的，而且從長遠的發展來說，對於平面設計也具有重大的促進作用。

以電視為中心的廣告業被稱為「新廣告」（new advertising），以電視為中心的新聞報導也被稱為「新新聞業」（new journalism），這兩個行業的發展是不可避免的大趨勢。與此同時，因為電視報導的速度、與日常生活的目前關係、對社會主題的尖銳批判等等特點，這些新發展的方式—「新廣告」、「新新聞」等等都在原來的報紙、雜誌等傳統媒體的新聞報導和廣告設計上產生了立竿見影的影響；因此，1960年代以來，「新新聞」和「新廣告」也不僅是專門指電視方面的應用，而是特指這種新的風格和方式。新的專欄作家，往往以新聞報導為題發揮，而不是以往那種舊式知識分子孤芳自賞的文字遊戲。使讀者具有參與感，而不是被作者冷落一旁、毫無參與可能的孤立個體，因此更加受到歡迎。這種「新新聞」風格，也影響到平面設計的文案撰寫方式，參與性代替了旁觀性，是一個重大的進步。

具體到美國的廣告設計來看，美國的廣告受到「新廣告」、「新新聞」的影響，雖然仍具有以往的勸說特點，但是變得更加誠懇、誠摯、友好、直率、坦誠，也更加具有品味。1970年代以來，美國廣告設計乾脆趨向把自己的產品公開地與競爭對手的產品進行比較，讓顧客自己鑒別高低。以往那種依靠隱喻為中心的廣告設計方式逐漸衰退了。

美國在60年代出現了平面設計的表現主義風格，特點是利用字體的編排達到特殊的效果，即使採用插圖或者攝影插圖都把它與字體混合使用，因此具有文字遊戲的特點。這是艾根斯坦1960年為《青年和勇猛廣告》刊物設計的廣告，採用字體的縱橫編排和變形效果，提高視覺吸引力。

5・美國版面設計的表現主義

美國人的樂天性格，一直是美國平面設計與眾不同的原因之一。美國平面設計上出現的樂天、活潑風格成為五十到六十年代的主要設計特徵之一，特別是在紐約的一批平面設計家中，這種風格特別流行，成為戰後美國平面設計影響比較大的風格。這個流派喜歡使用字體、照片的形象、插圖形象和其他平面設計的基本元素來組合，強調圖畫性的效果，比如把字體縱向編排，造成泰山壓頂的感覺，或者利用攝影拍攝一個女性騎自行車，而自行車的輪則是兩個英語字母「O」（金・費德里科：《女性時日》〔 *Woman's Day* 〕，1953）等等（圖見291頁）。在英語上，這種把平面設計的因素混合、利用圖畫象徵方式的設計方法，稱為 "figurative typography"，可以勉強地翻譯成「擬人化的版面設計」，或者「象徵性圖形化的版面設計」。在這種設計上，圖形可以變成字體使用（比如自行車的輪子是字母），而文字也可以具有圖形的作用，因此不但自由，而且趣味性很強，非常具有美國人的特點。這個設計風格延續了大約十多年，在平面設計史上稱為「版面設計的表現主義」時期。

在這個設計流派中有幾個人是比較突出的。比如金・費德里科（Gene Federico，1919-）就是其中典型代表。他是最早把文字當圖形使用的平面設計家，開創了這種方法的先河，他還巧妙地運用版面空間、文字的組合、圖形的組合來達到圖畫效果，設計引人注目。另外一個進行類似設計的平面設計家是唐・艾根斯坦（Don Egensteiner），他設計的一系列版面與廣告，也具有類似的特點。特別是所謂的「頓時代」（Tonnage）廣告系列，是最具有這種風格特徵的設計作品。在他的設計上，平面設計的因素可以任意擺布、彎曲、撕裂、跳躍等等，目的是表現廣告內容的精神。這種設計出人意料，因而具有新奇感，受到美國讀者的歡迎。

1950年代另外一個美國平面設計的潮流是復古。當時有一些平面設計家開始重新研究十九世紀的裝飾藝術，特別是所謂典雅、高貴、上流社會特色的平面設計裝飾特點和版面編排特色，這些平面設計的方法，都是二十年代現代主義設計運動以來遭到世界各國，特別是歐洲各國的平面設計家唾棄的東西，而少數美國設計家卻在這個時候視它們為借鑒，可見美國人在設計上對於觀念、意識形態的內涵的漫不經心態度。這種復古平面設計的主要代表人物是羅伯特・瓊斯（Robert M. Jones），他是美國RCA維克多唱片公司（RCA Victor Records）的設計主任，非常喜歡維多利亞時期的風格。1953年他自己成立了格拉德・漢特印刷公司（Glad Hand Press），從事自己喜歡的平面設計。瓊斯最喜歡的風格是美國殖民時期和十九世紀歐洲的印刷風格，對於當時的版面編排、字體，特別是採用木刻版的印刷方式很感興趣。因此，他通過設計來復興這些風格，對於他來說，設計上的裝飾並沒有什麼問題；他反對歐洲現代主義平面設計的那種枯燥、單調的版面風格，力圖通過復興十九世紀的裝飾風格來對抗當時流行世界的現代主義。

1950年代美國平面設計上的另外一個重大的發展是照相製版技術的改善。最早企圖利用攝影方法來製版的試驗是在1893年進行的，由於當時技術條件差，並不太成功。1920年代，在美國和英國都有設計家開始再次探索攝影製版方法，1925年，英國倫敦的兩個發明家—杭特（E. K. Hunter）和奧古斯特（J. R. C. August）宣布他們在攝影製版方面的突破。他們發明了攝影組版機器，稱為「索斯米克攝影排版機」（the Thothmic photographic composing machine），這個機器能夠把設計底片上的圖形成功的製成印刷用的版。雖然技術細節依然不盡人意，但是這個機器是長期以來在攝影製版技術上最重要的突破。它的成功引發了以後整整半個世紀在攝影製版技術上的探索。

1936年，紐約開始出現了攝影字體公司，專門提供印刷公司以攝影方法製成的字型，這個公司就稱

爲「攝影字體公司」（the Photo lettering firm），負責人是愛德華・羅德哈爾（Edward Rondthaler，1905-）。他改善了攝影製版技術的機械設備，也逐步改善了攝影製版的技術程序，開始把這種技術商業化，推出攝影字體服務。但是，技術上的問題還是相當多，因此，大部分印刷公司還是寧願使用舊式的金屬版。在以後的整整二十多年之中，攝影製版技術始終無法取代陳舊的金屬版，原因與技術不完善、印刷行業對於技術風險的承擔都有關係。但是照相製版方法顯然有不可比擬的優點，特別在細膩、精緻、準確性上是金屬版不可能達到的。雖然長期沒有能夠普及，但是美國設計界和印刷界依然有人不斷從事探索。

　　1960年代是照相製版技術眞正完善的時期。美國技術人員和設計家通過反覆研究，使這種技術能夠進入實際運用階段，利用攝影技術，他們還能夠把維多利亞時期的一些舊體字輕而易舉地運用到現代的版面中去，而不僅僅只能用簡單的現代字體。設計家約翰・阿科姆（John Alcom，1935-）出版了照相版的字體新目錄（圖見294頁），其中包括了相當數量的維多利亞時期的舊字體，這種發展，使照相製版成爲設計上更加自由的工具。美國越來越多的印刷公司開始轉向採用照相製版方法，金屬拼版終於被淘汰了。

　　照相製版給平面設計家帶來了完全新的創作天地和可能性，很多設計家開始探索如何利用照相製版技術的長處來設計更加複雜的、或者更具有裝飾特點的平面作品。上面提到的復古風的發展，與照相製版技術的全面推廣有密切的關係。其中，赫伯・盧巴林（Herb Lubalin，1918-1981）是比較早從事這方面探索的平面設計家。盧巴林是一個非常全面的設計家，他從事廣告設計、包裝設計、海報設計、書籍設計和標誌設計，都有顯著的成就，是1960年代美國最著名的平面設計家之一。他注意到多利・丹・伯恩巴赫五十年代的設計成就，對於他的設計公司能夠把平面因素混合使用，並且取得非常特別的視覺效果這一點非常感興趣，因此有意識地在自己的設計中吸取伯恩巴赫的方式，豐富了自己設計的內涵。他的設計非常重視空間或者說空白的使用，放棄傳統的平面版面編排規則，把英文字母當作視覺圖形使用，字母既是傳達的工具，同時也是視覺形式，這種方式，豐富了字母原來的單純功能，而視覺效果也更加突出。

　　1950年代，盧巴林的設計受到金屬版的限制，很難做到比較自由、流暢、隨心所欲的效果。於是他採用照相製版技術來印刷自己的設計，達到表現和精細的雙重目的。他的目的是要讓版面具有自己的內涵，而不僅是由文字傳達的內容；這種方法獨創一格，完全革新了原來版面設計的宗旨和動機。他稱這種方法爲「版面個體化」，英語是"typogram"，在他的新設計中，版面本身具有強烈的個性。

　　1960年代開始的時候，美國許多出版印刷公司依然採用五百年以前古騰堡的金屬字體排版方法，顯然非常落後，與這個時代其他領域中科技高速發展和應用技術的廣泛普及完全不成比例。因此，很多設計家、出版印刷家都集中精力從事新製版技術的開發研究；到六十年代末，照相製版技術幾乎完全取代了陳舊的金屬排版技術，盧巴林是促進、探索照相製版技術潛力最早的一位設計家，成就

由上至下：

1 . 1960年代美國平面設計上出現了所謂的「版面表現主義」運動，圖為這個運動的代表人物之一盧巴林1965年設計的廣告字形，利用英文單字「婚姻」中兩個 "R" 字母的正反對應，強調了聯合的意義。

2 . 盧巴林1967年設計的書籍出版公司標誌，在字母 "O" 中加入其它字母，具有統一和變化的雙重特徵。

3 . 1966年盧巴林提出的紐約市市徽的設計，使用紐約州紐約市縮寫字母 "NY, NY"，加上陰影處理，效果突出。

4 . 盧巴林1965年所設計公布新字體發行的海報。

Should the
wide world
roll away.
Leaving
black terror,
Limitless
night.
Nor God,
nor man,
nor place
to stand
Would be
to me
essential,
If thou
in thy
white arms
were there
And the fall
to doom
a long way
— Stephen
Crane

"She was one of the most unappreciated people in the world."

Why I Am [For] [Against] Pornography

28 Famous Americans answer these questions: Is pornography bad or good? If bad, should it be censored?

Introduction. For years and years, philosophers, linguists, sociologists, psychiatrists, historians, lawyers, judges, writers, and politicians have been trying their damnedest to come up with a proper definition of the word "pornography."

Now the quest is finally over.

Because now at unchallengeable, irrefutable definition has been found.

Pornography is whatever five members of the U.S. Supreme Court consider pornography.

The next step, of course, is to stop sex crimes—which is, supposedly, why everybody was so concerned about pornography in the first place.

Now, for a long time people labored under the misimpression that sex + lust = sex crime. But, obviously, normal people like you and us *Fact* editors are occasionally lustful and sensuous, yet we don't go out raping every girl we see, or even every other girl.

No, sex criminals don't read pornography—studies have shown as much. But sex criminals *are* disturbed. So the new equation is, sex + disturbance = sex crime.

If you're mathematically minded, and you examine the two aforementioned equations carefully, you will see that they have one factor in common. That factor is sex.

Sex causes sex crimes!

Obviously, what our Government must do

is to stop worrying about pornography and start eradicating sex. It won't be nearly as difficult as it sounds. The Government could put up posters around the country saying, "Reach for a sweet instead of a sweetheart," or "Better Red than wed." Engraved on every contraceptive pill could be the words: "Caution: Sex may be hazardous to your health." (It can be, especially if you smoke in bed.) The John Birch Society could launch a campaign to make every patriotic American aware that Mao Tse-tung, General Eisenhower, and many other Commies and Comsymps are married—and have children, to boot. The American Legion might point out how few nuns and priests have defected. If we really want to get serious about the whole thing, of course, we could simply pass a law banning sexual intercourse.

In the meantime, to find out what distinguished Americans in all walks of life think about pornography, censorship, and sex, we solicited their opinions, which follow. If the opinions seem to be loaded against censorship, it is not due to bias on our part. On the contrary, we went out of our way to solicit as many pro-censorship replies as we could. But, alack, Ronald Reagan, Cardinal Spellman, Billy Graham, Everett Dirksen, Rep. Glenn Cunningham, et al, wouldn't answer the phone when we called. Making statements in favor of censorship seems to be quite unpopular

13

（左上）約翰·阿科姆1964年設計的《新字體手冊》封面

（左下）盧巴林1962年設計的雜誌《艾羅斯》一頁，強烈的字體標題形成強烈的平面效果。

（右上）盧巴林1962年設計的雜誌《艾羅斯》一頁，攝影和文字的黑白、鬆緊對比，使這個版面具有非常強烈的視覺效果。突出了美國總統甘迺迪夫婦的形象。

（右中）盧巴林1962年設計的雜誌《艾羅斯》內頁

（右下）盧巴林1967年設計的雜誌《艾羅斯》的一頁，標題是「性感」，把英文「性感」這個字「SEXY」的後面兩個字加以交叉和打勾的處理，暗示對於性問題的模稜兩可、自己負責的態度，非常有趣味。

也最爲顯著。因爲透過攝影的方法，字體和其他平面因素如插圖、照片、標誌等等都可以通過放大縮小完全自由地處理，因此對平面設計師來說，設計的自由度大幅度增加，基本可以在平面上隨心所欲地處理各種因素，不再受到金屬版面的拼接限制，而設計和製作的時間也大大地縮短。速度和品質通過新的製版技術發展得到極大改進。盧巴林從一開始起，就全力以赴地探索攝影製版在設計上的潛力，並且盡量把這些潛力運用在設計上，因而他的設計充滿了自由發揮的特點，對於以後的平面設計有相當的影響。

照相製版另一個重要的優點是大幅度降低了成本。以前利用金屬版，需要投入大量資金來鑄造金屬字體、插圖版和其他的部件，而拼版的時間也只能是手工的，因此成本非常高。特別是在同一篇文章中出現不同尺寸、不同體例的字體，比如斜體、粗體等等的時候，排版的時間更加長，工序工具複雜。而新發展起來的照相排版技術，通過攝影的方法組合版面，大大地縮短了操作的時間，降低了成本，使印刷更大量化，更能夠爲千家萬戶的讀者所接受；印刷品發行量增加，讀者增加，也就爲平面設計創造了一個巨大的新活動天地，創造了一個新的龐大市場。這個技術因素對於設計的促進，是不可低估的。

美國出現了新的企業，專門從事攝影製版的工作，製造和提供新的攝影製版機械設備。越來越多美國的印刷公司和出版公司，採用新的照相製版方法。美國的「視覺平面公司」（Visual Graphics Corporation）就是一個專業生產攝影製版機械設備的企業。這個公司給全美出版單位提供非常優質的攝影製版機械，並且也提供各種各樣的供攝影製版用的字體樣本。這個公司爲了促進照相製版技術的普及，還在1965年資助舉辦了全美字體設計比賽（a National Typeface Design Competition in 1965）。在這次比賽中，最早採用照相製版技術從事平面設計的盧巴林取得優勝。盧巴林設計了供照相製版用的新一代字體，字體設計處理本身的視覺傳達和美學特點之外，還考慮到攝影製版本身的特點，因此在攝影製版上非常方便好用。他設計的字體間距比較緊密，有時候採用兩個字母粘連的方法加強視覺效果，對此平面設計界也有不同看法。而他自己的解釋是這種方法能夠有更加強烈的平面效果，他強調的是視

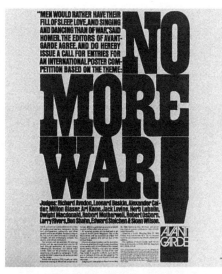

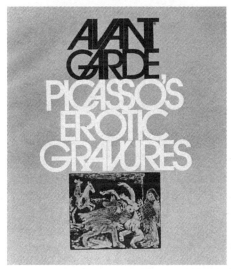

（上）1967年盧巴林爲《前衛》雜誌的反戰海報競賽所設計的廣告，簡單地用字體組成「不要再有戰爭」這個明確的標題，不採用任何插圖，準確而強烈。

（下）盧巴林（版面設計）和藝術大師畢卡索（石版畫）在1969年合作設計的《前衛》雜誌的刊頭頁

覺敏感水準的提高，雖然他設計的這些具有強烈個人特點的字體大部分在以後都沒有流行起來，但是他的這種嘗試，開拓了在新製版技術條件下新平面設計方向探索的先河。

盧巴林在六十年代還從事書籍和雜誌等出版物的設計工作。他全面改變了一些重要雜誌的版面，比如美國當時相當流行的《星期六晚郵報》雜誌（Saturday Evening Post）的設計。這份雜誌在六十年代已經奄奄一息，發行困難。盧巴林是在這樣的情況之下接手設計版面的，因此具有很大的挑戰性。他與這份雜誌的發行人拉爾夫·金茲伯格合作，設計了兩期版面，利用他的新技術和新風格，改變了這份雜誌陳舊而刻板印象，重新具有市場吸引力。他還參與設計1962年開始發行的季刊《艾羅斯》（Eros）的設計工作。《艾羅斯》的發行人依然是金茲伯格，這份雜誌的風格很特別，它是利用直接郵寄的方法發行的，定戶都是對它本身熱中的人，因此，這份雜誌不刊登廣告，以九十六頁的篇幅刊載文章。這樣特別的刊物，使盧巴林有機會全面發揮自己的設想，因此他的風格在這份刊物的設計上體現得淋漓盡

致。他的設計具有相當高的品味，大量採用攝影作爲雜誌的插圖，具有準確、明快、鮮明的特點；同時通過他的設計，攝影本身也具有特殊的藝術韻味。他認爲平面的版面編排應該體現內容特徵，內容和形式應該具有統一性，他在《艾羅斯》雜誌的設計上努力體現這個想法。比如在一期有關美國總統甘迺迪的專訪中，他採用大量的新聞攝影，包括橫跨兩個整版的大幅照片來強調內容，突出甘迺迪的個人魅力。他在這份雜誌上運用的字體也非常獨到，包括比較壓縮型的無裝飾線體，有時也採用舊羅馬體，字體的採用完全取決於文章的內容和版面的內容，因此這份雜誌的平面設計有當時最突出的特色，受到知識分子的歡迎。但是，由於發行人金茲伯格被控告郵寄內容觸犯了美國聯邦法規，因此在 1972 年被判入獄，《艾羅斯》也不得不停刊了。

盧巴林和金茲伯格的合作是具有成效的。他們在六十年代經濟困難的時候開始發行和創辦新刊物，本身就有很大的經濟風險。爲了節約開支，他們設計了許多新的編輯和發行方法，比如沒有經費聘用一批插圖畫家和攝影師，他們就每期雜誌聘用一個畫家或攝影家來從事插圖，以這種方法來運作；爲了節省不同字體帶來的額外開支，他們又把以往採用多種字體印刷文章的方式改爲幾乎全部文章採用時報新羅馬體；這些做法都大幅度地降低了開支，使刊物能夠維持。他們兩人合作十年之久，發行了一本開本爲方形的刊物《前衛》（Avant Garde，圖見 295 頁）。這本雜誌是針對前衛讀者設計的，無論文章、插圖、攝影、版面設計，都具有前衛特色。內容大部分是與當時知識分子關心的主題，比如民權運動、婦權運動、性解放、反對越戰等等，在大學生和其他高級知識分子中非常流行。盧巴林在這份雜誌的設計上，採用了簡單的幾何形式作爲版面編排的基礎，整個刊物的版面形式比較規整；但是他這種幾何的處理，與當時流行的瑞士國際主義風格不同，並不按照完全刻板的方格網絡進行，雖然版面排列基於幾何形式，但是平面設計的各種因素在其中是以活躍的、美國方式進行編排的，因此，達到規整中的活躍、簡單中的複雜的效果，也正是因爲如此，這份雜誌才具有強烈的平面設計前衛特徵。這份刊物的標誌是「前衛」的英語字，設計方法是採用全部大寫字母緊湊地合並在一起的方法，視覺效果非常清晰。盧巴林利用設計雜誌標誌的這種方法，發展出一整套新的前衛字體系列來。

1970 年開始，盧巴林把更多的時間投入在字體設計上，他逐漸建立自己對於平面設計的基本觀點和看法。他認爲平面設計是把平面的三大要素結合起來的工作，這三大要素是：攝影、插圖和字體，而平面設計的宗旨是準確的視覺傳達。他認爲在過往的平面設計之中，攝影、插圖都得到應有的重視，而字體和文字的編排則往往被冷落，因此影響了平面設計的質量；爲了提高品質，必需重視字體的應用和文字部分的編排，使之能夠與其他因素結合起來，達到設計的目的。這是他之所以重視字體和文字部分的原因。他認爲在工業化時代，人們對於現存的字體和文字在平面設計上的使用方法已經熟視無賭，因此很少考慮到改變和改進的可能；這種情況不僅存在在一般人中間，

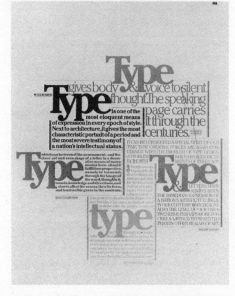

（上）1972 年盧巴林等人設計的飾線哥德體字體手冊封面

（下）盧巴林 1978 年設計的雜誌《U & lc》內頁

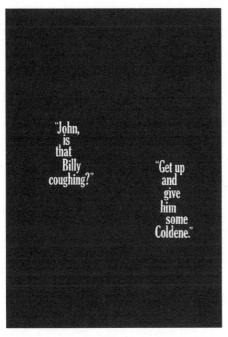

(右上) 哈里斯·留溫 (藝術指導)、亞蘭·皮科里克 (版面設計) 和湯姆·卡納斯 (字母處理) 1975 年設計的書籍《鬍子》的封面,將英文單字「鬍子」交叉穿插處理,形成鬍子的形狀,是美國表現主義平面設計的常用手法之一。

(右下) 喬治·羅依斯 1961 年設計的廣告,採用各種字體編排達到表現的目的。

(左上) 羅依斯 1961 年設計的科登尼公司廣告

也存在於設計人員中間,因此他必需通過自己的工作,使文字的設計更進一步,以適應不斷改變的的視覺傳達需求。

　　盧巴林認為新一代字體的設計已是非常急迫的任務。因為生活與工作的節奏越來越快,對於傳達的要求越來越高,而在這種迅速的節奏之間,人們很容易忽視了傳達功能之下的美學價值,對於文字的要求存在於僅僅是功能要求的簡單層面,因為匆忙的節奏而冷落、忽視文字的美學內涵,對此情況設計家必需進行修正,提供社會更具有時代感和現代感的新字體,和新的文字編排方法,否則平面設計的進步就僅僅停留在版面編排、攝影和插圖的風格改進之上了。以往設計新字體的方法是採用金屬鑄造,因此需要耗費相當的時間和資金,而目前字型全部採用攝影方法製造,因而大幅度減少了時間和費用,對於設計新的字體來說是非常好的條件。為了達到這個目的,盧巴林與攝影字體製造家愛德華·羅德哈爾 (Edward Rondthaler)、字體設計家阿隆·伯恩斯 (Aaron Burns) 合作,在 1970 年創立「國際字體公司」 (the International Typeface Corporation),他們以瑞士國際主義平面風格最主要的字體系列「赫爾維提加」 (the Helvetica fonts) 作為基本參考;從 1970-80 年十年之間,國際字體公司一共設計和生產出三十四種新的字體系列,六十

多種專用的特殊美術字體,全部註冊,為美國平面設計界提供了一系列嶄新的文字工具。他們基於赫爾維提加系統基礎上的字體家族,都保持了赫爾維提加高度簡潔、明確的特徵,在某些細節上進行了改良,比如加大了字母 X 的高度、對其他某些字母的比例進行修飾等等,完善了無裝飾線體的整個系統。國際字體公司在盧巴林的指導之下,還出版了自己的專用刊物《U & Ic》,目的是宣傳和解釋自己公司的新字體和這些字體使用的規則。他們設計的字體和提倡的版面設計,特別是文字部分的版面設計,對於美國 1970 年代的平面設計產生了極大的影響。

　　盧巴林 1964 年辭退了蘇德勒和軒尼詩廣告公司 (the Sudler and Hennessey advertising agency) 的工作之後,與以前關係密切的幾個設計家合作,其中包括平面設計家恩尼·史密斯 (Ernie Smith)、亞

蘭·皮科里克（Alan Peckolick，1940-）、字體設計家湯尼·德斯皮格納（Tony Di Spigna，1943-）、湯姆·卡納斯（Tom Carnase）等。這批設計家的結合，為日後美國平面設計的發展組成了一支相當有力的設計力量。

6·喬治·羅依斯（George Lois，1931-）

1950年代曾經在伯恩巴赫設計公司工作過的眾多的設計家中，喬治·羅依斯是具有極強烈個人設計傾向的一個怪才，被稱為美國大眾傳達設計的「可怕的兒童」（the enfant terrible）。他行為放蕩不羈，而又童心十足。無論在設計公司裡還是自由撰稿時，都不擇手段地推銷自己的設計，在美國平面設計界中已經變成傳奇性的故事了。

羅依斯接受伯恩巴赫的設計哲學思想，主張把所有的平面設計基本因素混合在一起，追求統一的視覺目的。特別重要的是要把視覺形象和語言內涵進行完整和統一的結合，這一點在他的設計上反映得特別鮮明。他曾經說：一個平面設計師應該對於文字和圖形同樣重視，因為圖形和文字都是使視覺傳達能夠實現的基本因素。平面設計中的文字，就好像歌曲中的歌詞一樣重要，沒有歌詞成不了歌曲，沒有文字成不了平面設計；以前從視覺藝術的角度偏重圖形、插圖、攝影的方法，其實是有問題的，文字不應該被忽視，反而應該得到與其他平面因素同樣的重視。（他的話原文是：an art director must treat words with the same reverence that he accords graphics, because the verbal and visual elements of modern communication are as indivisible as words and music in a song.）他主張平衡處理平面設計的各個要素。他在二十八歲那年離開伯恩巴赫公司，與幾個志同道合的設計朋友聯合組成「帕派·科尼格·羅依斯設計公司」（Papert, Koenig and Lois），新公司業務蒸蒸日上，非常成功，成立七年以後，業務已經達到每年四千萬美元。但是，企業本身的成功，並不能羈絆住羅依斯，他在企業成功之後急流勇退，轉去其他的廣告公司從事新的設計探索；連續不斷的更換工作，反而豐富了他的設計經驗，使他在設計上更加成熟。

1962年，羅依斯接受美國老牌雜誌《老爺》（Esquire）的設計工作。《老爺》雜誌當時困難重重，該雜誌是美國第一本專門以男性讀者為導向的刊物，但因原來雜誌編輯之一的修·哈夫納（Hugh Hefner）離職，於1960年創辦了更加強調與性主題相關的《花花公子》（Playboy）雜誌之後，比較穩健的《老爺》銷售量就一落千丈，面臨發行的困境。《老爺》的主編哈羅德·海斯（Harold Hayes）要求羅依斯通過封面和版面設計來挽救這份瀕臨破產的雜誌。羅依斯認為：單純設計漂亮的封面於事無補，關鍵是內容要能吸引讀者。他在封面上羅列了每期主要文章的題目和內容提要，同時下大功夫設計版面，也參與文章的選擇，力求刊登適合比較穩健的男性讀者喜歡的專欄和評論文章。他對於美國當時的男性讀者，特別是《老爺》雜誌的主要讀者一收入中等以上、具有一定教育水準的男性有深刻的了解，因此他的設計和所選擇的內容，都能夠切中要害，符合要求。這種大刀闊斧的改革完全改善了《老爺》雜誌的困難。羅依斯在十年間共設計了九十二期《老爺》雜誌的封面，參與了大量的雜誌版面和內容的設計，並與攝影家卡爾·費雪（Carl Fischer，1924-）密切合作，努力使雜誌圖文並茂；到1967年，《老爺》雜誌的年盈利已相當可觀。

羅依斯認為費雪是少數幾個真正認識和了解他設計思想的攝影家，因此他們的合作非常有默契，這是設計成功的重要原因之一。他們別出心裁，設計封面時常常有讀者預想不到的新構思，有時也會讓讀者感到不喜歡、刺激。他們大量採用攝影拼貼方法，設計主題往往具有諷刺或者幽默的特點。比如在報導越戰的時候，他們的封面設計是整版黑色，上面簡單地用文字寫道：「我的天哪，我們剛剛打中一個小姑娘！」（"Oh my God — we hit a little girl!"）把殘酷的戰爭、美國軍隊在越南的狂轟濫炸對當

喬治·羅依斯1962年設計的廣告，插圖部分和文字部分都有強烈的對比和表現特點。

地人民造成的災難，以似乎輕描淡寫的方法表達出來，好像漫不經心一樣的。這種冷嘲熱諷的態度，其實是對美國政治的鞭韃，而表現的方式如此冷漠而玩世不恭，反而更加吸引讀者注意，這是他們設計成功的一個重要的原因。1968年，他邀請因為拒絕到越南服兵役，而遭剝奪拳擊冠軍頭銜的拳王阿里（Muhammad Ali）為《老爺》雜誌當封面模特兒，化裝成古羅馬時代被羅馬皇帝迪奧勒提安（Emperor Diocletian）屠殺而成為歷史上英雄和烈士的基督徒聖·塞巴斯汀（Saint Sebastian）的形象，以此來表示對越戰的不滿，以及代表美國人民對阿里的支持。這期雜誌受到非常熱烈的歡迎。1968年當尼克森競選第二任總統的時候，羅依斯又與攝影師合作，設計了新的封面；他記得1960年尼克森在總統競選中敗給甘迺迪的原因之一，是因為他在電視辯論時形象很差，特別是連鬍鬚也沒有刮，因此刻意設計了尼克森正被精心化裝的場景，充滿了諷刺性。該期雜誌出版之後，他收到尼克森競選辦公室的抗議電話，說他歪曲總統形象。同樣的，他在1970年一期《老爺》雜誌刊載關於美國軍官威廉·卡利（Lieutenant William Calley）曾經在越南梅萊村（My Lai）殺害上百個無辜婦孺等報導時，把這個軍官與一批天真無邪越南兒童的照片拼貼在一起，引起強烈的對比和社會對這種毫無意義的屠殺的廣泛反感。

　　羅依斯的設計主張和設計風格，對於美國平面設計界帶來很大的影響，特別他採用冷嘲熱諷、近乎玩世不恭的方式，鞭撻時弊，把接近崩潰邊緣的《老爺》雜誌挽救回來，變成美國成年男性的喜愛讀物之一，這一點給設計界非常深刻的印象。他在設計上著作內容與形式的統一，強調內容是決定性因素，這個立場，與許多只強調設計視覺效果的設計家完全不同，因而得到更加廣泛的注意。

　　美國的平面設計在戰後初期受到來自歐洲的，特別是瑞士的國際主義平面設計風格很大的影響，從而在風格上產生了巨大的改變，擺脫了戰前保守、陳舊的設計方法，開始廣泛接受和採用歐洲現代主義設計風格，講究功能，採用比較簡單的插圖，大量採用無裝飾線字體，採用非對稱的版面編排，廣泛採用攝影拼貼，並且注意到把平面設計的各種因素統一起來的這個重點，因此平面設計得到很大的發展。與此同時，美國的設計家們也根據具體情況，特別是美國讀者、美國市場、美國印刷業的具體要求做了適應性的調節，產生了具有美國特點的國際主義風格。美國平面設計的自由化、在政治和意識形態內容方面的批判特徵，開始引起國際平面設計界的注意。其中，「紐約派」的形成和發展，成為美國平面設計發展的非常重要力量。很多在美國戰後初期初出茅廬的青年設計家，特別是紐約派的一些設計家，成為美國設計的中堅力量，有一些一直到目前依然從事設計活動，他們在半個世紀中挑起美國平面設計發展的重擔，使美國的平面設計得到延續性的發展和進步。

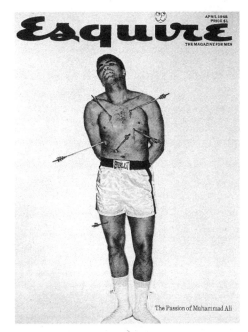

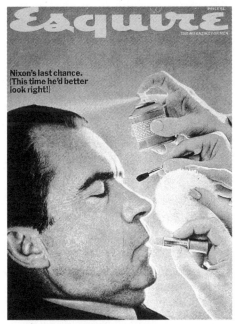

（右）1968年，被稱為「可怕的兒童」的設計家喬治·羅依斯為美國《老爺》雜誌設計當年四月份的封面，封面人物是扮成殉難聖徒塞巴斯汀的拳王阿里。代表美國版面表現主義的成熟。

（左）喬治·羅依斯設計的1968年五月份《老爺》雜誌封面，以尼克森為主題，用許多手為他塗脂抹粉來諷刺他的虛偽，是美國平面設計的經典作品之一。

14

企業形象設計與視覺系統

導言：企業形象設計的歷史

第二次世界大戰期間，各國的經濟發展基本停頓，大部分工業都配合戰爭需要而轉為軍工生產，直到戰爭結束以後，世界各國戰爭時期工業和經濟體系，才逐步轉向消費生產。戰爭期間軍用產品的設計，僅僅重視使用功能性和安全性，對於促進銷售、造型美感這些設計的因素是幾乎不考慮的。而戰後開始蓬勃發展起來的消費產品，則必須注意產品造型的吸引力，必須注意促銷的手段，以在市場競爭上獲得成功；這種情況，造成戰後設計的大發展。無論是建築設計、工業產品設計還是平面設計，都得到比戰前要發達得多的進步。企業界普遍認識到「好的設計就是好的銷售」這個市場競爭的基本原則，1950年代，在這個原則的促進之下，西方各國的設計得到相當大的促進。新的市場觀念形成，市場營銷學成為企業發展的根本依據，企業不僅僅希望能夠短期銷售自己的產品，也希望能夠通過產品、通過平面設計，包括包裝、標誌、色彩、廣告、推銷方式等等一系列的系統設計，來樹立企業在顧客中的積極、正面形象。企業對於自己產品形象的要求，是導致產生企業形象設計的基本條件。

利用綜合的視覺因素來樹立企業形象這種方法，其實並不是新的手法，如果從歷史發展的角度看，企業利用商標和其他標誌樹立自己的形象，大約有數百年的歷史了。歐洲在1700年前後，大部分的商業單位都有自己的商標，而商標的歷史在中國就更加久遠了。大陸現存北宋時期的「白兔牌」剪刀廣告，包括了企業和產品商標、廣告語言、服務保證等所有現代廣告的基本元素，可以說是目前最早的完整企業形象設計之一。但是，這些早期的活動，基本是分散的、沒有體系的，也沒有完整的、科學的設計規律和原則。1907年，德國現代設計的重要奠基人彼得·貝倫斯為德國電器工業公司（AEG）設計出西方最早的完整企業標誌和企業形象，是現代企業形象設計系統化的開端，但是因為德國很快就捲入兩次世界大戰，企業忙於生產軍火，因此這個設計的探索，連同現代設計的探索和包浩斯設計學院的試驗都一同中斷了。真正開始重新探索和應用企業總體形象，是戰後的發展結果。

另外一個促使企業形象設計發展的原因是戰後經濟的日益國際化，許多國家在戰前的經濟貿易活動僅僅侷限於本國，面對的是國內市場，因而往往通過企業對市場的壟斷方式來銷售產品，沒有必要進行大規模的企業形象活動；但是戰後美國和西歐國家的經濟活動迅速進入國際市場，競爭日益激烈，為了在國際市場中推銷自己的產品，這些企業都不得不通過新產品開發、品質和服務的控制和保證、優良的包裝、具有特色的廣告設計等方法來提高市場的佔有率，最終目的是樹立自己的企業和產品的國際形象。西方企業從來沒有如此重視企業形象的樹立，這個國際市場的競爭壓力，是企業形象設計得到飛速發展的重要背景。在這個活動中，美國的平面設計界具有非常突出的成就，美國一些重要的平面設計家奠定了現代企業形象設計的基礎，歐洲一些大型企業也在戰後進入企業形象設計的階段，這個企業形象設計的觀念在1970年代引入日本，在日本的企業界得到進一步的發展，終於形成非常完善的系統。

對於美國設計界來說，企業形象系統主要是視覺系統，包括企業標誌、標準字體、標準色彩，以及這些因素的標準運用規範，稱為「視覺識別系統」（Visual Identity），總的來說就稱為「企業形象」系統，英語是Corporate Identity，簡稱CI。因為企業形象的樹立，除了以上這些因素組成的視覺系統之外，還具有企業員工和管理階層體現出來的行為特徵，包括人際關係的方法、一般舉止和說話的規範，因而當美國設計界發展出來的企業形象設計系統，也就是「視覺識別系統」介紹到日本之後，日本企業界和設計界進一步增加了所謂的「行為規範系統」，根據「視覺識別系統」的基礎，又翻譯成英語的Behavior Identity，簡稱為BI，日後又更增加到整個企業的管理、經營的規範，上升為管理規範，稱為「觀念識別系統」，勉強翻譯成為英語的Mind Identity，簡稱MI，因而形成了"VI"、"BI"、"MI"的三個層次。其實，對於平面設計界來說，主要的工作依然是視覺識別系統，無論是影響力還是設計人員本身的能力，都主要投注於視覺識別系統上，而其他兩個層次對於企業形象的樹立固然有作用，但是對大部分平面設計人員來說，是他們力不能及的。因此，在企業形象設計上，過分強調後面兩個層次，要求平面設計人員設計企業的行為規範、企業管理規範，根本是本末倒置；因為那些規範的設計是管理專業的內容，與視覺傳達設計有很大的差距。遠東各國和地區在日本設計界把企業形象系統的三個層次炒熱之後，受到後者很大的影響，一時「企業形象熱」，設計人員言必稱CI，的確誇張，從具體設計來說，實在言過其實。

必須注意到的一點是，企業形象設計只是企業的市場營銷活動中多項活動的一個有機組成部分，而本身提供的只是視覺形象的標識。設計本身固然能夠加強顧客的記憶，也能夠在一定程度上促進產品的銷售，但是它僅僅是組成之一部分，如果產品質量不好、產品設計差、產品維修服務不好、產品價格過高、產品銷售管道不對等等，都會影響銷售和競爭。因此，一方面要注意的是企業形象設計的重要，另外一方面必須注意：企業形象設計不是萬能的，它不能解決所有問題。遠東的所謂CI熱，對於健康的企業市場營銷運作來說，其實弊大於利，應該實事求是地把企業形象系統還原到它應該有的地位上。在這個方面，歐洲和美國的設計界比較實事求是，而較少玩弄設計詞彙的花招。

1・平托里（Giovanni Pintori）在奧里維蒂公司（Olivetti）的企業形象設計

戰後初年最早的企業形象設計，出自一些從事設計的個人活動，還不是企業自覺的行為結果。至於戰前的，甚至是第一次世界大戰以前的個別企業形象設計，比如以上提到的貝倫斯為德國電器公司（AEG）設計企業形象，只是非常孤立的例子，並不代表企業形象設計系統的完善和成熟。德國電器公司是極為少數很早就具有企業形象意識的大型企業，在企業文化上具有非常高的水準，因此在戰前和戰後的競爭中始終能夠處於非常有利的地位。與德國電器公司相似，很早就開始樹立企業形象意識的另外一個歐洲大型企業，是義大利的辦公設備生產公司—奧里維蒂公司（the Olivetti Corporation）。奧里維蒂是義大利、甚至歐洲最早生產打字機的公司，很快發展到生產其他的辦公設備和機械，這個公司1908年由卡米洛・奧里維蒂（Camillo Olivetti）成立，他的兒子安德里亞諾・奧里維蒂（Adriano Olivetti，1901-1970）在1938年接手擔任公司的總裁，他對於通過產品設計、廣告設計、包裝和其他平面設計、建築設計等等各種設計活動樹立企業的統一形象，有強烈的要求，對於企業本身的組織改造、企業組織結構改革、生產程序和生產方法的現代化，也高度的重視。與父親相比，小奧里維蒂代表義大利新一代的企業家。1936年，奧里維蒂公司雇用了當時年僅二十四歲的平面設計家吉奧瓦尼・平托里（Giovanni Pintori，1912-）負責企業的對外形象，參加剛剛成立的公共事務部門（the publicity department）的工作。從這個時候開始，平托里成為奧里維蒂企業形象設計最重要的主持人，他在這個企業形象部門工作了整整卅一年之久，為奧里維蒂公司的企業形象打上鮮明的個人印記。

1947年，義大利正掙扎著從戰爭災難中重新建立自己的經濟，奧里維蒂公司這個全國最大型的企業之一肩負了恢復國民經濟的責任。為了提高企業在國際市場上的競爭力，使企業本身能夠在最短的時期內發展起來，該公司一方面全力以赴開發和設計新一代的辦公機械，提高產品的質量和性能，同時也努力在世界上樹立自己的企業形象。因此，平托里的設計工作日益沉重，他計畫全面改變這個公司的企業形象，目的是建立一個國際型的、大型企業的積極形象，以站穩在國際市場上，成為國際大型辦公設備和機械公司。1947年，他為奧里維蒂公司設計了新的企業標誌，採用沒有大寫字母的無裝飾線體，沒有符號，只利用文字，也就是企業名詞作為企業標誌，準確而又鮮明，而無裝飾線體則提供了非常現代的內涵。這個字體組成的簡單白色的標誌，廣泛地應用在與奧里維蒂公司有關的各方面：從名片、文具紙張、企業報告、產品上的企業標誌、工廠內的機械設備、運輸車輛、展覽看板等等，雖然只是簡單的白色的一行企業名稱字母，但是由於它反覆出現，並且幾乎無孔不入的一直重複，自然形成強烈的視覺記憶印象，可說是非常成功的。這是貝倫斯之後，西歐國家所設計出最完整、最具有視覺效果的一個傑出企業形象系統，具有劃時代的意義。

平托里的一個重要貢獻，是奠定了奧里維蒂公司每年向世界各國推廣的企業海報的設計定位。奧里維蒂生產各種不同的辦公機械，特別是打字機，企業希望能夠利用海報的形式來宣傳新的產品，同時也通過這些海報來樹立和加強企業在顧客中的印象。1956年，奧里維蒂公司出產了新的打字機"Elettrosumma 22"，由平托里負責設計海報，他運用簡單的小方塊、數字方格堆砌起來，形成一個似乎雜亂無章、但是具有高度數字內容的完整組合，既說明了奧里維蒂公司產品的性質—與辦公有關、與統計數字有關、與打字有關、與鍵盤有關的特點，也顯示了義大利文化的特色：活潑、不拘一格、浪漫而個人化，具有既簡單明確，又複雜豐富的雙重特點，更重要的是：這正是奧里維蒂公司欲在顧客心目中樹立的形象：簡單、明快、現代，同時在技術上是高水準的、複雜的。這張海報設計奠定了日後一系列奧里維蒂海報的基礎。

奧里維蒂和平托里的合作，在五十和六十年代達到高峰。這個時期奧里維蒂強調自己高科技的企業特色，因此設計的各種宣傳品都利用鍵盤、數碼、方格網絡等等基本手法，凸顯現代化的特點。但是，

Olivetti Elettrosumma 22

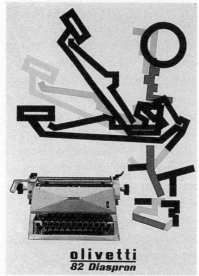

olivetti
82 Diaspron

無論如何複雜的細節，這些平面設計的總體依然保持了簡單、規範、整體的原則，整體完整和細節複雜的統一，活潑性和嚴肅性的綜合，是奧里維蒂企業形象的一個非常突出的特色。平托里本人畢生的努力，就是要把機械化過程、複雜的電子技術的視覺特點以非常簡單、易懂、明確、整體的方式表達出來。在此設計前提之下，奧里維蒂的企業形象就樹立得非常堅實，並且得到絕大多數顧客的好感。奧里維蒂的產品銷售在歐洲和世界其他地方能夠成為暢銷品，與這個整體設計的成功是分不開的。

奧里維蒂企業形象的成功設計，為歐洲其他國家大型企業樹立企業積極形象提供了樣本，這個完善的視覺系統，不但在歐洲引起企業界和消費者的注意和喜愛，並且也刺激了奧里維蒂的主要競爭對手—美國的國際商業機械公司（IBM）在企業形象上的競爭，從而促進美國的企業形象設計高潮。

2．美國哥倫比亞廣播公司（CBS）的企業形象設計

美國一共有三家最大的廣播公司，它們是美國廣播公司（ABS）、全國廣播公司（NBC）和哥倫比亞廣播公司（CBS）。自從電視發展以來，這三家原來以無線電廣播為主的廣播公司都成為以電視播送為中心的大型新聞製作、娛樂製作、廣告轉播的大規模企業。對於美國的經濟和文化，甚至對於美國人民的生活習慣都帶來巨大的改變和衝擊。

以往的企業形象設計，基本都是與製造業密切相關企業的標誌，企業的性質是生產，基本部分服務行業的企業形象，這些企業的服務內容也基本沒有質的改變，因此，設計的手法往往是以固定的企業標誌、固定的字體、固定的色彩和以上三者的固定應用方法規範合成的，達到樹立企業穩固、堅實的形象目的。但是，電視廣播卻是以電訊傳播、視覺接收、不斷變化，特別是隨技術條件的改變和社會發展因素的改變而不斷進步和發展的特殊行業，以往企業形象設計那種以不變應萬變的方法，顯然與電視廣播行業提供的服務內容有差距，因此必須發展出新的企業形象系統。這個任務是在哥倫比亞廣播公司中完成的，也為其他的電視公司提供了非常有用的借鑒。

哥倫比亞廣播公司的總裁法蘭克·斯坦頓（Frank Stanton）很早就注意到企業形象對於大眾傳播媒體的重要作用。在他擔任領導的期間，已經開始聘用藝術家來處理平面設計，期望樹立積極的、健康的企業形象，以吸引更多的觀眾。哥倫比亞廣播公司的設計總監威廉·戈登（William Golden，1911-1959）在這個公司管理整個系統運作達二十年之久，他是具體影響哥倫比亞廣播公司總體形象的關鍵人物。在這幾個眼光遠大的企業領導人的指揮之下，哥倫比亞廣播公司樹立了自己與眾不同的企業形象系統。大部分的企業形象系統是基於一個固定不變的形象，包括標誌、標準字體、標準色彩計畫和這些因素的應用方式規範，來達到在顧客、消費者和觀眾心目中的牢固的記憶，最終促成銷售。而哥倫比亞廣播公司的的企業形象的立足點卻是不斷的變化，在一個基本確定的模式中求變，以傳達公司的前衛和不斷革新、不斷發展的企業特徵。這種作法實在與眾不同，因此反而引人注目。哥倫比亞廣播公司的這個設計，建立了企業形象設計的另外

（上）企業形象設計是西方和美國1950年代開始的平面設計活動的重要組成內容之一，其中歐洲和美國的設計家都有很大的貢獻。這是義大利設計家平托里1956年為義大利奧里維蒂公司設計的海報，之中包含了這個企業的形象設計要素。

（下）平托里1958年為奧里維蒂公司設計的打字機廣告冊頁，把打字機的圖形和抽象的形象結合，形成企業的形象。

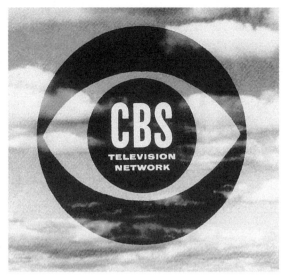

（左）戈登 1957 年設計的演出海報，把字體和演員的形象重疊，具有非常特殊的效果。

（右）戈登 1951 年設計的美國哥倫比亞廣播公司企業形象和標誌。

一個嶄新的模式：在確定的模式之間進行連續不斷的變化，立足於大同小異的方法，既能夠樹立明確的企業形象，同時也傳達了企業本身不斷求新求變的內涵。當然，這種設計模式與哥倫比亞廣播公司的性質有密切的關係，這是傳播公司，所有的商品是視覺傳播內容，因此採用變化的設計，能夠產生更加積極的形象，而大部分以產業為主的企業，則很難使用這個模式，而往往採用比較單純的固定設計。

戈登在 1951 年 11 月 16 日首創哥倫比亞廣播公司的企業標誌，是以一隻眼睛為基礎發展起來的形象，眼睛後面的背景是有雲的天空，將電視廣播的觀看（眼睛）和電視廣播的傳播（天空）密切連接在一起，造成一種超現實主義的氣氛；從藝術的角度來講，有其本身很高的文化內涵，而從大眾的角度來看，也容易理解，具有雅俗共賞的特點，並且構思非常生動活潑，使觀眾得到很深的印象，也受到比較普遍的歡迎。斯坦頓看了這個設計之後，非常欣賞，但是同時對戈登說：「一旦你自己對這個形象感到厭倦的時候，就要注意觀眾對它的反應了」。他這個說明，其實包含了哥倫比亞廣播公司企業形象設計的基本原則：一旦人們對標誌有厭倦的反應時，就應該開始設計新的標誌。保持新鮮感和發展動力，是企業形象設計的核心，因為這樣才能給觀眾帶來求變的訊息，不斷改變自我、不斷前進的企業形象。

在他們的共同協商之下，戈登設計標誌上的眼睛在以後幾次設計中保留下來，但是背景則不斷改變：以眼睛為中心，是保證企業形象一致性和延續性，而背景的改變，則是變化的內容要求。這樣達到求大同存小異，既有統一、又有變化的設計目的。直到目前為止，哥倫比亞廣播公司的企業標誌依然是以眼睛為基本主題的，但是背景的改變，卻是不斷的、持續的。

為了適應企業標誌使用不同場合和方式的需求，戈登和他的設計組建立了兩種不同的企業標誌使用方法，在電視螢幕出現的是上述的以眼睛為中心、背景則經過一段時間就有所改變的設計，而用於大量印刷品上的標誌，則是簡單的以眼睛形象為中心的平面標誌。但是，哥倫比亞廣播公司對於企業標誌應用採用了非常靈活的安排；如果需要，同時條件允許，即便在平面上也可以採用類似電視廣播上的標誌設計方式。企業形象設計固有的、一成不變的方法，在哥倫比亞廣告公司中完全被打破了，因而這個世界最大的電視廣播系統之一的企業形象，在觀眾心目中是進取的、前進的、改變的，對於企業本身的形象樹立，具有非常積極的促進作用。

除了設計企業形象之外，哥倫比亞廣播公司也非常注意廣告對於本身形象的關係和影響。戈登負責整體設計，控制企業形象的持續性和改變性，他手下有一批非常有才能的設計家具體設計電視上和其他平面的細節。與此同時，哥倫比亞廣播公司的無線電廣播部門也依然存在，無線電廣播部門的設計負責人是盧・多夫曼（Lou Dorfsman，1918-），他在 1946 年加入哥倫比亞廣播公司，與戈登合作，主

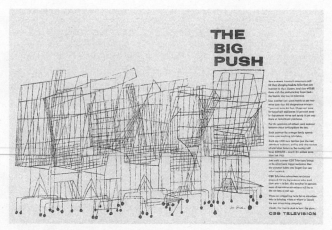

戈登（廣告設計）和班‧夏恩（插畫）在1957年為哥倫比亞廣播公司設計的廣告冊頁，在平面上具有強烈的個人設計特色。

要工作領域是無線電廣播部門的形象設計。他參與戈登的設計規劃，設計出一系列直接了當的視覺和聽覺傳達方式，作為哥倫比亞廣播公司的企業特點。在他們的合作之下，新的哥倫比亞廣播公司的平面設計規範也發展出來了，他們要求所有的平面設計品都必須具有嚴格的次序性，並且所有印刷品都必須以白色為底色；白色空間、規整的平面布局，成為哥倫比亞公司的平面形象。

1959年，在一次設計會議上，戈登對公司的設計人員提出設計的幾個基本的原則要求：設計必須要具有責任心，對於設計對象的實際功能必須要有理性的理解。他說：「設計」這個字應該是動詞，而不是名詞，因為設計是一種活動，而不是一種一成不變的規範；具體落實到他們所從事的、與廣播媒介密切相關的設計，這種設計活動的目的是傳達訊息（他的原話是：In the sense that we design some thing to be communicated to someone.）。他聘用了一些非常有才能的藝術家從事廣告設計和製作插圖，其中包括費立克斯‧托波斯基（Feliks Topolski）、林‧波契（Rene Bouche）、班‧夏恩（Ben Shahn）等人。為了達到一定水準的藝術效果和浪漫色彩，戈登在公司的設計部門中創造了非常自由的創作氣氛，設計家和藝術家們在哥倫比亞廣播公司的設計部中具有很大的自由度，可以充分地、任意地發揮自己的想像力和創作力。比如1957年推出的廣告「大推銷」（The Big Push），就是這種自由創作氣氛下的產物。這個系列的廣告設計繪畫部分由班‧夏恩負責，而觀念是戈登的。當時美國經濟高度繁榮，這個系列的廣告被應用在哥倫比亞廣播公司的廣播節目、電視節目及所有的出版物上，設計採用簡單的黑白線描，抽象地表現了擠在一堆的一大批超級市場的金屬購物車，全部是縱橫交錯的細直線，只有車輪用小小的黑色圓圈表示，既具有抽象藝術的高品味，也能夠為市井百姓瞭解，可以說是雅俗共賞的好作品。

斯坦頓對哥倫比亞廣播公司的設計非常重視，他知道廣播公司的主要收入是廣告，如果設計品質不高，會直接影響公司的收入與發展，因此他給設計人員相當大的權力。早在1951年，他就任命戈登為哥倫比亞廣播公司電視網的廣告和促銷部的創意總監，1954年，他又任命多夫曼為哥倫比亞廣播公司無線電廣播網的廣告設計總監。由於哥倫比亞廣播公司有自己的設計部門，因此不必與外部的廣告代理商耗費大量時間討論設計，主要的精力能夠放在部門內部的設計上，因而這個公司能夠一直保持相當高的設計水準。

戈登在四十八歲時突然去世，對於哥倫比亞廣播公司來說無疑是重大損失。他去世之後，多夫曼擔任了整個公司的設計創意總監。多夫曼在整個1950年代都是負責無線電部門的廣告設計，因此已經形成了自己明確的設計思想。他努力把設計、傳達中雜亂無章的各個方面因素綜合起來，組成完整的體系，並且非常注意解決具體的傳達功能的問題。他明確主張設計的傳達功能效果，而不僅僅停留在設計形式上。他反對採用一成不變的平面風格，要求針對不同的設計內容，採用不同的平面設計，包括不同的字體、插圖、版面編排方式等等。總而言之，在視覺傳達功能和形式上都要求達到統一和最佳效果。1964年，他接管了整個哥倫比亞廣播公司的設計領導工作，成為整個公司的設計主管；之後，他更透過各個不同設計部門來貫徹這個設計哲學。他在這個公司近四十年的工作和領導，為哥倫比亞廣播公司樹立了非常積極、鮮明、有力和生動的企業總體形象。企業形象和廣告設計的完美，使哥倫比亞廣播公司成為全世界上屈指可數的、最大的廣告集團公司。

1966年，哥倫比亞廣播公司委託美國建築設計大師艾羅‧薩里寧（Eero Saarinen，1910-1961）設計了新的哥倫比亞廣播公司總部大樓。而新總部大樓內全部的平面標誌、符號，包括電梯的按鈕、各個部位的時鐘號碼與指針、總部大樓內部的部門牌號和名稱、方向標誌等等，多夫曼都重新設計；他之所以對如此瑣碎的細節不遺餘力，是希望整個哥倫比亞廣播公司總部建築能夠成為一個統一的、給來者印

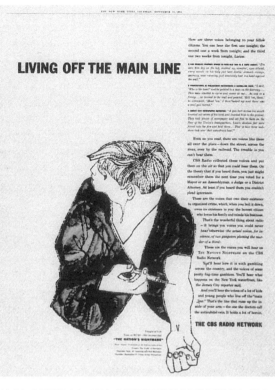

（右上）奧爾登等人在1956年為哥倫比亞廣播公司的電視節目〈我有一個秘密〉設計的片頭，用拉鏈封嘴的形式表示保密。

（右中）奧爾登1963年為美國廢除奴隸條約設立一百周年紀念設計的郵票

（右下）多夫曼等人於1964年為哥倫比亞廣播公司設計的特殊廣播節目廣告

（左上）多夫曼（廣告設計）和安迪·沃荷（插畫）1951年為哥倫比亞廣播公司設計的節目廣告

象深刻的企業完整形象。這可以說是企業總體形象設計達到登峰造極的作法了。他在設計中，高度重視功能性，絕對不玩弄所謂藝術花招，對於設計中藝術性和功能性的關係，把握得非常好；在他的這些設計中，有兩個部分：電梯內部的標誌和建築內部的方向標誌設計，必須得到紐約市的消防隊和市政建築檢查委員會核准，經過這些部門的檢查，多夫曼的全部設計完全符合要求，可見他對於功能性重視的程度。

多夫曼同時也非常注意將自己設計的原則貫徹到電視台的電視製作、廣告片製作中去，他因為長期從事平面設計，因此對於電視製作中的平面部分很關心，特別是電視的片頭、電視廣告的形式、促銷的方式等等，他提倡採用電腦動畫等新發展起來的技術來加強設計的力量，擴大設計的視覺空間和設計的想像空間。

Taking the measure of two media

First of a
seven-part series

"Black History:
Lost, Stolen or Strayed."

OF
BLACK
AMERICA
10 TONIGHT CBS NEWS ②2

（上）多夫曼設計的海報之一，標題為〈就像拿蘋果和橙子比較一樣〉，傳達對不同的傳播媒體效果比較的隱喻。

（下）多夫曼1968年設計的特別節目廣告系列，把美國黑人和美國國旗重疊，主題鮮明。

　　哥倫比亞廣播公司企業形象的成功，不僅僅是設計的成功，嚴格地來說，這個成功是設計管理的結果。公司從開始就設立了對於設計的基本政策，聘用合適的設計人員，給予他們充分的設計自由，鼓勵創作性的思維，而公司的負責人中，就具有從設計部門來的人選，比如多夫曼擔任整個公司的副總裁；這些管理方法是成功的主要原因。哥倫比亞廣播公司企業形象的成功，給設計界提出一個新的課題：設計管理。以往那種認為僅僅有好設計就解決問題的看法，在大企業的運作以及樹立自己的企業總體形象中被動搖了，新的觀念因而形成和發展。

3・瑞士巴塞爾化學工業協會（CIBA）的視覺系統設計

　　瑞士是戰後平面設計的重心，在企業形象設計上，瑞士也處在非常領先的地位。其中，瑞士巴塞爾化學工業協會（CIBA — The Society for Chemical Industry in Basel）的企業形象和視覺系統設計項目是具有相當影響的一個典型。這個企業被簡稱為CIBA。

　　瑞士化學工業協會是以瑞士巴塞爾市為中心的化工工業企業的一個集體組合，這個企業組合原來以生產化學染料為主，經過短期的發展，很快成為一個規模很大的國際集團公司，擁有許多化工相關工業，業務範圍涵括世界各地。原來這個企業集團的業務範圍僅在西歐，由於國際業務的擴展，它的業務範圍開始推廣到世界各地，因此一個在世界各國都能夠為人們認同、了解、使世界各國人民都能夠有積極視覺聯想的視覺系統和企業形象，顯得日益重要；國際貿易促使這個企業的設計水準迅速提高。在這種國際競爭的形式之下，這個企業要求在國際市場上它的企業形象能夠牢固樹立，同時要給予人們積極的聯想。它的企業形象系統設計在這個前提下開始發展和完善。

　　CIBA到1950年代中期已經擴展為綜合生產各種化工材料和化工製品的大型企業，產品包括塑膠、染料、藥物等等。這個企業大規模開拓美國市場。1950年代中期，它聘用了詹姆斯・佛格曼（James K. Fogleman，1919-），作為美國CIBA分部的平面設計總監，開始著手進行當地企業形象的整個規劃設計。佛格曼的設計班底所作的第一件工作就是把原來冗長的企業名稱"CIBA Pharmaceutical Products Incorporated"，改變為美國人比較容易記憶的簡單縮寫：CIBA，他採用簡樸的埃及體作為標準字體，形象鮮明而簡單樸素；單單這一個改變，已經鋪墊了這個企業可以為美國顧客接受和

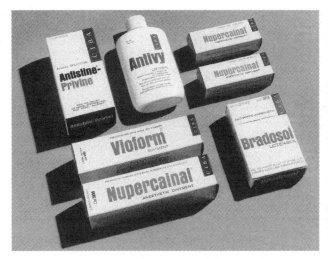

（右二圖）瑞士巴塞爾化學工業協會 CIBA 的企業形象系統，1953-1960 年。

（左）CIBA 企業系統設計的產品包裝設計部分，與企業形象相吻合。

記憶的可能性。對於企業的宣傳和本身的各種出版物和文件，佛格曼採用了三種不同的字體系統。1953年，他勸說 CIBA 美國分部的負責人接受他的建議，採用標準化的、四方形的格式來設計出版所有的企業宣傳資料。因為這個企業的高度專門化生產，因此不像其他消費產品擁有龐大的顧客群，所以在設計上必須考慮經濟成本，這種標準化的格式，其實在很大程度上能夠節省印刷的成本，因此立即得到公司負責人的接受。

佛格曼是一個具有明確設計意識的設計家。他在 1953 年一次國際設計大會上的演講中提出（企業形象系統）設計應該是整體的、統一的，通過這種方法來體現企業本身的整體性、統一性和完整性，因此，在具體的視覺設計上必須有嚴格的控制方法，以免因小失大，影響整體形象。他在瑞士巴塞爾 CIBA 管理委員會上的演說中，進一步提出了統一和完整性的重要。為了達到企業形象樹立的目的，要求通過整體企業形象系統設計達到完整、清晰、單一的觀點，重要的是必須經由企業內部形成的政策來保證企業視覺形象的統一性和完整性，也應該通過其他的規範來提供企業本身形象的統一和完整，其中包括企業行為規範和其他方面表現的標準化。他大約是最早在企業形象設計上突破簡單的視覺形象範圍，接觸到行為標準化的設計家之一了。在他的反覆強調之下，CIBA 總部領導集團開始認識到總體企業形象的重要性，委託瑞士平面設計家佛里茲·布勒（Fritz Beuhler）負責設計整個 CIBA 的統一標誌，並且明確提出這個標誌是要在國際市場上應用的。新的標誌與佛格曼設計的 CIBA 美國分部標誌相類似，但是為了更好的視覺效果，字母之間的空間更寬一些，寬度與大寫字母的高度一樣。這個設計使 CIBA 的標誌形象更加醒目了。

佛格曼對於 CIBA 企業形象有非常嚴格的要求，對於廣告也有明確的目的。他認為廣告應該同時具有兩個功能：一是基本內容的傳達功能，能夠滿足直接傳達的需求，把廣告促銷的產品內容準確地、迅速地傳達給顧客；與此同時，還應該樹立企業積極、良好的形象。因此，廣告本身除了促銷以外，也包含有企業形象的功能。

CIBA 對於企業形象的運用制定了嚴格的規範，使它的使用制度化。企業標誌在這個龐大的國際企業的所有產品、包裝、文具、出版物、廣告、海報、車輛、運輸工具、促銷場所、展覽、職員名片、制服等等各個方面，均按照設計的要求準確地應用，因此使這個企業具有非常明確的視覺形象，對於CIBA 國際競爭力的加強相當有效。

4 · 新海文（New Heaven）鐵路公司視覺系統設計

公共運輸的視覺系統設計涉及到千千萬萬乘客的方便，因此很早就引起西方各國公共運輸管理部門

的注意，比如英國早在1930年代就統籌設計倫敦的地鐵系統和地鐵的路線圖和標記系統，以方便每日數以萬計的乘客。美國在戰後開始全面設計各種公共運輸系統的視覺標誌，其中比較具有代表意義的是美國東北部新英格蘭地區運作的紐約、新海文和哈特佛特鐵路系統（the New York, New Haven, and Hartford Railroad）的視覺系統設計。這個鐵路公司承擔了新英格蘭和紐約之間客流量相當大的運輸，因此整個系統的識別設計具有相當關鍵的作用。1954 年時新海文鐵路公司的總裁是帕特里克·麥克金斯（Patrick McGinnis），他對於鐵路運輸，特別是客運系統的視覺設計非常重視，事實上，他本人是這個稱爲新海文鐵路視覺設計系統（The New Haven Railroad design program）的主要發起人和主持人。他認爲公司多年以前設計的舊企業標誌和各種指示標記都已經落伍，不符合這種大規模的運輸系統。因此，他計畫聘請設計家重新設計整個企業的視覺系統，包括企業標誌、所有的指示標記和其他視覺識別系統。他邀請平面設計家赫伯特·瑪特（Herbert Matter）設計平面部分。瑪特是現代主義平面設計的重要代表人物，他採用「新海文」（New Haven）的英語字母首寫 N 和 H 作爲動機，將 N 和 H 以縱向方式排列，採用紅、黑、白，十分醒目鮮明。他在字體上採用強烈的裝飾線，也強調鐵路的工業特點；這樣的設計，一方面具有高度視覺傳達功能，同時也與鐵路本身有和諧性。鐵路系統的指示標記也非常清晰，大大地方便了乘客。

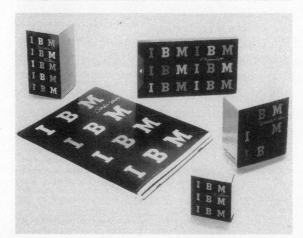

除了平面的視覺識別系統和企業形象設計之外，這個鐵路公司又聘請了原包浩斯的畢業生、哈佛大學建築系教授馬謝·布魯爾（Marcel Breuer）設計火車車廂。布魯爾採用類似俄國構成主義運動風格設計的火車，改變原來灰暗貨運車皮的色彩，以紅色和黑色爲中心，視覺感堅實和穩固，車廂本身也具有強烈的立體主義特點，方正而簡單，形式感非常突出和強烈。

在瑪特和布魯爾聯合設計之下，新海文鐵路公司完成了一個具有高度統一性、整體性，並具有良好功能的新視覺系統。按照麥克金斯的要求和計畫，這個視覺系統要使用到整個鐵路的所有細節上，包括火車、車站、標記、路牌、文具和其他的方面。1956 年 1 月 20 日麥克金斯卻辭去總裁的職位，這個設計的應用受到一定程度的影響，但是新的公司管理人員依然盡力按照原來的計畫把這個設計系統加以貫徹，特別是企業的標誌和色彩。因此，這個計畫主要採用了瑪特的平面部分；但僅僅是平面部分，已經使這個公司的形象鮮明，並且具有時代感，成爲美國其他鐵路運輸公司發展本身視覺識別系統的重要參考。

5・企業形象設計進入成熟階段

第二次世界大戰使世界上主要工業國家的經濟受到嚴重的摧殘，特別是歐洲國家，幾乎大部分都因戰爭而成爲廢墟；而美國則因爲戰爭時期軍事工業的急劇發展，反而成爲經濟最強大的國家。戰後美國擁有世界最多的大型企業，實力和經濟的活力都是無與倫比的。這些大型企業急速向國際市場開拓和發展，因此都著手樹立本身的企業形象，企業形象設計在這種特別的條件下在美國成熟起來，成爲日後各個國家企業形象系統設計的基礎。

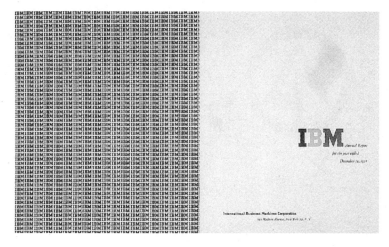

美國許多重要的設計家從1950到1960年代之間都參與了企業形象設計計畫，例如保羅・蘭德（Paul Rand）、萊斯特・比爾（Lester Beall）、索爾・巴斯（Saul Bass），另外幾個大型設計公司，比如「里本科特與馬貴爾公司」（Lippencott & Marguiles）、「契瑪耶夫和蓋斯瑪公司」（Chermayeff & Geismar）等等，也積極參與企業形象設計。這個時期，是企業形象設計迅速完善和成熟的時期。

保羅・蘭德是1940和1950年代間美國平面設計、廣告設計的關鍵人物，自從1950年代以來，他投入企業標誌設計和其他商標設計。他認爲：一個標誌要是想長期存在商業市場中而且地位牢固，必須要得到廣泛認同的、在基本形式上具有長久存在的特點，而具有這些要求的形式，往往都應該是非常簡單的，基本的。

他在這個時期設計了一系列非常具有國際影響力的企業形象，其中包括美國商業機械公司（IBM）的標誌。在設計這個企業標誌的時候，他採用了一種特別的字體，是由設計家喬治・川普（Georg Trump）在1930年設計，稱爲「城市媒介」（City Medium）的字體，比較典雅大方，作爲整個企業形象的核心內容。這種字體是以幾何基本形式構成的，具有稍微誇張的、工整棱角的裝飾線，因此一方面突出了歷史悠久的特點，而同時在視覺上也能夠產生比較深刻的印象。而字母B本身具有一個寬闊的平坦底部，因此與其他兩個字母的裝飾線聯在一起，成爲非常均衡的一條線，這是特點。蘭德在1970年代進一步改進了IBM的企業標誌，他在三個字母上加上橫排的虛線，穿過字母，形成虛實組合的字母標誌，造成既生動、又嚴肅的嶄新形象。蘭德的這個設計，從1950年代開始就運用在IBM產品的廣告、包裝等等各個方面，對於促進公司的企業形象樹立起具體效果。

1950年下半期，IBM公司聘用設計家艾利略・諾耶斯（Eliot Noyes）擔任公司設計顧問，負責樹立和推廣企業的形象，透過設計將企業形象進一步系統化。他提出，公司的設計系統應該是樹立其產品的最高科技形象，因此設計上不應該僅僅追求某個形象或者主題，而是追求形象長期的持續性、延續性，在設計質量上也必須體現出品質的持續性和延續性；持續性和延續性本身就是形象，如果經常改變設計主題，經常起伏變動，結果是影響企業形象的樹立，也影響顧客對企業本身的認同。因此，他執行嚴格的設計規範；爲了保證設計人員的創造性發展，他在規範之中也提供了自由發展的空間，但是這種自由發展必須遵循設計的大原則和規範，因此達到統一中的變化的程度。在他的主持下，IBM採用了兩個不同方面的設計力量來完成企業形象的系統設計：一方面聘用獨立的設計大師，比如蘭德；另外一方面則利用企業內部設計部門的設計人員對設計進行全面貫徹，這是IBM公司企業形象之所以能夠成功的重要原因。

根據美國聯邦政府的要求，所有大型企業都必須向股東提供每年企業運作和財政狀況的年度報告。這種報告內容枯燥，大部分非企業家身分的股東根本難以了解。因此，蘭德也負責重新設計和改變IBM年度報告的面貌。他最早的突破是1958年的年度報告，這份報告打破原來的格式，改變單調枯燥的面貌，一方面突出報告的要點，同時也設計完成一套這個企業年度報告的平面設計規範，平面效果生動活

潑，同時又不失大企業的氣派和嚴肅性，圖表、表格、數字都歸納到設計的框架中。股東和公司都對這份新設計的年度報告非常滿意，也從而奠定了現代企業年度報告設計的規範和模式。

美國另外一個大型電器企業「西屋電器公司」（或者稱「威斯汀豪斯公司」，the Westinghouse Corporation）也開始注意自己本身的企業視覺形象，著手從事企業標誌和總體企業形象系統的設計。1959年，西屋電器公司決定重新設計原來以圓圈包圍「W」字母的商標。公司聘請蘭德主持設計工作，並要求新的標誌應該是簡單明快、容易記憶、與眾不同、積極和現代的。蘭德研究了西屋電器公司的生產特徵，發現這個公司生產的全部是電器產品，因此產品都與電線、電路板和插頭分不開，因此他設計的標誌具有電線和插頭雙重的形式特點，與此同時，他還專門為西屋電器公司設計了新的專用字體，這種字體用於公司的包裝、所有的企業標誌運用部位和廣告上，形成與企業標誌統一的字體系統。這個企業形象迄今依然繼續使用。

1965年，蘭德受美國最大的廣播公司之一的美國廣播公司（ABC）委託，重新設計這個公司的企業形象。這個形象和整個企業識別系統也都具有蘭德獨特的現代、簡單、鮮明和準確傳達企業內容的特點。

萊斯特・比爾（Lester Beall）是美國二十到三十年代平面設計現代運動的重要代表人物。在他的晚年創作之中，也開始從事企業形象設計的探索，其中有不少是非常傑出的設計作品，比如馬丁・瑪里塔公司（Martin Marietta）、康乃迪克州人壽保險公司（Connecticut General Life Insurance）、國際紙品公司（International Paper Company）等企業的形象設計。比爾特別重視設計企業形象系統手冊（the corporate identity manual），他認為必須以手冊的方式來規範企業形象的準確應用，這樣才能保證企業形象的準確性和延續性。他設計的手冊包括企業標誌、企業標準字體、企業標準色彩、以上三方面元素的使用標準方法和比例的規範，同時他也在手冊中列舉了避免錯誤的使用方法，防範於未然，避免日後對這些元素的濫用和誤用。手冊的設計，立即為企業形象的樹立提供了非常有利的基礎；比如，如果一個企業在某個鄉鎮請人繪畫企業標誌作為路牌，企業只要提供這個鄉鎮畫家一份企業形象標準手冊，就能夠保證企業形象的描繪不走樣，因為無論是色彩、比例、字體、標準、具體的布局規範都一無遺漏地全部包括在手冊上了。比爾這個創造，奠定了日後全世

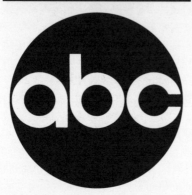

（左上）蘭德1986年設計的NeXT公司的商標，四個字母從四面八方聚到中間的方塊上，具有視覺感受過程的鮮明特點。

（左中）蘭德1960年設計的西屋電氣公司（威斯汀豪斯公司）的商標，這裡是整個形象形成的流程，在電視上運用給觀眾分深刻的印象。

（左下）蘭德1965年設計的「美國廣播公司」（ABC）的企業形象。

（右頁右上）倫尼安等人在1959年設計的里頓公司年度報告封面

（右頁右中）比爾1960年設計的國際紙品公司商標

（右頁右下）比爾1960年設計的國際紙品公司商標的運用。把紙張製品與森林結合起來，具有強烈的視覺效果。

（右頁左上）比爾1960年設計的國際紙品公司企業形象的運用

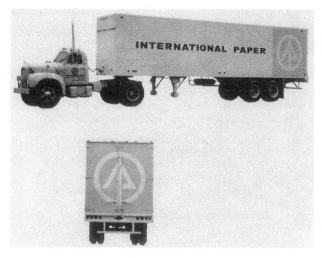

界各個國家的企業在自己企業形象運用時的規範方法基礎,是平面設計上一項很重要的貢獻。

比爾在談到自己的企業形象設計原則時,提到:他設計的企業形象,目的是要在各個不同的場所都能夠運用自如,能夠在任何運用中體現企業形象的本質精神和視覺特色;這種運用不僅僅指單獨的使用,同時也包括了反覆、重複出現的運用,比如重複張貼的海報、包裝箱、標籤、卡車等方面。除了單純的視覺功能力量之外,企業形象設計還應該是一種有力的視覺刺激因素,同時也要為樹立企業本身的特徵、形象,在顧客和民眾中樹立良好、積極的心理感受。他設計的「國際紙品公司」的企業形象,應該說是最好詮釋。他把公司名稱的首寫字母I和P合併一起,變形為一棵三角形的大樹象徵形象,外面以圓圈環繞,含蓄地表現了造紙工業的原材料—木材和樹林,形象鮮明,並且具有強烈的個性,容易記憶,因而兼具有他提出的基本的企業形象設計原則內容;在實際運用上效果很好。這個標誌不但用於公司的所有部位,包括文具紙張、企業建築、名片、制服、各種運輸車輛和機械工具,甚至還印刷在樹林中公司即將砍伐的樹木上,對於樹立企業的形象具有很重要的促進作用。

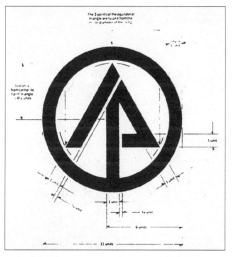

契瑪耶夫・蓋斯瑪設計公司(Chermayeff & Geismar Associates)在1960年代,成為美國企業形象設計最傑出、首屈一指的設計公司。這個公司設計出一系列重要的美國大型企業形象,都具有國際影響力。比如紐約大通曼哈頓銀行(The Chase Manhattan Bank of New York)企業形象系統的設計就是非常典型的例子。契瑪耶夫・蓋斯瑪設計公司通過反覆研究這個銀行的營業情況、顧客的情況,以及紐約這個特定的城市的特徵,設計出完整的企業形象系統來,其中包括企業標誌和企業專用字體、色彩和使用的規範。在企業標誌方面,他們利用四個楔形反覆組合,圍繞出中心的空白方形,而外表則形成八面形,完全採用幾何圖形的抽象組合,具有鮮明的現代感。抽象的形

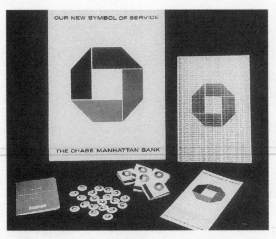

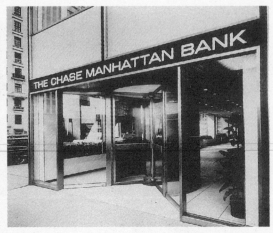

式，擺脫了當時比較普遍使用的字母或者圖形作爲母題的設計方法，很有時代感和前衛感。配合這個抽象的企業標誌，這個設計事務所也設計了一套簡單樸素的、略爲扁平的無裝飾線字體，作爲企業的標準字體，與企業形象吻合。他們在設計時候考慮到一個非常突出的問題，就是紐約大量行人的視覺導向可能性。這個設計，比較能夠吸引行人的注意力，因而增加企業的知名度。他們使用無裝飾線字體獲得非常好的效果，因此1960年代上半期美國平面設計界激起了使用這種字體的熱潮。

大通曼哈頓銀行的企業形象系統設計在具體使用的時候，往往是看場合而定，有時候單獨採用企業標誌，如果應用場合允許，就商標和字體合併使用。其實，不斷使用所造成視覺形象曝光的持續性本身，就是標誌、字體之外的第三個識別因素。設計主持人湯姆·蓋斯

（上左）契瑪耶夫·蓋斯瑪公司 1960 年設計的大通曼哈頓銀行企業形象系統

（上右）契瑪耶夫·蓋斯瑪公司設計大通曼哈頓銀行企業形象系統，此為其具體的運用方式。

（中）契瑪耶夫·蓋斯瑪公司設計的部分歐美大型企業的企業形象和商標，其中包括美國全國廣播公司（NBA）、時代華納公司、美國電影學院等等。

（下）巴斯設計公司設計的大型企業的企業形象和標誌，其中包括美國電報與電話公司（AT&T）、貝爾電話公司、美國大陸航空公司、美國聯合航空公司、華納傳播公司、日本的美能達（Minolta）照相機公司、美國女童軍組織、基督教女青年會等等。

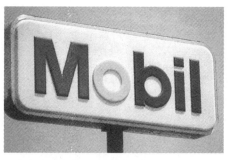

（左）契瑪耶夫・蓋斯瑪公司1964年設計的美孚石油公司企業形象系統

（右四圖）1984年巴斯公司為美國電報與電話（AT&T）設計電腦動畫製作的電視廣告，開創了平面設計利用電腦設計動畫廣告的新階段。

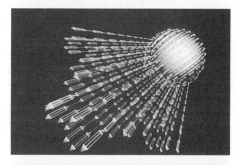

瑪（Tom Geismar）在談到這個設計的時候指出：好的企業形象設計，必須讓觀眾在看第一眼的時候深深記住。同時，這個標誌還應該是歡愉的、適當的。在這裡，他提出的其實就是這個設計公司企業形象設計的基本原則。而大通曼哈頓銀行的企業標誌系統達到了他們自己設立的要求。

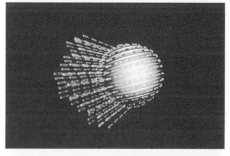

該公司另外一個具有國際影響力的企業形象系統設計，是世界最大的石油公司之一美孚石油公司的企業形象。這個石油公司是世界最大型的跨國企業，其工廠、研究部門、開採單位、石油產品銷售網點遍布全世界，因此企業形象有突出的重要性。契瑪耶夫・蓋斯瑪設計公司在經過反覆考慮和研究之後，提出非常簡單的設計方案：採用長方形的底，上面簡單地採用簡潔的無裝飾線字體組成公司名稱—Mobil，五個字母的編排非常講究，強調縱向線條，因此重點在縱向的五條直線上，其中突出了大寫的字母M。它的色彩也非常有特點：所有的字母都是藍色的，五個字母中唯有字母O採用紅色，並且把這個字母完全設計成圓形，因而突出鮮明。白色的底配上藍色和紅色，清晰、乾淨俐落，有很好的視覺聯想。這個企業形象迄今依然使用，特別是在加油站上的應用特別具有與消費者之間交流的密切關係。這是最傑出的企業形象系統設計之一。

契瑪耶夫・蓋斯瑪設計公司主要集中於企業形象設計，這個設計公司設計的大型企業形象超過一百多個，其中有不少是具有國際影響力的跨國企業集團，包括頒發「奧斯卡金像獎」的「美國電影學院」（The American Film Institute，1964）標誌、「時代華納」公司（Time Warner，1990）標誌、美國三大電視系統之一的「全國電視公司」（NBC，1986）的標誌、洛克菲勒中心（Rockefeller Center，1985）的標誌、巴爾的摩國家水族館（the National Aquariumin Baltimore，1979）標誌等等。迄今為止，這個設計公司依然是美國首屈一指的企業形象設計中心之一，在這個設計領域內具有非常突出的地位。

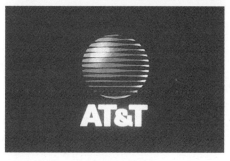

除了企業形象設計之外，契瑪耶夫・蓋斯瑪設計公司也積極從事展覽設計。他們的各種展示設計都依據自己訂立的設計原則進行，並且稱這個原則為「超級市場原則」（supermarket principle），這個原則的核心內容是指展示中的各種視覺因素都必須能夠有互相關聯的視覺傳達關係。比如1976年在華盛頓舉行慶祝美國建國兩百周年的國際博覽會中，他們的設計將美國展覽攤位置於中心，各個國家的攤位以環繞中心的輪盤式方法與中心聯繫，而每個輪盤部位都同時具有獨立性；這種方法突顯美國在國際事務和國際貿易中的領導地位。這是展示設計中的傑出代表作品。

除此之外，契瑪耶夫・蓋斯瑪設計公司也設計了相當數量包括海報在內的小型作品；在這些小型作品上，他們強烈反對所謂的「辦公室」風格的刻板設計，主張類似海報這類的小型設計，功能目的在於解決它們需要解決的問題，而其中心設計原則應該突顯此一功能目的。因此，他們設計的海報和其他小型平面作品，都依然是主題鮮明，一目瞭然，視覺傳達功能良好。

索爾・巴斯是美國平面設計上與蘭德、契瑪耶夫、蓋斯瑪等人齊名的大師。他也一直積極參與企業形象設計。他的公司後來與人合作，因此改名為「索爾・巴斯／赫伯・依格設計事務所（Saul Bass／

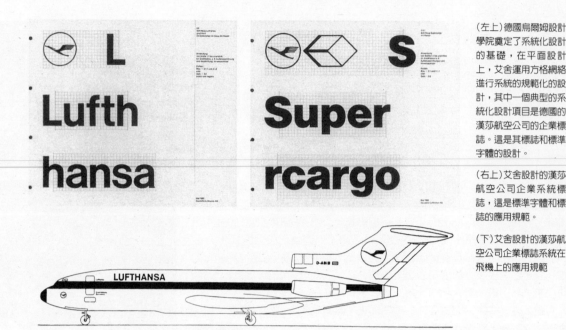

(左上)德國烏爾姆設計學院奠定了系統化設計的基礎,在平面設計上,艾舍運用方格網絡進行系統的規範化的設計,其中一個典型的系統化設計項目是德國的漢莎航空公司的企業標誌。這是其標誌和標準字體的設計。

(右上)艾舍設計的漢莎航空公司企業系統標誌,這是標準字體和標誌的應用規範。

(下)艾舍設計的漢莎航空公司企業標誌系統在飛機上的應用規範

Herb Yeager & Associates),他認為企業形象設計首先應該具有鮮明的內涵,使人能夠通過形象了解這個企業的內容,與此同時,企業形象應能使人在看過幾次之後就能記憶起來,這也是一個要點。因此,簡潔、生動、圖形具有隱喻特點成為他的企業形象設計特色。他的設計與其他幾個大師的設計不同處,在於他講究標誌圖形的通俗易懂性,也更加強調標誌圖形的隱喻性。他喜歡接受的設計項目,大部分是以前已經存在,但是由於設計不好,而沒有效果的企業形象的再設計。因為再設計提供了研究的基礎,因此具有挑戰性。經他重新設計的企業標誌都有更佳的功效。比如他設計的美國貝爾電話公司的標誌,兩年之內顧客認同比率從原來的71%提高到90%,顯示他設計的具體效能。 1984 年,美國電報與電話公司(The AT&T)與母公司貝爾電話公司分開,成為獨立的長途電話公司,他又受委託設計這個公司的企業標誌系統。設計的要求是把「全國的電話公司」的形象改變為「全球的電話公司」的新形象。因此他改變了原來貝爾電話公司採用一個鐘形(英語「貝爾」是鐘的意思)作為企業象徵的手法,而改用通過虛橫線穿過圓形,形成強光投射點,使圓形變成視覺上的立體球形;這種手法突出了「全球」這個字的具體形象感,字體則採用堅實的無裝飾線體。這個設計獲得設計界普遍的好評,顧客也反應良好。巴斯採用類似的手法,為日本照相機公司「美能達」(Minolta)、美國「大陸航空公司」(Continental Airlines)設計企業形象系統,也為基督教女青年會(YWCA)及女童軍組織(Girl Scouts)設計了新的標誌系統(圖見 312 頁);以上都是設計界中有口皆碑的傑作。他也採用字母作為基礎設計企業形象,由於強調圖形的隱喻力量,即便採用字母,也能達到非常獨特的圖形效果。索爾‧巴斯成為美國最重要的企業形象設計家之一,他的影響迄今依然可以感覺到。

6‧系統化視覺形象設計系統 (Programmed Visual Identification System)

1950 年代,瑞士的設計家創造了「瑞士版面風格」,很快成為世界流行的「國際主義平面設計風格」。這種新的平面設計風格,講究非對稱前提下的統一性、功能性、理性化,所有的平面設計因素都在一個工整的方格網絡中排列,因而具有高度的次序性特點。字體則全部是無裝飾線體。這種新的設計風格,在西德這個高度理性特點的國家中引起很大迴響,特別在五十年代初期開創的德國戰後新設計高等教育中心—烏爾姆設計學院中,得到廣泛的注意和採用,因而逐漸成為西德平面設計的主要風格。

推動國際主義平面設計風格在西德發展的主要設計力量,是德國重要的平面設計家奧圖‧艾舍(Otl Aicher)。他本人是烏爾姆設計學院的負責人和平面設計專業的教授,因此通過教學來推廣這種設計體系,影響了相當多的學生。 1962 年,西德國家航空公司「德國漢莎航空公司」(Lufthansa German

Airlines）委託他和學院的師生設計這個企業形象系統，艾舍聯合其他幾個設計家共同研究計，其中包括托瑪斯‧岡達（Tomás Gonda，1926-1988）、弗列茲‧昆倫加斯（Fritz Querengässer）和尼克‧羅里什特（Nick Roericht）等。他們在國際主義平面設計的基礎上，根據烏爾姆設計學院當時正在形成的所謂「系統化設計」方式，把這兩個密切相關的設計模式聯合起來，作爲設計漢莎航空公司企業形象系統的依據。設計的中心是要以高度標準化、系統化、理性化的方法，設計出統一的企業形象來。烏爾姆的方格模式在這個設計計畫中廣泛運用，成爲圖形、字體和平面編排的基礎。

　　根據他們設計討論的結果，採用漢莎航空公司自從1930年代就開始使用的以一隻飛鶴爲主題的企業標誌，把這隻鶴的圖樣環繞到一個圓圈中，增加了規範感和統一感；與此同時，還突出了新設計的無裝飾線字體標誌，並且改變原來以鶴的圖形爲中心的企業形象次序，突出字體形象，以圖形來陪襯字體形象，漢莎航空的德文"Lufthansa"標誌每一個字母都與圓圈環繞的鶴一樣高，因此圖形成爲字體形象的一個有機組成部分。整個企業形象視覺系統的設計，都圍繞著方格網進行，嚴格地把字體和圖形以準確的方法和比例安排入方格之中，形成高度規範和理性化的視覺形象。這種方法，使漢莎航空公司的企業形象在飛機機體、航空公司和機場上更加鮮明；而這種以字體爲主、以圖形爲輔的設計方法非常成功，以後更成爲世界大多數航空公司設計企業形象系統時的參考。企業形象系統的色彩是黃色和普魯士藍爲中心，與企業標誌的圖形和字體配合，非常密切。奧圖‧艾舍領導的設計班底，更注意企業形象應用的統一性和完整性，從飛機機體到機上餐點包裝，無一遺漏地嚴格規範企業形象系統運作方法，使這個系統始終以完整統一的方式體現出來，色彩更具體落實到全公司工作人員的制服、廣告、文具、紡織品、室內裝飾品、海報、公司建築的外表裝飾、各種促銷的展覽等等；凡是與公司有關的事物內容，都要求準確地使用他們設計的標準企業形象和色彩系統，突出公司的形象。這種系統化設計的結果，奠定了現代航空公司企業形象設計的基礎。

　　對於西德設計家這種理性、系統化的企業形象設計成果，美國企業界非常注意，從1960年代開始，就有美國企業開始採用類似的方法來提高本身的企業形象。其中比較突出的是一向對平面設計十分關注的美國集裝箱公司。這個集團公司在1960年代要求以拉爾夫‧依克斯特朗姆（Ralph Eckerstrom）負責，組成設計小組，進行新的公司企業形象系統的設計。新的企業形象在1967年設計完成，以「美國集裝箱公司」的英語縮寫CCA爲核心，外面環繞以四十五度削去兩個方角的長方形黑色外框，非常突出而醒目。依克斯特朗姆在提到企業形象系統設計的時候，強調設計的目的是體現企業的運作、管理、銷售和經營活動的總體特徵，體現企業的完整結構和統一的精神，企業形象應該反映企業的完整性格。如果企業形象設計達不到這個目的，那麼無論如何美麗，都不過是七拼八湊的圖形而已，與主題並沒有關係。（他的話原文是：As a function of management, design must be an integrated part of overall company operation and directly related to the company's business and sales activities. It must have continuity as a creative force. It must reflect total corporate character. Unless it meets these requirements, the company image it seeks to create will never coalesce into a unified whole, but will remain a mosaic of unrelated fragments.）

（左）依克斯特朗姆1957年設計的美國集裝箱公司企業標誌

（右）瑪賽在1966-1978年期間爲美國集裝箱公司設計的企業內部和對外推廣印刷品和文件

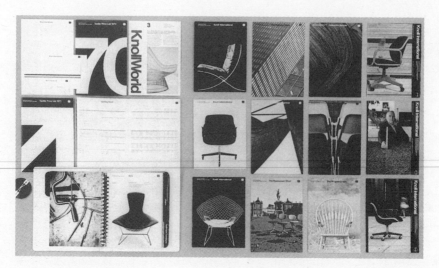

　　在美國集裝箱公司的設計工作中比較突出的設計師是約翰·瑪賽（John Massey，1931-），他在
1957年加入美國集裝箱公司擔任平面設計員，很快被指派主管公司的平面設計；在他的領導下，這個公
司的平面設計具有明顯的國際主義平面設計風格特點，以及強烈的功能主義色彩，簡練而準確。他採用
了瑞士國際主義平面設計風格的核心字體之一，也是當時在國際平面設計界中最流行的赫爾維提加字體
（Helvetica）作爲企業的通用標準字體，嚴格要求在所有公司印刷出版物中採用這種字體，目的是統一的
企業形象。瑪賽高度強調設計上的統一性、完整性、一貫性、連續性，或者持續性（英語稱爲consistency
and unity）對於樹立企業形象的重要性。他因此把整體企業形象也採用到美國集裝箱公司的年度報告、
廣告、海報等等項目設計上，呈現出始終如一的視覺系統。

　　1965年，美國集裝箱公司成立了公司內部的設計高級研究中心（the Center for Advanced Research
in Design），這是一個獨立的設計研究單位，目的是爲了提高企業的設計水準，進行各種獨立的試驗，
同時爲企業的各個部門提供設計。這個高級設計研究中心很快成爲獨立的設計事務所，不但爲母公司服
務，也服務社會，接受其他企業的設計工作。比如這個設計中心爲美國大型石油公司大西洋里奇菲特公
司（Atlantic Richfield）設計整套企業形象系統，其中包括改變了原來這個又長、又難記憶的企業名
稱，新的名稱是「艾科」石油公司（Arco），這是迄今依然使用的名稱。

　　瑪賽同時也是一個非常傑出的畫家和版畫家，因此他的設計往往能夠包含很豐富的藝術聯想空間。
他主張設計和藝術創作上的次序感，採用幾何圖形爲中心，認爲次序是達到視覺感受的最好的方式，而
幾何圖形具有最強烈的次序特點。他這個設計與藝術創作的立場，表現在他主持的美國集裝箱公司的設
計計畫上，特別是這個公司的出版物上，成爲這個公司鮮明的企業形象。

　　1976年，美孚石油公司收購美國集裝箱公司，1986年美孚石油公司又將美國集裝箱公司出售給斯莫
非特公司（Jefferson Smurfit company）。由於所有權轉變，因此從1976年開始，美國集裝箱公司失去
了以前集中設計的領導和權威，所以企業形象設計也一落千丈，從此不再復爲美國平面設計的核心力量
了。

　　1965年，尤尼瑪克設計公司（Unimark）在芝加哥成立，這個公司發展很快，不久就成爲一家擁
有數百個工作人員、在世界各國設有四十八個設計事務所的大型國際設計公司。這個公司的主要設計人
員包括拉爾夫·依克斯特朗姆（Ralph Eckerstrom）、詹姆斯·佛格曼（James Fogleman）、瑪西莫·
維格涅里（Massimo Vignelli，1931-）等等。尤尼瑪克設計公司的設計思想基本是國際主義的：強
調平面設計上的標準化，採用方格網絡爲設計的依據，目的是良好的視覺傳達功能。這個設計公司建立
了自己的客戶網，其中包括許多視覺形象一流的企業，比如福特汽車公司（Ford Motor Company）、日
本松下電器集團的Panasonic集團、世界最大的影印機公司—全錄（Xerox）、美國最大的辦公設備公司
—鐵箱公司（Steelcas）、美國最大的百貨公司集團之一的「傑·西·奔寧公司」（J. C. Penney）等
等。尤尼瑪克設計公司在爲這些企業所設計的企業形象和視覺傳達系統中，都體現了強烈的功能主義設
計傾向；這個公司在設計中廣泛採用無裝飾線體的赫爾維提加字體（Helvetica），認爲這種字體最能夠

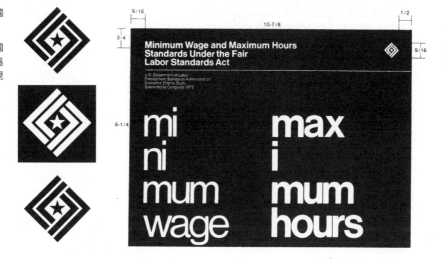

（左）瑪賽1974年設計的美國
聯邦勞工部標誌

（右）瑪賽1974年設計的美國
勞工部標準印刷手冊，把這
個部門的全部印刷品加以規
範化。

有效傳達視覺內容，而在設計的各個方面都顯著採用系統化的方法。國際主義平面設計在這個公司的業務中得到很大的成功，而企業的規模又使得這個風格在世界各地得到進一步推廣。

尤尼瑪克設計公司平面設計最成功的例子，應該是為美國辦公設備和家具製造商－諾爾（Knoll）公司所設計的一系列平面作品。這個「諾爾計畫」（the Knoll program）具體是由尤尼瑪克設計公司紐約設計事務所的負責人瑪西莫·維格涅里主持的。整個設計，特別是海報、標誌、標準字體、展示等等，都體現出簡單、準確、生動的設計特色。這個設計的成功，成為世界各國、特別是美國其他辦公家具和家具行業的企業形象和平面設計的基本典範。

尤尼瑪克設計公司在世界各地的設計事務所，都按照總公司的設計規範和基本觀念從事設計工作，因此這個公司能夠一直保持它的統一設計形象。它在美國各地、澳洲、英國、義大利、南非等地的設計事務所，都在1960年代期間成為當地最重要的平面設計事務所，這與公司的統一的、持續的的設計觀念的貫徹是分不開的。

1970年代，西方各個國家受到經濟不景氣的影響，工商業都遭受不同程度的打擊；而在這個前提之下，尤尼瑪克設計公司的平面設計業務也受到很大的衝擊，公司的黃金時代也就逐漸過去了。

雖然尤尼瑪克設計公司的業務在1970年代受到經濟衰退的打擊，但是它的設計思想和設計哲學卻並沒有隨著衰退，而是經由原來在這個公司的設計人員廣泛傳播開來。尤尼瑪克設計公司在1971年前後結束業務，而它的設計人員紛紛開了自己的平面設計事務所，其中包括維格涅里夫婦（Massimo and Lella Vignelli）的維格涅里設計事務所。這個設計事務所基本繼承和發揚了尤尼瑪克設計公司的傳統，進一步加強了國際主義平面設計風格在設計中的應用和推廣，在原來單純採用無裝飾線字體－赫爾維提加體的基礎上，將字體的範圍擴大到波地尼體、世紀體、加拉蒙體和時報羅馬體上，因此豐富了原來比較單薄和單調的國際主義體例風格。但是維格涅里設計事務所繼續保持了原來尤尼瑪克設計公司的理性設計特點，特別是基於方格網絡的平面布局和版面編排，以及其他相關設計細節，使這個公司成為1970年代繼續促進國際主義平面設計風格發展的重要中心之一。

7 · 美國聯邦設計改進計畫 (the Federal Design Improvement Program)

1974年，美國聯邦政府為了促進全國對於設計問題的認識、提高社會對於設計的意識和關注，因而開展了一項促進設計發展的聯邦政府計畫，稱為「聯邦設計改進計畫」（the Federal Design Improvement Program）；與此同時，還創立了其他幾個與設計、藝術和文化相關的聯邦計畫，是美國政府少有的對於藝術和設計高度重視的行動。這些相關的聯邦計畫和項目，以及美國建築和環境藝術計畫（the Architectural and Environmental Arts Program），日後改稱為「設計藝術計畫」（the Design Arts Program）、國家藝術基金會（the National Endowment for the Arts）等，後者最終成為一個長期設立的聯邦為支持藝術發展的官方機構，有固定的政府撥款和計畫。舉凡所有與聯邦政府有關的設計，包括聯邦政府機構和由聯邦政府資助的重大建築項目，與建築設計相關的內容如室內設計、環境設計，聯邦

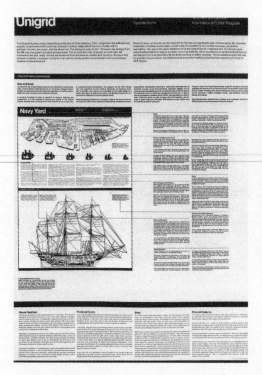

政府的出版物和與聯邦政府形象相關的平面設計計畫等等，都包括在以上的聯邦設計計畫中；通過專家的合作，達到高水準的設計效果，促進聯邦政府與美國公眾的溝通，樹立聯邦政府積極的總體形象。

具體到平面設計，聯邦設計改進計畫包括了「平面設計改進計畫」（The Graphics Improvement Program）這個專門機構，這個機構的負責人是傑洛米·巴穆特（Jerome Perlmutter），他主持這個計畫的宗旨是要改進美國聯邦政府的所有平面設計的面貌，使它們能夠擁有極佳的視覺功能，以向美國人民、美國公眾傳達政府訊息。

美國當時的聯邦政府平面設計基礎模式是美國勞工部的文件、標誌、平面元素的應用標準等等，其他部門的平面設計基本上以勞工部的這個規範演繹，舊的平面系統顯然已經落後於時代的要求了，因此「平面設計改進計畫辦公室」委託平面設計家約翰·瑪賽（John Massey）等人對舊的體系進行檢討，並且設計出新的整個聯邦政府的平面設計計畫；而設計方法依然是從勞工部的平面設計開始，改進勞工部舊的設計系統，設計出新的平面系統，然後將此系統作爲聯邦其他機構平面設計系統的基本模式來推廣。

以瑪賽爲首的設計小組，首先對美國聯邦勞工部原先的平面設計和聯邦政府原來的其他平面設計計畫進行了細心的調查研究，發現整個聯邦政府的出版物和其他平面設計中存在著傳達不準確、缺乏連續性形象等等問題，因此他們就這些問題逐項重新設計，形成一個統一的、有系統的出版體系。根據瑪賽的要求，新的系統設計應該是「強調統一面貌、建立標準體系、具有高功能的傳達效果、並且使聯邦政府能通過出版物和其他平面設計，在民眾心目中產生積極的反應。」（原文是：Uniformity of identification; a standard of quality; a more systematic and economic template for publication design; a closer relationship between graphic design [as a means] and program development [as an nend] so that the proposed graphics system will become an effective tool in assisting the department to achieve program objectives.）

爲了達到這個目的，他們這批設計人員對所有的平面因素都進行標準化的設計，包括字體標準、字體尺寸標準、版面標準、方格網絡系統、紙張的具體標準要求、色彩計畫等等。由於美國聯邦政府機構龐大，這項設計工作的任務也很龐大，耗費許多的人力和時間。經過設計人員的同心協力工作和精心設計，終於設計出嶄新的平面設計系統；新的勞工部平面風格，特別是出版物上體現出的平面系統，滿足了瑪賽提出的基本設計要求。瑪賽甚至重新設計了勞工部的標誌，他採用代表英語「勞工」字母的L組成菱形的標誌基礎，中心是代表美國國旗的五角星；整個標誌與其他平面設計內容一樣，簡單、大方，並且主題突出。由瑪賽小組奠定設計的系統基礎，勞工部本身的設計人員則按照要求完成細節，體系就開始逐步建立起來了。

在這個聯邦的設計改進計畫中，大約有四十多個聯邦政府機關改進了自己的平面設計規範，有一些機關聘請了美國最傑出的平面設計家根據系統要求爲它們重新設計，其中比較具有影響力的一個設計計畫，是美國內務部國家公園服務局（The United States National Park Service）1977年聘請維格涅里設計事務所，與文森·格里森（Vincent Gleason）領導的國家公園服務局設計部門合作設計有關國家公園的介紹出版品和其他視覺傳達系統設計。這個設計稱爲「統一網絡」（The Unigrid），它把全所有國家公園的資料、內容介紹等等印刷品統一起來，整個設計系統與勞工部的設計具有非常相似的基礎，都是採用方格網絡爲中心；介紹國家公園具體的內容以插圖、文字、地圖、標誌等等平面元素，規整地排列在縱橫的網絡中，少數插圖也會爲了提高視覺注意力而突破方格的基礎，整個平面的基礎是工整的，完整的。字體限制兩種：有裝飾線的時報羅馬體和無裝飾線的赫爾維提加體。對於紙張的尺寸、大小比例、紙張的具體品質都有統一的要求，因此無論去那個國家公園，參觀者都可以看到統一的介紹資料，

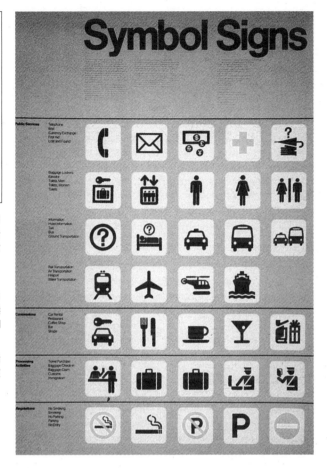

(左頁上) 維格涅里和格里森等人在 1977 年設計的美國國家公園系統，包括各具體介紹國家公園的多種印刷品、公園內部的各種標誌等等，均採用規範的方格網絡系統設計，這個系統稱為 "UNIGRID"，可以翻譯為「統一網絡」。這是其中一個設計標準。

(左)世界各國的一大批設計家、藝術家聯合研究和設計出急救標誌系統，通過庫克和商諾斯基委員會的選擇，挑選出最具有視覺效果的系列，向全世界急救機構和政府有關部門推薦，是世界設計的合作計畫。

(右) 1974 年庫克和商諾斯基為美國交通部設計的交通指示標誌系列，在全國所有交通場所使用，統一了美國的交通標誌系統。

對於統一和樹立美國國家公園服務局的總體形象效果很好。這個「統一網絡」的設計系統，是從勞工部的設計系統發展出來的；與勞工部的系統比較，這個新系統一方面保留了原來的網絡工整特色，但是也有著國家公園應該具備的生動活潑。因為是向觀眾介紹用的資料，因此設計上更加注重視覺圖解效果，努力達到一目瞭然的目的，受到至美國國家公園遊玩的人們歡迎。這個設計證明了注重視覺傳達功能、講究理性化設計的國際主義平面設計風格，具有它非常合理和有力的內涵，具有它存在的合理性。

自從聯邦設計改進計畫設立以來，美國政府的各項設計水準大為提高。政府聘請傑出的設計家主持計畫，同時也公開招聘設計人員；通過這兩種方法，美國政府建立了與美國國內一流平面設計家密切的合作關係，保證了各種設計計畫的水準。這是美國政府建國以來設計上最成功的階段。

1980年，美國雷根政府大規模削減聯邦政府部門的預算，同時也大刀闊斧削減聯邦機構以達到平衡預算的目的；聯邦設計改進計畫管理局成為預算削減首當其衝的對象。對設計界而言，這無疑是一次重大的挫折。

8・公共交通標誌系統設計系列 (Transportation Signage Symbols)

隨著第二次世界大戰之後各國的經濟繁榮，汽車和其他交通工具日益成為人們生活不可分割的部分。特別在美國，伴隨著經濟繁榮，汽車和高速公路日益普及；1960年代，美國人民已經擁有超過一億輛的汽車，而西歐也很快進入所謂的家庭汽車時代。如此龐大的汽車數量，對於交通標誌的設計是一個挑戰；如何設計出具有高度視覺傳達功能，形象和標誌鮮明、準確的設計系統，是平面設計面臨的重大問題。除了汽車之外，日益頻繁的航空交通也對設計家提出了類似的挑戰。特別是國際航空的樞紐一國際機場內的標誌設計，對於便利大量的國際旅客來說，不但是重要的，並且是關鍵的。這些標誌的設計，涉及到國際視覺通用問題，因為各國的語言文字不同，因此在這些場合必須樹立不需要文字就可以

傳達準確視覺訊息的新圖形傳達標誌。

美國是世界上最早經由政府從事這項工作的國家之一。1974年，美國聯邦政府交通部委託美國平面設計學院（The American Institute of Graphic Arts, AIGA）這個全美國最權威的平面設計研究機構，組織設計供交通樞紐使用、具有準確性、能獲國際認同、通用的新交通標誌，一共需要設計三十四種不同的標誌符號，應用於各種與公共交通有關的場所，方便行人對於具體交通設備、設施、方向、交通工具等等內容能夠一目瞭然。

為了完成這個龐大的設計項目，美國交通部邀請美國最傑出的平面設計家組成了一個設計小組，由設計家托瑪斯·蓋斯瑪（Thomas H. Geismar）領導。他們對世界各國的交通標誌和其他相關的視覺傳達設計系統進行全面的調查研究，在這個廣泛研究和調查的基礎上提出設計的方案。在方案決定之後，再分頭從事具體設計；具體執行設計工作的主要是設計家羅傑·庫克（Roger Cook，1930-）和唐·商諾斯基（Don Shanosky，1937-），在設計初稿完成之後，提交小組和專家討論和評估。設計小組成員非常認真地對待這個設計工作，具體有關線條的粗細、形象的選擇等等，都一絲不苟的反覆進行推敲。他們努力做到能夠通過圖形，而不是文字說明具體的內容，能夠為各個國家的乘客了解，圖形必須簡單，但是也必須準確，因此難度很大。在需要文字的時候，全部標準使用無裝飾線體，而圖形也與赫爾維提加體盡量吻合，以達到統一的效果。

整個視覺傳達系統非常龐大，包括有：公用電話、郵政服務、外匯兌換、醫療救護、失物領取、行李存放、電梯、男女廁所、詢問處、旅館介紹、出租汽車、公共汽車、連接機場的地下鐵或者火車、飛機場、直升飛機、輪船、租車、餐館、咖啡店、酒吧、小商店和免稅店、售票處、行李處、海關、移民檢查、禁止吸煙區、吸煙區、禁止停車區、禁止進入區等等。為了保證這個系統能在全美得到標準化的使用，他們還附上一本 288 頁厚的標準具體使用規範手冊，由美國聯邦交通部出版，發行到各個機場，作為應用設計系統時的標準參考。這個標準化的視覺傳達系統經過反覆審查之後，得到批准使用，立即對全世界機場的標誌設計帶來很大的影響，各個國家開始採納這個體系，因而使國際機場的視覺標誌逐漸趨於統一，大大地方便了乘客。

美國交通部主持的以國際和國內航空運輸為中心的視覺系統設計計畫，是世界上最早的大規模交通標誌設計系統之一。由於美國是世界第一的航空大國，並且擁有眾多的國際航線，它採用的系統對於國際交通標誌系統必然帶來重大的衝擊和促進。

9 · 國際奧林匹克運動會的視覺系列設計

第二次世界大戰結束以後，國際奧林匹克運動會恢復舉行；戰後初期的規模比較小，其中包括1948年倫敦奧運會、1952 年在芬蘭首都赫爾辛基舉辦的奧運會、1956 年在斯德哥爾摩舉行的奧運會和在墨爾本舉行的運動會等等。真正比較大規模的奧運會是 1960 年代以後舉辦的。1964 年在日本東京、1968年在墨西哥城、1972 年在西德慕尼黑、1976 年在加拿大蒙特婁、1980 年在莫斯科、1984 年在洛杉磯、1988 年在漢城、1992 年在西班牙巴塞隆那、1996 年在美國亞特蘭大舉辦的國際奧運會，規模一屆比一屆宏大，因此各項設計也突顯重要。奧林匹克運動會是上百個國家的數萬名運動員、數百萬觀眾參加的龐大的國際活動，時間短，內容複雜，除了運動比賽的準備內容龐雜之外，大量外籍人士的生活、起居、交通、飲食、旅遊、流通等等，都是前所未有極為複雜的工作。其中，視覺傳達設計自然非常重要，如何使各國的來賓，在不懂主辦國語言的情況下，能夠運作自如，在生活和參觀上感覺方便，這是對各國的平面設計家的重大挑戰。因此，戰後各個國家在主辦奧林匹克運動會的時候，都組織自己和外國最傑出的平面設計人員參與總體設計工作。奧林匹克運動會的設計，是平面設計非常重要的內容之一。

在戰後歷次的奧林匹克運動會中，有幾次的平面設計是非常傑出的，其中比較典型的是1968年墨西哥城第十九屆奧運會、1972 年慕尼黑第二十屆奧運會、1984 年洛杉磯第二十三屆奧運會的平面總體系統設計，可以說是奠定這種大型國際運動會視覺傳達設計系統的里程碑的重要項目，對於以後的設計具有重要的影響作用。

墨西哥城奧林匹克運動會的口號是「全世界青年們相互了解、增進團結」（The young of the world united in friendship through understanding.）。圍繞這個中心，墨西哥政府委託墨西哥的建築家佩多洛·瓦茲貴茲（Pedro Ramirez Vazquez）主持整個項目設計工作。瓦茲貴茲知道這個工作艱巨，因此聘請

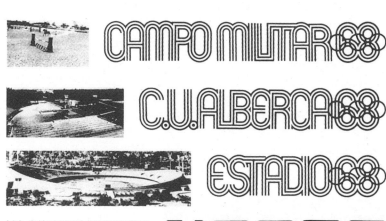

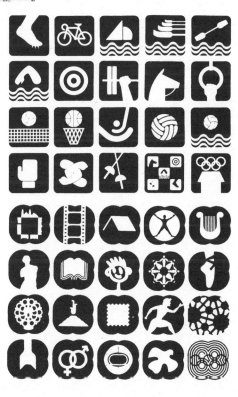

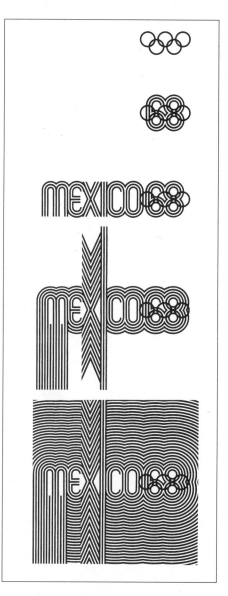

（右）奧林匹克運動會的標準視覺系統設計是一個重大的設計項目，各個舉辦國家都投入大量人力物力來設計出最佳系統，這是美國設計家威曼等人於1966年設計的墨西哥城奧運會的標誌，把奧林匹克五個環和墨西哥的字母反覆重疊擴展，並且把字母 "X" 作變化的交叉分割，非常具有特點。

（左上）1967年墨西哥奧運會的視覺傳達標誌系統，包括字母、數目字、符號、具體的運動場所的名稱等等一體化設計。

（左中）威曼等人設計的1967年墨西哥奧運會的具體項目和具體服務設施的標誌系統

（左下）威曼等人設計的1967年墨西哥奧運會的有關其他文化項目的標誌，與此次奧運會的標誌相吻合。

了一批國際的設計高手參與工作，組成一個國際設計班子，其中美國平面設計家蘭斯‧威曼（Lance Wyman，1937-）擔任這個小組的視覺傳達部分負責人，英國工業設計家設計家彼得‧穆多什（Peter Murdoch，1940-）擔任特別產品設計部分的負責人。

因為墨西哥舉辦的這次奧運會，是分別在城市各處的運動設施中同時進行，而不是在一個專門為運動會設計的奧林匹克村中舉辦，因此必須把整個設計系統分布在這個世界最大城市的各個角落，設計的難度自然更大。因為缺少了集中的組織活動中心，而各種標誌必須與城市中原來的各種雜亂無章的交通標誌、商業標誌混雜在一起，如何讓奧林匹克運動會的標誌突出，是設計人員面臨的第一困難。與此同時，這是奧林匹克運動會第一次在南美洲舉行，因此，如何通過設計體現南美洲的風格，特別是墨西哥的風格，也是另外一個重大的挑戰。

為了解決這個問題，設計小組首先進行了實際現場的調查和分析。根據威曼的建議，這次的平面設計系統應該完全提倡墨西哥風格，絕對不能有美國的、瑞士的平面設計風格的影響，民族性的問題成為設計的一個主要的基調。墨西哥擁有悠久的文化歷史，古典文化非常發達豐富，而墨西哥的民間文化，包括絢麗多彩的民間工藝美術品、服裝、舞蹈、音樂、民間建築也具有強烈的特點。墨西哥的亞熱帶和熱帶地貌，提供了另外一個豐富的視覺形象基礎，開闊、色彩豐富的風景，是墨西哥的驕傲。因此，這

個工作小組找到了設計的依據。他們決定從墨西哥古老的印第安文化傳統中尋找設計的動機，其中重要的參考資料來自古馬雅文化和阿茲提克（Aztec）文化。這兩個文化的設計中，都具有反覆、重複使用線條組成圖案的方法，而墨西哥人民對於鮮艷色彩的喜愛，也形成了平面設計系統的色彩基礎。

平面設計工作從這次奧林匹克運動會的標誌設計開始。設計人員把奧林匹克運動會的五個圓圈疊在代表這次奧運會舉辦年份1968年的「68」字母上，而68兩個阿拉伯字母被進行反覆向外的線重複，組成一圈一圈向外發展的重複圓環，同時又將英文「墨西哥」（Mexico）名稱的字母做類似的發展，與奧林匹克五圓環、68數字的反覆圓弧發展聯繫起來，在英語字母「X」上突破所有的圓形結構，以交叉的三角形分別向上下發展；圓弧線的重複和三角線的重複混合，形成非常複雜的線網圖案，以這個作為此次奧林匹克運動會的會徽，設計獨特，並且具有強烈的印地安文化特徵。與此同時，設計人員還利用同樣的方式設計運動會的所有字母、阿拉伯數字，將比賽場地名稱的字母聯起來加以重複弧線發展，與整個運動會的標誌設計方式統一。在比賽場地和有關地點，設計組把標誌、會場文字說明和照片並列在一起使用，用照片來準確說明內容。這個設計體系被嚴格地使用在所有的有關地方，大至運動會的標誌、旗幟，小至門票、手冊、工作人員的名牌、地圖、海報、電視和電影的片頭等等，具有高度的統一性。他們設計的門票分成幾段，包括此次奧運會的統一標誌、具體會場的標誌、各種運動項目的標

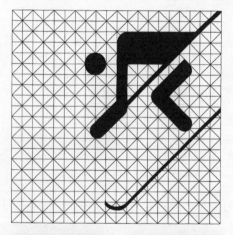

識符號，以鮮明的色彩分成橫帶，各種不同的票具有不同的色彩，同一場的票也有幾個不同的色彩，原因是利用這種不同色彩標識來指導觀眾找座位：票中間一條橫帶的色彩與運動場內的座椅的色彩是一致的，上面也標明了座位行數、排數、具體號碼，因此，根據票的色彩和號碼，觀眾可以容易地找到自己的座位。這種把平面設計與具體的產品設計（座位）聯繫起來的方法，在國際奧林匹克運動會的設計史上還是第一次。

威曼與穆多什合作，設計了各種路牌、看版、標誌牌和其他設備的標準模數系統，他們利用運動項目、服務設施標誌系統的方形作為基本單元，以這個方形的模數系統發展，

（左上）艾舍1972年設計的慕尼黑國際奧林匹克運動會的視覺系統的方格網絡，可以看到他如何利用這個網絡來設計標誌。

（左下）艾舍等人在1970年設計的慕尼黑奧運會視覺傳達標誌系統

（右下）艾舍1972年設計的慕尼黑國際奧林匹克運動會的標牌

形成可以隨時更換的路牌、看板、標誌牌、郵政信箱、公用電話亭、垃圾桶、急救箱、公共汽車站牌等等設備構件，在運動會期間很快地在場地樹立起來，運動會結束以後能夠很快地拆卸。這是把平面設計的系統方法發展到產品設計上的典型例子。這個設計大為地方便了大會的組織工作，節省了大量的工作時間和資金。

這個設計組非常注意色彩的功能運用，他們利用各種色彩來標明具體的內容，比如採用彩虹色彩在大會的正式地圖上標明墨西哥城的主要道路，不同的道路標以不同的色彩，同時也把這個彩虹色塗在主要道路的人行道的邊緣上，以方便外國觀眾能夠對照地圖找到主要的交通要道；比如墨西哥城主要的大道之一大學大道（Avenue Universidad）利用紫色標識，這條大道的人行道邊緣也塗上紫色，因此非常容易辨認。這個設計系統如此方便和完善，連經常非常挑剔的《紐約時報》（The New York Times）在描述墨西哥城奧林匹克運動會的設計時都說：只要你不是色盲，在墨西哥城內（你即便是文盲）都能夠順利找到你要去的地方。（原話是：You can be illiterate in all languages [and still navigate the surrounding ssuccessfully,] so long as you are not color-blind.）

這次運動會的項目和服務設施的標誌設計也非常突出。原來和以後的大部分這類標誌都是以運動員形象和其他人物形象為主題，通過精簡、歸納法達到標誌設計的。而墨西哥城奧林匹克運動會的這些設計，卻基本不採用人物為動機；大部分標誌是運動項目的器械，即便不得已採用人物，也盡力抽象。此次大會還舉辦了一系列的文化節目，包括電影節、音樂會、圖書展覽、雕塑展覽、兒童藝術節、郵票展覽、奧林匹克運動會歷史展覽、核能展覽、人類的基因與生物工程展覽、國際詩人大會、民俗藝術展覽等等，因此他們也設計了一系列與運動項目標誌相呼應的標誌；運動會項目標誌和會議設施標誌外形是方的，而這些文化活動的標誌的外形則是以此次運動會的會徽—以「68」兩個阿拉伯字母的重複擴展形成的圓弧形所組成，既統　，也有區別，非常生動。

主持整個設計項目工作的美國平面設計家威曼的目的，是要設計一個能夠為所有參加此次運動會的運動員、成千上萬的外國觀眾以及墨西哥本地的觀眾，提供無需文字說明的視覺識別系統，並且把這個系統延伸到與運動會有關的所有設備上，形成高度統一完整的系統結構。這次奧運會的系統設計極為成功，而威曼也因此在國際平面設計界得到很高的地位。

威曼本人在這個設計結束之後，回到紐約開始了自己的平面設計事務所，他將為十九屆奧林匹克運動會設計視覺系統的經驗用到各種大場合的系統設計上，比如大型購物中心、動物園等等，也都很成功。他也成為當代系統設計的重要奠基人之一。

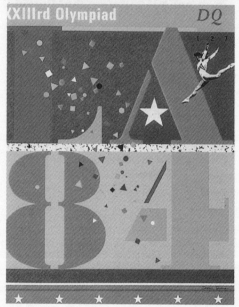

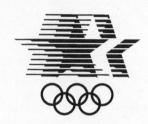

（上二圖）傑德和蘇斯曼等人聯合設計的1984年洛杉磯奧運會的系列標誌系統和運用標準狀況

（左下）蘇斯曼1985年設計的《平面設計季刊》封面，此期介紹1984年洛杉磯國際奧林匹克運動會的平面設計系統情況。

（右下）巴特和倫安於1980年設計的美國洛杉磯奧林匹克運動會的標誌

　　1972年的奧林匹克運動會在西德的慕尼黑舉辦，西德政府委託傑出的德國設計家，曾經創建烏爾姆設計學院的奧圖·艾舍負責設計平面識別系統。艾舍是戰後德國系統設計的奠基人，他的平面設計全部是嚴格的按照方格網絡來進行的，字體也是全部採用無裝飾線體。他在接受了這個委託之後，採用同樣的標準化方法設計此次運動會的平面系統，所有的圖形都嚴格在方格網絡中布局，版面高度理性化，全部字體採用無裝飾線體，他和他的工作小組的設計強調縱橫編排，因而具有高度的次序性特點。他的色彩計畫採用色譜的一個部分，包括兩種藍色、兩種綠色、黃色、橙色和三種中性色彩：黑色、白色和中灰色，完全不採用任何紅色系列，因此突出了冷色系列的特點，比較溫和、協調。這種理性的平面風格和字體風格，加上和諧的寒色色彩，與德國民族的個性特點非常吻合，也具有歐洲民族特別的節日氣氛（圖見322、323頁）。

　　具體的標誌設計，是採用人物為形象在方格網絡上簡化而成的；艾舍也盡量不採用文字，使用圖形傳達內容，以方便外國觀眾。為這屆運動會的舉辦，西德的設計組還設計了一系列的海報，這些海報也都採用經過少許改良的基本色彩計畫，全部運用四種基本標準色彩，加上兩種暖色—黃色和橙色，每張海報採用其中一種色彩作為主色，上面的圖形是攝影的運動項目，色彩與項目相關聯，比如田徑比賽是採用兩種藍色、淡綠色的攝影圖形，背景則是暗綠色的；這種設計，達到形象和色彩的高度協調性。

　　西德舉辦的慕尼黑第二十屆奧林匹克運動會的視覺設計，與墨西哥城的第十九屆奧林匹克運動會的視覺系統設計形成非常鮮明的對照：歐洲民族的理性、次序、冷靜的個性和墨西哥民族代表的南美洲民族的奔放、外向、活潑、浪漫的個性迥然不同。雖然色彩、圖形如此不一樣，但是，這兩次奧林匹克運

動會的視覺系統設計都具有非常好的視覺傳達功能，是當代平面設計的傑作。

　　1984 年在美國洛杉磯舉辦的第二十三屆奧林匹克運動會情況比較特殊。洛杉磯是由散布在方圓數百公里的龐大城市群所形成大都會區，利用高速公路聯繫在一起，而運動場地分布在二十八個地點，整個城市座落在陽光明媚的南加州，充滿熱帶風情。這次奧運會在完全沒有政府資助的情況下，由洛杉磯市政府委託完全由私人組成的奧林匹克組織委員會組織運作；因此除了單純的設計問題之外，還存在複雜的市場運作問題。

　　組織委員會因此精心策劃，委託洛杉磯的六十多個設計事務所聯合參加整個的設計。設計面臨的首要問題不是簡單的通用視覺傳達設計系統的問題，而是如何在如此龐大的大都會區中通過設計創造總體的、節日的、統一的奧林匹克形象和氣氛。與此同時，設計還必須考慮通過全球的電視廣播向世界傳達洛杉磯奧運會的總體形象。爲了達到這個目的，組織委員會委託兩個設計公司負責總體設計計畫，其中包括建築設計事務所由莊・傑德（Jon Jerde）和大衛・麥克爾（David Meckel）負責的傑德設計事務所（The Jerde Partnership），和以平面設計家戴伯拉・蘇斯曼（Deborah Sussman）、保羅・普里扎（Paul Prejza）負責的蘇斯曼和普里扎設計事務所（Sussman/Prejza & Co.,），全部總體計畫由這兩個設計公司合作完成，然後再分包給各個設計公司完成細節。他們聯合設計，決定了色彩、建築和各種設備的基本設計特徵、各種標誌的基本特徵、圖形的基本設計等等，因爲時間非常緊迫，因此大量採用了各種預製構件、租用設備和部件，也充分運用了

（上）美國曼哈頓設計公司 1981 年設計的美國 MTV 電視頻道標誌

（下）美國曼哈頓設計公司 1981 年設計的美國 MTV 電視頻道標誌

各種科技方法。因爲洛杉磯天氣好，很少降雨，因此可以採用各種臨時性的部件和材料，對設計人員來說非常方便。通過這兩個設計公司的總體規劃，六十多個設計事務所的參與設計，數以千計的工作人員的努力，整個運動會的準備工作在很短時間內就緒，這是歷屆奧林匹克運動會中完成速度、工程質量、設計水準最高的一次，也創造了完全不依靠政府資助而達到高水準的組織和設計工作的先例。

　　爲了達到設計統一的目的，設計組建立了一個拼裝的樣本，提供給所有具體參與設計和安裝的人員作爲標準。所有臨時建築、設備都採用金屬腳架結構（sonotube columns）構成，這種金屬構架原來是用來作水泥澆灌建築結構的金屬內部構架，現在則作爲單獨的結構主件使用。如果當臨時建築用，在架上面張開租來的彩色帳棚，經濟而有特色，並且安裝容易；如果當作廣告牌、指示牌，則在金屬架上安裝版面。金屬腳架是所有視覺傳達公共設備的結構基礎，所有的設計都圍繞著它進行，而金屬腳架本身也成爲具有鮮明加州特色的視覺內容之一。設計組提供所有參與安裝、建造的工作人員一份和海報一樣大小的設計說明圖，講解如何安裝和使用金屬腳架。這次運動會的各種入口、大門、紀念性建築等等都以這種腳架結構建立，很多部位都採用非常經濟的方法，比如巨大的門券其實是空心的，大量採用廉價的塑料材料作爲大會的看板和標牌等等；但是設計組強烈利用色彩達到明確的視覺標記，連金屬腳架都根據色彩計畫塗上明亮的色彩，因此，整個運動會一方面節約開支，同時又因爲傑出的設計而使整個運動會具有非常典型的美國特徵。

　　負責平面設計的蘇斯曼根據加州陽光明媚、色彩絢麗的特點，採用了非常強烈的、跳躍的色彩，突出使用暖色系列和原色系的結合，然後又推出了第二組補充色彩，由更明快的色彩所構成，包括黃色、綠色、淺藍色、紫色、藍色、粉紅色和淡紫色（英語稱爲「薰衣草色」：lavender），這樣色彩是在第一組基本色彩上作爲突出的「點睛」，或者「高調」色彩使用的。平面形式全部以美國國旗星條旗爲主題演變出來。這屆奧運會的大會標誌，是由吉姆・巴特（Jim Berté）、羅伯特・倫安（Robert

Miles Runyan）具體設計的，下面是奧林匹克運動會的五個圈，上面則是美國星條旗抽象出來的五顆重疊的星，上方以橫向的條分隔構成，具有強烈的運動感，既保持了奧林匹克的基本精神，又加入了美國國旗的特徵，而這個特徵又出現在所有的平面設計上，包括符號、標誌、版面等等。在使用星條特徵時，卻又有相當的自由：橫條把星狀圖形分開，重新組合，線條有粗有細，星形有正有負，有時候正形上採用照片拼貼，這種基本圖形組合，再加上明快的色彩，達到對比強烈的要求：粗與細、明與暗、暖色與冷色、具體的圖形和抽象的圖形等等，這種設計使整個平面形象具有非常生動活潑的美國特徵，是歷屆奧林匹克運動會平面視覺系統中給人印象最深刻的一次。

每個比賽場地都有本身獨特的色彩標示，以區分不同的賽事。洛杉磯奧林匹克運動會舉辦的時候，在工作人員的制服、各種門票、路牌、旗幟、橫幅、臨時性的輔助性建築、電視的片頭等等眾多方面，基本嚴格地運用平面構成計畫和色彩計畫，達到統一中具有極大靈活性的特點。這次運動會，全世界有二十億觀眾通過電視觀看了開幕式、閉幕式和多項比賽，因此這個設計項目具有很大的國際影響力。整個設計歡樂、開朗、清晰、明快，具有美國人民的樂天特質，為整個奧運會創造出歡天喜地的節日氣氛，與嚴肅的慕尼黑和浪漫的墨西哥城的風格都相當不同。

國際奧林匹克運動會促進了世界各個國家對於大規模國際活動的平面設計的水準。雖然仍有著水準參差不齊的情況，但是總的來看，通過設計奧運會的視覺系統，世界各國的平面設計水準顯然大幅度提高。1992 年西班牙巴塞隆那奧運會的設計，就是另外一個非常典型的高水準例子。

10・企業形象和企業形象系統・西方的企業形象設計與日本和遠東體系的區別

上面討論到的企業形象設計，基本上全部是關於西方國家的設計活動，特別是美國的設計活動。在第二次世界大戰之前和戰後初期，西歐和美國幾乎壟斷了工業設計、平面設計、建築設計的領導地位，其他地區國家在這些設計上的成績非常有限，即使有發展，也受到西方各個國家，特別是美國的設計風格很大的影響。這種情況，從 1960 年代日本經濟開始高速發展以來，就開始有了明顯的改變。日本在 1970、1980 年代成為世界經濟強國，企業發展迅速，設計在日本的經濟奇蹟中相當重要。

日本的企業從美國大型跨國集團企業的成功發展中找到可以借鑑的參考，無論從技術開發、產品設計、市場營銷、企業形象設計等等各個方面都模仿美國企業，以期能夠盡快趕上和超過美國的這些跨國集團公司。因此，企業形象設計的引入是非常自然的結果。

日本最早引入企業形象設計，大約是在 1970 年代前後。1975 年，日本東洋工業株式會社生產馬自達（Mazda）汽車，為了把這種原來默默無聞的小汽車打入國際市場和日本市場，因此全力以赴地開始從事企業形象系統設計。這個設計相當的成功，因此影響到其他日本大型企業的跟進，其中比較突出注意企業形象系統設計的包括有大榮百貨公司（Daiei）、伊勢丹百貨公司（Isetan）、松屋百貨公司（Matsuya）、高峰連鎖超級市場、小岩井乳製品公司、麒麟啤酒（Kirin）、亞瑟士體育用品企業（Asics）等等。之後，富士軟片（Fuji）、華歌爾內衣（Wacoal）、白鶴清酒等等也引入企業形象系統。不少日本大企業的企業形象系統設計是委託美國公司作的，比如索爾・巴斯公司就為日本的美能達照相機（Minolta）公司、味之素調味品設計了它們的企業形象系統。

日本自己的平面設計工作者開始從美國的企業形象設計中了解到設計的觀念和技術要點，因此也開始動手設計企業形象系統。日本民族是一個非常擅於學習別人先進技術的民族，因此經過不長的時間，日本設計的企業形象已經具有相當國際化的水準；比如 1968 年成立的專業企業形象設計公司 Paos 設計事務所就設計了「松屋百貨公司」的整體企業形象，據說在新的企業形象系統採用後的兩年，這個百貨公司的營業額增加了一倍以上；而這個設計公司為小岩井乳業公司設計的整體企業形象，使這個企業的營業額提高了接近三倍。這種說法，當然有一定的依據，但是營業額的增加絕對不僅僅是企業形象系統造成的，而是企業的總體營銷策略總和（marketing mix）的結果。這種以單純企業形象設計提高產量或者營業額幾倍的說法在西方其他國家幾乎聞所未聞，而在日本卻由設計界慎重其事、言之鑿鑿地提出來，說明企業形象系統設計有點石成金的效果；從企業形象設計開始時起，日本的設計界已經有誇大其詞、言過其實的傾向。

Paos 設計事務所在這個時期把美國人簡單稱為「企業形象設計」的內容 "CI: corporate identity" 加上「系統」，因此變成 "CIS: corporate identity system"，進而又編撰出本身設計過的各種企業形象的集錦，以非常理論化的模式出版，稱為《經營策略的設計系統》（Design coordination as a man-

agement strategy），把設計提升到企業策略的高度。這個設計事務所爲了擴大對企業形象的研究，又組織了一個私人的研究性機構：「管理策略中的企業形象傳達」委員會（Corporate Communication as a Management Strategy），對世界各國的企業形象，特別是歐美的企業形象設計，進行研究和討論，之後出版了《企業設計系統》（Design Systems for Corporate）這套專業著作，一共三類，分爲十五冊，洋洋大觀，是世界上最複雜、最完整的企業形象大全。

這種全力以赴樹立企業形象的活動，的確獲得日本企業界的重視；1977年日本有股票上市的企業中有一半擁有企業形象系統，可見企業形象宣傳工作的成功。

日本企業形象系統與西方國家、特別與美國不同的主要地方，是擴大了視覺設計的領域，把設計內容包括到企業員工行爲規範、企業管理思想上，成爲一個龐大的系統。而在美國等西方國家，企業形象依然只是視覺傳達的部分，並沒有擴大到企業管理的範圍，原因很簡單：美國具有世界上最多、最傑出的管理學院，管理專業的人員對於把握企業的發展有明確的目的，他們通過管理科學，而不是平面設計設立了企業的形象，而平面設計家參與工作的企業形象設計只是整個企業管理內容的組成部分之一；不是設計家設計管理系統，而是管理家設計管理系統，也包括企業形象系統。從設計人員本身的知識結構來說，美國的方法顯然有它的優點和合理性。

日本的「企業形象系統」觀念卻非常合乎遠東國家的口味，這種大而全的設計策劃，對企業家來說具有很大的吸引力；透過企業形象設計，能夠提高營業額，看來非常省事，因此日本的系統開始傳入台灣、南韓、香港，1980年代傳入中國大陸，造成一片「企業形象系統熱」，各種專門研究和討論企業形象系統的研討會不斷舉辦，設計企業形象的價格也扶搖直上。

嚴格地來說，所謂的視覺形象系統（VI）、行爲形象系統（BI）和思維形象系統（MI）之間並沒有涇渭分明的區別，只是設計上強調重點的不同而已。因此，要完全區分東西方在企業形象設計上的相異其實很困難。企業形象設計的確與企業發展有密切關係，遠東的企業形象專家說，企業形象系統對企業內部來講，能夠提高生產力、提高士氣、增加股東的信心、改善企業內部關係、提高企業知名度、提高企業廣告效益、增加營業額、統一設計形式會節約設計製作成本、方便內部管理、活用外部成員等等，而對於外部則具有應付成本挑戰、應付競爭、應付傳播媒體的挑戰、應付顧客的要求和應付消費者的挑戰等等優點。但是，從以上羅列的種種內容來看，大部分是單純依靠平面設計所無法解決的。企業形象設計是對企業發展的錦上添花，而不是起死回生的靈丹妙藥，它絕對不是萬能的，這一點，正是所謂的「企業形象系統」誇大其詞的地方，而西方在這個問題是一直採取比較客觀的態度，筆者以爲是應該學習的。

（左）圖爲1936年德國柏林第十屆奧運會海報。當時爲納粹掌政，因此海報設計充滿了狂熱的日耳曼民族主義和古典復興風格。

（右）1956年澳洲墨爾本奧運會海報，國際主義風格首次成爲奧運會海報設計的風格。

1894 年希臘雅典舉辦第一屆現代奧林匹克運動會，此為其海報，具有典型的古典風格，受到當時新發展的彩色石版印刷技術影響，在設計上努力復興古典希臘的風格。

1900 年在法國舉辦的第二屆奧運會海報，受到當時流行的「新藝術」運動和維多利亞風格的影響。

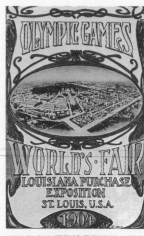

1904 年在美國聖路易舉辦的第三屆奧林匹克運動會的海報，具有強烈的維多利亞風格特點。

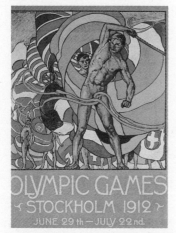

1912 年在瑞典斯德哥爾摩召開的第五屆奧林匹克運動會的海報，體現了強烈的未來主義影響。

1916 年在羅馬舉行的第六屆奧林匹克運動會海報，完全採用古典復興方式，重新體現了羅馬帝國昔日的光彩。

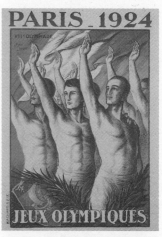

1924 年在巴黎舉辦的第七屆國際奧林匹克運動會海報，「裝飾藝術」風格成為這個設計的主要依據。

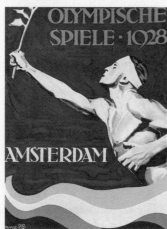

1928 年在荷蘭的阿姆斯特丹舉辦的第八屆國際奧林匹克運動會海報，依然有「裝飾藝術」風格的明顯痕跡。

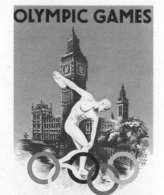

1948年倫敦舉辦國際奧林匹克運動會，這是二次大戰後第一屆奧運會，海報設計上有戰後初期現代主義的影響。

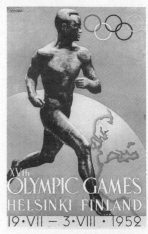

1952年在芬蘭赫爾辛基舉辦的國際奧林匹克運動會海報。

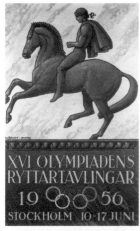

1956 年在瑞典斯德哥爾摩舉辦的國際奧林匹克運動會海報，受到圖畫現代主義的影響。

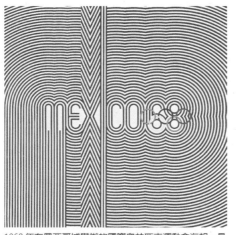
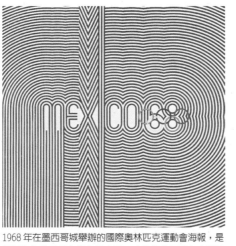

1968 年在墨西哥城舉辦的國際奧林匹克運動會海報，是歷屆海報中最具有特色的一個，本書第十四章中有詳細的討論。

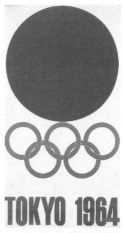

1964 在日本東京舉辦的奧林匹克運動會的海報，是本書討論到的重要海報設計之一。

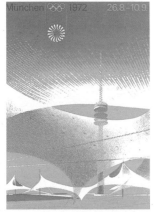

1972 年在德國慕尼黑舉辦的奧林匹克運動會的海報，是德國烏爾姆設計學院新理性主義的集中體現，代表戰後德國和歐洲的國際主義風格的成熟化。

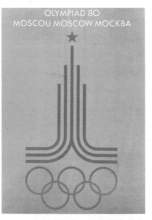

1980 年在莫斯科舉行的國際奧運會海報，設計單調，是歷屆奧運會海報設計中比較差的一個。因為當時前蘇聯入侵阿富汗，這屆奧運會遭到西方國家的抵制。

 Los Angeles 1984 Olympic Games

1984 年在美國洛杉機舉辦的國際奧運會海報，具有鮮明的美國新平面設計流派特色，本書第十四章中有詳細的討論。這屆奧運會遭到蘇聯等東歐國家的抵制。

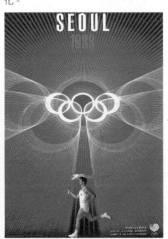

1988 年在韓國漢城舉辦的奧林匹克運動會海報。

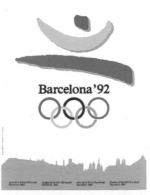

1992 年在西班牙的巴塞隆那舉辦的國際奧林匹克運動會海報，採用超現實主義大師米羅的繪畫作為設計動機，非常有特色，是歷屆海報中最傑出的作品之一。

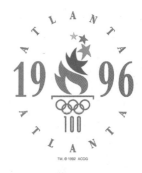

1996 年夏天在美國亞特蘭大舉辦的奧運會海報。設計中庸，顯示出美國南部設計上與東部和西部的明顯差距。

15

觀念形象和非西方國家的平面設計發展

導言

所謂的觀念形象設計，是指第二次世界大戰結束之後在歐洲和美國形成的平面設計的新流派。與強調視覺傳達準確的、理性主義的、比較刻板的瑞士國際主義平面設計風格，以及比較講究規則性的紐約派相比，這個流派更加強調視覺形象、強調藝術的表現、強調設計和藝術的結合，是與以上兩個流派同時發展的一個設計發展方向。在歐洲，特別是在東歐國家中，這個手法主要是為政治目的服務的海報設計採用；而在美國，則有比較強調單純的藝術表現和平面設計結合的所謂「圖釘派」的出現，以及「圖釘派」在平面設計上影響到美國平面設計的若干部分，特別是唱片設計。觀念形象是戰後平面設計的重要發展之一，具有相當重要的歷史和使用意義。也正因為非單純功能主義的觀念形象設計的發展，才促進了非西方國家的平面設計的進步，雖然設計的背景各各不同，社會環境也大相逕庭，但是從設計的角度來說，觀念形象突破了自從包浩斯以來的、在戰後瑞士發展到登峰造極的國際主義侷限，開創了視覺傳達設計的新篇章。

第一次世界大戰前後，平面設計上出現過圖畫現代主義運動，而這種運動的主要對象是戰爭時期大量的政治宣傳海報的設計，政治的需求、國家的需求，促進了新的平面設計風格的出現和形成。這種情況也出現在第二次世界大戰期間和戰後長期的「冷戰」對峙時期，東西方兩個陣營的對立，促使雙方對於政治宣傳畫的需求大幅度增加，從而促進了海報和其他具有政治宣傳作用的平面設計作品的發展。這個非商業化的平面設計發展，是戰後平面設計中的一個非常突出和特殊的現象，它的延續時間也比第一次世界大戰期間的圖畫現代主義的時間要長得多，從1945年戰爭結束開始，一直延續到1989年前後為止。由於政治的需要，東西方都有相當一部分設計家專門從事這方面的設計；無論內容如何，這種以政治觀念掛帥、為樹立政治形象為中心的設計，在這個時期有非常大的成果。其中又以波蘭、蘇聯、中國、古巴這些社會主義國家的政治海報設計的成績最為顯著。西方雖然也進行了類似的活動，但是畢竟政府的介入比較有限，因此設計無論從品質還是數量都無法與社會主義國家相提並論。但是，也有少數西方國家重視觀念形象設計，在政府部門或者私人財團的促進下，也設計出一些不俗的傑作，其中又以美國和西德比較突出。

這個時期的平面設計，不但是為了傳達具體的政治內容，同時也都包含有傳達某種理想、觀念的作用。比如社會主義國家的政治海報觀念中心，就是社會主義制度與資本主義制度相比，擁有無限的優越性。這種設計，基本上是根據文稿內容確定創作設計的傾向，然後交給設計家落實處理，大部分都是鮮明的標語口號；參加設計的不僅是平面設計家，也包括很多藝術家在內，設計的結果往往具有相當高的藝術水準，但是這類傑出的設計，則往往標語口號非常簡練，以圖形突出思想內容、突出觀念，觀念和形象的關係因此非常密切，被設計界稱為「觀念形象設計」，是戰後平面設計的重要組成部分。

「觀念形象」（conceptual image）平面設計，與現代藝術運動具有很密切的關係；這個設計運動的藝術影響因素之一是現代主義藝術運動的各種風格，特別是立體主義、象徵主義、未來主義等等，因為現代主義藝術是在兩次世界大戰期間發展的藝術運動，到戰後現代藝術已經成為經典，不但博物館廣泛收藏，並且在圖書館中也能輕易找到相關資料，藝術史著作都包括了現代藝術的內容，畢卡索這些現代主義的大師也成為家喻戶曉的名字。1960年代前後，西方出現的抽象表現主義、普普藝術，對於西方的觀念形象設計也帶來了影響，所以現代藝術對於平面設計的影響是全面的、正式的，無論是東方還是西方的觀念形象設計作品，都或多或少地有這些藝術風格的痕跡。通過平面設計師的工作，把圖形、文字編排在一起，傳達強烈的觀念。第一次世界大戰前後的「圖畫現代主義」所具有比較強調寫實插圖的風格，讓位給更加抽象的、象徵性的圖形，平面視覺的形象不再是圖解的，而是具有強烈現代主義內容的象徵性、表現性風格；通過平面設計，把抽象的、象徵性的、照片拼貼的、運用字體進行組織的形象進行新的安排，達到設計觀念之傳達目的。因此，這個運動的作品，不僅僅是暫時性的招貼畫，而同時是具有相當水準的藝術作品。在某些國家中，平面設計家比藝術家的設計自由度還要大，許多在藝術上受到意識形態控制的風格，在平面設計上卻可以隨意運用，比如波蘭、古巴就是典型的例子，傑出的藝術家因而喜歡設計海報，而通過海報設計表達了自己的藝術傾向；這種情況，使平面設計的水準進一步得到促進和提高。

戰後的海報設計出現了一個非常突出的傾向，有部分設計家開始把二十世紀上半葉現代藝術運動中的許多成功手法運用到現代平面設計上去，形成藝術和設計的融合，顯示了設計上個人藝術觀念表達的可能性。其實在戰前就已經有極少數設計家開始這種探索，比如義大利設計家阿曼多‧特斯塔（Armando Testa，1917-）很早就進行了利用隱喻方法來表達自己觀念的試驗，是最早的觀念設計探索人之一（圖見332頁）。美國、西德、波蘭、古巴等國家的海報設計在這個方面顯得特別突出，具有重要的歷史意義。因此，戰後的「觀念藝術」除了單純的政治要求、國家要求之外，還存在另一種特別意義：設計家個人表現，特別是利用現代藝術的各種手法通過平面設計的個人表現；這兩方面的內容結合起來，形成這個時期獨具特色的「觀念設計」的內涵。

1‧波蘭海報設計

　　社會主義國家的政治宣傳畫是二十世紀平面設計的重要組成部分之一。這些國家的政治宣傳畫是國家主持的設計項目，與當時當地的政治目的有著密切的關係。因此，這些設計都是特定的國家在特定時期的反映。當然，不是所有的社會主義國家都有傑出的海報設計，部分國家的設計只是應付政府任務而已，凡是這種類型的海報都比較平庸。但是，有幾個社會主義國家的政治宣傳畫和非政治性的宣傳畫則有非常高的水準，引起世界平面設計界的注意和高度評價。在這些國家中，波蘭可以說就是首屈一指的。

　　波蘭的海報設計在全世界享有盛名，無論是政治海報還是其他內容的海報，都在設計上具有獨特的風格和顯著的藝術水準，波蘭的海報設計兼具國家要求和設計家個人觀念表現兩方面的特色。波蘭的平面設計家非常注意把他們要表達的觀念用獨特的方式表達出來，他們的設計不是說教式的寫實表現，而往往結合了二十世紀各種現代藝術運動的特徵，包括立體主義、超現實主義、表現主義和野獸派的風格，因此，這些宣傳畫具有相當高的藝術水準，在設計上也成為現代藝術和現代設計結合的典範。波蘭的政治宣傳畫模糊了現代藝術和現代平面設計往往存在的對立，使這兩者融合在一起，為世界平面設計界樹立了非常傑出的典範。

　　當然，這種把現代藝術特徵結合到現代平面設計中去的探索，不僅發生在波蘭，美國、西德和古巴等國家也有非常引人注目的成就。這種設計傾向的發生，說明了自從第二次世界大戰結束之後，世界各國的平面設計家中出現的個人風格發展、個人觀念發展的趨勢；設計中已經不完全是順應潮流、隨波逐流風氣一統天下，而是個人風格和潮流風格並存局面的開始。

　　波蘭是第二次世界大戰在歐洲的最早受害國。1939年9月1日，納粹的軍隊利用所謂的「閃電戰」方式突然入侵波蘭，十七天之後，蘇聯的軍隊也從東邊攻擊波蘭；這個主權國家在兩個大國的四面夾攻之下，很快喪失了獨立和主權，整個國家開始了長達六年的苦難。戰爭結束之後，波蘭全國滿目瘡痍，經濟崩潰，工業完全被破壞，農業水準也降低到歷史最低水準，最嚴重的是這個國家在戰爭中喪失了大量的人口。戰爭給波蘭帶來了嚴重的浩劫。戰後波蘭成為一個社會主義國家，而國家的重建是在萬分艱苦的狀況中開始的。

　　在漫長的戰爭年代當中，波蘭的印刷業、設計業和波蘭文化藝術的其他部分，幾乎都蕩然無存，波蘭的平面設計，特別是海報設計，是在戰後的年代中完全從無到有地成長和發展起來的。

　　戰後的平面設計，特別是廣告設計，基本上全部是由政府部門主導。波蘭政府成立了新的藝術和設計教育體系，主要由華沙藝術學院（The Warsaw Academies of Art）和克拉科夫藝術學院（The Krakow Academies of Art）為主，培養新一代的、為無產階級政治服務的藝術和設計工作者。這兩個藝術學院是國家最高的藝術和設計教育學府，入學要求非常嚴格，教育體系也非常完整，對學生的專業要求很高。畢業之後，由國家分配工作，作為國家宣傳工作的重點之一，波蘭政府動員設計家參與國家指定的設計項目，平面設計家和電影工作者、藝術家、作家等等統合歸納入波蘭政府組織的「波蘭藝術家協會」（The Polish Union of Artists），協會成員必須在國家的藝術學院受過正式的大學教育，並需成績優異。波蘭大部分傑出的平面設計家，都是出自這兩個藝術學院，並且也都是「波蘭藝術家協會」成員。

　　波蘭最早的平面設計家基本上都是從事海報設計的，其中最重要的先驅人物是特列科夫斯基（Tadeusz Trepkowski，1914-1956）。他的海報設計雖然是應政府要求而作，但是卻表現了他自己對於戰爭造成的巨大破壞的壓抑感，也表現了他對於未來的憧憬。特列科夫斯基強調非常簡單的視覺形象，

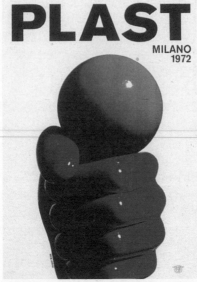

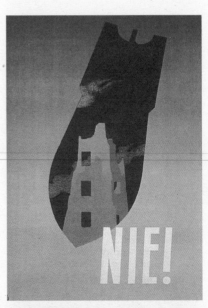

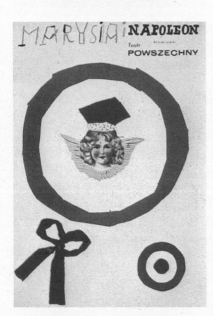

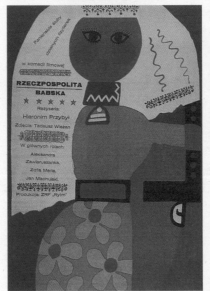

（上左）波蘭的海報設計具有相當高的水平，這是波蘭平面設計家特斯塔1954年為輪胎公司佩列利設計的海報。

（上中）特斯塔等人於1972年設計的橡膠和塑料展覽會的海報

（上右）波蘭政治海報是世界海報設計中非常傑出的代表，這是波蘭設計家特列科夫斯基1953年設計的反戰海報，在全世界引起強烈的迴響。

（下左）托瑪澤維斯基1964年設計的演出海報

（下中）波蘭平面設計家佛里沙克1950年代設計的波蘭電影海報

（下右）波蘭設計家契列維茨1962年設計的馬戲團海報

他認為最簡單的視覺形象能夠最準確的傳達內容。他在1953年設計了著名的反對戰爭的海報，整個海報的標語口號減少到一個「不！」字，背景是簡略的代表被摧毀城市的輪廓，一個正在投落的炸彈的輪廓疊壓在城市的輪廓上，一目瞭然，視覺效果非常強烈，是當時世界上最傑出的反戰海報之一。

另外一個重要的早期海報設計家是亨利克・托瑪澤維斯基（Henryk Tomaszewski，1914-）。他是繼特列科夫斯基之後波蘭海報設計最主要的代表人物。他本是華沙美術學院的教授，因此，通過教學，他還培養了下一代的波蘭平面設計家，對於促進波蘭的平面設計發展非常有貢獻。

波蘭戰後的文化生活並不活躍，無線電廣播節目單調，報紙內容也非常少，因此通過海報來宣傳各種文化活動，提升文化氣氛，成為國家的關心主題之一。波蘭海報在這種前提之下，開始向非政治化的方向發展，大量海報的宣傳內容是關於演出、馬戲、音樂會、電影，當然，政治海報依然佔有非常重要的地位。海報逐漸成為波蘭人民生活的一個部分；波蘭比世界上任何一個國家

更加重視海報的水準。比如1964年波蘭舉辦了第一屆華沙
國家海報雙年展（The Warsaw International Poster
Biennial）、華沙附近的威拉諾夫市（Wilanow）的普拉
卡圖博物館（Muzeum Plakatu）成為世界上獨一無二的海
報博物館等等，都顯示著海報設計在波蘭文化生活中舉足
輕重的地位。

托瑪澤維斯基的設計是在這樣一種高度重視海報的民
族氣氛中開始，因此可以說享受到天時地利人和的所有優
異條件。他發展出自己獨特的設計風格，努力擺脫人們對
於戰爭的記憶，通過海報設計帶給人民對燦爛未來的想像
和希望。他因此採用明快的色彩，活躍的、生動的形狀，
並具有很高的裝飾性；他把這些設計因素組合起來，採用
了拼貼方法（collage），往往是簡單地利用手撕和拼貼彩
色紙張的方法來進行比較隨意的組合。他手撕紙張的形象
也往往具有象徵性、隱喻性特徵。另外一位設計家傑里·
佛里沙克（Jarzy Flisak）設計的電影海報〈Rzeczpospolita
Babska〉，就以一個象徵性的女性形象為中心，這個代表
女性的形象，具有圓潤的外形、粉紅色的頭部，好像玩具
洋娃娃一樣，而她的嘴唇是心形的，生動活潑；他的設
計，形成波蘭生機勃勃的新海報形式，是波蘭平面設計開
始擺脫戰後陰影的起點。

波蘭政府提倡馬戲，因為這種表演形式比較輕鬆，而
且老少咸宜；從1962年開始在政府的大力促進之下，波蘭
的馬戲發展的很快，馬戲的海報需求量立即大幅增加。托
瑪澤維斯基設計了不少馬戲海報，都具有輕鬆、歡樂、形
式生動簡單的特點。他設計的海報在全國各地張貼，為戰
後波蘭的生活增加了生動的色彩。托瑪澤維斯基的設計代
表波蘭海報設計的第二波。

第三波海報設計開始於1960年代，在1970年代達到高
潮。自從1956年匈牙利事件發生以來，波蘭的政治氣氛也
出現了很微妙的改變，波蘭人民對於大量駐紮在波蘭的蘇
聯軍隊表示出強烈的不滿和不安，因此這個時期的海報設
計開始出現了超現實主義的隱喻手法、超自然形而上的設
計趨向。托瑪澤維斯基時代的那種歡愉氣氛被一種比較沉
重的、自省的、陰暗的新氣氛取代。這是設計家對於當時
社會政治變化的心理寫照。

最早發展出這種設計風格的設計家是法蘭西斯克·斯
特羅維斯基（Franciszek Starowiejski，1930-）。他在1962
年設計出波蘭華沙劇院（the Warsaw Drama Theater）的
海報，畫面上是一條蛇在兩個圓環之間纏繞而上，雖然代
表了劇院的戲劇化形式，但是同時也有非常明顯的隱喻
性，弦外之音清晰可聞。另外一個走這種風格發展道路的
設計家是約翰·萊尼卡（Jan Lenica，1928-）。他的海
報設計往往利用彎彎曲曲的超現實主義圖形，組成內容含
糊不清的形式；1976年他設計華沙海報雙年展的海報就是
這種方式的代表作。彎曲升起的、煙霧一樣的曲線之間，
有一隻眼睛，這種風格在波蘭當時非常流行，也受到人民

（上）萊尼卡1976年設計的〈華沙海報雙年展〉海報

（下）斯威茲1974年設計的搖滾音樂會海報，色彩強
烈，與搖滾樂主題吻合。

（上）契列維茨 1974 年設計的克拉夫臨時劇院海報

（中）諾威斯基 1979 年設計的海報，紀念詩集被禁的秘魯革命詩人涅魯達。

（下）傑利．加尼斯夫斯基 1980 年設計的波蘭團結工聯標誌，利用字體組成工人遊行的形象，非常具有創意。

廣泛的喜愛。

斯特羅維斯基和萊尼卡代表與戰後初期與波蘭主流設計脫離的新一代設計家。他們除了自己的政治立場與戰後第一代設計家不同之外，也都認爲海報設計不能完全受到正統學院派的控制，要走出自己獨創的、個人表現的、更加藝術化的道路來。如果把海報設計程式化，那將是波蘭設計的災難；單一的形式、粉飾太平的設計是沒有前途的。這一代設計家中出現了不少非常傑出的新人，比如瓦德瑪．斯威茲（Waldemar Swierzy，1931-），他的作品充滿了表現主義的藝術表現手法，利用各種顏料，包括臘筆、彩色鉛筆、水彩等等作爲設計的工具。他的平面設計其實是表現主義的繪畫，但是同時又具有強烈的視覺傳達功能，多媒介的混合使用使他的設計充滿了濃厚的藝術色彩，也具有強烈的個人特徵。他喜歡設計與表演藝術有關的海報，比如他設計的美國搖滾音樂家亨德里克斯（Jimi Hendrix）的表演海報，描繪的是這個音樂家的肖像，他在設計時用筆生動狂放，色彩艷麗刺激，描繪的方式近於塗鴉手法，與搖滾音樂的文化背景非常接近，不但在形象上表現了這個音樂家，同時在藝術形式上傳達了搖滾音樂的特色，可以說是波蘭海報設計的傑作之一。他的設計，代表了新一代的海報設計家的成熟。

波蘭也有不少旅居海外的平面設計家，其中在巴黎的人數不少，他們的設計也因爲波蘭文化的影響具有比較高的水準，甚至對西方的平面設計造成影響。其中一位戰後旅居巴黎的設計家是羅曼．契列維茨（Roman Cieslewicz，1930-）。契列維茨與波蘭前衛派的舞台設計界關係密切，他受到舞台設計的影響，將舞台設計的前衛風格引入自己的海報設計上，使之成爲一種語言難以表達的、表現形而上藝術的新形式，成爲新的個人表現方式，改變了原來海報設計大眾化、普及化的特點。契列維茨採用的設計手法包括照片拼貼、蒙太奇式的拼貼、把印刷的網點放大成爲形象、將兩個不同的形象重疊，其作品具有非常特殊的視覺效果。

1980 年，波蘭因爲缺乏電力、食品和住房，引起群眾的騷動，繼而出現了地下工會組織：「團結工聯」（Solidarity labor union），波蘭的海報設計家不少都參加了這些活動，其中，「團結工聯」的標誌就是由斯特羅維斯基設計的。群眾的抗爭活動日益擴大，海報設計也有推波助瀾的作用，因爲海報是視覺性的大眾媒介，所以傳播力很強，其針對的目的之一是波蘭政府對於出版物的審查。波蘭的平面設計家在這個時期開始轉向對國際問題的宣傳，比如對南美洲獨裁政權的攻擊，其中比較突出的海報包括有瑪利安．諾威斯基（Marian Nowinski，1944-）設計的反對智利軍人政府對新聞和出版審查的海報，表現了波蘭人對於智利人民爭取自由、反抗獨裁軍人的支持。波蘭的海報設計也因爲這種活動而得到世界性的承認和喜愛。

波蘭的海報設計在二次大戰後的半個世紀以來，都是持政治異議者的喉舌，因此與西方商業取向的海報完全不同。1989 年，波蘭的團結工聯取代波蘭原來的政府，掌握了波

蘭的政治權力，波蘭的海報也完成了其任務。在半個世紀的發展中，波蘭的海報使波蘭人民形成了對於平面設計的新意識與特殊喜愛習慣，使海報成爲波蘭人生活的一個有機組成部分，形成了一種傳統。因此，雖然政權改變了，但是波蘭的海報卻依然存在和發展，成爲波蘭平面設計最重要的部分之一。平面設計在波蘭與建築設計、醫學一樣，具有相當高的社會地位，具有比其他國家更高的專業地位，這是世界上其他任何國家的平面設計家所羨慕的，也是其他任何國家的平面設計都望塵莫及的。

2・美國觀念形象的設計

1950年代，美國的插圖黃金時代因爲攝影等新媒介的發展和使用而逐漸走向衰退。在過去的半個世紀中，敘述性的插圖基本上成爲美國平面設計的主要部分，但是攝影的發展和普及、紙張和印刷技術的改進，都使寫實的插圖走向衰落。傳統的插圖採用明快的色彩、誇張完美的形象來樹立與實際生活相距甚遠的夢幻世界，而攝影則具有眞實、準確、迅速的特點，因此得到廣泛的歡迎。攝影的普及，影響了美國插圖的歷史，美國的插圖從此一蹶不振，逐漸成爲平面設計中一個不重要的部分了。

但是攝影的發展卻依然採用了許多原來插圖的方式方法，以及插圖的構思和布局，因此雖然說插圖的黃金時代結束了，但是也可以說插圖攝影改變了媒介，利用攝影的手法重新發展；從這個角度來看，美國的插圖發展可以說進入了新的發展階段。與此同時，瑞士發展起來的國際主義平面設計風格在西方普及流行，影響許多平面設計家，也形成了平面設計上比較刻板的面貌，因此促使一些平面設計家企圖改變刻板面貌而走向新趨向。大約在1950-60年代期間，在設計觀念上一向比較自由的美國設計界中出現了新一代的設計家，開始注重個人的觀念形象表現、將平面設計與藝術形式結合起來，重視起平面設計的感性效果；這批美國年輕一代的平面設計家開始運用攝影和插圖混合的手法來設計新的平面作品，表現自己的觀念，並成爲美國平面設計中觀念形象設計派別的奠基人。

這批設計家主要都集中在紐約市，他們大部分都是紐約藝術學院和設計學院的青年學生，其中比較典型的代表人物有西摩・什瓦斯特（Seymour Chwast，1931-）、米爾頓・格拉塞（Milton Glaser，1929-）、雷諾茲・魯芬斯（Reynolds Ruffins，1930-）、愛德華・索勒（Edward Sorel，1929-），他們都是紐約的一家藝術學院－庫柏聯盟（Cooper Union）的學生，都畢業於1951年。在學習期間，他們志同道合，大家租用同一間工作室，便於充分地交流設計思想。其中，格拉塞畢業的時候得到美國的富布賴特獎學金（Fulbright Scholarship），得以到義大利跟隨著名的平面設計家喬治・莫拉迪（Giorgio Morandi）學習。其他人則都在紐約的廣告設計和平面設計事務所工作，同時也兼做自由撰稿的設計。他們合夥出版了一份稱爲《圖釘年鑑》的雙月刊（*The Push Pin Almanac*），通過這份刊物表現自己的設計思想和探索。1954年，格拉塞從歐洲回國，參加他這批同學的活動，並且正式成立了「圖釘設計事務所」（the Push Pin Studio），這個設計事務所成爲新一代平面設計的中心。這個設計事務所存在的時間並不太長，魯芬斯最早離開事務所，成爲自由撰稿設計家，1958年索勒也自己開業，其他的幾個則依然在事務所中工作。雖然有人離開，但是他們依然在設計上有聯繫，因此這個設計核心一直存在，並且形成獨特的風格。他們原來創辦的刊物《圖釘年鑑》也改爲《圖釘平面設計》（*The Push Pin Graphic*），這份具有試驗性的刊物爲美國平面設計的新思想和新觀念提供了論壇和試驗場所。

「圖釘」設計集團在設計觀念、技法上都對當時的平面設計帶來了相當的影響。平面設計一向是以幾種互相區別開來的平面元素：圖形、插圖、文字、字體、標誌等進行版面編排的。十九世紀末、二十世紀初以來，一些新一代的平面設計家對這種將分開來的元素拼合的設計方式進行改革，把所有的平面元素渾然一體，比如「新藝術」運動時期的穆卡、布萊德利等等都進行了類似的探索。而「圖釘」集團的格拉塞、什瓦斯特等等，也繼續了這個傳統，他們都是這個改革的重要設計人物。

「圖釘」設計組關心的是如何進一步把這種綜合設計的方法發展到更高的水準，使每一頁紙張上的印刷都能夠成爲統一的、綜合的、無法分割的內容。他們採用了歷史上各種平面設計的資料，從文藝復興以來的繪畫，一直到流行的連環圖畫，都作爲設計的參考。他們的設計自由、活潑，同時能夠把觀念通過自由的方式組合成一體，這種折衷的設計方式，的確在當時令人耳目一新。

「圖釘」設計集團的個人都有非常鮮明獨特的色彩，比如格拉塞就是一個例子。他的風格非常難歸類。他大膽採用新的觀念和新的技法從事設計，在1960年代期間，他採用非常細的黑色線條爲圖形的輪廓線，以彩色膠片作爲加色的手段。這種手法，與美國流行的連環圖畫的插圖手法非常相似，具有單線平塗的特點；因爲採用了這種手法，又使他的設計與當時流行的普普藝術（Pop Art）具有異曲同工

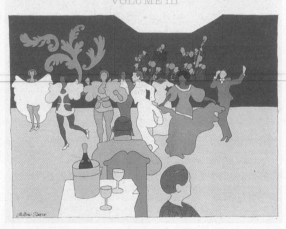

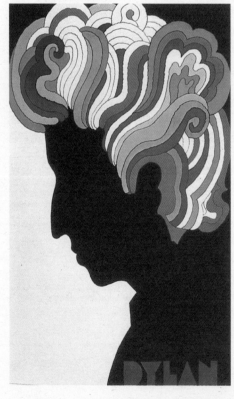

（左上）魯芬斯1983年設計
的美國國營鐵路公司雜誌
插圖

（右上）美國圖釘設計事務
所是美國平面設計中以圖
畫形象表達觀念的重要設
計集團，這是「圖釘派」代
表人物格拉塞1964年設計
的〈哈萊姆的聲音〉唱片套
封面。

（左下）格拉塞1967年設計
的海報

（右下）格拉塞1968年設計
「達達和超現實主義藝術
展」海報

的相似處，更加符合潮流，受到廣泛的歡迎。正因如此，格拉塞的風格被廣泛地模仿，他的個人風格變
成流行風格。他本人不斷探索，沒有停留在原來的風格上固步自封，使他能夠不被模仿的潮流淹沒。

　　什瓦斯特關心的重點是如何將個人獨特的風格和具有普遍傳達功能的設計結合在一起。他也喜歡使
用線描的方法，也喜歡採用彩色膠片上色，他與格拉塞在色彩上不同的地方是：格拉塞喜歡使用具有色
彩層次的膠片上色，而他則採用完全平塗的色彩，因此他的作品更加通俗易懂。與此同時，他還趨向混
合各種不同的媒介來使用，達到特殊的效果。他在設計上廣泛從兒童讀物的插圖、原始藝術、民間藝
術、表現主義的木刻、連環圖畫等等汲取參考養份，甚至對於維多利亞時期的平面設計非常喜歡，也在

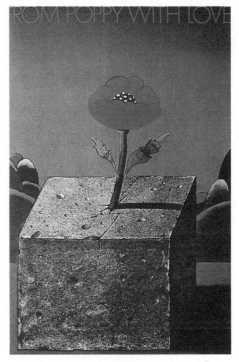

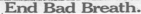

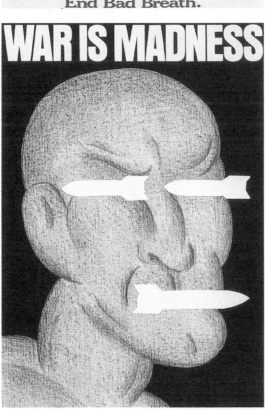

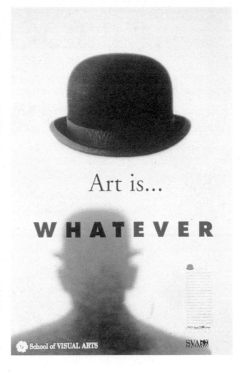

自己的設計中局部採用維多利亞風格；這樣的設計充滿了生機，平面設計的各種因素，在他的手下都成為統一的、具有藝術韻味的內容。他的設計得到廣泛的稱贊和喜愛。

　　什瓦斯特設計的作品〈三分錢的歌劇〉（*The Threepenny Opera*）是把德國表現主義的木刻、超現實主義的空間布局、強烈的色彩、原始藝術的動機與平面設計的其他因素混合在一起，得到高度統一的典型作品。他的設計，代表了「圖釘」設計集團的努力探索方向，並且也證明這種探索是成功的。

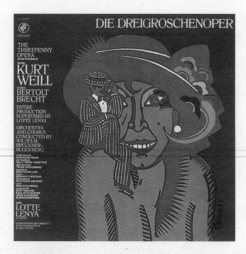

DIE DREIGROSCHENOPER

THE THREEPENNY OPERA
SUNG IN GERMAN

MUSIC
KURT
WEILL
LYRICS
BERTOLT
BRECHT

ENTIRE
PRODUCTION
SUPERVISED BY
LOTTE LENYA

ORCHESTRA
AND CHORUS
CONDUCTED BY
WILHELM
BRÜCKNER-
RUGGEBERG

LOTTE
LENYA

Artone
BLIMP
Filmsense
MYOPIC
BUFFALO

（上）圖釘工作室派的代表人物什瓦斯特1975年設計
的〈三分錢的歌劇〉唱片封套。

（下）什瓦斯特設計的各種展示用的美術字體，表現
了他對維多利亞風格、「新藝術」風格等各種裝飾風
格的濃厚興趣。

這與當時流行的瑞士國際主義平面設計風格的單調、刻板、理性風格形成鮮明的對照。雖然他在1970年代中期與格拉塞結束了合作關係，但是他依然參與出版《圖釘平面設計》刊物，使這個設計集團的風格得到發揮和傳播。

什瓦斯特與格拉塞都設計出一系列風格特別的字體來。他們設計字體往往不是出於計畫，而是因為某些平面設計的需要才設計這些計畫中的某些字；在設計計畫完成之後，因為已經設計出一些字體，他們就把整個字母表的字母全部設計出來。比如什瓦斯特為亞同墨水公司（Artone Ink）設計標誌，而產生了以墨水滴為動機的新字體，還有格拉塞為法國「水牛口香糖」（Buffalo Gum）設計的字體，後來被稱為「水牛體」（the Buffalo typeface），雖然這種口香糖最終沒有生產。

「圖釘」設計集團形成的自由、綜合、統一和藝術的風格被稱為「圖釘風格」（Push Pin Style），這種風格在世界各地得到廣泛的流傳和模仿，影響非常大，是美國戰後平面設計對世界平面設計界最重要的影響之一。除了上面這兩個傑出的設計家之外，另外還有一批青年設計家在「圖釘」風格的影響下成長起來，而且突破了「圖釘」的侷限，進一步發展了「圖釘」風格。「圖釘」風格對於平面設計形象的綜合使用、把個人的藝術觀念和平面設計結合的設計手段，特別是將圖形和字體結合起來運用的方法，對於整整一代的美國平面設計家來說，都有著很大的影響。

受「圖釘」風格影響而成長的第二代，也就是在1960和1970年代初期的這一代美國平面設計家中，比較傑出的有巴利·查德（Barry Zaid，1939-）。查德是加拿大人，原來是學建築和英語的，因為個人喜好而自學平面設計和插圖，曾經在加拿大多倫多和倫敦從事設計工作，後來到紐約加入「圖釘設計事務所」，成為「圖釘」設計集團的一個成員。他對於歷史的風格非常重視，對於過往每一個時期的風格都注意研究和學習，並且力圖在自己的設計中採用某些歷史的因素。他在設計中採用部分維多利亞時期的平面因素，特別的是他廣泛地採用1920年代的「裝飾藝術」風格作為參考，設計出與眾不同的新作品來。這種對於歷史的重視，使他的設計具有一種非常獨特的個人風格，而正是因為這種風格，使他成為「圖釘」派中傑出的第二代設計家。他的代表作品包括1970年為英國藝術史專家貝維斯·希勒（Bevis Hillier）設計《裝飾藝術運動》（Art Deco）一書的封面（圖見340頁），明顯表現了他對於「裝飾藝術」運動的喜愛，和成熟地把歷史風格與現代視覺傳達目的結合在一起的設計能力。他的設計不僅僅是歷史的回顧，也不是對歷史風格的抄襲，而是把歷史設計特點，與他個人發展起來的平面布局方式、空間使用、編排和組織結合起來的結果。

第二代「圖釘」集團的另一個代表是詹姆斯·麥克穆蘭（James McMullan，1934-），他是一個插圖畫家，同時也是平面設計家。麥克穆蘭的努力是把插圖與平面設計混合在一起，他重點採用鋼筆線描和水彩技法結合作插圖，使這種不流行的水彩技法與平面設計結合一體，達到很好的效果。到1970年代，他的水彩技法達到爐火純青的水準，其採用照相寫實主義的方法，使插圖部分達到逼真的效果。為了使插圖與平面設計的其他部分能夠吻合，他又設計了各種流暢的字體，並且使字體成為自己設計的重要部分。比如他在1977年為美國劇作家尤金·奧尼爾（Eugene O'Neill）的劇作〈安娜·克里斯蒂〉

（*Anna Christie*）設計的海報就具有這種特點。水彩插圖和流暢的、專門為這個海報設計的字體結合在一起，坐在室內的劇中人物與海景疊合，產生了時空感，也交代了劇情內容的特點，這個設計具有很高的藝術韻味，是他的代表作品。

第三個新一代「圖釘」集團的代表人物是保羅·戴維斯（Paul Davis，1938-），他在參加「圖釘」的初期運用木刻手法設計平面作品，藝術手法具有相當強烈的原始藝術風格，因此一開始就引起廣泛的注意。他以後改變了，開始轉向採用美國殖民地時期早期繪畫的寫實風格作為設計的參考，因此他繪畫的形象非常結實、飽滿和真實。他和其他「圖釘」派的設計家一樣，也高度重視插圖和其他平面設計組成部分，特別是和字體的統一關係；因為他在繪畫上走高度寫實的自然主義途徑，因此他的平面設計也努力與自然主義靠攏，字體基本是描繪出來的，與繪畫插圖主題吻合。他在 1976 年設計的戲劇海報〈為色彩斑斕的姑娘〉（*For Colored Girls...*），利用逼真的肖像繪畫為中心，背景加上塗鴉式的彩虹色字體，使繪畫和文字結合得非常好。因為這個戲劇的背景是紐約，所以他把紐約地鐵的裝飾瓷磚和標誌作為海報上其他文字─包括演出的地址、時間和演員名單等的設計動機，統一了藝術性和平面設計的視覺傳達，達到很高的藝術水準，這是他的探索非常成功之處。（圖見 340 頁）

當國際主義平面設計風格在世界廣泛流傳，並且成為平面設計主要風格，同時追求比較理性和正規的「紐約平面設計派」在美國風行一時的時候，「圖釘」派針對這兩種主流設計風格作了探索，提供了在統一、正規、刻板的風格占壟斷地位時一種不同的表現渠道和方法，活躍了整個平面設計界。它的風格具有溫馨、親近、友好的藝術特徵，色彩上也比較生動活潑，與嚴謹、理性的國際主義平面設計風格相比較，這種風格給人輕鬆的感覺。這種風格不但影響了「圖釘」派年輕一代設計家，而且也影響了一些與「圖釘」集團沒有直接關係的人，比如理查·赫斯

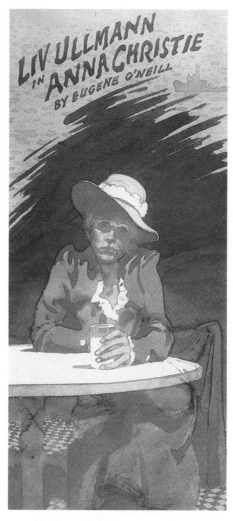

麥克穆蘭 1977 年設計的奧尼爾戲劇演出的海報，也具有明顯的維多利亞復古風。

（Richard Hess，1934-），他的設計與戴維斯的風格非常接近，可以說是受到「圖釘」派很大影響。赫斯的設計更加注重超現實主義的表現，但是其觀念基礎依然是「圖釘」派的。他的傑出設計可以說明「圖釘」派對於美國平面設計的積極影響。（圖見 340 頁）

「圖釘」派雖然具有與眾不同的設計特點，受到廣泛的歡迎，但是它卻沒有像瑞士國際主義平面風格那樣獲得對美國和西方其他國家平面設計的壟斷地位。原因主要是因為把藝術與平面設計結合在一起，具有它的侷限性，在大部分需要高度視覺傳達功能的地方，這種方法就不適用了，這種由於廣泛採用繪畫和攝影藝術為依據造成的侷限性，是這個流派始終無法廣泛傳播的原因之一。

美國在 1950 年代到 1960 年代之間，除了出現了「圖釘」派這個重要的非國際主義派別之外，還出現了一系列設計個人的探索活動。這些設計個別活動，宗旨在於探索解決視覺傳達方面問題的不同途徑，也有相當令人欣慰的成果。

在這些個別探索活動中比較突出的代表人物有阿諾德·維加（Arnold Varga，1926-）。他在 1950 年代就開始在報社擔任廣告設計，曾經為匹茲堡的兩家百貨公司設計報紙廣告（圖見 341 頁）。他的設計方向與「圖釘」派完全不同，與刻板的瑞士國際主義風格也不完全相似。他採用了大面積的空白來突出廣告的主題，雖然使用插圖，但是插圖形象都極其簡單，字體也簡單扼要，努力突出廣告主題，具有

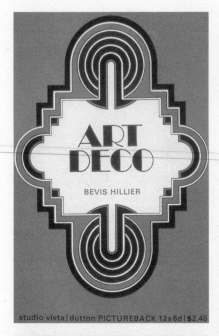

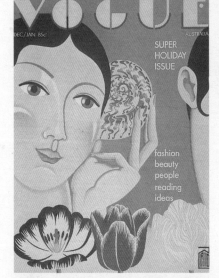

很好的傳達功能。他在報紙上設計的廣告鮮明醒目，即便拿來當海報掛在牆上，也依然具有同樣的功能，是突出視覺傳達功能的設計典範。

觀念形象設計，是戰後在歐美出現的非常重要的新平面設計流派，它的作用不僅僅侷限於把藝術表現引入平面設計，更加重要的是能夠把藝術和平面設計通過精心的設計混為一體，達到藝術性和傳達功能性兼顧的結果。這個成果，在戰後發展起來的新平面設計媒介—唱片封套設計上，具有特別重要的促進作用。因為利用繪畫的手法，能夠把唱片的音樂形象綜合起來，運用平面設計的韻律、肌理、色彩、色調，與音樂中的旋律、韻律、音樂肌理 (曲式和結構)、音樂色彩和調性互應，相得益彰，這正是為什麼觀念形象平面設計能夠被一些大公司肯定的原因。1960年代初期，美國的哥倫比亞唱片公司開始接受觀念形象設計，並且逐漸把這種風格運用到大量的唱片封套設計上。

約翰·伯格 (John Berg，1932-) 長期擔任哥倫比亞唱片公司的設計部藝術總監，直到1984年退休為止，因此他的設計傾向在相當大的程度上影響了哥倫比亞唱片公司的設計形象。在他上台以前，大部分唱片套設計都是採用攝影的方法表現音樂家、指揮家的演出形象，在他擔任設計藝術總監之後，觀念形象設計方法受到重視，因此哥倫比亞廣播公司出品的唱片封

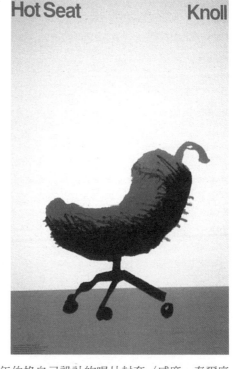

（左上）維加 1966 年設計的報紙廣告，圖畫性非常強。

（右上）伯格 1963 年設計的歌劇唱片〈威廉‧泰爾序曲〉封面

（右中）60 年代美國形成新的海報設計運動，這個設計運動強調怪誕、新奇的
表現，特別重視「新藝術」運動風格的曲線風格的借鑒。圖為這個設計運動的
代表設計家之一伍迪‧皮特爾 1975 年設計的奧伯利‧海爾（「海爾」的英文原
意是「頭髮」）夫婦公司的標誌，利用頭髮梳的齒來組成「海爾」字母，很生
動。

（右下）皮特爾 1982 年設計的諾爾公司辦公室家具海報

套日益發展為運用藝術手法來表達音樂的觀念。比如 1963 年伯格自己設計的唱片封套〈威廉‧泰爾序
曲〉（William Tell Overture）就具有鮮明的觀念形象設計特點。唱片套的面積不大，在伯格的領導下，
哥倫比亞唱片公司的設計人員同心協力，在二十年內全力以赴在這個方寸之間探索。他們把夢幻、寫
實、超現實主義、古典等種種因素揉合在一起，形成了該公司傑出的設計形象。

　　唱片設計本身，除了表現音樂的內容和特徵之外，有時還兼有樹立特點形象的要求，比如系列唱片
對某個音樂家形象的統一要求、對某個樂隊形象的表現要求、對某個作曲家的特點形象的要求，這些統

一形象的傳達需求，也造成了哥倫比亞唱片公司特別注意在多姿多彩的觀念形象設計時，應強調其統一性視覺。比如他們為芝加哥交響樂團設計的一系列演出的交響樂時，就利用專門設計的、具有維多利亞風格特點的字體標誌來統一各張不同內容的的唱片，不但使之成為一套，同時也使芝加哥交響樂團的形象鮮明起來。在1950-80年代之間，世界上許多最傑出的平面設計作品，都來自於哥倫比亞唱片設計部，這絕對不是偶然的現象。

1990年代以來，唱片的地位迅速被雷射唱片（the compact disc，簡稱CD）取代，因此唱片的設計也迅速轉移到雷射唱片設計上去了。雷射唱片的尺寸更小，對視覺傳達的要求更高，傳統採用照片的方法顯然無法達到在小面積上傳達視覺內容、吸引注意力的目的，而觀念藝術的手法就日益顯得更加重要。

美國觀念形象平面設計另一個重心是德州。德州位於美國西南部，開闊的西部高原和粗獷的牛仔風格，影響了這個地區的平面設計。加上石油工業發展促進了這個州經濟的繁榮，在1970和1980年代達到高峰，經濟的高度發展，刺激了平面設計的發展。這正是德州觀念形象設計能夠取得全國性的地位，乃至產生國際性影響的主要原因。即便在1980年代經濟開始衰退，德州的平面設計依然能夠從困難中取得發展，這是非常不容易的。

德州平面設計的中心形成於1970到1980年代期間，它汲取了美國觀念形象設計的特點，加入了當地的特徵，特別是將開朗、友好、強烈的幽默性和平面設計因素結合起來，形成獨特的設計風格。德州這個平面設計派別中，比較重要的有以達拉斯為中心的里查茲設計集團（The Richards Group），這個設計集團的領導人物是斯坦‧里查茲（Stan Richards），他是形成德州觀念形象設計的主要設計家之一；由於他的領導，達拉斯成為德州的平面設計中心。他的作品充分體現了德州的觀念形象設計特徵，設計充滿了想像力。而另外一個德州平面設計家伍迪‧皮特爾（Woody Pirtle，1943-）則把德州的觀念形象設計推進到全美，使德州成為美國平面設計界的重要中心之一。他設計的作品不但具有德州本身的特徵，同時也具有普遍性、國際性。他保持了德州派的生動、開朗、幽默，同時注入了通俗易懂的細節，因而能夠得到全美和國際的認同。比如他為海爾夫婦（Mr. And Mrs. Aubrey Hair）設計的標誌、為美國最大的辦公家具公司諾爾公司（Knoll）設計的海報，都具有典型的德州觀念形象設計特點（圖見341頁）。他喜歡採用簡單的赫爾維提加字體作為設計的基礎，但是不遵循國際主義平面風格的刻板方式，而運用各種隱喻、明喻的表現手法，混合攝影、插圖於一體，是1970到1980年代美國最傑出的平面設計項目之一。1988年，皮特爾把自己的設計事務所遷移到紐約去，並且和英國設計事務所「五角」設計事務所（Pentagram）合併，成為具有國際聲望的設計中心。

美國觀念形象設計的發展是與國際主義、紐約派同時進行的，這種發展標誌著美國的平面設計逐漸擺脫了模仿歐洲設計，而形成自己的體系。這個發展同時也反映了經濟發展對於設計多元化造成的巨大需求。到1980年代，美國全國各地都出現了不少的平面設計事務所，使這個國家的設計呈現出多姿多彩的面貌。

3‧怪誕海報和「心理變態海報」風格

與波蘭戰後發展起來的觀念形象海報設計同時，美國在1960年代也出現了一個海報設計的運動高潮。波蘭的海報運動是與政府密切相關的，而美國這個海報運動，則完全是市場促進而形成的結果。

1960年代的美國社會充滿了各種各樣的反主流、反傳統、反政府的運動，席捲全國的反越戰活動和民權運動是最突出的表現。這些運動已經突破了美國的疆界，成為世界性的運動，廣泛衝擊著西方資本主義國家的政權，對與這個政權相關的一切內容、包括正式的文化進行挑戰，成為當時潮流。隨著意識形態上的反主流、反政府運動風起雲湧發展，文化上也出現了廣泛的非傳統化運動，組成所謂的「反文化」浪潮。這股反文化浪潮，有許多青年利用放蕩不羈的行為或者活動從消極面抵抗主流、正統的文化，其中包括搖滾樂、披頭四、「普普」藝術，也包括性解放、吸毒等等放蕩不羈的內容。此時期形成的海報風格和其他平面設計風格受到這個風氣的影響，代表了反文化意識形態的喉舌，通過宣傳畫的方式來提倡反文化思想，所以這些海報都具有類似的反文化特點和怪誕特徵；美國大眾自然將這種海報與性解放、同性戀、吸毒、搖滾樂等等聯想在一起，因此這種海報被稱為「心理變態海報」（psychedelic posters）。而按設計界的看法，這種風格被稱為「怪誕海報」（the postermania）。其實這種風格不僅侷限於在海報設計上，它也被廣泛用於其他的平面設計項目中，比如書籍設計、版面

（右上）威爾遜1966
年設計的音樂會
「聯盟」海報

（右下）威爾遜1967
年設計的爵士樂海
報

（左上）莫斯科斯
1966年設計的「大
哥與控股公司」音
樂會海報

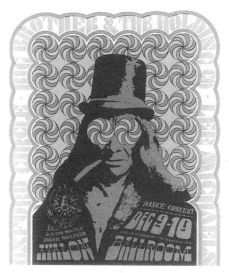

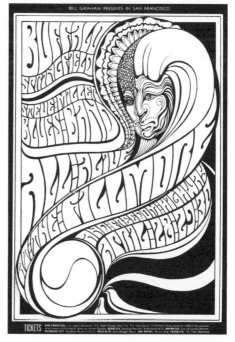

設計等等，是具有強烈的時代色彩、非常極端的個人主義
色彩、明顯地復興「新藝術」運動風格傾向的青年設計運
動。

　　這個海報設計開始於嬉皮運動（hippie subculture），
產生的地點是美國舊金山一個叫做海特‐阿什布里（the
Haight-Ashburysection）的街區，這是青年嬉皮大本營，也
是世界同性戀者的大本營；「怪誕海報」在這裡產生，正
是代表了此地激進的反主流文化特點。這種海報設計，在
很大程度上吸收了二十世紀初「新藝術」運動的曲線風
格，加上六十年代流行的「歐普藝術」（Op art
movement）運用光效應的方法，混合組成新的風格。這種
海報風格，與普普藝術有相似的地方，也有類似的動機和
目的。與其他設計運動不同的是：「怪誕海報」存在的時
間非常短暫，好像嬉皮運動一樣，它來時先聲奪人，而去
時也匆匆。也沒能成為對平面設計產生質的影響的運動，
只是反映了1960年代文化的一個獨特的環節，或者設計的
分支而已。

　　大部分參加這個設計運動的設計家都是自學成才的青
年，他們喜歡設計，也反對學院派一成不變的方式，因此
在反文化的高潮中利用怪誕的方式來表現自己對於正統文
化的反感，與對自己價值的重視。他們在設計中大量運用
彎曲的線條，來設計形象和字體，色彩狂放、艷麗，與
「新藝術」運動有非常相似的地方。這個設計運動的重要代
表人物之一有羅伯特‧威爾遜（Robert Wesley "Wes"
Wilson，1937-），他設計的一系列海報具有強烈的「新

藝術」運動特徵，將阿爾弗列德‧羅勒（Alfred Roller）設計的「新藝術」字體體系（Art Nouveau
alphabets）進行改變，發展成為自己具有「新藝術」風格的字體，應用在他設計的海報上。他的字體
過分變形，因此難以辨識，但是對於他設計的對象—嬉皮青年來說，字並不重要，最重要的是形式感使
他們產生的快感，威爾遜的設計恰好符合了這個情緒上的需求，因而得到廣泛的歡迎。另外一個「怪
誕海報」的重要設計家是維克多‧莫斯科斯（Victor Moscoso，1936-）。莫斯科斯組成了自己的設
計事務所—凱利與莫斯設計事務所（Kelly／Mouse Studios）。莫斯科斯是這個運動中唯一受過正式

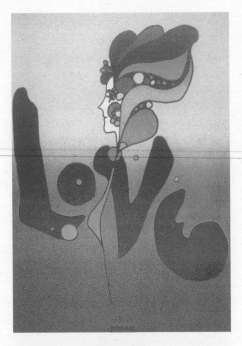

學院教育的設計家，他設計的海報與威爾遜的設計也具有非常接近的特點。

這個運動的另外一個設計家是紐約的彼得・馬克斯（Peter Max，1937-），他在1960年代設計了相當大的一個系列的海報，具有強烈的「新藝術」運動風格特徵。其中最典型的代表是1970年的〈愛〉系列設計，這個設計的形式主要是以漫畫書籍體現的，他在設計這些平面作品的時候採用了典型「新藝術」運動流暢、有機的曲線，利用線條鉤勒輪廓，再以幾乎是單線平塗的方式加上強烈的色彩，字體採用十九世紀末和二十世紀初的典型字體，傳達了懷舊的情感。1970年他設計的法國「新藝術」運動時期大師羅特列克的展覽海報，更加廣泛採用了「新藝術」風格，同時也採用了後印象主義藝術的某些手法，以冷色調爲基調，同時又突出地使用照相製版的網紋，表達出對十九世紀末和二十世紀初藝術和設計的懷舊情緒。馬克斯是「怪誕海報」風格中非常強調「新藝術」風格復興的一個代表人物。

「怪誕海報」在1970年代初期達到頂峰。人們在這個時期開始覺悟到：隨著新媒體的廣泛使用，舊式的傳播媒體被取代，海報將很快會消失。因此作爲一種文化現象，海報在這個時期得到知識分子的喜愛和重視，而這種重視的原因，則是他們將海報視爲一種即將消失的文化現象。1970年代初期，海報已經逐步退縮到大學校園中去了，當時大學中各種事件層出不窮，各個集會、運動、組織活動風起雲湧，因此海報依然具有強烈的傳達作用，大學成爲這個時期海報能夠得以生存和發展的最佳場所。當時海報設計人員中很多是大學的教師和學生，比如蘭尼・索姆斯（Lanny Sommese，1944-）是賓夕法尼亞州立大學（Penn State University）的學生，畢業之後成爲學院的教師，他的繪畫風格自由流暢，七十年代成爲校園海報的高產量設計家。他的設計基於自己流暢隨意的繪畫風格，因此與歐洲的海報風格比較接近；他曾經利用攝影的方法拍攝了數百張十九世紀歐洲科學雜誌上的木刻作品，並且用超現實主義的拼貼方法組成了自己的新設計，這樣他的設計就兼具有繪畫的自由流暢和超現實主義的觀念色彩，得到知識分子的普遍歡迎。

另外一個代表人物是大衛・戈尼斯（David Lance Goines，1945-），他很早就對於書法感興趣，還在加州大學柏克萊分校（The University of California at Berkeley）讀書的時候，對書法就入迷得很。十九歲時他在學院發表反當局的講話和組織示威活動，而被柏克萊開除；他因爲喜歡設計，便在柏克萊市的一家非常激進的出版社—「自由出版社」（The Free Press, Berkeley）當印刷學徒，工作之餘開始自己寫作、設計、印刷自己關於書法的一本著作。1971年自由出版社面臨破產，戈尼斯接手這個出版社當了老闆。他把出版社的名稱改爲「聖・海羅尼穆斯出版社」（the Saint Hieronymous Press），一邊出版常規書

（上）馬克斯1970年設計的〈愛〉海報，完全復興了「新藝術」運動的風格。

（下）戈尼斯1973年設計的經典電影節海報

（右頁上）索姆斯1979年設計的展覽海報

（右頁中）凱澤1966年設計的音樂會海報

（右頁下）弗列克豪斯1979年設計的德國雜誌《特溫》的封面，具有強烈的象徵性特點。

籍，一邊從事海報設計。他把石版畫的技巧和平面設計結合起來，組成具有復古情緒的新海報；這種新風格，成為他具有強烈個人特色、同時又具有傳達功能的海報的基礎。他自己設計海報、為海報設計插圖、為海報設計手寫的字體、製作海報印刷的正版和負版、在自己的印刷廠印刷出版，這個出版社成為他自由創作和出版的天地。具有濃厚知識分子氣息的戈尼斯把這個出版社變成一個具有浪漫色彩的、充滿個人探索的試驗場所。他的設計採用對稱布局，插圖是簡單的線描，同時從歷史的風格中廣泛採用各種借鑒，加以折衷處理，形成鮮明的個人設計特色。

1980 年代期間，隨著「反文化」運動的消退，充滿試驗性和挑戰性、反常規的「心理變態海報」，或稱「怪誕海報」，也開始迅速消失了，取而代之的是八十年代整整十年的保守風格抬頭和壟斷設計。保守風格在設計上的影響，造成了平面設計在美國的高低水準差異擴大，以及對社會主題的冷漠、對環境問題和社會活動的漠視；此時期美國海報無論從質還是量上講，都成為僅僅是裝飾品的雕蟲小技，與六十、七十年代悲憤嫉俗的「怪誕海報」時期產生的多姿多彩的設計不可同日而語。八十年代時少數的海報講究的僅僅是美感、典雅，成為中產階級家庭的裝飾用品，在百貨公司中或者講究的畫廊中出售，成為徹頭徹尾的商品。這些海報的主題無非是花草、時髦的運動、汽車、靜物、性感的女體、懷舊的黑白攝影等等。無論從其社會意識形態背景來說，還是從表現技巧來說，都無法與「怪誕海報」相比了。

4 · 歐洲的「視覺設計詩人」

海報和其他平面設計的範疇，在歐洲一直具有強烈的藝術表現個人色彩，如同詩歌一樣，具有藝術創作動機，與美國八十年代以來海報的單純商業特色大相逕庭。從六十到九十年代期間，歐洲的海報設計中始終具有這種獨特的、如同詩歌創作一樣的個人設計活動，設計中充滿了對平面設計因素的流暢和自由的運用，廣泛使用攝影技術和拼貼、拼接技術，形象經常是破碎的，但是總體的感覺卻又非常清晰和完整。歐洲這種類型的平面設計家形成了一股設計核心力量，被稱為「視覺詩人」，他們反對所有的傳統的、保守的、商業化的設計風格，力圖通過自己的努力，在海報設計和其他的平面設計中表現出個人的藝術、思想、意識形態，把設計當作詩歌一樣高度個人化、自由發揮的對象和手段。他們認為平面設計的過程不是平面布局、安排、構成的過程，而是一個表達自我意識、觀點、感覺的不可預期的過程。他們從海報設計開始，逐步把這種探索的方法延伸到書籍、書籍封面、雜誌設計上去，但是，佔主導地位的依然是為各種音樂會、電視、無線電廣播和其他文化活動所作的大量海報。他們的設計，對於豐富世界平面設計具有相當重要的意義。

歐洲「視覺詩人」中最重要的人物是根特·凱澤（Gunther Kieser，1930-），他從 1952 年就開始自由撰稿式的設計生涯。他是具有高度想像力的設計天才，能夠把個人的

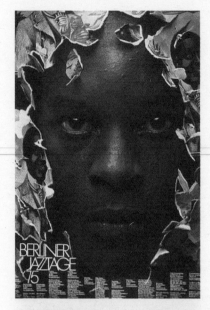

感覺和明確的視覺傳達功能極巧妙地結合在一起。他將攝影拼貼、繪畫片斷、字體等等組合，傳達自己的感受，同時也表達了海報所需要傳達的內容，作品具有如同詩歌創作一樣的自由氣氛。他的詩歌性的創作，往往是站在理性傳達功能的基礎之上，因此雖然具有強烈的個人表現色彩，卻一直具有非常好的視覺傳達功能。他的作品講究比例和尺寸，也講究色彩和明暗對比。七十到八十年代，他的設計進一步發展到創作幻象的階段；他與攝影師合作，利用攝影和平面設計的編排，組織出感覺怪異、具有一定超現實主義色彩的新作品。他設計的大量海報往往與文化活動關係密切，比如他設計的柏林爵士樂節（1975）和法蘭克福爵士樂節的海報（the 1978 Frankfurt Jazz Festival, 1978）都具有這種超現實主義的特色。法蘭克福爵士樂節的海報，是以長滿青葉的古老樹幹彎曲成小號形式，來代表爵士音樂的特點和常青的感覺，是「視覺詩人」設計中的傑出代表。

1959 年，在西德慕尼黑出版了一本稱為《特溫》（*Twen*）的期刊，是從英語單字「二十」（twenty）中取前面四個字母組成的名稱，隱含「二十歲」的意思，代表讀者的年齡層次。這本針對青年的期刊是由威利・弗列克豪斯（Willy Fleckhouse）負責設計的。弗列克豪斯是歐洲「視覺詩人」的代表人物之一，在設計上強調個人感受的表現，注意藝術特色；在他的指導下，這本雜誌具有濃厚的「視覺詩人」設計特色，非常講究。弗列克豪斯的設計具有布羅多維奇的版面設計傳統，在編排的比例尺寸、空白的運用以及浪漫的、具有詩意的形象使用上都不同凡響。這本刊物成為「視覺詩人」風格的代表。（圖見 345 頁）

歐洲這個時期最具有影響力的平面設計家首推西德的根特・蘭保（Gunter Rambow，1938-），他經常與另外幾個設計家合作，其中包括傑哈爾德・萊涅邁耶（Gerhard Lienemeyer，1936-）和麥克・凡・德・桑德（Michael van de Sand，1945-）兩人。蘭保的平面設計經常把攝影作為設計的基礎，再加以拼貼、分解、重組、以噴槍加工等等處理，將原來實實在在的攝影

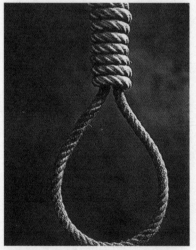

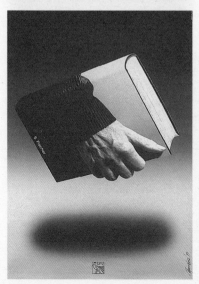

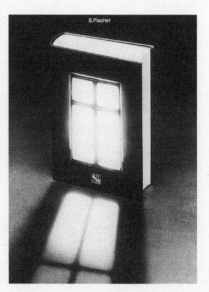

（左上）凱澤等人於 1975 年設計的「柏林爵士樂節」海報

（左中）弗列克豪斯 1970 年設計的德國雜誌《特溫》的內頁

（左下）歐洲「視覺詩人」是歐洲1970 年代和 80 年代前後的重要設計流派之一，圖為這個運動的代表人物之一根特・蘭保（設計／攝影）與麥克・凡・德・桑德（攝影）合作，利用視覺錯視效果設計的「費雪・維拉格」出版公司海報。

（右下）蘭保 1980 年設計的「費雪・維拉格」出版公司海報，利用了視覺錯視效果。

變成近乎抽象的對象，給平凡的平面設計內容加上了詩意的色彩，包含了隱喻的含義。而他採用的手法往往是超現實主義的，比如他為法蘭克福的費雪‧維拉格（S. Fischer Verlag）出版公司設計的書籍海報，懸空一本書，書的封面上有一隻手，而這手又同時拿著這本書，真真假假，具有書本身的力量是無窮的含義；或者海報上的書本封面是一扇窗子，而窗戶卻有光線照耀投射到書前，隱藏著書籍帶來無限光明的譬喻。這種採用超現實主義的方法，同時具有詩意的隱喻，是典型的歐洲「視覺詩人」風格；類似的設計很多，都是蘭保設計的代表。他從1976年開始為費雪‧維拉格出版社設計年度海報，每年一張；他的這些海報全部沒有文字，僅利用經過處理的圖形來達到宣傳的目的。沒有任何文字的平面設計，在傳達上是非常困難的；而他卻能夠設計出來，並且有著傳達和藝術性雙方面的成就，這是非常難能可貴的。對於當時和後來的設計家來說，蘭保的設計都具有相當的影響力。他的其他作品也有類似的特點，比如1980年他設計的演出〈Die Hamletmaschine〉的海報，設計是一個站在磚牆前面的男子，卻撕開自己面孔部分的照片；自己撕開自己所在的平面，後面展示的依然是磚牆。不但具有引人注目的怪誕特色，而且也強調此劇所表現的都市生活暴力。1988年設計的〈南非輪盤〉戲劇海報，是一個包著繃帶血淋淋的手掌，血的痕跡形成一個非洲的形狀，凸顯了非洲殘酷的現狀。蘭保大部分設計的海報都沒有文字，這是他的一個特色。

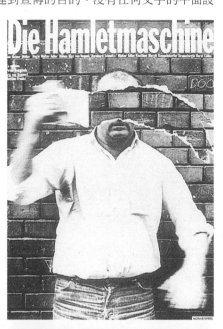

另外幾個參與「歐洲視覺詩人」設計活動的德國設計家，是漢斯‧希爾曼（Hans Hillman，1925-）和霍爾杰‧馬修斯（Holger Matthies，1940-），他們的作品往往具有西班牙超現實主義畫家達利作品的特點，強調超現實主義的怪誕和隱喻性，具有很強的藝術韻味，是這個流派的設計中比較突出的德國集團。

法國是一個充滿浪漫情調的國家，在平面設計上具有非常浪漫的發展歷史，因此自然也出現強調個人情感、個人感受的歐洲「視覺詩人」風格設計浪潮。1960年代期間，全世界文學界、設計界和平面設計界為法國一個平面設計家羅伯特‧瑪辛（Robert Massin，1925-）的作品所震驚。瑪辛為法國加利瑪德（Gallimard）出版公司設計書籍，特別是詩歌和戲劇的書籍。他的設計充滿了自己的藝術傾向與魅力，是當時最傑出的平面設計作品之一，因而立即受到世界平面設計界和文學界的重視。

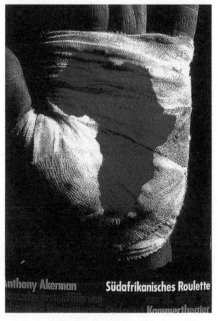

瑪辛跟隨他的父親學習雕塑、字體刻造，沒有進過正式的設計學校，而是跟版面設計家皮艾爾‧佛舍（Pierre Faucheux）學平面設計的。他把未來主義和達達主義藝術的形式引入平面設計中，因此達到與眾不同的視覺效果。他的設計具有活潑的、不拘一格的編排特點，不但插圖活潑、跳躍，而且字體、文字本身也都成為視覺形象，加入圖畫的活躍律動之中；文字既具有自身的傳達特點，也成為平面構成的因素之一，隨著詩歌的內容而起伏、變化，無論大小還是文字流動的方向，都與詩歌或者劇本的內容密切相關。這種把文字作為平面設計的因素之一、賦予文字以圖形功能的手法，雖然以前也有人使用過，但是還沒有人能夠像瑪辛使用得如此淋漓盡致。他採用亨利‧科恩（Henry Cohen）的黑白攝影作插圖，並且加大黑白對比，使攝影中的中間調子完全消失，形成木刻版畫一般強烈對比的黑白畫，把這種攝影

（上）蘭保1980年設計的戲劇表演〈Die Hamletmaschine〉海報

（下）蘭保1988年設計的〈南非輪盤〉戲劇海報

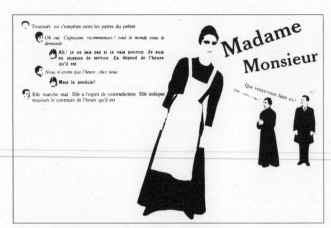

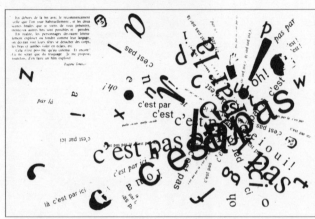

(上三圖) 瑪辛等人設計的書籍《勇敢的女高音》, 利用強烈的插圖、版面編排達到與眾不同的視覺效果, 是歐洲「視覺設計詩人」派中最令人注意的代表作之一。

(下) 瑪辛1966年設計的詩集一頁, 文字跳躍, 充滿生機, 是「視覺設計詩人」派的平面設計代表作品。

用到書籍中作爲插圖, 與黑白的文字密切關聯。他把劇本中角色講的話有機地安排到角色的具體插圖形象上, 很像連環圖畫一樣, 非常生動有趣, 在他的設計中, 插圖和文字渾然一體, 很難分開, 他還採用人物形象作爲他的具體書籍的文字部分, 比如他在 1964 年設計的劇本《勇敢的女高音》(*La Cantatrice Chauve*) 就將劇本中的人物頭像作爲符號, 代替了劇本中文字的角色名稱, 這是非常大膽的嘗試, 而效果非常好, 得到廣泛的歡迎。他以後的各種書籍設計都維持了這個特點, 使平面因素變成藝術表現的工具, 統一性、藝術表現性非常強烈。1970年他總結了自己長期對於字體、文字和形象在平面設計中的功能和表現, 撰寫了《文字和形象》(*Letter and Image*), 把自己的經驗規範化、系統化, 對設計界具有

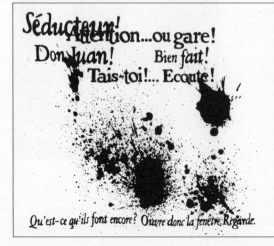

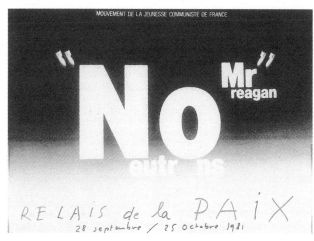

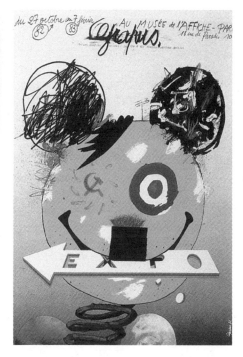

（左）歐洲「視覺詩人」設計集團成員之一的格拉普斯工作室，1981年設計的政治海報〈不，雷根先生〉，引號都是炸彈，用簡明扼要的形式語言表達了要求和平的中心。

（右）格拉普斯1982年設計的展覽海報

一定的影響。特別是在1980和1990年代，平面設計開始轉用電腦設計之後，他這種綜合、活躍、生動、充滿了浪漫主義詩情畫意的設計風格，更加進一步得到發揚光大，影響面更加廣闊。

1968年5月巴黎學生暴動，巴黎街頭充滿了各式的宣傳海報、傳單，大部分這些激進學生的宣傳品都是由業餘設計者設計完成的。這些設計，雖然從專業觀點上來看非常粗糙，但是卻都具有前所未有的生機活力、充滿了抗爭精神的特點。在這些業餘設計家中間，比較突出的有皮耶‧伯納德（Pierre Bernard，1942-）、法蘭索瓦‧邁赫（Francois Miehe，1942-）、傑哈‧巴黎斯-克拉維爾（Gerard Paris-Clavel，1943-）等等。他們都是當時的激進學生運動參加者，認為流行的公共形象和設計既能夠創造激進運動的正面形象，取得社會的理解和支持，同時又可以獲得利潤，而這些利潤可以用來支持學生運動，因此從事平面設計是一箭雙鵰的好事。他們認為設計海報的主要目的是文化性的，意識形態性的，而不是商業性的；因為他們都是大學生，因此對於前衛設計具有相當的青年知識分子的天真立場，也充滿了文化氣息。1970年，他們組成了「格拉普斯工作室」（the Grapus studio）作為設計中心。「格拉普斯」在法語中是「渣」，「社會的廢物」的意思，因為法國當時的激進學生運動成員，特別是左翼學生運動的核心成員被稱為「史達林的渣滓」（crapules staliniennes [Stalinist scum]），這個命名本身就具有明確的政治宣傳成分。為了充分掌握高水準的觀念形象設計，他們到波蘭跟隨觀念形象設計大師亨利克‧托瑪澤維斯基學習了一年，托瑪澤維斯基把自己設計的思想和方法完整地傳授給他們，特別是他強烈的知識分子立場、個人對於世界問題的看法，以及如何通過設計來傳達這種看法，對於這兩個青年來說是具有相當大影響力的。通過托瑪澤維斯基的言傳身教，他們掌握了波蘭觀念形象海報設計的精髓和思想實質，並以此作為他們設計的基礎。

「格拉普斯」設計的核心是解決傳達的問題，他們在每個項目設計之前，都首先從分析問題、討論要傳達的內容開始。他們高度關切如何準確地傳達訊息，任何設計在動手以前，必須弄清楚需要傳達訊息的核心內容，把所有的訊息綜合成最簡單、高度濃縮的觀念，然後再圍繞這個核心從事設計，力求以最簡單、最強烈的方式從事傳達。內容只能為形式服務。因為這個設計集團的設計對象往往都是政治性的，因此，他們力圖把複雜的政治主題濃縮為簡單的內容，然後以一個象徵物、象徵形象代替，這個內容的象徵物、象徵形象─或者稱為"apublicicon"，在決定之後，通過平面設計廣泛地應用，包括海報、學生的小報、傳單等等，反覆強調，使這個象徵形象達到最高的傳達功能。因為是為激進的學生運動設計的平面作品，他們需要強調運動的激進特色，因此字體常常採用塗鴉式的，具有強烈地反主流、反傳統、破壞性和否定性的特色。因此，他們的設計自然具有反傳統的、社會底層的、反抗性的特

徵。

格拉普斯工作室的設計具有當時學生運動的鮮明特色，是這個動盪時代的代表。1970年代之後，刺激社會動盪的因素逐漸消失，法國學生運動也隨之瓦解；但是作為一個設計風格，格拉普斯依然具有它對於法國平面設計界的影響力。它憤世嫉俗的情緒始終存在，法國海報設計中依然可以見到採用象徵形象來作為信息傳達的核心，米老鼠的耳朵、希特勒的頭髮和鬍鬚等等，成為大眾熟悉的象徵形象，具有鮮明的政治象徵內涵。格拉普斯原來的創作起因是政治性的，而1980年代之後，這種方法被商業海報廣泛的抄襲和模仿。

5・第三世界國家的海報

第三世界國家的面積和數量都遠超過先進國家，這些為數眾多的國家中具有很多不同類型的國家政治體制，其中比較重要的有社會主義國家集團、不結盟國家集團、石油輸出國家、非洲國家和拉丁美洲國家等等。這些國家戰後開始了自己的經濟發展，其中一些國家更是經濟上成就驚人。

戰後以來，到 1990 年代為止，最大的變化也發生在第三世界國家中。西方先進國家在戰後的年代中，只是努力完善自己的體制，以漸進的方式發展國民經濟；而第三世界國家和屬於發展中水準的一些地區，有些則以躍進的速度發展經濟，在很短的期間內完成了西方用了上百年才完成的經濟目標，亞洲的南韓、新加坡、台灣、馬來西亞、香港、泰國、印尼等就屬於這種後來居上的新經濟實體，它們的經濟成就顯赫，到1980年代前後已經不復屬於開發中國家，而成為發達國家了。經濟的推動，使這些國家和地區的設計在短短的二十多年中間大為提高，特別體現在平面設計和產品設計上。而另外一些第三世界國家則因為政治的變化，也產生了相當多的平面設計需求。比如原東歐國家在1989年前後改變了政治制度，這個巨大的社會體制改變，無論在之前還是在之後，都產生了對海報和其他平面設計的不同要求，因此平面設計在這些國家中也得到很大的發展，並且具有自己獨特之處。平面設計與工業設計、建築設計不同的一個要點，就是它並不需要完全按照發展的國家或社會的經濟水準確定，工業設計、建築設計的背景是社會經濟水準的發達，造成市場需求，而平面設計作為宣傳品，時常在經濟落後的國家和社會中有更突出的發展，作為喚起民眾、宣傳政治力量的政治主張的工具。反而是一旦社會經濟發達之後，平面設計卻因為趨向商業化而水準平庸。另外一方面，平面設計時常與重大的政治事件密切相關，比如世界大戰時期世界各國的平面設計水準都有相當幅度的提高，反而戰後轉向溫和及商業，這是平面設計功能和目的性造成的特點。

在不少國家中，平面設計是表現對權威和當局不同意見的最有效手段，是被壓迫民族對統治階層提倡自己意見的方法。兩次世界大戰期間的海報，都以相當高的水準提出反不義戰爭，反納粹和法西斯的鮮明立場，此時大量的平面設計具有明確的目的：通過宣傳達到改變觀眾的政治理解、政治立場。這種宣傳性是其他的設計範疇所沒有的。

不少第三世界的政治海報具有兩方面的基本目的，一是通過海報設計，來促使國內的人民站到設計者的政治立場方面來，是國內政治運動的有力工具；而另外一方面，則是促進外國對於他們國家的政治問題有廣泛了解，是爭取國際支持的手段。比如南非長期實行種族隔離政策，壓迫本土黑人，因此南非的設計家就設計了專門針對美國和其他西方國家的海報，反對種族隔離，要求美國人民起來反對美國政府支持南非白人政權的立場，海報成為南非人民反對種族政權鬥爭的武器。

在各個社會主義國家中，雖然每個國家都有大量的政治海報設計與出版，以配合政府的政治宣傳，但是品質高的海報並不多。如果單純從設計上來看，設計水準真正比較高並且受到國際注意和得到廣泛好評的海報，主要來自波蘭與古巴。古巴人民在卡斯楚（Fidel Castro）的領導下於 1959 年推翻了獨裁政權，成立了西半球第一個社會主義國家。兩年之後，美國和西方國家對古巴實行全面封鎖，古巴因而和蘇聯以及其他社會主義國家的關係趨於密切，成為社會主義陣營的成員之一。1961年，卡斯楚政府舉行與藝術家和設計家、作家的會議，開創了政府與文藝界合作的關係。年中，卡斯楚在總結會議上發表談話，提出古巴作為一個社會主義國家的藝術原則和立場；他一方面保證文藝創作的自由，但是同時強調這種創作自由必須是在社會主義的意識形態之下，為革命服務。一切反革命的、反政權的創作都不允許存在和發展。文藝創作是屬於人民的，而不是為被推翻的統治階級服務的。在這個大前提之下，藝術家和文學工作者享有最大限度的自由。卡斯楚還提倡各種大眾喜聞樂見的藝術形式，包括流行歌曲、舞蹈、電影、戲劇、海報、詩歌等等。而傳統的、具有學院派形式特點的藝術，因為屬於陽春白雪式的高

調範疇，因此不宜提倡；他的原則是普及在先，提高在後，先有下里巴人，再談陽春白雪，提高必須是在普及的基礎上。卡斯楚這席談話，奠定了古巴文藝創作的基本原則和路線。

古巴在革命之後，實行了文藝工作者的公務員體制，所有的作家、音樂家、美術家、設計家都是國家的公務員，都向政府領取工資，領取藝術創作需要的材料和設備，而他們都爲政府工作。這樣，古巴的設計人員就有了穩定的工作，能夠在無需顧慮生活的情況下從事設計。

古巴的平面設計沒有傳統，它的發展完全是因爲革命的要求而刺激產生的。設計革命之後，由於政府有明確的要求，因此設計得到進一步的發展，其中出現了一系列重要的設計家，對於提高古巴的設計水準推波助瀾。這些設計家在沒有設計傳統可以依據的情況下，不得不從外國的平面設計汲取參考，比如波蘭的觀念形象海報、美國的圖釘派設計、各種現代藝術的形式，特別是普普藝術、歐普藝術等等，將之綜合起來，加入自己的革命內容，而逐漸形成獨特風格及隊伍。非常奇怪的是：古巴在政治和經濟上依靠蘇聯和中國的支持，但是在平面設計上卻絲毫沒有受到蘇聯和中國政治海報的影響，這使得古巴的海報能夠在社會主義國家中一支獨秀，非常突出。

古巴在六十和七十年代出現了一些新的平面設計家，其中比較重要的有從畫家和插圖畫家改行的平面設計家保羅·馬丁尼茲（Raul Martinez），在美國學習平面設計的青年設計家費利克斯·貝特朗（Felix Beltran，1938-）。

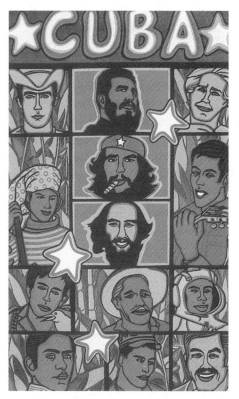

古巴設計家馬丁尼茲 1970 年設計的慶祝古巴革命的海報

他們的設計具有強烈的革命運動政治色彩，採用古巴民間藝術的形式，或者觀念形象設計的形式，達到不俗的效果。貝特朗是古巴政府革命行動委員會（the Commission for Revolutionary Action）的藝術顧問，主持了不少政府的政治運動宣傳設計項目。他的教育背景和自己的藝術、設計水準，使他指導下的項目都具有相當令人側目的高水準。

古巴政府成立了一系列主管文藝的政府部門，其中有管理電影、表演藝術、出版、展覽、音樂、寫作、美術等等具體活動的部門，這些部門都要求有平面設計，以促進它們的形象、推動政治主持的文藝發展。這種需求正是古巴平面設計得到一定程度發展主要原因。因爲文藝創作的對象是古巴人民，設計者必須考慮到如何設計出能夠爲廣大民眾喜見的海報來；他們採用價格低廉、色彩艷麗的絲網來印刷海報，加上形象簡單，具有通俗易懂的特點，很容易爲廣大民眾認識和了解。古巴海報的這種通俗性特點是顯而易見的。

卡斯楚政府認爲，支持所有國家的反美鬥爭成爲古巴政府長期以來的工作目的。他還成立了專門從事對外宣傳政治海報設計的部門，所有的海報經由古巴的「亞非拉團結組織」（OSPAAAL － Organization of Solidarity with Asia, Africa, and Latin America）主持和負責出版發行，並且對亞洲、非洲、拉丁美洲國家秘密出口。OSPAAAL 的海報因爲針對的是世界各個國家的共產主義運動戰士，特別是從事秘密游擊戰的戰士，因此必須考慮到難以用文字溝通的問題，所以海報設計必須採用能夠爲各國文化水準不高的戰士明瞭，因此對古巴的平面設計工作者帶來了真正的設計上的挑戰，雖然他們可以對不同的國家採用不同語言的文字口號，但是實質達到宣傳效果的還是強烈的視覺形象。因此古巴的海報設計具有非常強烈的、通俗的視覺形象，它們具有戰鬥性、鼓動性，而文字都非常少，有一些根本無需採用文字說明。愛蓮娜·沙拉諾（Elena Serrano）設計的宣傳古巴革命領袖在游擊戰爭中喪生的海報〈英雄的游擊隊之日〉（Day of the Heroic Guerrilla）就完全沒有文字，採用肖像，利用絲網印刷，以及當時流行的歐普藝術的發射狀構成，達到強烈的視覺目的；這個設計有兩個方面的特徵：利用布局形成對英雄人物的強調，和利用歐普設計造成神秘的視覺感。這是古巴革命海報的傑作之一。

（左）古巴設計家沙拉諾1968年設計，紀念古巴革命家「契」‧格瓦拉的政治海報〈英雄的游擊隊之日〉。

（右）尼加拉瓜設計家里維拉1985年設計的政治海報〈為了祖國、為了和平、為了未來！〉

　　除了古巴之外，其他拉丁美洲國家也有不俗的設計發展。比如尼加拉瓜，這個國家的左翼游擊隊桑地尼斯塔（the Sandinistas）在成立了左翼政府之後，為了宣傳自己的政治目的和宗旨，新政權大量發行海報，因此出現了尼加拉瓜前所未有的海報高潮。該政府成立了一所國立的新藝術學校，培養新一代藝術家和設計家。尼加拉瓜的藝術和色彩都具有這個熱帶國家的獨特民族特色：強烈的色彩，生動的形象，與眾不同的構思，引起世界設計界的注目。

　　尼加拉瓜最傑出的設計家是自學成才的荷西‧里維拉（Jose Salome Garcia Riveria）。他的作品具有非常典型的尼加拉瓜革命海報的特色，以非常簡單的形象和強烈的色彩，強調和平、發展和充滿希望的尼加拉瓜未來的主題，往往採用青少年、鴿子等等形象，但是通過他的近乎幼稚的設計，達到很高的藝術水準。

　　大部分社會主義國家的海報依然是採用現實主義的方法來設計的，其中比較突出的是前蘇聯和中國大陸的大量政治海報。這種設計的手法，在北韓、越南的海報設計中也非常普遍。

　　南非長期的種族隔離政策受到世界各個國家的譴責，大量的藝術家和設計家利用設計來反對種族隔離的立場。而南非本身的設計家也在海外設計政治海報，反對種族隔離，他們這些海報通過各種管道運入南非，對於反對種族隔離很有鼓舞作用。在長期的種族隔離時期，南非的平面設計力量基本是在海外，特別是在美國、歐洲、古巴等地形成的。

　　海報是鬥爭的宣傳武器，因此凡是具有衝突的地方，海報往往發展得很有特色。比如以色列和巴勒斯坦的長期對抗，巴勒斯坦人在被佔領的西海岸和加沙地帶進行的秘密武裝鬥爭「因地法塔」（Intifada）從1987年開始，使這兩個被以色列佔領的地區的形勢日益緊張，海報設計也自然成為重要的反抗手段。因為條件限制，大部分這個運動的政治海報是在巴勒斯坦以外設計和印刷的，比如巴勒斯坦旅居美國舊金山的設計家薩里姆‧亞奎伯（Salim Yaqub，1963-）在1989年設計的反以色列佔領、紀念「因地法塔」成立兩周年的海報就是這種海外設計、針對國內武裝鬥爭的設計典型例子之一。這張海報在全世界各地流傳，對於宣傳巴勒斯坦的立場和「因地法塔」的武裝鬥爭立場有很大影響力。

　　二十世紀下半葉的觀念形象設計對於世界平面設計的發展來說，是非常重要的一頁。它豐富了設計的手法，進一步強調設計上個人和社會個別群體的觀念的表達，將良好的視覺傳達功能和藝術手法、將針對大眾的視覺傳達效果和個人的表象結合起來，從而把平面設計推進到一個新的高度。隨著技術的發展，視覺傳達的方式變得越來越複雜，方式也越來越多樣化；通訊技術的日趨完善，媒介的多元化，都對平面設計造成了新的促進和壓力。在這種情況下，平面設計開始向更新的未來發展。

16 國際語言和國際對話

導言

　　隨著社會的發展，技術的不斷前進，平面設計日益成為國際交流的重要工具和必要手段之一。這種發展的必然趨勢之一，就是各國的設計中民族特徵逐步消失，被國際特徵取而代之；雖然國際性的設計可以帶來傳達上的方便，但是缺乏了民族性，卻是千篇一律的設計，缺乏了生動性和多元性。由於國際交往、國際貿易的急劇增加，國際對話也與日俱增，這樣的發展結果，是國際視覺語言的形成，國際主義設計成為不可阻擋的潮流，從亞洲到拉丁美洲，從北美到歐洲，無論是在紐約、洛杉磯還是在東京、香港，布宜諾斯艾利斯或者斯德哥爾摩，北京還是台北，全世界的視覺語言，無論是廣告、海報、交通標誌，以至到電腦網路，設計上日益趨同，是一個有目共睹的大趨勢，絲毫沒有任何力量能夠改變這個發展的方向，因為人類溝通的需求，國家對話的頻繁，造成了視覺傳達的共同要求，國際主義顯然是一個無法擺脫的基本設計方式。國際主義不僅是在平面設計上成為無法擺脫的主要設計方式，而且在建築設計、工業產品設計、服裝設計，環境設計、城市規劃設計，乃至到藝術上，也成為不得不沿用的主要方式。雖然國際主義平面設計早在五十年代就在瑞士形成，到六十年代影響西方各國，而到了九十年代它依然具有這種絕對的影響力，並且從影響的範圍和深度來看，可說是有增無減的。視覺傳達設計上的刻板、高功能化、理性化是不可阻擋的發展趨勢和方向，這一點是無可置疑的。不但如此，設計教育，包括平面設計教育也出現了國際主義化的發展趨勢，全世界的平面設計教育基本的模式是相似的，可以說國際主義設計完全壟斷了先進國家和大部分發展中國家。但是，設計同時是民族文化的組成部分，這種國際主義的壟斷性發展自然造成民族性的削弱，乃至最終被消滅，因此，全世界在平面設計上日益趨向相似的時候，有一些設計家開始關切設計的個性及民族特徵的問題，貫穿了從六十年代到現在為止的整個平面設計的發展過程，始終沒有得到真正的解決。

　　1966 年，德國平面設計家奧拉夫‧盧（Olaf Leu）曾經提到：德國的設計已經沒有任何民族性了。他指出：雖然有些人對於這個發展是非常高興的，但是並非人人如此，很多設計家對此是擔心的。他指出，有相當一個時期，壟斷德國平面設計的是瑞士發展起來的國際主義平面設計風格（the International Typographic Style）和美國的平面設計，這種情況不僅發生在德國，在全世界各國也有程度不同的發展，整整三十年中，設計只有兩個主要的依據，何其單調！

　　八十年代以來，平面設計界和其他設計界一樣，受到新媒介、新技術的挑戰，這個刺激因素就是電腦的發展和迅速地進入設計過程，漸漸取代了從前的手工作業方式，不僅僅是電腦的發展，其他的電子技術發展也使設計發生了很大的變化，比如傳真機的廣泛運用、電視技術的全球化和新的全球新聞電視頻道CNN、電腦網路系統和電子郵件、行動電話的廣泛運用等等，這些技術使原來相距很遠的距離變成近在咫尺，把世界變成一個馬謝‧麥克盧漢（Marshall McLuhan）稱為的「地球村」（global village）。這種技術的發展，一方面刺激了國際主義設計的壟斷性發展，同時也促進地球上各個不同民族的設計文化的綜合和混合，東方和西方的、南部和北部的設計文化和其他文化一樣，通過這個地球村的頻繁交往而得到交融，因此，國際主義的趨勢之下，其實也潛伏了民族文化發展的可能性和機會。這種情況，自然造成設計上一方面的國際主義化，另外一方面造成了多元化的發展。設計不是完全面臨單一風格的壟斷，而是在新的交流前提下出現了統一中的變化，產生了設計在基本視覺傳達良好的情況下的多元化發展局面，個人風格的發展並沒有因為國際交流的增加而減弱或者消失，而是在新的情況下以新的面貌得到發展。

　　英國的平面設計是一個很好的例子。這個國家的平面設計在戰後受到國際主義平面設計和美國設計的雙重影響，本身的設計很難得到樹立和發展。英國的平面設計家試圖利用自己的特點，來對國際主義平面設計風格進行詮釋，利用補充的方式，一方面豐富了國際主義風格，同時也樹立自己的特徵。其中比較突出的人物是英國設計家赫伯特‧斯賓塞（Herbert Spencer，1924-），他強調在國際主義壟斷設計的時候，依然維護和提倡英國本身的設計風格，通過講學、寫作和實踐來提倡自己的立場，言傳身教，努力振興英國自己的設計。他對於設計和藝術都具有很深刻的理解，因此，他能夠把藝術和設計綜合在一起，並且把英國自身的藝術揉入平面設計，對於促進民族設計風格有積極的影響。他曾經出版過設計期刊《版面設計》（Typographica），並且在 1969 年出版了《現代版面設計的先鋒們》（Pioneers

阿蘭·弗里契等人於1965年設計的《平面設計》雜誌封面

弗里契1965年為義大利佩列利公司的產品拖鞋所設計的海報；海報中的雙層巴士上層透空，不但可以看見乘客都穿著拖鞋，並且也組成了公司佩列里的名稱和標記。

of Modern Typography），這些工作，教育了整整一代英國平面設計家，並且也產生了積極的國際迴響。

英國戰後開始組織自己的平面設計中心的設計家包括有阿蘭·弗里契（Alan Fletcher，1931-），科林·佛布斯（Colin Forbes，1928-）和鮑伯·基爾（Bob Gill）等人，當基爾離開了他們的設計事務所之後，修·克羅斯比（Theo Crosby，1925-）又加入，成立了克羅斯比·弗里契·佛布斯設計事務所（Crosby, Fletcher, Forbes）。這個公司成立的目的，有很大的程度是為了振興英國的設計，這個設計中心從事平面、展覽、工業產品等設計，在戰後的年代發展非常迅速，一方面遵循國際主義平面設計的基本原則，達到良好的視覺傳達效果，同時也非常注意發展本身的特點，從英國設計的立場出發，結合各種現代藝術、現代設計的因素，以形成自己設計事務所的面貌。通過戰後多年的發展，這個設計事務所的成就顯著，得到世界平面設計界的注意和讚賞，而加入這個設計事務所的設計家也與日俱增，因此，這個公司不得不改變名稱。新的公司成立於1972年，名稱是「五角設計」事務所（Pentagram），這個事務所在1990年在英國的倫敦、美國的紐約和舊金山都有設計部門，員工總共約一三〇人，是世界目前最具有規模的綜合設計事務所之一。這個設計事務所的主要內容依然是平面設計、版面設計，同時也兼其他產品設計和展覽設計等

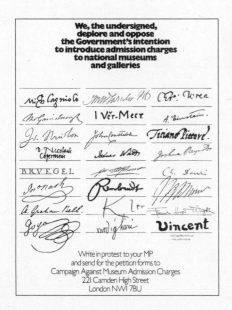

（左）科林·佛布斯1970年設計的抗議公共博物館收費的海報，上面是一系列著名藝術家抗議的簽名。

（右）弗里契等人在1968年設計的電影公司文具，電影公司三位創立者的照片印在信紙上端。

等。這個設計事務所自稱是世界第一個交叉學科的設計中心，負責設計的主要人物包括一個建築設計師、一個工業產品設計師和三個平面設計師，1990年代以後，「五角設計」把設計活動擴展到美國德克薩斯的奧斯汀（Austin）和香港，一共有十六個合夥公司，利用這種多學科和國際的合作關係，「五角設計」能夠得到更大的發展。它的設計從完全功能性的平面設計，到完全復古的產品設計，無所不包，具有在經濟競爭和商業競爭中的強大的生命力，這是英國設計界在戰後突破美國壟斷的重要成就之一。

（上）弗里契等人1968年設計的花卉公司企業標誌，採用文藝復興風格，裝飾性很強。

（下）佛布斯1966年設計的鋅發展協會的鑄造會議標誌，利用正負的陰影處理，突出鑄造的效果，十分強烈。

這個設計事務所非常注意如何解決設計中的問題，絕對不僅僅是玩弄形式遊戲而已，這也正是為什麼這個設計中心能夠壯大，並且得到如此驚人的發展的原因之一。功能主義雖然具有刻板的面貌，但是也具有本身的合理性，因此，「五角設計」的方式是把功能和形式加以高度的統一，達到良好的設計效果。這個公司的設計宗旨是智慧、視覺傳達問題的適當解決和良好的美學特徵的綜合。「五角設計」近年開始把業務擴展到電視、錄影資料等新的範疇上去，並且承接了大量的國際活動總體設計，比如1994年的世界杯足球賽、美國哥倫比亞廣播公司多季奧林匹克運動會的視覺設計、艾萊克塔娛樂公司（Elektra Entertainment）的企業標誌系列設計等等。這個公司在1997年的主要部門負責人如下：紐約公司：麥克·貝魯特（Michael Bierut）、麥克·格里克（Michael Gericke）、伍迪·皮特爾（Woody Pirtle）、波拉·雪爾（Paula Scher）；舊金山公司：基特·亨里奇（Kit Hinrichs）；奧斯汀公司：羅威爾·威廉斯（Lowell Williams）；倫敦公司：大衛·希爾曼（David Hillman）、約翰·麥科奈爾（John McConnell）、加斯圖斯·奧勒、約翰·拉什沃斯（John Rushworth）；香港公司：大衛·希爾曼（David Hillman）。

「五角設計」是把現代設計的要求和英國強烈的歷史感結合在一起的典範。具體到設計上來說，這個公司的設計採用了比較簡單的、但是具有歷史象徵意義的幾何圖形作為企業形象標誌，形成既鮮明、容易記憶，有具有歷史感的形象。無論是觀念、視覺傳達都體現了英國人的聰明才智，特別是在英國萌發的「普普藝術」，也在「五角設計」中得到充分的體現，從而擴大了歷史的涵括範圍，把1960年代的大眾文化的也作為英國的傳統，包括到設計的動機中去。「五角設計」使英國在戰後國際主義設計瀰漫的時候，突破了單一的風格，提供了多元的、民族性的選擇。

1·日本的戰後平面設計

日本是戰後發展起來的經濟大國，這個地域狹窄而人口眾多的國家，歷史上向來就具有非常強烈的平面設計意識，日本的書籍插圖、木刻印刷海報（浮世繪）、各種傳統包裝等等，都具有世界性的影響力，特別是十九世紀末到二十世紀初期，日本的平面設計和建築設計在西方刺激出「新藝術」設計運動來，這對於一個東方國家來說，其國際設計影響力是前所未有的。

日本的經濟發展是韓戰結束之後開始的，韓戰之後，美國大力促進日本工業發展，採取了各種各樣的支持，包括直接資助、技術轉讓、人員培訓、美國市場對日本產品完全開放等等，作為美國來說，扶植一個經濟強大的日本，是要用來扼制共產主義的擴展，完全是出自戰略目的的考量，而日本卻在這種冷戰的對峙中得到很大的好處及前所未有的良好發展條件。日本的設計，也是在這個時期快速發展起來的。其中也包括平面設計發展。

日本是一個具有悠久歷史的東方國家，其設計與西方設計無論從傳統角度來說還是從民族的審美立

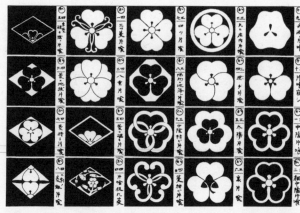

(左) 日本現代平面設計家山城隆一 1961 年設計的植樹活動海報，運用漢字「木」、「林」和「森」重疊，形成森林效果，是採用漢字設計現代平面作品比較早的探索。

(右) 這是日本傳統的圖案，日本現代平面設計家往往從這些圖案中演變出眾多的現代設計作品來。將亞洲的民族傳統和現代視覺傳達設計結合，是日本以及其他亞洲國家平面設計界的努力方向之一。

場來說，都具有很大的區別。日本為了贏得國際市場，不得不大力發展其國際主義的、非日本化的設計，與此同時，日本的設計界也非常注意設計發展時如何保護傳統、民族性的部分，使國家的民族的、傳達的精華不至於因為經濟活動、國際貿易競爭而受到破壞和損失。日本的平面設計因此自然形成了針對海外的和針對國內的兩大範疇，凡是針對國外市場的設計，往往採用國際能夠認同的國際形象和國際平面設計方式，以爭取廣泛的了解；而針對國內的平面設計，則依據傳統的方式，包括傳統的圖案、傳統的布局，特別是採用漢字作為設計的構思依據，比如平面設計家山城隆一（1920-）設計的關於保護日本的森林資源的海報，就採用漢字「木」、「林」和「森」反覆結合，文字本身就是森林的形象，這種方式，對於西方人來說毫無意義，無法產生聯想和認同，更不要說美學價值，但是對於使用漢字的廣大日本人來說，則具有非常精到的構思和含義，得到廣泛的歡迎和稱讚。這個設計表明了東西方之間文化的差異和這種差異在平面設計上的體現。

　　日本在 1920-40 年代之間完全捲入為了擴展海外殖民地的侵略戰爭，沒有發展現代設計和現代藝術，因此，日本的現代設計是 1950 年代之後才逐漸發展起來的。雖然 1931 年，日本已經有部分留學德國包浩斯設計學院的畢業生企圖成立日本的包浩斯，他們甚至在一個不長的時期中還把包浩斯的課程和教學方式引入東京的一所建築和設計學院中（the Shin School of Design and Architecture in Tokyo），但是成果並不顯著，隨著戰爭的爆發，這種努力也付諸東流。日本一個早期的設計教育和設計先驅龜倉雄策（1915-）曾經在 1937-48 年間出版了日本最早的包括設計在內的一本文化雜誌，企圖喚起民眾對於設計的覺悟，但是成效也非常微弱。他在戰後全力推動日本的設計事業，成為日本現代設計的奠基人以及日本現代設計之父，在他的領導下，日本的平面設計終於在1950年代開始向現代化方向發展，很快成為世界平面設計中非常有特色的一支。在他的促進下，日本設計界首先改變了認為平面設計必須是手工繪畫的這種觀念，同時，平面設計和其他設計只是屬於手工藝這種低層的職業的社會觀念也發生轉變，設計地位逐步提高，終於形成了專業地位。

　　從1950年代開始，日本設計界對於歐美的現代主義設計做了歷史的、全面的審閱和了解，他們自己的理性的設計美學與歐洲的構成主義美學之間具有相當多的類似處，因此，日本的設計家，特別是平面設計家對構成主義是情有獨鍾。構成主義設計和藝術對於幾何結構，特別是縱橫結構的嚴格分析和運用，使日本設計界入迷，但是，日本設計更加喜歡對稱化的布局，而不是構成主義的非對稱化方式，中軸對稱是日本長期的傳統設計的組成部分之一，因此日本的設計對歐洲的構成主義做了調整，日本的設計還加入了一些簡單化的象徵性圖案，比如花草、動物、植物紋樣等等。

　　日本戰後發展起來的現代設計是非常有組織的，其中包括個人的、設計界的組織活動和日本政府的

支持性組織活動兩個方面，龜倉雄策在這個組織活動中具有重要的促進作用。他在1950年代就組織了日本廣告藝術俱樂部（the Japan Advertising Art Club），1960年，他把這個組織擴大成爲日本設計中心（the Japan Design Center），使之成爲全日本的設計核心和組織核心。他自己也因而成爲日本設計的精神領袖。這個組織，全面地促進了日本設計的發展，使日本的平面設計和工業設計迅速達到國際水準。

龜倉雄策的設計就是現代化和民族化結合的的典範，他非常注意日本的設計應該具有國際能夠認同的基本視覺因素，同時具有日本的民族象徵性。1964年日本東京舉辦國際奧林匹克運動會，龜倉雄策負責設計總體的平面內容，包括標誌、海報、視覺傳統系統等等，這個龐大的設計計畫，對他來說具有相當重要的意義，首先，能夠通過這個設計表現國際主義風格和日本民族內容的結合可能性，其二，這是在世界樹立日本設計形象的最佳機會，通過這個設計，還可以促進全國的設計意識，提高日本人對於設計的重視。他的這個設計是完全國際化的，無論是形象、視覺標記和符號、色彩還是總體視覺設計，都具有典型的國際主義色彩，但是，他在整個設計中牢牢地貫通日本國旗紅色圓形—即所謂太陽的符號，把這個圓形和國際奧林匹克運動會的五個圓環聯繫在一起，取得既有民族特徵，又具有準確的國際認同的效果，是國際奧林匹克運動會系統設計中的傑出作品。通過這個設計，龜倉雄策也成爲日本公認的設計大師，而設計思想也在日本扎下了牢固的基礎。

日本現代平面設計的另一個重要的奠基人是平面設計家增田正（1922-），他戰後才改行從事設計，早期參加了日本著名的電通廣告代理公司（the Dentsu Advertising Agency），在廣告公司工作期間，對利用攝影作廣告感到興趣，並且也希望能夠形成自己的、由志同道合的同事組成的設計班子。1958年，他成立了以自己姓名命名的增田正設計學院（the Masuda Tadashi Design Institute）。當時，大部分日本的設計師認爲攝影師和插圖畫家的工作不過是受設計師的指揮，服從設計的任務和指令而已，本身並沒有什麼創造力。而增田正卻認爲：好的設計必須是團體工作的結晶，所有的設計人員，應都是一個不可分割小組的成員，團隊精神是達到高水準設計的必要原則，因此，在他的學校和設計事務所中，都特別強調團隊精神和集體工作方式。他強調設計的各個部分沒有重要和不重要的區別，重要的在於所有的平面因素爲了平面設計的最高目的而服務，所有的因素必須協調、平衡、互相關聯和互相支持，他作爲設計集團的領導，除了提出設計觀念，掌握設計過程之外，重要的工作是協調各類人員的工作。他在設計上強調色彩、形式的對比關係，突出主題是核心內容。他當然也傾向採用國際主義風格，但是，他在設計的時候也採用了一些日本民族的動機，努力達到國際性和民族性的結合和協調。他是戰後日本平面設計界最早廣泛採用攝影作爲設計的形式主題的代表人物，對後來的日本平面設計發展具重要的主導作用。

日本傳統文化中對於縱橫線條和簡單幾何圖形的喜愛，是日本戰後的平面設計家對歐洲的構成主義有濃厚興趣的原因。有部分早期的平面設計家努力從構成主義中尋找自己設計的參考依據，其中一個典型的代表是設計家永井一正（1929-）。他在簡單的縱橫線條之中找到合理的因素，加上攝影、插圖，組成有聲有色的新平面設計作品。他的縱橫線條運用，包括形成的標準單位—模數單位，利用模數單位進行設計，與德國當時烏爾姆設計學院、布勞恩公司的系統設計具有異曲同工之妙。也是非常典型的國際主義設計方式。而他的這種國際主義方式，其實起源於日本民間的、傳統的裝飾和設計內涵，因此，既是民族的，又是國際的。比如他設計的1984年在巴黎舉行的日本十二個平面設計家的作品展覽—「傳統與新技術」（Tradition et Nouvel les Techniques）海報就利用這種具有模數關係的簡單幾何圖形組成強烈的視覺形象，得到西方設計界廣泛的好評。

永井一正強調的是線，而另外一個日本平面設計家田中一光（1930-）強調的是面和平面的空間，並且把面和空間作爲自己設計的核心。他1950年畢業於日本京都市立美術學院，對於包浩斯發展起來的設計上的國際語彙和國際主義平面設計的風格非常感興趣。1963年，他開創了個人設計事務所，將國際主義風格作爲自己設計的基礎，加以多元化的發展。他也採用方格網絡作爲平面設計的基礎，達到高度次序性和工整性的效果。他採用色彩鮮艷、跳躍的幾何面組成形象，色彩往往比較接近，達到色彩和諧的目的；除此之外，他還經常採用日本傳統的風景、傳統戲劇臉譜、書法、浮世繪等作爲裝飾動機，把這些高度民族性的裝飾主題安排在方格網絡中，統一而具有韻味，國際也同時是民族的，比如1981年設計的亞洲演藝學院的日本表演海報（"Nihon Buyo" at the Asian Performing Arts Institute）就是這種風格的典型。

日本戰後較具影響力的現代平面設計家還有五十嵐威暢，他也是一個努力結合東西方設計的重要人

（上左）日本平面設計大師龜倉雄策 1954 年設計的書籍封面，以手撕紙的方法組成漢字，把英文名稱藏在漢字中，是早期成功地把民族傳統風格與現代設計的目的結合在一起的例子。

（上右）龜倉雄策 1957 年設計的日本雜誌《觀念》封面，採取國際流行的風格，表現日本設計家多元、多面化的設計能力。

（中左）龜倉雄策 1970 年設計的日本大阪世界博覽會海報

（中中）龜倉雄策 1980 年為立體聲音響製造公司所設計的海報

（中右）橫尾忠則 1981 年海報作品

（下左）永井一正 1982 年為東芝電器公司設計的廣告

（下中）永井一正 1982 年設計的展覽海報

（下右）龜倉雄策 1964 年設計的東京奧運會海報，其上的奧運會標誌也是他設計的。

（上左）五十嵐威暢 1981 年為 PARCO PART3 百貨公司設計的企業形象系列

（上右）日本設計家五十嵐威暢 1982 年設計的「1985 大展」海報

（下左）增田正 1964 年設計的《腦》雜誌的封面，可以明顯看到西方設計的影響。

（下中）日本設計家田中一光設計的草月會展覽海報

（下右）日本設計家田中一光 1981 年設計的日本舞樂表演海報，具有很強烈的民族特色，同時也創造了國際性的視覺語言，是日本戰後傑出的平面設計作品之一。

物。他 1968 年畢業於東京的多摩美術大學（Tama University），之後在美國的加州大學洛杉磯分校（the University of California, Los Angeles）獲得設計的研究生學位。他回國的時候，發現日本的企業對海外畢業回來的設計家的待遇並不公平，因此開創始了自己的設計事務所，從事各種設計，包括商標、企業形象系統、環境設計、平面設計和產品設計。1976 年五十嵐威暢開始利用方格網絡設計正方立體形英語字體，這種字體利用透射的方法，形成立體的形象，很有特點，日本 1985 年的國際博覽會（the Expo'85）海報中採用了他這種字體，效果現代和生動，因此得到世界平面設計界的公認。這是日本平面設計家設計外文字體得到國際認同的最先一人。這種字體因為採用縱向的立體形式，因此每個字母好像一個建築物一樣，被稱為「建築體字母」（Architectural Alphabets）。1983 年，他用了近十年的時間設計海報掛曆（the Igarashi Poster Calendar），五十嵐威暢開始為美國紐約的現代藝術博物館設計掛曆，一共用了五年時間，之後再為日本的字母畫廊（the Alphabet Gallery in Tokyo）設計掛曆，這些掛曆的設計中，都廣泛地採用了「建築體字母」作為視覺傳達的中心。在這個漫長的設計過程中，五十嵐威暢設計出大量的新字體來，總數達到 6226 個之多。

五十嵐威暢承認：他的設計中有95%是建立在方格網絡的系統的基礎之上的。他的設計包括了英語字母和日本的假名和漢字，他把字的各種組成部分，比如點、線、鉤、捺統一化。他最傑出的是英語字母的設計，利用嚴格的方格網絡作為基礎，把英語字母規範在內，把X、Y這兩個具有交叉的字母作為數學規範的基礎，統一全部字體。他的字體設計工整、規範，因此很容易進行立體化處理。加上色彩、陰影、肌理和模糊處理，藝術效果非常強烈。

　　另外一個戰後早期的日本現代平面設計家是橫尾忠則（1936-）。他對於日本的傳統浮世繪木刻印刷藝術和歐洲的超現實主義、達達主義藝術具有同等濃厚的興趣，1960年中期以來，他開始採用木刻式的黑白線描從事設計上的插圖，而色彩採用平塗方式，色彩基本是採用照相技術塗上的，他在設計海報和其他的平面作品的時候，大量採用日本流傳廣泛的漫畫，使自己的設計具有濃厚的日本民俗藝術色彩，但是這些圖形的組合，又具有超現實主義或者是達達藝術的鮮明特徵。把日本的民俗藝術和現代藝術結合起來，用於平面設計，橫尾忠則應該是最早的一個了。他大量運用圖形和字體的拼貼處理，這種方法，是達達藝術最常用的。而他的通俗的題材，特別是大量採用江戶時期的浮世繪題材，又使他的作品具有濃厚的世俗色彩，增加了他的作品的波普的特徵。1960到1970年代，橫尾忠則作品中的這種方式越來越強烈，成為他個人的風格。他設計的海報中充滿了超現實主義或者達達主義與普普藝術的混合特點，比如把日本的武士放在巴黎的凱旋門前面，一群蝴蝶在火山前面飛舞等等，怪誕而具有當時反文化潮流的特色。他的代表作品有為「第六屆東京國際印刷雙年展」（The Sixth International Biennial Exhibition of Prints in Tokyo）設計的海報，這張海報設計包括了各式的拼合技法，利用印刷版網紋組成的插圖形象，加上噴畫技法描繪的背景，日本式的書法和裝飾圖案花邊，人物形象拼砌重疊，這種超現實主義的方法，的確令人耳目一新。1970到1980年代，橫尾忠則的作品更加神秘古怪，他的作品一方面受到日本傳統文化薰陶，另外一方面在美國文化影響下發展，反映了這樣一代設計家的複雜心態，加以自己的詮釋，形成新的設計和藝術風格。這種做法，與當時流行的搖滾樂、「披頭四」樂團、嬉皮運動有非常密切的文化、意識形態關係。

　　另一位日本戰後初期重要的現代平面設計奠基人是福田繁雄（1932-）。他原來是專門從事單幅漫畫創作的漫畫家，這個背景對他的設計影響很大，他的設計因此具有濃厚的幽默性。比如他在1975年設計的〈1945年的勝利〉（Victory 1945）這張海報，利用獨幅漫畫的方法，描繪了一個炮彈飛入大炮口的形象，諷刺戰爭的結果是自取滅亡，含義深刻，也很幽默。這個紀念第二次世界大戰結束三十周年的國際海報設計，得到國際平面設計大獎，他的作品沒有日本民族傳統設計的特徵，完全是基於國際化的視覺傳達需求設計的，甚至他的幽默性也是國際的，因此他的作品能夠廣泛流傳和受歡迎。他設計的一個日本百貨公司的海報，利用正負、陰陽方法描繪舞蹈中的男性和女性的大腿，一上一下，具有錯視的特

（右）日本設計家五十嵐威暢1990年設計的海報式掛曆

（左）橫尾忠則1966年設計的演劇海報，利用平面因素體現東西方相較的觀念。

（上右）日本設計家福田繁雄 1975 年設計的海報〈1945 年的勝利〉，炮彈回到大炮口，簡練地說明日本發動戰爭而自食其果的結局。

（上左）福田繁雄 1975 年為日本百貨公司設計的海報，非常巧妙地利用黑白、正負形成男女的腿，簡單而有趣味。

（下左）福田繁雄 1985 年設計的海報

（下中）日本設計家佐藤晃一 1974 為美國的梅百貨公司所設計的〈新音樂媒體〉海報

（下右）日本設計家佐藤晃一 1984 年為「地圖公司」設計的〈橢圓音樂會〉海報

徵，饒有趣味，非常生動，得到國際設計界的一致好評。福田繁雄的作品充滿了娛樂、幽默特點，常常有令人意想不到的巧妙構思，而描繪本身簡單、樸素，能夠為大眾接受，因此他成為日本和外國都喜歡的一個現代設計家。

日本現代平面設計經常不太採用文字說明，基本標題也可有可無，文字並不是最重要的設計內容。這種特點的產生原因，可能與日本的禪宗佛教傳統重意會有關。說到佛教禪宗傳統，必須提到另一個戰後新一代的平面設計家佐藤晃一（1944-）。他是在戰爭快結束的時候才出生的，在戰後初期學習設計，對於日本的禪宗非常感興趣，在自己的設計中努力傳達清靜無為、樸實無華、強調自我修養、重視禪的精神。他的作品，往往具有寧靜、緲遠、出世、乾淨、簡樸的特徵，與其說是商業海報，倒不如說是日本文化和日本宗教精神通過平面設計的流露。他往往在設計中強調對立的方向，作為對禪的解釋：傳統的和未來主義的、東方的和西方的、明與暗。他長於日本俳句，設計中往往有詩的味道。對於重視文化隱喻性的日本人來說，這種海報和其他的平面設計不但是能夠接受的，而且也受到高度評價。佐藤晃一在一片商業潮流中脫穎而出，成為最具有文化內涵的一個新設計家。1980年代以來，他開始廣泛

地採用日本書法作爲設計的另外一個動機，他在 1984 年設計的音樂會海報（"Ellipse Music'84" for Map Company, Ltd.）就利用紅色的背景、轉而成爲黃色和藍色的書法，表現了音樂的力量和精神，受到廣泛的好評。

日本戰後開始發展起來的現代平面設計，經過四十年的發展，已經成爲非常成熟的設計體系。日本與歐洲、美國的設計具有相當密切的關係，在現代藝術、現代設計、現代文化等等方面，日本必然受到西方文化的深刻影響。重要的是日本的設計家並沒有對西方的設計亦步亦趨，而是在國際風格、流行的西方風格與日本的民族設計中找尋結合的可能性，而戰後到1990年代的日本現代設計發展過程，表明它的這個探索是成功的，民族繪畫、民族傳統設計風格、民族文化觀念、民族的色彩、民族的審美立場、民族的文字（特別是書法）等等，都能夠在一定水準上得到保存和發展，通過與現代設計的結合，得到國際的承認。日本的平面設計發展，影響了許多遠東的亞洲國家和地區，比如韓國、台灣、香港、新加坡等等，通過這些國家的設計家的共同努力，在 1990 年代前後形成了遠東平面設計的新面貌。

所謂遠東的平面設計新面貌，其實在很大程度是是指把民族的動機、民族的風格，包括文字和書法和國際主義的平面設計原則、現代藝術的手法結合起來的方式，日本在五十、六十年代就開始有各種試驗和探索，其他遠東地區和國家也在七十年代前後開始進行了類似的試驗和探索，取得相當可觀的成就。比如香港的平面設計界就是一個非常突出的典範，是把中國的民族特徵和國際性的視覺傳達要求、現代藝術的一些特徵融爲一體的典範。香港從七十年代開始已經在平面設計上初露頭角，到八十年代成爲亞洲不可忽視的重要平面設計中心，湧現了一批具有有才能的平面設計家，其中石漢瑞（Henry Steiner, 1939-）、韓秉華、靳隸強、陳幼堅、蔡啓仁、余奉組、李家升、張再厲、關惠芹、譚鎮邦、古正言、鄧昭瑩、李永銓、劉小康、余志光、雷志良、張廣洪等都有重要的建樹（圖見363頁）。因爲本書主要是討論國外的平面設計發展，因此不在這裡強調。

2・超人文主義與超平面設計

人文主義（Mannerism）是歐洲文藝復興時期產生的新詞彙，描述在資本主義產生初期在文化和藝術上擺脫中世紀文明對人的束縛，強調文化和藝術上人的地位和人的表現，是人類文化的重大發展和突破，代表了新的文化時代的到來。人文主義雖然一方面具有個人表現的特徵，但是，它的發展背景是現代科學技術，因此，它具有濃厚的科學性和理性特點，比如在藝術中發展出高度科學性的透視、解剖和科學色彩學，就是科學技術的理性基礎影響文化的例子。這種情況，在二十世紀的設計中也有相似之處：自從 1940 年代以來，特別是戰後 1950 年代以來，世界平面設計上出現了現代主義、國際主義風格，它的基礎也是科學技術和理性化，強調視覺傳達的功能特點，否認個人感受和個人風格在設計中的地位，其中以戰後在瑞士發展起來、之後風靡世界的瑞士國際主義風格最具有代表性。二次大戰後壟斷世界平面設計的是理性的、單一的國際主義風格，這種非個人化的、單一的、壟斷的、強調技術而不是人的個性的風格，引起新一代的青年設計家的不滿，因此，到1960年代之後，有一批青年平面設計家利用當時流行的普普文化特點來擺脫國際主義長期的束縛，強調設計上個人的表現及地位，因此，他們稱自己的這種探索爲「超人文主義」（Supermannerism）。「超人文主義」的宗旨是反對國際主義設計上的單一、理性、簡單化、幾何形式化的傾向，把個人情緒、個人的感受重新導入設計中去。「超人文主義」其實是六十年代反文化潮流在設計中的反映。

另外一個更加重要的設計發展趨向是後現代主義的興起，後現代主義其實沒有一個統一的面貌，如果說相同的地方，主要是在於這個運動的各個分支都具有反現代主義和國際主義的基本立場。後現代主義設計運動首先是從建築設計產生的，逐步延伸到各個設計領域，而平面設計開始並沒有後現代主義，而是由建築設計家把平面設計的某些因素運用到建築的表面上，作爲一種符號來象徵後現代主義的裝飾傾向。因此，平面設計與建築設計的結合開創了設計活動中一個嶄新的篇章。

1960年代以來，平面設計開始與建築結合，在很多重大的建築項目中都採用了巨大的字體和平面形象來強調建築的內容，這種發展趨勢也促進了平面設計的變化。對於這個時代衆多的簡單的、「少則多」的現代主義和國際主義風格建築來說，最適合的形象是瑞士國際主義平面設計風格，最理想的字體是「赫爾維提加」字體，在平面設計上出現了採用簡單的、龐大的幾何圖形、赫維提加類型的無裝飾線字體和強烈色彩的設計，以適應國際主義的建築環境（具體關於國際主義建築風格請看看筆者的《世界現代設計 1864-1996》一書的有關章節）。這種風格被稱爲「超平面風格」（Supergraphic）。「超平面風格」

並不完全是國際主義風格，雖然它採用了國際主義風格的許多相同的設計因素，比如無裝飾線字體、幾何圖形等等，但是它的宗旨是把這些功能因素加以誇張處理，達到新的裝飾效果，而不是取消裝飾。這種趨向，是平面設計開始參與建築設計、環境設計的開端，平面設計能夠改變環境、建築的感受，通過色彩、形象來增加並強調某種心理的感受，平面設計的範疇開始擴展到其他設計的範疇中去了。「超平面風格」的另外一個重要的特點是：大部分從事這種風格設計的設計家都是後現代主義風格的建築師，他們通過採用部分強烈的平面形象，特別是簡單的幾何圖形，把這些形象運用到建築上，達到強烈的否定國際主義建築風格的目的，從而開創了建築上「後現代主義」風格的一種方法和手段。

60 年代以來，西方從建築設計開始了「後現代主義」運動，重新採用裝飾來反對單調的國際主義風格，美國建築家溫圖利為運動的發起人之一。圖為1967年溫圖利的建築比賽設計模型，具強烈的裝飾化傾向。

比較重要的「超平面風格」設計家是奠定後現代主義建築運動的羅伯特‧溫圖利（Robert Venturi，1925-）。溫圖利是美國費城人，畢業於耶魯大學建築學院，他是最早提出後現代主義宣言的人物，反對刻板的、單一的、「少則多」原則的現代主義和國際主義風格，提倡從歷史時期的裝飾風格和美國的俗艷通俗文化中找尋裝飾的借鑒，從而改變設計的刻板面貌，他撰文主張建築界從美國的艷俗的賭城拉斯維加斯的文化和建築中找尋改革的借鑒。他這種驚世駭俗的主張，得到一批具有才幹的建築家的支持，從而在1970年代開展了戰後最引人注目的建築運動—「後現代主義」建築。他自己採用羅馬的、古希臘的、文藝復興等等各個時期的建築風格進行折衷處理，設計出一系列非常有特色的新建築來（關於溫圖利的建築探索，請參看筆者的《世界現代設計 1864-1996》一書的有關章節），而就平面設計來說，他也是帶動了「超平面設計」的重要人物。他在一些建築設計上採用了龐大的平面設計的因素，特別是簡單的幾何圖形，使這些圖形達到象徵性的作用，比如他為普林斯頓大學設計的吳應湘大樓（the Gordon Wu Building, Princeton University, 1986）的立面，就採用了大量的三角形、菱形、拱形、圓形鑲嵌，是「超平面風格」的最典型運用。他在費城設計的餐館（Grand's Restaurant in West Philadelphia）、美國橄欖球紀念館（the Football Hall of Fame）設計方案也都有類似的手法。另外一個把平面形象用於建築設計的後現代主義建築家是查爾斯‧摩爾（Charles W. Moore，1925-1995），他最早的這類作品是六十年代中期在美國加州的瓜拉拉（Gualala）設計的一個建築中進行試驗的。當時，他邀請了舊金山的平面設計家芭芭拉‧所羅門（Barbara Stauffacher Solomon，1932-）幫他設計建築的天花板和牆面，方法是採用簡單的幾何圖形和強烈的色彩，把建築的部分當為平面設計的內容來處理，突破了原來建築設計和平面設計涇渭分明的隔離狀況（圖見 365 頁）。所羅門是在國際主義平面設計風格的大本營巴塞爾設計學院（the Basel School of Design）學習平面設計的，對於國際主義平面設計風格掌握得非常透徹，因此，也知道國際主義風格的侷限性。她把國際主義風格常用的簡單幾何圖形抽象出來，作為簡單的象徵性圖形使用到建築的表面，因而改變了建築的原來面貌，造成某種空間錯覺，她的這個設計，開創了建築設計上的一個嶄新的可能性和發展方向，使摩爾的建築也得到很大成功。1970年，美國建築師學院（the American Institute of Architects）授予所羅門以學院獎章，稱她的成就是「大膽的、新鮮的和令人興奮的設計，這個設計表明了理性的重要，同時也表明了有力的平面設計在建立有次序的都市景觀中的重要性」。這是建築界第一次對平面設計在建築和城市面貌、都市景觀中的作用提出如此高的評價，表明在現代技術發展的條件下，設計之間已經開始出現了相互融合的關係。

以上這兩種風格都沒有能夠維繫很長的時間，1970 年代開始，「超平面設計」演化成為企業形象系統設計的一個組成部分，同時也成為建築裝飾的一種手法，在後現代主義中得到一定的發展，對於改變公共建築，特別是學校環境、工業和商業環境的面貌有成效。而「超人文主義」則自然地成為正式的「後現代主義」設計的一個部分。

（左上）香港設計師韓秉華 1999 年平面設計作品

（左下）香港設計師李永銓 1999 年平面設計作品

（右上）香港設計師張廣洪 1999 年平面設計作品

（右下）香港設計師雷志良 1999 年平面設計作品

3 · 後現代主義平面設計

後現代主義運動是在 1970 年代前後在建築中產生的設計運動。筆者在《世界現代設計 1864-1996》一書中對此有較詳細的闡述，以下僅作一個簡單的介紹。

第二次世界大戰結束以後，從德國戰前發展出來的國際主義設計成為西方國家設計的主要風格，國際主義設計運動在二十世紀五十、六十、七十年代風行一時，影響到設計的各個方面，在建築設計、平面設計、產品設計等等方面，成為主導性的設計風格。

國際主義設計是現代主義設計在戰後的發展，設計風格上是一脈相承的，無論是戰前的現代主義設計還是戰後的國際主義設計，都具有形式簡單、反裝飾性、強調功能、高度理性化、系統化和理性化的特點。在設計形式上，國際主義設計受到米斯·凡·德·洛的「少則多」主張的深刻影響，在五十年代下半期發展為形式上的減少主義化特徵，逐步從強調功能第一發展到以「少則多」的減少主義特徵為宗旨；為達到這種形式，甚至可以漠視功能要求，因而開始背叛現代主義設計的基本原則，僅僅在形式上維持和誇大現代主義的某些特徵。

國際主義設計源於現代主義建築設計，早在 1927 年，美國建築家菲力普·約翰遜就注意到在德國舉辦的威森霍夫現代住宅建築展（Weissenh of Housing Project, Stuttgart）的這種風格，他認為這種風格會成為一種國際流行的建築風格，當時他稱這種單純、理性、冷漠、機械式的風格為「國際風格」（International Style）。這是現代主義設計

芭芭拉·所羅門 1966 年設計的作品，將國際主義風格的基本因素加以裝飾化發展，是後現代主義影響平面設計的開始。

被稱為「國際主義」的開端。經過德國、荷蘭、俄國一批建築家、設計師、藝術家的努力探索，現代主義設計在德國的包浩斯設計學院時期達到頂峰，出現了工業產品設計、平面設計、舞台設計、等等各個方面的現代主義設計發展，無論是意識形態上還是形式上，都呈現趨於成熟的面貌。但是，以德國為首的歐洲現代主義設計運動在納粹德國時期受到全面封殺，大部分現代主義設計的主要人物都在三十年代末年移民美國，因而把德國的這個運動帶到美國來。

源於歐洲的現代主義設計運動，自從被獨裁政權在歐洲大陸封禁以來，遷移到美國繼續發展。經過第二次世界大戰期間和人戰結束以後的一個个長時期的探索，國際主義設計終於在美國興盛，它作為一種設計風格，不但從建築設計開始影響到其它設計範疇，並且終於成為名副其實的國際主義設計，影響西方各國。國際主義設計從建築設計影響到其它的設計領域，特別是平面設計、產品設計，成為流行一時的風格。作為國際主義建築風格的回應，在平面設計上，出現了與建築上國際主義設計相呼應的瑞士國際主義平面設計，以簡單明快的版面編排和無飾線體字體為中心，形成高度功能化、非人性化、理性化的平面設計方式，影響世界各國；在產品設計上也出現了德國烏爾姆設計學院和布勞恩公司的體系，以德國設計家迪特·蘭姆斯為首，形成高度功能主義、高度次序化、高度功能化的產品設計風格，影響歐美和日本等各國的產品設計風格。總而言之，國際主義設計仕第二次世界大戰結束後的六、七十年代達到發展的頂峰，無論是工業產品設計、建築設計、室內設計還是平面設計，現代主義風格都成為設計的典型設計特徵。

戰後的國際主義設計與戰前的歐洲現代主義從形式上具有一脈相承的關係，但是，從意識形態和思想動機來說，則完全不相同。國際主義設計在戰前的歐洲是一種知識分子的社會工程努力，動機是為社會大眾提供他們能夠買得起的設計，徹底改變設計以往為權貴的立場，使人民大眾能夠享有良好的設計，包括住宅、產品、平面設計等等，雖然這時的探索充滿了不切實際的烏托邦思想色彩和小資產階級知識分子的幻想，但是，從思想意義來說，這種探索是進步的，代表了設計的民主主義傾向和社會主義

特徵；但是，當歐洲的現代主義設計受到納粹的打壓，在歐洲受到獨裁政權的摧殘而被迫遷移到美國，這種原本具有民主色彩的設計就變成一種單純的商業風格，成為企業美國的代表，其意識形態的初衷基本被改變了。原來是一種因為民主主義動機、社會主義動機而不得已形成的簡單、功能化、理性化形式，變成了為形式而形式的形式主義追求，「少則多」原來只是為達到低造價目的的一種手段，戰後則成為形式追求的中心。目的性被取消了，為達到目的而不得已採取的手段變成了目的。這是國際主義設計的核心內容。因此，戰前歐洲具有民主主義色彩的、具有強烈社會主義色彩的現代主義設計，在戰後變成具有強烈美國資本主義特徵的國際主義設計；本來為大眾服務而發展出來的現代主義設計，現在變成了資本主義企業的符號和象徵的國際主義設計。又因為美國的經濟實力強大，影響西方各國，終於變成國際主義設計運動。

　　1958年，米斯‧凡‧德‧洛與菲力普‧約翰遜合作，在紐約設計了西格萊姆大廈（the Seagram Building），與此同時，義大利設計家吉奧‧龐蒂（Gio Ponti）在米蘭設計了佩列利大廈（the Perelli Building），這兩棟建築成為建築上的國際主義里程碑，奠定了國際主義建築風格的形式基礎。米斯是這個風格的集大成者，他本人微弱的意識形態傾向，以及重視形式主義細節的特徵，造成了他對於建築設計的減少主義形式原則。西格萊姆大廈是世界上第一座「玻璃盒子」的高層建築，完全沒有任何裝飾，為了達到減少主義的最高形式要求，使建築表面體現出格子式的工整網狀形式，米斯甚至為這個大廈設計了特殊的遮陽窗簾，他設計的所有卷簾式窗簾只有三種開合方式：完全打開、完全關閉、一半開合，因此，可以達到工整的外表形式要求。室內完全不安排任何裝飾，黑白兩色的色彩基調、單調的幾何形態，體現出他追求減少主義的動機，而功能則往往屈從於形式目的。這樣一來，現代主義的功能主義原則被背叛了，功能在達到減少主義、國際主義設計的目的上，可以、並且必須服從形式要求。無論減少主義會造成如何的功能上的缺陷，為了達到形式目的，也必須遵守形式一致的要求。現代主義開始以來的功能第一、形式第二的基本立場，終於因此為形式主義目的被推翻，讓位給形式第一，功能第二的原則。玻璃帷幕大廈成為發達資本主義國家的象徵，美國作家湯姆‧沃爾夫（Tom Wolfe）憤怒地在他的知名作品《從包浩斯到我們的房子》（From Bauhaus to Our House）中說：米斯‧凡‧德‧洛的「少則多」減少主義原則改變了世界大都會三分之二的天際線。他的這個說法並不誇張，全世界的大城市都變成一樣：玻璃帷幕建築、鋼骨家具，減少主義成為國際主義的核心內容，像病毒一樣蔓延西方世界。

　　為了適應國際主義的城市和建築特點，新的國際主義平面設計也發展起來。瑞士的平面設計家在戰前德國現代主義、荷蘭「風格派」、俄國構成主義平面設計的功能主義基礎上，發展出一種新的、冷漠的、功能主義和理性主義的平面設計風格來。五十年代初期，瑞士設計家馬克斯‧比爾（Max Bill）、馬克斯‧赫伯（Max Huber，1919-）、安東‧斯坦科夫斯基（Anton Stankowski，1906-）、阿德里安‧弗魯提格（Andrian Frutiger，1928-）、艾米爾‧路德（Emil Ruyder，1914-1970）、阿爾明‧霍夫曼（Armin Hofmann，1920-）、里查‧羅謝（Richard P. Lohse，1902-）、約瑟夫‧穆勒‧布魯克曼（Josef Muller-Brockmann，1914-）、漢斯‧紐伯格（Hans Neuburg，1904-）、卡洛‧威瓦列利（Carlo L. Vivarelli，1919-）等人，發展出瑞士國際主義平面設計風格來，其中包括新的字體「通用體」和現在非常流行的「赫爾維提加體」，新的版面編排體系，準確而非個人化，與米斯的「少則多」風格非常吻合。

　　德國戰後的工業產品設計也出現了類似的發展。德國的烏爾姆設計學院和西德家用電器公司布勞恩公司，在設計上和設計理論上發展出一套完整的系統設計體系來，形成西德新理性主義設計，冷漠，高度理性化、系統化、減少主義形式，與米斯的建築也如出一轍。國際主義風格因而得到全面地完善。

　　對於國際主義的這種發展結果，批評界是具有相當的爭議的。部分人認為這時現代主義發展的新高度，這是形式發展的必然趨勢，米斯的減少主義設計，代表了二十世紀設計的高度發展；另外一些人則認為：這是從現代主義的倒退，因為新的設計違背了功能第一的基本現代主義設計原則，是用功能主義的形式外衣包裹的非功能主義、形式主義內容的伎倆，因此是不應該提倡的。但是，無論理論界如何爭論，國際主義設計風格卻實實在在的征服了世界，成為戰後世界設計的主導風格。到六十年代末、七十年代初，世界的大都會幾乎變得一模一樣，設計探索多元化的努力消失了，被追求單一化的國際主義設計取代。所有的商業中心都是玻璃帷幕、立體主義和減少主義的高樓大廈、簡單而單調的平面設計、缺乏人性的家具和工業用品，原來變化多端、多種多樣的各國設計風格被單一的國際主義風格取而代之。

不但設計使用者的心理功能需求被漠視，就連簡單的功能需求也沒有得到滿足。這種狀況造成社會中的青年一代開始對現代主義、國際主義設計逐漸產生不滿情緒，這種廣泛的不滿傾向，是國際主義設計逐漸式微的主要原因。

必須注意的是「現代主義」，或者「國際主義」風格的名稱。「現代主義」是十九世紀末期、二十世紀初期在歐美出現的一個內容龐雜的文化藝術、意識形態運動，包括的內容非常廣泛，而落實到每個運動中，它的含義是不盡相同的。藝術上的現代主義運動與設計上的現代主義運動具有非常不同的地方。如果說現代主義運動的相同之處，主要是在於它們都具有向傳統挑戰的立場。除此之外，幾乎完全不一樣。藝術上、文學上的現代主義是一種創作原則，主要是向傳統的理性觀念和現實主義挑戰，宣揚和弘揚個性和自我為己任，致力於個人的表達，以及對新的表達形式的探索，追求藝術創作上的個性；而現代主義設計的目的則是把設計從以往為少數權貴的服務方向改變為為大眾服務為己任的探索，是一種具有高度民主化和社會主義色彩的知識分子的探索。它的目的不是創造個人表現，而是努力於創造一種非個人性的、能夠以工業化方式大量生產的、普及的新設計。對於現代主義設計師來說，重要的不是風格，而是動機，風格只是解決問題後的自然副產品而已。因此，一個為個人表現，一個為社會總體服務，藝術上和設計上的現代主義其實非常不同。真正相似的地方無非是它們一致反對傳統。現代主義設計和現代主義藝術有互相影響之處，但是，它們從特徵上是兩個不同的內容。藝術上的現代主義包含了各種各樣的運動，比如立體主義、達達主義、超現實主義、表現主義、象徵主義等等，而現代主義設計則就是現代主義設計，本身目的明確，風格清晰，旗幟鮮明。戰後流行的國際主義設計從風格上與戰前的現代主義設計一脈相承，但是從意識形態上看則已經面目全非，民主色彩、社會主義色彩、烏托邦色彩已經蕩然無存，單單剩下一個減少主義、「少則多」的形式軀殼。所以非常脆弱，也就被六十年代末期和七十年代初期的以改變國際主義設計的單調形式為中心的各種所謂的「後現代主義」風格挑戰。

「後現代主義」這個詞的含義非常複雜。從字面上看，是指現代主義以後的各種風格，或者某種風格。因此，它具有向現代主義挑戰、或者否認現代主義的內涵。文學理論家邁克・科勒（Michael Kohler）在他 1977 年的著作《後現代主義——一種歷史觀念的概括》（*Postmodernismus: Ein Begriffsgechichtlisher Uberbick*, Amerikastudien 22: 8-18）中提到這個概念的複雜起源。他提到早在 1934 年就有弗雷德里科・德・奧尼茲採用了「後現代主義」（Postmodernismo）這個詞；1942 年達德萊・費茲採用「後現代」（Post-Modern），1947 年英國歷史學家阿諾德・湯恩比也採用了「後現代」（Post-Modern）這個術語。但是，他們都沒有對這個詞的實質含義進行準確的界定。荷蘭烏特勒支大學教授漢斯・伯頓斯（Hans Bertens）在他的《後現代世界觀與現代主義的關係》一文中提到有幾個理論家認為後現代主義是從五十年代美國反文化活動開始的，因而把普普運動作為後現代主義的起源看待。他們認為後現代主義的精神實質是對傳統的現代主義的反動，是一種「反智性思潮」（anti-intellectural current）。如此之類，對於後現代主義的含義、時間概念、發展情況等等，都眾說紛紜。因此，可以說泛義的後現代主義是一個很難確定的文化術語。本文也不準備對此進行討論。

在英文中，「後現代」（post-modern）和「後現代主義」（Post Modernism）的內容是不同的。「後現代」在設計上是指現代主義設計結束以後的一段時間，基本上可以說，自從七十年代以後的各種各樣設計探索對可以歸納入後現代時期的設計運動；而後現代主義，則是從建築設計上發展起來的一個風格明確的設計運動，無論從觀念還是從形式，都是非常清晰的，而設計上的後現代主義運動則已經從八十年代末期開始式微了。正因為「後現代」這個時間觀念和「後現代主義」這個設計風格觀念經常混淆，所以近來有一些理論家開始採用「現代主義以後」（after Modernism）來取代「後現代」這個詞，比較典型的例子是約翰・薩卡拉編輯的有關後現代時期設計問題文選《現代主義以後的設計》（John Thackara: *Design After Modernism*, Thames and Hudson, 1988）和布萊恩・瓦里斯編輯的有關後現代時期的藝術問題的文選《現代主義以後的藝術》（BrianWallis: *Art After Modernism: Rethingking Representation*, The New Museum of Centemporary Art, New York, inassociation with David R. Gordine, Publisher, Inc., Boston, 1991）兩本著作。

設計上的後現代主義的內容和含義比較明確。如同設計上的現代主義，設計上的後現代主義也是從建築設計開始發展起來的。雖然後現代主義設計的風格繁雜，但是，與後現代主義的文化現象比較，依然是宗旨一致、風格接近、面貌完整。從意識形態上看，設計上的後現代主義是對於現代主義、國際主

義設計的一種裝飾性的發展，其中心是反動米斯‧凡‧德‧洛的「少則多」減少主義風格，主張以裝飾手法來達到視覺上的豐富，提倡滿足心理要求，而不僅僅是單調的功能主義中心。設計上的後現代主義大量採用各種歷史的裝飾，加以折衷的處理，打破了國際主義多年來的壟斷，開創了新裝飾主義的新階段。後現代主義採用了大量古典裝飾爲動機，因此有明顯的符號可以追尋，與文化上混雜的後現代主義相比，應該說是非常簡明、清晰的。

理論家約翰‧薩卡拉在他選編的的重要後現代主義設計問題論文集《現代主義以後的設計》中，對於現代主義設計所遭遇的問題提出了他的看法。他認爲，現代主義到六十年代末期、七十年代初期遇到兩個方面的問題，第一是現代主義設計採用同一的方法、同一的設計方式去對待不同的問題，以簡單的中性方式來應付複雜的設計要求，因而忽視了個人的要求、個人的審美價值，忽視了傳統對於人的影響，這種方式自然造成廣泛的不滿；第二個方面的問題是過分強調設計專家的能力，認爲專家能夠解決所有的問題，米斯這樣的設計家可以應付千變萬化的設計要求，這種把專家作用、專家的每日經驗和知識、專家對於複雜問題的判斷能力過高誇大的方式，在新時代、新技術、新知識結構面前顯得牽強附會。二十世紀下半葉的西方各國，雖然度過戰後的初期困難，也經歷過豐裕社會的繁榮，到了七十年代左右，各種社會問題依然存在，而不斷的周期性經濟危機造成的失業、經濟衰退，更加使廣大民眾對於單一方式、專家精英領導這種方式具有反對情緒。這兩方面的問題，是促成新的、反對現代主義、國際主義設計運動產生的原因。

薩卡拉提出，設計在新時代中具有新的重要含義。設計本身表達了技術的進步，傳達了對科技和機械的積極態度，同時旗幟鮮明地把今天和昨天本質不同劃分開來。設計是以物質方式來表現人類文明進步的最主要方法。從我們周圍存在的設計來看，的確，現代主義和國際主義設計從根本上改變了我們的物質世界，也從很大程度上改變我們的思想方法、文化特徵、甚至行爲特徵。正因爲設計牽涉到我們每個人日常生活、思想方法、行爲方式、物質文明等方面，所以，人們對於設計的也就越來越具有敏銳的要求。也造成了現代主義、國際主義設計必須變化來應付新的需求的前提。

戰前現代主義時期，設計家們提出設計的目的是爲了「好的設計」（good design），這個「好的設計」指的主要是良好的功能、低廉的價格、簡單大方的外形。戰後國際主義的發展雖然發展了簡單大方的外型，以至達到簡到無以復加地步的減少主義，功能良好基本依然維持，造價也並不太高，但是，社會的複雜化，使這三方面的內容已經無法滿足新的需求了。新的社會情況，要求設計能夠提供對複雜的都市環境的統一計畫，以新的技術來取代現代主義、國際主義設計一成不變的技術特徵，以更加富於視覺歡娛的方式來取代一般性的視覺傳達方式。國際主義設計被認爲是取消美感（de-aesthetization）、破壞人類完美的生態環境的幫凶，它利用簡單的機械方式，把原來與傳統、自然融爲一體的都市環境變成玻璃帷幕和鋼筋混凝土的森林，惡化人類的生活環境、破壞傳統的美學原則。與此同時，國際主義設計也參與商業主義，參與市場營銷活動，以虛假的外表來欺騙消費者，促使人們購買他們並不需要的東西。因此，對於我們地球的有限的資源造成不可彌補的破壞。這些結果，都促使人們對於現代主義設計、國際主義設計提出疑問：它們的目的到底是什麼？因此，對於現代主義設計、國際主義設計的挑戰是來自兩個（或者起碼兩個）不同的來源：一個是求新求變的新生代對於一成不變的單調風格的挑戰，造成各種裝飾主義的萌發；另外一個是對於設計責任的重視而提出的調整要求，造成了現代主義基礎上的各種新的發展。

不少後現代主義的理論家都依然趨向把當代社會的巨大變化，特別是因技術造成的社會變化，作爲後現代主義設計出現的背景和主要原因來看待。的確，戰後的社會狀況與戰前有巨大的區別。科學技術從來沒有如此地影響到人們的日常生活，影響到社會的變化。戰前因爲新能源的採用，因爲工業化的推動而產生了工業化社會；戰後則因爲傳播媒介、電子技術、通訊技術的發展，產生了一個依附於此的新時代。不少理論家把這種因素作爲當代社會的形成背景之一看待。因而，他們把戰前的社會稱爲「工業化社會」，把戰後的，特別是六十年代末期以來的社會稱爲「後現代社會」。比如理論家弗里德利克‧詹姆遜（Fredric Jameson）提出戰後西方社會的特徵是一個後工業化的、多民族混合的資本主義式的、消費主義的、新聞媒體控制的、一切都建立在有計畫的廢止體制上的、電視和廣告的時代。他的觀點非常有代表性。

並不是所有的人都對後現代時期持有積極態度。法國著名理論家和批評家讓‧保德里亞德（Jean Boudrillard）對於被通訊技術所控制的當代社會，對於被當代社會背景所控制的現代的設計、藝術發展

抱有消極的態度和看法。他稱我們現在的這個時代爲對傳播媒體，或者傳播訊息的「狂喜」時代（esctasy of communication）。他認爲戰後社會變化的最大特點是傳播媒體、各種訊息的大爆炸。我們的時代已經建立在轉眼即消的電子影像基礎上，對於設計造成的影響，就是設計師們再也不可能如同現代主義初期那些大師一樣能夠設計出永恆的產品、建築來。在通訊時代，一切都顯得短暫、易變，設計不得不應付這個新的情況和環境。他認爲，大衆傳播媒體完全摧毀和破壞了藝術、設計可以積極促進社會穩步發展的可能性，在一個電子影像、傳播媒體控制的社會中，在事實被新聞媒體歪曲的虛假現實中，設計與藝術只能退縮到設計與藝術本身中去。

對於現代主義、國際主義設計的厭惡是後現代主義發展的一個非常重要的轉折因素。如果說文化上的後現代風格是一個循序漸進的過程，那麼我們則可以從設計上，特別是建築設計上找到一個明顯的從國際主義、現代主義向後現代主義轉折的時期，從米斯・凡・德・洛壟斷一切的「少則多」到羅伯特・溫圖利的「少則煩」（less is bore），其中的轉變只用了幾年的時間，因此，可以說設計上的轉折是有明確的時間性和階段性的。

後現代主義產生的另外一個重要原因是戰後新生的一代青年消費者，他們被稱爲「自我一代」（the megeneration），他們強調自我，沉溺於物質主義之中，對於世界、國家的發展毫不關心，關心的只是自己的享樂和滿足，針對這一代人的設計，當然不能是單調的、社會功能性的國際主義風格，而裝飾主義在這種情況下自然大行其是。換言之，社會的市場需求造成了新的設計風格—後現代主義風格的產生。

後現代主義對於國際主義風格來說是一個重大的衝擊，雖然有些設計家對「後現代主義」這個術語不敢苟同，也不以爲然，認爲它代表的不過是現代主義的一個延續和發展而已，但是，後現代主義的裝飾手法，卻正是現代主義反對的內容，因此很難說後現代主義是現代主義的簡單延伸和發展。當然，後現代主義不可能、也沒有企圖完全推翻重視理性和功能的現代主義、國際主義設計，但是，後現代主義更加趨向形式主義和裝飾主義，卻是確實的。這種重新提倡採用裝飾的手法的確震動了整個主流的、主張國際主義風格的設計界。

後現代主義設計運動是從美國發展起來的，所謂「後現代主義」平面設計，其實是對現代主義的一個改良，而方法主要是把裝飾性的、歷史性的內容加到設計上，使之成爲平面設計的一個組成因素。在平面設計上，它融合了1960年代開始發展起來的「後人文主義」風格，加入了各種歷史的裝飾動機，後現代主義的平面設計可以粗略地分成以下幾個類型：

一、所謂的「新浪潮平面設計運動」（New-Wave Typography），這個運動是由瑞士巴塞爾幾個原來與瑞士國際主義平面設計運動關係密切的設計家發起的，目的是打破國際主義對於平面設計的壟斷。這個運動的領導人是瑞士巴塞爾的平面設計家沃夫根・魏納特（Wolfgang Weingart，1941-）；

二、義大利米蘭市1980年代產生的激進裝飾主義設計運動「孟菲斯集團」（the Memphis group in Milan, Italy）和舊金山激進平面設計運動；

三、稱爲「里特羅」（Retro）的歐洲懷古風格設計運動，以及它在美國的發展；

四、採用電腦從事設計的新流派，雖然沒有一個統一的運動，但是由於採用同樣的工具—電腦和同樣的電腦軟體，因此，在風格上比較接近，這個潮流是從1980年代開始發展起來的，到1990年代和二十世紀末依然興盛。

後現代主義風格最早在1960年代末期已經在平面設計上出現了。與建築設計相比較，它的形式特徵不是那麼明確，因爲雖然國際主義風格壟斷設計，但是在平面設計上的壟斷比建築設計上的壟斷要鬆得多，因爲平面設計一直具有強調裝飾、幽默的派別，沒有因爲瑞士發展起來的國際主義風格出現而完全消失。這是平面設計發展與建築設計上的最大不同點。1964年，由盧茲印刷廠（E. Lutz & Company）出版的、羅斯瑪利・提西（Rosmarie Tissi）設計的廣告中已經具有強烈的裝飾因素了，可以視爲早期的

蓋斯布勒1974年設計的財政服務公司海報，採用平面和色彩構成的雙重交叉錯視設計，造成非常複雜的視覺效果。

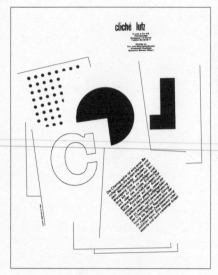

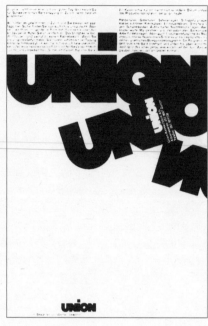

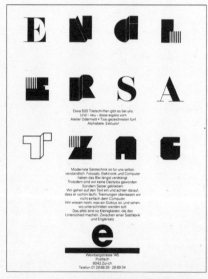

裝飾主義回潮的開端，也是後現代主義的先兆。提西一直是後現代主義的重
要平面設計代表人之一，其設計的平面作品，主要是平面的廣告，一方面採
用了國際主義的基本布局，具有基本的視覺傳達功能，但是同時對基本的平
面因素，包括字體、版面編排等等都採用了折衷的、玩戲笑式的方法進行了裝
飾性加工，使設計充滿了生動性和戲劇性，完全不同於簡單的、刻板的國際
主義風格。另外一個與提西同時開始後現代主義平面設計探索的人是西格菲
爾德・奧德瑪特（Siegfried Odermatt），他從 1966 年左右就開始了類似的
設計，特別是為聯合保險公司（the Union Safe Company）設計的企業標誌
和平面廣告（海報），把利用無裝飾線體組成的「聯合」一字繼續遊戲
式的分解和疊合，是充滿了創意特徵的、反國際主義刻板風格的最早後現代
主義平面設計作品之一，在設計上具有很重要的奠基作用。這兩個設計家的
作品，特點之一是採用非歷史性的遊戲手法，在現代主義和國際主義平面設
計基礎上進行裝飾性變化，給平面設計帶來了前所未有的歡樂、遊戲、娛樂
特點，是後現代主義發展的一個方向。他們都沒有拋棄現代主義、國際主義
平面設計的視覺傳達功能特點，既使設計保持功能性，同時又加入了娛樂、
趣味性特點的努力。他們的這種設計方法，迄今依然在設計界頗受歡迎。

　　瑞士平面設計家斯蒂夫・蓋斯布勒（Steff Geissbuhler，1942-）是另外
一個早期參與上述二人的後現代主義設計探索的設計家。他在1960年代中期
到蓋基製藥公司（the Geigy Pharmaceutical Company）從事藥品的包裝設
計、製藥廠的廣告和其他平面設計工作，之後又為其他的企業或者事業單位
從事海報設計。他的設計風格是把平面因素先組織起來，然後把這個組成的
結構加以處理，好像旋風捲入、或者破碎成為無數碎片，或者通過縱橫切割

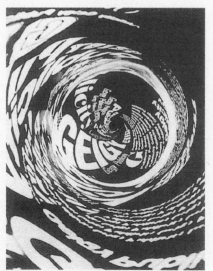

Hausanschlußkästen aus Isolierstoff	BEG ▬	Berliner Elektrizitäts-Gesellschaft	
Hausanschlußsicherungen		1000 Berlin	
Berührungsschutz für den Netzanschluß		Postfach 437	
Steuerleitungsklemmen		Fernruf	59 67 21
Endverschlußrichter			

BEG ▬

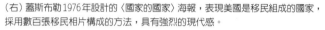

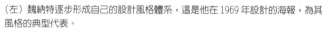

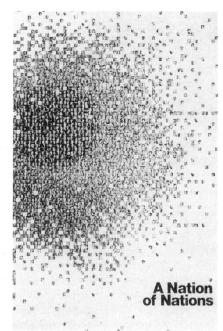

A Nation
of Nations

（右）蓋斯布勒1976年設計的〈國家的國家〉海報，表現美國是移民組成的國家，
採用數百張移民相片構成的方法，具有強烈的現代感。

（左）魏納特逐步形成自己的設計風格體系，這是他在1969年設計的海報，為其
風格的典型代表。

分解等等，使設計具有特殊的藝術意味。雖然他的設計具有如此強烈的形式主義傾向，但是他還是遵循
基本的視覺傳達功能原則，無論平面形象如何改變，他堅持把企業名稱或者事業、演出、展覽的名稱、
地點等等最重要的內容以最簡單的、明確的方法顯示出來，體現了後現代主義是基於現代主義的設計原
則上的裝飾變化的這個本質。

　　提西、奧斯瑪特、蓋斯布勒三人是1960年代開創後現代主義平面設計最重要的人物，他們的設計給
以後的平面設計家在這個探索方向上重要的啟示。1970年代的平面設計因而出現了更加劇烈的、激進的
改革，其中最重要的一個流派稱為「新浪潮」平面設計。

4 · 「新浪潮」平面設計運動

　　「新浪潮」平面設計運動，也可以稱為「新浪潮」版面設計。其實，對於單純講究功能的版面設計
風格，早在1920年代已經有設計家企圖進行改革了，比如早期的包浩斯平面設計大師赫伯特·拜耶
（Herbert Bayer）、簡·奇措德（Jan Tschichold）等人就嘗試過各種非單純構成主義風格的新平面編
排，但是他們都沒有形成體系，而現代主義平面設計當時正處在上升時期，戰後更加成為國際主義平面
設計風格，很難對這種處在鼎盛狀態的設計風格進行全面的挑戰和改革。因此，這個工作就自然留到戰
後，特別是六十、七十年代的設計家來進行了。1964年，年輕的設計家沃夫根·魏納特從德國東南地區
來到瑞士的巴塞爾，跟隨瑞士平面設計大師艾米爾·路德（Emil Ruder）學習平面設計。他開始受國
際主義設計的大師路德和霍夫曼很深的影響，畢業之後，他在巴塞爾設計學院從事設計教學，開始感到
瑞士發展起來的國際主義平面設計風格的刻板性必須進行改革，才能適合新時代的審美需求。因此，他
開始對標準的國際主義風格進行大規模的改革，並且利用教學影響下一代設計師，使他們對於長期以來
被認為神聖不可侵犯的國際主義風格有自己的獨立理解。魏納特的設計依靠國際主義的基本構成布局，
遵照基本的平面編排原則，但是對所有的內容，包括字體、編排的縱橫粗細方式進行了形式主義的加
工，增加了平面的趣味性和韻味，雖然他很少採用插圖，即便採用插圖也是大部分運用照片拼貼，版面
編排也往往是縱橫的構成主義性的，但是由於平面的基本因素都已經經過裝飾性加工，因此，顯然不再
是單調、刻板、高度理性的國際主義風格，而是充滿了趣味、個人特色的新設計風格，他的這種設計，
開創了版面設計的嶄新方式。

　　從1968年到1974年，魏納特都努力探索新的字體系統，他的設計與早期、1920年前後的荷蘭「風
格派」、俄國的構成主義和德國的包浩斯的字體設計探索非常接近，具有強烈的構成主義特色。字體
的設計與編排在很大程度上是新的構成主義的組合。他採用了非常簡單的幾何圖形作為字體設計的基

礎，不採用裝飾線，只是採用粗細長短不同以及版面編排上的構成主義特徵來達到強烈的平面視覺效果。他對於平面設計的文字、文章部分也進行了新的設計安排，他認為沒有必要把文字完全放在一起，文字部分也可以進行切割、打碎、分解、重組等加工，增加平面的趣味性，形成新的風格。他採用了設計製版的方法，來進行這種類似解構的版面編排設計，無論字體、插圖還是文章本身，都經過結構上的分解、重構設計，照片插圖也進行了拼貼組合，他的設計因此充滿了活躍、紛亂、生動的特點，與傳統的國際主義風格大相逕庭。

1970年代中期以來，魏納特的設計重點轉移到製版的攝影機的技巧上。製版照相機原來的功能僅僅是客觀地把設計好的內容變成製版用的底片，而魏納特則開始把製版照相機作為工具，通過照相機對設計好的版面進行變形、改良、歪曲處理，最大限度地運用這個新的設計因素，來改變原來版面的刻板性，他採用了這種新的辦法，使自己的設計更加五光十色、撲朔迷離，同時擁有一種超現實主義的韻味。他設計的藝術展覽海報、演出海報等等，都具有非常強烈的否定國際主義、充滿了個人風格的特徵。震動了世界的平面設計界。

魏納特依然強調在視覺傳達上的「古騰堡方式」（the "Gutenberg approach"），也就是維持基

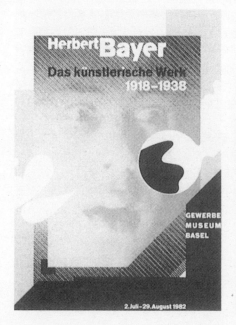

（上二圖）魏納特 1971 年開始的平面編排試驗作品

（中）魏納特 1974 年利用照片拼貼的方法設計出的版面，在國際主義基礎上進行演變。

（下左）魏納特 1982 年設計的「赫伯特・拜耶平面設計展覽」海報

（下右）魏納特 1982 年設計的展覽海報

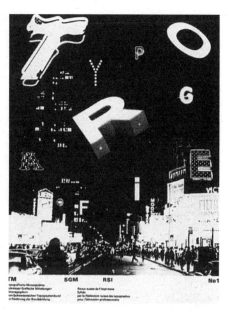

（右上）丹・佛里德曼
1971 年設計的《平面設
計》雜誌封面，為典型
「新浪潮」派的作品。

（左上）美國加州的艾普
里爾・格里曼是「新浪
潮」派另外一個重要設計
家，此為其 1980 年設計
的「中國俱樂部」廣告，
生動、新潮，對世界的
平面設計風格的發展帶
來很大的影響。

（下）1979 年格里曼設計
的加州藝術學院海報，
強調了這個學院的藝術
前衛立場。

本的視覺傳達功能。對於他來說，以上這些多姿多彩的設計手法的目的，僅僅是爲了改變國際主義風格
的單調性，但是卻不能夠改變設計的視覺傳達功能性這個基本的出發點。因此，他是在功能的基礎上進
行改良，而不是完全以藝術性取得視覺傳達的功能性。1984年以來，魏納特開始採用電腦設計，電腦的
方便性，使他能夠更加自由地發揮設計構思和進行新的探索。

　　1972 年 10 月，魏納特到美國旅行，在美國八個重要的設計學院作講演和介紹自己的設計。美國經
過漫長的國際主義風格的壟斷時期，當時正處在尋找突破，尋找新的設計風格的後現代主義運動的開始
階段，在建築設計上已經出現了令人興奮的發展，而平面設計上卻還在期望能夠找到突破，他的設計，
自然是給美國平面設計界非常及時的、重要的啓示。在瑞士，他的探索是個人的、缺乏社會支持的、小
規模的，而在美國，他的設計卻立即成爲社會的、大規模的試驗，成爲後現代主義平面設計的重要視覺
借鑒和基礎。與此同時，另外幾個在瑞士巴塞爾學習設計的青年設計家也都到美國發展，其中包括丹・
佛里德曼（Dan Friedman，1945-）、威利・孔茨（Willi Kunz，1943-）和艾普里爾・格里曼（April
Greiman，1948-）等人，他們組成了非常有力的後現代主義平面設計集團，帶動了整個設計的發展。
他們組成了所謂的「新潮流」平面設計運動核心力量。

　　這批人的共同特點是他們的教育背景都是歐洲正宗的現代主義、國際主義設計，比如佛里德曼畢業
於德國最重要的烏爾姆設計學院，格里曼畢業於巴塞爾設計學院，他們都受到魏納特的影響。他們對於
國際主義的單調性和統一性都有自己的看法，希望能夠通過實踐來改變這種設計單一和單調的狀況。而
正是因爲他們對於正宗的國際主義設計風格有深刻的認識和熟練的掌握，因此才能夠從中變化出來。
1960 到 1970 年代初期，魏納特領導學生對平面設計進行改革，其試驗包括採用大寫的無裝飾線體來作裝
飾，採用粗壯的階梯形尺度編排版面，生動地運用空間，字體的多元化和混合運用，改變傳統的字體粗
細等等，盡量使整個平面生動活躍。

　　丹・佛里德曼在 1967 到 1968 年期間在烏爾姆設計學院學習，爾後 1968 到 1970 年期間又到瑞士的
巴塞爾設計學院學習，可以說他的整個設計教育都是在歐洲最傑出的設計學院中進行的。畢業之後，他回

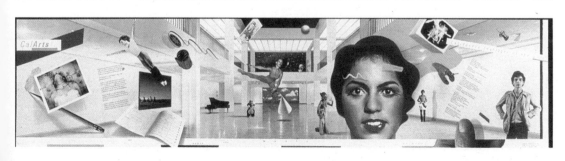

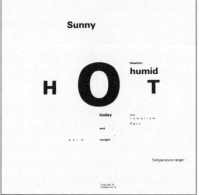
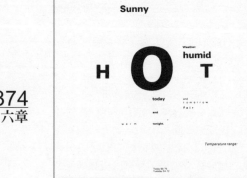

（左四圖）佛里德曼和他的學生1970年設計的天氣預報編排，他給學生提出各種各樣的有關天氣預報的內容，學生必須設計出一方面能夠傳達訊息，另外一方面又具有視覺效果的平面作品來，這是部分設計的結果。

（右上）1977 年佛里德曼等人設計的禮品包裝，為新浪潮派的典型風格。

（右下）1978 年格里曼設計的 LUXE 雜誌的刊頭。四個字母混合四種不同字體，娛樂性很強。

到美國，於 1970 到 1971 年期間在耶魯大學和費城藝術學院（Philadelphia College of Art）教書，他在教學的時候已經對學生預言平面設計將面臨電腦發展帶來的挑戰，他認為這種新局勢會造成新的平面設計風格，而新的風格必然是綜合性的，而不是國際主義這樣單一的、理性的方式。他在教室中指導學生對韻律、和諧、比例等等平面設計的原則進行研究，他發給每個學生一段內容中性的文字，這些文字是用 30 點大小的通用體 55 號和 65 號字體（Univers 55 and 65）印刷的，每個人都必須根據這個印刷進行比例、尺度、各種字體改變，達到不同的效果、線條、字體組成的單詞的視覺形象、字母的空間尺寸、文字組成的總體結構形象（clustering）、視覺上的象徵方式、

文字組成的圖畫效果等等進行研究，他認為平面設計處理文字的功能性和趣味性往往是衝突的，因此必須進行設計上的處理，以達到雙方面都完美的效果。（原文是：That legibility〔a quality of efficient, clear, and simple reading〕is often in conflict with readability〔a quality which promotes interest, pleasure, and challenge in reading〕.）他要求學生的作業必須有良好的視覺傳達功能，同時又兼具美感。他要求學生反覆地研究平面設計各種因素的組合可能性，學生可以對這些因素進行幾乎是任意的布局，但是基本的視覺傳達架構卻必須保持，因此，大部分學生的作業表現出一種解構的（deconstructed）、同時具有良好的視覺傳達功能的特徵。這其實也是他自己的設計方向。1973年的《視覺語言》雜誌（Visible Language）介紹了他發展的這種新的功能主義和解構主義混合的新風格，在美國的設計界和設計教育界有很大的影響，並且也影響到西方國家的設計界。

佛里德曼的平面設計、家具設計、雕塑作品都代表了後現代主義的設計和藝術特徵，他的正統教育一方面給他提供了堅實基礎，另外一方面也給他提供了可以改造的對象。他把視覺美感和視覺傳達功能雙重性混合起來，達到非常完美的結合。他在設計中利用肌理、表面處理、空間布局

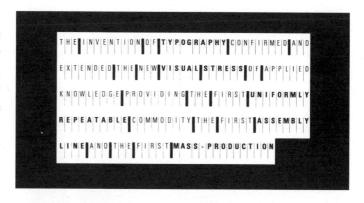

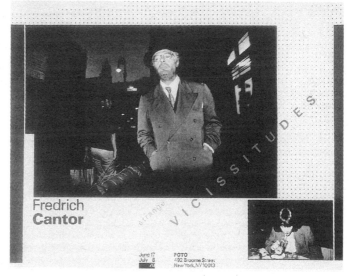

（上）瑞士新浪潮派設計家孔茨1975年設計的版面，與格里曼不同，他不用解構的形式，而是採用結構主義的方式進行演化發展，達到特殊的視覺效果。

（下）孔茨1978年設計費里德利克·肯托的攝影展覽海報。

達到強烈的視覺效果，對於對比非常注意，特別是採用幾何圖形和有機圖形的對比，因此他的設計具有鮮明的個人特點，與流行的國際主義風格大相逕庭。

魏納特和霍夫曼於1970年初期都在巴塞爾工作，他們的設計探索影響了女設計家格里曼。魏納特說格里曼把他們的在巴塞爾發展起來的設計新觀念發展到一個嶄新的方向，特別是對於色彩和攝影素材的應用，因為她是在美國發展自己的設計，而美國是一個具有很大兼容性的國家，按照他的話來說：在美國什麼都是可能的。（他的原話是：April Greiman took the ideas developed at Basel in a new direction, particularly in her use of color and photography. All things are possible in America!）格里曼採用了一些獨特的設計方式，比如在版面上階梯式的編排方式等等。格里曼的平面編排往往強調二維的，也就是平面的特點，但是她也利用編排上的技巧設法達到三維的深度錯視，她運用各種圖形的重疊、具有指示性的標記線條來產生透視感，她使用的幾何圖形往往浮在空間中，並且都有陰影，因此自然產生強烈的立體效果，而這些幾何圖形都是飛動的、有明顯的運動趨向的，因此她設計的版面充滿了運動的活力。這種方法能夠產生非常強烈的超現實主義的幻覺感，同時也基本建立在抽象的形式之中，形成格里曼自己的獨特設計風格。她與攝影家傑米·奧格斯（Jayme Odgers，1939-）合作，把攝影靈活地運用到她的平面設計中間，使攝影能夠與她的設計融為一體，進一步加強了立體感和空間感。

瑞士出生的威利·孔茨（Willi Kunz）早年從事版面編排工作，是印刷廠的排版學徒。之後在瑞

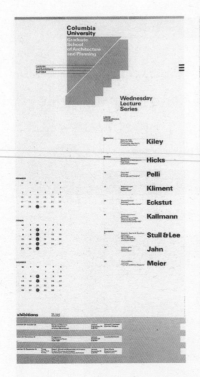

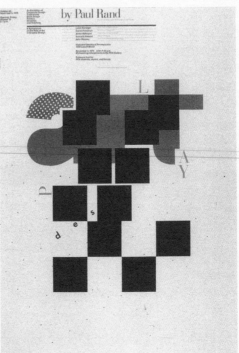

士的蘇黎世藝術與工藝美術學校（the Zurich School of Arts and Crafts）攻讀了學位，於1970年移民美國。從1970到1973年在紐約從事平面設計工作。1973年由於魏納特得到七年一次的輪休（稱為"sabbatical-leave"），巴塞爾設計學院因此聘請孔茨代課一年。孔茨在教學中除了採用他自己的平面教育方法來訓練學生之外，還提出一些具有挑戰性的課題讓學生參與討論和設計。其中比較突出的一個項目是將加拿大哲學家馬歇爾·麥克盧漢（Marshall McLuhan）的哲學著作進行平面詮釋和設計。麥克盧漢的哲學重心之一是強調思想通過視覺和印刷方式的傳達，因此與平面設計、特別是版面設計有非常密切的關係。通過反覆討論和研究之後，孔茨設計出完全以手工方式印刷的，他們自己詮釋的麥克盧漢哲學著作《十二個版面詮釋》（*12 Typographical Interpretations*）。孔茨和他的學生們把麥克盧漢的哲學思想完全視覺化，通過版面的對比、各種幾何圖形的象徵性使用、簡單的字體、特別的行距和字距使用，以及整體組合的疏密處理，表達了他的哲學所討論的中心思想和觀念，是非常成功的設計項

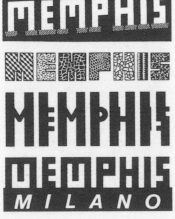

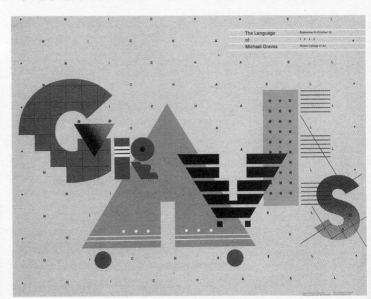

目。

　　孔茨在歐洲工作了一個時期之後，回到美國，建立了自己的平面設計事務所，把他在瑞士的經驗開始逐步引入他在美國的平面設計之中去。1978年他設計了攝影家費里德利克‧肯托（Fredrich Cantor）的攝影展覽海報（圖見375頁）。這個海報設計被視為平面設計中後現代主義的開端之一。他的對比方法、字體的風格、採用點來形成強烈的對比、空白的使用，都顯示了對流行一時的現代主義風格的否定，而開創了嶄新的平面設計階段，也就是被稱為「後現代主義」的新設計風格階段。

　　在平面設計上，孔茨完全不採用現代主義的預先確定的方格網絡為基礎來從事設計，他的設計方法是自由的，平面結構是隨著設計程序的發展而發展的。對他來說，最重要的設計因素是設計所要表達的訊息，整個平面的結構都必須為傳達平面視覺訊息服務。對於訊息傳達的高度重視，使他得到「訊息建築家」（information architect）的外號。這種風格，在他設計的大量展覽、學術講座的海報和時間表是可以明顯地看出來。他的設計方法，其實與茲瓦特（Piet Zwart）的手法具有異曲同工之處。他們都非常強調信息傳達為主導的設計方法和程序，不受預先定立的方格網絡約束，而由必須傳達的信息來決定平面設計的風格和方式。他們往往不花什麼時間琢磨草圖，而盡量迅速地進入到正式設計程序。一旦基本構思確定，他們就立即確定採用什麼平面的因素來傳達這個觀念，所有平面因素都是為了傳達信息服務的。在這方面，他們顯示了比自稱為「功能主義」的現代主義平面設計派具有更加強烈和明顯的功能主義傾向。

　　「新浪潮」版面設計派很快傳播到世界各地的平面設計界，引起強烈的反應。許多長期從事國際主義風格設計的平面設計家開始從探索新的設計可能性。如果說「新浪潮」本身具有對國際主義平面設計風格挑戰的話，其實它的意義更加體現在啟發了整個平面設計界，開拓了新的思路的可能性，這樣，統治平面設計風格長達二十年之久的國際主義風格開始被動搖了，各種新風格，各種曾經出現過的平面風格都被嘗試，比如達達主義的照片拼貼風格再次被使用，而1920年代的功能主義風格，包括包浩斯的平面設計被作為裝飾印刷使用，大量

使用黑白和空白、疏密對比等方法越來越多見於設計大家的設計項目。茲瓦特半個世紀以來孤軍奮戰使用的這些方法，到1980年代成為非常流行的西方平面設計風格。有些設計家一方面依然使用標準的國際主義平面設計的方格網絡作為基礎，但是在具體應用上卻不是受方格網絡的侷限，而是以內容的傳達為中心，或者刻意表現出二十年代早期方格網絡風格，以傳達一種懷舊情緒。比如傑出的設計家和設計教育家肯尼斯·海伯特（Kenneth Hiebert，1930-）的設計就體現出這種傾向。他設計的保羅·蘭德的展覽海報（圖見376頁）採用明顯的平面肌理效果、小點組成的圖案、多種字體組成的複雜文字部分、不規則地排列在方格網絡上，這種折衷主義的手法，基於現代主義或者國際主義的方格網絡，而同時又具有相當程度的修正和扭曲，是平面設計上的後現代主義的常用手法之一。

5・孟菲斯風格和舊金山派平面設計

1970年代產生的另一個重要的後現代主義設計集團，是位於義大利米蘭市的孟菲斯設計集團（Memphis），這個集團和舊金山的後現代主義平面設計集團結合在一起，成為當時非常重要的設計核心力量，促進了後現代主義平面設計的發展。

1980年代是設計上後現代主義的重要發展時期，義大利的孟菲斯集團是引起世界注意的最重要的後現代主義設計集團。這個集團的精神領導是建築設計和工業產品設計家艾托·索扎斯（Ettore Sottsass，1917-）。這個集團之所以稱為「孟菲斯」，是表現了它對於通俗文化、大眾文化、古代文化的裝飾的認同立場。「孟菲斯」主要從事產品設計，同時也設計平面作品，他們本末倒置地處理設計中的關係：功能往往從屬於形式，對於他們這些義大利設計家來說，設計的中心是形式主義的表現，而不是功能性的好壞。他們在設計中大量採用了各種複雜、色彩鮮豔的表面圖案、紋樣、肌理，設計形式上充滿了不實際的幻想、浪漫的細節，往往流於豔俗，而這種豔俗的效果，正是他們追求的目的，因為經歷了長期單調、乏味的國際主義風格壟斷之後，他們希望能夠通過這種矯枉過正的方法來達到完全掀翻國際主義風格的目的。關於「孟菲斯」設計集團的建築以及產品設計，筆者已經在《世界現代設計・1864-1996》一書最後一章中詳細的討論，在此不再重複。

「孟菲斯」設計集團中從事平面設計的主要人物是克里斯多夫·拉德爾（Christoph Radl），他在設計上與其他的「孟菲斯」設計集團成員具有相類似的立場，風格上與這個集團的家具設計、建築設計也很一致。具有強烈的豔俗、色彩絢麗的特點，也經常是違反功能目的的。他的設計，與其說是視覺訊息的傳達手段，倒不如說是一種個人藝術觀點和文化觀點的宣洩。這也正是後現代主義設計的一個非常典型的立場和方法。他的這種豔俗的、色彩絢麗的、非功能化的平面設計，對全世界的後現代主義平面設計都造成很大的影響，形成了所謂的「孟菲斯」風格，導致了1980年代世界平面設計界後現代主義風格的流行和泛濫。（圖見376、377頁）

對世界平面設計界的後現代主義風格流行的刺激，不僅僅侷限於義大利的「孟菲斯」集團，因為後現代主義最早是在1970年代初期在建築設計界出現的，因此，一系列重要的後現代主義建築家的設計風格都對平面設計上後現代主義的發展具有啟發、刺激和催化的作用，其中比較重要的影響人物有美國後現代主義建築大師麥克·格里夫斯（Michael Graves，1934-）。格里夫斯早期崇尚現代主義建築的奠基人之一勒·科布西耶（Le Corbusier）的現代主義，特別是在1960年代，他設計的建築都具有科布西耶的影子。但是，自從1970年代以來他改變了設計立場，開始在設計中強調裝飾性，主張採用有限的古典裝飾來豐富單調的現代主義建築。他依然採用現代主義的簡單幾何形式，但是在內中加上了豐富的歷史裝飾印刷，複雜的色彩，從而從根本上改變了單調的米斯風格的壟斷局面，是啟動後現代主義建築運動的主要人物之一。格里夫斯的這種在幾何圖形上進行裝飾性加工的後現代主義建築設計手法，影響了相當多的平面設計家，1983年，美國費城的平面設計家威廉·朗豪斯（William Longhauser，1947-）開始採用格里夫斯的手法來設計海報。他設計的主題是格里夫斯建築設計展覽的海報，因此，順理成章地應該採用與格里夫斯同樣的風格，這個展覽海報提供了一個開拓新風格的機遇，他把英語「格里夫斯」（GRAVES）幾個字母組成了色彩豐富的背景網格，而在現代主義、國際主義的方格網絡上加上豐富的、裝飾性的色彩處理，形成非常豐富多彩的新面貌，這種脫胎自格里夫斯的建築設計風格在平面設計上表現得非常充分。這個為後現代主義建築展覽設計海報的項目，使得後現代主義風格能夠充分在平面設計上表現出來，而逐漸形成一種具有影響力的風格。（圖見376頁）

舊金山的平面設計界和舊金山的設計學院受到國際主義風格非常深的影響。舊金山和附近的地區因

為位於舊金山灣，因此被稱為「灣區」（Bay Area）。「灣區」的平面設計界在 1960 年代基本全部捲入國際主義平面設計風格，在這個過程當中，「灣區」設計界逐漸形成一個比較密切的團體，因此，到 1980 年代中期，當後現代主義逐漸形成，並且在建築上成為領導潮流的主要風格時，「灣區」的平面設計界也就自然全面轉向後現代主義，使「灣區」成為世界最重要的後現代主義平面設計中心。與紐約那些規模龐大的設計事務所不同，「灣區」的平面設計界習慣小型工作室，喜歡個人的、或者幾個人的小型事務所，這種事務所比較具有彈性，也能夠適時適度來調整自己的設計風格和方向，適應潮流的變化。其中較有代表性的個人設計事務所就有三家：即麥克‧凡德比爾（Michael Vanderbyl，1947-）、麥克‧曼沃林（Michael Manwaring，1942-）和麥克‧克朗寧（Michael Cronin，1951-）。他們在傳達設計上，在平面設計媒體的演變上都具有重要的影響。他們在「灣區」從事設計活動，對於設計發展的趨勢瞭若指掌，因此能夠非常敏感的覺察到後現代主義的來臨和可能的發展，從而把從建築設計中發展起來的風格加以發揮，揉合在平面設計之中，對於促進後現代主義的平面設計具非常重要的作用。他們的設計，打破了原來國際主義風格的刻板、沉悶的原則，凸顯了歡樂的樂觀主義色彩，熱情洋溢的幽默感，對於形式和空間無拘無束的運用。他們採用了自由繪畫的手法，加上歡樂的色彩，自由和輕鬆的版面編排，形成了獨特的、具有感染力的新風格。

凡德比爾 1979 年設計的加州公眾無線電台的海報是奠定這種風格的早期作品。這件作品具有強烈的、歡樂的色彩，線條重疊，利用象徵無線電波的線條作為主題，整個作品的背景是灰色的，襯托出活躍的主題形式和鮮艷的主題色彩。一掃國際主義的刻板沉悶，帶來了嶄新的風貌。他在選擇形式的時候非常注意形式的象徵性使用，比如藍色的長方形壓在眼睛上、紅色的三角形壓在耳朵上，而利用三角形的三角擴展方式來掃過口形，強調了無線電這種無需視覺傳達的聽覺傳達媒介的特點。

凡德比爾對於義大利「孟菲斯」集團的家具設計非常感興趣，特別是對這個後現代主義集團在使用色彩、材料、肌理上的大膽和狂放上，印象深刻。他在給美國辛普遜紙品公司設計的郵遞廣告中充分發揮了這幾方面的特點，從這個項目出發，他為這個公司設計了一系列具有強烈後現代主義建築特點的海報，他再接再厲，不斷使用後現代主義風格設計了大量的家具、產品和其他商品的廣告、海報，從各個方面打破國際主義風格的原則，成為「灣區」後現代主義平面設計中最重要的人物之一。

「灣區」後現代主義平面設計的一個非常重要的特點是把象徵性的幾何圖形賦予具體的內容。比如在麥克‧曼沃林的作品之中，就大量使用了色彩、形式和肌理來傳達具體的內容，抽象的幾何圖形具有具體的含義，這在國際主義風格中是沒有的。他在為加州聖克魯茲服裝公司（Santa Cruz Clothing）設計的海報中，充分體現了這個特點。色彩、幾何圖形不但創造了氣氛，也傳達了商品內容，使用的手法是象徵性的，而無需具體服裝照片來表示，這種手法具有非常活潑的特點，因此自然受到 1980 年代以來的青年一代消費者的歡迎。他在為「巴爾展覽」（Barr Exhibits）設計的宣傳冊設計上，進一步發展了這種特徵，「巴爾」的首寫字母是 "B"，他的設計就圍繞這個字母，把這個字母進行立體化處理，同時採用了方格網絡來創造地平面的視覺基礎，使字

凡德比爾 1984 年設計的後現代建築展覽海報

母具有立體的、三維的特點。這種手法，也使平面設計與建築設計具有密切的關係，許多後現代主義的平面設計作品，特別是「灣區」的平面設計家的作品，具有強烈的建築預想圖的特徵，也表明了這種風格的來源。在這個大前提之下，他們對於具體的字體、裝飾細節非常自由，因為後現代主義本身就是在現代主義基礎上進行裝飾化處理的結果，目的在於打破沉悶的理性主義設計限制，因此，採用裝飾性細節，正是後現代主義的核心部分之一。「灣區」後現代主義設計家們廣泛採用了各種各樣的字體，

（左上）麥克・凡德比爾在1979年設計的加州公共電台海報，眼睛部分是長方形，耳朵部分是三角形，嘴對著的也是三角形，說明無線電廣播無法看到，僅僅是通過聽覺傳達的特徵。

（右上）凡德比爾1985年設計的HBF家具公司目錄

（中）曼沃林1984年設計的巴爾設計展覽海報

（下）孟菲斯集團的凡德比爾於1985年設計的辛普遜紙品公司促銷海報

包括相當多的古典字體和舊體，也使用眾多的傳統裝飾紋樣來豐富平面效果。麥克・克朗寧常常使用幾何圖形和其他象徵性的圖形作爲色彩的承體，比如他1983年設計的貝多芬音樂節的海報（Beethoven Festival Poster）就採用了既像貝多芬憤怒而豎起的頭髮，形成火焰一般的鮮紅色的燃燒的頭髮形狀，來表達他對於貝多芬的性格和音樂的認識，整個畫面採用連續不斷的火焰狀曲線、燃燒的有機形態來強調音樂的個性和力量，而海報的外部邊緣則依然是工整的長方形、綠色的建築外框，這樣強烈的內部形態和穩固的外部框架取得統一協調，也是後現代主義平面設計的重要特點之一。

裝飾主義是後現代主義平面設計的重要因素和核心

（右）麥克・克朗寧1983年設計的貝多芬音樂節海報。這是舊金山灣區設計派的代表作品之一，是後現代主義的典型風格。

（中）曼沃林1986年設計的酒包裝

（左）紐約「里特羅」派代表人物謝爾1979年設計哥倫比亞廣播公司唱片公司的爵士樂唱片封面，是典型的「里特羅」派風格。

之一，以舊金山「灣區」為中心的平面設計家廣泛地從後現代主義建築家麥克・格里夫斯的建築中和「孟菲斯」集團的設計中吸取靈感和創作動機，從而在1980年代期間形成自己的風格，並且影響了世界各地的平面設計。1980年代的美國和歐洲、日本處於經濟高度繁榮之中，因而後現代主義也是這種豐裕時代在設計上的體現，無論建築還是平面設計，華麗的色彩、精致的裝飾、強烈的個人表現，都與五十、六十年代西方努力克服戰後的困難、在經濟上努力向上發展的理性時期形成鮮明對照。表現了高度豐富的物質文明之下的一種自滿、自我享受、自我陶醉的心態。從這裡也可以看到：設計是時代的一種非常直接的體現。

6・里特羅設計與懷舊設計

八十年代期間，平面設計有令人耳目一新的大發展，不但設計水準因為設計意識的進步和設計技術的發展，特別是電腦廣泛運用於設計而得到嶄新的進步，同時，平面設計的觀念推廣也日新月異，各種有關設計的書籍、設計雜誌、設計展覽等等。在舊金山出現了代表豐裕時代的後現代主義平面設計風格，而在紐約，卻出現了與後現代主義密切相關的，但是更加注重歷史因素的新平面風格，特點是強調歷史風格的復古，這種風格被一些設計師稱為「里特羅風格」，或者「里特羅」設計（Retro），這種風格的基本特徵是對歐洲二十世紀上半葉的平面設計風格的復興，對這個時期具有裝飾特點的風格的喜愛，對現代主義和國際主義的刻板、沉悶、理性的反對，特別是二十年代和三十年代流行的某些平面風格，這種風格的核心內容是「向後看」、「與眾不同」（retroactive and retrograde，或者："backward-looking" and "contrary to the usual"）。由於「向後看」（retroactive）和「與眾不同」（retrograde）這兩個術語都具有同樣的詞頭「retro」，因此這個設計流派就按照發音而稱為「里特羅派」。所謂的「里特羅」設計，其實是以古典復古為核心裝飾方式的紐約後現代主義平面設計運動，與舊金山「灣區」派自由放任、恣意縱橫的方式不同，紐約平面設計的後現代主義更加注重設計上的古典成分，歷史裝飾風格的合適運用，當然，從目的上來說，它也是用來向刻板的現代主義、國際主義風格挑戰的典型後現代主義運動之一，不過在表現上有不同的重點。「里特羅」設計採用廣泛的

復古裝飾方法，特別注意吸收二十世紀初期出現在火柴盒設計、棒球卡設計、雜誌海報的商業廣告和商業插圖等等方面的裝飾因素，來豐富本身設計的形式。

紐約「里特羅」派的成員其實人數不多，他們都是戰後出生的新一代設計師，其中比較重要的有寶拉·謝爾（Paula Scher，1948-）、路易絲·菲利（Louise Fili，1951-）、卡琳·戈德伯格（Carin Goldberg，1953-）三人。這三個人都是女性設計家，都以紐約為設計中心。他們努力探索二十世紀初期的某些設計風格，包括屬於「新藝術」運動的維也納「分離派」設計風格，以兩次世界大戰期間這二十年內的一些具有裝飾特徵的平面設計風格，在自己的設計中對這些風格加以發揮和運用。他們在色彩、平面編排、空間運用、平面肌理設計上都非常個人化和原創化。他們完全放棄了國際主義平面設計的單獨方式，放棄所謂「正常的」、「合理的」國際主義、現代主義設計原則，而採用了比較自由的方法來處理設計主題。使用各種不同的字體混合、圖案混合、字體距離的大小不一混合、比較講究微妙變化的色彩細節等等手法，達到具有復古特點的新效果。在許多「里特羅」派的設計中，版面編排不僅僅是為主題服務、突出插圖和照片的輔助手法，版面本身就成為主題核心，版面編排本身就具有主題性、描繪性、表現性，這種本末倒置的處理手法，使平面設計獲得前所未有的特殊效果。

80 年代出現對現代主義藝術運動懷舊的設計浪潮，包括「里特羅」運動和懷舊設計風格。這是謝爾 1984 年設計的書籍《偉大的開始》，具有濃烈的達達風格。

紐約的「里特羅」派的幾個成員其實都有具體的模仿和參考對象，比如謝爾的參考來源是紐約早期「圖釘派」工作室（Push Pin Studios）的西摩·什瓦斯特（Seymour Chwast），特別對於後者廣泛採用維多利亞風格、「新藝術」運動風格、「裝飾運動」風格作為設計的依據興趣濃厚，因而也遵循他的方式來從事自己的設計；菲利則遵循已故的赫伯·盧巴林（Herb Lubalin），後者也主張採用維多利亞風格和「新藝術」運動風格於平面設計中。可以說，紐約「里特羅」派是把平面設計從八十年代帶回到二十年代、三十年代的去的重要派別。

謝爾是這個運動的重要代表人物之一。她很早就已經在平面設計界嶄露頭角，1970年代她為哥倫比亞廣播公司的唱片公司（CBS Records）設計的唱片套已經具有強烈的個人傾向。當時她是哥倫比亞唱片公司的平面設計員，因為在這個大公司工作，所以在設計預算上非常寬鬆，她個人的創作構想能夠得到充分的發揮，她可以雇用各種專家，包括攝影師、藝術指導等等參加工作，這個時期她形成了強烈的個人設計特色。唱片公司希望能夠創造一個正面的、高貴的形象，在這個前提下，她的設計十分成功，但是，大量採用攝影、插圖，使製作成本非常高昂，只有少數預算豐富的大公司、大企業才能提供這種條件。

1978年美國唱片工業因為通貨膨脹、高製作價格、銷售大幅度下降等原因瀕臨破產，造成唱片套設計預算大幅度壓縮，對於謝爾來說就是黃金時代已經過去了。為了應付預算緊縮，謝爾採用了依靠字體和版面編排的變化的新設計方法，這樣，她開始越來越多地採用各種早期的平面設計風格作為參考依據，也非常注意採用各種字體和紋樣、圖案裝飾，包括「裝飾藝術」運動風格、俄國構成主義風格等等，新的手法一方面解決了預算緊縮的問題，同時也創造了更加依靠版面為核心的設計方法，擺脫了以前過分依靠插圖、攝影的方式。除了減少支出目的之外，她的這種設計具有強烈的對二十世紀初期平面設計風格的懷舊特點，因此很受歡迎。她不僅僅模仿俄國構成主義，而是對它進行了改造，色彩、空間運用都有明顯的個人特色，俄國構成主義設計比較鬆散，講究空間感，而謝爾的設計卻往往具有非常飽滿的實的形體，因而更加沉著。而她還採用了木刻版面、木刻字體來充實設計的豐富性，這些努力，都使她的設計具有更加獨立的個性。

謝爾在 1984 年與泰里·科帕（Terry Koppel）合作組成了「科帕與謝爾工作室」（the Koppel and Scher studio），同年出版了第一本書《偉大的開始》（*Great Beginnings Booklet*），這本書標誌他們合作的開端。在這本書的設計上，充分發揮了謝爾已經形成的風格。1985 年，謝爾為一個造紙公司設計了廣告冊頁，採用了折衷的方法設計了這份冊頁的新字體，這種新字體混合使用了 1911 年具有強烈裝飾性的手書體「菲利斯體」（Phyllis）、1925 年具有遊戲風格的「格列科·羅沙特體」（Greco Rosart，謝爾改稱這種字體為「格列科·裝飾體」：Greco Deco）和粗細變化強烈的一種無裝飾線體「特里奧體」（Trio）。這種折衷方法的使用，引起全美國平面設計界的注意，這樣一來，也就使「里特羅」風格傳播到全國，成為全美公認的新平面設計風格。因為七十、八十年代照相製版的廣泛使用，以及後來的電腦製版的發展而導致手工字體和手工排版工藝的完全消失，在「里特羅」派的新後現代主義風格的推動下，這種具有濃厚手工氣息的設計風格又在 1980 年代開始復興，成為現代化中具有強烈懷舊意味的新風格。

里特羅風格在很大程度上影響了書籍設計，特別是封面設計。其中菲利的設計具有全美和國際的影響意義。菲利在讀書的時候，已經對於版面和字體興趣濃厚，特別是對於各個時期的版面編排興趣盎然。畢業之後，她得以為設計大師盧巴林工作，受到盧巴林很深的影響。1978 到 1989 年期間，菲利擔任著名的「帕德嫩叢書」（Pantheon Books）的設計主任，在美國這個工作稱為「藝術指導」。她的設計才能得到不斷的發揮，引起注意。1989 年她開設了自己的平面設計事務所，進一步投入自己喜歡的設計工作中去。

菲利長期在盧巴林領導下從事設計工作，因此在設計上受到他很大影響。她經常到歐洲度假，因此對於歐洲的歷史、傳統非常熟悉和喜愛，歐洲旅行帶來的感受、靈感在她的書籍設計上體現得非常充分。因此，她主持設計的「帕德嫩叢書」具有強烈的歐洲歷史氣息。她對於兩次世界大戰期間在義大利沿海度假勝地發展起來的招攬客人的簡單廣告字體非常喜歡，覺得這些字體具有浪漫、文化、簡單而不粗俗的特點，在義大利這些地方旅遊的時候，她拍攝了大量這種用於戶外廣告、招貼上的字體，與此同時，她還在義大利、法國等「跳蚤市場」上大量收集二十年代到四十年代的法國和義大利平面設計作品，包括書籍、宣傳畫、各種印刷品等等，來豐富自己的創作。她逐漸把這些字體和平面風格運用到嚴肅的「帕德嫩叢書」封面設計和其他的平面設計項目上來。六十到七十年代，照相製版取代了原來的手工製版，因此舊

（上）寶拉·謝爾 1994 年於 MTV 頻道發起的「讓腦筋自由」活動中所設計的海報〈語言是致命的武器〉

（下）路易絲·菲利在 1990-1996 年期間設計的一系列美國公司企業標誌

風格也已經逐漸消失,在她的設計中,重新出現了手工印刷的痕跡,無論從字體上還是從版面上,二十世紀初的風格得到復興,同時也加入了她自己的詮釋在其中。對於她設計的每一本,她都利用獨特的理解設計採用不同的字體和版面,使書籍具有強烈的個性,而在風格上則盡量避免走國際主義風格,避免採用照相製版的框套。很多字體已經因爲年代久遠而被人忘卻了,菲利卻重新使用,比如二十世紀初一種典雅的無裝飾線體「艾里斯體」(Iris),或者具有強烈幾何形式的無裝飾線體「艾列克特拉體」(Electra)等等,都是經過她的使用重見天日的。人們通過她的設計才重新發現二十世紀初的平面設計原來有如此豐富的內容和成果。菲利設計的書籍,除了字體上非常講究之外,也重視色彩與書籍主題的協調,這種精心設計的封面,賦予書籍很高的身價,得到作者和讀者的喜愛。菲利的設計也自然增強了「里特羅」派的影響力。

戈德伯格在 1970 年代也在哥倫比亞廣播公司的唱片公司擔任設計工作,是盧·多夫斯曼(Lou Dorfsman)的設計助手。受到他很大的影響。她比較注重字體和版面的關係,很快,她被派到謝爾的領導之下工作,因此又受到謝爾的設計思想和方法的更大影響。如果說多夫斯曼對她的影響是風格上的,那麼謝爾對她的影響則是思想上的,謝爾對於歷史風格和歷史文化的重視,利用歷史的遺產來處理現代的設計問題,在精神上和思想方法上對她來說是非常重要的。這種影響應該說是決定性的,影響了戈德伯格後來長期的設計歷程。

1980 年代,戈德伯格開設了自己的設計事務所,主要從事書籍設計,她對於二十世紀初期的海報風格非常感興

(左上)菲利 1985 年設計的書籍《情人》的封面,具有濃厚的二十世紀初的懷舊情調。

(下)戈德伯格 1987 年設計的書籍封面之一

(右上)戈德伯格 1987 年設計的書籍封面之二

趣，因此在書籍設計和其他的平面設計上都強調這種影響。她承認：她設計的動機有百分之九十來自這個源頭。她喜歡歐洲二十世紀初期的現代主義運動平面設計風格，比如構成主義、荷蘭風格派等等，對於卡桑德拉的設計她更加是推崇備至。她早期曾經學習繪畫和建築繪圖，這個背景往往流露於她的平面設計上，因此她的設計具有早期現代主義風格和建築細節、建築構造的混合特點，也是後現代主義典型的折衷特色。正因爲如此，她的作品也有一定的神秘性。

另外一個比較晚參與「里特羅」派的設計家是羅蘭・路易（Lorraine Louie，1955- ），她出生、成長和受教育、早期工作都在舊金山，之後才遷移到紐約尋求設計發展的新途徑。她立即受到「里特羅」派的深刻影響，幾乎完全投身於這種風格設計。對於這種風格使用字體、布局、版面安排、色彩運用等因素，她都十分喜歡，因此也努力表現在自己的設計中。她設計了不少的書籍封面，這些設計都具有強烈的的、明顯的「里特羅」派特徵。她主持設計的「文塔奇當代叢書」（the Vintage Contemporaries series）是表現這種設計傾向的最典型例子。無論是字體的裝飾化使用、色彩、三維形象的創造、空間運用、圖案的運用、幾何形式的運用等等，都與其他的「里特羅」派設計家的風格有非常相似的地方，同時也有她個人化的處理。這套叢書出版量相當大，也造成了這種風格的廣泛流行。

「里特羅」派絕大部分設計家都是女性，男性設計家有丹尼爾・佩拉文（Daniel Pelavin，1948- ），他對於 1930 到 1940 年代的兩次世界大戰間的歐洲平面設計風格也非常感興趣。他在戰前曾經在美國密西根州立大學（Michigan State University）學習建築和家具設計，因此有很嚴謹的設計教育背景。這個學院的學生會建築有一個很有格調的「晚期現代主義」風格休息室，他在讀書的時候經常在那裡休息、聊天和看書，因此他對於早期的現代主義設計風格有很深刻的印象。佩拉文的設計教育比較紮實，他在進入大學以前就在中學參加過工業設計課程和繪圖課程，而在大學畢業之後還在底特律的一家設計事務所當過學徒，這些經歷，使他對於設計具有比較高的敏感性，對於二十世紀初期的維也納「分離派」運動，特別是古斯塔夫・克林姆的繪畫和設計風格非常喜愛。他自從開始平面設計生涯以來，就設法把 1920、1930 年代的流線型運動風格和「裝飾藝術」運動風格運用到平面設計上去。使用某些機械形狀來強調二十世紀初期的風格感，在版面和字體上是都設法配合主題，他的設計因而具有強烈的早期流線型運動風格，受到普遍歡迎。

「里特羅」風格是對於刻板的國際主義平面設計的挑戰。在 1980 年代初期，這種風格剛剛普及的時候，美國大部分從事國際主義風格設計的主流派設計師非常不以爲然，認爲這樣復興陳舊的裝飾細節，是把具有高純度的國

（上）路易 1987 年設計的雜誌《季刊》封面，採用了「裝飾藝術」運動的特徵作為借鑒。

（下）佩拉文等人 1985 年設計的書籍封面，完全是「裝飾藝術」風格的翻版。

（左上）佩拉文1985年另外一本書的封面設計，也是「裝飾藝術」風格的發展。

（下）杜菲和安德森1985年為法國紙張公司設計的宣傳手冊封面。

（右上）安德森等1985年設計的器材貸款公司標誌，是典型的「裝飾藝術」運動的復興作品。

際主義風格破壞掉的惡劣偏向，因此反對的人相當多。但是，好像七十年代晚期和八十年代初期的「新浪潮」平面設計運動一樣，開始時遭到反對，但是很快就得到肯定，特別是廣大消費者、顧客的喜愛，因而成為流行風格。它並沒有取代國際主義風格，而是作為一種新的設計風格，豐富了世界平面設計的面貌。許多已經早已為人忘卻的字體經過「里特羅」的推廣，又重新被使用，比如「帝國體」（Empire），「伯恩哈特時髦體」（Bernhard Fashion），「哈克斯萊體」（Huxley）。越來越多的當代平面設計家開始採用「里特羅」風格，來豐富自己的設計面貌，根據不同的設計主題來選擇不同的風格，因而逐漸取代了國際主義千篇一律的方法，取代了國際主義以不變應萬變的方式，充滿了生機活力的「里特羅」風格終於在1990年代成為西方、美國平面設計上的重要組成內容之一。

與此同時，美國其他地區的平面設計集團也有類似於「里特羅」或者舊金山灣區派的後現代主義探索，比如在美國明尼蘇達州的明尼亞波利的「杜菲設計集團」（the Duffy Design Group in Minneapolis, Minnesota）就是一個很好的例子。這個設計事務所的領導人是卓·杜菲（Joe Duffy，1949-）和查爾斯·安德森（Charles S. Anderson，1958-），他們合作成立這個事務所，從事類似於「里特羅」派的設計探索。他們的設計與「里特羅」派具有非常接近的地方，都是從二十世紀初期各種平面運動中吸取裝飾化的營養，以改變國際主義風格的單調面貌，因此，這個事務所也是美國後現代主義平面設計的試驗中心之一。1989年，安德森離開杜菲設計事務所，自己開業，但是在設計上依然保持後現代主義的方向。安德森對於美國1940年代的平面設計風格非常感興趣，他出生於農業州愛荷華，那些印刷在或者畫在鄉村小鎮商店牆上的廣告，對他來說具有非常深刻的印象。因此在他的設計中努力表現這種風格，以喚起人們的懷舊情結。明尼蘇達的這個「里特羅」式的設計集團，與紐約的「里特羅」比較，更加具有美國鄉土氣息，也比較樸拙一些，那些設計的動機來自美國鄉下1940年代的火柴盒包裝、路牌廣告、招貼畫、小鎮雜貨店招牌等等，因而具有比較講究紐約「里特羅」派所沒有的美國本土特點，受到美國人的歡迎和喜愛。杜菲和安德森都廣泛地把這種鄉土動機用到各種各樣的平面設計項目上去，形成很有特色的一個流派。影響了不少美國的設計家。而他們的設計，包括各種食品包裝—比如「經典義大利麵醬」（the Classico Spaghetti Sauce Labels）因

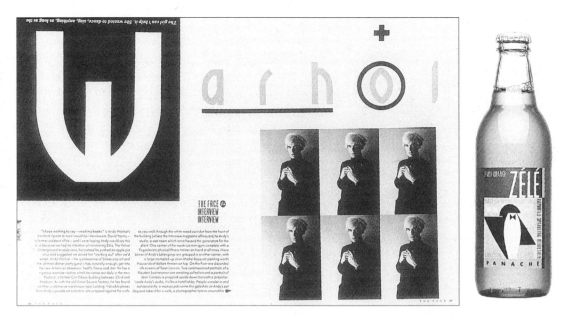

（左）英國當代平面設計大師尼維爾‧布萊迪1985年設計的雜誌《面孔》內頁

（右）80年代，電腦在平面設計中成為重要的技術，並出現了一批利用電腦從事設計的重要新設計家，他們的設計達到很突出的效果。這是麥克‧馬布里1985年利用電腦設計的ZELE酒包裝。

為使用了這樣的風格而受到消費者的歡迎，促進了這種調味品的銷售，兩年之內銷售額劇增，風格能夠吸引消費者，設計導致商業營業額的急劇增加，這是一個非常典型的例子。

安德森也為法國造紙公司（French Paper Company）設計各種平面產品，他集中精力於再生紙張的產品設計，採用了比較典雅的裝飾風格，揉合了美洲印第安文化之一的阿茲提克文化的裝飾紋樣，在色彩上和裝飾細節上具有很濃厚的民俗特色，對於少數民族的民間紡織品的熱愛使他的設計色彩強烈、圖案豐富，從另外一方面來看，也掩蓋了再生紙張的瑕疵。

舊金山的一個平面設計家麥克‧馬布里（Michael Mabry，1955）也是平面設計後現代主義運動的代表人物之一。他採用現代主義藝術運動的重要組成部分之一的立體主義藝術風格，加上鄉土風格的混合，來充實自己的設計，打破國際主義的單一面貌，八十年代末到九十年代初期，他更加採用廣泛的的現代藝術作為參考，加上各種各樣的鄉土、民俗裝飾藝術，來設計平面作品，從包裝到書籍，傳了對於二十世紀上半葉的藝術和設計風格的懷舊情緒。

與此同時，在歐洲也出現了與美國後現代主義平面設計流派相似的設計探索。其中英國倫敦平面設計家尼維爾‧布萊迪（Neville Brody）具有非常重要的影響。他為英國一系列搖滾樂雜誌設計，其中包括《面孔》（The Face）、《樂壇》（Arena）等等，這些刊物對於青年一代具有很大的影響力，發行量也相當大，因此，他的後現代主義設計風格得以廣泛傳播。布萊迪雖然在設計發展時期受到俄國的構成主義非常深刻的影響，特別是羅欽科的影響，同時也受到達達運動風格的影響，理應順國際主義的方向發展，但是他對於國際主義風格的刻板感到焦慮，因而開始採用各種裝飾手段來改革，企圖突破這種約束，因此，他在很大程度上來說，應該屬於「孟特羅」派，而不是國際主義派。1970年代，當他還是一個藝術學院的學生的時候，布萊迪就開始對平面設計存在的一些現象提出疑問。他曾經說：「在所謂的大眾傳播之中，人本身卻被完全忽視掉了」（原話是："within mass communications, the human had been lost completely."），「為什麼我們不能在印刷的媒介中採用繪畫的手段呢？」對他來說，設計重要的不僅僅是機械的、理性的功能，更加重要的是設計的對象是有血有肉的人、有情感的人，而人是個體的，不是抽象的，他說：「我希望我的設計能夠令人注意，而不是冷漠，我的設計是揭示，而不是掩飾。」（原文為：Why can't you take a painterly approach within the printed medium? I wanted to make people more aware rather than less aware, and with the design that I had started to do, I followed

（上）查爾斯・安德森設計公司在1995年設計的設計
資料手冊

（下）布萊迪1985年設計的〈議會〉唱片封套

the idea of design to reveal, not to conceal.）他的這些說法，其
實代表了後現代主義的精神實質：人所需要的是物理的和精
神的雙重內容，而不是現代主義、國際主義所強調的單純的
物理內容。

　　布萊迪的設計因此完全不按照國際主義的原則進行，他
在版面設計上講究人的感受，比較自由的運用各種平面設計
的因素，這種探索特別反應在《面孔》雜誌封面和版面設
計上，標題強而突出，版面活潑多變，形式生動，色彩也鮮
明可愛。平面設計因素成爲歡樂的源泉，他採用了普普藝術
的一些手法，使他的設計更加具有娛樂感和時代感，特別是
吸收了普普運動大師安迪・沃荷（Andy Warhol）的一些手
法，比如連續採用照片重疊或者重複來達到強調主題的目的
等等，來增加自己設計的魅力。不但重複使用照片，他還重
複重疊或者反覆同樣的字母，來達到提醒注意的目的，這種
方法可說一舉兩得，一方面具有高度的功能性，同時也是與
普普藝術一致的具有高藝術含量的設計風格，因此，他的作
品受到世界平面設計界的高度重視，其風格也成爲大批青年
設計師仿效的對象。1980年代布萊迪成爲世界最重要的平面
設計家之一，很少有人能夠比他具有更加強烈的對於平面設
計的影響。他迄今依然保持這種不斷探索和發展的力度，是
後現代主義運動中非常重要的設計代表人物之一。

7・電腦在平面設計中引起的大革命
　　　（八十年代末到九十年代）

　　1980到1990年代以來平面設計的最大變化因素之一是電
腦廣泛地被運用到設計的整個過程中來，一方面是電腦硬體
的高速發展，比如美國蘋果電腦公司在1984年就推出了能夠
從事平面設計的第一代麥金塔電腦（Macintosh），其中包
括了專門爲平面設計的軟體，無論從版面編排還是字體選
擇，都提供了前所未有的方便和快捷。很多平面設計家立即
放棄了剪刀、尺子、膠水，轉而使用電腦。以IBM電腦爲主
的所謂IBM兼容個人電腦後來居上，從中央處理器設計到新
的軟體設計上全力以赴，用了短短幾年時間，大幅度地提高
了電腦的速度、能力和軟體的方便和廣泛性。出現了大規模
的字體庫、極爲方便的版面編排軟體、照片處理軟體、文字
處理軟體，加上配套的設備發展，比如雷射掃描器、彩色印
表機的普及和迅速發展，完全改變了舊式的平面設計方式，
展開設計的嶄新面貌。本書就完全是利用電腦撰寫的，大量
的資料是從網上圖書館和儲存在光碟上的書籍中查詢到的，
有些時候需要輸入部分外文資料，是採用了一種稱爲
"ORC"的文字閱讀掃描技術軟體，把我要用的參考資料輸
入電腦，再進行整理篩選。其中不少專業資料的查詢也採用
了雷射資料光碟上的多本百科全書和「微軟」（Microsoft）公
司設計的參考資料中心光碟，因此能夠在很短的時間內完
成。可見電腦的能力和潛力之大。

　　電腦在平面設計上的應用，開始時主要集中在縮短手工
設計所耗費的時間，比如在文字排版、插入插圖、字體選擇

（上）2000 年台灣藝術專業網
站「藝騰網」網頁設計

（下）1998 年由文建會策劃、
藝術家雜誌社執行製作的網站
「網路美術館」網頁設計

和改變等方面，由於軟體發展迅速，出現了一系列嶄新的、能力超強的新平面設計軟體，比如
Photoshop、Illustrator、Pagemaker 等等，使電腦不僅能夠大量縮短平面設計的時間，同時也開拓了
一個嶄新的、利用電腦從事創意設計的天地。電腦能夠靈巧地拼合形象、創造攝影無法達到的超現實環
境，特別是稱為「工作站」（working station）的大規模專業電腦（比如「矽谷平面」電腦：Silcon Graphic
和相關的軟體）簡直達到在視覺上無所不能地步，電影〈侏羅紀公園〉中那些逼真的恐龍就是電腦技術
的展現，幾達難辨真假的地步，電腦的確達到一個令人難於想象的高度。目前美國電腦軟體大約每半年
升級一次，硬體也幾乎達到每年升級一次的水準，比如個人電腦主機板的中央處理器（由美國英代爾公
司 Intel 設計出版）在短短兩年間就從 486 級發展到 586 級，而從 586 發展到超 586 和 686 水準，卻只用
了十個月。1999 年到 2000 年之間，超級電腦晶片開發，使原來只有少數大公司才能擁有的「工作站」電
腦價格急劇下降，不少小型設計公司，甚至私人都可以購置，電腦中的功能也越來越多，從網際網路到

發送傳眞，無所不包，網上的大量參考資料、百科全書、網上圖書館等越來越多，越來越方便，這種速度使大部分人感到眼花繚亂，疲於奔命地追趕。加上印刷業、攝影業、插圖業等等都引進電腦，使整個平面設計從設計到出版發行的程序發生了翻天覆地的變化。特別在文字處理和圖形處理上，現在的技術已經達到難以想像的便利，在家中就可以完稿，通過電話線與出版單位的編輯同時在各自的電腦上討論設計的細節處理，利用文字檢查軟體來檢查錯別字、不正確的語法，確定之後再傳到印刷廠，利用電傳訊號通過雷射機械製作印刷紙型，這種過程把原來設計必須的幾乎所有的設備都淘汰了。

平面設計目前還面臨著新的設計需求：與電子媒體相關的平面設計。比如雷射資料影碟（CD-ROM）設計，這種被稱爲「多媒體」（multimedia）設計，或者「交叉介面」（interface）設計的新範疇，是目前美國平面設計所必須進行的基本工作。筆者任教的美國洛杉磯「藝術中心設計學院」因爲這種迫切的需求，在1997年成立了「數位媒體設計系」（Department of Digit Media），專門從事與數位、光碟記錄、多媒體和交叉介面有關的設計問題，培養二十一世紀的新一代設計家，而針對平面設計來說，平面設計已經不僅僅處理平面的問題了，它必須同時處理聲、光、動畫形象，也就是說平面設計的基本因素大大擴展了，平面設計的對象也不再僅僅是報紙、雜誌、包裝、海報，而更加包括了雷射資料光碟、網際網路（Internet）上的平面視覺傳達形式等等。

平面設計在這個科技發展的前提下，一方面如虎添翼，得到極大的促進，因爲技術縮短了手工的時間，因此設計家要在觀念上、在使用技術的潛力上比高低，觀念和創意日益顯得重要；而另外一方面，越來越多的平面設計家，特別是剛剛從設計學院畢業的新一代，對於電腦情有獨鍾，沉溺於電腦的遊戲之中，而逐步忽視了平面設計的核心內容依然是視覺傳達。部分美國和西方其他國家在1990年代下半期出現的平面設計作品，其實是缺乏觀念及創意的電腦平面遊戲結果而已，並且因爲過分遊戲電腦，因而出現了傳達功能低下的現象，字體混亂，平面因素處理雜亂無章，過於玩弄設計工具（電腦），結果反而設計的目的被忽視。

應該說，電腦對於平面設計帶來的結果是優劣參半，1990年代初期，大部分設計師認爲電腦將取代手工，成爲設計的唯一工具，而到1999年前後，在美國和其他西方國家的平面設計界已經出現了對於電腦的功利和缺點進行重新審視的情況，不少設計家開始重新重視比較簡單的手工技法的重要性，電腦是沒有人情味的工具，能夠使刻板的電腦形象得到視覺上的親切感，除了設計上的重視之外，某些手工痕跡其實也是不可缺少的。因此，平面設計界目前所面臨的前途是如何更加合理的運用電腦，同時保持設計品質，達到更具有個人品味的水準。電腦開創了一個嶄新的創作天地，但是眞正在這個天地中操縱、運作、指點乾坤的，還是設計的人。

平面設計在近二百年中的發展給社會和人類提供了極大的方便，促進了人們的傳達，刺激了思想的溝通和交流，也同時形成了一種新的視覺藝術和視覺文化範疇；隨著國際交往的頻繁、貿易的發展、技術的進步，平面設計所肩負的任務必然越來越重。雖然變化萬千，但是平面設計服務的對象還是人，人的基本要求，包括簡單物理功能要求：體現在平面設計上就是視覺傳達的迅速和準確，和人的心理要求：美觀、大方、典雅、合乎品味等等，其實並沒有多大的改變。因此，這二百年平面設計的歷程，依然爲我們提供了無窮無盡的參考，是我們能夠繼續發展，有信心進入二十一世紀的文化遺產。

作者簡介

王受之

　　1946 年 9 月 16 日出生，廣東省廣州市人。設計理論家。畢業於武漢大學研究學院，曾任中國廣州美術學院設計系副主任、副教授。現為美國洛杉磯帕薩迪納市藝術中心設計學院（Art Center College of Design, Pasadena, California, USA）理論系和研究學院教授，同時在洛杉磯的加州藝術學院（California Institure of the Arts, Valencia, California）藝術評論系、奧迪斯美術設計學院（Otis Institure of Art and Design, Los Angeles, California）理論系兼任教學。北京中央美術學院客座教授。擁有中國工業設計協會顧問等眾多的名譽頭銜。

　　著作包括《世界現代設計 1864-1996》（1997 年由藝術家出版社出版）、《世界工業設計史》（1985）、《現代廣告藝術》（1987）、《二十世紀世界時裝》（1986）、《中國大陸現代藝術史》（1995），參加撰寫《戰後美國史》（1991）等等。論文多篇發表於美國的《設計叢刊》（Design Issues）、中國大陸的眾多專業刊物、台灣的《藝術家》、《聯合文學》等等刊物上。

國家圖書館出版品預行編目資料

世界現代平面設計1800-1999／王受之著
—初版.—臺北市：藝術家，民89
　面：19x26公分

　ISBN　957-8273-60-6（平裝）

1. 美術工藝 - 設計 - 歷史　2. 工商美術
設計 - 歷史

960.9　　　　　　　　　89003076

世界現代平面設計 1800-1999
A History of Modern Graphic Design
王受之◆著

發行人　何政廣
主　編　王庭玫
編　輯　魏伶容・陳淑玲
美　編　陳彥廷
出版者　藝術家出版社
　　　　台北市重慶南路一段147號6樓
　　　　TEL：（02）23719692~3
　　　　FAX：（02）23317096
　　　　郵政劃撥：0104479-8號藝術家雜誌社帳戶
　　　　E-mail:art.books@msa.hinet.net

總經銷　時報文化出版企業股份有限公司
　　　　倉庫：台北縣中和市連城路134巷16號
　　　　電話：（02）23066842

南部區域代理　台南市西門路一段223巷10弄26號
　　　　　　　TEL:（06）261-7268
　　　　　　　FAX:（06）263-7698

製版印刷　欣佑彩色製版印刷有限公司
初　　版　中華民國89年（2000）3月
再　　版　中華民國91年（2002）11月
定　　價　台幣800元

ISBN　957-8273-60-6
法律顧問　蕭雄淋